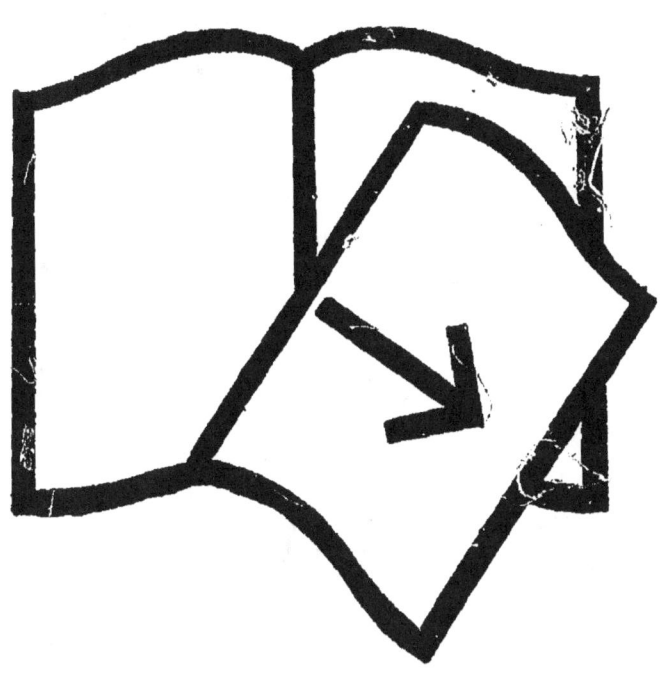

Couvertures supérieure et inférieure manquantes.

VIRGINIE DÉJAZET

TIRÉ A 250 EXEMPLAIRES

N°

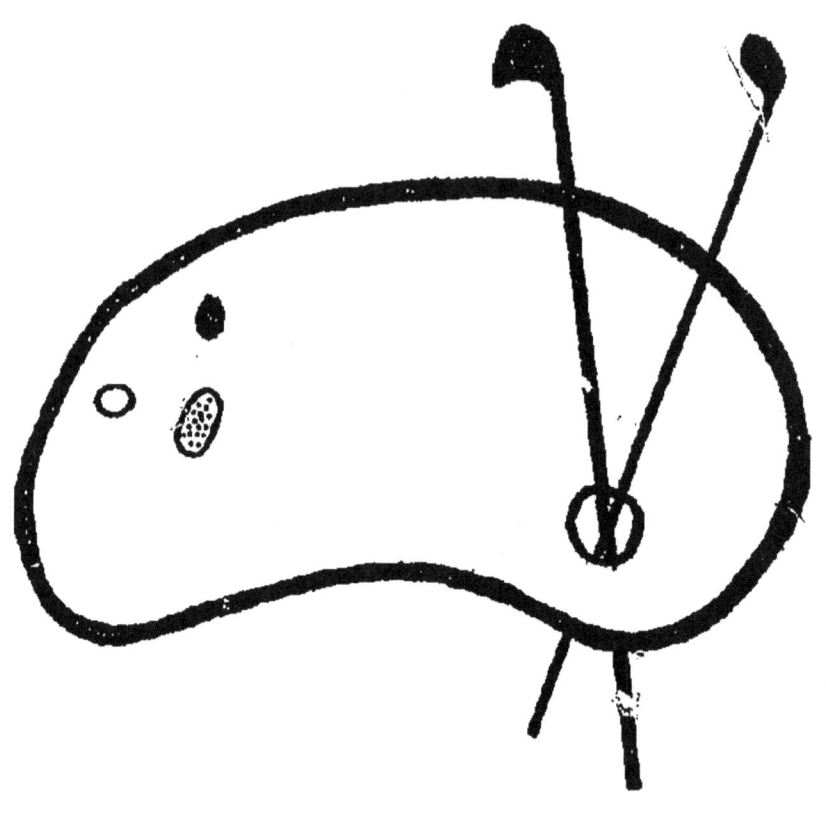

ORIGINAL EN COULEUR
NF Z 43-120-8

L.-HENRY LECOMTE

UNE COMÉDIENNE AU XIXᵉ SIÈCLE

VIRGINIE DÉJAZET

Étude Biographique et Critique

D'APRÈS DES DOCUMENTS INÉDITS

PARIS

LÉON SAPIN, LIBRAIRE

3, RUE BONAPARTE, 3

1892

Tous droits réservés

UNE COMÉDIENNE AU XIXᵐᵉ SIÈCLE

VIRGINIE DÉJAZET

ÉTUDE BIOGRAPHIQUE ET CRITIQUE

I

Le vaudeville et ses interprètes. — Virginie Déjazet. — Ses débuts comme danseuse et comme actrice.

On prend volontiers ses coudées franches dans le vaudeville. Son comique aux reparties vives, ses caractères aux reliefs accusés, sont commodément abordés et compris. Les médiocrités, les apprenties même du théâtre bégaient cette chanson facile. A de longs intervalles, cependant, de la foule vulgaire des prêtresses de Momus, un génie féminin s'élève qui, créant dans l'œuvre même du vaudevilliste, donne à des bagatelles une apparence de haute comédie. La plus remarquable de ces personnalités enchanteresses fut, sans contredit, Virginie Déjazet. Pendant cinquante ans cette actrice inimitable eut le rare privilège d'étonner les esprits et d'assujettir les âmes. Vivifiant

les canevas mornes, élevant les situations banales, faisant de chétifs personnages des figures vigoureusement détachées, transformant enfin les dialogues incorrects en un langage choisi, plein d'intentions, de sentiment, de variété, Déjazet a marqué profondément sa place et laissé, dans l'histoire du théâtre, des souvenirs impérissables.

Nous avons connu Déjazet pendant quinze années. Il nous souvient comme d'hier du premier jour où nous la vîmes. C'était pendant le carnaval de 1861 ; nous arpentions les boulevards enguenillés et bruyants, triste ainsi qu'il convenait à un timide, lorsqu'un ami, prenant en pitié notre confusion juvénile, nous tira de la foule, et, sans avertissement, nous conduisit au dernier étage d'une petite salle du boulevard du Temple, le Théâtre Déjazet. L'affiche annonçait *Les Trois Gamins*, vaudeville en quatre actes. La salle était comble, mais silencieuse. Au-delà de la rampe faiblement éclairée, un rideau présentait, sous quarante aspects différents, une actrice qu'on nous dit être la fée de la maison. Le nom de Déjazet n'éveilla guère en nous qu'un sentiment de curiosité, surexcité par le souvenir de lectures furtives, anecdotes galantes ou saynètes alertes, et les promesses de plaisir qu'on se faisait à nos côtés nous cuirassèrent uniquement d'exigence. — La toile levée, un dialogue assez commun s'engagea, puis un gamin parut, sautant à cloche-pied sur un rythme de pont-neuf : c'était Déjazet.

Nous nous sentîmes bientôt en présence d'un grand art. Ce personnage, en effet, n'avait d'un gamin que le nom. Faux dans son caractère, irrégulier dans son costume et son maintien, il semblait exact, cependant, au plus grand nombre, et séduisait. Poétiser nous ayant toujours paru méritoire, nous sûmes d'abord gré à l'artiste de ne s'être point astreinte à la copie facile de malpropretés physiques et morales. Le spectacle continuant, Déjazet se livra tout entière au public. Nous fûmes désarmé, aux instants du dialogue, par sa connaissance profonde des détails, sa manière unique de souligner et d'atténuer à la fois le mot scabreux, et conquis, à l'audition des couplets, par la fraîcheur de son organe et l'expression de son talent musical. Autour de nous, chaque spectateur, épanoui, battait des mains... Nous partîmes, songeur, pour revenir le lendemain, puis le jour suivant, et dès lors, à son insu, Déjazet eut dans l'ombre un admirateur infatigable, véhément, pris de ce sentiment exalté que les reines de théâtre inspirent seules, et qui a tout de l'amour, sauf l'égoïsme et la déraison.

Nous compterions par centaines les soirées heureuses dont nous lui fûmes redevable. Nous la vîmes, sur des scènes diverses, dans plus de vingt rôles ; partout et dans tout Déjazet demeura pour nous la personnalité singulière, poétique, charmante, du premier soir. On ne s'étonnera donc pas de nous voir payer à sa mémoire un tribut de reconnaissance en écrivant sincèrement sa vie et en dressant, pour

l'avenir, la liste complète de ses intéressants travaux.

Pauline-Virginie Déjazet naquit à Paris, rue Saint-André-des-Arts, 115, le 13 fructidor an VI (30 août 1798), à quatre heures du matin. Le registre de l'état civil nous apprend que son père, Jean Déjazet, originaire de Villefranche (Rhône-et-Loire), était alors âgé de cinquante-trois ans, et que sa mère, Charlotte-Aldegonde Le Conte, native de Royon (Pas-de-Calais), entrait dans sa quarantième année.
Virginie était le treizième enfant des époux Déjazet, mariés depuis 1777. La profession de tailleur qu'exerçait le père ne pouvant suffire à l'entretien de cette nombreuse famille, les plus âgés des garçons et des filles y suppléaient en figurant dans les ballets ou les chœurs de l'Opéra. On pensa naturellement à élever Virginie pour un emploi semblable. Dès qu'elle put marcher, sa sœur Thérèse et le chorégraphe Gardel lui donnèrent des leçons. Elle en profita vite. A cinq ans, en effet, elle débutait, comme danseuse, sur un petit théâtre élevé, en 1802, dans le jardin de l'ancien couvent des Capucines. Le public satisfait accabla Virginie de dragées, d'oranges et de gâteaux. Le lendemain de son début, la capricieuse enfant refusa cependant de danser, et persista, trois jours durant, dans sa résolution. Rien n'y fit, ni les prières du directeur Hurpy, ni la colère de Thérèse, ni le fouet, ni la privation de jouets et de friandises; il fallut, pour que Virginie reprit

son rôle, qu'on plaçât à l'orchestre, debout et l'arme au bras, la sentinelle d'un poste voisin dont elle avait une peur effroyable, et que, dans son langage naïf, elle appelait *le corps de garde*.

Indépendamment des danses qu'elle exécutait sans salaire, on confiait parfois à Virginie une ou deux répliques à dire. Elle recevait alors, comme *feux*, des riz au lait qui lui causaient un plaisir médiocre et dont elle régalait fréquemment le chien du souffleur. L'intelligence et l'ardeur qu'elle déployait en ces occasions inspirèrent à Thérèse l'idée de développer chez sa petite sœur le goût de la comédie. Elle y parvint et fit quitter à Virginie le jardin des Capucines pour le théâtre des Jeunes-Artistes, situé à l'angle des rues de Bondy et de Lancry, et dirigé par M. Robillon. Virginie y parut d'abord dans *Fanchon toute seule*, vaudeville en un acte de Louis Ponet, et fut si chaleureusement accueillie qu'elle disait, en quittant la scène : « La prochaine fois, je parlerai moins vite, pour que cela dure plus longtemps. » — La clientèle des Jeunes-Artistes, composée de bons bourgeois et des dames du carré Saint-Martin, raffola bientôt de la débutante. On porta sa renommée jusqu'à Versailles, où Virginie dut aller figurer dans une représentation à bénéfice. Pendant l'entr'acte, comme elle passait de loge en loge pour recueillir félicitations et bouquets, un spectateur à cheveux blancs l'arrêta, la prit sur ses genoux, et, l'embrassant : — « Souviens-toi plus tard, lui dit-il, de ce que le vieux

bonhomme te prédit : tu seras un jour une artiste remarquable. » — Ce bon prophète était l'auteur-comédien Monvel.

Quoique ne touchant aucun appointement, Virginie était utilisée par M. Robillon comme danseuse et comme actrice. En qualité de danseuse elle figura en naïade, furie, paysanne, etc., dans la plupart des ouvrages à spectacle montés à cette époque au théâtre des Jeunes-Artistes ; en qualité d'actrice elle y créa sept rôles importants dans les pièces suivantes :

15 avril 1806. — *La Laitière*, anecdote en un acte, en prose, mêlée de vaudevilles, par C. Henrion. — Rôle d'*Hortense*.

16 mai. — *L'Amant instituteur*, vaudeville en un acte, par Maxime de Redon et Defrénoy. — Rôle de *Constance*.

26 mai. — *Avis aux pères, ou la Fille espiègle*, vaudeville en un acte, par Maxime de Redon et Defrénoy. — Rôle de *Rosine*.

6 août. — *Se fâchera-t-il ? ou le Pari imprudent*, comédie en un acte, mêlée de vaudevilles, par Louis Ponet. — Rôle de *Virginie*.

21 août. — *Une espièglerie d'Arlequin, ou l'Enlèvement nocturne*, comédie en un acte, mêlée de vaudevilles, par Maxime de Redon et Defrénoy. — Rôle de *Colombine*.

11 septembre. — *Pongo*, mélodrame en trois actes, à grand spectacle, par Harvy Leak. — Rôle de *Pauline*.

24 janvier 1807. — *Les Sirènes, ou les Sauvages de la montagne d'or*, pièce-féérie en quatre actes, par Augustin Hapdé. — Rôle de l'*Amour*.

Les pensionnaires de M. Robillon étaient

d'un âge tendre ; on aurait tort néanmoins de penser que leur répertoire fût enfantin. Les pièces que nous venons d'énumérer sont des œuvres bien trouvées, bien conduites, qui n'eussent point été déplacées sur des scènes plus vastes, et dont les rôles laissaient aux interprètes une responsabilité réelle. Virginie fit, aux Jeunes-Artistes, les meilleures des études, en remportant des succès de très bon augure. Une de ses créations, cependant, faillit lui être fatale et l'éloigner à jamais du théâtre. Il y avait, au deuxième acte des *Sirènes*, un tableau de naufrage, au milieu duquel les diaboliques charmeresses manœuvraient en brandissant des torches allumées. Virginie, du cintre où elle attendait, en costume d'Amour, le moment de se précipiter dans la mer pour sauver l'héroïne, trouva ce va-et-vient lumineux d'un superbe effet et résolut d'imiter les sirènes. En enlevant des flots la jeune première, elle agita donc violemment son flambeau symbolique au-dessus de sa tête ; mais la mèche, qui n'était pas disposée pour une telle secousse, tomba tout enflammée sur le visage de l'imprudente, et l'esprit-de-vin se répandit sur son cou, ses bras et sa poitrine. Quoique gravement brûlée, Virginie ne poussa pas un cri, ne fit pas un geste tant qu'elle fut en vue ; elle trouva même, dans son énergique volonté, la force nécessaire pour jouer encore deux longs actes. Le rideau baissé, on l'emporta, privée de sentiment.

Cette aventure fâcheuse, en révélant l'héroïque amour de Virginie pour *l'effet*, accrut la

sympathie générale. Ayant appris, à ce moment, que la petite actrice n'était point payée, les habitués contraignirent M. Robillon à lui donner, comme à un premier sujet, six cents francs par année. La générosité tardive de l'entrepreneur n'éblouit pas Thérèse Déjazet ; suivant ses conseils, Virginie abandonna bientôt la rue de Bondy pour le théâtre des Jeunes-Elèves, exploité rue de Thionville (maintenant rue Dauphine), par une société d'artistes sous la direction de M. d'Hussenet. On donna, pour les débuts de la transfuge, *Fanchon toute seule*. Virginie y fut si remarquable que Mme Belmont, la Fanchon du Vaudeville, profita d'un jour de relâche pour aller voir sa petite rivale. Prévenue, l'enfant redoubla d'efforts, et Mme Belmont la trouva charmante.

— « Mon cher Dumersan — écrivait-elle, le lendemain, à l'un des auteurs attitrés de la rue de Chartres, — je viens de voir, au théâtre des Jeunes-Elèves, une petite que l'on nomme Virginie Déjazet et qui me *singe* à ravir dans mon rôle de Fanchon. J'ai conseillé à mon *ours* de directeur de l'engager au Vaudeville et d'aller vous trouver afin de vous faire la commande d'une pièce pour elle. Il y a là un grand élément de succès. Mettez l'enfant sur vos épaules ; elle ira loin, si elle ne saute pas par-dessus. »

Barré, qui dirigeait alors le Vaudeville, eut égard tout au moins à la première des recommandations de Mme Belmont. Il manda Virginie dans son cabinet et l'engagea pour tenir chez

lui les rôles d'enfants. Cela blessa, dit-on, l'orgueil du petit prodige accoutumé, malgré son âge, à représenter de grands personnages. Virginie en prit cependant son parti, d'autant plus qu'un décret impérial, promulgué à la même époque, supprima quantité de théâtres, parmi lesquels les Jeunes-Artistes et les Jeunes-Élèves, et que, sans Barré, elle eût été condamnée, pour un temps indéterminé, à l'inaction et au silence.

II

Déjazet au Vaudeville. — Une figuration prolongée. — Les Variétés et Brunet. — Déjazet en province.

La première apparition de Virginie au Vaudeville eut lieu, le 5 novembre 1807, dans *Le Fond du sac, ou la Préface de Lina*, parodie-vaudeville en un acte, de Dieulafoi et Gersin. Le rôle de petit garçon dont elle était chargée consistait à envoyer des baisers à Lina, sa mère, et à réclamer du public, dans le vaudeville final, les « bonbons de Thalie » ou des applaudissements. La débutante eut un succès de gentillesse et la friandise qu'elle désirait ne lui fit pas défaut.

Virginie joua ensuite :

30 avril 1808. — *Virginie* dans l'*Etourderie, ou Comment sortira-t-il de là ?* comédie-vaudeville en un acte, par Radet ;

21 juillet. — *Une petite fille*, dans *Bayard au Pont-Neuf, ou le Picotin d'avoine*, folie-vaudeville en un acte, par Dieulafoi et Gersin ;

10 avril 1809. — *Virginie*, dans *Adam-Montauciel, ou A qui la gloire ?* à-propos en un acte, par Gersin, de Rougemont et Désaugiers ;

23 novembre. — *Le petit Pichard*, dans *Benoît, ou le Pauvre de Notre-Dame*, comédie-vaudeville en deux actes, par Joseph Pain et Dumersan ;

23 avril 1810. — *Bernatt*, dans *Les Sabotiers Béarnais, ou la Faute d'orthographe*, vaudeville eu un acte, par Moreau et Gentil ;

7 mai. — *L'Assemblée de Famille*, dans *l'Auberge dans les nues, ou le Chemin de la gloire*, revue en un acte, par Dieulafoi, Gersin et H. Simon ;

2 octobre. — *Jacquot*, dans *les Deux Lions*, vaudeville en un acte, par Barré et Picard ;

10 novembre. — *Eugénie*, dans *la Cendrillon des écoles, ou le Tarif des prix*, comédie-vaudeville en un acte, par De Saint-Rémy (Chazet et Dubois).

Ces huit personnages étaient d'une insignifiance extrême ; Virginie se désolait de la maigre part que lui faisaient les auteurs, quand Bouilly et Dumersan apportèrent à Barré une féerie-vaudeville en deux actes intitulée *la Belle au bois dormant*, et demandèrent la petite actrice pour y créer la fée Nabotte. Ce rôle, tout de composition, fit le plus grand honneur à Virginie qui avait renoncé, avec une abnégation dont on lui sut gré, aux attraits de son âge, pour s'affubler de cheveux blancs, de lunettes, de tout l'accoutrement grotesque d'une vieille femme très cassée, revêche et méchante (29 février 1811). Applaudie par les spectateurs et félicitée par la presse, elle se crut des droits à quelques créations favorables, mais quand *la Belle au bois dormant* quitta l'affiche, la créatrice de Nabotte se vit reléguer, comme aupa-

ravant, dans les rangs des comparses. Elle eut à jouer successivement :

23 juin 1812. — *Nini Gobetout*, dans *Paris volant, ou la Fabrique d'ailes*, folie-vaudeville en un acte, par Moreau, Ourry et Théaulon ;

13 octobre. — *Flora*, dans *les Rendez-vous de minuit*, comédie-vaudeville en un acte, par Henri Dupin et Armand Dartois ;

8 décembre. — *Un page de Charles VII*, dans *Bayard page, ou Vaillance et Beauté*, comédie-vaudeville en deux actes, par Théaulon et Armand Dartois ;

31 décembre. — *Un page*, dans *Robert le Diable*, comédie-vaudeville en deux actes, par Bouilly et Dumersan ;

25 février 1813. — *Un enfant de Tippo*, dans *le Cimetière du Parnasse, ou Tippo malade*, à-propos-vaudeville en un acte, par Théaulon et Armand Dartois ;

10 mai. — *Adolphe*, dans *les Deux Ermites, ou la Confidence*, comédie-vaudeville en un acte, par Delestre-Poirson et Constant Ménissier ;

31 mai. — *Louisette*, dans *Greuze, ou l'Accordée de village*, comédie-vaudeville en un acte, par Alex. de Beaunoir et la Comtesse de Valory ;

10 juin. — *Jacquot*, dans *les Bêtes savantes*, folie-vaudeville en un acte, par Dumersan, Théaulon et Armand Dartois ;

2 décembre. — M^{lle} *Crépon*, dans *les Charades en action, ou la Soirée bourgeoise*, comédie-vaudeville en un acte, par Dumersan et Sewrin ;

30 juillet 1814. — *Jacques*, dans *la Route de Paris, ou les Allants et les Venants*, tableau-vaudeville en un acte, par Théaulon et Armand Dartois ;

31 décembre. — *Jules*, dans *les Visites, ou les Com-*

pliments du jour de l'An, tableau-vaudeville en un acte, par Théaulon, Armand et Achille Dartois ;

14 janvier 1815. — *Un page du roi*, dans *les Trois Saphos Lyonnaises, ou Une cour d'amour*, comédie-vaudeville en deux actes, par Barré, Radet et Desfontaines ;

16 septembre. — *Juliette*, dans *Nous aussi, nous l'aimons ! ou la Fête du faubourg Saint-Antoine*, vaudeville en un acte, par Maréchalle.

Tous ces soi-disant rôles n'étaient que des figurations banales. Il n'y a pas lieu de s'en étonner beaucoup. La direction du Vaudeville reconnaissait à Virginie de l'intelligence, des capacités, mais les premières places appartenaient à M^{mes} Minette, Rivière et Desmares, actrices de talent que le public aimait à voir et pour lesquelles travaillaient spécialement les auteurs.

Une circonstance imprévue, amenée par un changement d'administrateur, permit à Virginie de donner enfin la mesure exacte de son savoir-faire. Le 20 septembre 1815, Barré prit sa retraite et fut remplacé, à la tête du Vaudeville, par le célèbre Désaugiers. La salle ayant besoin de réparations, on ferma pendant quelques jours. Désireux d'utiliser ce congé, l'acteur Gonthier proposa à ses camarades de se réunir en société pour aller faire un voyage d'agrément dont le public payerait les frais. Tous consentirent avec joie ; Minette seule, qui préférait le repos aux couronnes départementales, refusa de se joindre à la troupe nomade. La société, privée d'un chef d'emploi, se trouvait dans un

grand embarras, lorsque Gonthier, qui avait jugé le mérite naissant de Virginie, songea à elle pour remplacer Minette. La suppléante acceptée, la troupe, après avoir fait les avances nécessaires pour acheter une garde-robe complète à Virginie, plus que modestement vêtue, s'achemina vers Orléans.

Virginie s'éloignait pour la première fois de sa famille. Maîtresse d'elle-même et fière de son émancipation momentanée, elle n'en profita que pour ôter les affreux bas noirs que sa sœur Thérèse lui faisait porter et qu'elle avait en horreur.

Les artistes du Vaudeville jouèrent, à Orléans, *Le Mariage de Scarron* et *Le Nouveau Pourceaugnac*. Virginie se fit remarquer, dans les rôles de M^{lle} d'Aubigné et de Tiennette, par son esprit, sa verve et son comique de bon aloi. Les chaleureux bravos des Orléanais enivrèrent la jeune actrice; quand elle revint à Paris, l'infime emploi qu'elle occupait au Vaudeville lui parut plus misérable encore. Il lui fallut cependant rentrer dans les rangs des choristes et jouer, inaperçue, les *utilités* suivantes :

30 septembre 1815. — *Pierrot*, dans *le Vaudeville en vendanges*, à-propos-vaudeville en un acte, par Désaugiers, Moreau et Gentil ;

14 octobre. — *Gouspignac*, dans *la Pompe funèbre*, comédie-vaudeville en un acte, par Henri Dupin et Eugène Scribe ;

1^{er} janvier 1816. — *Thérèse*, dans *les Visites bourgeoises, ou le Dehors et le Dedans*, tableau-vaudeville en un acte, par Désaugiers, Moreau et Gentil ;

25 janvier. — *Une villageoise*, dans *le Revenant, ou l'Héritage*, comédie-vaudeville en un acte, par Joseph Pain et Henri Dupin ;

8 février. — *La Première danseuse*, dans *Flore et Zéphyre*, à-propos-vaudeville en un acte, par Eugène Scribe et Delestre-Poirson ;

14 mars. — *Virginie*, dans *les Garde-Marine, ou l'Amour et la Faim*, vaudeville en un acte, par Dieulafoi et Gersin ;

24 août. — *Miss Scott*, dans *la Rosière de Hartwell*, comédie-vaudeville en un acte, par Armand Dartois, Achille Dartois et Letournel.

31 octobre. — *Mademoiselle Sure*, dans *les Montagnes russes, ou le Temple de la mode*, vaudeville en un acte, par Eugène Scribe, Delestre-Poirson et Henri Dupin.

En fille de sens, Virginie avait compris que la lutte n'était pas possible entre elle et les étoiles honorées de la faveur du public. Son engagement touchant à sa fin, elle consulta Gonthier qui lui conseilla de quitter le Vaudeville et Paris, pour courir la province jusqu'à ce qu'elle trouvât l'occasion d'une rentrée brillante dans la capitale. Virginie ne suivit que la moitié du conseil ; elle ne quitta point Paris, mais elle alla chercher fortune aux Variétés, dirigées par Brunet.

Elle débuta au boulevard Montmartre, le 2 janvier 1817, par le rôle de Suzette, dans *Quinze ans d'absence*, comédie de Merle et Brazier ; puis elle joua Félix, dans *les Petits braconniers, ou les Ecoliers en vacances*, des mêmes auteurs (13 février). Pauline, qui avait

créé ce dernier rôle, fut jalouse du succès que Virginie y obtint. Or, si Brunet dirigeait les Variétés, Pauline dirigeait Brunet, et ce dernier, pour ne pas irriter sa maîtresse, ne fit plus jouer Virginie.

Après plusieurs mois d'attente, désespérant de changer les dispositions hostiles du directeur à son égard, Virginie rompit son engagement. En apprenant cette rupture, Potier dit franchement à Brunet qui s'en réjouissait presque « Tu fais une grande sottise ; cette petite Virginie, crois-moi, ira loin : il y a en elle l'étoffe d'une véritable comédienne. »

Paris dédaignant ses services, Virginie n'avait qu'à se rabattre sur la province. Mais on était au milieu de l'année théâtrale ; où aller? Un de ses anciens camarades du Vaudeville, Seveste, qui faisait en outre métier de correspondant dramatique, la tira d'embarras en lui signalant une place à prendre chez M. Charrasson, directeur des théâtres de Lyon. La jeune artiste partit en hâte, débuta brillamment, et signa avec l'impressario lyonnais la convention suivante :

Nous soussignés, André-Etienne-Augustin Charrasson, entrepreneur des Théâtres de Lyon,

Et M^{lle} Virginie Déjazet, artiste de présent à Lyon,

Disons, qu'étant d'accord sur les clauses et conditions énoncées dans les articles suivants, moi Virginie Déjazet reconnais m'être engagée de mon plein gré avec ledit M. Charrasson, pour et par moi être exécuté ce qui suit, savoir :

ARTICLE PREMIER. — Je déclare être en état de rem-

plir au gré de l'Administration, et m'engage pour tenir, dans toutes les pièces qu'il lui plaira de faire représenter, les emplois de soubrettes de mélodrame, vaudeville, variétés, et notamment les rôles de Minette, Aldegonde, et les travestis, le tout en chef ou partage, à l'option de l'Entreprise, ainsi que tous les rôles portant dénomination de rôles de chant.

Art. 2. — Je me fournirai à mes frais généralement de tous les habits et accessoires nécessaires à mes emplois, et je m'oblige d'avoir mes rôles à moi, soit de poème, soit de musique, ne pouvant réclamer de l'Entreprise que ceux des pièces nouvelles d'un an de date.

Art. 3. — Je n'exigerai aucun rôle par droit d'emploi dans les pièces nouvelles, l'Administration se réservant la faculté de les distribuer à son gré. Je ne pourrai me démettre, sans son consentement, de ceux que j'aurai joués ou acceptés au répertoire.

Art. 4. — Je m'oblige à monter toutes les nouveautés, sans que cela nuise au répertoire, les pièces en cinq et en quatre actes dans vingt jours, celles en trois actes dans quinze jours, et celles en un acte dans dix jours ; à paraître dans toutes les pièces à spectacle, Tragédies, Comédies, Opéras, Ballets, Pantomimes, etc., toutes les fois que j'en serai requise.

Art. 5. — J'exercerai mes talents sur l'un et l'autre Théâtre dans le même jour, à la volonté de l'Entreprise, et je les consacrerai exclusivement à son service, renonçant à en faire usage sur des Théâtres particuliers ou publics, et même dans des Concerts, sans en avoir obtenu préalablement et par écrit l'agrément de l'Entreprise, à peine de perdre quinze jours de mes appointements.

Art. 6. — Il est convenu que, dans le cas d'une clôture de spectacle, par suite des ordres de l'autorité, ou pour cause de quelque événement, les appointements seront suspendus, et ne recommenceront à courir que du jour où le spectacle se rouvrira.

Art. 7. — Je consens de ne toucher que les deux tiers de mes appointements pendant les trois mois d'été, cette retenue étant reversible sur les trois derniers mois de l'engagement.

Art. 8. — Je me conformerai aux règlements établis ou à établir pour l'ordre du spectacle, l'heure des répétitions, des représentations, la fixation des amendes, et généralement pour tout ce qui pourra contribuer aux intérêts de l'Entreprise.

Art. 9. — Toutes contestations ou difficultés généralement quelconques seront portées devant l'autorité administrative, les parties renonçant à toute autre juridiction, pour quelque cause que ce soit, et, dans aucun cas, le service public ni celui du répertoire et des répétitions ne pourront souffrir d'aucune contestation : provisoirement, et avant la décision, Mlle Virginie Déjazet s'oblige de satisfaire aux demandes de l'Administration, sous les peines portées au règlement.

A ces conditions acceptées par nous soussignés, moi, Entrepreneur, je promets et m'oblige de payer à Mlle Virginie la somme de *Deux mille quatre cents francs* par année, laquelle somme sera divisée en douze payements, de mois en mois.

Toutes ces obligations respectives ayant été consenties de part et d'autre, nous, susdits soussignés, sommes convenus que le présent Engagement aura lieu pour l'année théâtrale de 1818 à 1819, qui commencera le 21 Avril 1818 pour finir à pareille époque de l'année 1819.

Voulons qu'il ait la même force et valeur que s'il était passé par-devant notaire, et qu'aucun de nous ne puisse s'en désister, pour quelque cause et raison que ce soit, à peine d'un dédit de la somme de quinze cents francs payable dans le jour qui suivra la date du présent Engagement, passé lequel terme ce dédit ne sera recevable qu'avec les dépens, dommages et intérêts que l'Entreprise sera en droit d'exiger, à raison du tort que moi, Virginie Déjazet pourrais lui appor-

ter, dépens, dommages et intérêts qui auront lieu outre le dédit spécifié ci-dessus.

Ainsi convenu, fait et signé double.

Lyon, le 12 octobre 1817.

CHARRASSON,
VIRGINIE DÉJAZET.

M. Charrasson avait sous son autorité le théâtre des Terreaux et celui des Célestins ; c'est à ce dernier spectacle que Virginie fut attachée. Dans *Les deux Pères, ou la leçon de botanique*, dans *Les Brigands sans le savoir*, dans *Angéline* et dans *Le Diable couleur de rose*, elle y conquit tous les suffrages ; mais elle se trouva bientôt en butte à d'indignes manœuvres.

Aux Célestins de Lyon, comme aux Variétés de Paris, une jolie femme imposait ses volontés à la direction. La favorite lyonnaise s'appelait Hugens ; elle dominait Solomé, régisseur en chef omnipotent. M^{lle} Hugens mit tout en œuvre pour entraver les représentations de Virginie et la faire reléguer au dernier plan. Elle allait atteindre ce but quand le public, qui s'intéressait médiocrement à ses intrigues, fit une émeute et réclama, en plein théâtre, le respect des droits de l'opprimée. Grâce à cette intervention, Virginie put interpréter de bons rôles et conquérir une position. On lit, au bas du document transcrit dans les pages qui précèdent, ce paragraphe additionnel, qui ne laisse aucun doute sur la réalité des succès obtenus par la jeune artiste :

Renouvelé le présent engagement, de commun accord et de bonne foi, pour le courant de l'année 1819 à 1820, laquelle commencera le 20 Avril 1819 et finira le 21 du même mois de l'année 1820, aux conditions de *Deux mille six cents francs* fixes et une demi-représentation d'hiver.

Fait et signé double à Lyon, ce 15 septembre 1818.

CHARRASSON,
VIRGINIE DÉJAZET.

Malheureusement les beaux yeux de la Parisienne ne tardèrent pas à incendier les cœurs des tendres Lyonnais. La plupart des amoureux de Virginie se contentèrent de soupirer en silence, mais quelques autres, parmi lesquels un M. Perrin, marchand de sel et abonné du théâtre, la fatiguèrent de poursuites inconvenantes. Un jour que Virginie se promenait sur la place Bellecour, M. Perrin l'aborda, un pistolet à la main, menaçant de la tuer si elle refusait encore de l'entendre. Virginie, très effrayée, se décida à quitter Lyon pour échapper à ce dangereux original ; elle signa, en avril 1820, un engagement d'une année avec M. Fargeot, directeur du Théâtre-Français de Bordeaux.

On conservait, dans cette ville, un excellent souvenir de sa sœur Hippolyte-Pauline, actrice et chanteuse de talent morte, à l'âge de vingt-neuf ans, d'une maladie de poitrine. Virginie, très superstitieuse et encore peu familiarisée avec les émotions d'un début, pensa que son nom de famille, connu par les succès de sa sœur aînée, la protégerait efficacement contre

les sévérités légendaires des Bordelais ; elle résolut donc d'ajouter désormais le nom de Déjazet à celui de Virginie, sous lequel les affiches l'avaient jusque-là présentée.

Virginie Déjazet réussit très franchement à Bordeaux, où elle passa en revue les rôles de soubrettes, amoureuses ou travestis, créés à Paris par M^{lles} Minette, Rivière et Flore. Mais elle était destinée à rencontrer partout des intrigantes ou des favorites pour lui barrer la route.

Il y avait alors à Bordeaux une actrice médiocre, mais fort jolie, qu'on nommait Elisa Jacobs. Osant et permettant tout, elle comptait nombre de partisans déclarés parmi les abonnés du théâtre. Elisa Jacobs prit ombrage des succès de Déjazet et lui déclara la guerre. La lutte s'engagea bientôt entre la Parisienne et la Bordelaise, lutte acharnée, dont l'issue était encore douteuse au bout de neuf mois, quand l'entreprise fit faillite (24 janvier 1821).

Ce désastre n'atteignit pas Déjazet. Delestre-Poirson, qui venait d'obtenir le privilège du Gymnase-Dramatique, et qui voyageait pour compléter sa troupe, l'avait engagée quelque temps auparavant.

III

Rentrée de Déjazet à Paris. — Le Gymnase-Dramatique.

Le théâtre du Gymnase, construit sur l'emplacement du cimetière Bonne-Nouvelle, ouvrit le 23 décembre 1820, sous la direction de M. de la Roserie et l'administration de MM. Delestre-Poirson et Max Cerfbeer. Ces derniers avaient eu l'habileté de s'attacher Eugène Scribe, et de composer une excellente réunion d'artistes, parmi lesquels on distinguait Perlet, Gonthier, Bernard-Léon, Dormeuil, Mmes Grévedon, Lalanne et Fleuriet.

Lorsque Virginie Déjazet revint à Paris, les représentations s'effectuaient depuis un mois seulement au Gymnase ; son traité ne partant que de la fin d'avril 1821, elle eut le temps d'étudier la troupe et de se familiariser avec le répertoire. Elle choisit, pour son début, le rôle de Marianne dans *Caroline*, pièce de Scribe et Ménissier, jouée précédemment au Vaudeville. On lui reconnut de l'aisance, une voix juste, et beaucoup des manières de Minette, créatrice du rôle (10 mai). Six jours après, Déjazet établissait, dans *La Meunière*, le second des soixante-

treize rôles [1] que lui réservait le Gymnase, et dont nous allons donner, pour la première fois, la nomenclature exacte.

1821

10 mai. — *Caroline*, comédie-vaudeville en un acte, par Scribe et Ménissier. — Rôle de *Marianne*, créé au Vaudeville par Minette.

16 mai. — *La Meunière*, opéra-comique en un acte, paroles de Scribe et Mélesville, musique de Garcia.— Rôle d'*Adeline de Préval*.

6 juin. — *La Petite Sœur*, comédie-vaudeville en un acte, par Scribe et Mélesville. — Rôle de *Léon*.

23 juin. — *Le Comédien d'Etampes*, comédie-vaudeville en un acte, par Moreau et Sewrin. — Rôle de *Madeleine*.

16 août. — *Le Mariage enfantin*, comédie-vaudeville en un acte, par Scribe et Germain Delavigne. — Rôle d'*Octave de Balainville*.

24 août. — *Monsieur Courtois, ou la Saint-Louis*, vaudeville en un acte, par Henri Dupin. — Rôle de *Nanette*.

22 octobre. — *L'Amant bossu*, comédie-vaudeville en un acte, par Scribe, Mélesville et Vandière. — Rôle de *Julienne*.

20 décembre. — *Frosine, ou la Dernière venue*, comédie-vaudeville en un acte, par Radet. — Rôle de *Frosine*, créé par Léontine Fay.

26 décembre. — *Philibert marié*, comédie-vaudeville en un acte, par Moreau et Scribe. — Rôle de *Victor*.

[1] Soixante-trois créations et dix reprises. Nous indiquons ces dernières.

1822

15 janvier. — *Le Dépit amoureux,* comédie en deux actes, par Molière. — Rôle de *Marinette.*

28 janvier. — *Le Garde-moulin,* comédie-vaudeville en un acte, par Moreau et Sewrin. — Rôle de *Suzanne.*

14 février. — *Le Plaisant de société,* vaudeville en un acte, par Scribe et Mélesville. — Rôle de *Félix.*

9 avril. — *La Famille normande, ou le Cousin Marcel,* vaudeville en un acte, par Mélesville et Brazier. — Rôle de *Clopin.*

25 avril. — *Le Notaire,* comédie-vaudeville en un acte, par Mazères, De Lurieu et Vandière. — Rôle de *Claire.*

28 septembre. — *Le Nouveau Pourceaugnac,* comédie-vaudeville en un acte, par Scribe et Delestre-Poirson. — Rôle de *Tiennette,* créé au Vaudeville par Minette.

26 octobre. — *Le Vieux garçon et la Petite fille,* comédie-vaudeville en un acte, par Scribe et G. Delavigne. — Rôle de *Mathilde,* créé par Léontine Fay.

11 novembre. — *La Nouvelle Clary,* comédie-vaudeville en un acte, par Scribe et Dupin. — Rôle de *Petit-Jacques.*

14 novembre. — *L'Ecarté, ou Un coin de salon,* tableau-vaudeville en un acte, par Scribe, Mélesville et De Saint-Georges. — Rôle de *Fortuné.*

2 décembre. — *Le Bon papa, ou la Proposition de mariage,* comédie-vaudeville en un acte, par Scribe et Mélesville. — Rôle d'*Aldolphe.*

1823

1er janvier. — *La Petite lampe merveilleuse,* opéra-comique-féerie en trois actes, paroles de Scribe et Mélesville, musique d'Alex. Piccini. — Rôle d'*Aladin,* créé par Léontine Fay.

14 janvier. — *La Loge du portier*, comédie-vaudeville en un acte, par Scribe et Mazères. — Rôle du *Petit Jacob*.

21 mars. — *L'Actrice*, comédie-vaudeville en un acte, par Ch. Dupeuty et F. de Villeneuve. — Rôle de *Marie-Jeanne*.

24 avril. — *La Maison en loterie*, comédie-vaudeville en un acte, par Picard et Radet. — Rôle de *Toinette*, créé à l'Odéon par M^{lle} Perroud.

24 avril. — *Le Menteur véridique*, comédie-vaudeville en un acte, par Scribe et Mélesville. — Rôle de *Rose*.

15 mai. — *La Diligence versée*, comédie-vaudeville en un acte, par F. Langlé, Rousseau et Ch. de Courcy. — Rôle d'*Annette*.

27 mai. — *La Pension bourgeoise*, comédie-vaudeville en un acte, par Scribe, Dupin et Dumersan. — Rôle de *Marie*.

16 juin. — *Partie et Revanche*, comédie-vaudeville en un acte, par Scribe, Francis et Brazier. — Rôle de *Madeleine*.

4 août. — *Mon ami Christophe*, comédie-vaudeville en un acte, par Dupeuty, De Villeneuve et Lafontaine. — Rôle de *Jules*.

8 août. — *Les Grisettes*, vaudeville en un acte, par Scribe et Dupin. — Rôle de *Mimi*.

24 août. — *La Fête française*, opéra-comique en un acte, paroles de Delestre-Poirson, musique de Piccini. — Rôle d'*Inès*.

9 septembre. — *L'Apothéose de Polichinelle*, folie-vaudeville en un acte, par Rochefort, Dupin et F. Langlé. — Rôle de *Piedlevé*.

16 septembre. — *Le Bureau de loterie*, comédie-vaudeville en un acte, par Mazères et Romieu. — Rôle de *Joséphine*.

31 octobre. — *L'Atelier de peinture*, tableau-vaude-

ville en un acte, par Sewrin et Léon Tousez. — Rôle de *Victor*.

20 novembre. — *Rodolphe, ou Frère et sœur*, comédie-vaudeville en un acte, par Scribe et Mélesville. — Rôle de *Louise*.

29 novembre. — *Rossini à Paris, ou le Grand dîner*, à-propos-vaudeville en un acte, par Scribe et Mazères. — Rôle de *Madeleine*.

16 décembre. — *La Fête de la victoire, ou le Rendez-vous militaire*, à-propos-vaudeville en un acte, par De Villeneuve et Dupeuty. — Rôle de *Léveillé*.

31 décembre. — *La Morale en action, ou les Promesses du jour de l'an*, vaudeville en un acte, par Jaime, Rolland et De Villeneuve. — Rôle de *Justin*.

1824

15 janvier. — *Le Coiffeur et le Perruquier*, vaudeville en un acte, par Scribe, Mazères et Saint-Laurent. — Rôle de *Justine*.

26 février. — *Les Petites Saturnales*, vaudeville en un acte, par Brazier, Carmouche et Mazères. — Rôle de *Jacqueline*.

3 mars. — *Le Oui des jeunes filles*, comédie-vaudeville en un acte, par Dupeuty, De Villeneuve et Jouslin de Lasalle. — Rôle de *Denise*.

13 mars. — *Les Femmes romantiques, ou Lord X...*, comédie-vaudeville en un acte, par Théaulon, Ramond et Capelle. — Rôle de *Madelon*.

1er mai. — *Le Leycester du faubourg*, vaudeville grivois en un acte, par Scribe, Saintine et Carmouche. — Rôle de *Jeannette*.

21 octobre. — *Le Bal champêtre, ou les Grisettes à la campagne*, tableau-vaudeville en un acte, par Scribe et Dupin. — Rôle de *Joséphine*.

1er décembre. — *M. Tardif*, comédie-vaudeville en un acte, par Scribe et Mélesville. — Rôle de *Madeline*.

14 décembre. — *La Haine d'une femme, ou le Jeune homme à marier*, comédie-vaudeville en un acte, par Scribe. — Rôle de *Juliette*.

1825

22 février. — *Le Plus beau jour de la vie*, comédie-vaudeville en un acte, par Scribe et Varner. — Rôle d'*Antonine*.

19 mars. — *Le Jeune Werther*, vaudeville en un acte, par Désaugiers et Gentil. — Rôle de *Nicole*, créé à la Porte Saint-Martin par Jenny Vertpré.

13 avril. — *La Charge à payer, ou la Mère intrigante*, comédie-vaudeville en un acte, par Scribe et Varner. — Rôle d'*Auguste*.

22 avril. — *Les Rosières de Paris*, comédie-vaudeville en un acte, par Brazier, Simonnin et Carmouche. — Rôle de *Modeste*.

7 juin. — *Fenêtres à louer*, à-propos-vaudeville en un acte, par Désaugiers et Gentil. — Rôle de *Victoire*.

15 octobre. — *Les Ricochets,* comédie en un acte, par Picard. — Rôle de *Marie*, créé à l'Odéon par M^{lle} Adeline.

3 novembre. — *Les Enfants du colon*, comédie-vaudeville en un acte, par P. Duport, Saintine et Duvert. — Rôle de *Louise*.

4 novembre. — *L'An 1835, ou la Saint-Charles au village*, vaudeville en un acte par Désaugiers. — Rôle d'*Henri*.

12 novembre. — *La Chercheuse d'esprit*, comédie-vaudeville en un acte, de Favart, avec des changements par Dumersan, Lafontaine et Brazier. — Rôle d'*Alain*, créé aux Variétés par Vernet.

1826

5 janvier. — *Le Confident*, comédie-vaudeville en un acte, par Scribe et Mélesville. — Rôle de *Catherine*.

20 février. — *Les Manteaux*, comédie-vaudeville en

deux actes, par Scribe, Varner et Dupin. — Rôle de *Brigitte*.

1ᵉʳ mars. — *La Belle-mère*, comédie-vaudeville en un acte, par Scribe et Bayard. — Rôle de *Jules*.

14 mars. — *L'Oncle d'Amérique*, comédie-vaudeville en un acte, par Scribe et Mazères. — Rôle de *Louise*.

31 mars. — *La Lune de miel*, comédie-vaudeville en deux actes, par Scribe, Mélesville et Carmouche. — Rôle de *la Baronne de Wladimir*.

13 mai. — *Clara Wendel*, comédie-vaudeville en un acte, par Brazier et Dumersan. — Rôle de *Nicolle*.

10 juillet. — *L'Ambassadeur*, comédie-vaudeville en un acte, par Scribe et Mélesville. — Rôle de *Zanetta*.

5 août. — *Le Misanthrope de la rue de Clichy*, à-propos-vaudeville en un acte, par Armand Dartois, Francis et Maurice Alhoy. — Rôle de *Virginie*.

3 octobre. — *La Coutume allemande, ou les Vacances*, comédie-vaudeville en un acte, par Mazères et De Rougemont. — Rôle d'*Adolphe*.

4 novembre. — *La Fée du voisinage, ou la Saint-Charles au village*, à-propos-vaudeville en un acte, par Théaulon, F. de Courcy et Rousseau. — Rôle de *Jeanneton*.

1827

9 janvier. — *Les Deux élèves, ou l'Education particulière*, comédie-vaudeville en un acte, par Rochefort, F. Langlé, Dittmer, Cavé et Brunet. — Rôle d'*Elisa*.

13 février. — *La Famille du faubourg*, vaudeville-anecdote en un acte, par Scribe et Varner. — Rôle de *Guillaume*.

22 février. — *Le Myope*, vaudeville-parade en un acte, par Dupeuty, Saintine et F. Laloue. — Rôle de *René*.

20 mars. — *Les Mémoires d'une Anglaise*, comédie-

vaudeville en un acte, par Rochefort et Paul Duport. — Rôle de *Georges*.

28 mars. — *Les Elèves du Conservatoire*, comédie-vaudeville en un acte, par Scribe et Saintine. — Rôle de *Guilleri*.

7 mai. — *L'Arbitre, ou les Séductions*, comédie-vaudeville en un acte, par Théaulon et P. Duport. — Rôle d'*Adrien*.

21 mai. — *Le Jeune Maire*, comédie-vaudeville en deux actes, par Dupeuty, Duvert et Saintine. — Rôle de *Rose*.

11 juin. — *L'Ecrivain public*, comédie-vaudeville en un acte, par Théaulon, Simonnin et F. de Courcy. — Role de *Cécilia*.

28 décembre. — *Le Mal du pays, ou la Batelière de Brienz*, tableau-vaudeville en un acte, par Scribe et Mélesville. — Rôle de *Gritly*.

Il convient d'ajouter à cette liste les deux pièces suivantes, représentées par la troupe du Gymnase sur le théâtre des Tuileries :

19 décembre 1823. — *Une heure à Port-Sainte-Marie*, à-propos-vaudeville en un acte, par Eugène Scribe. — Rôle de *Ramplan*.

18 décembre 1825. — *L'Intendant et le Garde-chasse*, vaudeville en un acte, par Désaugiers et Th^re Anne. — Rôle de *Marie*.

Dans toutes ces pièces, — sauf dans *La Petite sœur* et *Le Mariage enfantin*, où elle donnait à peu près seule la réplique à Léontine Fay, la merveille d'alors, — Virginie Déjazet ne tenait que des personnages épisodiques. Tour à tour suivante, collégien, grisette, paysanne, elle

aidait de son mieux les amants à triompher des obstacles créés par les tuteurs et les jaloux, et avait son couplet à chanter dans le vaudeville qui célébrait leur mariage, en terminant la pièce. Par ce travail incessant, son talent gagnait tous les jours en étendue et en autorité.

On l'avait accueillie d'abord avec une certaine résistance, bien qu'on lui reconnût du brio, de l'esprit et de la gaieté. Sa verve, parait-il, n'était pas toujours mesurée ni ses manières de très bon ton. Ce reproche, étrange vis-à-vis d'une actrice dont les créations principales évoquent aujourd'hui le souvenir de la distinction la plus vraie, est formulé poliment — de 1821 à 1824 — dans le *Miroir*, le *Réveil* et autres feuilles bien élevées, brutalement dans le *Courrier des Théâtres*, que Charles Maurice braquait alors, comme une escopette, sur la gent dramatique. On lit, par exemple, à la date du 25 février 1824, ces lignes inqualifiables du suspect gazetier :

> Nous prévenons les mères de famille et les dames, que révoltent l'indécence unie à l'audace des dernières classes de leur sexe, qu'elles ne doivent plus se présenter au Gymnase, ni surtout y conduire leurs filles, les jours où la demoiselle *Virginie Déjazet* étale le scandale de sa présence. Sans doute, la Police fera le reste.

L'hostilité de Charles Maurice, ou plutôt son désir de compter Déjazet au nombre de ses tributaires, le porta à publier, comme de l'actrice, une lettre bourrée de fautes d'orthographe,

dans laquelle on le traitait de « paulisson » en lui promettant des « souflais ». Déjazet, qui avait méprisé les précédentes manœuvres du journaliste, se fâcha de son invention méchante et demanda réparation aux tribunaux. L'instance, mal engagée, tourna contre elle, et le *Courrier des Théâtres* n'en fut que plus agressif. Fort heureusement, Déjazet, dont l'engagement au Gymnase expirait vers cette époque, alla passer quelques mois dans les Pays-Bas. Quand elle revint, Charles Maurice était apaisé, et les administrateurs du théâtre Bonne-Nouvelle ne firent aucune difficulté pour l'attacher de nouveau à leur entreprise (8 septembre 1824).

Cette entreprise était prospère et la duchesse de Berry accrut encore son succès en la prenant sous son patronage. Le théâtre du Gymnase devint, à la date même du rengagement de Déjazet, *Théâtre de Madame*. Déjazet, que la duchesse complimentait volontiers, n'en fut que plus zélée et plus attentive à corriger ses défauts. Mais, lorsqu'après sept ans de travail assidu, elle se croyait fixée au boulevard Bonne-Nouvelle et prête à y occuper la première place, elle apprit un matin que MM. Poirson et Cerfbeer venaient d'engager Jenny Vertpré, alors dans tout l'éclat de son talent. Ce fut un coup cruel pour Virginie ; elle comprit qu'elle allait être reléguée au deuxième plan, et réduite à se contenter des rôles que dédaignerait la nouvelle étoile. Ses appréhensions étaient justifiées ; les auteurs l'oublièrent et n'écrivirent plus que pour Jenny Vertpré. Scribe, l'ingrat Scribe, fit

Le Mariage de raison, et donna le joli rôle de M^me Pinchon à Jenny. A dater de ce moment, Déjazet ne songea plus qu'à rompre son engagement avec le Théâtre de Madame. Elle y parvint, au commencement de 1828, à la suite d'une nouvelle injustice des directeurs. M. Poirson la laissa partir à regret.

— En vous perdant, lui dit-il, je perds le plus honnête homme de ma troupe !

Mot flatteur, mais insuffisant; nous verrons bientôt que M. Poirson perdait plus qu'une pensionnaire loyale.

IV

Les Nouveautés. — Répertoire romantique, lyrique et politique.

Déjazet ne resta pas longtemps inoccupée; les portes des Nouveautés s'ouvrirent toutes grandes devant elle. On l'y engagea pour cinq ans, à ces conditions, fort belles pour l'époque: 8.000 francs pendant les quatre premières années, 10.000 francs la dernière; plus, à titre de feux, 10 francs pour une pièce, 5 francs pour chacune des autres.

La salle des Nouveautés, construite place de la Bourse, sur l'emplacement du passage Feydeau, avait ouvert, le 1^{er} mars 1827, sous la direction de M. Bérard. Six mois plus tard l'entreprise agonisait. Hector Bossange, fils d'un libraire connu, vint alors en aide à M. Bérard en prenant la direction de la scène. Son premier soin fut de renforcer la troupe, assez médiocre, en engageant des artistes de valeur: Potier, Bouffé, Philippe, Lafont, Volnys, furent appelés, en même temps que Déjazet, pour former la tête de colonne.

Virginie Déjazet fit ses débuts aux Nouveautés, le 5 juin 1828, par le rôle de *Catherine*

dans *Le Mariage impossible*, comédie-vaudeville en deux actes, de Mélesville et Carmouche. Accueillie favorablement, elle créa ensuite :

20 juin 1828. — *Jeannette*, dans *le Garçon de caisse, ou Comme on monte et comme on descend*, comédie-vaudeville en cinq parties, par Gabriel et Ymbert ;

26 juin. — *Le Dauphin*, dans *Henri IV en famille*, comédie-vaudeville en un acte, par De Villeneuve, Vanderburch et Desforges ;

10 septembre. — *Françoise*, dans *le Bourgeois de Paris, ou la Partie de plaisir*, pièce en trois actes et cinq tableaux, par Dartois, Varner et Dupin ;

2 octobre. — *Georgette*, dans *Valentine, ou la Chute des feuilles*, drame-vaudeville en deux actes, par Saint-Hilaire et De Villeneuve ;

10 novembre. — *Adélaïde Chopin*, dans *Jean*, pièce en quatre parties, par Théaulon et Signol ;

29 novembre. — *Didier*, dans *la Maison du rempart*, comédie-vaudeville en trois actes, par Mélesville, Boirie et Merle ;

31 décembre. — *Jacqueline*, dans *le Défunt et l'Héritier*, comédie-vaudeville en un acte, par Mélesville et Dumersan ;

28 février 1829. — *La Mère-Grand*, dans *Aventures et Voyages du petit Jonas*, pièce romantique en trois actes, par Scribe et Dupin ;

9 avril. — *Léon* et *Jules*, dans *Antoine, ou les Trois générations*, pièce en trois époques, mêlée de chants, par Mélesville et Brazier.

Puis Dartois, Brunswick et Lhérie écrivirent *les Suites d'un Mariage de raison*, pour fournir à Déjazet l'occasion de jouer le rôle de M^{me} Pinchon, qu'elle avait tant regretté. Le 6

mai 1829, elle prouva victorieusement à Scribe qu'elle était capable de comprendre, aussi bien que Jenny Vertpré, ce ravissant personnage. Potier, Bouffé et M^{me} Albert secondaient Virginie dans ce drame-vaudeville en un acte, qui fut un des plus grands succès des Nouveautés.

On faisait à ce théâtre ample consommation de pièces, et Déjazet, en sa qualité d'étoile, était à peu près de toutes les distributions. On la vit jouer successivement :

20 mai 1829. — *Clair-de-lune*, dans *le Doge et le Dernier jour d'un condamné, ou le Canon d'alarme*, vaudeville en trois tableaux, par Simonnin, Vanderburch et Brazier ;

14 juillet. — *Parchemin*, dans *Jovial en prison*, comédie-vaudeville en deux actes, par Théaulon et Gabriel ;

18 août. — *Babet*, dans *la Petite bonne*, comédie-vaudeville en un acte, par Desnoyers et Fontan ;

12 septembre. — *Firmin*, dans *le Bandit*, pièce en deux actes, mêlée de chants, par Théaulon, Saint-Laurent et Th^{re} Anne ;

1^{er} octobre. — *Blanchette*, dans *Isaure*, drame-vaudeville en trois actes, par Th. Nézel, Benjamin Antier, Francis Cornu et Payn ;

28 octobre. — *Sophie*, dans *la Couturière*, comédie-vaudeville en trois actes, par Duvert, Desnoyers et Varin ;

5 décembre. — *Zisky*, dans *la Paysanne de Livonie*, comédie historique en deux actes, mêlée de chants, par Saintine, De Villeneuve et Vanderburch ;

19 décembre. — *Ninie*, dans *la Femme, le Mari et l'Amant*, comédie-vaudeville en trois actes et cinq époques, par Paul de Kock et Ch. Dupeuty ;

23 janvier 1830. — *Henriette*, dans *Monsieur Sans-Gêne*, comédie-vaudeville en un acte, par Désaugiers et Gentil (reprise);

23 janvier. — *La Duchesse*, dans *la Femme innocente, malheureuse et persécutée*, drame burlesque en cinq actes, par De Rougemont (reprise);

23 janvier. — *Adélaïde Chopin*, dans *le Bal champêtre au 5me étage, ou Rigolard chez lui*, tableau-vaudeville en un acte, par Théaulon et Achille Grégoire ;

27 février. — *Seyton*, dans *Henri V et ses compagnons*, drame lyrique en trois actes, paroles de Romieu et Alphonse Royer, musique de Meyerbeer, Weber et Spohr ;

26 mars. — *Mila*, dans *le Mari aux neuf femmes*, comédie-vaudeville en un acte, par Théaulon ;

7 avril. — *Zéphirine*, dans *le Bénéficiaire*, vaudeville en cinq actes, par Théaulon et Etienne (reprise);

26 avril. — *Léonora*, dans *Rafaël*, drame-vaudeville en trois actes, par Théaulon ;

17 juin. — *Blanche*, dans *Une Nuit du duc de Montfort*, vaudeville en deux actes, par Frédéric Soulié et Arnould ;

2 août. — *Auguste*, dans *A-propos patriotique*, par De Villeneuve et Michel Masson ;

12 août. — *Louise*, dans *André le chansonnier*, drame-vaudeville en deux actes, par Fontan et Ch. Desnoyers ;

21 août. — *Séraphine*, dans *le Marchand de la rue Saint-Denis, ou le Magasin, la Mairie et la Cour d'assises*, comédie-vaudeville en trois actes, par Brazier, De Villeneuve et Vanderburch ;

30 septembre. — *Sœur Sainte-Claire*, dans *les Dragons et les Religieuses*, comédie en un acte, par Pigault-Lebrun (reprise);

9 octobre. — *Bonaparte,* dans *Bonaparte à l'école de Brienne, ou le Petit Caporal,* comédie-vaudeville en trois tableaux, par Gabriel, De Villeneuve et Masson ;

23 octobre. — *Colombine,* dans *la Chatte blanche,* pantomime anglaise (reprise) ;

12 novembre. — *Candide,* dans *Manette, ou le Danger d'être jolie fille,* comédie-vaudeville en un acte, par De Rougemont ;

18 novembre. — *Catherine Howard,* dans *les Trois Catherine,* scènes historiques en trois époques, paroles de Paul Duport et Édouard Monnais, musique d'Adolphe Adam et Casimir Gide ;

8 décembre. — *Betty,* dans *le Collier de perles,* vaudeville en un acte, par Duvert et Paul Duport ;

28 décembre. — *François, duc de Reichstadt,* dans *le Fils de l'Homme,* souvenir de 1824, par Paul de Lussan (Eugène Sue et De Forges) ;

24 janvier 1831. — *Juliette,* dans *Juliette,* vaudeville en deux actes, par Joseph Morel ;

11 février. — *L'Illusion* et *la Comète,* dans *les Pilules dramatiques, ou le Choléra-Morbus,* revue critique et politique en un acte, par Rochefort, De Villeneuve, Masson et De Leuven ;

22 février. — *Madeleine Jarry,* dans *les Jumeaux de la Réole, ou les Frères Faucher,* drame en trois actes et sept tableaux, par Rougemont et Decomberousse.

Au total quarante rôles. Nous avons dressé cette liste de pièces romantiques, lyriques ou politiques, sans attribuer à aucune d'elles plus d'importance que n'en attachait le public d'alors. Le théâtre des Nouveautés, qui avait commencé par des chutes, ne rencontra que bien rarement

l'ouvrage à recettes. Un mois suffisait d'ordinaire pour épuiser ses plus grands succès. Il en résulta qu'en 1831, sous l'autorité de M. Bossange, la situation de l'entreprise apparaissait non moins précaire qu'en 1827, sous la direction de M. Bérard. Le théâtre, nous l'avons dit, allouait à Déjazet des appointements plus qu'honorables ; le malheur est qu'on les lui payait très irrégulièrement. L'actrice, qui ne s'épargnait point, se désolait de ne pouvoir compter sur son salaire. Elle sentait en outre que, sur une scène dédaignée, ses efforts, si grands qu'ils fussent, ne la porteraient jamais au rang qu'elle ambitionnait depuis tant d'années. Il ne faut donc pas s'étonner de la voir, longtemps avant l'expiration de son engagement aux Nouveautés, accepter les propositions de MM. Dormeuil et Ch. Poirson, autorisés à rouvrir l'ancien théâtre Montansier. Vers la même date, Bouffé traitait non moins délibérément avec le Gymnase. Les deux artistes ne faisaient que prévenir une catastrophe inévitable. M. Bossange, en effet, quitta bientôt la place, et, après quelques péripéties, les Nouveautés fermèrent définitivement, le 13 février 1832. La salle et ses dépendances, qui n'avaient pas coûté moins de trois millions et demi, furent revendues onze cent mille francs. Six mois plus tard, l'Opéra-Comique prit possession du local désert, puis le Vaudeville, qui l'occupa jusqu'à son emménagement à la Chaussée d'Antin (1869) : le bâtiment disparut alors sous la pioche des démolisseurs.

V

Treize ans de l'histoire du Palais-Royal. — Une rupture maladroite.

La convention signée, le 6 avril 1831, par Contat-Desfontaines dit Dormeuil, Charles Poirson et Virginie Déjazet, porte que cette dernière était engagée, du 7 avril 1831 au 7 avril 1833, pour remplir, dans la troupe composant *le Théâtre du Palais-Royal,* tous les rôles qui lui seraient distribués par les directeurs ; de leur côté, ceux-ci promettaient à leur pensionnaire 8.000 francs d'appointements, 10 francs de feux pour chacune des pièces dans lesquelles elle jouerait, et un congé de deux mois par année.

C'est donc sous le nom de Palais-Royal qu'allait rouvrir le théâtre construit en 1790 par Mlle Montansier, et qui n'avait servi, depuis 1806, qu'à des exhibitions peu intéressantes. L'architecte Guerchy l'avait restauré ou plutôt reconstruit d'une façon fort habile, et les directeurs avaient préparé l'avenir en faisant réussir d'abord l'émission de cent vingt actions de trois mille francs chacune, en composant ensuite une troupe excellente. On y remarquait, en

effet, Samson et Régnier, plus tard sociétaires
de la Comédie-Française, Lepeintre aîné, Sain-
ville, Philippe, Dormeuil lui-même, M^{mes} Ba-
royer, Elomire, Couturier et Pernon. Mais la
meilleure recrue de l'entreprise nouvelle fut
incontestablement Déjazet. C'est elle qui, pen-
dant treize années, devait être à la fois le
drapeau artistique et la poule aux œufs d'or du
Palais-Royal ; par un échange naturel, c'est le
Palais-Royal qui devait mettre enfin la comé-
dienne dans cette lumière éclatante que le
Gymnase et les Nouveautés lui avaient refusée,
et sans laquelle le plus grand artiste reste
inapprécié de la foule. Nous touchons donc à la
plus belle période de la carrière de Déjazet, et
sa biographie, qui n'a été jusqu'ici qu'une suc-
cession de nomenclatures, nous offrira désor-
mais l'occasion d'un travail littéraire. Nous
analyserons, en effet, sinon tous les rôles qui
lui ont été confiés, de 1831 jusqu'à la fin de sa
carrière, tous ceux du moins que l'on a recueillis
et qui composent le répertoire auquel son nom
reste attaché.

Le théâtre du Palais-Royal fut inauguré, le
6 juin 1831, par un spectacle composé de trois
pièces en un acte. Dans deux d'entre elles
Déjazet avait un rôle, et ces rôles la mon-
traient sous les deux aspects — grisette et
gentilhomme — qu'elle devait fréquemment
emprunter.

Ils n'ouvriront pas ! prologue-vaudeville en un
acte, par Mélesville, Brazier et Bayard. — Rôle
d'*Herminie*.

Les habitués du Palais-Royal se promènent près de la Rotonde. Les optimistes se réjouissent de l'ouverture d'un nouveau théâtre, les pessimistes blâment la facilité de l'administration à accorder des privilèges, les neutres enfin ne songent qu'à assister à l'ouverture annoncée pour le soir même. Et la pièce n'est qu'une alternative d'espérances et de craintes. — « Les bureaux sont ouverts », crie celui-ci. — « Ils n'ouvriront pas », riposte celui-là. Finalement les obstacles disparaissent, les billets sont délivrés au public, et tous les personnages entonnent le vaudeville d'usage, avant de se diriger vers la salle, décidément ouverte.

Ce tableau ne manque ni de gaieté ni d'esprit. Le rôle d'Herminie, comme tous les autres, n'est qu'épisodique, deux scènes le composent ; Déjazet fut assez agréable en grisette sentimentale pour être exaucée quand elle chanta, sur l'air de *la Boulangère*, ce couplet au public :

> Un premier pas est si glissant
> Que nous tremblons d'avance ;
> Chaque théâtre en commençant
> A besoin d'indulgence...
> Applaudissez au dénoûment
> Pour que cela commence
> Gaîment,
> Pour que cela commence.

L'Audience du Prince, comédie-vaudeville en un acte, par De Villeneuve, Anicet-Bourgeois et Charles de Livry. — Rôle de *Frédéric*.

Le comte de Linsbourg s'est vu condamner à trois ans d'exil, pour quelques impertinences adressées au grand-duc, son souverain, mais il juge agréable de rompre son ban pour venir habiter en cachette un pavillon dans le jardin de sa femme. Le page Frédéric, guidé par sa colère contre la comtesse qui l'a dédaigné, découvre le secret et le révèle au grand-duc, accouru pour donner audience à M^{me} de Linsbourg, dont il est amoureux lui-même. Le souverain montre d'abord un certain dépit, mais, promptement revenu à des sentiments plus nobles, il écoute Linsbourg, lui pardonne et le fait ambassadeur.

Donnée médiocre, traitée d'une façon tout juste suffisante. Le personnage de Frédéric, composé de vanité, de bavardage et de perfidie, est fort peu sympathique. Au total l'ouvrage parut guindé, insuffisamment gai, et fut sifflé avec ensemble. Comme il advint de même à la pièce qui suivit et qui appartenait aussi au genre salon, les directeurs du Palais-Royal se dirent avec raison que leur public désirait autre chose. C'est vers le genre plaisant, grivois même, qu'ils tournèrent leurs vues, et l'événement prouva que cette seconde manière était la seule qui convînt. Voyons, dans l'évolution du théâtre, la part échue à Déjazet.

11 juillet 1831. — Reprise des *Grisettes*, du répertoire du Gymnase. — La comédienne rejoue, à la satisfaction générale, le rôle de *Mimi*, créé par elle.

19 juillet. — *Le Philtre champenois*, comédie-vaudeville en un acte, par Mélesville et Brazier. — Rôle de *Catherine*.

La scène se passe dans un village de la Normandie. Le berger Eloi aime la fermière Catherine, mais il est si timide qu'il n'ose dire un mot en présence de la belle, tandis que le perruquier Gobergeot, son rival, use du plus doux langage et des plus tendres agaceries pour arriver à ses fins. Catherine, au fond, aime Eloi, mais comme il persiste dans son maladroit silence, elle se décide à épouser Gobergeot. Tandis que les fiancés se rendent chez un notaire, Eloi fait à la mère Michelin, aubergiste, confidence de sa peine. La mère Michelin a été vivandière, elle comprend où le bât blesse le berger, et, pour lui donner du cœur, elle lui présente, comme philtre amoureux, la première bouteille de champagne qu'on ait vue dans le pays. A peine a-t-il bu cette liqueur qu'Eloi fait éclater une audace inconnue ; il ose regarder en face la fermière, lui parler, l'embrasser même, tant et si bien que Catherine congédie Gobergeot. Mais une phrase mal interprétée fait supposer à la fermière qu'Eloi courtise une

autre femme, et elle se reprend à écouter le perruquier, tout en regrettant hautement l'infidèle. Gobergeot, quoique flatté de sa victoire, voudrait cependant bien n'être pas épousé par vengeance. Il sait qu'Eloi a bu d'un philtre qui rend aimable : pour son argent la mère Michelin lui servira le pareil. Mais, dans son désir d'être irrésistible, Gobergeot absorbe tant de champagne qu'il s'endort. Pendant son sommeil, Eloi se justifie, reconquiert Catherine et l'épouse.

Jolie pièce et bon rôle : succès d'auteurs et d'interprète.

3 août. — *Le Tailleur et la Fée, ou les Chansons de Béranger*, conte fantastique, mêlé de couplets, par Vanderburch, Ferdinand Langlé et De Forges. — Rôles de *la Fée* et de *la Danseuse*.

La scène est à Paris, en 1780, dans la boutique du pauvre et vieux tailleur Béranger. Son petit-fils vient de naître et soupire dans un berceau en attendant la nourrice qu'on est allé quérir. Cette nourrice apparaît, et, tandis que l'aïeul se désole en pensant qu'après lui le nouveau-né n'aura plus de protecteur, elle se transforme soudain en fée. Cette fée, c'est la Liberté. Elle annonce au vieillard qu'avec le temps elle s'établira définitivement en France et que son petit-fils contribuera fortement à ce résultat. — « Et comment ? » demande le tailleur ébahi. — « En faisant des chansons ». — « Vous voulez donc qu'il meure à l'hôpital ? » — « Rassure-toi ; sa mission ne sera pas d'être un chansonnier rampant et vulgaire, mais un poète national. » — Et, comme le grand-père doute un peu de sa parole, la fée offre d'évoquer devant lui les créations de son petit-fils ; le vieux Béranger accepte, et les chansons à naître défilent à ses yeux avec des attraits si divers et si puissants que le bonhomme s'écrie : « Bonne fée, faites de mon petit Pierre tout ce que vous voudrez ! »

Adaptation ingénieuse d'une chanson autobiographique de Béranger. Rôles sans consistance. Succès.

10 octobre. — *Catherine II, ou Un Caprice impé-*

rial, vaudeville en un acte, par Desvergers et Varin. — Rôle de *Catherine*.

Cette pièce, accueillie par des sifflets, n'eut même pas une représentation complète.

15 octobre. — *Les Jeunes Bonnes et les Vieux Garçons,* vaudeville en un acte, par Desvergers et Varin. — Rôle d'*Ursule*.

Morel, ancien homme à bonnes fortunes, se laisse honteusement mener par sa gouvernante Ursule, qui caresse l'espoir d'être son épouse, bien qu'elle ait pour amant Joliquet, serpent de la paroisse Ste-Elisabeth. Didier, l'ami de Morel, comme lui viveur sur le retour, subit également la domination de sa bonne Mélanie qui, tout en écoutant ses galanteries et en acceptant ses cadeaux, se fait courtiser par le domestique de Morel, Pitou, qu'elle a connu dans son village. La lutte s'engage entre Ursule et Didier, qui veut préserver son ami d'une folie. Un instant, la bonne triomphe et fait se brouiller les vieux camarades ; mais Morel découvre par hasard un billet significatif d'Ursule à son serpent, tandis que Didier retrouve avec surprise dans les mains de Pitou la montre en or qu'il a donnée le matin même à Mélanie. Les deux garçons ont le bon esprit de rire d'eux-mêmes et se consolent d'être trompés en pensant que, si les jeunes le sont souvent, les vieux doivent l'être inévitablement. Ursule et Mélanie congédiées épouseront, l'une Joliquet, l'autre Pitou ; Morel et Didier renonçant à l'amour, ne vivront désormais que pour l'amitié.

Il y a de l'esprit, de l'observation dans cette pièce qui pourrait bien avoir donné à Léon Gozlan l'idée de son *Lion empaillé*. Le rôle d'Ursule, prude, hypocrite et calculatrice, fit honneur à Déjazet, heureuse de procurer aux auteurs la revanche de leur insuccès précédent.

28 octobre. — *Les Bouillons à domicile*, revue-vau-

deville en un acte, par Gabriel, De Villeneuve et Charles de Livry. — Rôles d'*Anna Bolena*, de *la Politique* et de *la Gaudriole*.

On n'analyse pas les revues. Toutes sont un composé de défilés coupés de mots, de calembours et de couplets. Pour celle-ci donc, comme pour les suivantes, nous nous contenterons de la mention du titre, et de l'énumération des rôles que Déjazet remplissait et qui sont presque des figurations.

24 novembre. — *Les Deux Novices*, comédie-vaudeville en trois époques, par Varner et Bayard. — Rôle de *Mariette*.

Elevés ensemble dans un séminaire, Laurent Ganganelli et Carlo Bertinazzi doivent, le même jour, entrer au couvent de Rimini. Mais le premier aime une Anglaise dont il a sauvé la mère, et le second Mariette, fille du tambour-major Tamburini. L'un et l'autre vont renoncer au froc pour le mariage, quand Laurent apprend que l'Anglaise aime un de ses compatriotes et se sacrifiait en lui donnant sa main ; généreux jusqu'au bout, il cède la place à l'Anglais aimé et se fait moine pendant que Carlo, informé de la grossesse de Mariette, s'engage, sur le conseil du sergent Spoletto, dans le régiment où Tamburini joue de la canne.
Trois ans plus tard, Laurent est professeur de philosophie ; Carlo, pour obliger Tamburini, devenu directeur de spectacle, a, pendant un congé, remplacé dans l'emploi d'Arlequin le fameux Dominique. C'est que Mariette joue, sous le nom de Marina, les rôles de Colombines. Mariette, qui est entrée dans l'esprit de son personnage, tient sa fille loin d'elle, et, tout en se laissant courtiser par Carlo, entretient les désirs de Spoletto, devenu capitaine. Carlo découvre le double manège de l'actrice ; mais son ami Laurent a besoin de deux cents ducats pour échapper à un danger grave : en échange de cette somme il quitte l'uniforme et s'engage définitivement dans la troupe de Tamburini.
Quatre années s'écoulent encore. Laurent, qui de cardinal

vient d'être nommé pape, fait enlever et conduire près de lui Carlo qui, ayant conquis en France renom et fortune, revient en Italie dans l'espérance d'y retrouver sa fille. Joie partagée des deux amis. Mariette a épousé Spoletto et s'appelle maintenant la signora Mariani ; elle connaît l'affection qui unit le nouveau pontife à l'Arlequin, et promet à ce dernier de le mettre en présence de sa fille s'il veut présenter à Laurent un mémoire en faveur des Jésuites. Le mémoire est remis, mais Laurent le repousse. Carlo n'en parvient pas moins à joindre son enfant que la Mariani, mère dénaturée, allait mettre au couvent, et il l'emmène en France, tandis que Laurent se dirige vers Rome pour y être sacré sous le nom de Clément XIV. — « Tu seras plus heureux que moi », dit le pontife à l'Arlequin qui s'agenouille devant lui.

Cette histoire de deux existences diverses, développées parallèlement, ne manque pas d'intérêt, mais elle était trop longue et trop sérieuse pour obtenir plus qu'un demi-succès. Le rôle de Mariette, grisette d'alors, puis comédienne, puis dévote, ne servit donc guère la réputation de Déjazet.

10 décembre. — *L'Enfance de Louis XII, ou la Correction de nos pères*, comédie-vaudeville en un acte, par Mélesville, Simonnin et Th. Nézel. — Rôle du *Duc d'Orléans*.

L'archer Leslie aime Annette, femme de chambre du jeune duc d'Orléans, mais le comte de Dammartin, oncle d'Annette, s'oppose à son mariage avec Leslie, parce qu'il trouve le parti insuffisant pour la nièce d'un homme qui vient d'être nommé gouverneur du même prince. Le moment est en effet venu pour le duc d'Orléans, âgé de douze ans, de passer des mains des femmes entre celles d'instituteurs. Dammartin a ordre de laisser ignorer à son élève les hautes destinées qui l'attendent ; mais pendant une visite à sa petite fiancée, Jeanne de France, le duc apprend ce qu'on veut lui cacher. Se débarrassant des professeurs, il réunit des camarades de son âge et s'essaie au métier de monarque en jouant au roi mort. Louis XI assiste, invisible, à cette scène désagréable, et condamne au fouet toute la cour enfantine. D'Orléans se révolte et fait si bien qu'il

retarde l'exécution jusqu'au moment où Louis XI, adouci par l'annonce de la grossesse de sa femme, pardonne aux coupables. Dammartin, qui s'était, sous un masque, chargé de l'office d'exécuteur, n'obtient l'oubli du duc qu'en mariant Leslie avec Annette, et le jeune prince, sans renoncer à l'espoir d'une royauté vraie, se félicite de sa royauté feinte en contemplant les heureux qu'il a faits.

Pièce amusante, bien qu'un peu naïve ; rôle favorable, intelligemment saisi par Déjazet, que l'on applaudit vivement à côté de Potier, débutant au Palais-Royal par le rôle de Dammartin.

13 janvier 1832. — *La Chanteuse et l'Ouvrière*, comédie-vaudeville en quatre actes, par Xavier Saintine et De Villeneuve. — Rôle de *Manette*.

Bourdin, vitrier-colleur, a deux filles. L'une, Ursule, montre comme couturière un grand amour du travail et un louable penchant à l'économie ; l'autre, Manette, passe ses journées à dormir et à chanter. Bourdin a pour Ursule une tendresse que sa femme, au contraire, réserve toute à Manette. Celle-ci, fiancée au jeune tapissier Laribaud, préfère écouter le chanteur Belamy qui lui prédit un brillant avenir artistique ; aussi quitte-t-elle bientôt le domicile paternel, accompagnée de M^{me} Bourdin, qui veut partager la gloire de sa préférée.

Nous les retrouvons dans une mansarde où Laribaud, toujours amoureux, vient chercher Manette pour la présenter à sa famille. Manette refuse pour aller débuter brillamment dans un concert ; Laribaud, dépité, reporte sur Ursule, qui l'aime en secret, ses vues matrimoniales, et Manette, toujours escortée de sa mère, part pour Milan, où Belamy, nommé maître de chapelle, lui promet de brillants succès.

Au troisième acte, Laribaud, époux d'Ursule, qui continue à mettre à la caisse d'épargne, travaille, avec son beau-père, chez une célèbre cantatrice italienne, la Bordini, qui n'est autre que Manette. Guidée par Belamy, la chanteuse, à l'apogée de son talent et de sa gloire, rêve d'épouser le baron de Foscaro, dilettante qui la courtise ; mais le gentilhomme tient à ce que la famille de sa future soit irréprochable, et, précisément à l'instant où le mariage va se décider, Bourdin et Laribaud, surexcités par de nombreuses libations, reconnaissent Manette et font un esclandre qui met le baron en déroute.

Le quatrième acte se passe à la campagne, dans une maisonnette achetée par Ursule avec le produit de ses économies, et devant laquelle des comédiens ambulants doivent donner une représentation, à l'occasion de la fête du pays. Parmi ces comédiens, dirigés par Belamy, figurent Manette qui a perdu sa voix et M^{me} Bourdin abominablement râpée. Les deux prodigues se rencontrent naturellement avec leurs parents sages qui pardonnent ; on tue le veau gras, et Manette, renonçant à poursuivre un rêve désormais impossible, reprend place, ainsi que sa mère, au foyer trop longtemps déserté.

Cette paraphrase de *la Cigale et la Fourmi* peint des caractères vrais et contient des scènes amusantes. Déjazet obtint un succès personnel dans le rôle de Manette, où parlent tour à tour l'étourderie, la vanité et le sentiment.

15 mars. — *Vert-Vert*, comédie-vaudeville en trois actes, par A. de Leuven et De Forges. — Rôle de *Vert-Vert*.

Les pensionnaires des Bénédictines de Saint-Eloy portent le deuil de leur perroquet Vert-Vert, mort d'indigestion, quand arrive au couvent un jeune garçon, neveu de la supérieure, que sa mère veut faire élever comme une fille afin qu'il n'hérite pas des instincts batailleurs de son père, tué en duel. Pour tromper leur douleur, les fillettes donnent à l'arrivant le nom du défunt, et comblent le nouveau Vert-Vert de caresses et de friandises. Aussi l'émotion est-elle générale, au reçu d'une lettre par laquelle la sœur de la supérieure demande son enfant pour huit jours. Mais on ne peut refuser un fils à sa mère : Vert-Vert part donc pour Nevers, flanqué du jardinier Jobin, chargé de veiller sur la sécurité et l'innocence du Benjamin.

Dans le coche où prennent place nos voyageurs se trouve une actrice de province, Aline, que la figure rosée de Vert-Vert intéresse. Mais le pauvre garçon est bien timide, bien gauche ; c'est par des *ave* qu'il répond aux politesses de l'actrice, et, quand on le prie de chanter, c'est un cantique qu'il entonne ; aussi les consommateurs de l'auberge du *Soleil d'or*, n'ont-ils pour lui que moqueries. Parmi ces consommateurs figurent deux dragons, le chevalier de Méranges et Eole de

Saligny, dont les femmes sont précisément enfermées chez les Bénédictines. Maris dépossédés, les militaires ne se font pas faute de courir les aventures. C'est à qui des deux, par exemple, touchera le premier le cœur d'Aline et partagera avec elle le plus fin des dîners. Mais Vert-Vert, à qui ils confient les billets par lesquels ils donnent rendez-vous à Aline, a écouté leur conversation et pris les notions les plus nettes sur ce qu'ils appellent l'amour à la dragonne ; au lieu de remettre les billets, il éloigne les galants en écrivant lui-même des réponses qui les envoient aux extrémités de la ville, et c'est lui qui s'assied avec Aline à la table préparée pour ses rivaux. L'actrice ajoute volontiers aux connaissances amoureuses de Vert-Vert ; Jobin, d'abord indigné, sable bientôt le champagne et s'endort ; les dragons enfin, menacés de voir l'aventure révélée à leurs femmes, pardonnent au jeune homme le tour qu'il leur a joué et l'emmènent souper à la caserne, pour parfaire son éducation.

En échange de leçons si complètes, Vert-Vert ne peut faire moins que d'aider Méranges et Saligny à reconquérir leurs femmes. Tandis que Jobin ronfle et que sa nourrice l'attend pour le conduire à sa mère, le jeune homme introduit dans le couvent des Bénédictines les deux dragons costumés en jardinier et en paysanne. Vert-Vert est accueilli avec des transports de joie, mais on ne tarde pas à s'apercevoir des changements opérés en lui. Il jure, manque de respect à la sous-maîtresse et met le comble au scandale en faisant surprendre, par la supérieure, Méranges avec sa femme, Saligny avec la sienne, la sous-maîtresse enfin avec le maître de danse qu'elle a épousé secrètement. Le retour de Jobin et sa confession achèvent d'édifier la pauvre tante : M^{mes} de Méranges et de Saligny sont rendues à leurs maris ; le maître de danse et la sous-maîtresse publient leur union ; quant à Vert-Vert, il renonce à l'éducation féminine et achète une compagnie de dragons, dans laquelle il enrôle Jobin.

Il ne faut pas chercher d'invention dans cette donnée, renouvelée de Gresset, mais la marche de la pièce est vive, ses détails amusants et semés de jolis couplets. Le rôle de Vert-Vert fut le premier grand succès de Déjazet au Palais-Royal ; succès mérité, les journaux le disent, et nous les croyons d'autant mieux que nous lui vîmes jouer ce même rôle en 1869, et que,

malgré ses soixante et onze ans, elle y était absolument charmante.

5 mai. — *La Ferme de Bondy, ou les Deux Réfractaires*, épisode de l'empire, en quatre actes, par Gabriel, De Villeneuve et Michel Masson. — Rôle de *Charlotte*.

Le jour même de son mariage avec Charlotte, le fermier Marcel rencontre dans un bois deux réfractaires échappés aux gendarmes, et, loin de les dénoncer, leur vient en aide. L'un, Daniel, qui fuit le service pour rester près de sa vieille mère, retourne à Paris où il l'a laissée ; l'autre, Philippe, rebelle par amour pour sa jeune femme, est placé par Marcel dans une ferme où celle qu'il aime et que Marcel avait déjà recueillie va bientôt le rejoindre. Marcel n'a rien confié à Charlotte, bavarde au possible, mais il a compté sans la jalousie que fait naître en elle un prétendant évincé. Charlotte suit son mari, insulte Thérèse qu'elle croit sa rivale, et révèle involontairement la retraite de Philippe ; mais quand les gendarmes accourent pour arrêter celui-ci, Daniel revenu de Paris, et qui, sa mère étant morte, n'a plus de raison pour fuir le service, Daniel, disons-nous, se présente comme le réfractaire qu'on cherche et se laisse emmener sous le nom de Philippe. C'est sous ce nom qu'il prend part à diverses batailles et qu'il acquiert, par la perte d'une jambe, son droit à la retraite. Quand il revient à Bondy, Philippe qui, électrisé par les malheurs de la France, s'est à son tour engagé sous le nom de Daniel, a disparu dans la Bérésina. Chacun le croit mort, même Thérèse qui, devenue mère, refuse pourtant de confier à Daniel son existence et celle de son enfant. Sa constance est récompensée : Philippe, enrichi en Sibérie, revient à temps pour s'acquitter envers Morel, ruiné par l'invasion, en partageant avec lui sa fortune.

Pièce un peu mélodramatique, mais intéressante. Quant au personnage de Charlotte, l'indication suivante, prise sur la brochure, le fera aisément apprécier : « caractère bon, généreux, sensible, mais curieuse à l'excès, un peu jalouse, prompte, vive, impatiente, parlant avec volubilité ».

Le jour même de la première représentation de *La Ferme de Bondy*, favorablement accueillie, l'engagement de Déjazet était renouvelé à ces conditions avantageuses : 10,000 fr. d'appointements par an, 10 francs de feux pour chaque pièce en un ou deux actes, 15 francs pour les pièces d'une dimension plus étendue, congé de deux mois dans la première année et de trois mois dans chacune des deux autres, enfin représentation à bénéfice sur laquelle l'administration prélèverait une somme de 1,200 francs. Ces chiffres, en notable progrès sur ceux de l'engagement primitif, disent, mieux que les meilleures phrases, l'importance de la place que Déjazet avait conquise en moins d'une année. Des rôles favorables allaient bientôt porter la comédienne au premier rang.

26 juin. — *Follet, ou le Sylphe*, vaudeville en deux actes, par Rochefort, Varin et Desvergers. — Rôle de Follet.

Le garde-forestier Paimpol doit épouser la romanesque Iola, mais, au moment de la signature du contrat, un sylphe amoureux, Follet, s'offre aux regards de la future qui le trouve charmant et se laisse entraîner dans la forêt. Là Follet, trop léger, donne à Iola de si grands doutes sur sa fidélité qu'elle le punit par l'offre d'une rose qu'une vieille sorcière lui a donnée et qui doit le corriger pour jamais. La rose produit plus d'effet encore ; dès que le sylphe l'a touchée, ses ailes tombent et la mort le frappe. Iola se désole, mais Follet renaît bientôt sous la forme d'un jeune villageois, et épouse la sensible paysanne.

Les auteurs de *Follet* n'avaient pas fait grande dépense d'imagination ni d'esprit ; la mise en scène et le talent de Déjazet leur valurent néanmoins un demi-succès.

9 octobre. — Reprise du *Mariage impossible*, du théâtre des Nouveautés.

19 novembre. — *Le Dernier chapitre*, comédie-vaudeville en un acte, par Mélesville, Philippe Dumanoir et Mallian. — Rôle de *Joséphine*.

La fleuriste Joséphine et le quatrième clerc Anatole veulent légitimer par le mariage un amour dont on jase ; mais il manque à l'amant un pécule, à la maîtresse le consentement de son oncle Grimaud, employé aux contributions de La Charité-sur-Loire. Elle le lui demande par écrit ; au lieu de répondre favorablement, Grimaud signifie qu'elle ait à prendre pour mari un marchand de vins de Bercy. A l'instant même où Joséphine reçoit cette tuile, Anatole est congédié par son notaire : les deux amants sont donc sans ressources et sans espérances. — « Quand un roman ennuie, dit Anatole, on saute les feuillets et l'on court au dernier chapitre... osons sauter les feuillets de notre existence ! » — Joséphine accepte ; les voilà tous deux calfeutrant portes et fenêtres, allumant du charbon et attendant la mort côte à côte, tout en désirant *in petto* qu'un événement imprévu fasse échouer leur projet. L'événement ne se produisant pas, Anatole y supplée en confessant à Joséphine une infidélité. Furieuse, la fleuriste casse un carreau de la fenêtre et rend ainsi le suicide impossible. Tous deux poussent un *ouf* de satisfaction, se réconcilient, et, comme des provisions destinées à une voisine tombent par hasard entre leurs mains, ils s'attablent gaiement avec un appétit doublé par le souvenir du danger couru. Grimaud, qu'ils ont informé de leur mort prochaine, et qui accourt pour les sauver, arrive au dessert. Un peu déconcerté, mais craignant que les jeunes gens recommencent, l'oncle pardonne et consent à leur union.

Donnée spirituelle, traitée avec beaucoup de verve et d'observation. Le rôle de Joséphine, bien tracé et semé de mots *nature*, valut un franc succès à l'interprète.

23 novembre. — Reprise de *Bonaparte à l'école de Brienne*, du théâtre des Nouveautés.

31 décembre. — *Paris malade*, revue-vaudeville en un acte, par Bayard et Varner. — Rôles de *Coq-à-l'âne*, *Jocrisse*, *Une vivandière* et *le Plaisir*.

7 janvier 1833. — *Les Trois assiettes*, comédie-vaudeville en un acte, par Michel Masson, Saintine et De Villeneuve. — Rôle de *Madeleine*.

Il serait difficile de raconter cet ouvrage, dont la représentation ne fut pas achevée. C'est la chute la plus éclatante que Déjazet eut jamais à subir.

23 février. — *Le Cadet de famille*, vaudeville en un acte, par Vanderburch, Brunswick et D'Avrecourt. — Rôle de *Célestin*.

<small>La scène se passe en 1760. L'aîné des Vertbois est mort, laissant une femme enceinte. Célestin, son jeune frère, maintenu jusqu'à l'accouchement dans son rang de cadet, est tiraillé par le vicomte son père qui veut faire de lui un soldat, et par la vicomtesse sa mère qui le voudrait abbé. Célestin préférerait l'uniforme, d'autant plus qu'il aime sa cousine Cécile, que malgré ses quinze ans on prétend réserver pour le marmot à naître. Il opte donc pour l'épée, au grand contentement du vicomte ; mais, s'identifiant avec son habit de mousquetaire, l'espiègle fait la cour à toutes les femmes ; il voit sa cousine malgré la défense de la vicomtesse, lui débite une déclaration brûlante et propose même de l'enlever ; enfin il cause un scandale général. Pour détruire le mauvais effet produit par l'uniforme, Célestin imagine alors de prendre le petit collet et le ton doucereux qu'exige ce changement. Bientôt il s'insinue dans les bonnes grâces de tout le monde ; il embrasse la jardinière, il est sur le point d'enlever sa cousine qui n'a plus aucune méfiance ; mais la vérité se découvre et le pauvre Célestin va être séparé pour toujours de celle qu'il aime, quand la sage-femme vient annoncer que le garçon tant désiré est une fille. Dès lors, de cadet Célestin devient l'aîné, et dès lors aussi baron, mousquetaire et mari de Cécile.</small>

Le sujet de cette pièce n'est pas original, mais il est traité avec verve et légèreté de main. Quant au personnage de Célestin qui, en mousquetaire, se livre à des exploits bruyants,

et, en abbé, va jusqu'à jouer une scène de *Tartuffe*, il contient des effets assez nombreux et assez variés pour avoir valu à Déjazet de chaleureux applaudissements.

11 avril. — *Sophie Arnould*, comédie-vaudeville en trois actes, par A. de Leuven, De Forges et Ph. Dumanoir. — Rôle de *Sophie Arnould*.

Sophie Arnould, maîtresse du comte de Lauraguais, aimable roué, apprend que la princesse d'Ornain, malgré sa pruderie, a accepté un rendez-vous dans la petite maison du comte. Aussitôt le plan de Sophie est dressé : elle excitera la jalousie du prince d'Ornain, espèce de sot, qui s'est rangé au nombre de ses adorateurs. Une lettre anonyme, qu'il reçoit au milieu d'un bal masqué, informe le prince du malheur qui le menace, et le voilà courant, travesti en zéphyr, au pavillon où il compte surprendre son épouse infidèle. Sophie s'y rend de son côté ; grâce à la précaution qu'elle a d'éteindre les lumières, Lauraguais la prend pour la princesse, et M. d'Ornain est aussi victime de ce quiproquo dont l'explication le rend tout honteux.

Après ce tour de Sophie et surtout les mots piquants qu'elle n'a point épargnés à sa rivale, une rencontre est de rigueur entre les deux femmes, élèves d'un fameux maître d'escrime. Le combat a lieu au bois de Boulogne, en face de la petite maison du comte disputé ; deux coups de pistolet sont échangés sans résultat, puis les duellistes prennent l'épée. Mais au bruit de la détonation, la fenêtre du pavillon de Lauraguais s'est ouverte, laissant voir une jolie grisette sur laquelle notre roué a des projets. La princesse et la chanteuse indignées mettent bas les armes, mais Sophie se charge de la vengeance commune. Elle persuade au prince que Mme d'Ornain a risqué sa vie par jalousie conjugale et le Dandin attendri emmène sa femme dans une de ses terres ; puis elle marie la grisette en lui donnant pour dot la petite maison du comte : elle reste ainsi maîtresse du cœur de Lauraguais, berné et repentant.

Cette pièce, à côté de quelques détails faibles, offre des situations habilement traitées. Déjazet, ravissante dans le rôle de Sophie, y obtint un grand et durable succès.

22 mai. — *Sous clef,* comédie-vaudeville en un acte, par De Leuven, De Forges et Dumanoir. — Rôle d'*Atala*.

M^me Tourtebatte, sage-femme très occupée, ne trouve rien de mieux, pour préserver sa nièce Atala des aventures, que de la mettre sous clef. Or Atala, élève du Conservatoire, a un amoureux, et cet amoureux doit venir pendant l'absence de M^me Tourtebatte. Bientôt, en effet, arrive Polydore, sergent de la garde nationale, mais l'ordre public se heurte à la porte close et en est réduit à faire du sentiment par la chatière. Tout à coup Polydore a cette idée, bonne sinon légale, d'aller chercher des rossignols pour crocheter la serrure. Il part donc, et Atala, de son côté, parvient à éloigner un voisin incommode, M. Prudhomme. Mais, en développant le baba qu'elle se propose de déguster en compagnie du sergent, Atala jette machinalement les yeux sur le journal qui le recèle, c'est *la Gazette des Tribunaux* qui relate le suicide d'une jeune fille abandonnée par un séducteur ambitieux. Qui sait si pareil sort n'attend pas Atala ? Réflexions faites, quand Polydore revient, la prisonnière lui souhaite une bonne nuit, pousse vertueusement le verrou et se dispose à se coucher. Déjà sa lampe est éteinte, déjà son fichu et sa robe sont ôtés quand elle entend crier sa chatte sur les toits ; elle ouvre sa fenêtre, mais c'est Polydore qui paraît. Atala se réfugie dans son alcôve et... la toile tombe.

Les vaudevilles à un personnage, petits tours de force littéraires, n'ont ordinairement que le mérite de la difficulté vaincue ; on rencontre pourtant dans celui-ci de l'esprit, de la gaieté, et la verve de Déjazet en put faire aisément une pièce à recettes.

22 juin. — *La Fille de Dominique,* comédie-vaudeville en un acte, par De Villeneuve et Charles de Livry. — Rôle de *Catherine Biancolelli*.

L'illustre Arlequin de la Comédie-Italienne, Dominique Biancolelli, a protégé Baron à ses débuts, et c'est grâce à lui que ce dernier a pu conquérir aisément gloire et fortune. Or Dominique est mort, laissant une fille dotée pour toute richesse

d'un incontestable talent dramatique, et Catherine, qui se
souvient de Baron, fait diverses tentatives pour l'approcher et
obtenir grâce à lui son admission à la Comédie-Française. Baron
n'a point oublié Catherine, mais, ayant en horreur les petits
théâtres sur lesquels elle a débuté, il s'abstient de répondre à
ses lettres et lui refuse même un entretien. Catherine alors se
décide à pénétrer incognito chez Baron pour lui donner échan-
tillon de son savoir-faire. Elle séduit le comédien sous la
cornette d'une jeune paysanne, l'émeut sous le costume ridicule
d'une présidente folle d'amour, et l'effraie sous l'uniforme d'un
tambour des gardes-françaises ; enfin, redevenue Catherine, elle
réchauffe dans le cœur de Baron de si tendres sentiments que le
grand acteur, heureux d'être aimé et ravi d'un talent qui
l'étonne, l'épouse et obtient pour elle un ordre de début.

Sujet utilisé déjà dans plusieurs vaudevilles, et qui n'est guère que le cadre d'un rôle. Les auteurs ne pouvaient désirer pour Catherine une interprète meilleure que Déjazet. Tous les journaux du temps célèbrent le feu de son talent, le charme de sa voix, et lui attribuent en entier le mérite du succès.

5 décembre. — *La Danseuse de Venise*, comédie en trois actes, mêlée de chant, par Théaulon et De Forges. — Rôle de *Zerbi*.

La scène est à Venise. Le comte Bianchi aime le jeu et Zerbi
la danseuse, Zerbi aime le théâtre et Bianchi. Le comte a perdu
au jeu une somme de quinze mille ducats qu'il ne sait où
trouver ; Zerbi les lui offre, et, comme il dit ne pouvoir rien
accepter que de sa femme, la danseuse consent à l'épouser, pour
avoir le droit de le sauver du suicide. Mais elle impose un an
d'épreuve, pendant lequel Bianchi jure de ne pas jouer comme
elle fait le serment de ne pas danser.
　Les futurs époux quittent donc Venise pour aller s'établir
dans le château de Passeriano. Au bout de quelques mois leur
gaité disparait et leur amour a perdu de sa vivacité. Mais voici
que Bianchi reçoit une invitation de chasse, qu'une partie de
jeu doit suivre ; Zerbi, de son côté, apprend qu'une troupe de
danseurs vient d'arriver au château, elle entend nommer d'an-

ciennes camarades et ne peut pas plus résister que le prince.
Elle danse, Bianchi joue ; elle a le mal du théâtre, il a la
passion du jeu. Le prince n'en persiste pas moins dans ses
projets d'union, mais Zerbi, plus sage, lui rend sa parole et va
s'enivrer encore des bravos du parterre.

Cette pièce, tirée d'une nouvelle de la duchesse d'Abrantès, n'offre qu'un intérêt médiocre. Déjazet ne put la soutenir bien longtemps, quoiqu'elle eût créé le rôle de Zerbi avec beaucoup d'art et qu'elle dansât toute une scène mimée avec une grâce parfaite.

18 janvier 1834. — *Un Scandale*, folie-vaudeville en un acte, par Duvert et Lauzanne. — Rôle de M^me *Fromageot*.

Le théâtre représente un salon. M^me Durand, jeune veuve, essaie d'apaiser le chagrin de son cousin Edouard. Celui-ci doit passer le jour même au conseil de revision et se désole de n'avoir pas 2,000 francs pour acheter un remplaçant. Indépendamment d'Ernest, M^me Durand a deux adorateurs, l'étudiant Laroche et le tanneur Pomageot. Ce dernier, pressenti pour un prêt, a fait la sourde oreille, mais Laroche est trop heureux de mettre 2,000 francs à la disposition de la veuve. Toutefois, apprenant de Pomageot que M^me Durand aime son cousin, il prétend se venger en la forçant à épouser le tanneur. — « Si M. Pomageot m'épouse, il s'en repentira », dit la veuve.

— A ce moment de la pièce, un cri s'élève dans la salle : « Ah ! je n'ai pas dit ça ! » C'est Titine Camuset, femme Fromageot, qui, venue au spectacle avec son cousin qu'elle a précisément racheté de la conscription, se trouve mal en se reconnaissant dans M^me Durand. Reprenant bientôt ses sens, elle apostrophe les acteurs, prétendant qu'ils ont travesti son événement sur la scène et dilapidé sa réputation. Soutenue par son cousin et par un spectateur à voix de basse-taille, elle entreprend alors de raconter, dans une langue pittoresque, toutes les tribulations qui ont assiégé sa vie. M. Fromageot, qu'un ami a informé de l'incident, pénètre à son tour dans la salle, et c'est entre les époux un échange de récriminations dégénérant bientôt en injures. De guerre las Fromageot quitte la place, et

sa femme, qui a manifesté l'intention de se faire artiste, descend sur le théâtre pour chanter au public un couplet où elle les invite à son premier début.

Spirituelle et hardie folie de carnaval. C'était la première fois que des acteurs jouaient leurs rôles dans la salle, et cette innovation eut un succès de curiosité, que la verve de Déjazet prolongea pendant plusieurs mois.

31 janvier. — Reprise de *La Femme, le Mari et l'Amant*, du théâtre des Nouveautés.

5 avril. — *Les Charmettes, ou Une page des Confessions*, comédie-vaudeville en un acte, par Bayard, De Forges et Vanderburch. — Rôle de *Rousseau*.

Le perruquier Bazile Vintzenried, voyageant à pied sur la route de Genève, a été recueilli aux Charmettes par M^{me} de Warens, qui veut à toute force voir en lui un philosophe. Bazile, pour plaire à son hôtesse, se fait passer pour le chevalier de Courtilles et l'auteur mystérieux des « Lettres de Caton le Censeur » que publie *La Gazette de Genève*. Le régisseur Claude Anet, jaloux de tous ceux qu'aime M^{me} de Warens, voit d'un mauvais œil le noble intrus; aussi accueille-t-il avec joie le retour du jeune Rousseau, dans l'espoir que Jean-Jacques l'aidera à chasser Courtilles. Par malheur pour Anet, Rousseau a grandi, pendant son absence, de cœur et d'esprit; il aime M^{me} de Warens non plus d'une affection filiale, mais d'un amour beaucoup plus vif. On comprend que cette disposition d'âme le fasse promptement entrer dans le plan d'expulsion dressé par Anet contre le chevalier. Justement le bruit se répand que la République de Genève s'est alarmée des « Lettres de Caton. » Trois envoyés se présentent, en effet, chez M^{me} de Warens que l'on sait donner asile à l'auteur. Courtilles, tremblant, dépouille alors le masque que la vanité lui avait fait prendre, tandis que Rousseau revendique hautement les honneurs de la persécution. Il ne s'agit pas d'un châtiment, mais d'une récompense; c'est une couronne que les envoyés décernent à Rousseau, au grand trouble de M^{me} de Warens, fort éprise de gloire. Courtilles, redevenu Vintzenried, est chassé honteusement, et Rousseau s'établit pour la seconde fois aux Charmettes, où l'amour de M^{me} de Warens le retiendra pendant un long temps.

Intrigue légère, mais sujet sympathique et agrémenté de jolis détails : en résumé, succès.

15 mai. — *Le Triolet bleu*, comédie-vaudeville en cinq actes, par Gabriel, De Villeneuve et Masson. — Rôle de *Charles Welstein*.

« Le triolet bleu », c'est l'appellation que les habitants de Munich ont donné à une association de trois étudiants, Charles Welstein, Frédéric de Steckel et Ferdinand Burger. Tout est commun entre ces démons vêtus d'azur, argent, misère, plaisirs et peines. Quand la pièce commence, les amis sont dans une détresse profonde, et l'un d'eux, Frédéric, a le malheur en outre d'ignorer son état-civil, ce qui le gêne d'autant plus qu'il aime la nièce d'un major et en est aimé. Les travestissements, mystifications ou combats auxquels se condamnent Charles et Ferdinand pour assurer le bonheur de leur ami sont impossibles et inutiles à raconter ; ils aboutissent naturellement à la reconnaissance de Frédéric comme héritier d'un beau nom et d'une grande fortune, ainsi qu'à son mariage avec celle qu'il aime.

L'idée qui domine ces cinq actes est la toute-puissance de l'amitié. On la célèbre en prose ou en vers à chaque scène, et cet hymne continuel, louable en soi, ne laisse pas d'être monotone. La pièce cependant fut applaudie, grâce peut-être à ce que les actrices chargées des trois rôles principaux buvaient, ferraillaient et fumaient des pipes avec un flegme tout germanique.

C'est à une représentation du *Triolet bleu* que Déjazet, pour la seule fois de sa vie, manqua son entrée, et le souvenir s'en est conservé. Les spectateurs surpris murmurèrent d'abord, puis, la situation se prolongeant, poussèrent ensuite de violentes clameurs : — « Elle viendra ! — Elle ne viendra pas ! » — L'actrice

arriva cependant, la pipe à la bouche, et, sans trop de frayeur, s'approcha de la rampe. Les cris et les sifflets redoublèrent. Déjazet, envoyant des bouffées de tabac à droite et à gauche, attendait la fin de cet ouragan. Au bout de dix minutes, le public, fatigué, fit silence.

— Messieurs, dit alors Déjazet, m'est-il permis de me justifier ?

— Oui, oui ! parlez ! expliquez-vous ! hurla le parterre, qui ne demandait pas mieux que d'absoudre sa favorite.

— Eh bien, messieurs, la clef de ma loge était perdue. Il a fallu courir chez le serrurier voisin, puis chez un autre, mais tout cela prenait du temps et la pièce marchait toujours. Décemment, pouvais-je me présenter à vous sans costume ?

— Non !... bravo !... très bien !... cria le public retourné, et la représentation fut pour Déjazet un applaudissement continuel.

10 juillet. — *Le Commis et la Grisette*, vaudeville en un acte, par Paul de Kock, Charles Labie et Charles Monier. — Rôle de *Fifine*.

Le commis Robineau et la modiste Fifine s'aiment en libres tourtereaux, au grand désespoir du garçon limonadier Carafon, qui a des vues matrimoniales sur Fifine. Ce soupirant imagine d'exciter la jalousie de la modiste en faisant croire à Robineau qu'une comtesse polonaise, éprise de lui, l'attend pour l'accompagner au bal. Robineau, qui n'est pas un modèle de fidélité, se hâte de courir au rendez-vous ; il n'y trouve personne et se bat avec un cocher de cabriolet qu'il ne peut payer parce que Carafon a escamoté sa bourse. Meurtri, déchiré, penaud, le commis revient implorer le pardon de Fifine. La modiste, qui est bonne, se laisse attendrir par l'offre d'une bouteille de muscat d'abord, par une menace de suicide ensuite ; elle ouvre ses bras

à Robineau, et celui-ci jure de la conduire le lendemain même à la mairie.

De pareilles pièces valent surtout par les détails, et Paul de Kock soutient, dans celle-ci, sa réputation d'observateur populaire. On y trouve des scènes originales, des mots désopilants, plus de choses enfin qu'il n'en fallait pour valoir un succès à Déjazet et à Achard qui la secondait dans le rôle du commis.

26 août. — *Judith et Holopherne*, vaudeville en deux actes, par Théaulon, Nézel et Overnay. — Rôle de *Thérésina*.

La scène se passe en Andalousie, pendant la première guerre d'Espagne. Le comte Arthur de Rivoli, général français, est un jeune homme emporté par ses passions et très accessible pour les dames. Il a ridiculisé tous les maris espagnols rencontrés sur sa route, et ces Dandins plus ou moins hidalgos ont juré de se venger. L'Ecriture Sainte leur en indique le moyen : puisque le sort a donné à Arthur la mission d'Holopherne, il faut lui trouver une Judith. Mais où ? Don Mérinos, campagnard jocrisse, dévoue Thérésina, sa cousine et sa fiancée, à la sainte mission ; mais à peine la jeune fille aperçoit-elle Arthur qu'elle s'éprend de lui et le sauve au lieu de le perdre. Instruit du péril qu'il a couru, le général pardonne aux maris trop vindicatifs, et, par amour autant que par gratitude, emmène en France Thérésina.

Plaisanterie gaie, un peu triviale par instants, et qui obtint une demi-réussite.

Interrompons notre nomenclature pour relater, à leur date, deux incidents, dont le premier faillit prendre l'importance d'un fait politique, tandis que le second mettait en lumière la sensibilité exquise de la comédienne.

Le duc d'Orléans avait donné à une jument

de son écurie le nom de Déjazet. Ce n'était pas d'un goût très fin, et *le Charivari*, qui ne manquait aucune occasion de s'égayer aux dépens de la famille royale, supposa, le 7 septembre 1834, une lettre de Déjazet, dans laquelle le prince héritier, dit Poulot, était spirituellement mais méchamment pris à partie. Déjazet crut devoir se fâcher et menacer des tribunaux l'auteur de l'épître prétendue. On ne guerroyait pas alors sans risques avec la presse ; l'actrice, chutée le soir même de sa protestation, comprit sa faute et rentra en grâce par ce *mea culpa*, publié dans *le Charivari* du 11 septembre :

> Le but de ma réclamation était uniquement de bien constater que j'étais tout à fait étrangère à la lettre insérée dans votre journal et signée de mon nom. Comme ce but est complètement atteint par ma lettre et par les explications auxquelles elle a donné lieu, et que d'ailleurs ce numéro vient d'être l'objet d'une saisie qui ne me permet pas d'aggraver d'un grief particulier les griefs du ministère public, je déclare que je retire purement et simplement ma plainte.

Dans les premiers jours du mois suivant, un des plus jeunes musiciens de l'orchestre du Palais-Royal, Hector Franchomme, s'empoisonnait avec de la potasse, après avoir écrit à Déjazet une lettre où il déclarait l'amour sans espoir qu'il avait conçu pour elle. La comédienne, désolée de cet acte de folie, s'installa au chevet du malade, lui prodiguant des soins et des consolations jusqu'au jour où les médecins le remirent sur pied. Mais il était trop gravement atteint pour qu'on le sauvât, et il alla mourir à Lille, où sa famille résidait.

L'aventure, banale en somme, devait avoir, quelques années plus tard, une suite imprévue autant que touchante. Déjazet, qui était allée donner des représentations à Lille, voulut rendre visite à la tombe du musicien mort pour elle et la vit, avec étonnement, couverte de ronces et d'herbes. Les parents de Franchomme, gardant rancune de son suicide, l'avaient traité en criminel. Déjazet, indignée, appela le gardien du cimetière et fit nettoyer la tombe sur laquelle on posait, deux jours après, une pierre tumulaire payée par elle et portant ces mots: *A Franchomme, une amie est venue là*. La famille, paraît-il, porta plainte, mais les tribunaux approuvèrent l'action pieuse de l'actrice, et Franchomme tint d'une étrangère la tombe que ses parents lui refusaient.

31 octobre. — *L'Idiote*, comédie-vaudeville en un acte, par Théaulon et Nézel. — Rôle de l'*Idiote*.

Sheridan, premier poète d'Angleterre, va faire représenter un drame intitulé l'*Idiote* ; il hésite à confier à Mistriss Siddons le personnage principal qui sort de son emploi, et la célèbre actrice, qui tient au rôle, parie qu'elle fera l'idiote à s'y méprendre pendant une journée entière. C'est dans un village où l'appelle une dette de reconnaissance qu'elle veut tenter l'épreuve. Un pêcheur de ce village lui a sauvé la vie quinze ans auparavant, et sa fille Sarah, menacée d'épouser le vulgaire Crabb qu'elle déteste, a imploré par lettre le secours de celle qu'on a plus revue. Tout le soin de l'idiote prétendue doit donc être d'enlever Sarah à Crabb pour la donner à Péters qu'elle préfère. Elle y parvient en retardant le mariage projeté, et, Crabb étant très intéressé, en s'offrant à lui comme un parti fort riche, Crabb alléché rompt de lui-même avec Sarah ; cette dernière, dotée par Mistriss Siddons, épouse Péters, et, à minuit précis, l'actrice entre en possession du rôle qu'elle a gagné.

Caprice des auteurs ou de Déjazet, cette pièce n'est qu'un rôle, aussi difficile à analyser qu'il dut être pénible à rendre. Elle n'eut réellement qu'un succès de curiosité.

13 décembre. — *Frétillon, ou la Bonne fille*, vaudeville en cinq actes, par Bayard et Decomberousse. — Rôle de *Camille, ou Frétillon*.

Comme l'héroïne de la chanson légère de Béranger, Camille, dite Frétillon, ne recule jamais devant une amourette ni devant une infortune à soulager. Le premier acte la montre dans une mansarde. Un boursier, nommé Godureau, lui offre sa fortune, et un ancien soldat, Marengo, l'adore en silence ; mais c'est un troisième larron qui plaît à Camille, un jeune homme aimable et pauvre, Ludovic, dont elle fait par hasard connaissance. Malheureusement, Ludovic est tombé à la conscription ; pour le garder, Camille est obligée de lui acheter un remplaçant, et ce remplaçant est Marengo, qu'elle paie avec l'argent de Godureau.

Le boursier devient donc l'amant en titre de Frétillon, qu'il meuble richement. Ludovic reste son amant de cœur, ce qui n'empêche pas la bonne fille d'écouter les galanteries du baron de Céran. A un certain moment le salon payé par Godureau voit ce spectacle étrange : Ludovic caché dans un cabinet, le patient Marengo blotti dans une armoire, le groom de M. de Céran accroupi sous un guéridon. Le boursier, découvrant les trois intrus, se fâche ; pour réponse, Frétillon lui rit au nez et monte dans l'équipage que le groom fait avancer.

Après M. de Céran d'autres galants ont part aux faveurs de Camille, décidément lancée. Ludovic conserve sa position d'amant préféré, et Marengo nourrit sa flamme dans les ennuis de la chambrée. Mais Ludovic ne tarde pas à se rendre indigne du bonheur si vivement disputé par tant de prétendants. Frétillon apprend non seulement qu'il a des dettes, mais encore qu'il dissipe son argent, à elle, avec une figurante de l'Opéra. Elle ose faire un reproche, Ludovic lève sa cravache sur elle et va rejoindre sa Lolotte, quand des gardes du commerce le happent sous la porte cochère.

C'est à Sainte-Pélagie qu'on l'entraîne ; c'est là que Frétillon va le rejoindre encore : le pauvre garçon, il est en prison ; point de torts qui tiennent contre cette horrible chose ! Mais qui chante un refrain bachique dans un pavillon de Sainte-Pélagie,

quand la bonne fille s'y présente ? C'est Ludovic. Il est gris ; ses amis Godureau, Céran et autres qu'il a retrouvés là sont gris ; que peut faire de raisonnable la pauvre Frétillon ? Se griser comme les détenus, griser Marengo qui monte la garde dans la cour, griser le porte-clefs, solder l'huissier chargé du dossier de Ludovic, payer les dettes de tout le monde, jeter ses bagues, son collier, son cachemire au nez de l'huissier pour parfaire la somme, et, comme il fait froid, endosser la capote de Marengo, pour partir en invitant à dîner chez elle les prisonniers qu'elle a délivrés.

Cette fois la voilà ruinée, si bien que sa table ne peut recevoir qu'un convive ; pourtant cinq ou six affamés arrivent au rendez-vous. Frétillon prendrait en patience sa misère, s'il lui restait l'amour de Ludovic ; mais l'ingrat va se marier, c'est lui-même qui l'annonce pendant que les invités se disputent le seul couvert que puisse offrir la maîtresse du logis. Pour savoir qui soupera, une loterie est proposée ; les billets en sont mis dans le schako de Marengo, mais c'est Frétillon qui a écrit les noms, et, comme l'amour du soldat s'est enfin révélé à elle d'une façon très délicate, il ne faut pas s'étonner que le nom de Marengo sorte de cette urne étrange. Le gagnant d'ailleurs vient d'hériter d'une belle fortune, il en fait hommage à Frétillon, et celle-ci commence avec lui un roman qui durera sans doute ce qu'ont duré les autres.

Frétillon est, comme on voit, la biographie non flattée d'une grisette parvenue, tantôt riche et parée, tantôt sans asile, toujours bonne pour les amants qui la battent et infidèle à ceux qui la paient. Le tableau est plein de mouvement, de gaieté, et les gravelures y sont atténuées par un grand savoir-faire. Il réussit de la façon la plus éclatante. Et cependant les directeurs, craignant la liberté de la donnée, avaient gardé plusieurs mois la pièce dans leurs cartons, et ne l'avaient risquée qu'en imposant aux auteurs l'obligation d'écrire un avertissement rimé qui fut distribué dans la salle, avant le lever du rideau. Précaution naïve ; le meil-

leur préservatif pour *Frétillon* n'était-il pas la présence de l'actrice à qui le public permettait toutes les audaces ? Déjazet obtint là une victoire brillante. Un des auteurs, Bayard, l'en remercia par cette dédicace écrite sur l'exemplaire de *Frétillon* offert à la comédienne, et qui est bien dans le ton leste de l'ouvrage :

> Aller à cinq est difficile,
> Bon ange, voilà de vos coups !
> Aurais-je pu fournir, sans vous,
> Mes cinq actes de vaudeville ?
> Heureux l'auteur qui, jeune et frais,
> Peut vous donner, sans réticence,
> Après cinq actes de succès,
> Cinq actes de reconnaissance !

25 mars 1835. — *Les Beignets à la cour*, comédie en deux actes, mêlée de chants, par Benjamin Antier. — Rôle de *Louis XV*.

Pendant une ennuyeuse partie de chasse, le jeune Louis XV, quittant à l'improviste son escorte, pénètre dans le parloir de l'abbaye de Chelles, ouverte par hasard, et y rencontre la gracieuse et naïve Louise d'Humières qui doit, ce jour-là même, sortir du couvent. La conversation s'engage, enfantine d'abord, puis galante, et, Louise s'étant vantée de réussir merveilleusement les beignets, le roi, qui raffole de cette pâtisserie, lui demande de venir en confectionner à Versailles.

Nous les retrouvons, au second acte, dans les appartements royaux, transformés en office par le complaisant Lebel. La tante, qui veille sur Louise, est éloignée sous quelque prétexte, et le roi reste en tête-à-tête avec son amie. L'aventure, commencée sous les auspices de Comus, se termine sous celles de Cupidon. Louis XV, les beignets mangés, joue avec Louise une scène de bergerie que suit — dans la coulisse — une scène plus tendre. Au dénouement, en effet, le monarque reparaît avec une satisfaction révélatrice pour marier Mlle d'Humières, qu'il dote, avec l'imbécile duc de Meilly fait, à cette occasion, grand-cordon, duc et pair.

Jolie comédie, écrite avec esprit, et d'un

comique de bonne compagnie. Elle faisait avec *Frétillon* un heureux contraste et fut chaleureusement applaudie.

27 avril. — *Un Raout chez M. Lupot, rue Greneta, 378*, folie-vaudeville en un acte, par Paul de Kock. — Rôle d'*Ascagne*.

Plaisanterie au gros sel, mal reçue du public, et qu'on n'a pas imprimée. A la deuxième représentation, Déjazet abandonna son rôle à Mlle Pernon.

2 mai. — *La Croix d'or*, comédie en deux actes, mêlée de chants, par De Rougemont et Charles Dupeuty. — Rôle de *Christine*.

La scène se passe dans un petit village de Seine-et-Marne. L'aubergiste Guillaume, épris de gloire militaire, est heureux que la classe de 1812, dont il fait partie, soit appelée par anticipation. Sa sœur Christine et sa fiancée Thérèse ne pensent point de même, mais l'une et l'autre sont trop pauvres pour le racheter. A l'heure du rappel, Christine, qui est jolie, prend une résolution héroïque ; elle fait venir devant elle tous ceux qui se sont dits prêts à donner leur vie pour son amour, et jure d'appartenir à celui qui partira pour son frère et qui lui rapportera, dans un délai de deux années, la croix d'or qu'elle détache de son cou. Les galants baissent la tête et s'en vont en silence. Heureusement un romanesque voyageur, Francis, a entendu, d'une chambre de l'auberge, l'offre de Christine ; sans chercher même à voir la jeune fille, il s'enrôle et fait parvenir à Christine, par le sergent Gauthier, le congé de son frère, en échange du bijou qu'il se promet bien de garder précieusement.

Deux ans s'écoulent, puis trois, sans que Christine ait la moindre nouvelle du remplaçant ni de sa croix. En revanche certain capitaine Francis, qui a sauvé la vie de Guillaume pendant l'invasion, s'est installé à l'auberge de son obligé. C'est, comme bien on pense, l'engagé du premier acte. Toujours romanesque, il a voulu que Christine l'épousât par amour et

non par devoir. Quand il se croit sûr de la tendresse de la jeune fille, il se fait connaître ; mais, comme il ne peut présenter la croix d'or qu'il a confiée au sergent Gauthier, disparu depuis, Christine croit à un mensonge combiné avec son frère et traite durement le pauvre capitaine. Le retour du sergent, qui vient restituer à Christine la croix reçue de l'amoureux, justifie ce dernier, et Christine confuse tombe enfin dans les bras du généreux Francis.

Demi-succès. Tirée d'une nouvelle d'Emile Marco de Saint-Hilaire, *la Croix d'or* tient du drame plutôt que du vaudeville. C'est le plus sentimental des ouvrages que Déjazet créa au Palais-Royal, et ce n'est pas dans des rôles comme celui de Christine que le public aimait à voir sa favorite.

21 octobre. — *La Périchole*, comédie en un acte, mêlée de chant, par Théaulon et De Forges. — Rôle de *La Périchole*.

La Périchole, comédienne adorée de tout Lima, a ensorcelé Don Fernando de Ribera, vice-roi du Pérou ; mais l'évêque de Lima, qui est en même temps l'oncle du vice-roi, a combiné pour son neveu un mariage avec la belle et riche duchesse de Leirias, qu'il fait venir exprès de l'Espagne. La comédienne lutte avec avantage contre l'évêque et deviendrait aisément vice-reine si l'amour sincère qu'elle a pour Don Fernando ne la portait à se sacrifier d'elle-même. Elle entre dans le cloître des Filles converties, et le vice-roi épouse M^{lle} de Leirias.

Pièce médiocre, rôle ambigu, succès contesté.

23 décembre. — *La Fiole de Cagliostro*, vaudeville en un acte, par Anicet-Bourgeois, Dumanoir et Brisebarre. — Rôles de *la Baronne de Murville* et de *Suzanne de Murville*, sa petite-fille.

La scène se passe en 1785. La baronne de Murville, venue de La Guadeloupe en France pour embrasser son neveu Réginald, n'a pu, malgré ses efforts, joindre ce neveu cousu aux jupes de la comédienne Gaussin. A bout de patience, elle le fait enlever par son confident Champrigaux. Fêté par la baronne, Réginald n'en refuse pas moins avec énergie le mariage qu'elle lui propose, et cela sans vouloir même connaître la jeune fille dont il est question. La baronne fait contre fortune bon cœur et son neveu, tout étonné de voir que, malgré ses soixante-huit ans, M^{me} de Murville est alerte, gaie, charmante, exprime son admiration en disant que, si sa tante avait vingt ans de moins, il en deviendrait sûrement amoureux. — « N'est-ce que cela, dit Champrigaux, je puis lui en ôter cinquante. » — Et il raconte qu'en échange d'un service, Cagliostro lui a donné jadis une fiole contenant un élixir dont la propriété est de rajeunir le vieillard qui parviendra à inspirer de l'amour ; or, c'est le cas de la baronne. Réginald, intrigué par ce récit, consent d'autant plus volontiers à l'expérience que la Gaussin vient de lui signifier sans façon son congé. Ce n'est pas la baronne rajeunie que Champrigaux présente à Réginald, mais sa petite-fille Suzanne, âgée de dix-huit ans, et qui a tous les traits de sa grand-mère. Suzanne est jolie, aimable ; elle séduit Réginald qui l'épouse et n'apprend la vérité qu'au moment du contrat. Comment garder rancune d'une mystification si agréable ? Réginald serre la main de Champrigaux et tombe aux genoux de M^{me} de Murville, heureuse d'unir les deux enfants qu'elle aime.

Sujet favorable, traité avec un réel mérite. C'est la première pièce portant le nom de Brisebarre, et il en fut à peu près le seul auteur, bien qu'une collaboration imposée puisse faire supposer le contraire. Déjazet obtint, dans ses deux personnages, un éclatant succès.

9 février 1836. — *Les Chansons de Désaugiers*, comédie en cinq actes, mêlée de couplets, par Théaulon, Chazet et Frédéric de Courcy. — Rôles de *Cadet-Buteux*, *M^{me} Denis*, *Rosine*, *Margot*, *la Duchesse*, *le Franc-vaurien*, et *la Gaudriole*.

D'intrigue, pas l'ombre. Désaugiers se promène dans son appartement, chez le couple Denis, dans une mansarde de peintre, dans un grand hôtel, dans une guinguette enfin, buvant, mangeant, riant, chantant ses plus fameux couplets ou les entendant chanter par des personnages portant les noms mêmes de ses créations. Revue plutôt que comédie, cette pièce est variée, gaie, et assez spirituelle pour justifier le succès qu'on lui fit.

23 avril. — *La Marquise de Prétintaille*, comédie-vaudeville en un acte, par Bayard et Dumanoir. — Rôle de *la Marquise*.

La scène se passe en 1780, au château de Prétintaille. La marquise s'y ennuie fort, parce qu'elle ne trouve aucune distraction digne de ses quartiers ; aussi accueille-t-elle avec joie la nouvelle du retour d'un sien cousin, le chevalier de Champfleury qui l'a courtisée jadis. O désillusion ! De frais et d'aimable qu'il était, le chevalier est devenu étique et fat, doublement insupportable. Un incident vient heureusement distraire la noble ennuyée. Le paysan Jean Grivet, arrêté pour meurtre d'un lapin, est condamné à mort par le marquis qui, moins fier que sa femme, a surtout pour but, en agissant ainsi, d'obtenir les bonnes grâces de Louison, paysanne attachée au service du château et fiancée de Grivet. Ce dernier aura sa grâce, en effet, si Louison est aimable avec le seigneur. Mais Louison présente elle-même le coupable à la marquise, et celle-ci s'émeut de la bonne grâce et des façons galantes du paysan. Elle ne renonce point pour cela à ses prérogatives conjugales ; apprenant que le marquis a donné un rendez-vous à Louison, c'est elle qui, sous les habits de la paysanne, attend l'infidèle, tandis que le chevalier se lance sur la piste de Louison habillée en marquise. Or, Grivet, jaloux, enferme le seigneur dans sa bibliothèque et prend sa place auprès de celle qu'il croit Louison. La paysanne se défend mieux que la noble dame : le chevalier encaisse un soufflet, tandis que Grivet gagne un baiser. Le marquis, berné, veut en vain sévir contre le paysan ; la marquise pardonne à Grivet, le marie avec Louison, et, reconnaissant que le tiers-état

a du bon, déclare vouloir désormais ouvrir à tout le monde les grilles de Prétintaille.

Paraphrase heureuse de la chanson de Béranger ; succès pour les auteurs et pour l'interprète.

8 juin. — *L'Oiseau bleu*, pièce en trois actes, mêlée de chants, par Bayard et Varner. — Rôle d'*Arthur de Wolferag*.

La scène se passe dans un vieux château de l'Ecosse. Rebecca et Lucy sont cousines. Une belle fortune étant destinée à celle qui se mariera la première, Jobson, père de Rebecca, songe naturellement à faire donner la somme à sa fille ; mais cette Rebecca a un caractère déplorable, et son fiancé, Arthur de Wolferag, l'étudie sous un déguisement de paysan et se détache d'autant plus facilement d'elle qu'il est tombé amoureux de Lucy. Pour empêcher celle-ci d'être un obstacle au bonheur de sa cousine, on l'enferme secrètement dans une tour du château, mais Arthur la découvre, lui fait parvenir un oiseau bleu et pénètre enfin près d'elle. Lucy croit aux fées ; grâce à quelques tours d'adresse, Arthur lui persuade aisément que l'oiseau et lui ne font qu'un ; aussi se laisse-t-elle enlever sans résistance. Ses parents la retrouvent, mais Arthur l'enlève de nouveau et l'épouse en abandonnant à Rebecca la moitié de la fortune en jeu

Ouvrage lourd, inintelligible, parfaitement ennuyeux, et qu'on siffla. Le rôle d'Arthur, composé de travestissements, de gamineries et d'exercices gymnastiques ne pouvait servir en rien la réputation de Déjazet.

21 juin. — *Voltaire en vacances*, comédie-vaudeville en deux actes, par De Villeneuve et Charles de Livry. — Rôle d'*Arouet*.

Arouet, âgé de quinze ans, passe ses vacances au château de Ninon de Lenclos, à Ville-d'Avray, où son parrain, le marquis

de Châteauneuf, a eu la bonne idée de le conduire. Le marquis vient d'être nommé membre de l'Académie Française et ne peut venir à bout de son discours de réception. Le père d'Arouet voudrait faire de son fils un avocat, mais le petit bonhomme rêve la gloire littéraire. Après avoir combattu son espoir, Ninon l'encourage, dès qu'elle a reconnu en lui un talent réel. Ce talent, il en a donné la preuve dans un placet rimé qui a rapporté au vieux soldat Rémy, qui le présentait, quatre mille écus. Mais ce n'est pas seulement dans la carrière des lettres qu'Arouet rivalise avec son parrain, Châteauneuf courtise Ninon, et son filleul n'a pu voir cette femme célèbre sans s'éprendre de sa beauté encore grande et de son esprit étincelant. Pour rester seul avec Ninon, Arouet compose lui-même le discours de Châteauneuf, et, tandis que celui-ci va le lire, son jeune rival soupe avec la châtelaine. Mais Châteauneuf revient plus tôt qu'on ne l'attendait ; son discours a eu un succès énorme et il supplie Ninon d'ajouter à sa gloire en couronnant son amour. Caché sous un sofa, Arouet met à néant la stratégie du marquis en lui enfonçant des épingles dans le mollet d'abord, en éteignant ensuite les lumières. Pendant que Châteauneuf va les rallumer, Arouet se déclare à son tour, et si chaleureusement qu'il triomphe. Le parrain ne revient que pour éclairer le succès de son filleul. Nommé cordon-bleu et ambassadeur à la suite de son discours académique, Châteauneuf ne peut se fâcher contre Arouet qui le menace de faire connaître le véritable auteur de ce discours tant récompensé ; il dote même, sur sa demande, la fille de Rémy, et part pour La Haye, laissant aux genoux de Ninon le futur grand homme.

Ce sujet anodin est traité de façon peu brillante. Il réussit cependant, grâce à Déjazet. Il ne fallait, dans le rôle d'Arouet, que de l'entrain et de la malice, et la comédienne en était abondamment pourvue. Elle a joué *Voltaire*, hors de Paris surtout, jusqu'en ses dernières années, et nous l'y avons vue, septuagénaire, avec autant de plaisir que d'intérêt.

19 octobre. — *Marion Carmélite*, comédie-vaudeville en un acte, par Bayard et Dumanoir. — Rôle de *Marion Delorme*.

A l'époque choisie par les auteurs, la manie des gens de cour est de se convertir. Tout Paris tourne au couvent ; Marion Delorme elle-même veut quitter, pour les Carmélites, ce monde où elle a fait tant d'heureux. Afin d'exécuter en paix ce beau projet, conçu à la suite d'une maladie, elle se fait passer pour morte et invite à son enterrement une partie de ses amants passés. Au milieu de la foule accourue, par curiosité autant que par sympathie, se glisse un certain marquis de Cinq-Mars, âgé de vingt ans et de jolie tournure. Amoureux de Marion, sans l'avoir jamais vue, il parvient à percer le mystère dont s'entoure la convertie, et il la presse avec tant d'ardeur d'accepter son cœur tout neuf que Marion, oubliant les Carmélites, part avec lui pour l'Angleterre.

Donnée un peu funèbre et que les détails n'égaient qu'insuffisamment : succès modéré.

26 décembre. — *Madame Favart*, comédie en trois actes, mêlée de chants, par Xavier Saintine et Michel Masson. — Rôle de *Marie Duronceray*.

Le poète-abbé Voisenon et le commis Bercaville courtisent Marie Duronceray, fille d'un ancien maître de chapelle ; mais Marie leur préfère le fils du pâtissier Favart, qui ne lui a jamais parlé et lui adresse avec mystère de très jolis couplets. Le timide amoureux s'enhardit pourtant à demander un rendez-vous et la jeune fille le lui accorde ; mais, en arrivant au bas de l'échelle qui doit le conduire dans la chambre de Marie, Favart voit descendre de cette même chambre un homme, qui n'est autre que le maréchal Maurice de Saxe. Il ne peut deviner que Maurice, poursuivi à la suite d'une équipée amoureuse, a demandé secrètement asile à Duronceray et que, pour une nuit, Marie a dû changer d'appartement ; il se croit trahi et jure de ne jamais revoir la perfide.

Il la revoit cependant, car, sachant que Favart est devenu l'un des auteurs attitrés de l'Opéra-Comique, Marie, pour se rapprocher de lui, se fait actrice à ce théâtre, sous le nom de Mlle Chantilly. Favart d'abord la repousse et refuse de lui confier le rôle de *la Chercheuse d'esprit*, qu'elle sollicite ; mais elle trouve moyen de se justifier en faisant raconter par le maréchal la substitution mal interprétée par le jaloux, et Favart, qu'elle fait nommer directeur de l'Opéra-Comique, tombe à ses pieds avec autant d'amour que de reconnaissance.

Il n'y aurait qu'à marier les amoureux, si Maurice de Saxe n'y mettait obstacle en s'éprenant lui-même de Marie. Jaloux de l'actrice, il a fait interdire la parole et le chant à la troupe de l'Opéra-Comique, afin que nul ne puisse adresser à son idole des paroles de tendresse ; il va jusqu'à lui offrir de donner sa démission de commandant en chef de l'armée pour vivre près d'elle. Marie, qui n'aime que Favart, agit assez adroitement pour amener Maurice à rougir de sa faiblesse. Le théâtre rentre dans ses privilèges, le maréchal prend pour maîtresse une camarade de Marie, et cette dernière devient enfin madame Favart.

Bon ouvrage, semé de jolis couplets, et qu'un succès retentissant accueillit.

1er janvier 1837. — *L'Année sur la sellette*, revue en un acte, mêlée de couplets, par Bayard, Théaulon et De Courcy. — Rôle du *Postillon de Lonjumeau*.

25 février. — *L'Outrage*, vaudeville en un acte, par Eugène Scribe et H. Dupin. — Rôle d'*Agathe de Servières*.

Malgré le nom de Scribe, peut-être même à cause de ce nom, une cabale organisée fit si bien que *l'Outrage* n'alla point jusqu'au bout. Au dire de Déjazet, la pièce était néanmoins charmante et son rôle un des meilleurs qu'on lui ait confiés.

13 avril. — *La Comtesse du Tonneau, ou les Deux Cousines*, comédie-vaudeville en deux actes, par Théaulon et Chazet. — Rôle de *Jeanneton*.

La scène se passe à Paris, en 1765. Le vicomte de Lauzun est l'ennemi personnel de Mme Du Barry, qui n'a pas voulu que le roi le fît maréchal-de-camp. Il a juré de se venger, et, pour y parvenir, il jette sa fortune aux pieds de Jeanneton, établie rue de Suresne dans un tonneau de ravaudeuse, et qu'il sait être cousine de Jeanne Vaubernier. Il veut humilier cette reine sans

couronne devant le luxe d'une fille du peuple. Jeanneton se respecte et a un amant, L'Espérance, soldat aux gardes, dont elle veut faire un mari ; elle repousse donc la proposition de Lauzun. Mais un hasard fait se rencontrer, dans la rue de Suresne, les deux cousines ; Jeanneton a reçu d'un sien cousin des lettres compromettantes pour la favorite, elle les lui remettrait volontiers en échange du congé de L'Espérance ; Jeanne est si froide, si méprisante, que la ravaudeuse rappelle le vicomte et accepte tout de sa main. Elle aura un hôtel, des gens, des équipages, elle éclipsera la comtesse Du Barry par le scandale de ses magnificences sous le beau nom de comtesse Du Tonneau, et cela sans qu'il en coûte un accroc à sa vertu.

Nous retrouvons Lauzun et Jeanneton à un bal donné par M^{me} de Saint-Yon à M^{me} Du Barry. Jeanneton, masquée et travestie en Circassienne, excite la curiosité de Louis XV, qui la prie d'ôter son masque d'abord, et de lui raconter ensuite quelque histoire de son pays. Saisissant l'occasion, la ravaudeuse raconte alors sa jeunesse et celle de Jeanne, qu'elle finit par nommer et humilier publiquement. Le roi ne peut refuser le châtiment que réclame M^{me} Du Barry. Lauzun ira à la Bastille et la comtesse Du Tonneau à Saint-Lazare. L'ordre est donné, mais Jeanneton est fille de précaution, elle a sur elle les lettres amoureuses de M^{me} Du Barry à son cousin et fait savoir à la favorite qu'il ne tient qu'à elle de la perdre. On transige : Lauzun sera maréchal-de-camp, L'Espérance aura son congé, Jeanneton son mari et M^{me} Du Barry ses lettres.

Très agréable pièce et très joli rôle. Il paraît que la direction du Palais-Royal avait trouvé pour Jeanneton une authentique magasin de ravaudeuse, un futaille vénérable et spacieuse. Déjazet, à une répétition, examinait l'objet d'un air de curiosité inquiète.

— Que cherchez-vous donc? lui demanda Théaulon.

— Je regarde dans ce tonneau si le duc de Beaufort, ce roi des Halles, n'y est pas caché, répondit la fine actrice.

Elle eut, en comtesse improvisée, un éclatant succès.

4 novembre. — *Le Café des comédiens*, silhouette dramatique mêlée de chant, en un acte, par Cogniard frères. — Rôle de *Mimie*.

Dans ce café, situé rue des Deux-Ecus, près de la Halle au blés, s'abreuvent ou se pavanent les parias de l'art dramatique. Tous, à les en croire, ont obtenu dans les départements des succès prodigieux, tous cependant sont sans argent et sans engagement. Leur pauvreté, d'ailleurs, ne les rend que plus sensibles au malheur d'autrui. Un d'entre eux, l'utilité Colinet, joue au bénéfice de comédiens dont les bagages sont en souffrance, et les bénéficiaires à leur tour font une souscription en faveur de Colinet, que son hôtelier et son traiteur congédient. La bonne action de Colinet lui porte doublement chance ; il gagne le cœur de la chanteuse ambulante Mimie et est engagé avec cette dernière au théâtre du Palais-Royal.

On accueillit par des rires et des applaudissements cette succession de scènes amusantes et bien observées, que Déjazet traversait avec son entrain accoutumé.

28 novembre. — *Suzanne*, comédie-vaudeville en deux actes, par Mélesville et Eugène Guinot. — Rôle de *Suzanne*.

Le colonel Guérin a recueilli Suzanne, fille d'un de ses anciens compagnons d'armes ; mais, à la suite d'un incendie, cette enfant est devenue muette. Elle a dix-huit ans quand le colonel consulte, au sujet de son infirmité, un docteur allemand qui indique le mariage comme seul remède. Marier Suzanne ! Guérin, malgré ses quarante-cinq ans, aimerait mieux l'épouser ; il s'y décide quand il acquiert la conviction que sa pupille a pour lui la plus vive tendresse. Par malheur un bellâtre, nommé Saint-Alphonse, a entrevu Suzanne et lui jette par la fenêtre une déclaration cavalière. Guérin provoque l'insolent, au grand chagrin de la jeune fille qui ne trouve rien de mieux, pour empêcher le duel, que d'attirer et d'enfermer chez elle Saint-Alphonse. Précaution inutile : à l'heure fixée pour la rencontre, le bellâtre s'échappe par la fenêtre, à la terreur de Suzanne qui, croyant son tuteur perdu, pousse un cri... et recouvre la parole.

La consultation du docteur fait de cet événement heureux un sujet de larmes pour Suzanne. Le colonel la croit coupable, d'autant plus qu'on a vu Saint-Alphonse s'évader de chez elle. Suzanne, pour se disculper, doit accorder au Lovelace un second rendez-vous, au cours duquel elle lui fait raconter le premier. Guérin, aux écoutes, acquiert ainsi la preuve de l'injustice de ses soupçons ; il congédie Saint-Alphonse, tombe aux pieds de Suzanne et l'épouse.

La mimique de Déjazet au premier acte, son jeu brillant au deuxième atténuèrent le côté scabreux de ce sujet, en faisant de *Suzanne* une réussite incontestée.

1ᵉʳ janvier 1838. — *L'Ile de la folie*, revue en un acte, mêlée de couplets, par Cogniard frères. — Rôles d'*Une écuyère du cirque* et de *l'Annonce*.

21 février. — *La Maîtresse de langues*, comédie en un acte, mêlée de chant, par De Saint-Georges, De Leuven et Dumanoir. — Rôle de *Léonide*.

Vaudoré, peintre en bâtiments sans ouvrage, a eu l'heureuse inspiration de quitter Paris pour la Russie, où le comte Ostrogoff, millionnaire imbécile, lui ouvre toutes grandes les portes de son château. Il fait le portrait du comte, devient l'ami de son fils Alexis, et inspire à sa fille Milna une passion véritable. Il va se déclarer, quand arrive chez Ostrogoff une institutrice française, dans laquelle Vaudoré reconnait avec stupéfaction sa maîtresse Léonide Bobinard, ci-devant modiste, mercière ou dame de comptoir. Comme Vaudoré, Léonide est partie à la conquête des roubles. Non moins surprise que son amant, elle conclut avec lui un traité d'alliance, en vertu duquel Vaudoré épousera Milna, tandis qu'elle-même se mariera avec Alexis qu'elle a séduit en un clin d'œil. Après une séance solennelle pendant laquelle la pseudo-maîtresse de langues fait des cuirs, joue du cornet à piston et danse une cachucha effrénée, Ostrogoff enthousiasmé consent aux deux mariages ; il stipule même un dédit de 20.000 roubles par corps pour celle des parties qui romprait. A peine ont-ils fait réussir leur projet que Vaudoré et Léonide se prennent à s'aimer de nouveau et à regretter amèrement la France. Que faire ? Une chose bien simple : dire la vérité et amener ainsi le boyard à rompre de lui-même. Ce résultat ne

se fait pas attendre : Ostrogoff déchire les contrats en payant 40.000 roubles, et, tandis qu'Alexis et Milna s'évanouissent de douleur, Vaudoré et Léonide reprennent en chantant le chemin de leur capitale.

Cette pièce ne brille ni par la vraisemblance ni par le bon goût, mais elle est gaie jusqu'à l'excentricité et valut à Déjazet un succès très vif sinon très flatteur.

10 avril. — *Mademoiselle Dangeville*, comédie en un acte, mêlée de chant, par De Villeneuve et Ch. de Livry. — Rôles de M^{lle} *Dangeville, Jacquot, la Marquise de Nesle* et *Tching-Ka*.

Maître Patouillet, professeur au collège des Jésuites, se rendant à Fontainebleau pour solliciter de Louis XV la place de recteur du dit collège, s'arrête à Essonne, dans une auberge tenue par son neveu Remi, qu'il ne reconnait point. Remi a encouru la malédiction de son oncle pour avoir quitté par amour le lutrin où il chantait ; il s'est marié, a un enfant, mais fait de peu brillantes affaires. Heureusement pour lui, il excite l'intérêt du poète Pellegrin et de plusieurs comédiens mandés à Fontainebleau par le roi, et, comme Patouillet ne laisse passer aucune occasion de dénigrer les gens de théâtre, ceux-ci lui veulent donner une leçon agréable pour eux, utile pour Remi. C'est M^{lle} Dangeville, l'illustre soubrette, qui se charge du principal rôle dans la mystification projetée. Sous l'habit du paysan Jacquot, elle abrutit Patouillet et le traite d'une façon irrespectueuse ; dans les paniers de la marquise de Nesles, elle le grise, lui impose une leçon d'escrime et lui enlève sa bourse au profit d'une infortune ; enfin, travestie en chinoise, elle enflamme son cœur au point qu'il s'affuble, pour danser avec elle, d'un costume ridicule et de longues moustaches. Surpris à ce moment par les comédiens, Patouillet est bien obligé de reconnaître que, comme ces êtres réprouvés, il pèche à l'occasion contre la charité, contre la tempérance et contre les bonnes mœurs. Attendri par son indignité, il pardonne à Remi, dont M^{me} de Nesles a payé les dettes, et accepte philosophiquement la place que lui offrent, dans leur carrosse, les acteurs vengés.

Vaudeville à tiroirs, renouvelé de *la Fille de*

Dominique, des mêmes auteurs, et qu'on applaudit pour Déjazet, amusante et variée dans ses personnages.

5 juin. — *Les Deux Pigeons*, comédie-vaudeville en quatre actes, par Xavier Saintine et Michel Masson. — Rôle d'*Emmanuel*.

Emmanuel et Juliette, sauvés ensemble d'un naufrage, ont été élevés comme frère et sœur, bien qu'on ignore au juste leur état-civil. Ils s'aiment et vivent ensemble paisiblement, mais ce bonheur un peu monotone fatigue Emmanuel. Cédant aux sollicitations du commis-voyageur Bourrichon, il quitte un jour Juliette pour voir le monde, qu'il rougit d'ignorer. Son voyage, commencé à Paris, où il abuse de tous les plaisirs, le conduit à Saint-Malo, où certain corsaire Vandernack l'embarque de force pour une destination inconnue. Désillusionné, meurtri, Emmanuel pense alors à Juliette et déserte pour la revoir. Mais, de retour à Paris, qu'y trouve-t-il ? Juliette richement meublée, tutoyant Vandernack et se laissant embrasser par lui. Furieux, Emmanuel provoque le corsaire ; ce dernier le blesse légèrement et dissipe alors ses soupçons : c'est lui qui est le frère de Juliette, qu'il a retrouvée par hasard et enrichie. Emmanuel, transporté, se jette au cou de Vandernack, puis dans les bras de Juliette, et tout finit par un mariage.

L'adaptation théâtrale d'une fable de Lafontaine offre des difficultés que les auteurs des *Deux Pigeons* n'avaient qu'insuffisamment vaincues. Leur pièce est longue, plus mouvementée qu'intéressante, et le rôle d'Emmanuel est visiblement calqué sur les rôles antérieurs de Déjazet.

29 décembre. — *Françoise et Francesca*, comédie en deux actes, mêlée de couplets, par Varner. — Rôles de *Françoise* et *Francesca*.

Françoise Cornillot veille sur ses deux sœurs Palmire et

Amanda, que sa mère lui a confiées en mourant, et qui sont, comme elles, élèves du Conservatoire ; mais il paraît que la pauvre Françoise n'a pas l'habitude de la surveillance, car ses précautions n'empêchent point le comte de Surville de courtiser Palmire et le cordonnier Crépinel de séduire Amanda. Heureusement les galants sont honnêtes, et les deux mariages se font le jour même du départ de Françoise, qui va chercher du talent en Italie.

Nous retrouvons à Bordeaux, six ans plus tard, Françoise, illustre comme cantatrice sous le nom de Francesca, et ses deux sœurs, dont les mariages ont mal tourné. Le comte de Surville, en effet, a eu honte d'une union indigne de lui et rend sa femme malheureuse en attendant un prétexte de séparation. Crépinel, de son côté, est tombé dans la misère et corrige le sort sur les épaules de sa femme. Françoise ramène adroitement le bonheur dans les deux ménages, en justifiant Palmire soupçonnée par le comte et en donnant à Crépinel une forte somme. Son devoir de mère accompli, la cantatrice a le droit de penser à elle-même ; elle épouse alors le violoniste Léonard, qui l'aime depuis plusieurs années et sur le dévouement duquel elle sait pouvoir compter.

Donnée intéressante, traitée avec esprit et un soupçon d'émotion : succès.

1ᵉʳ janvier 1839. — *Rothomago*, revue en un acte, par Cogniard frères. — Rôle de *La Gitana*.

22 mars. — *Nanon, Ninon et Maintenon, ou les Trois boudoirs*, comédie en trois actes, mêlée de chants, par Théaulon, Dartois et Lesguillon. — Rôle de *Nanon*.

La pièce, qui se passe sous Louis XIV, commence dans le boudoir de Nanon, propriétaire du cabaret de la Grande-Pinte, le plus achalandé de la cité. Nanon est jolie, si jolie que non seulement les gens du peuple mais encore les gentilshommes lui font une cour assidue. Parmi eux se distinguent, par leur ardeur, le vicomte de Chamilly et le marquis d'Aubigné. Ce dernier a eu l'ingénieuse idée de se faire passer pour un sergent aux gardes, du nom de Lavaleur, et ses bonnes façons ont séduit la cabaretière. Mais Nanon est honnête, elle ne comprend l'amour que dans le mariage, et, pour échapper à la cérémonie

qu'elle a fait secrètement préparer, d'Aubigné n'a d'autre ressource que de feindre un danger pressant. Il s'est, dit-il, battu en duel avec un de ses camarades, on le poursuit, et il ne s'agit de rien moins pour lui que de la potence. Force est à Nanon éplorée d'ajourner le mariage et de hâter elle-même la fuite du faux Lavaleur.

Mais elle entend avoir sa grâce. Pour l'obtenir, elle se rend chez Ninon de Lenclos, qui lui a fait une visite par curiosité, et dont elle connait l'obligeance. Nanon rencontre, dans le boudoir de l'impure, l'amant actuel de la belle, Chamilly, puis l'amant passé, d'Aubigné, qui l'interdit par son aplomb et qu'elle n'ose reconnaître. D'Aubigné a fait, contre le ministre Louvois, une chanson sanglante ; cette chanson tombe entre les mains de Chamilly, neveu de Louvois ; pour les beaux yeux de Ninon autant que pour l'honneur du ministre, Chamilly provoque d'Aubigné et reçoit de lui une blessure légère.

Voilà le mensonge de Lavaleur-d'Aubigné devenu une vérité, car Louis XIV n'a pas plus de tendresse pour les duellistes titrés que pour les roturiers. D'Aubigné risquerait donc fort d'être pendu, si Nanon et Ninon ne se réunissaient pour conquérir sa grâce. C'est à M^{me} de Maintenon qu'elles vont la demander. La favorite est à la veille d'épouser Louis XIV ; elle s'emploie pour d'Aubigné avec d'autant plus de zèle que le coupable est son neveu, mais Louvois contrarie obstinément ses démarches. D'Aubigné vient d'être arrêté, quand Nanon le sauve. Elle a rencontré, dans un couloir secret conduisant au boudoir de M^{me} de Maintenon, un gentilhomme qui n'est autre que Louis XIV, et l'a prié avec tant d'éloquence qu'il n'a pu refuser la grâce désirée. D'Aubigné est sauf, mais il perd l'amour de Nanon, certaine enfin de sa duplicité, et qui déclare vouloir fermer désormais aux gens de cour sa maison et son cœur.

Ouvrage d'intérêt moyen, rôle peu saillant.

23 septembre. — *Argentine*, comédie en deux actes, mêlée de couplets, par Gabriel, Dupeuty et Michel Delaporte. — Rôle de *Flora*.

La scène est à Paris, vers 1750. Flora est fleuriste en vogue, mais ses instincts secrets la portent vers le théâtre. Elle prend des leçons, obtient une audition et débute enfin brillamment à la Comédie-Italienne, sous le nom d'Argentine. Le comte de Courvolles courtise la nouvelle actrice, que le roi remarque et

qui porte momentanément ombrage à M^me de Pompadour ; mais, sage autant que modeste, Argentine se rit du comte, laisse à la favorite son royal amant, et épouse l'Arlequin de sa troupe, Charles Bertinatzi.

Deux actes sur un si maigre sujet, c'est beaucoup ; c'était trop pour satisfaire le public qui, malgré la verve de Déjazet, accueillit l'ouvrage sans aucun enthousiasme.

A la fin des représentations d'*Argentine*, et pendant qu'on répétait pour elle *les Premières armes de Richelieu*, la comédienne fut menacée d'une maladie de larynx.

— Allez toujours, je réponds de vous, lui dit le docteur Brumnehr, qu'elle avait fait appeler avec inquiétude.

Mais le directeur ne partageait pas la confiance du médecin. On discuta le talent de Déjazet ; on la dit trop vieillie ; il fut même question de lui retirer son rôle pour le donner à une artiste mieux portante. Ces propos injurieux blessaient cruellement Déjazet.

— Vous verrez, vous verrez, disait-elle à ses amis indignés ; le soir de la première, Dormeuil et Bayard seront à mes genoux.

Sa prédiction devait se réaliser de la façon la plus complète.

3 décembre. — *Les Premières armes de Richelieu*, comédie en deux actes, mêlée de couplets, par Bayard et Dumanoir. — Rôle de *Richelieu*.

Nous sommes à Versailles, en 1711. Le duc de Richelieu, âgé de quinze ans, a épousé le matin Diane de Noailles, de trois ans son aînée, et la présentation des époux à Louis XIV a eu

lieu au grand contentement de M^me de Noailles, mère de la nouvelle mariée. Mais, présenté ensuite à la duchesse de Bourgogne, qui l'embrasse, Richelieu a l'indiscrétion de raconter aux gens de cour qui l'environnent que ce baiser n'est pas le premier, que la duchesse l'a maintes fois appelé sa petite poupée et qu'elle l'attend à six heures pour lui faire son cadeau de noces. Richelieu a agi en enfant et est traité comme tel par la duchesse de Bourgogne qui, informée, lui envoie par Diane, humiliée de l'ambassade, une boîte de dragées. Richelieu trouve l'ironie cruelle. Si jeune qu'il soit, il se sent homme, et il le prouve en réclamant énergiquement de M^me de Noailles l'annulation de l'article 5 de son contrat, où il est dit qu'après le mariage « M. le duc sera séparé de la duchesse, qu'il ne reverra qu'en présence de sa mère, et ce, jusqu'à ce qu'il ait atteint l'âge de vingt ans ». M^me de Noailles pousse des cris en entendant la prétention de son gendre, mais celui-ci persiste, car il est amoureux de sa femme et fort entêté. Repoussé par sa belle-mère, il s'adresse à la jeune duchesse elle-même ; mais Diane, comme tout le monde, ne voit en Richelieu qu'un enfant et accueille avec des haussements d'épaules ses protestations enflammées. Tant pis pour elle, car c'est à d'autres femmes que Richelieu se décide à offrir la tendresse dédaignée par sa jeune épouse. Il est encouragé dans ce projet par le chevalier de Matignon, roué de cour, amoureux de Diane, ce qui ne l'empêche pas d'être l'amant de M^lle de Nocé, fille d'honneur de la duchesse de Bourgogne. Éloigner Richelieu de sa femme, n'est-ce pas doubler les chances de réussite que lui, Matignon, peut avoir ? Il se fait donc volontiers le professeur en tactique galante du jeune duc, lui conseille, en raison de son âge, de s'en tenir aux déclarations écrites, et lui dicte comme modèle le billet qu'il a lui-même composé pour Diane. Ce billet, Richelieu l'adresse à M^lle de Nocé en même temps qu'il en écrit un beaucoup plus cavalier à M^me Patin, bourgeoise vulgaire à qui sa beauté et sa fortune ont valu le titre de baronne de Belle-Chasse. Mais, au moment où il termine ces lettres, Richelieu voit s'offrir à lui une occasion merveilleuse. M^me de Noailles, qui a la surveillance des demoiselles d'honneur de la duchesse de Bourgogne, ouvre devant lui et laisse momentanément entrebâillée la porte d'un corridor conduisant à l'appartement de ces demoiselles ; Richelieu se jette vivement dans ce corridor en murmurant : « Ah ! tu ne veux pas biffer l'article 5 » — et la toile tombe au moment où M^me de Noailles enferme à son insu ce loup affamé dans sa bergerie.

Quand elle se relève sur le boudoir de Richelieu, huit jours ont passé. Consigné dans son hôtel par un ordre du roi, le petit

duc s'y exerce à reprendre les traditions conquérantes de Lauzun. Nul besoin qu'il sorte, les aventures le viennent trouver à domicile. M^lle de Nocé d'abord lui rapporte sa lettre et le met en défiance contre Matignon ; la baronne de Belle-Chasse ensuite accourt l'informer que M^me de Noailles, furieuse de son intrusion chez les filles d'honneur, a obtenu contre lui une lettre de cachet qui sera mise à exécution au premier scandale qu'il causera. Richelieu a fait cacher M^lle de Nocé à l'arrivée de la baronne, il fait cacher la baronne à l'arrivée de Matignon et du baron de Belle-Chasse, réunis pour venir s'égayer à ses dépens. Est-ce que le duc s'imagine acquérir une réputation avec ses exploits trop intimes ? Non ; pour être à la mode, il lui manque deux choses : une femme affichée et un duel. — « N'est-ce que cela ? » dit Richelieu. Il fait se tourner Matignon vers le cabinet où est cachée M^me de Belle-Chasse et le baron vers celui où patiente M^lle de Nocé ; à un signal de lui, les deux portes s'entr'ouvrent et des rires approbatifs retentissent. Voilà pour la bonne fortune publique, reste le duel. Pour l'amener, Richelieu n'a qu'à faire changer de place les deux hommes et à renouveler son signal ; le baron, cette fois, se trouve en face de sa femme et Matignon en face de sa maitresse. Fureur des mystifiés, et double provocation, que surprennent M^me de Noailles et sa fille. La pauvre Diane a changé d'avis sur son mari depuis que les femmes se le disputent ; elle témoignerait volontiers de l'intérêt pour lui, si sa mère ne l'en empêchait au nom de la dignité féminine. De son côté, Richelieu a parié mille louis avec Matignon qu'il laisserait faire les premiers pas à Diane ; le malentendu entre les époux se prolongerait donc, si la jeune duchesse, un instant séparée de sa mère, n'en profitait pour pénétrer chez son mari. Richelieu, sorti sauf de ses deux rencontres, ne garde point rancune à celle qui l'apprécie enfin comme il le mérite ; il ouvre ses bras à Diane, que sa mère retrouve avec stupéfaction sur le sopha conjugal. Richelieu triomphe, et la duchesse de Bourgogne achève de le réhabiliter en l'envoyant à l'armée de Villars avec le grade de colonel. Mais le duc, avant de s'éloigner, prend soigneusement les noms des dames accourues, sur le bruit de ses duels, pour connaître leur résultat. — « C'est l'avenir ! » dit à part lui le jeune roué, qui ne considère sa victoire sur Diane que comme la préface de ses exploits amoureux.

Nous avons raconté, plus longuement que les précédentes, cette pièce, la plus heureuse du répertoire de Déjazet. Combien de fois la

joua-t-elle ? On ne saurait le dire, mais il est certain que, pendant plus d'un quart de siècle, elle y fut fêtée par Paris ou par la province. Que d'esprit, d'entrain, de distinction, d'adorable fatuité dans cette création, égale aux meilleures du célèbre Fleury ! Le succès de Déjazet-Richelieu fut, le premier soir, retentissant et unanime.

— Ce pauvre Dormeuil, dit-elle en frappant sur l'épaule du directeur qui accourait, à la fin de la pièce, lui adresser de chaudes félicitations, le voilà forcé de gagner encore trois ou quatre cent mille francs avec sa vieille actrice !

La perspective n'avait rien de désagréable, et l'administrateur s'empressa de la changer en certitude en renouvelant, quinze mois à l'avance, l'engagement de Déjazet. Par ce nouveau traité, qui liait la comédienne au Palais-Royal du 7 avril 1841 au 7 avril 1844, le théâtre lui allouait : 20,000 francs par année, 20 francs de feu pour chaque pièce en un acte, 40 francs pour une pièce en deux actes, 60 francs pour trois actes, 80 francs pour quatre actes, 100 francs pour cinq actes. Elle avait droit, en outre, à quatre mois de congé par année, et à trois représentations à bénéfice, dont le produit devait être partagé entre la direction et l'actrice, après prélèvement des frais journaliers.

On voit, par ces clauses brillantes, quel chemin ascendant la réputation de Déjazet avait suivie. Son talent lui valait plus que des émoluments flatteurs. Non contents de joncher

la scène de fleurs et d'ébranler la salle par leurs applaudissements frénétiques, les spectateurs du Palais-Royal attendaient souvent la comédienne à la sortie du théâtre et suivaient sa voiture en poussant des vivats. Par bonheur, Déjazet avait la main trop ouverte et le triomphe trop modeste pour exciter la jalousie ou lasser la fortune.

26 février 1840. — *Indiana et Charlemagne*, vaudeville en un acte, par Bayard et Dumanoir. — Rôle d'*Indiana*.

Le théâtre représente deux pièces mansardées, séparées par une cloison, dans laquelle se voit une porte condamnée. Dans la chambre de gauche, la chemisière Indiana, endormie sur une chaise et costumée en débardeur, rêve au bal de la Renaissance qu'elle vient de quitter et dans lequel elle a fait la rencontre d'un danseur séduisant costumé en housard. Le dit housard apparaît bientôt dans la chambre de droite. Surexcité par le plaisir et le champagne, il chante et danse en évoquant le souvenir du débardeur qui l'a séduit à la Renaissance. Rendu ensuite furieux par la découverte d'un papier de saisie qu'un huissier a glissé sous sa porte, il envoie dans la porte mitoyenne son tire-botte et une assiette. Réveillée au bruit, Indiana proteste avec colère. La conversation s'engage entre les deux voisins, insignifiante d'abord, puis animée, quand les interlocuteurs se sont reconnus. Bref, après l'exécution d'un galop dansé d'accord de chaque côté de la cloison, le housard, qui a dit s'appeler Charlemagne et exercer la profession de culottier, crochète la porte condamnée et pénètre chez Indiana. La chemisière est trop bonne fille pour chasser un joli garçon qui promet de l'épouser par devant M. le Maire ; elle consent même à prendre chez elle, pour les sauver de la saisie, les meubles de son voisin, et le rideau tombe sur l'entrée de l'huissier, stupéfait, dans la chambre de droite, déménagée, tandis que, dans la chambre de gauche, Charlemagne tient par la taille Indiana, qu'il embrasse.

Cette pochade, écrite par les auteurs de

Richelieu pour accompagner leur charmante comédie, fit fureur. Le rôle d'Indiana offrait d'ailleurs une opposition piquante avec celui du jeune duc, et Déjazet plaisait doublement au public en se montrant, à quelques minutes d'intervalle, gentilhomme de bon ton et grisette délurée. Mais les deux pièces contenaient des parties de chant assez importantes, et la fatigue que l'actrice en ressentait n'était point sans danger. Partie en congé, le 15 mai 1840, pour aller à Caen, Lyon et Marseille, Déjazet vit, en effet, se déclarer, dans cette dernière ville, la maladie de voix qu'on avait conjurée à la veille de *Richelieu*. On la ramena à petites journées pour lui prodiguer des soins attentifs, mais ce fut le 26 novembre seulement que la comédienne put reprendre son service. On la fêta d'autant plus ce soir-là qu'on avait craint, sinon pour ses jours, du moins pour sa raison, sérieusement altérée par le chagrin d'être éloignée du théâtre et la peur d'y reparaître moins brillamment que par le passé.

29 juin 1841. — *Mademoiselle Sallé*, comédie en deux actes, mêlée de couplets, par Saintine, Bayard et Dumanoir. — Rôle de Mlle *Sallé*.

Bien que jolie, célèbre et adulée, Mlle Sallé, première danseuse de l'Opéra, jouit d'une réputation de vertu inattaquable. Elle n'en tire pas vanité, confessant que cette sagesse a tenu surtout aux circonstances et qu'elle fera sans doute comme les autres quand elle rencontrera un amoureux assez adroit pour toucher son cœur. Cette rencontre a lieu quand la pièce commence. Poursuivie de cadeaux et de galanteries par le chevalier de Mailly, Mlle Sallé n'apprend pas sans émotion que ce jeune fou a brisé pour elle sa carrière diplomatique. Une occasion

inespérée la met à même de rendre au galant plus qu'il n'a perdu. Lolotte, ancienne pensionnaire de l'Opéra, devenue maîtresse du duc de Choiseul, vient trouver Sallé pour la charger d'une mission importante et secrète ; il faut que la danseuse se fasse enlever ostensiblement et qu'elle se dirige vers Londres, pour y négocier un traité de commerce entre la France et l'Angleterre. Sallé n'a rien à refuser à Choiseul, qui l'a jadis protégée ; elle part, et c'est naturellement de Mailly qu'elle prend pour compagnon de voyage. A Londres, luttant d'adresse avec Vanderstronk, envoyé par les Provinces Unies dans un but identique au sien, la danseuse, toujours sage, accomplit sa mission en attribuant au chevalier tout l'honneur du succès. De Mailly, bavard et léger, acquiert, grâce à Sallé, un renom de discrétion et d'habileté ; on le nomme titulaire d'une ambassade, et l'amour de la danseuse complète son triomphe.

Il y a, dans cette comédie, plus de fantaisie que de vraisemblance, plus de péripéties que d'intrigue. Comme bien d'autres écrites pour Déjazet, elle réussit uniquement par elle.

1^{er} décembre. — *Le Vicomte de Létorières*, comédie en trois actes, mêlée de chant, par Bayard et Dumanoir. — Rôle de *Létorières*.

Le vicomte de Létorières, âgé de dix-neuf ans, s'est échappé du collège du Plessis, pour protéger sa cousine Herminie d'Hugeon qu'il aime et qu'on voudrait mettre au couvent. Le vieux précepteur Pomponne, envoyé à sa poursuite, est resté avec lui, car le vicomte possède le don précieux de fasciner tout le monde. Quand la pièce commence, élève et précepteur sont dans une mansarde de la rue Plâtrière, où le nécessaire même fait défaut. Létorières s'absente fréquemment pour voir les juges chargés de terminer le différend qui s'est élevé entre lui et la famille d'Hugeon au sujet d'un legs de deux millions fait légalement au vicomte, mais que Tibulle-Ménélas, frère d'Herminie, espère faire annuler à son profit. Par malheur, les tailleurs Grévin et femme, chargés de confectionner un bel habit couleur paille pour le jeune solliciteur, refusent de livrer leur travail sans argent. Or, Pomponne a payé de sa dernière pièce le déjeûner du matin ; l'habit resterait donc pour compte

aux tailleurs si Létorières n'employait à l'égard de Mᵐᵉ Grévin le charme irrésistible dont il est favorisé. Retournée par un regard et quelques paroles galantes, Mᵐᵉ Grévin ne sait rien refuser au vicomte, et Létorières, coquettement vêtu, part, à la fin du premier acte, pour aller essayer sur les juges son pouvoir fascinateur.

C'est à Chatou, chez le conseiller Desperrières, que nous le retrouvons. Desperrières, chargé de rédiger un rapport sur la fortune contestée au vicomte, a, sur l'invitation du maréchal de Soubise, parent des d'Hugeon, résolu de conclure en faveur de ces derniers. Desperrières a une sœur, Véronique, préoccupée surtout de marier sa fille, Phœbé, affligée d'une excroissance entre les épaules, à quelqu'un des riches plaideurs reçus par son frère. Tibulle d'Hugeon, placé sur le chemin de Phœbé, s'égaie de son infirmité ; Létorières, au contraire, feint de n'apercevoir que le visage de la jeune fille et la déclare charmante. Par ce début bien différent, le premier des plaideurs s'aliène Véronique, que le second acquiert comme auxiliaire. Mais le succès, en somme, dépend du conseiller qui se déclare incorruptible. Pour l'attendrir, Létorières se décide à glisser dans un des livres de sa bibliothèque une note explicite ; mais, en prenant les œuvres de Montesquieu pour y insérer l'écrit, le vicomte est stupéfait de voir que la reliure de ce prétendu volume n'est que l'enveloppe d'un flacon de Madère. Il en est de même pour les autres livres qui, consultés, laissent entrevoir, l'un du cognac, l'autre du vin du Rhin, etc. Plus de doutes, Desperrières est un ivrogne hypocrite ; il est en outre un insigne débauché, et Létorières en tient la preuve de Mᵐᵉ Grévin, que le conseiller a maintes fois essayé de mettre à mal. Que faire, sinon flatter le bonhomme dans ses deux faiblesses. C'est donc sous l'aspect d'un gentilhomme parfaitement gris que le vicomte se présente, la nuit, à Desperrières, fort occupé de compulser sa bibliothèque. Le conseiller, troublé d'abord, se rassure bientôt au point de trinquer, chanter et rire avec le plaideur, qu'il jure de favoriser s'il épouse sa nièce. Mᵐᵉ Grévin apporte à son tour la note tendre dans cette scène bachique, que Tibulle d'Hugeon interrompt avec colère. Il est furieux, Tibulle, si furieux, qu'il injurie Desperrières, Véronique et sa fille ; prenant la balle au bond, Létorières se fait le champion des insultés et provoque son cousin.

On se bat ; Tibulle, atteint au visage, blesse traîtreusement au bras Létorières, que la maréchale-princesse de Soubise trouve évanoui sur une grande route et fait transporter dans son château de Marly. Le hasard est doublement heureux pour le vicomte, car le maréchal, non seulement tient dans ses mains

les arbitres chargés de décider l'affaire des deux millions, mais encore c'est lui qui doit présider le tribunal militaire qui jugera le duel des deux cousins. Eh bien, Létorières séduira le prince, qui est vieux et sot, par la flatterie, et la princesse, qui est jeune et belle, par une déclaration. Les deux procédés réussissent ; Tibulle a beau faire écrire à Desperrières une lettre lui promettant une place au parlement s'il conclut en faveur des d'Hugeon, Létorières intercepte cette lettre, la fait déchirer par la main même qui l'a écrite, et, pour comble de bonheur, plaît au roi par un acte de courage accompli dans le parc de Marly. Dès lors, la victoire du charmeur est assurée : Desperrières reconnaît bons et légitimes les droits du vicomte aux deux millions, le tribunal des maréchaux condamne Tibulle à la Bastille, la princesse de Soubise se charge de marier Phœbé, Herminie enfin épouse son cousin, à la joie de tous ceux qui ont consolé sa misère et que Létorières récompense avec générosité.

Bayard et Dumanoir ne signèrent aucune pièce plus ingénieuse, plus spirituelle, plus remarquable que celle-ci ; Déjazet n'eut jamais un rôle plus intéressant, plus varié, plus complet que celui de Létorières. Qu'elle était modeste et câline dans la chambrette du vicomte ! Quelle adresse timide, puis quel entrain débraillé chez le conseiller Desperrières ! Quelle flatterie narquoise avec le prince de Soubise, quelles façons galantes avec la princesse ! Qu'elle était bien partout le personnage séduisant rêvé par les auteurs ! Ceux qui l'y ont vue ont seuls goûté, dans leur plénitude, l'art infini de sa diction et la gentilhommerie de ses allures.

26 mars 1842. — *Une femme sous les scellés*, monologue, par Bayard et Saintine. — Rôle de *Coraline*.

La scène se passe dans une chambre de garçon, où le rapin Ernest a introduit, sous prétexte d'une commande, la vertueuse lingère Coraline. Au moment où le séducteur, glorieux

de son succès, veut retirer la clef restée en dehors de la porte, Coraline, subitement éclairée, le repousse sur le carré et s'enferme. Pendant leur débat, des recors saisissent Alfred au collet et l'emmènent à Clichy, après avoir posé les scellés sur l'ouverture du local où reste Coraline éplorée. La lingère consacre quelques instants au récit de son aventure, puis, se sentant de l'appétit, elle procède à l'inventaire du mobilier d'Ernest. Elle trouve un mannequin avec lequel elle fait un tour de valse, puis un brouillon de lettre qui lui apprend la sincérité de l'amour du rapin ; enfin, dans une armoire qu'elle enfonce, les débris d'un festin auquel elle fait honneur en se donnant le mannequin pour vis-à-vis. Mais ces victuailles appartiennent à un voisin qui s'indigne et menace de sévir. Heureusement, le vieux M. Bouloche, épris depuis longtemps de Coraline, l'aperçoit par une fenêtre et lui fait parvenir une déclaration appuyée d'un billet de mille francs. Ernest en doit 900 ; l'argent de son rival sert naturellement à le délivrer, et il reparaît, au baisser du rideau, pour presser dans ses bras Coraline et la nommer sa femme.

Seconde édition de *Sous clef*, aussi amusante mais plus laborieuse que la première. Le personnage trivial de Coraline fait avec Létorières un contraste qui avait dû séduire Déjazet, préoccupée justement d'introduire dans ses créations une constante variété.

3 décembre. — *Le Capitaine Charlotte*, comédie-vaudeville en deux actes, par Bayard et Dumanoir. — Rôle de *Charlotte Clapier*.

Marie-Françoise, reine de Portugal, devenue amoureuse d'un officier français nommé Léon de Villarcy, l'épouse de la main gauche. Le roi *in partibus* jouit de ses droits en attendant le jour où il lui sera permis de les proclamer hautement, lorsqu'il lui vient de France une ancienne amie, Charlotte Clapier, modiste émérite. Alors que Léon n'était que simple officier aux gardes françaises, Charlotte a pu lui sembler agréable, mais le quasi-roi de Portugal ne saurait voir avec plaisir une grisette troubler ses amours souveraines ; aussi met-il tout en œuvre pour éloigner l'importune visiteuse. Charlotte, qui se trouve

bien en Portugal, refuse de partir, et, comme on apporte un ambigu préparé pour les royaux amants, elle se met sans façon à table. Tout à coup un bruit se fait entendre, c'est Marie-Françoise qui arrive par une porte secrète. Léon n'a que le temps de pousser dans un cabinet sa gênante compatriote. Mais la reine, avertie par un message secret, croit que son amant l'a trompée ; elle pousse la porte du cabinet où elle compte découvrir sa rivale, c'est un jeune homme qui en sort : Charlotte a trouvé un costume de page et l'a endossé pour sauver son ami. Marie-Françoise rassurée attache à sa personne le jeune inconnu, que Léon lui présente sous le nom de Gil-Pérès, neveu d'un amiral portugais.

Voilà Charlotte condamnée à porter les habits d'un sexe qui n'est pas le sien. D'écuyer, le faux Gil-Pérès devient bientôt capitaine, mais la situation ne peut se prolonger, car on annonce l'arrivée prochaine de son oncle prétendu, et un Italien, Tancrède de Bambinelli, l'a insulté si gravement qu'un duel paraît inévitable. Léon heureusement est homme de ressources ; il fait battre Charlotte avec un spadassin qui se laisse blesser moyennant mille piastres, ce qui refroidit singulièrement Bambinelli, puis il manœuvre de telle façon que la reine compromise est amenée à cacher, dans son cabinet de toilette, l'audacieux capitaine qui s'est introduit clandestinement chez elle. Léon, comme l'a fait jadis Marie-Françoise, pénètre en jaloux dans le cabinet, et c'est une femme qui en sort : Charlotte a eu le temps de revêtir une robe apportée le jour même de France. Bambinelli, qui reconnaît la modiste pour l'avoir courtisée à Paris, part avec elle pour Monaco ; les royaux amants se pardonnent leur mutuelle erreur, et la toile baisse.

Pièce amusante, rondement enlevée par Déjazet, et qui fut longtemps applaudie.

28 janvier 1843. — *La Lisette de Béranger*, monologue, par Frédéric Bérat.

Nous avons négligé d'énumérer les chansons avec ou sans parlé que Déjazet, ainsi que plusieurs de ses camarades, Levassor, Achard, etc., disait, comme intermèdes, soit au Palais-Royal soit dans les représentations à bénéfice ; mais

on ne saurait assimiler à ces couplets éphémères le monologue de Bérat, qu'un grand succès accueillit, et que Déjazet chanta pendant plus de trente années.

Ce n'est pourtant point un chef-d'œuvre. Acceptant les données de la chanson de Béranger intitulée *la Bonne Vieille*, Bérat suppose que Lisette, survivant à son amant illustre, habite un village quelconque. Sollicitée par la curiosité ou la sympathie de ses voisins, elle leur raconte la gloire, les malheurs, l'amour du poète, en coupant son récit de regrets pour sa jeunesse envolée. Les vers sont médiocres, mais la musique qui les accompagne est assez facile et assez jolie pour justifier la popularité que cette chanson obtint jadis et qu'elle a conservée jusqu'à nos jours. Il est un couplet cependant dont on ne saurait excuser la niaiserie; c'est le dernier, écrit ainsi :

> Un jour, enfants, dans ce village,
> Un marchand d'images, passant,
> Me proposa (Dieu l'envoyait, je gage)
> De Béranger un portrait ressemblant.
> J'aurais donné jusqu'à mes tourterelles :
> Ces traits chéris, je les vois tous les jours ;
> Hier, encor, de pervenches nouvelles,
> De frais lilas, j'ai fleuri mes amours.

Il faut un rare degré d'inintelligence pour supposer que Lisette, honorée de l'amour de Béranger, associée à sa gloire comme à sa vie, attendait, pour posséder le portrait du poète, répandu en France à des milliers d'exemplaires, qu'un colporteur lui offrît par hasard une estampe d'Epinal.

Si nous ne pouvons sans sourire accepter cette supposition de Bérat, nous n'avons jamais non plus assisté sans surprise au spectacle singulier qu'offrait l'interprète de son œuvre. Pourquoi d'abord Déjazet habillait-elle en paysanne d'opéra-comique cette Lisette que ni la fiction ni la réalité n'ont montrée sous cet aspect ? Pourquoi surtout, à la fin du couplet cité plus haut et qui donne exclusivement la note sentimentale, soulignait-elle d'un coup de coude et d'une intonation grivoise la reprise du refrain ? L'effet cherché se produisait sans doute, mais aux dépens de la vraisemblance et du bon goût.

En dépit de cette critique, constatons que nulle pièce ou chanson ne valut à Déjazet plus d'applaudissements que *la Lisette de Béranger*. A force de la lui entendre dire, le public, trompé d'ailleurs par des biographes superficiels, avait fini par voir en elle la compagne véritable du poète. On demandait *la Lisette* à la fin de tous les programmes de la comédienne, et son titre sur l'affiche correspondit toujours à une augmentation de recette. — « Pauvre *Lisette*, disait philosophiquement Déjazet, elle me sort bien un peu par tous les pores, mais si l'ami Bérat l'entend de là-haut, il doit être si heureux que la pensée de son bonheur m'est une compensation. »

C'est — nous le verrons — dans *la Lisette de Béranger* que Déjazet, âgée de soixante-dix-sept ans et demi, parut pour la dernière fois sur un théâtre.

5 février. — *Les Deux Anes*, vaudeville en un acte, par Mélesville et Carmouche. — Rôle de *Raphaël Potichon*.

Le vieux peintre barbouilleur Martin a un neveu, Raphaël Potichon, qu'il a chassé, et une filleule, Jeannette, qu'il fait élever à Pontoise et rêve d'épouser pour sa dot. Mais Raphaël a vu Jeannette, est tombé amoureux d'elle et s'est fait aimer. Quand Martin fait venir sa future à Paris et l'enferme par prudence dans son atelier, Raphaël pénètre dans cet atelier par la fenêtre, fait sa cour à Jeannette, et joue à son oncle des farces si cruelles que le vieux peintre ahuri lui abandonne et la fillette et la fortune.

Farce de carnaval, au milieu de laquelle apparaissent, pour la justification du titre, un âne peint par l'oncle et un autre âne brossé par le neveu. Sujet médiocre, rôle mauvais, réussite contestée.

28 mars. — *Mademoiselle Déjazet au sérail, ou le Palais-Royal en 1872*, vaudeville en un acte, par Bayard et De Lurieu. — Rôle de *M^{lle} Déjazet*.

La scène se passe, comme l'indique le sous-titre, en 1872. Le directeur du Palais-Royal fait répéter, sous le titre de *Mademoiselle Déjazet au sérail*, un drame où l'on suppose que, partie avec Dormeuil et sa troupe pour donner des représentations à Saint-Pétersbourg, l'actrice est arrêtée en mer par un corsaire et conduite au harem d'un pacha. Aux premières scènes la répétition est troublée par la venue du marquis espagnol de la Rossa-Blanca, poursuivant dans les coulisses son fils Hercule, amoureux du premier rôle Palmyre. On expulse le marquis, mais une petite vieille en bonnet monté, la canne à la main, paraît à son tour : c'est M^{lle} Déjazet elle-même. A l'abbaye de Saint-Michel, où elle fait pénitence de quelques peccadilles, elle a appris qu'on la mettait en scène et elle accourt pour s'y opposer. Le directeur est désolé, car la pièce nouvelle est sa dernière ressource. Heureusement, M^{lle} Déjazet est restée bonne fille ; sur l'assurance que rien dans le drame projeté ne peut la compromettre elle consent à assister à la répétition pour en

avoir la certitude ; et la voilà discutant chaque scène, s'égayant de l'imbroglio mélodramatique dans lequel on l'a placée, ou protestant contre les mœurs bachiques et le langage peu choisi qu'on lui prête. Tant d'absurdités la révolte, elle refuse d'en entendre davantage quand, à certain moment de la pièce où exhibe devant le pacha ses costumes, soigneusement conservés. Rajeunir par cette vue, M^{lle} Déjazet s'attendrit ; il lui semble qu'elle jouerait encore ses anciens rôles. Le marquis de la Rossa-Blanca se jette à la traverse de cette émotion en pourchassant de nouveau son coureur de fils. Quelle n'est pas la surprise de M^{lle} Déjazet en reconnaissant, dans le grand d'Espagne, son ancien camarade Alcide Tousez. Le marquis se laisse reconnaître par elle, mais comme il rougit de son ancienne profession, la vieille actrice, que le roman d'Hercule et de Palmyre a intéressée, somme l'ancien Jocrisse d'unir les amoureux sous peine de voir son passé théâtral divulgué. Le marquis obéit, mais Palmyre disparaissant rend la représentation du drame impossible. — « Qui jouera ma Déjazet ? » s'écrie le directeur désespéré. — « Moi ! » répond M^{lle} Déjazet, décidée par la perspective de servir en même temps les amants et son ancien théâtre, et c'est sous le costume de jeune Grec, abandonné par Palmyre, qu'elle chante au public ce couplet final :

> Sur la scène on mit tour à tour
> Contrat, Dugazon et Préville,
> Puis, mêlant la gloire à l'amour,
> Favart, Arnould et Dangeville.
> Près de ces acteurs en renom,
> Je ne suis rien !... Heureuse artiste,
> Si le public, pour moi si bon,
> Me permet de glisser mon nom
> Dans un petit coin de la liste.

Succès de curiosité.

Cette pièce, à laquelle Déjazet a certainement collaboré, est intéressante à divers titres. Elle témoigne d'abord du degré de condescendance dont les auteurs et le public usaient vis-à-vis de la comédienne. Aucun personnage, en effet, dans quelque branche d'art que ce soit, n'a eu, comme Déjazet, l'honneur de baptiser de son vivant un ouvrage dramatique, d'y

figurer surtout pour recevoir en plein visage des compliments plus ou moins déguisés. Ces compliments, en outre, précisent la façon dont la comédienne se jugeait elle-même ; les qualités qu'elle indique avec discrétion, les défauts qu'elle conteste avec énergie, nombre de détails enfin font de *Mademoiselle Déjazet au sérail* un document biographique.

En attribuant à leur interprète, âgée de quarante-cinq ans, la faculté de conserver pendant vingt-neuf années encore son talent et sa verdeur d'allures, Bayard et De Lurieu avaient cru sans doute aller aussi loin que le permettait la courtisanerie ; ils ne faisaient cependant que prédire : Déjazet, en 1872, portait l'habit, chantait et dansait avec une désinvolture dont plus d'une actrice jeune avait le droit d'être jalouse.

21 novembre. — *La Marquise de Carabas*, comédie-vaudeville en un acte, par Bayard et Dumanoir. — Rôle de *Suzon*.

Le marquis de Carabas, richissime propriétaire, vit en avare et en égoïste dans son château. Sa fortune est le point de mire d'une coquette surannée, Mlle de Merluchet, et d'un vidame ruiné, cousin de la donzelle. Les deux associés manœuvrent assez adroitement pour que le marquis, qui n'y pense guère, soit surpris en délit apparent de tentatives amoureuses contre la Merluchet. Un mariage s'impose dès lors, et le marquis va le subir, quand son neveu Raoul, qu'il a banni de sa présence, lui vient généreusement en aide. D'accord avec Raoul, la meunière Suzon s'habille en grande dame et se présente au château de Carabas comme l'épouse légitime du marquis. Celui-ci accepte, sans y rien comprendre, le secours qui lui arrive. Suzon a les allures libres et le cœur bon ; elle fait des largesses avec les écus de son soi-disant mari qui n'ose se révolter et est tout

7

surpris d'éprouver du plaisir en entendant les vivats des manants satisfaits. Suzon d'ailleurs n'est point seulement charitable, elle est jeune et jolie, si bien que quand son mensonge, deviné par les Merluchet, est publié par eux, le marquis en fait une vérité. Le vidame désappointé épouse sa cousine, Raoul rentre en grâce auprès de son oncle, et Suzon, devenue véritablement marquise, ouvre les portes du château de Carabas à tous les plaisirs et à toutes les infortunes.

Cette donnée, peu originale, est, par malheur, développée avec plus de métier que de verve ; la pièce obtint une demi-réussite et ne méritait pas davantage.

31 décembre. — *La Cour de Gérolstein*, revue-vaudeville en un acte, par Bayard, Dumanoir et Varin.— Rôle du *Génie de l'avenir*.

28 février 1844. — *Carlo et Carlin*, comédie en deux actes, mêlée de chant, par Mélesville et Dumanoir. — Rôle de *Carlo Bertinazzi*.

La scène se passe en 1730. Carlo Bertinazzi, page du grand-duc de Parme, est amoureux d'Armantine, jolie et sage Colombine du théâtre ducal. Apprenant qu'on veut la marier par ordre à un vieillard qu'elle déteste, le page ameute ses camarades et jette avec leur concours le futur dans une rivière. Le guet arrête les coupables, qui sont condamnés au fouet. Pour échapper à cette humiliation, Carlo prend la fuite et se rend à Florence, où Armantine l'a précédé. Là, en compagnie d'un autre ex-page, Camérani, qui l'a secondé dans son escapade et dans son évasion, Carlo s'établit maître de danse et professeur d'escrime. Sa grâce et son agilité lui attirent une nombreuse clientèle. L'amour sourit à Carlo en même temps que la fortune ; Armantine, fort goûtée à Florence, l'aime et promet de l'épouser. Mais certain duc de Friola, diplomate ventru, poursuit la Colombine de son amour grotesque et ne trouve rien de mieux, pour avoir la place libre, que de réexpédier violemment à Parme son heureux rival. Carlo saute par la portière de la voiture qui l'emmène et se réfugie au théâtre de Florence.

Le directeur de ce théâtre projette un suicide parce que Locatelli, son célèbre Arlequin, vient de disparaître ; il offre à Carlo la place du déserteur, et Carlo accepte autant pour se

rapprocher d'Armantine que pour dépister les recherches de Friola. Il débute dans son nouvel emploi avec un succès si grand que la femme même de Friola en est vivement émue. Carlo fait servir ce caprice au succès définitif de son amour. Bien qu'ayant pour amant l'ambassadeur de France, la duchesse de Friola n'entend pas que son mari lui soit infidèle ; sur le conseil de Carlo, qui lui apprend les projets du duc sur Armantine, elle éloigne cette dernière en lui faisant obtenir un engagement pour la France. De son côté l'ambassadeur, qui tient à sa maîtresse, se débarrasse de Carlo par un procédé semblable. Libres enfin de s'épouser, les deux amants partent pour la Comédie-Italienne de Paris, où Armantine jouera les Colombines et où Carlo espère s'illustrer sous le nom de Carlin. Camérani, qui les escorte, fera les Scapins sur la même scène.

C'est, en comptant bien, le troisième ouvrage du répertoire de Déjazet, dans lequel figure Carlo Bertinazzi. Celui-ci contient des détails amusants, mais n'excite, en somme, qu'un médiocre intérêt : ce fut essentiellement un succès d'interprète.

Une lassitude évidente se manifestant chez les auteurs attitrés de Déjazet, on pouvait craindre que la disette de sujets favorables ou la pauvreté des rôles écrits pour elle s'accentuât encore et compromît la fin de sa carrière. Cette appréhension fut pour beaucoup sans doute dans la résistance que la comédienne rencontra quand il s'agit de renouveler, pour la quatrième fois, son traité avec le Palais-Royal. S'autorisant des succès nombreux et des recettes abondantes que lui devait ce théâtre, Déjazet demanda naturellement une amélioration aux clauses de l'engagement qui expirait le 7 avril 1844. L'amélioration, modeste, consistait dans l'extension à un semestre du congé de quatre mois qu'on lui accordait chaque année ; Dormeuil n'y

voulut consentir qu'en réduisant à 60 francs les feux qu'il payait 80 ou 100 francs pour les pièces en quatre ou cinq actes. C'était un dédommagement hors de proportion, et Déjazet refusa de l'accepter. Vainement, Mélesville s'interposa-t-il officieusement puis officiellement entre les parties, l'une et l'autre persistèrent dans leurs prétentions. Ce débat ne pouvait aboutir qu'à une rupture : le 30 avril 1844, en effet, Déjazet donnait, au Palais-Royal, sa dernière représentation, composée de *Carlo et Carlin* et de *Mademoiselle Déjazet au sérail*.

VI

Déjazet chez Béranger.

C'était la première fois, depuis 1820, que Déjazet n'avait plus de place sur les scènes parisiennes. Elle se décida, non sans peine, à aller donner des représentations en province ; mais, avant son départ, elle voulut voir le grand poète dont, à son profit, les vaudevillistes s'étaient plusieurs fois inspirés.

Déjazet ne connaissait pas Béranger. Elle lui avait écrit une fois seulement, à propos de *la Lisette*, qu'elle venait de personnifier :

Monsieur,

Je suis heureuse que M. Bérat m'ait choisie pour me faire l'interprète d'une admiration que sa douce mélodie ferait revivre, si jamais elle pouvait s'éteindre. Son cœur d'artiste m'accorde plus d'éloges que je n'en mérite. Le succès est-il douteux quand on chante Béranger ? Plus d'une fois déjà j'ai dû le mien à ce grand nom. Aussi est-ce après l'hommage que le monde entier lui rend par ma bouche que j'ose, moi pauvre rien, lui offrir celui de ma sincère reconnaissance.

Et Béranger lui avait répondu :

Non, Mademoiselle, vous ne me devez rien ; c'est au contraire moi qui suis votre obligé. Avec des auteurs distingués, à qui je dois des actions de grâce, vous avez travaillé à ressusciter quelques-unes de mes filles chéries, et votre rare talent, adoré du public, a réveillé bien des fois le souvenir du nom de leur père, dans un pays où les noms sont bien vite oubliés. Vous avez été un habile commentateur de mes fugitives productions. Pouvais-je, Mademoiselle, en avoir un plus aimable et plus intelligent ? — Les commentaires sont bien souvent au-dessous du texte ; le mien s'est enrichi de tout l'esprit qu'on vous reconnaît, et bien des écrivains ont pu me porter envie.

Si je n'avais eu le tort si ridicule de venir au monde trente ans avant vous, Mademoiselle, il me semble que vous eussiez été ma première fée ; mais, M. Vanderburch aidant, vous avez été bien véritablement la seconde. Aujourd'hui qu'à la prière de M. Bérat, votre art enchanteur vient encore rajeunir le cœur d'un vieillard, permettez que, du fond de sa retraite, il vous offre ses hommages et ses remerciements.

Cette lettre charmante inspira à la comédienne le désir de saluer son correspondant. Elle y fut décidée par l'auteur des *Beignets à la cour*, Benjamin Antier, qui était à la fois son admirateur et le plus intime ami du poète.

Béranger demeurait alors chez M^me Béga, rue Vineuse, à Passy. Du Mont-de-Piété, où il occupait un emploi, Antier y conduisit Déjazet, tremblante d'émotion.

M. Génin, chef au ministère de l'instruction publique, était en visite près de Béranger. Le grand homme accueillit la comédienne avec affabilité. Il la remercia d'avoir bien voulu consacrer une de ses heures à visiter un vieillard ; il s'excusa de n'avoir pas assisté aux représen-

tations qu'elle donnait, son grand âge, sa retraite éloignée lui interdisaient ce plaisir...

— Je suis arrivé, dit-il, aux jours où chaque heure impose une nouvelle privation, et celle de ne pouvoir vous entendre, Mademoiselle, est certainement une des plus pénibles pour moi.

— Vraiment, s'écria Déjazet, vous auriez du plaisir à m'entendre ?

— Pouvez-vous en douter ?

— Eh bien ! voulez-vous que je vous chante *la Lisette,* ici, pour vous seul, sans autre accompagnement que les battements de mon cœur, qui n'a jamais battu si fort qu'à cette heure bénie où je puis enfin voir, écouter, admirer Béranger ?...

Et, sans attendre de réponse, elle jeta au loin, dans un élan d'enthousiasme, son chapeau qui l'embarrassait, s'agenouilla entre les genoux de Béranger, prit les mains du poëte dans ses mains brûlantes, et se mit à chanter, avec toute son âme, les couplets populaires :

Enfants, c'est moi qui suis Lisette...

— Jamais, nous disait un jour Antier, de qui nous tenons ces détails, jamais Déjazet ne chanta avec plus de naturel, de pureté, de sensibilité pénétrante...

La voix de l'actrice émut vivement Béranger. Il serra dans ses bras Déjazet-Lisette ; puis, son caractère caustique reprenant le dessus, il dit à la chanteuse, en essuyant ses yeux et en lui

montrant MM. Génin et Antier qui pleuraient à chaudes larmes :

— Vous le voyez, ma chère, je suis aussi bête que ces messieurs !

On pourrait croire que cette scène touchante fut le point de départ de relations suivies entre le poète et la comédienne. La supposition a tant de vraisemblance que des biographes l'ont prise pour une réalité et affirment que Béranger faisait à Déjazet de fréquentes visites. Il n'en fut rien ; nous en avons pour preuve ces lignes de Déjazet à une amie qui lui offrait un buste du chansonnier, en affirmant que celui-ci veillait sur elle du haut de l'empyrée :

« Je vous remercie du joli Béranger qui m'arrive ; je le garderai précieusement, je vous le promets. Quant à la protection qu'il m'accorde de l'autre monde, permettez-moi d'en douter : n'ayant jamais eu l'honneur d'être de ses amis, à quel titre s'occuperait-il ainsi de moi ?... »

La vérité est donc que Béranger et Déjazet gardèrent le souvenir de leur première entrevue, sans chercher par la suite à la renouveler.

VII

Roqueplan et Dormeuil. — Déjazet au théâtre des Variétés.

Quelques jours après sa visite à Béranger, Déjazet quittait Paris. Elle visita Lyon, Bordeaux, Orléans, Lille, Nantes ; Bruxelles, puis Londres la virent ensuite. Le bruit du succès qui l'accueillit partout arriva jusqu'à Dormeuil, dont les recettes avaient baissé sensiblement. Des négociations nouvelles s'engagèrent entre le Palais-Royal et la comédienne, et la lettre suivante montre que l'artiste avait eu finalement raison des résistances du directeur :

Ce 26 octobre 1844.

Je ne puis me décider, ma chère enfant, à rompre ainsi, en faveur d'un autre, nos relations de quatorze ans. Reviens donc avec nous, et, puisqu'il le faut, je ratifie les conditions exprimées dans ta dernière lettre : 20,000 francs pour six mois, les feux de ton dernier engagement et les autres avantages qui s'y rattachent.

Envoie-moi ton acceptation, et dis-moi quand tu comptes venir à Paris.

A toi,

C. DORMEUIL.

Mais, pendant les tergiversations de l'administrateur du Palais-Royal, une entreprise rivale avait jeté les yeux sur Déjazet.

Nestor Roqueplan dirigeait alors le théâtre des Variétés. Il venait, en payant un dédit énorme, de s'attacher Bouffé, la poule aux œufs d'or du Gymnase ; mais cet acteur, de santé chancelante, s'inquiétait de porter à lui seul le poids du répertoire, et suggéra à Roqueplan l'idée d'engager Déjazet comme seconde étoile. Roqueplan était spirituel, entreprenant, libéral ; il s'empressa d'écouter l'avis qu'on lui donnait et de faire à Déjazet de pressantes ouvertures. Les conditions acceptées par Dormeuil comprenaient trois ans ; celles offertes par Roqueplan, meilleures encore, portaient sur cinq années ; Déjazet eût commis une double faute en sacrifiant, avec ses intérêts, le plaisir de châtier Dormeuil de son peu de confiance : elle traita donc avec les Variétés.

Une lettre de Roqueplan à Déjazet atteste la satisfaction qu'il ressentit de sa victoire :

Dimanche, 3 novembre 1844.

Votre engagement m'est arrivé hier, ma bonne Virginie, et je veux vous dire combien je suis content de cette conclusion. Je vous en remercie, parce que je sais tout ce qu'il vous en a coûté. J'ai compris vos hésitations et me ferai un devoir de ne pas les justifier.

Lorsqu'il s'agit de rassurer une femme bonne comme vous, une artiste de premier ordre comme vous, qu'il me soit permis de faire un peu mon éloge. Je ne crains pas d'ailleurs d'être démenti en disant que je suis doux, poli et bienveillant pour ceux qui m'en-

tourent. Que ne serai-je pas pour vous en qui je vais retrouver une ancienne amitié et un nouvel élément de fortune ?

Vous regrettez certainement vos camarades et votre ancienne maison ; c'est à moi de vous faire aimer la nouvelle. Je ne vous dois que de bons procédés, à vous la pensionnaire la plus dévouée et la plus loyale.

Nous avons fait l'un et l'autre une bonne affaire. C'est l'opinion générale et nous le prouverons. Tout le monde me loue d'avoir su m'attacher les deux seuls artistes à recettes de ce temps-ci, et tout le monde vous félicite d'entrer dans le théâtre aujourd'hui le plus florissant.

S'il plaît à Dieu, dans quelques années ma fortune peut être faite, et, aux deux sentiments que j'ai déjà pour vous, l'affection et l'admiration, j'en ajouterai un troisième : la reconnaissance.

A bientôt, ma bonne Virginie. Je vous embrasse bien cordialement et suis bien impatient de vous tenir.

Votre ami bien dévoué,

Nestor ROQUEPLAN.

Ces lignes affectueuses récompensaient et justifiaient en même temps l'option de Déjazet. Le 24 février 1845, elle opérait aux Variétés, dans *les Premières armes de Richelieu*, la plus heureuse des rentrées. Quelques reprises furent faites encore, puis vinrent des créations dont nous allons, comme précédemment, tracer le cadre et consigner les résultats.

29 avril 1845. — *Un Conte de fées*, comédie en trois actes, mêlée de chant, par De Leuven, Brunswick et Alexandre Dumas. — Rôle de *la Marquise de Villani*.

La scène se passe à Gênes, en 1640. Le chevalier Rafaello Garucci a refusé, par horreur du mariage, la main d'une veuve napolitaine de dix-neuf ans. La dédaignée, pour se venger autant que pour surveiller un procès dont dépend toute la

fortune de sa famille, vient s'installer à Gênes, sous le nom de la marquise de Villani, sa belle-mère. Quoique grimée en sexagénaire, la plaideuse est assez alerte, assez spirituelle, assez aimable pour être courtisée par Malvoglio, chef de la police, mais c'est de Rafaello seul qu'elle se soucie. De son côté ce dernier, joueur et débauché, n'a de pensées que pour une belle fille surnommée la Sirena, qu'il rêve de promener dans toute l'Italie. Le moment vient pourtant où Rafaello est obligé de compter avec la marquise. Il assiste à une fête donnée par elle quand il apprend tout à coup que ses créanciers, accompagnés de gens de justice, l'attendent à la porte du palais. Le jeune viveur se sent peu de goût pour la prison ; il supplie M^me de Villani de lui offrir l'hospitalité pour une nuit, mais la marquise n'y veut consentir que s'il s'engage à l'épouser. Rafaello recule d'abord, puis l'intérêt le décide ; il sait que M^me de Villani vient de gagner son procès qui lui assure dix millions, et il compte bien dépenser avec de jeunes maîtresses l'argent de sa caduque épouse.

Rafaello a compté sans son hôte. Le mariage fait, comme il veut quitter le palais Villani pour rejoindre la Sirena, il trouve les portes fermées et la marquise refuse catégoriquement de les lui ouvrir. De dépit, le jeune homme accepte les services d'une bohémienne qui lui propose d'endormir la marquise à l'aide d'un narcotique et de dérober alors les clés qu'elle détient. Mais, de la chambre où elle pénètre, la bohémienne accourt soudain tout effarée ; elle s'est trompée, dit-elle, et, au lieu d'un somnifère, a fait boire à M^me de Villani une liqueur qui lui doit enlever au moins trente-cinq années. Effectivement la marquise apparaît rajeunie, souriante, si charmante que Rafaello devient éperdûment amoureux d'elle. Mais elle a perdu la mémoire, en même temps que ses cheveux blancs et ses rides. N'attribuant aucune importance aux propos de son mari, elle paraît s'éprendre, à première vue, d'un ami de Rafaello. Celui-ci, que dévore la jalousie, est bientôt plongé dans un embarras plus cruel encore ; la police de Gênes s'émeut de la disparition de la marquise ; on sait que Rafaello ne l'a épousée que par intérêt, et on l'accuse d'avoir supprimé la femme dès qu'il s'est vu en possession de la fortune.

Du pavillon où on le tient en observation en attendant son transfert dans les cachots de la ville, Rafaello implore le secours de la bohémienne qui l'a si mal servi. Puisqu'elle fait des philtres qui rajeunissent, ne pourrait-elle en confectionner un qui, rendant à la marquise son aspect primitif, lui permettrait de se justifier du crime dont on l'accuse. La bohémienne se dit certaine d'y réussir si la dame veut bien se prêter à l'expérience.

Voilà Rafaello vantant à sa femme le bonheur d'être vieille et sollicitant son dévouement avec tant de chaleur qu'elle consent à perdre une seconde fois sa jeunesse. Mais l'égoïste alors se sent pris de scrupule ; il comprend que condamner des yeux si brillants à se ternir, une taille si gracieuse à se voûter serait une infamie, et il déclare aimer mieux faire le sacrifice de sa propre existence. La fausse M^{me} de Villani enfin se sait aimée, elle abrège l'épreuve de Rafaello en se faisant connaître pour la jeune veuve qu'il a jadis dédaignée et les deux époux vont gaiement ensemble au-devant de la vraie douairière, accourue pour bénir sa belle-fille.

C'est *la Fiole de Cagliostro*, délayée en trois actes, au moyen de détails qui ne brillent ni par l'originalité ni par la finesse. Ouvrage de second ordre, au total, et qui n'eut qu'un succès modéré.

14 juin. — *La Gardeuse de dindons*, comédie-vaudeville en trois actes, par Théaulon, Dartois et De Biéville. — Rôle de *Gothe*.

Nous sommes en Autriche, en 1792. La gardeuse de dindons, Gothe, aime le bûcheron Hermann et est aimée de lui ; mais Hermann, par fierté, refuse de l'épouser tant qu'il n'aura pas une place ou une dot égale à la sienne. Gothe est jolie et fine, elle songe à solliciter pour son futur un des grands seigneurs qui la courtisent. Justement l'empereur Léopold II vient chasser dans la forêt avoisinante, et Gothe, qui lui présente un bouquet, le suit très volontiers dans un petit pavillon où elle expose sa demande. Disons tout de suite que la jeune fille n'a pas affaire à Léopold mais au comte de Neubourg, son favori, qui a jugé bon d'emprunter le nom du souverain pour couvrir sa galante équipée. Le faux empereur accorde à Hermann la place de premier garde-chasse, mais quand il veut prendre sur Gothe l'équivalent de cette faveur, la jeune fille le repousse, ferme entre elle et lui une porte solide et sort intacte de l'entrevue. Le pavillon où cette scène s'est passée a malheureusement un renom fâcheux ; quand Gothe reparaît sur le seuil, tout le village la salue ironiquement du titre d'impératrice, et Hermann furieux déclare ne plus vouloir d'elle.

Le bûcheron fait plus encore ; il se rend au château de

Léopold pour déclarer que l'empereur a désormais en lui un ennemi implacable. Léopold, soupçonnant quelque mystère, mande Gothe, entend son récit et fait assembler sa cour pour qu'elle démasque publiquement le coupable : « Vous avez pris mon nom, dit-il au comte de Neubourg, je dispose du vôtre ; demain vous épouserez Gothe dans le pavillon même où vous l'avez trompée. » Neubourg a fait, en échange de cinq cent mille florins, une promesse de mariage à la vieille baronne de Péternick ; il s'estime heureux d'échanger la douairière pour une jeune et jolie fille, d'autant qu'il a l'intention bien arrêtée de quitter Gothe après la première nuit pour s'enfuir en Prusse. Tout en acceptant d'épouser Neubourg pour réhabiliter son honneur, Gothe n'a pu chasser Hermann de sa pensée ; au moment de marcher à l'autel, elle sollicite du comte l'attestation formelle de son innocence ; or c'est à Hermann, déguisé en chambellan, qu'elle s'adresse par mégarde, et le bûcheron, enfin éclairé, tombe aux genoux de celle qu'il a méconnue. Le dénouement, on le devine : Gothe épouse Hermann, doté par l'empereur, et Neubourg, désappointé, devient la proie de son antique créancière.

Des détails amusants, des répliques spirituelles agrémentent ce sujet, favorable par lui-même. Déjazet remporta, dans le rôle de Gothe, un succès de bon aloi et dont la durée fut plus qu'honorable.

16 mars 1846. — *Gentil-Bernard, ou l'Art d'aimer*, comédie en cinq actes, mêlée de couplets, par Dumanoir et Clairville. — Rôle de *Gentil-Bernard*.

La scène se passe en 1730. Sur la recommandation du maréchal de Coigny, Joseph Bernard est entré comme clerc chez le procureur Jaspin. Tout en grossoyant avec conscience, il songe à la confection d'un poème intitulé *l'Art d'aimer*, mais il n'a que dix-huit ans et ses notions sur le cœur humain sont des plus vagues. Il lui faudrait étudier l'amour chez les femmes de toutes les conditions, mais à laquelle s'adresser d'abord ? La laitière Claudine, qu'il trouve jolie, ne sait pas lire et ne peut conséquemment émettre un avis sur le manuscrit qu'il lui soumet. C'est M^{me} Jaspin qui fournira au poète embarrassé la matière de son premier chant. La procureuse est avenante et a le cœur

sensible ; une première faute l'a jetée dans les bras du dragon La Tulipe, elle redoute d'en commettre une seconde avec le clerc qu'elle trouve charmant et demande au recteur Bernard le secours de ses bons conseils. Joseph, qu'elle envoie à la recherche du digne homme, n'a pas été sans s'apercevoir du trouble de sa patronne ; il en veut connaître la cause et, la nuit venue, c'est lui qui, sous le grand chapeau et la robe du recteur, vient interroger M^me Jaspin. L'idée de Joseph est bonne, car la procureuse sans défiance confesse l'amour qu'elle a pour lui, mais elle a semblé bonne à d'autres que le clerc ; La Tulipe, en effet, se présente bientôt sous un déguisement semblable au sien, puis Maître Jaspin, instruit du projet de La Tulipe, arrive à son tour avec le même costume pour confondre l'épouse coupable. Le vrai recteur survenant, quatrième, met le comble au scandale et à la fureur de Jaspin, qui se venge en mettant son clerc à la porte.

Tout en rêvant à son poème, Bernard, sans argent et sans asile, marche devant lui jusqu'aux Porcherons, où des dragons chantent, boivent et dansent avec des grisettes. Bernard, qui vient de formuler en vers une théorie où l'indifférence est posée comme un sûr moyen de plaire, expérimente cette théorie sur les fillettes qui le regardent comme un sot et lui rient au nez. Mais le poète berné prend bientôt sa revanche. Il fait rencontre, aux Porcherons, de La Tulipe qui, en souvenir de leur aventure avec M^me Jaspin, lui donne très gracieusement la recette de l'amour à la housarde. Pour la mettre en usage l'uniforme est indispensable, mais rien de plus facile que d'en obtenir un. On est à la veille d'une campagne, et La Tulipe, chargé de racoler une recrue, donne la préférence à Bernard, qui s'engage sans regret en apprenant que le régiment à compléter a pour commandant M. de Coigny, son protecteur. A peine a-t-il le casque au front et le sabre au côté que Bernard, impatient de mettre à profit la leçon de La Tulipe, attaque les grisettes avec tant d'ardeur qu'elles ne lui résistent guère. La propre maîtresse de La Tulipe, Fanchon elle-même est subjuguée, si bien que le professeur jaloux provoque en duel son élève trop docile.

Bernard gratifie La Tulipe d'un coup d'épée et se bat vaillamment à Parme et à Guastalla ; mais le maréchal de Coigny, qui l'a pris pour secrétaire, découvre un jour qu'il fait des vers et le chasse de l'armée en le faisant admettre, toutefois, comme vérificateur des comptes, chez le traitant Samuel Bernard. Joseph n'est plus le rimeur novice qui nous est apparu jusqu'ici ; des fragments de son *Art d'aimer*, dits dans les salons et les ruelles, l'ont mis en faveur auprès des femmes, et M. de Voltaire lui a donné le surnom de Gentil pour le distinguer de ses homonymes.

Gentil-Bernard donc calcule chez Samuel en entremêlant ses chiffres de rimes plus ou moins galantes. Il aime éperdûment la future du traitant, la belle marquise de Sombreuse ; mais, ne sachant comment on courtise les femmes titrées, il demande conseil à la danseuse Sallé, qui a à se plaindre de Samuel et qui énumère volontiers au jeune homme les trois procédés dont l'irrésistible Richelieu s'est successivement servi en pareille occasion : la soumission, la mélancolie, l'impertinence. Gentil-Bernard écrit ces mots sur trois papiers, les met dans un chapeau, et prie M^{me} de Sombreuse de tirer ce qu'il appelle la loterie de son bonheur. C'est l'impertinence que le sort commande au poète et il obéit si ponctuellement que la marquise s'en offense. Elle n'est point indifférente, pourtant, à l'amour du jeune homme, et c'est avec une satisfaction évidente qu'elle le voit bientôt faire amende honorable et racheter ses torts par la soumission la plus humble ; mais, au moment où elle tend sa main au poète qui l'implore à genoux, Samuel survient, pousse un cri de colère, appelle des valets, et fait jeter par la fenêtre son audacieux commis.

Gentil-Bernard est heureusement tombé dans une charrette de légumes appartenant à Claudine, son ex-laitière, qui l'emmène à Noisy-le-Sec. Nous l'y retrouvons, huit jours plus tard, assis à un repas de noce. Claudine épouse Jaillou, paysan prétentieux mais bonasse, qui brûle du désir de visiter la capitale qu'il n'a jamais vue. Le poète prodigue de fins madrigaux à Claudine, mais la paysanne n'y comprend goutte et prend plus de plaisir aux bourrades et aux tapes de Jaillou. Gentil-Bernard reçoit du couple une leçon de galanterie villageoise qui ne sera point perdue. Le poète, en effet, apprend bientôt que Samuel, insuffisamment satisfait par son expulsion brutale, a acheté contre lui une lettre de cachet. Il y va de la Bastille, et la perspective n'a rien d'attrayant. Quelle proie Gentil-Bernard jettera-t-il en sa place aux limiers de la police ? Jaillou, le malin de Noisy, que le poète décide par l'idée d'une farce jouée à un parent prétendu, par l'appât surtout d'une promenade en carrosse dans les rues de Paris. L'échange des costumes est fait, et, quand l'exempt se présente, c'est Jaillou qui se donne pour le poète et qu'on conduit à la Bastille, tandis que Gentil-Bernard joue au paysan avec Claudine dépitée.

L'Art d'aimer s'avance ; il n'y manque qu'un chant, dont le poète espère trouver l'argument chez Sallé, la danseuse ; mais celle-ci, fâchée d'une indiscrétion de Gentil-Bernard, a projeté d'en tirer vengeance en le livrant aux quatre maris qu'il a bernés. Gentil-Bernard, heureusement, devance d'une heure le rendez-vous que lui a donné Sallé et assiste, invisible, au

conciliabule où Jaspin, La Tulipe, Samuel Bernard et Jaillou prennent successivement la parole. A la réunion des maris, il oppose celle des femmes qui, toutes, ont accepté de venir chez Sallé avec les robes jaunes qu'il leur a fait parvenir, puis il mate les jaloux en les convainquant, devant leurs épouses, d'infidélités flagrantes. Le poète s'est tiré galamment de la position délicate où l'avait mis la danseuse, et Sallé, charmée de son esprit, ne peut lui refuser la récompense qu'il sollicite : le chant final de l'*Art d'aimer* sera écrit chez elle.

Si *Gentil-Bernard* n'est pas la meilleure pièce du répertoire de Déjazet, elle est assurément la plus importante et celle que les critiques à venir devront consulter de préférence pour bien apprécier le genre auquel la comédienne attacha son nom. Tous les effets éprouvés par Déjazet dans ses rôles précédents y sont reproduits, amplifiés, complétés avec un soin extrême. L'ensemble, en résumé, est des plus agréables, et, sauf au cinquième acte où la fatigue des auteurs se fait un peu sentir, ce cours de tactique amoureuse à l'usage de tous les rangs dénote autant d'observation que de verve ingénieuse. Gentil-Bernard, en effet, suit une transition naturelle en recherchant, après l'hypocrite pruderie de la bourgeoise, le franc dévergondage de la grisette, après le libertinage à froid de la grande dame, les amours bucoliques, après la grossièreté de la paysanne, enfin, la grâce maniérée de la femme de théâtre.

Qui mieux que l'actrice experte en l'art de plaire eût pu représenter l'auteur de *l'Art d'aimer?* Déjazet fut absolument remarquable dans son rôle multiple. Passant sans effort de la gaucherie à la désinvolture, de la câlinerie à

l'impertinence, des façons vulgaires à la distinction la plus vraie, elle y provoquait à son gré l'émotion ou le rire. *Gentil-Bernard* eut, de par elle, un succès retentissant, productif et durable.

La première année de son séjour aux Variétés avait, en somme, été heureuse, et c'est en lui souhaitant sincèrement un prompt retour que Roqueplan la vit partir en congé. Ce congé conduisit la comédienne dans diverses villes de province ou de l'étranger, à Saint-Quentin entre autres, où l'attendait une aventure qui mérite d'être conservée.

Il n'était bruit, dans cette ville, que de Louis Bonaparte, prisonnier à Ham, et qui venait de solliciter vainement du roi Louis-Philippe l'autorisation d'aller en Italie pour embrasser son père mourant. A tort ou à raison Déjazet avait éprouvé, pour Napoléon, une admiration qui rejaillissait en sympathie sur les héritiers du grand capitaine ; emportée par sa bonté d'âme, elle partit donc pour Ham dans la ferme intention de voir le prisonnier. Elle avait compté sans la surveillance exercée autour du prince, mais son projet n'en eut pas moins une demi-réussite. Une lettre de Déjazet, qu'on a publiée comme écrite à Mme Louise Collet, et dont nous possédons le brouillon à l'adresse d'une autre destinataire, donnera, mieux qu'un récit, les détails de cette entrevue à distance :

26 janvier 1847.

Je crois vous avoir dit déjà, ma chère Emma, qu'on

allant donner quelques représentations à Saint-Quentin, je m'étais arrêtée trois ou quatre heures chez un vieil ami à moi, M. Lera, alors commissaire central à Ham, et qui, depuis tant d'événements, se trouve, lui et sa famille, dans une position bien peu d'accord avec son caractère et ses besoins. C'est par lui que je fus conduite à la citadelle qui renfermait l'illustre prisonnier.

Là je visitai tout, rien ne passa indifféremment sous mes yeux. Je m'arrêtai avec intérêt devant le petit jardin planté par lui, et dont les fleurs semblaient dire : « Nous aussi nous sommes prisonnières, l'air et la terre nous manquent. »

— Plus loin, je fis un gros soupir en mesurant le court espace qu'on accordait à sa promenade à cheval. Enfin, ma pauvre amie, je me disposais à sortir avec toutes mes tristes pensées, lorsque mon obligeant conducteur me fit remarquer le prince Louis qui, d'une fenêtre assez éloignée, nous adressait avec son mouchoir plusieurs signes d'adieu. Je ne pus distinguer ses traits, mais je fus sincèrement touchée de cet acte de politesse, et je cherchais les moyens de le lui faire comprendre lorsque ma main rencontra sur ma poitrine une petite médaille d'or que je tenais d'une amie qui, à Lyon, l'avait fait bénir et présenter à Notre-Dame-de-Fourvières, en lui demandant la grâce de faire de cette médaille un *porte-bonheur*. Vous ignorez sans doute quelle foi les habitants de Lyon attachent à tout ce qui touche cette sainte, je ne puis la comparer qu'à celle que nous avons en Dieu ; aussi cette madone est-elle complétement couverte de loques et de bijoux, présents égaux pour elle du pauvre et de l'opulent, car l'un et l'autre l'implorent rarement en vain. — « Ce *porte-bonheur*, me disais-je tout bas, à qui peut-il être plus nécessaire qu'à celui qui semble me dire à travers des barreaux : Vous marchez vers la liberté, que vous êtes heureuse !... » — Je le détachai d'un mouvement spontané et le confiai au valet de chambre du prince qui, précisément, passait près de nous en ce moment. Il me promit de ne rien oublier,

pas même mon nom, et je quittai cette triste demeure en saluant une dernière fois du geste et de mes vœux Louis Bonaparte.

Quelque temps après, il s'était évadé !... J'appris que mon pauvre ami Lera, suspecté, victime de cet événement, avait perdu sa place et quitté Ham pour aller je ne sais où. Tout le monde ne pouvait pas être heureux, le porte-bonheur n'appartenait qu'à un seul.

Le prince vint à Londres, où j'étais alors ; jugez de ma joie lorsqu'un jour on m'annonça son altesse en personne ; elle n'avait rien oublié, ni ma médaille ni mon nom. Le prince Louis me remercia de la meilleure grâce du monde en me montrant la petite relique, fixée à jamais, me dit-il, à la chaîne de sa montre !...

Nous voudrions, comme épilogue à ce récit, montrer Napoléon III fidèle à la promesse du prince Louis, mais ce serait porter à la vérité une trop rude atteinte. Déjazet, qui attribuait à l'influence de sa médaille non seulement l'évasion mais l'avènement au trône du neveu de Napoléon Ier, nourrit longtemps le désir de rappeler à la mémoire du nouveau souverain leur première et caractéristique rencontre. Mandée un jour au palais de Compiègne pour y jouer *Richelieu*, et félicitée par l'empereur à l'issue du spectacle, elle ne put s'empêcher de faire à son *porte-bonheur* une allusion directe ; Napoléon III l'écouta sans avoir l'air de rien comprendre à ses paroles : — « Peut-être, disait la comédienne dépitée en racontant le fait à une amie, peut-être a-t-il cru, en raison de mon âge, que je lui parlais de la médaille de Sainte-Hélène ! » — Ham n'était pas de ces souvenirs qu'un prince aime à se rappeler, et Déja-

zet, qui comptait peut-être sur une réédition de la scène de Londres, en fut pour sa démarche. Disons cependant que ses sentiments bonapartistes reçurent une fois au moins leur récompense. On trouve, en effet, dans *les Papiers et Correspondance de la Famille impériale*, trace d'un don de 10,000 francs fait par la liste civile à Hermine Déjazet, sur une demande pressante de sa mère.

La rentrée de Déjazet aux Variétés s'effectua, en 1847, par diverses reprises, puis des créations lui échurent ; nous les analyserons désormais sans mentionner les congés qui les espacèrent et qui n'offrirent d'ailleurs rien de particulier.

20 mars 1847. — *L'Enfant de l'amour, ou les Deux Marquis de Saint-Jacques,* comédie-vaudeville en trois actes, par Bayard et Eugène Guinot. — Rôle de *Jacques*.

Le marquis de Saint-Jacques est mort en Bourgogne, après avoir, par acte authentique, légué ses titres et sa fortune à Jacques, son fils naturel. Mais l'acte n'a pas été trouvé dans les papiers de la succession, et le cousin du défunt a fait main basse sur l'héritage. Il s'en sert pour mener à Paris vie large et dissipée, mais l'avènement au pouvoir du cardinal de Fleury va l'obliger au moins à l'hypocrisie. Le cardinal — l'action se passe pendant la minorité de Louis XV — n'aime point les débauchés, et le marquis, ancien viveur de la Régence, a trop mauvaise réputation pour obtenir sans enquête la place de gentilhomme de la chambre qu'il sollicite. Au moment même où le marquis décide de prendre les apparences de la vertu, arrive de Bourgogne le jeune Jacques ; il n'a aucun doute sur la légitimité de sa naissance et compte sur son étoile pour faire triompher ses droits. Jacques a fait rencontre, dans le coche qui l'amenait, d'une jolie fille, Clotilde, est tombé amoureux et s'est fait aimer, malgré la présence d'une tante rébarbative, la baronne de La

Penaudière. Clotilde n'est autre qu'une riche héritière convoitée par le marquis de Saint-Jacques, et le jeune Bourguignon se trouve ainsi deux fois rival de son cousin. M^{me} de La Penaudière est aussi sévère que le cardinal de Fleury sur le chapitre des mœurs, et le marquis, pour assurer à la fois sa fortune politique et l'union dorée qu'il rêve, ne trouve rien de mieux que d'attribuer à Jacques toutes les aventures scandaleuses qui lui sont arrivées. Jacques, léger et galant, prête au mieux le flanc aux perfidies de son cousin. Il se laisse conduire dans la petite maison du marquis comme dans son hôtel propre, invite à souper des ballerines de l'Opéra, soupe bruyamment avec elles, se grise enfin, si bien qu'un envoyé du cardinal, chargé de le surveiller, met le holà, au nom de la morale, et mène à la Bastille notre écervelé.

En vrai héros de comédie, Jacques s'évade en route et pénètre dans les coulisses de l'Opéra. Il a pour but d'y retrouver la Camargo, qu'on a tout lieu de croire sa sœur naturelle, et qui l'a protégé de tout son pouvoir depuis qu'un hasard les a mis en présence. Louis XV doit, ce soir-là, assister au spectacle, et le machiniste Badinguet a préparé une superbe gloire qui, de l'appartement de Camargo, situé dans le cintre, doit conduire le plus gracieux des groupes jusqu'à la loge royale ; cette gloire deviendra l'instrument du succès final de Jacques. La Camargo, en effet, a recueilli à l'Opéra Clotilde, qui se croit naïvement au couvent des Filles Saint-Thomas ; M^{me} de La Penaudière vient rejoindre sa nièce, et Jacques, qui projette d'attirer par un scandale public l'attention de Louis XV, fait monter la bonne dame sur la gloire, qui la lance en pleine salle, au milieu d'un groupe d'amours. Des cris et des rires éclatent ; Louis XV, qui est jeune, s'amuse de la plaisanterie plus qu'il ne s'en irrite, et demande à voir le coupable. Jacques a enfin découvert les manœuvres perfides de son cousin, il va se venger en les contant au roi, quand le marquis, tremblant d'aller à la Bastille, lui remet l'acte qui le reconnaît pour légitime héritier du gentilhomme bourguignon. Jacques pardonne : marquis authentique et richissime, il épousera Clotilde et ira tenir à la cour l'emploi que sollicitait son cousin et que le roi lui a donné pour prix de son espièglerie.

Imbroglio confus et peu intéressant qui, malgré une prodigalité inaccoutumée de mise en scène, ne tint que peu de temps l'affiche.

8 juin. — *Le Moulin à paroles*, comédie-vaudeville

en un acte, par J. Gabriel et Ch. Dupeuty. — Rôle de
M^me *Caillette*.

La scène est en Bretagne. Le marchand de grains Giraud et sa
sœur Antonine ont accueilli dans leur ferme un jeune homme
appelé Albert, sans demander son nom de famille ni les motifs
qui l'ont conduit dans le pays. Il n'en est pas de même de
M^me Caillette, meunière et cousine de Giraud, qui, absente lors
de l'arrivée d'Albert, n'est pas plutôt de retour qu'elle s'enquiert
de toutes les façons et de l'état-civil et des intentions du nou-
veau venu. M^me Caillette est la forte tête de sa famille et
la langue la plus agile du département. Tout d'abord elle
prend Albert pour un sous-préfet voyageant incognito dans
un but d'informations, puis elle le croit amoureux d'elle ; elle
imagine enfin trouver en lui le séducteur d'une jeune femme
qu'elle a recueillie. Toutes ces découvertes ne sont que des
inventions. Après des allées et venues nombreuses et des discours
interminables, M^me Caillette tombe des nues en apprenant que
la soi-disant maîtresse d'Albert est sa sœur, que le jeune
homme est venu en Bretagne pour la découvrir, et que la seule
femme aimée d'Albert est Antonine. Giraud marie sa sœur avec
son hôte et M^me Caillette, toujours loquace, trouve moyen de
s'attribuer le mérite de ce dénouement.

Un rôle plutôt qu'une pièce, mais un rôle
spirituel, amusant, des mieux tracés. Ce fut un
succès d'artiste et de femme pour Déjazet, jeune
d'allures, de talent et de verve.

17 janvier 1848. — *Le Marquis de Lauzun*, comédie
en un acte, mêlée de couplets, par Carmouche et
Eugène Guinot. — Rôle de *Lauzun*.

Le jeune marquis de Lauzun désire voir confirmer à son profit
un héritage considérable que lui dispute la comtesse Mathilde
de Wallenstein. L'arrêt dépend de trois conseillers bizarres, en
apparence incorruptibles : le docteur Boukenberg, pédant bègue
bourré de latin, le baron de Henforester, chasseur infatigable et
buveur grossier, et le conseiller Goulussmann, glouton mené
par une vieille coquette qui joue la prude. Lauzun bégaie et
argumente avec le premier, joue du cor et s'enivre avec le
second, et courtise avec des airs niais la femme du dernier. Il
obtient ainsi la promesse de leurs trois suffrages. Le baron de
Henforester cependant manifeste encore quelque hésitation ;

pour le décider tout à fait, Lauzun n'aurait qu'à accepter la main de Mathilde, qui est sa pupille ; mais le jeune plaideur aime, sans la connaître, une femme qui le couvre de sa protection anonyme, et, fût-ce au prix de sa ruine, il entend se garder pour elle. Heureusement Mathilde et l'inconnue ne sont qu'une seule personne, et, quand l'arrêt des juges a été unanimement rendu en faveur de Lauzun, les parties adverses, toutes deux satisfaites, terminent le différend par un bon mariage.

Le Marquis de Lauzun, imitation flagrante du *Vicomte de Létorières*, est, comme toutes les imitations, fort au-dessous de la pièce originale. Ce n'est cependant pas une œuvre sans mérite, et elle entra sans résistance dans le répertoire courant de Déjazet. Quant à ce que fut, dans son personnage multiple, la célèbre comédienne, un feuilleton de Paul de Saint-Victor, écrit à cette date, nous le dira, de la meilleure des façons :

A l'entendre tout d'un trait jargonner l'argot pédantesque, emboucher le juron et le cor de chasse, gazouiller son petit ramage cafard ; à la voir passer, en trois clins d'œil, dans la souquenille rapée du cuistre, dans le caparaçon rouillé du chasseur, dans l'habit clérical de l'étudiant en théologie ; à flairer cette triple odeur de bouquin moisi, de choucroute et d'encens dont tour à tour elle remplit la scène, c'est à ne pas s'y reconnaître.

3 avril. — *Mademoiselle de Choisy*, comédie-vaudeville en deux actes, par H. de Saint-Georges et Bernard Lopez. — Rôle de Mlle de Choisy.

Un certain capitaine Pilbois, féroce sur le point d'honneur, a été insulté à la guerre par le duc de Choisy, qui est mort dans une escarmouche avant de pouvoir lui rendre raison. Pilbois se vengera sur la descendance de M. de Choisy ; il attendra qu'un des rejetons du duc soit en état de tenir l'épée. La duchesse, à

cette nouvelle, s'émeut et revêt d'habits de fille un petit garçon qu'elle a, et qui grandit sans se douter le moins du monde de son sexe. Quand Pilbois se présente, il ne trouve qu'une demoiselle pour antagoniste ; seulement cette demoiselle aime beaucoup manier le fleuret, monter à cheval, sauter des fossés, et montre pour une sienne cousine une amitié un peu bien vive. Cette cousine doit être mariée à un M. de la Rigaudie, épais financier qui trouve Mlle de Choisy plus éveillée et plus piquante. Celle-ci, que l'union projetée désole, prend le voile de sa cousine et marche à sa place à l'autel. Quand le financier découvre l'erreur, il est enchanté d'avoir épousé Mlle de Choisy au lieu de sa cousine, mais une vieille gouvernante change en stupéfaction sa joie en lui révélant qu'il s'est marié avec un joli garçon. Aux exclamations que pousse La Rigaudie, Pilbois accourt, découvre la vérité, et, ne voulant pas se battre avec un enfant, remet le duel à plus tard. Mais le chevalier de Choisy reparaît bientôt sous un galant costume, lutine les femmes, sable le vin de Champagne, et déclare, en posant la main sur la garde de son épée, vouloir payer sans délai la dette d'honneur de son père. Une rencontre a lieu ; Pilbois, touché de l'ardeur juvénile du petit duc, se contente de le blesser légèrement au bras, et l'ex-Mlle de Choisy devient l'époux de sa jolie cousine.

Cette comédie, leste, pimpante et spirituellement conduite, fut un succès pour les auteurs, pour Déjazet surtout, remarquable d'entrain, d'audace et de jeunesse dans son rôle d'hermaphrodite.

14 janvier 1850. — *Lully, ou les Petits violons de Mademoiselle*, comédie en deux actes, mêlée de chant, par Dumanoir et Clairville. — Rôle de *Lully*.

La scène se passe au château de Choisy, en 1650. De Florence le duc de Guise a expédié à la duchesse de Montpensier, sœur de Louis XIV, deux curiosités dont elle avait envie : un carlin et un jeune Italien. Le chien fait l'admiration de Mademoiselle, mais le petit homme la laisse indifférente, et, pour l'utiliser, elle le donne à son chef d'office, qui fait de lui un marmiton. L'Italien dédaigné n'est autre que Lully, qui porte avec colère la livrée des cuisines, car il se sent musicien dans l'âme et

consacre tout le temps qu'il peut dérober au chef d'office à jouer sur un violon les chefs-d'œuvre des compositeurs de son pays. Cela ne l'empêche pas toutefois de commettre quelques espiègleries. Un jour, entre autres, il s'introduit dans la partie réservée du parc de Choisy, s'installe dans le costume succinct de l'amour sur un piédestal vacant, et assiste de cette façon au bain d'une fille d'atours de la duchesse, M^{lle} de Brévol. Au cri d'admiration poussé par l'indiscret, la demoiselle a répondu par un cri de colère, mais l'amour s'est envolé, et l'enquête faite pour le retrouver est restée infructueuse parce qu'on n'a cherché le coupable que parmi les pages et les jeunes gens de la cour.

Si Lully est malheureux de voir son talent musical étouffé dans les cuisines, son ami Quinault ne l'est pas moins de sentir sa verve poétique emprisonnée dans une boulangerie. Pour s'égayer, le mitron malgré lui a broché, contre la boulangère sa patronne, des couplets satiriques qu'il soumet à Lully et que celui-ci se charge de mettre sur un air facile. En attendant, il lui faut confectionner pour la duchesse un plat de macaroni à l'italienne, plat inconnu en France et pour l'élaboration duquel on le laisse seul dans l'office. Il ne peut résister alors au désir de tirer son violon de l'horloge où il l'a caché ; il en joue si bien que tous ses compagnons de cuisine accourent pour l'entendre, l'applaudissent et lui demandent un air encore. Lully y consent ; mais, captivés par son talent, les marmitons oublient sur les fourneaux le dîner de Mademoiselle ; tout est brûlé, et un châtiment va s'en suivre quand le margrave de Bareuth, qui a entendu Lully, le prend sous sa protection : l'Italien remplacera par un concert le dîner perdu par sa faute.

Le concert a lieu avec un succès tel que la duchesse de Montpensier nomme Lully chef de ses petits violons. Elle est bien ennuyée, la pauvre Mademoiselle ; elle aime en secret le duc de Lauzun et a refusé pour lui nombre de partis brillants, mais le margrave de Bareuth aspire à sa main avec l'assentiment de Louis XIV, et elle ne sait trop comment évincer ce nouveau prétendant. Le roi devant venir pour la première fois au château de Choisy, la duchesse pense naturellement à lui faire entendre son nouveau chef de musique. Mis à cette occasion en présence de M^{lle} de Brévol, Lully est reconnu par elle mais il la supplie du geste et la fille d'atours garde le silence : la bonne mine de Lully a obtenu sa grâce. Elle lui vaudra plus encore, l'amour de celle qui n'est plus offensée et qui travaillera de tout son pouvoir à servir le charmant indiscret. Malheureusement Lully a la fâcheuse inspiration de chanter à Louis XIV la *Boulangère* de Quinault, qu'il a mise en musique ; dans cette boulangère aux écus, qui a des amants

qu'elle n'épouse guère, des attraits qui ne lui servent pas, le
roi croit reconnaître sa sœur obstinée dans le célibat, et part
d'un éclat de rire qui a de l'écho dans toute sa suite ; mais
Mademoiselle, qui n'a pas les mêmes raisons d'être satisfaite,
chasse Lully de son palais.

Le musicien ne comprend rien à sa disgrâce, il ne veut pas
s'éloigner sans avoir donné à la duchesse un dernier échantillon
de son savoir-faire, et il convoque ses violons pour minuit,
sous les fenêtres de Mademoiselle. A cette même heure précisément Lauzun s'introduit avec mystère chez la duchesse ; le
margrave de Bareuth le voit et, furieux, veut provoquer un scandale en pénétrant chez Mademoiselle par une échelle qu'il
dresse contre son balcon. Lully, imploré par M^{lle} de Brévol,
sauve la situation. A peine le margrave a-t-il franchi quelques
échelons que la symphonie des petits violons retentit ; le margrave, maintenu par l'épée de Lully, n'ose ni continuer à
monter ni redescendre, et la duchesse se donne le plaisir de le
railler de sa fenêtre jusqu'à ce qu'il disparaisse. Sauvée à la fois
du mariage et du déshonneur, Mademoiselle rend ses bonnes
grâces au musicien intelligent, et Lully marche, avec son ami
Quinault, à la conquête de l'avenir.

La pièce est jolie et le rôle bien tracé ; ce ne
fut cependant qu'un demi-succès.

12 mars. — *Colombine, ou les Sept péchés capitaux*,
comédie-vaudeville en un acte, par Carmouche et
Eugène Guinot. — Rôle de *Thérésa Baletti*.

Santeuil, chanoine et poète sacré, se réfugie chez la duchesse
du Maine pour échapper aux artistes de la Comédie-Italienne,
qui le persécutent afin d'obtenir l'autorisation de monter une
comédie-ballet, *les Amours de Vénus*, qu'il a commise dans sa
jeunesse et dont on vient par hasard de découvrir un brouillon
anonyme. Chez M^{me} du Maine, Santeuil rencontre précisément
les comédiens italiens appelés pour un divertissement. Thérésa
Baletti, Colombine de la troupe, se fait en vain l'interprète de
sollicitations nouvelles, appuyée par un billet de la duchesse
elle-même. — « Il faudrait, répond Santeuil, que j'eusse commis
en un seul jour les sept péchés capitaux, pour me décider à
faire une chose que je regarderais comme le huitième ». — C'est
tracer à Thérésa le programme d'une scène à transformations,
dont le chanoine sera en même temps l'objectif et le compère.
La Colombine est intéressée à vaincre, parce que le directeur de

la Comédie-Italienne, qui est son oncle, menace, si Santeuil persiste, de fermer le théâtre et de lui faire épouser le riche Cassandre à la place du beau Lélio qu'elle aime. Pour accomplir son dessein, Thérésa endosse successivement les habits des principaux personnages des pièces italiennes. En Arlequin, elle excite Santeuil à commettre les péchés d'envie et de paresse ; en Léandre, elle fait naître en lui l'orgueil et la colère ; en Pierrot, elle le convainct d'avarice et de gourmandise ; en Colombine enfin, elle lui donne des idées de luxure auxquelles il trouve un irrésistible attrait. Les comédiens ont gagné la partie, et le chanoine paie de bonne grâce l'enjeu, en remettant à Thérésa le manuscrit signé de son ouvrage.

Proche parente de *la Fille de Dominique* et de *Mlle Dangeville, Colombine* est une succession de scènes plus adroites que brillantes, plus animées que spirituelles, mais Déjazet y paraissait pendant une heure entière, et les auteurs bénéficièrent des bravos dont le public paya le long effort de l'interprète.

VIII

Déjazet comédienne errante

Neuf pièces avaient attesté, chez Déjazet, une verve inaltérée et une autorité toujours puissante, quand son engagement avec les Variétés arriva à son terme. Il ne fut pas renouvelé. L'actrice n'avait plus affaire au galant homme qui l'avait sollicitée : Nestor Roqueplan s'était retiré, après fortune faite, et avait été remplacé par M. Morin d'abord, par M. Milon-Thibaudeau ensuite. Ce dernier ne crut pas devoir retenir Déjazet qui, après un voyage en province, traita avec M. Paul-Ernest, directeur du Vaudeville.

Elle parut à ce théâtre, le 16 octobre 1850, dans *le Vicomte de Létorières*, qu'elle n'avait pas joué à Paris depuis 1843, et y fut vivement applaudie. La série de ses créations reprit aussitôt.

5 novembre. — *La Douairière de Brionne*, comédie-vaudeville en un acte, par Bayard et Dumanoir. — Rôles de la *Douairière* et de *Sébastien*, son petit-fils.

Tous les jeunes habitants du château de Brionne sont dans la désolation. Charles et Marie, petits-enfants de la comtesse

douairière de Brionne, sont condamnés, bien qu'ils s'aiment, à devenir, le premier chanoine, la seconde Ursuline ; Pauline, pupille de la comtesse, doit épouser le bête et laid baron d'Olivet, quoique Sébastien, frère de Marie, momentanément enfermé à l'école militaire de Brest, ait reçu ses serments ; le jardinier Moinot dépérit parce que l'usage du vin lui est interdit, et Rose la servante s'étiole parce qu'on lui défend la danse. C'est M^me de Brionne qui a réglé de la sorte la vie du château et le sort de ceux qui l'entourent. Elle a, cette douairière, tous les défauts des vieillards : quinteuse, avare, entière, bigote, elle prétend imposer à tous ses habitudes ascétiques. On ne l'aime guère, mais on lui obéit par crainte. Pauline va donc suivre tristement à l'autel le baron d'Olivet, quand la comtesse, épuisée par des jeûnes trop nombreux, chancelle. On s'empresse autour d'elle, et d'Olivet la décide non sans peine à boire quelques gouttes de la seule bouteille de vin qui soit au château, et qui date, dit-elle, de son propre mariage. Le vin est bon ; à peine M^me de Brionne a-t-elle vidé le verre qu'on lui donne que ses jambes se raffermissent, ses yeux étincellent, et que des idées jeunes lui viennent. On la fait boire de nouveau ; des gaîtés alors lui montent au cerveau et des refrains aux lèvres. Des souvenirs enfin l'assiègent, si charmants et si joyeux qu'elle ne peut les garder pour elle, et la voilà égrenant tout un chapelet d'aventures scandaleuses dont elle fut jadis l'héroïne et qui lui avaient valu le surnom de *Folichonne*. Les auditeurs de la comtesse écoutent avec stupéfaction sa confession imprévue ; tout le monde néanmoins se dirige vers l'église où d'Olivet doit être uni à Pauline, mais, arrivée sous le porche, la douairière esquisse un rigaudon, et, de peur de scandale, on ajourne la cérémonie. Sébastien profite du délai pour accourir, Charles et Marie pour échanger les plus doux propos, Moinot pour se griser, et Rose pour s'essouffler au bal. Sébastien caresse Pauline, berne d'Olivet, et finalement se jette aux genoux de sa grand'-mère. Encore sous l'effet du bienfaisant breuvage, la comtesse n'a pour tous qu'indulgence, et la pièce se termine par le triple mariage de Sébastien avec Pauline, de Charles avec Marie et de Moinot avec Rose.

Cette comédie ingénieuse, spirituelle et gaie, fournit à Déjazet l'occasion d'un chef-d'œuvre que devait consacrer, pendant vingt-cinq années, le plus retentissant des succès. Le rôle à double face de la douairière servait merveilleu-

sement son talent plein de finesse et de variété. La vieille femme qui apparaissait, au lever du rideau, grondeuse, revêche, impotente, se transformait, par nombre de transitions savamment observées, en une aïeule souriante, alerte, babillarde, d'une gaieté de bonne compagnie bientôt portée à son paroxysme. Quel art dans la diction ! quel charme dans le chant, agrémenté de trilles délicieux ! La plus adroite sociétaire de la Comédie-Française eût envié l'aisance, le savoir, le fini de ce jeu où l'inspiration et l'étude se fondaient avec harmonie. Le personnage de Sébastien, brochant sur le tout, complétait par l'étonnement le plaisir du public, dont les bravos nourris récompensaient au dénouement l'inimitable artiste.

Nous parlions tout à l'heure de la Comédie-Française ; il est intéressant de voir comment une étoile féminine de ce théâtre appréciait, à propos de *la Douairière*, le mérite artistique de Déjazet.

<p style="text-align: right">27 novembre 1850.</p>

Chère Madame,

Je ne puis résister au plaisir de vous dire à quel point je vous ai admirée hier, dans votre nouvelle création. Votre talent augmente et se perfectionne tous les jours, et c'est un grand charme pour les artistes que de vous suivre et vous étudier. Il est impossible de mieux dessiner un caractère, d'en faire ressortir les teintes si différentes, de les fondre entre elles, de les graduer avec un art plus parfait, un tact plus exquis. Je vous ai applaudie de tout mon cœur et je me promets bien de retourner vous voir. Allan vous baise les mains pour le plaisir que vous lui avez fait ; il ne

vous avait pas vue depuis treize ans et trouve comme moi que vous avez bien grandi.

Il m'aurait été impossible de garder mon admiration en dedans, et vous ne trouverez pas étrange que j'aie voulu joindre mes félicitations à toutes celles que vous avez déjà reçues. Laissez-moi donc vous serrer cordialement les mains pour le plaisir délicat et distingué que vous nous avez donné.

<div align="right">FRANÇOISE ALLAN.</div>

Avec *la Douairière de Brionne* se termina, malheureusement pour Déjazet, la collaboration de Dumanoir avec Bayard. Elle avait dû à ces associés littéraires le meilleur de son répertoire, et nul par la suite ne devait comme eux comprendre et servir son talent.

22 décembre. — *Jean le postillon*, monologue sur la chanson de F. Bérat, par Carmouche et Eugène Guinot. — Rôle de *Jean*.

Jean le postillon a vexé le seigneur de Bonneveau et versé la comtesse, sa femme. On l'enferme, pour châtiment, dans une tourelle du château. Là, un hasard fait tomber entre ses mains une déclaration adressée à Louison, sa future, par M. de Bonneveau, puis un billet doux, écrit par un galant à la comtesse. Exploitant cette double découverte, Jean obtient du seigneur, en échange de la déclaration, le congé de son frère, soldat au régiment de Bonneveau, et de la dame, contre remise du poulet, le bail d'une ferme pour sa mère. Le comte et la comtesse anéantissent les preuves de leur trahison réciproque, et Jean, élargi, épouse Louison, à qui la paysanne enrichie et le soldat libéré font cortège.

Saynette vulgaire, bonne tout juste à corser la chanson de Bérat, insuffisante comme intermède.

Le Vaudeville subit, à la fin de 1850, une faillite que de nombreux procès aggravèrent. Ce

ne fut qu'en octobre 1851 qu'il rouvrit ses portes, sous la direction de M. Lecourt. Le nouvel administrateur s'était assuré, six mois à l'avance, le concours de Déjazet. Nous donnerons, dans son entier, le traité fait alors par M. Lecourt et la comédienne ; il contient des chiffres intéressants et des clauses significatives.

Entre les soussignés :

Achille-Théodore Lecourt, directeur privilégié du théâtre du Vaudeville, demeurant à Paris, rue Vivienne, numéro 36, d'une part ;

Et Mademoiselle Virginie Déjazet, artiste dramatique, demeurant également à Paris, passage Saulnier, numéro 7, d'autre part ;

A été convenu et arrêté ce qui suit :

Monsieur Lecourt engage Mademoiselle Déjazet au théâtre du Vaudeville pour quatre mois, qui commenceront à partir du jour de l'ouverture.

Les conditions de cet engagement sont celles suivantes :

1º Mademoiselle Déjazet devra jouer cinq fois par semaine ;

2º Mademoiselle Déjazet se fournira de costumes de ville de nos jours. Tous autres costumes, ainsi que tous les travestis, lui seront fournis par le théâtre ;

3º Chaque fois qu'elle jouera, Mademoiselle Déjazet recevra un jeton dont l'importance variera selon le chiffre de la recette :

Pour une recette au-dessous de 900 francs, le jeton sera de 100 francs,
Pour une recette de 900 à 1.200 f., le jeton sera de 125 f.
— 1.200 à 1.500 — 150 f.
— 1.500 à 1.600 — 17 f.
— 1.600 à 1.700 — 190 f.
— 1.700 à 1.800 — 210 f.
— 1.800 à 1.900 — 230 f.

Pour une rec^to de 1.900 à 2.000 f., le jeton sera de 250 f.
— 2.000 à 2.100 — 270 f.
— 2.100 à 2.200 — 290 f.
et ainsi de suite, dans la même proportion, jusqu'à 375 francs, maximum fixé ;

4° Ces jetons seront payés par chaque soirée et après chaque représentation ;

5° Pendant le cours ou après l'expiration du présent engagement, à son choix, Mademoiselle Déjazet aura droit à une représentation à son bénéfice, que Monsieur Lecourt lui assure à 2.000 francs, sans préjudice du surplus, auquel elle participera par moitié au-delà de 4.000 francs ;

6° Mademoiselle Déjazet recevra, à titre d'indemnité, une somme de 1.000 francs par quinze jours de répétitions, 1.500 francs pour trois semaines, et 2.000 francs pour un mois ;

7° Mademoiselle Déjazet recevra un appointement fixe de 1.000 francs par mois, qui sera payé à chaque fin de mois, et ne pourra être suspendu qu'après un mois entier constaté de maladie ;

8° Pendant toute la durée de son engagement et à chaque fois qu'elle jouera, Mademoiselle Déjazet aura droit à une loge des premières du premier rang, numérotée ;

9° Il est expressément entendu que l'engagement que contracte Mademoiselle Déjazet de jouer cinq fois par semaine fait contracter à Monsieur Lecourt l'obligation de lui fournir l'occasion de jouer ce nombre de fois. Si donc, autrement que par son fait, Mademoiselle Déjazet jouait un nombre de fois moindre, Monsieur Lecourt lui devrait néanmoins un jeton pour chacune des représentations manquant au nombre de cinq, et le chiffre de ces jetons sera calculé sur la base des plus fortes recettes du mois ;

10° Mademoiselle Déjazet, pendant la durée du présent engagement, ne pourra jouer à Paris qu'à quatre bénéfices à son choix, à la condition expresse

que ces bénéfices auront lieu un des jours de congé par elle réservés.

Fait double à Paris, le 30 mars 1851.

A. LECOURT.
V. DÉJAZET.

En vertu de cet engagement, Déjazet reprit donc son service au théâtre du Vaudeville.

1ᵉʳ octobre 1851. — *Ouistiti*, comédie-vaudeville en trois actes, par De Leuven et Lhérie. — Rôle d'*Hector de Blécourt*.

La scène est en Espagne. Le roi Charles II n'ayant pas d'héritier, un prince français portera un jour la couronne de Charles-Quint ; mais cette perspective, qui sourit à la France, trouble fort l'Autriche, et voilà pourquoi le bel Autrichien Max de Florsheim est envoyé à la cour d'Aranjuez. Or, Hector de Blécourt, fils de l'ambassadeur de France, aime la reine des Espagnes et des Indes, mais il a été camarade de collège de Max et fait avec lui un traité d'alliance. La reine a perdu Bijou, un singe qu'elle aimait beaucoup, et M. de Blécourt père imagine de remplacer le défunt par un jeune sauvage. Malheureusement, ce sauvage s'enfuit avec la femme de son cornac, et Hector, pour tirer son père d'embarras, prend la place du phénomène en fuite. On le peint en couleur chocolat, on l'affuble d'étoffes indiennes, et on le conduit chez la reine. Là, sous le nom d'Ouistiti, Hector de Blécourt gambade, fait des grimaces, grimpe sur les meubles, tant et si bien que la souveraine récompense son zèle en nommant Max, qu'il recommande, capitaine de ses gardes. Mais Ouistiti, que la jalousie éclaire, renonce bientôt à servir l'Autrichien, qu'il redoute ; il perd Max dans l'esprit de la reine et, grâce à lui, Charles II signe le testament qui lègue à un prince français la couronne des Espagnes.

Pièce mauvaise, qui n'alla jusqu'à la fin que grâce à l'indulgence dont le public voulut user à l'égard d'une administration nouvelle ; rôle pénible et attristant, que Déjazet n'avait pu

refuser, et dont son renom reçut presque une atteinte.

14 novembre. — *Quand on va cueillir la noisette*, vaudeville en un acte, par Henry de Kock et Amédée de Jallais. — Rôle de *Cloud*.

Quand on va cueillir la noisette, on trouve parfois un mari, dit un proverbe breton. Cloud est ambitieux, quoique garçon de ferme ; pour obtenir la richesse qu'il rêve, il va trouver son parrain, le sorcier Eustache, qui lui donne pour recette une moitié de couplet à chanter dans un bois de noisetiers, à l'heure matinale de l'Angelus. Cloud obéit à la recommandation. Dans le bois il trouve la paysanne Jossette, venue, sur le conseil d'Eustache, pour chercher un épouseux en chantant la contre-partie des paroles remises à Cloud. Le garçon de ferme courtise la paysanne, qui l'écoute avec complaisance ; tous deux entonnent alternativement la chanson donnée par Eustache, elle leur apprend qu'un coffret plein d'or gît au pied d'un vieux chêne. La cachette, qui a été préparée par le bon sorcier, est bientôt découverte, et Cloud, enrichi, prend Jossette pour femme.

Paysannerie spirituelle tout juste, mais assez gaie, à laquelle le jeu fin de Déjazet valut un mois d'existence.

8 janvier 1852. — *Les Rêves de Mathéus,* pièce en cinq actes, mêlée de chant, par Mélesville et Carmouche. — Rôle de *Mathéus*.

La scène se passe en Allemagne. Mathéus Frock mène grand train la fortune que lui a laissée son père, riche lapidaire de Brême. Tous les jours ce sont chez lui bals, festins et jeux. Il s'est amouraché de la danseuse Octavie, au point de chasser Berthold, son vieux serviteur, et Gabrielle, son amie d'enfance, qui veulent le détourner de l'union folle qu'il projette. Mathéus apprend bientôt que cette Octavie, qu'il avait la naïveté de croire sage, le trompe avec un aventurier qu'elle fait passer pour son frère et dont elle a eu jadis un enfant. Le même jour, il perd au jeu le reste de sa fortune et se voit conduire dans

une prison pour dettes, où il reste trois mois à rêver. Pour son bonheur, en effet, le jeune homme a le sommeil souvent troublé, et peut régler sa conduite sur les songes que Dieu lui envoie. Mis en liberté, Mathéus retrouve Gabrielle, qui l'aime depuis longtemps en secret, s'éprend d'elle et veut l'épouser, mais la jeune fille a promis sa main à un aubergiste, créancier de sa mère. Le sort, heureusement, se lasse de persécuter Mathéus. Berthold qui, sur les conseils du père Frock, avait mis en réserve une somme considérable, juge son jeune maître assez éprouvé et reparaît pour l'enrichir de nouveau. Mathéus se hâte alors de racheter la liberté de Gabrielle, qu'il épouse, en jurant bien de mener par la suite une conduite plus sage.

Le réel et le fantastique alternent dans cet ouvrage, sans exciter l'intérêt ni même la curiosité ; c'est, au total, une médiocre chose.

Les trois rôles créés par Déjazet, pendant les quatre mois qu'elle devait au Vaudeville, n'avaient que peu servi sa réputation et les intérêts du théâtre ; son engagement fut néanmoins renouvelé pour deux années, aux conditions stipulées dans l'acte du 30 mars 1851. Une circonstance imprévue devait faire de ce nouveau traité le sujet d'ennuis graves pour la comédienne.

En 1850, Alexandre Dumas fils avait fait à Déjazet lecture d'une pièce tirée par lui de son roman *la Dame aux Camélias*. L'actrice ne s'était point trompée sur la valeur de l'œuvre, mais elle avait compris que le rôle principal n'eût pu être interprété par elle qu'au prix de modifications susceptibles d'enlever au drame son cachet particulier. Il eût fallu, par exemple, transporter l'action au dix-huitième siècle, afin que Déjazet gardât la poudre et les costumes qu'elle portait d'habitude ; on risquait en outre de voir les spectateurs refuser de prendre

au sérieux l'agonie de celle dont le répertoire n'avait été jusqu'alors qu'un éclat de rire. L'auteur s'inclina devant le refus de la comédienne, sans renoncer, bien entendu, à faire représenter sa pièce. Il y parvint, deux ans plus tard, et c'est au Vaudeville que *la Dame aux Camélias* fut donnée pour la première fois, le 2 février 1852, avec un succès dont ce théâtre était peu coutumier.

M. Lecourt venait précisément de prendre pour associé certain viveur nommé Bouffé. Le codirecteur du Vaudeville, qu'il ne faut pas confondre avec le créateur de *Michel Perrin*, de *Pauvre Jacques* et de vingt autres rôles inoubliables, crut à l'éternité de *la Dame aux Camélias*, jugea Déjazet inutile, et se mit à la taquiner pour lui faire d'elle-même abandonner sa position.

Deux lettres de Déjazet nous donneront, sur cette petite guerre, de précieux renseignements. L'une est adressée au directeur, trop habile pour être bien délicat :

7 août 1852.

Vous ne pensez pas, Monsieur, qu'après les observations que je vous ai faites au sujet d'*Indiania*, je consente à jouer aujourd'hui le *Scandale*, espèce de parade que M. Dormeuil lui-même n'a acceptée qu'après mon avis, ne se reconnaissant pas le droit de m'imposer une chose en dehors de tous les articles de mon engagement, chose que j'ai faite il y a bien des années et qui, aujourd'hui, est indigne de mon âge et de ma position d'artiste.

Je vous l'ai dit hier, je vous le répète, je suis plus désolée que vous de me trainer depuis si longtemps

sur la même pièce, mais à qui la faute ? Les seuls
auteurs qui savent bien travailler pour moi sont dans
l'ignorance de ma misère dramatique. Ainsi, M.
Bayard, que j'ai vu ce matin, m'a certifié qu'on lui
demandait des pièces pour tout le monde excepté
pour moi, et que, s'il en était autrement, depuis plus
de deux mois il en aurait terminé une ou deux à mon
intention. Parce que je suis victime de l'oubli et de
l'indifférence, faut-il donc m'accabler d'une double
peine, celle de me voir compromise dans des ouvrages
indignes du théâtre et de moi ? Tout en marchant l'un
et l'autre dans notre droit, comme vous me l'avez dit,
est-il impossible d'y marcher sans nous heurter sans
cesse et aussi brutalement ? L'intérêt du théâtre n'est-
il pas le mien, et, si l'on ne m'avait froissée, frustrée
même, ne ferais-je pas encore aujourd'hui ce que j'ai
fait pour *Lauzun*, *Richelieu* et *la Douairière* ?

Je ne sais dans quel but on vous a fait mille men-
songes sur mon compte. Je n'en vois qu'un, celui de
me dégoûter de la fausse position où l'on me place
et de m'engager ainsi à rompre mon traité avec le
Vaudeville. On a tort, je le remplirai jusqu'au bout ;
c'est la seule vengeance que je réserve à mes ennemis.
Mais, en acceptant la guerre que l'on me fait, je n'en
défendrai pas moins mon nom et le rang que j'occupe
à votre théâtre, et, si je n'ai pas le droit de refuser
les nouvelles mauvaises pièces, j'userai du moins de
celui que vous me disputeriez en vain. Le *Scandale*
n'a pas été créé par moi à votre théâtre, il ne fait pas
partie de mon répertoire, et je le refuse parce que je
ne veux pas jouer la comédie dans la salle. Sur ce,
croyez que, pour toute autre combinaison raisonna-
ble, vous me trouverez ce qu'une loyale pensionnaire
doit être, — ce qui ne nous empêchera pas de mar-
cher l'un et l'autre dans notre droit !

J'ai l'honneur de vous saluer.

DÉJAZET.

L'autre, qui a pour destinataire un auteur
plus fécond que brillant, vise une pièce dont

nous faisons plus loin l'analyse, et dont le sort malheureux justifia complètement les appréhensions de l'artiste :

<p style="text-align:right">4 septembre 1852.</p>

Mon cher Carmouche,

Voici la lettre que j'ai reçue hier, une demi-heure après notre sortie du cabinet directorial. Ne vous semble-t-elle pas la chose la plus comique du monde? Car, en admettant que l'on se refuse au changement de distribution que vous demandez, nous avons des coupures à faire. Avec ou sans ces coupures, la pièce est-elle en état d'être livrée au jugement d'un orchestre qui, en sortant de la répétition, ira dire partout qu'elle est mauvaise?

Quant à moi, mon vieil ami, j'en ai fait mon deuil. L'un de nous deux se trompe, c'est certain, mais ce qui ne nous trompe ni l'un ni l'autre, vous le savez aussi bien que moi : je suis, je serai mauvaise! Que voulez-vous, on n'est pas infaillible! J'ai vu de plus grands artistes manquer quelques rôles, et, si vous aviez été mon ami, vous ne vous seriez pas entêté à croire que je pourrais être bonne là-dedans. *Lauzun*, *Colombine*, *Mathéus* même m'ont-ils trouvée rebelle? et n'ai-je pas toujours regretté notre pauvre *Cœur d'or ?* C'est donc la première fois que vous me trouvez entre un de vos ouvrages et vous. Croyez-moi, un artiste loyal, comme je me pique de l'être, devrait ne rencontrer aucun obstacle quand il dit : « Je ne sens pas ce rôle, ne me forcez pas à le jouer ». — Entre nous, mon cher Carmouche, le passé et l'avenir pouvaient nous consoler du présent. Vous ne l'avez pas voulu, eh bien ! c'est une grande maladresse. Nous aurons une chute, je vous le prédis, chute d'autant plus honteuse que nous ne tomberons pas d'un seul coup. Nous nous traînerons en second, d'ici à quelques jours, en premier, peut-être, car je suis assez mal avec l'administration pour qu'elle cherche à

m'humilier de toutes les manières ! Vous me direz, qu'avec un bon spectacle, vos droits vaudront ceux d'un succès ? Permettez-moi de regretter alors de ne pas trouver plus d'amitié et d'intérêt chez un auteur qui a si souvent et si heureusement marié son talent avec le mien. Guinot a été plus franc hier, lui qui n'a rien connu à la pièce, tandis que vous la suivez depuis plus d'un mois. — Enfin, mon cher Carmouche, le but de cette lettre se trouve dépassé malgré moi, car je ne voulais vous parler que de celle que je vous envoie. Il faut jouer la pièce, n'est-ce pas ? Ne souffrez pas, du moins, qu'elle passe ainsi et qu'ainsi surtout on la répète généralement. Ceci est entre nous, bien entendu ; je ne veux en rien avoir des explications avec le théâtre. Ma lettre n'est donc que pour vous et Guinot. Croyez que je ferai tout ce qui sera en mon pouvoir pour vous causer le moins de tort possible dans cette fâcheuse circonstance : ma vieille amitié, ma reconnaissance et ma dignité d'artiste en sont un sûr garant.

<p style="text-align:right">DÉJAZET.</p>

Nous voudrions dire que Carmouche se rendit à la prière contenue dans cette épître si digne et si sensée, mais nous ne pouvons qu'enregistrer la représentation du malencontreux ouvrage, donné à la date et avec l'interprétation voulues par le directeur.

12 septembre. — *Scapin*, comédie en un acte, mêlée de couplets, par Carmouche et Eugène Guinot. — Rôle de *Scapin*.

Nous sommes au Marais, en 1650. Un certain commandeur a laissé à la présidente de Vermontois le soin de décider lequel, du baron de Cotignac ou du chevalier de Follembray, ses neveux, est digne de posséder son héritage. Indépendamment d'une fortune immense, le prétendant choisi par la présidente recevra la main d'une jolie veuve de vingt ans, la vicomtesse Armande.

Follembray désire l'argent et aime Armande ; pour triompher de son rival, il imagine de s'introduire chez lui sous le nom et la livrée du valet Scapin. Il en profite naturellement pour prêter à son maître passager les vices les plus coupables, les plus atroces ridicules, ruine ainsi Cotignac dans l'esprit de la présidente, et se voit adjuger, au dénouement, fortune et vicomtesse.

Cette donnée invraisemblable est aggravée par des combinaisons vieillottes, triviales et peu gaies. Déjazet fut, dans Scapin, ce qu'elle avait craint d'être, et la pièce n'eut, comme elle l'avait prévu, qu'une existence éphémère.

Une œuvre intéressante permit à Déjazet de racheter heureusement cet insuccès.

27 Novembre. — *Les Paniers de la Comtesse*, comédie-vaudeville en un acte, par Léon Gozlan. — Rôle de *la Comtesse de Mailly*.

Le comte de Mailly est jaloux de sa femme, qui l'a épousé sans amour. Cette jalousie est motivée par la beauté de la comtesse et par les cadeaux qu'un adorateur mystérieux lui fait parvenir. C'est tantôt un cheval arabe, tantôt une délicieuse chaise à porteurs, tantôt un richissime collier de perles. Mailly soupçonne de ces envois son cousin De Giac, et, pour dépister le galant, installe la comtesse dans un pavillon du bois de Marly. Précaution inutile : un très beau bouquet y parvient à la dame, non moins mystérieusement que les cadeaux précédents, et De Giac retrouve presque aussitôt la retraite des époux. Ce n'est pas lui pourtant que Mailly doit craindre, mais le roi Louis XV, qui s'est amouraché de la mignonne comtesse et veut l'éblouir par sa magnificence. A l'apparition imprévue de son cousin, le comte, dont le cerveau travaille, imagine un artifice de toilette qui doit, suivant lui, mettre les femmes à l'abri de toute entreprise amoureuse ; il s'agit d'attacher sous leurs jupes des paniers si amples qu'ils les isoleront de la façon la plus complète. Mme de Mailly, à qui le jaloux dédie son invention, consent à revêtir l'appareil protecteur pendant une absence de son mari, forcé d'accompagner le roi à la chasse. De Giac profite précisément de cette absence pour déclarer son amour à Mme de

Mailly, mais le comte revient à l'improviste, et le pauvre cousin, pour échapper à sa colère, cherche asile sous un des paniers de la comtesse.

Ce qui ramène De Mailly, c'est le désir d'embrasser sa femme. Nommé à l'improviste gouverneur de la Bretagne et jeté dans une chaise de poste qui doit l'emmener sans délai dans son gouvernement, il s'est évadé pour dire adieu à la comtesse. C'est une désobéissance qui pourrait coûter cher ; aussi le pauvre comte est-il atterré d'entendre tout à coup sous ses fenêtres le bruit de la chasse royale. Le roi descend de cheval et pénètre dans le pavillon au moment où Mailly, fou de terreur, se réfugie sous le panier vacant de sa femme. Flanquée de deux galants accroupis, M^{me} de Mailly ne peut qu'insuffisamment rendre au roi les honneurs d'usage. Louis XV s'émerveille de l'ampleur de sa toilette ; pour en apprécier la commodité, il lui demande de chanter d'abord, de danser ensuite avec lui. La comtesse exécute assez habilement ce dernier exercice pour que, au milieu d'un menuet, De Giac et De Mailly puissent s'évader, l'un par une fenêtre, l'autre par une porte. Mais les mousquetaires qui voient fuir les deux hommes leur barrent le passage et les ramènent au roi. Louis XV n'aime pas qu'on élude ses ordres ni qu'on gêne ses caprices ; il expédie en Bretagne le mari jaloux et l'amoureux gênant, et reprend l'entretien avec la comtesse, tandis que les piqueurs entonnent, autour du pavillon, un significatif hallali.

La pièce est légère, mais originale, spirituelle, et des plus amusantes. Ce que fut Déjazet en comtesse, l'auteur va nous le dire, dans un remerciement dont la sincérité ne saurait être suspectée :

Ce 26 décembre 1852.

Madame,

La campagne est finie ; je viens remercier le général qui a gagné la bataille, et la victoire n'était pas facile à enlever.

Laissant toutes ces comparaisons militaires, je vous prie d'accepter, Madame, l'expression non pas seulement polie, mais bien cordiale de ma gratitude pour

le rare talent, l'art infini, le charme suprême que vous avez mis au service d'une pièce qui, sans vous, n'eût pas eu l'éphémère existence d'une soirée. Je vous admire d'autant plus, Madame, que je sais les difficultés sur lesquelles vous avez marché pendant ces derniers jours de votre présence au Vaudeville.

Je suis fier, dans ma vie littéraire, d'avoir eu au moins une fois un interprète aussi merveilleux que vous. Cela me console, moi si passionné et si respectueux pour toutes nos gloires, du malheur de n'avoir pas connu Talma et du malheur non moins grand d'avoir vu disparaître Mademoiselle Mars.

L'admirateur vous était acquis depuis longtemps, Madame, vous ne gagnez qu'un ami.

<div align="right">Léon GOZLAN.</div>

Le succès de Déjazet, quoique incontestable, n'était pas assez important pour amener Bouffé à récipiscence. Au lendemain même des *Paniers de la Comtesse*, il convoqua par bulletin Déjazet à la lecture d'une revue de Clairville, dans laquelle il voulait lui faire jouer la Chanson. Or, cette Chanson avait pour tout rôle deux couplets à dire : Déjazet refusa. Bouffé écrivit alors à sa pensionnaire une lettre blessante, dans laquelle il la menaçait d'un procès si elle persistait dans son refus ; la comédienne tint bon, demanda la résiliation de son engagement, et l'obtint.

Dès lors elle passa à l'état d'actrice errante, jouant son répertoire tantôt dans les départements tantôt à l'étranger, et n'apparaissant à Paris que quand un directeur, par besoin ou caprice, faisait appel à son talent.

La première de ces rentrées eut lieu, au théâtre des Variétés, dans une pièce nouvelle.

22 novembre 1853. — *Les Trois Gamins*, vaudeville en trois actes, par E. Vanderburch et Clairville. — Rôle de *Fanfan*.

Trois jeunes orphelins ont fondé, sous la raison sociale Gustave Dupuy, Aristide Michon dit Titide, et Francis Bertin dit Fanfan, une association fraternelle dont le premier, étudiant en droit, a la direction et la charge. Seul, en effet, il travaille pour subvenir aux besoins du trio, tandis que Titide, une drogue, passe ses journées en flâneries, et que Fanfan, rétif à la grammaire, joue à la toupie ou à la marelle. Gustave est cependant aidé dans sa tâche par une aimable voisine, Euphémie, qu'il aime et dont il est aimé, cela en tout bien tout honneur. La mère d'Euphémie a été séduite par un officier, Georges de Trével, qui se disposait à l'épouser quand il est mort au siège de Constantine ; mais, bien qu'en mourant Georges ait recommandé sa compagne et l'enfant né de leurs amours à son père, comte et magistrat, ce dernier, abusé par des calomnies, n'a fait aucune démarche pour retrouver sa petite-fille, et Euphémie en est réduite à vendre des bouquets.

Le hasard fait se rencontrer, sur une place publique, les trois amis et un vieillard décoré qui porte le nom de Bernard. Ce vieillard, qui paraît avoir du chagrin, s'intéresse aux orphelins et adopte Fanfan, qui accepte, dans l'intérêt de ses camarades. M. Bernard, on le devine, n'est autre que le comte de Trével, et son chagrin vient du remords qu'il éprouve de n'avoir pas écouté la prière suprême de son fils. Fanfan a bientôt fait de découvrir la vérité, qui lui sert pour amener le dénouement. A la suite d'une équipée à la barrière, où Fanfan, plus que gris, a scandalisé une noce et levé la main sur Gustave, comme M. Bernard gronde avec vivacité l'ex-gamin, celui-ci riposte en évoquant la cruauté passée du magistrat. M. de Trével surpris exige de Fanfan une explication qui ne se fait pas attendre. Heureux de réparer sa faute, le magistrat embrasse Euphémie, que Fanfan lui présente, et l'unit à Gustave dont il a pu apprécier la droiture et l'intelligence. L'association des trois gamins n'a plus de raison d'être : tandis que le mariage donne à Gustave une fortune, Titide se fait soldat pour éviter la conscription, et Fanfan, gêné dans les entournures par ses beaux habits, donne sa démission de fils adoptif pour reprendre la blouse et travailler avec courage.

L'intrigue est simple, mais des détails bien observés et de jolis couplets font de ce vaudeville

une œuvre intéressante. Elle n'eut cependant qu'un demi-succès, bien que Déjazet dépensât, dans le rôle de Fanfan, autant de sentiment que de verve.

La comédienne était l'intime amie de Vanderburch ; ses représentations aux Variétés terminées, elle partit, en compagnie de l'auteur, pour Dijon, Nice, Marseille et Lyon, où elle fut fêtée avec enthousiasme. C'est à la date de son séjour à Lyon (mai 1854) qu'eut lieu la catastrophe du puisatier d'Écully, et l'on sait que Claude Giraud, à sa sortie du trou où il avait agonisé pendant vingt-et-un jours, fut pansé avec un jupon de l'actrice. Ce qu'on ignore généralement, c'est que Déjazet dut alors jouer à Lyon une pièce en trois actes, intitulée *Giraud le puisatier*, et que la mort de l'ouvrier-martyr fit défendre.

L'administration de la Gaîté engagea, l'été suivant, Déjazet pour une période de cent jours. Elle y parut d'abord dans une importante création.

21 juin 1855. — *Le Sergent Frédéric*, comédie-vaudeville en cinq actes, par Vanderburch et Dumanoir. — Rôle de *Frédéric*.

La scène se passe à Berlin et aux environs, en 1730. Le meunier Jean Fisch et sa femme Christine se désolent de voir parrain et marraine leur manquer au moment du baptême de leur premier-né, quand une aimable étrangère, du nom d'Elisabeth, et un jeune sergent prussien, nommé Frédéric, s'offrent pour remplacer les absents. Frédéric, qui n'est autre que le prince royal, est conquis par la beauté de sa commère, qui le regarde assez complaisamment ; mais le roi Frédéric-Guillaume Ier surprend son fils en plein divertissement populaire. Aussi brutal que son

héritier est aimable, le monarque fait éloigner Elisabeth, qu'il prend pour une aventurière, et signifie à Frédéric qu'il ait à épouser, dans un délai de huit jours, la princesse d'Autriche, demandée pour lui. Le prince, décidément épris d'Elisabeth, ne voit rien de mieux à faire, pour échapper au mariage politique dont on le menace, que de quitter secrètement la Prusse. Le lieutenant Keitt, son ami d'enfance, consent volontiers à l'accompagner, après avoir toutefois demandé un délai pour faire ses adieux à la femme qu'il aime.

Cette femme, mariée au général Sturner, habite aux environs de Berlin un château, dans le parc duquel Frédéric s'introduit avec Keitt. Turner, fort jaloux, a chargé le soldat Stolbach, qui lui est dévoué jusqu'au crime, de veiller sur toutes les actions de la générale. Stolbach surprend Keitt et va le faire assassiner lorsque Frédéric, pour sauver son compagnon, appelle une patrouille qui passe près de là et lui dénonce comme déserteur le lieutenant qu'on emmène.

La loi prussienne punit de mort la désertion, et Keitt va comparaître en conseil de guerre, quand le prince royal, qui regrette d'avoir fait arrêter son ami, se déclare son complice. Frédéric a d'autant plus de mérite à faire ce sacrifice que, mis en présence de la princesse d'Autriche, sa prétendue, il a reconnu en elle l'Elisabeth du baptême et qu'il ne tient qu'à lui d'être heureux. Le conseil de guerre acquitte le prince et condamne à mort le lieutenant. Frédéric alors prête ses habits à Keitt, qui s'évade ; mais, à peine hors de danger, le lieutenant songe à la colère dont le roi pourrait accabler son fils et se rend au palais de Frédéric-Guillaume. On comprend l'effroi du monarque, qui a donné l'ordre de fusiller immédiatement le condamné dont le prince a pris la place. Arrivé sur le lieu de l'exécution, Frédéric s'est heureusement fait reconnaître ; il accourt se jeter dans les bras de son père, celui-ci n'ose refuser la grâce de Keitt, et tout finit à la satisfaction générale.

Il y a des incidents gais, des scènes émouvantes dans cette pièce, agréable en somme, et qui fut applaudie. Frédéric, tour à tour soldat espiègle, joueur de flûte, rimeur, homme de cour, avait trouvé dans Déjazet le meilleur des interprètes.

Le Sergent Frédéric, toutefois, n'avait pas assez de consistance pour tenir trois mois l'affi-

che; on reprit, pour compléter les cent représentations promises par Déjazet, *Bonaparte à Brienne*, pièce du théâtre des Nouveautés, modifiée et augmentée d'une certaine mise en scène (29 août). On avait fait mille écus le 21 juin, jour du début de Déjazet au boulevard du Temple ; on fit trois mille francs le 30 septembre, date de ses adieux. Elle ne reparut cependant que deux ans plus tard sur une scène parisienne. Les Variétés eurent alors besoin de son concours, pour une reprise de *Gentil-Bernard* d'abord, pour rendre ensuite un suprême hommage au grand poète que la mort venait de frapper.

17 octobre 1857. — *Les Chants de Béranger*, souvenir en trois tableaux, par Clairville et Lambert-Thiboust. — Rôles de *Roger-Bontemps* et de *la Mère Toby*.

Dans un décor représentant successivement une place de village, puis l'intérieur d'une chaumière, défilent les personnages créés par Béranger ; ils disent un ou deux couplets des chansons qu'ils représentent et se groupent finalement dans un temple mythologique, tandis que Roger Bontemps chante, sur l'air de *la Lisette*, des vers d'apothéose.

Très inférieur, comme agencement, aux *Chansons de Béranger*, données en 1831 au théâtre du Palais-Royal, ce tableau n'a bien juste que la valeur d'un à-propos ; mais Déjazet y chantait quatorze des airs les plus aimés du poète, et cela suffit pour assurer le succès productif rêvé par les auteurs et le théâtre.

En janvier 1859, Déjazet reparut, au Palais-Royal, dans *les Premières armes de Richelieu* ;

puis les Variétés l'engagèrent encore pour une création, la dernière de son existence voyageuse.

9 avril 1859. — *Le Capitaine Chérubin*, souvenir mêlé de chant, par Dumanoir et Lambert-Thiboust. — Rôle de *Chérubin*.

Chérubin a reçu du comte Almaviva un brevet de lieutenant et l'ordre de rejoindre les armées du roi ; mais, au moment de franchir le ruisseau qui le sépare d'une autre province, il s'arrête dans l'auberge de Pébla, parce qu'il lui semble encore être près de sa chère marraine. Or, le comte a jeté les yeux sur Pébla, qui est jeune et jolie, et Rosine vient, sous un déguisement, acquérir de l'aubergiste la preuve de l'infidélité de son mari. Elle rencontre Chérubin, près de qui vainement elle joue un rôle de paysanne ; le page la reconnaît, lui chante sa romance, et Rosine touchée se dévoile. Chérubin s'éloigne pourtant, accompagné des vœux de la grande dame. Celle-ci, retenue par un orage, s'assied, s'endort, et voit comme en rêve s'accomplir les événements que *la Mère coupable* continue : le retour de Chérubin grandi, capitaine, plus amoureux et moins innocent, la jalousie du comte, un duel... Evanouie de terreur, elle se retrouve définitivement dans l'auberge, heureuse de n'avoir fait qu'un songe. Mais les émotions ressenties lui révèlent l'état de son cœur, et c'est avec amour qu'elle pose ses lèvres sur le front du page, revenu pour un dernier adieu.

Déjazet avait joué, dans divers bénéfices, l'oiseau bleu du *Mariage de Figaro* avec assez de succès pour qu'on désirât la revoir dans ce rôle. *Chérubin* contenta le public et servit à merveille l'actrice, exquise surtout dans la partie de chant, composée avec ingéniosité.

IX

Le Théâtre Déjazet.

Un article du *Figaro*, paru quelques jours après la mort de Déjazet, attribuait à Lise, femme de chambre de la comédienne, le trait suivant :

On avait proposé à Déjazet d'acheter une petite propriété à Seine-Port. On lui avait fait de tels récits de la maison de campagne, de sa situation, que Déjazet n'avait pu s'empêcher de soupirer en disant : « Oh ! que je voudrais être riche ! »

— Mais combien ça peut-il coûter, madame ? demanda Lise.

— Je crois que c'est 40.000 francs.

— Comment va-t-on là ?

— On prend le chemin de fer, on s'arrête à la station de Cesson, — et Déjazet lui indiqua la route.

Le lendemain, sans rien dire, Lise allait à Seine-Port, voyait un homme d'affaires et revenait à Paris.

— D'où viens-tu ? lui demanda Déjazet.

— De Seine-Port.

— Quoi faire ?

— Vous êtes propriétaire : j'ai acheté la maison et je l'ai payée.

— Mais avec quoi, malheureuse ?

— Avec ce que j'ai placé des économies que je vous ai faites sans que vous vous en doutiez. Voici la clef de la maison.

On juge de la joie de Déjazet.

L'anecdote est jolie, mais elle a le tort d'être absolument inexacte. Lise, dont nous n'entendons point contester le dévouement, ne fut pour rien dans l'acquisition de la maison de Seine-Port, acquisition faite avant même qu'elle entrât chez la comédienne.

C'est en 1838, aux approches de la quarantième année, que Déjazet, cédant aux instances de sa famille et de ses amis, se prit à penser à l'avenir, et mit en réserve une partie de l'argent qu'elle gagnait, et qu'elle avait jusque là dissipé en fantaisies ou risqué en prêts aventureux. M. Louis Lefloch, avoué et journaliste, lui servait alors de banquier et plaçait au mieux les dépôts qu'elle lui faisait, pendant ses congés principalement. L'envie d'être propriétaire vint bientôt à Déjazet. Une maison de l'allée Charles X, près de la barrière de l'Etoile, la tenta d'abord, puis celle de Seine-Port lui fut proposée et la charma.

> Mon cher M. Lefloch, — écrivait-elle, en novembre 1840, à son conseil, — j'ai terminé le marché de la maison pr.. de Corbeil, sauf votre avis, pourtant, si vous y trou.ez des défauts ; mais je suis sûre que comme moi elle vous séduira. C'est un peu loin ; mais si, pour le moment, cette circonstance est fâcheuse, plus tard j'en apprécierai l'agrément.

M. Lefloch n'ayant fait aucune objection, Déjazet signa, le 24 novembre, devant Mᵉ Guyon, notaire, l'acte d'achat de cette propriété, située sur la place publique de Seine-Port, et que le baron Bosio lui cédait moyennant

40,000 francs, à verser en quatre annuités. Déjazet acquitta ces termes successifs avec exactitude. — « Ma maison est payée ! » s'écrie-t-elle joyeusement dans une lettre adressée à M. Lefloch, en date du 17 octobre 1843.

De toutes les personnes aimant Déjazet, celle qui ressentit le plus de joie de cette acquisition fut sa mère. — « Jure-moi que tu ne te déferas jamais de ta maison ! » dit-elle à Virginie, et, pour la contraindre à tenir son serment, c'est à Seine-Port qu'elle voulut dormir son dernier sommeil. La bonne dame avait quatre-vingt-sept ans quand elle mourut, le 20 avril 1844, des suites d'une imprudence. La comédienne, qui avait été la plus tendre des filles, fit bâtir pour sa mère, dans le cimetière voisin de sa propriété, un caveau où Lise, que Déjazet appelait sa seconde mère, fut aussi déposée en 1850.

C'est dans sa maison de Seine-Port, entretenue, embellie à grands frais, que Déjazet aimait à passer le temps qu'elle dérobait au théâtre ; c'est là qu'elle reçut, un jour du mois d'octobre 1857, une visite qui devait donner, à la fin de sa carrière, une direction imprévue.

Vêtue d'habits masculins, la comédienne, à cheval sur un des murs entourant son jardin, recrépissait consciencieusement ce mur, quand on la prévint qu'un jeune homme inconnu demandait à la voir. Déjazet ne faisait faire antichambre à personne ; quittant sa truelle, elle descendit du mur, et, sans prendre le temps de changer de costume, se rendit au salon où le visiteur, pâle d'une pâleur dénonçant autant de

misère que d'émotion, l'attendait. Ce qu'il voulait était bien simple. Conscrit de la littérature dramatique, n'ayant à son actif qu'une chute retentissante et repoussé pour cette raison par tous les directeurs de la capitale, il apportait à Déjazet une lettre dans laquelle une petite actrice de l'Odéon suppliait la grande comédienne d'être douce à l'auteur malheureux, et d'écouter la lecture d'une pièce qu'il avait composée pour elle.

— Une pièce pour moi ! s'écria Déjazet intéressée ; en combien d'actes ?

— Cinq, Mademoiselle.

— Et vous les avez apportés ? Vous devez être bien fatigué, monsieur... Monsieur ?...

— Victorien Sardou, répondit le jeune homme, consolé de l'épigramme par le sourire qui la tempérait.

L'ouvrage que M. Sardou destinait à Déjazet avait pour titre *Candide* ; il plut à la comédienne, qui se chargea de le faire représenter sur une des scènes de Paris. Mais en vain l'offrit-elle successivement à tous les directeurs des théâtres de genre, aucun d'eux ne voulut même prendre connaissance du manuscrit.

— J'ai promis que *Candide* serait représenté, je tiendrai parole, dit un jour Déjazet, décidée à tous les sacrifices pour produire un écrivain en l'avenir duquel elle avait une foi complète.

Il y avait alors, sur le boulevard du Temple, une petite salle appelée les Folies-Nouvelles, où l'on donnait des pantomimes, des scènes comiques et des ballets. Les directeurs pressentis par

Déjazet, se montrèrent disposés à céder leur privilège. Les économies de la comédienne, gérées par M. Cuchetet, comme elles l'avaient été précédemment par M. Lefloch, atteignaient à cette époque 120,000 francs ; c'est ce chiffre même que MM. Huart et Altaroche fixèrent pour la cession des Folies-Nouvelles, cession signée par Déjazet pendant l'été de 1859.

L'imprudence était grande, car une entreprise théâtrale nécessite des frais considérables pour lesquels la comédienne ne devait compter que sur ses recettes ; les recettes manquant pouvaient condamner à une série d'emprunts, à une accumulation de dettes, Déjazet sexagénaire. Grisée par la pensée de la bonne action à accomplir, elle ne pesa point les dangers probables, et, chose singulière, aucun de ses amis ne les lui signala. Les uns étaient heureux de la voir affranchie de l'existence vagabonde qui avait été son lot pendant sept années, les autres espéraient qu'à ce théâtre, où elle serait pour la première fois sa maîtresse, des créations heureuses lui viendraient, tandis qu'elle formerait des élèves capables de continuer le genre aimable que, jusqu'alors, elle avait seule interprété.

L'ancienne salle des Folies-Nouvelles, réparée et rajeunie, prit le nom de Théâtre Déjazet et fut mise sous la direction effective du fils de la comédienne. L'entreprise débuta par un mécompte. Déjazet voulait faire à M. Sardou et à *Candide* les honneurs de l'ouverture, mais elle avait compté sans la censure impériale, que l'œuvre effaroucha. *Candide* seul eut à souffrir

de ce *veto*. Déjazet aboucha le jeune M. Sardou avec le vieux Vanderburch, et tous deux écrivirent une pièce nouvelle, assez rapidement pour qu'elle servît à l'inauguration du théâtre transformé.

27 septembre 1859. — *Les Premières armes de Figaro*, pièce en trois actes, mêlée de chant, par Emile Vanderburch et Victorien Sardou. — Rôle de *Figaro*.

La pièce commence sur une place de Séville, devant la boutique du barbier Carasco, à la porte de laquelle attendent, pour se faire coiffer ou raser, les personnages importants du *Barbier de Séville* : Bartholo, Almaviva, Basile et Antonio. Carasco, qui ne sait où donner de la tête, appelle à grands cris sa bonne Suzanne, sa femme Jacotta et son aide Figaro. Ce dernier apparaît enfin par le soupirail d'une cave ; il cherchait là, dit-il, sa savonnette, mais on est édifié sur son occupation véritable en voyant Jacotta, qu'on croyait au grenier, sortir du même souterrain, couverte de toiles d'araignées : Figaro et Jacotta s'entendent évidemment pour minautoriser le patron. Carasco en colère chasse son aide, mais l'audacieux Figaro s'établit barbier en face de la boutique même du jaloux : Carasco prenait quatre sous pour raser, lui fera pour un sou la barbe à tout le monde. Ce bon marché fait déserter l'établissement de Carasco qui, de plus en plus furieux, demande secours à la justice, représentée par Bridoison. Celui-ci, comme à son habitude, n'entend rien à la plainte du barbier qui l'injurie et qu'on enferme pour cela dans la prison de Séville. Ce succès ne grise point Figaro, pour qui l'état de barbier a peu de charme ; il abandonne sa boutique en plein vent et s'engage le jour même, comme apprenti médecin, chez le docteur Bartholo, où Suzanne, qu'il aime, entre pareillement en qualité de servante.

Chez Bartholo, Figaro rédige les mémoires, les lettres, les ordonnances même du docteur ; il trouve le temps néanmoins de courtiser Suzanne et d'écrire, paroles et musique, un grand opéra dont Aspasie et Socrate sont les principaux personnages. Mais c'est en vain qu'il tente de présenter son œuvre au directeur du théâtre, il en est réduit à prendre pour auditeurs les malades de Bartholo. Un double danger, en outre, menace son amour. Marceline, gouvernante du docteur, fatigue l'apprenti

de sa tendresse, tandis que Suzanne est persécutée à la fois par le docteur qui l'accable de présents et par Almaviva qui la veut enlever. Figaro puise dans la bourse de Marceline sans lui ouvrir son cœur, et, pour mettre Suzanne à l'abri du péril, la fait entrer, à l'aide d'un mensonge, au pensionnat des Filles-Nobles.

C'est dans le jardin de ce pensionnat que se joue le dénouement. Les ennemis et les amis de Figaro s'y sont donné rendez-vous, les uns pour se venger des mystifications qu'il leur a fait subir, les autres pour le défendre et assurer sa victoire définitive. Contre ses ennemis qui sont du sexe masculin et ont résolu de le passer par les verges, Figaro emploiera ses amis qui appartiennent à l'autre sexe. Suzanne sera pourtant sa meilleure auxiliaire. Almaviva, Bartholo, Carasco, Basile lui-même sont amoureux d'elle ; c'est elle qu'ils rencontrent successivement quand ils pénètrent l'un après l'autre et nuitamment dans l'enclos des Filles-Nobles. Mais à peine a-t-elle échangé avec eux quelques paroles que Suzanne leur fausse compagnie et leur met dans la main la main d'une de ses alliées, si bien que, croyant tous avoir conquis Suzanne, ils se font surprendre, à un moment donné, Bartholo avec Marceline, Almaviva avec une marquise un peu folle, qui est sa tante, Carasco avec Jacotta et Basile avec... Bridoison. Préalablement, croyant battre de verges Figaro, Antonio a fustigé Bridoison, Bartholo Antonio, Almaviva Bartholo, et Carasco Almaviva. Figaro, survenant pour jouir de la confusion de ceux qu'il a joués une fois de plus, apaise tant bien que mal leur colère, et, par la protection de la marquise, il entre comme secrétaire chez Almaviva. Quant à Suzanne, dont se charge la marquise, elle sera la femme de Figaro dès que celui-ci, enrichi par la représentation de son opéra, l'aura mise en possession d'un trousseau.

Commencée avec des intentions de comédie, cette pièce tourne promptement à la bouffonnerie et finit presque en parade. La faute en est au scénario, dû, paraît-il, à Vanderburch, et dans lequel le mouvement tient lieu de situations. Quant au style, qu'on dit être la part de M. Victorien Sardou, rien de plus alerte et de plus étincelant. C'est un pastiche de Beaumarchais, exécuté si habilement qu'en beaucoup

d'endroits l'imitation égale le modèle. L'impression, au total, ne fut qu'à moitié bonne, et le succès alla surtout à l'interprète. Préoccupée de son protégé plutôt que d'elle-même, Déjazet avait si peur de manquer de mémoire que M. Sardou, pour la rassurer, souffla lui-même une partie de sa pièce. L'actrice fut merveilleuse de brio, d'esprit et de souplesse, et Figaro prit rang dans ses créations les meilleures.

L'année suivante, — nous n'écrivons de l'histoire du Théâtre Déjazet que les pages où figurent le nom de la grande comédienne — Déjazet reprit *Lauzun*, *Richelieu*, et présenta à son public deux pièces nouvelles.

17 février 1860. — *P'tit-fils, p'tit mignon*, vaudeville en un acte, par J. Gabriel et Dupeuty. — Rôles de *Françoise Giraudeau* et de *Désiré*.

La scène se passe dans un petit village de Normandie. Désiré Giraudeau, amoureux d'Olivette, fille du vétérinaire Moulinet, s'est par coup de tête engagé comme clairon dans les zouaves de la garde. Pendant son absence, son père, malgré ses cinquante-huit ans, s'éprend d'Olivette, la demande en mariage, et, grâce aux terres qu'il possède, obtient aisément le consentement de Moulinet. Olivette, qui aime Désiré, est plus rétive ; elle a, d'ailleurs, une alliée dans la grand-mère du soldat, Françoise Giraudeau qui, malgré ses quatre-vingt-deux ans, a la tête bonne et les bras solides : c'est la vieille femme qui donne à Désiré avis de la folie que médite Giraudeau père, et le clairon s'empresse d'accourir pour défendre Olivette. Il rapporte sur son sac un serin destiné à remplacer celui que Françoise avait, en pensant à son petit-fils, dressé à dire : *P'tit-fils, p'tit mignon !* et qu'un chat noir a dévoré. La grand'mère a promis sa fortune à celui qui punirait le meurtrier : or, dans une discussion avec son père, comme Désiré menace de se tirer un coup du pistolet qu'il tient, et que Giraudeau prétend que cette arme n'est pas chargée, le zouave, pour prouver le contraire, tire par la fenêtre et sa balle met à mort le chat haï

de Françoise. La fortune de la vieille femme revient donc à son petit-fils ; mais Désiré, plus amoureux qu'intéressé, abandonne l'argent à son père, et celui-ci, que cette générosité désarme, l'unit à Olivette.

Paysannerie banale, dont le seul intérêt était de montrer Déjazet tantôt en zouave de dix-huit ans, tantôt en paysanne octogénaire ; elle ne pouvait avoir et n'eut qu'un succès d'interprétation.

30 avril. — *Monsieur Garat*, comédie en deux actes, mêlée de chant, par Victorien Sardou. — Rôle de *Garat*.

La pièce, qui se passe à Paris, en 1795, commence dans un poste de gardes nationaux. Ces défenseurs de l'ordre, affublés des noms prétentieux en vogue pendant l'époque révolutionnaire, ont pour consigne d'arrêter tous les citoyens non munis de leurs cartes de civisme. Le premier prisonnier qu'ils font est le danseur Vestris, revenu de Londres pour donner aux Parisiens des leçons de maintien et de bonne tenue ; le second n'est autre que le chanteur Garat, l'étoile des concerts Feydeau. Bien qu'il garde le plus doux souvenir de la grisette Manon, sa première maîtresse, Garat ne dédaigne aucune des conquêtes que lui vaut son talent ; c'est en allant, musqué, pomponné, au rendez-vous fixé par une certaine Cléopâtre dont il ne connaît que le nom, qu'il a été pris au collet par des gens dont les cris blessent son oreille et dont les guenilles offensent son odorat. Quitter ces brutes est le plus vif désir de Garat, et Vestris, qui partage son envie, ne fait aucune difficulté pour grimper, à l'aide d'une corde de badigeonneur, sur le toit du poste et se rendre de là au domicile de son compagnon de captivité, pour y prendre des papiers qui les feront libres. Pendant le voyage aérien de Vestris, Garat est tout surpris de voir amener au corps-de-garde une de ses anciennes élèves, Julie, fille du comte d'Angennes, et d'apprendre de celle-ci que M. d'Angennes a été arrêté, son hôtel vendu à vil prix, tandis que sa fille acceptait l'emploi de demoiselle de compagnie chez une vieille dame qu'elle sait être liée avec le secrétaire du directeur Barras. Maxime, cousin et fiancé de Julie, a organisé un complot

qui, selon lui, doit rendre la liberté au comte d'Angennes et dont Garat essaie en vain de le dissuader. Il a, lui, Garat, un moyen bien meilleur pour arriver au résultat désiré, et ce moyen, dont il a fait l'expérience en calmant la fureur de son père indigné de la carrière qu'il avait choisie, ce moyen consiste uniquement dans son talent musical. Mais, pour le mettre en œuvre, il faudrait que Garat fût libre, et ce n'est pas Vestris qui lui sera d'un grand secours : le danseur, en effet, par suite de faux calculs, retombe par la cheminée dans le poste qu'il a quitté par la fenêtre. Force est donc à Garat d'employer le moyen qui lui a réussi jadis avec son père et sur lequel il compte pour sauver les d'Angennes : sa voix. Il chante, et les gardes nationaux charmés lui rendent la liberté après l'avoir porté en triomphe.

Vestris suit dans la rue celui que la captivité lui a fait connaître ; il l'accompagnera de même chez la maîtresse de Julie d'Angennes, la respectable Mme Duhamel. Cette dame, qui reçoit à dîner son soupirant, M. Phar, M. et Mme Camusot de la Luzerne, fournisseurs militaires, acquéreurs de l'hôtel d'Angennes, Deshoulières, secrétaire de Barras, et Cléopâtre, sa demi-femme, est ébahie de voir se présenter chez elle, comme invités, deux incroyables qu'elle n'a jamais vus. Son premier mouvement est de les faire jeter à la porte, mais l'un des intrus se met à chanter si bien qu'elle l'écoute avec extase, tandis que son compagnon intercède pour lui en le donnant pour un fils de famille dont la passion de la musique a troublé la cervelle. On les accepte, par peur d'un esclandre, et Garat et Vestris s'installent dans la place, sous les pseudonymes de X et Z. Pour comble de bonheur, le chanteur retrouve, dans la maîtresse de Deshoulières, la Cléopâtre qui lui avait donné le rendez-vous contrarié par la force publique, et, dans Mme Camusot, la Manon qu'il a tant aimée jadis. Cléopâtre est bête, Manon est fine ; toutes deux, selon leurs moyens, suivirent les projets de Garat, qui sont de rendre à la famille d'Angennes et le bonheur et la fortune. La réussite s'impose, car le complot dirigé par Maxime a misérablement avorté, et le jeune homme est venu chercher asile près de sa cousine, c'est-à-dire chez l'hospitalière Mme Duhamel. Après le dîner, traversé par plusieurs maladresses de Vestris, qui ne peut s'empêcher de voltiger et détériore à chaque instant un meuble, une porcelaine, voire même la perruche de Mme Duhamel, Garat, décidé à vaincre, prend place au clavecin, tandis que Maxime, sur son ordre, s'installe à une table de jeu pour engager avec Camusot une partie dont le premier enjeu est de trois mille francs. Garat chante ; Camusot, pour se donner l'air d'un mélomane, applaudit, se pâme, perd, s'obstine à pren-

dre sa revanche, si bien qu'il en arrive à devoir à Maxime 96.000 francs, payables en argent. Où trouver ce numéraire ? Camusot se désole, quand Manon lui suggère l'idée d'offrir à son partenaire l'hôtel d'Angennes, que Maxime accepte sur un coup d'œil de Garat. Reste à gagner la liberté du comte. Elle dépend du secrétaire de Barras, Deshoulières, personnage solennel, empesé, qui semble invulnérable, mais dont Vestris trouble la quiétude en le signalant à Garat comme étant Pamphile, ancien danseur de l'Opéra, chargé le plus souvent du rôle de Vulcain. Tremblant de voir ses antécédents publiés, Pamphile Deshoulières signe en même temps un laisser-passer pour le comte d'Angennes et un engagement superbe pour Vestris. Garat a vaincu : D'Angennes est libre et sa fille dotée ; le chanteur n'a plus qu'à dépouiller l'X qui le déguise et à récompenser par un présent et un dernier couplet l'hospitalité de M^me Duhamel.

La fable de *Monsieur Garat* a peu de vraisemblance, mais les détails en sont observés, spirituels et amusants. Quant au rôle principal, Déjazet en fit une chose à la fois admirable et charmante. Quelle fatuité naïve dans l'attitude, quelle drôlerie prétentieuse dans le dialogue, quel art exquis dans les couplets, quelle grâce encore dans la danse ! Un personnage important rendait à la comédienne, au lendemain de la première représentation, ce significatif hommage :

Garat n'a jamais été aussi charmant et n'a jamais mieux chanté que vous. Je ne saurais vous dire le plaisir que j'ai eu à vous entendre, à vous voir hier soir, ni vous dire assez combien je vous suis reconnaissant de votre aimable souvenir.
Recevez mes hommages bien dévoués.
<div style="text-align:right">Achille FOULD.</div>

Monsieur Garat, qui fit la réputation théâ-

trale de M. Sardou, attira pendant trois mois le public au Théâtre Déjazet.

En 1861, la comédienne rejoua *les Trois Gamins*, où son fils Eugène avait, pour la circonstance, intercalé une *Ronde du Mardi-Gras*, qui devint la fortune des représentations à bénéfice. La reprise des *Chants de Béranger* suivit, puis une nouveauté qui permit à Déjazet d'endosser un des rares costumes manquant à sa garde-robe dramatique.

14 mai 1861. — *Grain-de-Sable*, vaudeville en deux actes, par Paulin Deslandes. — Rôle de *Grain-de-Sable*.

Pendant une absence du mousse normand Grain-de-Sable, Dirck, chasseur écossais, a séduit sa sœur, Marie; mais il est sérieusement épris et ne songe qu'à réparer par un mariage la faute qu'il a commise. Malheureusement, le jour même du retour de Grain-de-Sable, des amis trop zélés attirent le chasseur dans une barque et l'emmènent, à force de rames, près de la fiancée qu'il a laissée en Ecosse. Grain-de-Sable croit à un abandon ; il sait que Dirck a une sœur et jure d'exercer sur elle la loi du talion. Le mousse s'embarque donc pour l'Irlande avec le matelot-colosse Tromblon, dont il a fait son esclave. La sœur de Dirk, Sarah, est crédule autant qu'innocente. Grain-de-Sable se fait passer pour un lutin, et amène aisément la fillette au point où Dirck a amené Marie ; il va compléter sa vengeance par un enlèvement exécuté par Tromblon, quand il rencontre Dirck et apprend que, depuis son départ, le chasseur a rompu avec sa première fiancée pour tenir au plus tôt les serments faits à Marie. Tout peut se réparer et se réparera par les mariages de l'Ecossais avec la Normande et du Normand avec l'Ecossaise.

Un peu d'esprit, suffisamment de gaieté, de l'émotion, Déjazet, superbe d'aplomb et de verve dans son rôle de mousse, tout cela pou-

vait faire espérer, pour *Grain-de-Sable*, un succès qui ne se produisit qu'à moitié.

Pendant la saison théâtrale de 1862, Déjazet chanta plusieurs fois *la Lisette*, reprit *la Douairière de Brionne*, et établit un des plus jolis rôles de son répertoire.

24 avril 1862. — *Les Prés Saint-Gervais*, comédie en deux actes, mêlée de couplets, par Victorien Sardou. — Rôle du *Prince de Conti*.

La scène est à Paris, en 1785. Le précepteur Harpin conduit quotidiennement au collège d'Harcourt le jeune prince de Conti. Un matin de printemps, l'élève, pris du désir de faire l'école buissonnière, échappe à son Mentor, traverse tout Paris à la suite d'une grisette dont les petits pieds l'ont séduit, et arrive, essoufflé, affamé et ravi, aux Prés Saint-Gervais. Entretenu par Harpin dans l'idée qu'un gentilhomme est d'essence supérieure et qu'il n'a qu'à paraître pour inspirer le respect aux hommes, l'amour aux femmes et l'admiration à tous, le jeune prince éprouve une surprise désagréable en se voyant refuser crédit pour le repas qu'il désire. Mais là ne s'arrêtent point ses désillusions. Invité par les Nicole, marchands drapiers, à partager le déjeûner qu'ils font sur l'herbe, il répond à leur politesse avec tant de morgue, que les bourgeois l'accablent de moqueries. Retrouvant ensuite la grisette qu'il a suivie, il la veut courtiser et s'y prend de si impertinente façon que Friquette le nargue, lui donne sur les doigts et s'esquive. Conti veut la poursuivre et tombe dans les bras du sergent Larose qu'il envoie au diable et qui lui demande réparation de cette brusquerie. Or ce sergent fait partie du régiment dont Conti est colonel par droit de naissance ; il paraît dûr au jeune prince de faire des excuses à son inférieur, un duel s'ensuit donc et Conti reçoit de Larose un coup d'épée.

Ces avanies successives font réfléchir le jeune homme, dont l'esprit est droit et le cœur excellent. Répudiant les préjugés et les idées fausses qu'il doit à son éducation, il veut réparer ses sottises et se réhabiliter aux yeux des braves gens qu'il a scandalisés. Harpin, qu'il rencontre ivre et que sa vue dégrise, l'y aidera bon gré mal gré. Plus de prince, d'abord, ni de précepteur, Harpin passera pour un tonnelier du faubourg Saint-

Antoine et Conti pour son neveu Gabriel. Cette transformation surprend bien un peu les Nicole, qui surviennent à nouveau et auxquels s'est jointe Friquette, mais le gentilhomme a pris avec son nouveau nom des manières qui lui ont bientôt conquis la sympathie générale. Aimable et gracieux autant qu'il était gourmé et insolent naguère, il embrasse les dames, chante *la Belle Bourbonnaise*, et improvise un bal champêtre où il saute de tout cœur en jouant du violon. Les Nicole sont ravis, mais il est un suffrage auquel Conti attache bien plus de prix qu'au leur, celui de Friquette, dont la jeunesse pimpante l'a délicieusement troublé. Pour rester seule avec elle, il envoie Harpin causer dans un buisson avec Toinon, servante du drapier, Mlle Nicole deviser dans un autre avec Grégoire, commis de son père, lance Mme Nicole à la poursuite de sa fille, M. Nicole à celle de sa femme, et peut enfin ouvrir son cœur à la grisette, qui l'écoute attendrie, et dont il achève la défaite en reprenant son nom et son titre. Conti triomphant ne veut plus que des heureux autour de lui ; il dote Toinon qu'Harpin s'empresse d'avouer pour son épouse, il dote Mlle Nicolle qui se marie avec Grégoire, et, comme les bourgeois émus protestent de leur reconnaissance : — « Parlez de la mienne, s'écrie le jeune prince, vous m'avez appris en une matinée ce que mon précepteur ne m'eût pas enseigné en dix ans ! »

Ces deux tableaux, spirituels et gais, sont gentiment tournés, galamment écrits et pleins de couleur locale. Jamais Déjazet ne joua mieux un rôle que celui de Conti. Chaque mot était un trait, chaque trait un éclair, chaque phrase un feu d'artifice. Et, dans la partie de chant, une voix fraîche et mignonne, des accents à elle, des notes, des perles, des roulades, des merveilles ! Son succès, le premier soir, fut immense. Point de cœur ni de mains qui ne battirent ; les bouquets, les couronnes jonchaient littéralement la scène, et la grande artiste, heureuse et fière, sautait comme une enfant au milieu du théâtre, en recevant ces témoignages de sympathique admiration. A la

chute du rideau, alors que la salle entière la redemandait, elle arriva, tenant M. Sardou par la main, et l'embrassa tendrement, au bruit de mille bravos.

L'année suivante, après une reprise de *Gentil Bernard*, Déjazet parut dans une pièce mythologique, plus importante que favorable.

5 février 1863. — *L'Argent et l'Amour*, comédie-vaudeville en trois actes, par Jaime fils, Colin et Auguste Polo. — Rôles de *Mercure*, *M^lle de Scudéry* et *Maclou*.

En présence de Jupiter, d'Apollon et de Mars, affublés de vêtements à la fois allégoriques et burlesques, Mercure et Cupidon engagent une discussion au cours de laquelle chacun d'eux soutient être seul en honneur sur la terre. L'opinion des divinités étant partagée, on prend le parti d'aller à Paris pour juger en connaissance de cause des sentiments des humains.

Tandis que Jupiter s'incarne dans le personnage de Conrad, un des habitués de l'hôtel Rambouillet, Mercure paraît sous les traits de M^lle de Scudéry, qu'on aime, quoique vieille et laide, pour les charmes de son esprit. Quant à Cupidon, il est poète et plaît beaucoup aux précieuses qui parcourent avec lui la carte de Tendre. L'amour l'emporte alors; Mercure ne s'avoue point battu et, recourant à une nouvelle métamorphose, devient Jean Maclou, riche paysan. Cupidon, à son tour, subit une défaite, mais l'apothéose finale réhabilite la race mortelle en assurant le triomphe définitif de l'Amour.

Ouvrage tantôt comique, tantôt pédant, médiocre au total, qu'on n'a pas imprimé, et qui ne tint l'affiche que grâce à Déjazet, intéressante et remarquable dans ses trois incarnations.

1864 réservait à la comédienne une création sur laquelle on fondait les plus grandes espérances.

12 avril. — *Le Dégel*, comédie en trois actes, mêlée de chants, par Victorien Sardou. — Rôle d'*Hector de Bassompierre*.

La scène est au château de Marly, dans les dernières années du règne de Louis XV. Le jeune marquis Hector de Bassompierre, grand chasseur devant Dieu, a quitté sa province pour appeler d'une condamnation subie à la suite d'un délit de chasse. Il fait grand froid, et tous les personnages qu'il compte solliciter sont absents ou ajournent au dégel l'audience demandée. Élégant et beau cavalier, le marquis obtiendrait aisément gain de cause si, au lieu de protecteurs masculins, il demandait ou acceptait l'aide des dames, mais de graves torts ont été causés à sa famille par des aventures galantes, et son grand-père lui a fait jurer de n'approcher jamais une femme plus près que la circonférence de son panier. Sa fidélité à ce serment lui attire des désagréments qu'un peu de galanterie eût transformés en succès. Il se fait chasser par la grande fauconnière, qu'il surprend au bain et qui ne lui pardonne pas son profond respect ; trois dames de la cour, rencontrées par lui dans le parc de Marly, s'égaient à ses dépens ; son hôtelière enfin, qu'il ne peut payer en argent ni ne veut dédommager en caresses, le met à la porte à la tombée de la nuit, malgré la neige qui tombe, si bien qu'une ronde ramasse le marquis comme un vagabond pour le conduire au surintendant du château.

Hector de Bassompierre, dont l'unique tort est d'avoir tiré un coup de fusil dans le parc royal, n'a qu'à dire son nom pour qu'on l'absolve de ce léger délit, mais il se trouve bientôt en butte à un danger plus grave. Les gens de cour doivent jouer devant le roi une tragi-comédie de la composition du surintendant et qui a pour titre *Adonis*; au dernier moment, le gentilhomme chargé du rôle principal attrape une entorse, et c'est Hector qu'on supplie de le remplacer. D'abord hésitant, le marquis accepte dans la seule intention d'être désagréable à une certaine Henriette, femme du capitaine de la vénerie, qui l'accable de ses brocards. Mais, pendant une répétition, Hector s'aperçoit que les railleries d'Henriette dissimulent le plus tendre des sentiments ; lui-même sent tout à coup se fondre la glace qui enveloppait son cœur. Il est aimé, il aime, et, comme le dégel de la nature coïncide avec celui de ses sens, il gagne son procès. Doublement heureux, le jeune homme n'aura désormais pour les sermons de son grand-père que la pitié due aux radotages.

Resserrée en deux tableaux, cette comédie eut

été peut-être intéressante; en trois actes, elle parut monotone, banale, et désappointa les amis mêmes de l'auteur. Déjazet la sauva d'une chute, mais ne put en faire un succès. On la joua quelque temps avec des recettes médiocres, puis elle disparut de l'affiche pour n'y jamais reparaître.

Le 17 novembre de la même année, Déjazet, prenant part à la représentation d'adieux de son camarade Bouffé, obtenait à l'Opéra un succès de chanteuse, dans le second acte du *Mariage de Figaro*, où elle jouait Chérubin. Transporter ce personnage sur son théâtre lui vint naturellement à l'idée; *le Mariage de Figaro* parut donc, au commencement de 1865, sur l'affiche du Théâtre Déjazet, où il se maintint assez longtemps pour permettre à tous d'applaudir la comédienne dans la fameuse romance de Beaumarchais. Deux nouveautés suivirent :

15 mars 1865. — *Lantara*, comédie en deux actes, mêlée de chants, par Xavier de Montépin et Jules Dornay. — Rôle de *Lantara*.

La pièce commence à Fontainebleau, en 1728. Dominique Lantara, patron de l'auberge du *Soleil d'Argent*, est furieux contre son fils qui, au lieu de le seconder dans son commerce, passe son temps à dessiner ou peindre les paysages et les gens des environs. Pour le mettre à la raison il lui signifie d'épouser, dans les vingt-quatre heures, une des deux nièces du père Mathieu, Claquette ou Ragotte, jolies filles qui ont du bien et que sa bonne mine a conquises. Mais Lantara a surpris, un matin, Claquette dans les bras d'un paysan, et Ragotte, un soir, dans ceux d'un garde-française; il a peu de goût pour le rôle de Vulcain et préfère marier les sensibles villageoises à deux grotesques personnages, Malempoint et Chaviré, que leur dot allèche. Claquette et Ragotte font d'abord des difficultés pour

accepter ces tristes prétendus, mais Lantara les menace de révéler les découvertes qu'il a faites et les coupables se soumettent. Le jeune homme échappe au mariage, mais se fait trois ennemis : son père qui le chasse, Claquette et Ragotte qui jurent de se venger.

Leur vengeance s'exerce un an plus tard. Lantara est venu s'établir à Paris, où son talent l'a rendu célèbre, mais il dépense en fêtes l'argent qu'il gagne et vit le plus souvent de crédit ou d'emprunts. C'est par ce côté bohème de son caractère qu'il donne prise aux rancunes qui le guettent. Ragotte, effectivement, lui fait prêter deux mille livres, qu'il oublie de restituer à l'échéance et pour lesquelles on saisit son mobilier ; de son côté Claquette fait avancer par son mari, à Lantara père, quatre mille livres que l'aubergiste ne peut rendre, si bien qu'il est expulsé et mis en prison pour rébellion contre les gens de justice. Lantara, qui a pris en riant sa mésaventure, n'apprend pas avec la même philosophie le malheur de son père ; mais c'est en vain qu'il prie Claquette de l'accepter pour répondant de l'aubergiste ; heureuse de son humiliation, la femme vindicative lui rit au nez. Le peintre alors se décide à mettre aux enchères publiques deux études oubliées sur son chevalet et qui représentent, dit-il, deux aventures d'amour arrivées à Fontainebleau, au lever et au coucher du soleil. A l'énoncé de ces sujets, Claquette et Ragotte, qui assistent à la vente, ne doutent pas que Lantara n'ait fixé sur la toile leurs faux pas de jadis, et achètent sans les voir, moyennant quatre mille livres chacune, les études dont elles ont peur et sur lesquelles le peintre n'a tracé que des figures de fantaisie. Avec l'argent de ses ennemies, Lantara rendra au vieux Dominique sa liberté et son gagne-pain.

Donnée suffisante, mais traitée sans originalité ni finesse ; succès pour Déjazet seule.

25 octobre. — *Monsieur de Belle-Isle*, comédie-vaudeville en deux actes, par Jaime fils. — Rôle du *Chevalier de Belle-Isle*.

L'action se passe en 1712, dans le Morbihan. Les administrateurs du collège de Lorient, avisés de la visite du recteur, ont préparé pour lui un repas délicieux ; mais la plus belle pièce du festin, une langouste piquée de girofles, confite dans la crème d'huile et flanquée de crevettes roses, disparaît tout à

coup. On la cherche vainement, quand l'auteur du larcin se dénonce ; c'est le chevalier de Belle-Isle, écolier indiscipliné, qui est à la tête de toutes les séditions, et qui pousse par surcroît ses camarades à exiger un menu plus attrayant que les haricots et les lentilles dont on les accable. Sur le refus des maîtres, les élèves, toujours guidés par Belle-Isle, s'emparent des mets destinés au recteur et les dégustent joyeusement. Ce sera le dernier exploit scolaire du chevalier ; une lettre du maréchal, son frère, le retire le jour même du collège, mais pour le marier sans délai à la marquise de Cœuvres, qu'il n'a jamais vue. Furieux du droit que son aîné s'arroge, le chevalier refuse la main de la marquise et jure devant tous d'épouser la première femme, veuve ou fille, laide ou belle, riche ou pauvre, qu'il rencontrera. C'est Françoise, paysanne jeune et jolie, qui s'offre à ses regards ; Belle-Isle la trouve charmante et produit sur elle un effet semblable ; mais elle se dit fiancée à son cousin Pacot et refuse pour cela le baiser que le chevalier lui demande. Pacot, dont Belle-Isle a fait une sorte de chien dévoué, ne saurait être un obstacle ; décidé à tenir son serment, le chevalier s'évade donc du collège au moment où l'on vient le chercher pour le conduire à l'autel où l'attend M^{lle} de Cœuvres, et se met à la recherche de Françoise.

Il la retrouve chez Pacot père, où il se fait admettre comme garçon de ferme, pour l'admirer et lui parler de son amour. La paysanne l'écoute avec émotion, mais on n'en continue pas moins les préparatifs de son mariage avec Pacot fils. Celui-ci, que les 6.000 écus possédés par Françoise tentent surtout, céderait volontiers sa fiancée pour une certaine Jacqueline qu'il aime et à qui le chevalier promet 10.000 écus de dot, mais Pacot père n'entend point de cette oreille et mande le tabellion pour hâter le mariage convenu. Françoise, à ce moment, avoue son amour à Belle-Isle, qui reprend ses habits de gentilhomme pour s'opposer à la signature du contrat. Le tabellion a des ordres du maréchal, il passe outre et lit le contrat préparé. O surprise, cet acte porte les noms du chevalier de Belle-Isle et de la marquise de Cœuvres. Françoise, en effet, n'est autre que la marquise et elle donne à Belle-Isle, qui tombe à ses genoux, l'explication de sa conduite : elle avait, à l'exemple du chevalier, fait un serment, celui de gagner le cœur qui l'avait dédaignée.

Cette galante histoire ferait plaisir si des détails trop négligés ne la rendaient invraisemblable. Elle fut accueillie favorablement par

le public, égayé de voir Déjazet, chaussée de sabots, vannant le grain et battant le beurre avec une gaucherie tout aristocratique.

Nous avons énuméré les rôles joués par Déjazet à son théâtre sans raconter les phases diverses de cette entreprise. Ouvert sous les meilleurs auspices, le nouveau théâtre était rapidement entré dans l'ère des difficultés. Difficultés d'argent et de répertoire. Dès 1860, on avait dû, pour payer exactement les artistes, hypothéquer la maison de Seine-Port ; les intérêts et le remboursement de ces emprunts grevaient quotidiennement les recettes qui n'avaient point toujours l'ampleur rêvée. Le public qu'attiraient les apparitions de Déjazet se montrait plus rétif vis-à-vis des pièces qu'on donnait dans l'intervalle de ces apparitions, et le produit des comédies interprétées par la grande artiste fondait rapidement dans les frais nécessités par les machines à décors et à femmes, que son fils montait avec plus d'habileté que de chance. Jusqu'en 1864, néanmoins, la situation demeura acceptable ; mais, à partir de cette époque, elle s'aggrava d'autant plus rapidement que Déjazet elle-même sembla perdre une partie de l'action qu'elle avait jusque là conservée sur les spectateurs. La lettre suivante, datée du 21 mars 1865, montre que la comédienne ne se faisait, à cet égard, aucune illusion :

Il est fâcheux — écrivait-elle à son fils — que le parti que tu as pris de supprimer tes grandes affiches date précisément de ma rentrée que, selon moi, tu ne fais pas assez valoir. Comme toi, et plus que toi

peut-être, je déteste ce qu'on appelle vulgairement la banque, et si, pour tout ce qui touche notre théâtre, il n'en existait pas, je te dirais : Faisons pour moi comme pour tous. Mais tu lances tes revues par tous les moyens possibles, tu inventes des réclames, les spectacles qui me précédaient étaient annoncés de diverses façons dans Paris, je trouve donc presque maladroit de devenir aussi modeste à mon endroit. Lorsque j'étais aux Variétés, certes le succès de *Gentil-Bernard* n'était pas douteux, et pourtant Nestor avait fait faire des affiches énormes avec le Dragon-Déjazet en tête. Aujourd'hui le bon goût se perd, et, pour n'importe qui, il faut battre la grosse caisse. *Lantara* n'est pas une bonne pièce, je le veux bien, mais si l'actrice en a fait le succès à la première représentation aussi brillant qu'il l'a été, l'actrice devrait faire aussi de l'argent. J'ai joué au Palais-Royal des pièces plus médiocres que celle-là. *Sous clef*, *Voltaire en vacances*, et tant d'autres misérables ouvrages, faisaient de l'argent quand même. C'est qu'alors on n'avait pas faussé le goût du public par toutes les ordures qu'on lui sert à présent. Je suis certaine que la pièce pour Thérésa fera de meilleures recettes que la mienne. Donc, mon cher enfant, il faut me soutenir, me pousser et ne compter en rien sur mon talent qui n'est plus à la hauteur du siècle et surtout de notre théâtre. Il n'y a plus que deux scènes défendant l'art véritable, les Français et le Gymnase, et, comme la partie du monde comme il faut est la moindre, ces deux théâtres l'accaparent. Un troisième peut-être irait encore, mais il faudrait du temps, une troupe et de bons auteurs ; nous n'avons rien de tout cela, et forcément, nous suivons le torrent. C'est pourquoi, quand nous tournons à l'eau tranquille, nous dégringolons ; c'est pourquoi ta vieille mère, mon pauvre enfant, ne peut plus t'être d'un grand secours. C'est triste, mais c'est vrai.

Donc encore une fois, ne me réduis pas à ma simple valeur. Mets-moi des grelots, des sonnettes, des tambours aux pieds, aux mains, partout enfin ;

à force de bruit, on saura peut-être que j'existe encore !...

Le mauvais goût public avait, à cette époque, trop d'aliments pour que le talent fin et délicat de Déjazet luttât sans désavantage ; malgré ses efforts donc, la décadence du théâtre qui portait son nom s'accentua de telle façon qu'elle dut bientôt, par raison d'économie, renoncer à figurer régulièrement en tête du personnel : — « Allons, écrivait-elle de Vichy, le 8 août 1866, à Eugène, c'est convenu, je ne suis plus au Théâtre Déjazet. Je vais organiser une grande tournée, et ce n'est désormais que de loin que je prierai pour toi. C'est dur, c'est triste, d'aller vivre seule, loin de toute famille, de toute affection ; mais il le faut pour échapper à une catastrophe dont nous ne nous consolerions ni l'un ni l'autre !... » — La courageuse artiste reprit donc, à cette date, l'existence errante dont elle avait pu se croire délivrée, et on ne la revit, au Théâtre Déjazet, qu'à de longs intervalles, soit dans des rôles déjà connus des habitués de ce théâtre, soit dans des pièces empruntées pour la première fois à son ancien répertoire. C'est ainsi qu'elle reprit, en mai 1867, *le Vicomte de Létorières*, augmenté, pendant quelques soirs, d'une cantate en l'honneur des étrangers attirés à Paris par l'Exposition, et, le 9 octobre de la même année, *Bonaparte à Brienne*, agrémenté d'une musique nouvelle. Quand elle s'était, par quelques représentations, rappelée au souvenir des Parisiens, Déjazet

repartait en province, et les cachets qu'elle y gagnait tombaient presque en entier dans la caisse de son fils.

— Que ne vendez-vous ce maudit théâtre ! lui disaient parfois les amis pour qui la raison de ses absences multipliées n'était pas un secret.

Suivre ce conseil c'était, de gaieté de cœur, sacrifier la moitié au moins des fonds mis dans l'entreprise, c'était risquer surtout de perdre le bénéfice alléchant d'une expropriation qui paraissait imminente; pour ses enfants plus que pour elle, la comédienne aima mieux continuer la lutte engagée contre le mauvais sort. Le courage ne lui manquait pas, et elle aimait à constater que l'âge n'altérait en rien ses moyens physiques. — « Demain 30 août 1868, écrivait-elle de Lyon à une amie, — j'aurai 70 ans : jolie fête ! Je voulais jouer *Richelieu* à Paris ce jour-là ; je le joue ici ce soir. N'importe, représenter un duc de quinze ans à soixante-dix ans moins un jour, c'est drôle !... » — Drôle peut-être, charmant à coup sûr ; mais, à ces jeunesses miraculeuses, la nature inflige parfois des déconvenues cruelles. Le 2 septembre suivant, Déjazet tombait malade assez gravement pour ne pouvoir ni continuer ses représentations ni quitter Lyon ; ce fut le 14 octobre seulement qu'on put la ramener à Paris, où des soins éclairés l'attendaient. C'est avant ce retour que la comédienne, prenant son mal pour un avertissement, donna libre carrière aux sentiments religieux qu'elle n'avait jusque là manifestés

que discrètement ; elle communia pour la première fois et reçut la confirmation ; on ne peut qu'être ému de cet acte accompli sans affectation comme sans hypocrisie. Des préoccupations de divers genres prolongèrent le repos forcé de Déjazet au delà des limites que les plus pessimistes des docteurs lui avaient assignées. — « Tant que vous vous tourmenterez, disait-on à la malade, vous ne guérirez pas. » — Comment ne se pas tourmenter, cependant, en présence d'engagements non tenus, de dépenses excessives, des besoins surtout du théâtre qui réclamait chaque jour plus impérieusement le secours de son talent. En vain prépara-t-on des combinaisons la laissant à l'écart, toutes échouèrent, et la comédienne dut reparaître sur la scène plus tôt que ses amis ne l'eussent désiré. Avec quelles appréhensions revit-elle le feu de la rampe ? Le billet suivant, écrit la veille de sa rentrée, le dira mieux que les plus longues phrases :

Quoique vous ayez, mon cher H., laissé ma dernière lettre sans réponse, je croirais manquer au devoir de l'amitié si je ne venais vous dire que, demain lundi, je fais ma rentrée dans *Richelieu*. Donc, priez pour moi, car je ne suis ni forte ni guérie, mais la nécessité parle plus haut que la prudence !

Demain 3 mai 1869, il y aura huit mois et dix-huit jours que je suis tombée malade. Demain, à neuf heures du soir, pensez à votre pauvre amie !...

L'événement, par bonheur, donna tort à toutes les craintes. Applaudie, couverte de

fleurs, rappelée plusieurs fois, Déjazet constata avec joie qu'elle n'avait perdu ni en jeunesse ni en autorité.

A *Richelieu* succédèrent diverses reprises, parmi lesquelles nous mentionnerons celles de *Vert-Vert* (20 octobre), et de *Voltaire en vacances* (10 décembre). Toutes furent heureuses, mais les besoins de l'entreprise eussent eu raison de recettes plus brillantes encore. L'expropriation qu'on espérait s'était faite, en effet, au détriment du théâtre, qu'elle avait isolé et juché à cinq mètres au-dessus de la chaussée ; le public, momentanément attiré par le nom de Déjazet, s'éloignait dès que ce nom disparaissait de l'affiche ; le chiffre des dettes, enfin, augmentait tous les jours, rendant inévitable une cession ruineuse ou une faillite humiliante. Un dernier effort fut tenté, au commencement de l'année suivante, effort qui consistait, pour Déjazet, en une création multiple que pouvait accueillir un succès de curiosité.

18 janvier 1870. — *Les Pistolets de mon Père*, comédie-vaudeville en un acte, par Ch. Flor O'Squarr. — Rôles du *Chevalier de Gersac*, de *Rosine Dupuis* et d'*Olympe*.

La scène se passe à Paris, au moment du décès de Louis XIV. Le vicomte de Gersac, ancien mauvais sujet converti par les années, tient la dragée haute au chevalier Raoul, son fils, qu'il prétend faire entrer dans les ordres. Mais l'instinct conduit le jeune homme sur un chemin tout autre ; il soupe et se bat en cachette, grâce à la complicité d'un vieux domestique. Le vicomte apprend tout à coup ces escapades et prépare des sermons où l'austérité des mœurs est présentée comme la seule

règle de conduite digne d'un gentilhomme. Malheureusement pour l'autorité paternelle, Raoul, en remettant dans leur gaine des pistolets dont il s'est servi pour intimider une soubrette et l'embrasser alors tout à son aise, découvre dans le fond de la boîte nombre de médaillons, de tresses et de déclarations féminines à l'adresse du vicomte. Ce sont les souvenirs de la jeunesse accidentée de M. de Gersac. — « Ah ! monsieur mon père, vous me donniez la comédie, s'exclame le chevalier, je vais vous jouer en revanche une scène de ma façon ! » — Il se présente audacieusement au vicomte sous les apparences d'une provençale décrépite, Rosine Dupuis, qui remue les cendres d'un amour datant de trente années, puis sous le costume excentrique d'une prétendue fille issue de cet amour, Olympe, virago portant cravache et qui, sur un mot équivoque de M. de Gersac, fond sur lui à coups d'épée. Quand Raoul a mis de la sorte son père dans l'impossibilité de nier un passé folâtre, il reprend ses quinze ans et son sexe pour obtenir du vicomte désarçonné la promesse d'une complète indulgence pour ses fautes passées et futures.

Cette donnée, dépourvue d'originalité, est développée sans finesse. Son seul mérite était de permettre à Déjazet d'incarner successivement trois personnages dissemblables. Elle le fit avec une verve, une souplesse, une variété rares. Tour à tour adolescent aimable, duègne sentimentale et fille batailleuse, lançant le mot avec un air souverain ou chantant délicieusement de jolis airs, elle fut acclamée de tous et termina par un triomphe la longue liste de ses créations.

Mais ce succès d'artiste ne fut point un succès d'argent. Le petit théâtre était condamné. On vendit, avec quarante mille francs de perte, à un spéculateur épris de musiquette. Le 31 mai 1870, le Théâtre Déjazet opéra sa clôture. Le 3 juin suivant, la comédienne prit congé de son public par une représentation spéciale des

Près Saint-Gervais. Plus d'une larme y coula, de part et d'autre, mais on savait que cet adieu n'était pas définitif, et bien des spectateurs répétaient, au départ, ces vers de l'à-propos écrit par Albert Glatigny :

> Il est d'autres jardins, il est d'autres feuillages
> Où l'ange Fantaisie, en te donnant la main,
> Chassera de ton ciel la bise et les nuages,
> Nous t'y retrouverons, Déjazet, à demain !

X

Années de misère.

Le lendemain des adieux faits à son théâtre, Déjazet jouait, à Passy, *le Vicomte de Létorières*, sans qu'on pût trouver, sur sa physionomie ou dans son jeu, trace des émotions de la veille. Elles avaient été vives, pourtant, ces émotions, et nous trouvons la plus poignante d'entre elles consignée dans une lettre écrite, quelques jours après, par la comédienne, à M. de Villemessant.

Voisin de Déjazet à Seine-Port, M. de Villemessant avait récemment quitté cette campagne pour s'installer à Enghien. Dans ce déménagement figurait un colis embarrassant quoique utile, un âne, que son propriétaire déclara ne point vouloir emmener.

— Vendez-le moi, dit alors Déjazet.

— Vendre mon âne ?... Jamais ! répondit M. de Villemessant ; songez donc que c'est mon compatriote : il est né à Chambon, dans mon village. Je refuse de vous le vendre ;... seulement, je vous le donne !

La lettre suivante est le remerciement de Déjazet à l'obligeant publiciste.

28 juin 1870.

Permettez-moi, sitôt revenue à Paris, de vous remercier du beau et bon cadeau que vous me faites, mon cher M. de Villemessant. Soyez sans inquiétude, votre compatriote, comme vous l'appelez, sera soigné et aimé ; il n'aura changé que de logement. Encore une fois, merci !

J'ai peu l'habitude de voir mes désirs se réaliser, et lorsque, comme vous, on les comble aussi gracieusement, j'y suis doublement sensible. En ce moment où tout m'échappe, où les regrets, les déceptions et les soucis pèsent sur mon esprit et mon cœur, la joie que je ressens est une bonne action qui vous sera comptée là-haut !

Mon théâtre est vendu ! Voilà, penserez-vous, qui devrait me faire heureuse et tranquille, puisque, pendant ces cinq dernières années, j'ai eu à lutter contre tout ce qui constitue une ruine complète : Abolition des privilèges, réduisant le mien à zéro, — liberté non seulement des théâtres mais encore des cafés-concerts, dont les chansons sont devenues des pièces et les chanteurs des acteurs, — puis enfin les démolitions, qui, pendant dix-huit mois, ont tellement encombré les abords de mon théâtre qu'elles semblaient dire au public : « Je vous défie d'entrer là ! »

Un jour (ceci est de l'histoire) j'arrivais pour jouer *Richelieu*. Devant moi marchaient six personnes qu'à leur empressement et à leur toilette je devinai aller au spectacle. Je souriais à ces braves gens qui peut-être m'apportaient plus que leurs économies, quand ils s'arrêtent tout à coup devant une montagne de sable et de cailloux en s'écriant: « *Tiens, le théâtre est abattu, allons-nous en* ». Et les voilà s'en retournant, tandis que je les regardais s'éloigner sans avoir le courage de les détromper ! — Que de fois, hélas ! pareille chose a dû se renouveler ! — Lorsqu'enfin nous sortîmes des décombres, mon théâtre était changé en belvédère, d'où l'on découvrait une immense plaine impraticable, car pour parvenir jusqu'à

nous, s'il pleut, c'est une rivière à franchir, s'il gèle, une Russie à traverser, et, en tout temps, il faut y défendre sa vie, seconde par seconde, contre les voitures qui débouchent de dix côtés différents. Ajoutez-y, le soir, l'insuffisance des lumières, rendue plus sensible par l'exagération de celles venant des nouveaux boulevards!... Aller au Théâtre Déjazet dans de pareilles conditions était-il possible ? Non !

Tout cela devrait donc aujourd'hui me faire crier : « Merci » à M. Manasse qui a bien voulu prendre ma place. — Eh bien ! moquez-vous de moi, mon cher M. de Villemessant, j'ai pleuré, je pleure encore ce malheureux théâtre ! L'épreuve que son voisinage me force à subir chaque fois que je sors est au-dessus de mon courage, et mon pauvre cœur se gonfle en passant devant cette porte qui non seulement n'est plus la mienne, mais d'où l'on va effacer jusqu'à mon nom, quand j'osais espérer qu'après moi lui du moins resterait ! Pourquoi donc ce Monsieur en a-t-il tant exigé la possession ? Pour éviter sans doute qu'il pût reparaître ailleurs. Qu'est-ce que cela lui faisait, puisqu'il le méprise ? Tenez, le jour où je le verrai disparaître, ce pauvre nom, je me ferai l'effet d'un soldat qu'on dégrade en lui arrachant sa croix d'honneur, car *le Théâtre Déjazet*, c'était mon ruban rouge, à moi !

Enfin, voilà le dernier coup que le sort me réservait. Il faut courber la tête : que la volonté de Dieu soit faite ! Il me punit dans mon orgueil, je l'ai mérité sans doute ; qu'il me pardonne ma vanité d'artiste !

Les peintres, les poètes laissent après eux des preuves de leur mérite ; les siècles passent sur leur réputation, mais leurs ouvrages restent. — De nous, que reste-t-il ? Pas même notre nom sur un mur ! C'est triste !

Des difficultés d'argent s'ajoutaient à cette peine morale. Les dettes du Théâtre Déjazet étaient si nombreuses que les 79.000 francs du

preneur ne pouvaient permettre de donner que cinquante pour cent aux créanciers. Ils avaient espéré mieux et se montraient désagréables. Rien n'était versé, d'ailleurs, et Déjazet, pour subvenir aux besoins des siens, dut se mettre en quête d'engagements. Vichy d'abord la demanda, puis le petit théâtre des Folies-Marigny l'invita à passer chez lui son répertoire en revue. Elle y parut, le 18 juillet, dans *Richelieu*, avec un succès qui ne devait pas avoir longue durée. La chaleur était grande, Napoléon III venait de déclarer la guerre à la Prusse, et la population parisienne aimait mieux deviser sur les places que de peiner à l'audition d'un vaudeville.

Marigny est fermé — écrivait, le 22 juillet, la comédienne à une amie — et mon traité est remis à plus tard, avec la condition *signée* que le théâtre ne pourra rouvrir sans moi. Quand ? Je l'ignore, puisque cela dépend du soleil et de la guerre. Donc, une bonne pluie, une première victoire, et me voilà sauvée !

Une victoire ! On sait que Déjazet eût pu longtemps attendre. La banlieue de Paris lui procura quelques ressources. Nous la vîmes, à Passy, donner, le 30 juillet, une représentation curieuse de *Gentil-Bernard*. Partageant la fièvre patriotique qui brûlait les têtes, elle avait imaginé d'intercaler *la Marseillaise* dans le deuxième acte, et disait, en costume de dragon, le superbe couplet :

<div style="text-align:center">Amour sacré de la patrie.....</div>

de façon à accélérer le battement de bien des cœurs.

Un certain nombre d'acteurs du Théâtre Déjazet s'étaient alors groupés autour de leur ancienne patronne. C'est avec ces mêmes partenaires que Déjazet partit, le mois suivant, pour Dieppe, où elle était désirée. Cinq lettres adressées à Mme Benderitter, qui ne reçut quatre d'entre elles qu'au mois de mars 1871, racontent la campagne faite par Déjazet dans cette ville, première étape du long exil qui l'attendait.

Dieppe, 27 août 1870.

Il me tarde de vous dire, chère Joséphine, que ma première représentation a été aussi belle et aussi bonne que possible. Succès ébouriffant, salle trop petite. Bref, l'affaire se présente bien, quoique l'annonce d'*une* représentation ait été peut-être pour beaucoup dans l'empressement du public ; mais l'effet a été si grand que j'espère en l'avenir. Malheureusement, il est un peu borné ; passé le 15 septembre le monde ne reste pas, et, après Dieppe, je ne vois plus de ville possible. Enfin, marchons toujours sur ce qui se présente : qui sait ce que Dieu nous réserve ?

Ici, ma bonne amie, on s'occupe peu de politique ; c'est au point que, si l'on pouvait perdre la mémoire, on ne se douterait pas qu'il existe de si terribles événements. Cette trop magnifique *Marseillaise*, je ne l'entends plus ; un gamin ose à peine la siffler de loin en loin ; pourtant, les rues regorgent de volontaires, mais ils sont silencieux, et le bruit seul de leurs pas m'annonce qu'ils passent sous ma fenêtre. Quelle différence avec ceux de Paris qui braillent à qui mieux mieux. Aussi, je vous l'avoue, mon esprit s'est un peu rafraîchi devant cette existence raisonnable qui, si elle n'efface pas toute inquiétude, vous laisse du

moins la possibilité de réfléchir et de voir les choses autrement que dans un télescope !...

10 septembre 1870.

Que devenez-vous, mon amie ? Comment nous laissez-vous ainsi dans l'inquiétude ? On lit dans les journaux que Montmartre servira d'observatoire, qu'il va être miné, que sais-je ?... Si cette lettre vous trouve encore chez vous, répondez-moi vite, car on nous annonce aussi l'impossibilité des communications d'ici deux ou trois jours !...

Moi, je suis désolée. On craint les Prussiens, même ici. Cela me semble invraisemblable ; qu'y trouveraient-ils ? De pauvres pêcheurs, voilà tout. Les paquebots regorgent de gens partant pour l'Angleterre, et le peu qui reste n'a pas le cœur à la joie, d'autant plus que tous les mobiles sont partis pour Paris avant-hier soir. Que de familles dans les larmes !... On fait depuis quelque temps maigre chère à la maison ; un pot-au-feu nous fait trois jours ; le loyer n'est pas payé et l'on nous menace : voilà où nous en sommes ! Que faire, hélas ? Retourner à Paris ?... J'y mangerais, sans doute, mais mon fils irait se battre... Ah ! plutôt demander l'aumône ici !...

25 septembre 1870.

Nous clôturons ici, ce soir, par ordre de M. le maire. Nous faisions bien peu, hélas ! puisque dimanche passé, j'ai eu 17 francs, et jeudi 8 ; même part, du reste, que tous les acteurs, heureux encore de couvrir les frais et d'avoir de quoi acheter du pain !

Etes-vous toujours à Montmartre ? Espérez-vous dans la défense de Paris ? Ici, l'on dit que nous sommes perdus. Mon Dieu, mon Dieu, quel cataclysme !

Ma fille est, avec tous ses enfants, à Beaulieu, chez la nourrice de l'un d'eux ; elle me crie au secours, et je n'ai rien, rien !

Ecrivez-moi, ma pauvre Joséphine, donnez-moi du courage ; il m'en reste si peu !...

<p style="text-align:right">8 octobre 1870.</p>

Ma bonne Joséphine, je vous écris au hasard, car j'ignore si ma lettre vous parviendra. On me l'a fait espérer à la poste, à cause de la demi-feuille. On dit tant de choses sur Paris ; on prétend que les vivres vont vous manquer : jugez de notre inquiétude !...

Nous sommes ici depuis quinze jours sans jouer. La troupe est allée une fois à Rouen, pour le bénéfice des blessés ; on a donné *Richelieu* au Théâtre des Arts. Chaque acteur a eu 20 francs avec voyage payé ; moi 100 francs pour tout ce qui était à ma charge ; comme nous étions trois, cela m'a fait un cachet de 35 francs, et je vous assure que de longtemps je ne m'étais vue aussi riche. On a mangé mieux qu'à l'ordinaire et laissé reposer le poisson, notre grande ressource, puisque c'est mon fils qui le pêche !... Je suis allée à Rouen une seconde fois chanter *la Lisette* à l'Alcazar, pour un lit de blessé qui portera mon nom. Bref, ma chère Joséphine, tant à Dieppe qu'à Rouen, j'ai versé dans la caisse de nos pauvres martyrs 2.700 francs. J'en ai été doublement récompensée, puisque, pour cela seulement, on m'a donné la permission d'embarquer les dix hommes de la troupe, malgré l'ordre venu depuis huit jours de ne laisser sortir aucun Français de France. Nous partons lundi ou mardi pour Londres, et j'espère ne pas y mourir de faim !...

<p style="text-align:right">12 octobre 1870.</p>

Si cette lettre vous parvient un jour, ma chère Joséphine, vous saurez du moins qu'avant de quitter ma pauvre France j'y ai laissé mes vœux et mes dernières prières pour elle et pour vous ! Je ne reçois pas de lettres depuis bien longtemps et ne sais de Paris que ce qui se dit. C'est triste, et nous partons demain pour Londres, bien malheureux et bien inquiets ! Le temps est mauvais pour la mer, je vais être probable-

ment très malade, mais qu'est-ce que la souffrance du corps devant celle de l'âme, et les nôtres sont à l'agonie !

Adieu, n'oubliez pas que je vous aime et que chaque jour je pense à vous !... Ah ! le jour où je reverrai votre écriture, j'en serai *bien, bien* heureuse !

Londres réservait à Déjazet l'ouverture d'un théâtre nouveau, l'Opéra-Comique. Elle y parut pendant un mois, passa ensuite à Charing-Cross, puis dans une troisième salle, sans gagner plus que n'exigeaient son entretien et celui de sa famille. N'oubliant pas la patrie souffrante, elle joua et chanta plus de dix fois pour nos blessés ou réfugiés ; elle reçut pour cela, des corporations de bienfaisance, une médaille d'or qui la toucha profondément.

On connaissait la position embarrassée de la célèbre artiste, et des sympathies venaient parfois spontanément à elle. Nous trouvons, dans ses papiers, cette offre, honorable pour celui qui l'avait faite autant que pour celle qui en était l'objet :

27 octobre 1870.

Mademoiselle,

Permettez-moi, à titre d'admirateur, non seulement de la grande comédienne, mais aussi de la femme de cœur, de vous offrir les 25 livres incluses, dont vous pourrez peut-être vous servir aujourd'hui que vous vous trouvez exilée de votre pays.

Croyez, Mademoiselle, qu'en vous envoyant cet argent, je n'ai nullement l'intention de faire une aumône qui pourrait blesser l'orgueil ou la sensibilité de celle qui s'est toujours montrée si bonne envers

tous les malheureux. Si jamais, à l'avenir, vous vous trouvez dans des conditions favorables, vous me rendrez ce que je vous prête maintenant ; sinon, peu m'importe, pourvu que j'aie pu vous être agréable en un moment difficile.

En vous priant d'accepter l'assurance de mes sentiments distingués et de ma profonde sympathie pour la France, je suis, Mademoiselle, votre serviteur.

<div style="text-align:right">Alfred C. CLARK,

(de New-York).</div>

Une lettre de Déjazet relate encore un trait analogue, souligné doublement par une contre-partie fâcheuse :

Lord Dudley m'a donné 2,000 francs à ma dernière représentation, et voici comment.

A Londres, il n'est pas rare que les grands seigneurs se montrent généreux envers ce qu'ils appellent *une étoile*, soit en payant leur loge vingt fois ce qu'elle vaut, soit en faisant un cadeau. Lord Dudley, sachant que nous étions dans de mauvaises affaires, que je quittais parce qu'on ne me payait pas, est venu chez moi et m'a dit, avec une bonté et une franchise dont mon cœur se souviendra toujours: « Madame Déjazet, je voulais vous offrir un bijou, en témoignage de la reconnaissance que je vous dois pour les délicieuses soirées que vous m'avez fait passer, mais je connais vos ennuis et le motif qui vous fait partir, je crois donc devoir convertir en argent le bijou que je voulais vous offrir, sans que cela puisse vous blesser. Acceptez d'aussi bon cœur que j'offre. » — La rédaction est textuelle ; je ne l'ai pas oubliée, je ne l'oublierai jamais ! Avec ces 2,000 francs, j'ai pu payer ce que je devais à Londres et partir.

Quant au prince de Galles, son médecin, que j'ai connu à Paris il y a vingt ans, a voulu le faire s'intéresser à moi. S. A. venait très souvent m'applaudir,

ne payant que la valeur de sa loge, c'est-à-dire les places, car la décoration coûtait chaque fois 200 francs qui nous restaient pour compte ; elle a néanmoins répondu qu'elle était trop gênée pour accueillir la requête de notre ami commun. Un prince de Galles ! un roi futur... qui était venu p..... dans ma loge, la seule contenant certain retrait dont un prince même a besoin !...

Après Londres, Déjazet passa en Belgique pour y trouver des déceptions nouvelles. Elle les énumère dans ces lettres à sa fidèle amie :

Liège, 30 avril 1871.

Nous sommes ici depuis quinze jours ; je n'y fais pas de très brillantes affaires, la tristesse et l'inquiétude étant partout, mais du moins le peu que je gagne est pour moi. Tâchez de m'écrire encore, mon amie ; on dit que la Commune fera sauter Paris plutôt que de se rendre, jugez si nos cerveaux et nos cœurs sont à l'envers ! Est-ce que Dieu souffrirait cela ? Non, n'est-ce pas ? Souvenez-vous que les esprits, un soir, nous ont dit que nous perdrions ; hélas ! ils avaient dit vrai : consultez-les donc encore, chère amie !...

Liège, 19 mai 1871.

Si vous êtes heureuse de pouvoir correspondre avec moi, ma bonne Joséphine, je ne le su.. pas moins, croyez-le bien, car, devant les tristes événements qui se passent, quoi de plus douloureux que d'ignorer le sort de ceux qu'on aime !... L'année est dure pour tout le monde, personne n'a l'esprit au plaisir, on a donné beaucoup pour les blessés, ce qui rend le public plus rare qu'à l'ordinaire. Néanmoins on gagne de quoi manger convenablement, de quoi ne pas coucher dehors, et, par le temps qui court, c'est à se croire heureux. — Heureux ! il faudrait, pour l'être, oublier Paris, mon si beau et si massacré Paris !

Tenez, Joséphine, si je n'y avais que ma maison, je voudrais n'y revenir jamais. Du moins je le garderais dans ma mémoire tel que je l'ai laissé et me dirais que ce qui s'y passe est un rêve !...

La colonne est tombée !... Ah ! les brigands, les sauvages, que ne les a-t-elle écrasés tous !...

Spa, 9 juin 1871.

Hier seulement j'ai quitté Liége. Nous devions commencer à Spa dimanche, mais devant ce temps affreux (huit jours de pluies continuelles), on va, dit-on, remettre les courses, et me voici encore au repos. C'est désolant; depuis plus d'un mois que je ne gagne rien, je suis entièrement à sec, et nous sommes cinq à vivre ! De plus, ma fille est toujours à Beaulieu ; ne pouvant payer la somme énorme qu'elle doit, on la retient, et sa dette augmente...

Mais comment vous parlé-je de mes ennuis ? Que sont-ils, à côté des désolations qui vous entourent ? Mes amis vivent, ma maison est debout, ne suis-je donc pas largement privilégiée, et ne devrais-je pas avoir honte de me plaindre ? — Vous me dites de revenir à Paris le plus tôt possible ; mais y pensez-vous ? Avec quoi y vivrais-je ? Quêter un engagement n'est point dans mes goûts, et d'ailleurs que va-t-on offrir aux artistes ? Puis, une fois à Paris, songez donc à l'arriéré qui me tomberait de tous les côtés : loyers, billets, intérêts de Seine-Port, dettes du théâtre vendu et non payé, etc. Ma pauvre amie, le pétrole a épargné mes meubles, mais les créanciers ne seront pas si généreux. Je ne gagnerais jamais pour sauver mon mobilier, ils sont trop à se le disputer. Je vous l'ai dit, mon projet est d'aller en Russie ; là seulement il y a beaucoup d'argent à gagner, et il m'en faut beaucoup ! Mais la Russie n'est que pour l'hiver ; d'ici là que vais-je trouver ? Spa ne m'assure que quelques représentations, quelques, entendez-vous, et après je ne vois, je n'espère rien. Je vous jure, amie, que je suis plus qu'inquiète : j'ai peur !...

Ostende, 13 août 1871.

Je ne vous oublie pas, ma chère Joséphine, mais vous devez savoir, vous qui avez vu de près ma vie de province, combien les heures me sont volées par le travail de ce maudit théâtre, travail qui, à peine terminé dans une ville, recommence de plus belle dans une autre, où je trouve des figures nouvelles mais la même incapacité.

J'ai fait ici des recettes déplorables, et pourtant il y a un monde fou ; mais on va à la mer et non au spectacle : à la mer on respire, au théâtre on étouffe. Je croyais rester un mois, mais je me sauve. Hier, avec ces mots sur l'affiche : « *Pour les adieux et au bénéfice de M^{lle} Déjazet* », on a fait 220 francs. Enlevez 200 francs pour les frais, partagez et jugez ! Seulement, le directeur a été généreux ; il a refusé le partage ; j'ai donc eu 20 francs pour moi !... Je retourne à Bruxelles ; j'y joue jeudi au bénéfice d'un pauvre diable, plus malheureux que moi encore. La location qui, d'après ce qu'on m'écrit, est énorme, me fait espérer qu'on me demandera une ou deux représentations en plus, et alors je gagnerai quelque chose pour pouvoir aller à Lille, où je suis engagée par M. Bertrand, directeur des Variétés de Paris, ce qui peut-être m'amènera, en décembre ou janvier, dans cette dernière ville !...

Déjazet avait eu raison de penser que son retour à Paris ferait d'elle l'objectif de poursuites nombreuses ; sa rentrée en province suffit à réveiller les créanciers momentanément assoupis.

Lille, 4 septembre 1871.

Nous voici à Lille, ma chère Joséphine, et par un soleil de juillet. Les fêtes du pays amènent dans la ville dix ou douze mille âmes par jour, ce qui, en temps de pluie, eût fait la fortune du théâtre. C'est le

contraire qui se produit. A ma première représentation, vendredi, j'ai eu comme part zéro, hier dimanche 100 francs. On se promène, on va aux baraques de la foire, au cirque en plein air, mais au théâtre point.

Cela me désole, mon amie, car, à part les dépenses journalières, il me tombe réclamations sur réclamations. Loyers, billets, ces arriérés sont effrayants ; les frais marchent pour les grossir, et la fin de tout cela sera la saisie de mes meubles du boulevard et la vente de Seine-Port, car ceux par qui je l'ai sauvé une première fois ne me fourniront pas de quoi le sauver une seconde. J'ai donc l'épée de Damoclès au-dessus de ma tête, et je suis résignée à la recevoir !...

Bayonne, 20 octobre 1871.

J'ai débuté hier, chère amie, et, comme il faut que le diable se glisse toujours où je suis, il a fait tomber, juste au moment de l'ouverture des bureaux, une ondée à ne pas mettre un chien dehors. Aussi, pour tout beau sexe, il y avait six dames dans la salle. Cela n'a pas empêché la recette de s'élever à 500 francs, dont je n'ai rien touché, voici pourquoi. Il a été passé ici un billet de 590 francs qui, comme tant d'autres présentés à Paris, n'a pas été soldé. Donc hier, à midi, une belle et bonne saisie a été remise au directeur, auquel on enjoignait de ne pas me donner même cent sous. C'est tout à l'heure seulement que l'huissier, se montrant bon garçon par exception, a consenti à un arrangement de 50 francs par chacune de mes représentations. Je n'avais pas besoin de cette nouvelle brèche à ma part. Bref, ma bonne Joséphine, je vois mes affaires s'embrouiller de plus en plus. Toutes ces concessions à celui-ci et à celui-là dévorent petit à petit le produit de mon travail, et je me fatigue pour ne faire que reculer le triste dénouement de ce drame en 73 tableaux, c'est-à-dire que, depuis 73 ans que je le joue, il me faudra enfin le finir par une catastrophe complète !... Je vous afflige ? Que voulez-vous, c'est le lot de tous ceux qui m'aiment. J'ai cependant

bien souvent le courage de me taire, mais, quand tout m'accable à la fois, je suis forcée de plier sous le fardeau !...

Je ne sais si je resterai longtemps ici. Le personnel est non seulement incomplet mais détestable, au point qu'hier on n'a pas laissé finir la dernière pièce. J'ai eu pourtant un magnifique succès dans *Lauzun*. Le directeur est parti ce matin pour recruter à Bordeaux premier et second comiques, premier rôle, ingénue, amoureuse, etc. ; il ne manquait que cela pour monter mes pièces !

Bayonne, 4 novembre 1871.

Je n'ai pas joué depuis mercredi, parce que l'on ne me donne que deux représentations par semaine. Il ne m'eût pas été possible de le faire, d'ailleurs , j'avais la voix complètement voilée, et ce ne sera pas trop de trois jours pour qu'elle revienne. Je joue demain *la Douairière* et *Voltaire*, puis, jeudi, *Garat*, pour mon bénéfice. Dimanche la clôture, et mardi départ pour Pau. J'espère de toutes façons y être plus heureuse qu'ici. On y dit le climat meilleur, quoique nous n'ayons pas à nous plaindre. Les journées sont claires et douces, mais les soirs et matins plus que frais, ce qui est traître en diable si l'on ne se méfie pas. C'est probablement ma confiance qui m'a valu ce que j'ai attrapé ; mais me voilà guérie et sur mes gardes. J'ai payé mon tribut à l'hiver et je lui fais les cornes !...

Bayonne, 13 novembre 1871.

J'ai voulu attendre ma clôture, amie, pour vous écrire. Elle a été splendide. Jamais *Garat* n'a produit un pareil effet, même à Paris. Il est fâcheux de l'avoir donné si tard, on aurait fait, j'en suis sûre, trois ou quatre belles représentations avec. J'ai eu cette fois une part assez convenable, puisqu'elle me permet de payer ce que je dois ici et nos cinq voyages de demain avec bagages : il était temps. Je viens de signer un traité pour Toulouse, après Pau. Je n'y suis allée

qu'une fois, il y a bien trente ans, et j'y ai fait merveille. Si l'on ne me trouve pas changée, tout ira bien...

Pau, 19 novembre 1871.

J'ai joué deux fois ici ; la première a été, comme argent, bien meilleure que la seconde. Il me tarde d'être à Toulouse. C'est une grande ville, on peut y jouer les pièces deux fois ; et puis il y fera moins froid qu'ici. Nous sommes gelés tous. Le voisinage des Pyrénées, que l'on voit parfaitement, nous envoie un vent sibérien. Le ciel est d'un bleu superbe, le soleil splendide, ce qui rend les journées supportables ; mais les soirs !... Et j'ai une loge sans cheminée, sans poêle. Ils sont assez rares, ces froids-là, surtout en novembre, mais, comme j'ai toujours de la chance, il en fait pour moi !...

Pau, 3 décembre 1871.

Je pars demain matin pour Toulouse, et je vous écris au milieu des bagages. J'ai clôturé hier par *Gentil-Bernard*, à mon bénéfice : 500 francs de recette ! Ah ! les crétins, et que je me réjouis de les quitter !

On me promet de belles recettes à Toulouse, mais l'argent viendra trop tard pour sauver mes pauvres meubles. Et dire qu'à 73 ans, travaillant depuis 68, je vais me trouver sans rien ! S'il est vrai que Dieu s'occupe de nous, chère amie, je suis donc bien coupable pour qu'il m'abandonne ainsi !...

Toulouse, 13 décembre 1871.

Je vous écris bien souffrante, mon amie. J'ai attrapé hier dans *les Prés Saint-Gervais*, sur ce théâtre glacial, un affreux rhume de cerveau, et j'y vois à peine. Je souffre affreusement des yeux et de la tête ; il me faut pourtant jouer demain *la Douairière* et *Voltaire !*... Somme toute, je n'ai pas trop à me plaindre des recet-

tes et, plutôt que de me déplacer encore, j'accepterai probablement le renouvellement qu'on me propose...

Au début de l'année suivante, Déjazet partit pour l'Italie. Il est intéressant de trouver, dans ses lettres d'alors à M^{me} Benderitter, les premiers indices de cette antipathie dont les fils de Machiavel nous ont donné depuis des témoignages trop manifestes.

Turin, 5 février 1872.

J'ai joué *la Douairière* avec un grand effet. Je comptais hier dimanche et aujourd'hui lundi sur deux magnifiques recettes. Nous répétions *Gentil-Bernard* depuis huit jours, passant jusqu'à dix heures au théâtre ; la pièce était demandée depuis mon arrivée, la salle entièrement louée pour deux représentations, et voilà que samedi, c'est-à-dire la veille de la première, la pièce a été défendue par le Préfet qui, après l'avoir lue, l'a déclarée « digne d'une maison de tolérance ». Et il a autorisé *la Grande Duchesse*, *le Petit Faust*, *la Princesse Georges*, *la Visite de noces*, etc. Je suis allée moi-même le supplier, en m'appuyant sur un fait qui devait lever tous les obstacles : *Gentil-Bernard* a été joué à Turin et dans toute l'Italie, il y a deux ans, par M^{mes} Honorine et Scriwaneck. Le Préfet est resté inexorable, si bien que, pour hier et aujourd'hui, la recette n'a guère dépassé zéro. Nous nous sommes cramponnés à *M. Garat* qui, je l'espère, pourra passer jeudi !...

Milan, 28 février 1872.

Me voici à Milan où j'ai débuté hier, par *Richelieu*, avec un immense succès. J'ai été rappelée cinq fois ; on trouve cela extraordinaire, car le public est très dur, très froid avec les Français. On ne nous aime

guère ici ; c'est tout simple, nous sommes les vaincus.
En revanche on salue les vainqueurs jusqu'à terre, et
ces pourceaux de Prussiens sont fiers et insolents.
Ah ! que je les hais ! Quand j'en rencontre, je crache
toujours assez près d'eux pour qu'ils s'en aperçoivent !

La ville est très animée, un presque Paris *d'autrefois*. Des toilettes qui balayent les rues, des coiffures
d'un mètre de haut, et je n'exagère pas, entendez-
vous : c'est insensé, affreux ! La cathédrale est une
merveille, le passage Victor-Emmanuel d'une immensité et d'une richesse miraculeuses. Nous n'avons rien
de pareil, on est forcé de l'avouer. C'est égal, je
préfère notre plus simple église *française* à tout cela !

Milan, 7 mars 1872.

Vous me demandez si mes recettes correspondent
à mes succès ? Non, et cela par la faute des directeurs
qui ont choisi de mauvais jours pour mes représentations. Voici l'histoire. On donne à la Scala un
opéra de Verdi, qui a refusé d'aller le monter à Rome,
malgré les 50,000 francs qu'on lui offrait pour son
voyage seulement, et qui est venu le monter ici pour
rien. De là rage, foule, cris, salle comble à chaque
audition. On traîne Verdi vingt, trente fois sur le
théâtre. Or, ces soirs-là sont précisément ceux de
mes représentations ; les autres sont donnés à l'opérette qui ne se soutient (vu la pauvre exécution) que
par les relâches de la Scala. Moi, je combats les
mauvais jours. La Scala est le plus grand théâtre de
l'Europe, jugez ce qu'elle m'enlève de monde ! J'en
suis désolée, et, si j'avais eu un peu d'argent devant
moi, j'aurais planté là mes directeurs ; mais, à mesure
que je gagne je donne, et nous sommes cinq à vivre.
Enfin, Verdi va, dit-on, partir, et son opéra avec lui,
c'est donc patience à avoir. Les journaux ne tarissent
pas sur mon compte ; Verdi et moi sommes les deux
grands événements de Milan, mais il est Italien, je
suis Française : à lui la préférence !...

Milan, 16 mars 1872.

J'ai eu tant de peine pour jouer hier *Gentil-Bernard* et la pièce marche si mal que je me suis fait un sang d'encre. Aussi n'a-t-elle produit qu'un très mince effet. J'ai toujours trouvé la pièce au-dessous de sa réputation et mon rôle plus important que bon ; joignez-y de mauvais acteurs, et son échec est certain partout. Voilà donc un espoir de recettes envolé, je n'ai plus à jouer de nouveau que *Létorières*, et la Grévin est malade. L'Amérique me tourmente, elle m'offre au-delà de ce que j'oserais demander, car chaque lettre m'apporte une augmentation ; mais ne craignez rien, j'y regarderai à deux fois pour dire oui !... Vous me parlez des Variétés qui, selon M. H., désireraient m'avoir ? Voilà plus de deux ans que l'on me berne avec ces paroles. Le directeur Bertrand est même venu à Lille me dire qu'il avait la promesse de Sardou, et vous savez bien qu'il ne faut pas aller chercher un autre auteur pour me faire une pièce. Je veux, il me faut une brillante rentrée, un grand succès enfin. Après une absence aussi longue, je ne dois rien avoir perdu : la grande question est là. Soyez sûre, Joséphine, que la curiosité passera avant l'intérêt porté à l'artiste. Il me faudra payer comptant, et je n'ai pas d'autre caissier à prendre que Sardou... Mais il est inutile de parler aujourd'hui de cela ; nous marchons sur l'été, et rentrer en cette saison serait une sottise !...

Milan, 4 avril 1872.

Le théâtre est fini. Nous avons clôturé par mon bénéfice, qui a été plus glorieux que productif. La troupe est à Gênes, où j'irai la rejoindre le 20 seulement. D'ici là, perdant déjà toute la semaine sainte, j'ai accepté Nice pour y donner quatre représentations. Ce n'est pas une bonne affaire, car les voyages, bagages et cachets à mon monde vont me prendre une large part des bénéfices, mais je gagnerai toujours de

quoi vivre, ce que, sans cela, je n'aurais su où prendre.

Vous me dites que je pourrais me passer de Sardou et rentrer à Paris par mes anciens rôles. Erreur, ma pauvre amie. Oui, les premières représentations que je donnerais attireraient du monde, des curieux qui voudraient savoir si mes 74 ans montrent le bout de leur nez ; mais, après avoir vu, on ne reviendrait pas, parce que mon répertoire est réellement usé. Et puis, j'aurais beau être restée la même, on ne trouverait pas moins le moyen de faire des comparaisons, de dire : « Elle chantait mieux cet air, elle avait plus d'énergie dans telle ou telle scène, etc. ». Avec une pièce nouvelle, pas de souvenirs à braver : si la pièce est bonne, j'aurai vingt ans !...

Nice, 12 avril 1872.

Certainement, ma bonne Joséphine, je veux m'arranger avec tout le monde ; mon pauvre Seine-Port en souffrirait, et je désire le conserver, puisque ma mère a emporté avec elle la parole que je lui ai donnée de ne jamais m'en défaire volontairement. Sans doute, dans cette circonstance, ma volonté n'y serait pour rien, mais je dois faire du moins tous mes efforts pour le sauver !

Si je reviens à Paris, ce ne sera toujours que pour deux ou trois mois, le temps enfin d'user une pièce nouvelle, car, quoi que vous en disiez, il est indispensable que je rentre par une nouveauté. Tout le monde, Joséphine, ne me voit pas, comme vous, à travers un prisme. Mon répertoire est très usé, et vieille avec vieux dans notre siècle, au milieu de cette jeunesse pourrie que le pétrole même n'a point purifiée, ne sauraient compter sur un succès *d'estime*. J'aurai toujours 74 ans, c'est vrai, mais qu'importe, si j'arrive à l'illusion. Je vous l'ai dit, je vous le répète, il faut éviter les comparaisons. *Richelieu*, *Létorières*, *les Prés*, etc., subiraient une enquête ; on leur deman-

derait même plus que par le passé, voulant trouver quelque chose à dire sur le présent !...

Malgré le succès *idéal* que j'obtiens ici, comme c'est moi qui me suis proposée pour employer le temps entre Milan et Gênes, je subis de très modestes conditions. Si je n'étais, hélas ! nécessiteuse, la gloire compenserait largement cet inconvénient. Jamais je n'ai eu semblable triomphe. Il m'est d'autant plus précieux qu'en fait de joie c'est la seule de la pauvre Déjazet !...

<div style="text-align:right">Nice, 28 avril 1872.</div>

J'ai eu un tel succès, le jour de ma clôture, que ma loge d'abord, ma maison ensuite ont reçu la visite de tout ce qu'il y a de grand monde ici. Le plancher du théâtre était littéralement jonché de fleurs ; bouquets et corbeilles étaient entassés sur les chaises, tables, cheminées, etc. On m'a redemandée six fois pendant le spectacle et trois fois après la chute du rideau. Tout le monde était debout dans la salle, les femmes agitaient leurs mouchoirs... c'était magique, et ma pauvre tête, peu forte depuis quelque temps, croyait à un rêve complet. Me voilà certaine d'une magnifique affaire pour la saison prochaine, et cette fois je ferai mes conditions, car je sais à l'avance que le directeur en passera par où je voudrai !...

<div style="text-align:right">Gênes, 6 mai 1872.</div>

Je suis pour bien peu de temps ici, mon amie. J'ai quitté Lille où je pouvais faire un second traité plus avantageux que le premier ; mais j'étais engagée ici sur parole, et quoique j'aie fait tout au monde pour me dispenser de ce voyage dont je me défiais, il a fallu comme toujours que ma sotte probité l'emporte sur mes intérêts. Je suis venue, et j'ai débuté devant un public qui ne comprend rien de ce que je lui dis. De plus, les directeurs arriérés vis-à-vis de la troupe vont, je crois, fermer boutique, car ils ne comptaient que sur moi pour se relever, et voici le chiffre de mes

trois premières recettes : 650, 450 et 430 francs. Prélevez sur chaque 200 francs de frais, 38 francs de cachets à ma charge, et voyez la belle affaire que j'ai faite. Il faut néanmoins payer cinq voyages, 130 francs de loyer pour quinze jours, une bonne, et la nourriture de quatre personnes dans un pays de voleurs qui vendent le triple aux Français. Tout cela parce que j'ai été honnête ; il y a bien de quoi vous en dégoûter, convenez-en. Pour comble de bonheur, il fait un temps affreux : pluie, vent froid... Ah ! je m'en souviendrai, de la belle Italie !...

C'est avec une satisfaction compréhensible que Déjazet rentrait en France :

Nice, 22 mai 1872.

Comment se fait-il, ma Joséphine, que j'aie quitté Gênes sans recevoir de vous une lettre d'adieux ? Me voici à Nice, chez un vieil ami qui nous a donné, à sa campagne, l'hospitalité gratis. Heureusement, car ma caisse contient à peine de quoi aller à Marseille, où je débute samedi 25. Ah ! que je serais bien restée un mois ici ! Ma chambre est sur un magnifique jardin, au bout duquel il y a un champ d'orangers, gros comme des marronniers, qui plient sous les fruits et les fleurs ! Mais il faut partir demain, pour aller reprendre le collier de misère. Il sera moins lourd à Marseille, cependant, et j'y espère un bon séjour. J'y serai comprise, du moins, tandis qu'à Gênes les spectateurs avaient l'air d'être empaillés !...

Marseille, 10 juin 1872.

J'ai joué plusieurs fois, amie, avec un très grand succès, mais j'ai eu à braver ici de nouvelles déceptions. Le directeur du théâtre Valette est tombé après mes premières représentations, écrasé par un arriéré que ses artistes n'ont pas eu la patience d'attendre, et

j'ai perdu 900 francs avec lui. J'ai fait alors un traité avec le Gymnase Marseillais ; là, je serai sur mon terrain, on y joue tout à fait mon genre. Je commence jeudi par *Létorières ;* puis viendront diverses nouveautés qui fourniront bien six ou sept représentations. Avec quelques redites, voilà mon mois entièrement assuré. C'est un nouvel espoir, sera-t-il déçu comme tant d'autres ?...

<div style="text-align:right">Marseille, 2 juillet 1872.</div>

Je clôture ce soir par *la Douairière, la Lisette,* et le deuxième acte de *Garat.* Marseille n'a pas été pour moi ce que j'espérais, non comme public, car il est impossible d'être mieux accueillie, mais comme argent. Il fait si chaud (35 degrés en moyenne) et les directeurs sont si peu intelligents ! Je pars dans trois jours et serai à Paris vendredi : préparez votre cœur et vos joues !...

Déjazet ne fit que reprendre haleine à Paris. Pendant dix-huit mois encore, elle devait, soit à l'étranger soit en province, mener la même vie errante. Nous emprunterons les plus intéressants épisodes de cette longue campagne à la correspondance de Déjazet avec son fils, avec Mme Benderitter surtout, sa dévouée confidente. C'est une sorte de nouveau *Roman comique,* cette correspondance où les créanciers âpres, les directeurs fripons, les cabotins ineptes défilent tour à tour, peints d'un trait, châtiés d'un mot par cette femme étonnante dont la méchanceté humaine, les déceptions, les accidents même n'altéraient que passagèrement la philosophie. Nous l'y verrons, toujours généreuse, saisir ou faire naître l'occasion de maint

trait charitable ; nous l'y entendrons, toujours artiste, soupirer après le public parisien qu'elle n'oublie pas et dont elle voudrait n'être pas oubliée.

<p style="text-align:right">Spa, 15 juillet 1872.</p>

J'ai voulu attendre ma deuxième représentation pour vous écrire, chère Joséphine, espérant, d'après ma première, n'avoir que de bonnes choses à vous dire. Donc, hier dimanche, nous croyions tous à une recette monstre, d'autant qu'il avait plu toute la journée et qu'il faut sortir de la ville pour trouver de grandes promenades ; mais le diable, selon son habitude, a déjoué nos espérances, et je n'ai eu qu'une part infime. La saison ici sera mauvaise, il n'y a pas la moitié du monde que l'on attendait, et pourtant c'est la dernière année de jeu. C'est moi sans doute qui suis venue porter malheur ! Rien n'y manque, d'ailleurs. Un vrai déluge tombe depuis vendredi, et j'ai la chance d'avoir un logement où les voitures ne peuvent aborder, si bien qu'après le spectacle il faut revenir à tâtons du théâtre qui est assez loin, et entrer dans la terre mouillée jusqu'à la cheville. Tout cela ne serait rien, si le théâtre était plein, mais... mais !...

Après Spa, je n'ai rien de certain. Le correspondant m'a bien écrit, mais il me propose vingt représentations au Théâtre Déjazet !... Accepter, c'est tuer mon entrée dans un autre théâtre, et revenir à Paris pour y jouer du vieux, non, mille fois non !... Donc, à la grâce de Dieu ! J'attends !...

<p style="text-align:right">Spa, 19 juillet 1872.</p>

Sans être enchantée de mon séjour ici, je ne me plains pas trop, car, pour une saison manquée, je fais beaucoup d'argent. C'est ce qu'on dit, mais des recettes relatives ne me suffisent pas. La vie est chère ici, nous sommes huit à manger, notre loyer est de 350 francs ; j'ai 40 francs par jour de cachets à donner ;

avec des recettes de 400 et 500 francs sur lesquelles on prélève 100 francs chaque soirée, voyez ce qui me reste !...

Je ne joue que trois fois par semaine, ce qui ne m'empêche pas de fatiguer horriblement. L'absence de mon fils, qui répétait pour moi toutes mes musiques, se fait rudement sentir. Je reste des huit heures au théâtre. La troupe est honteuse, ce qui double mon travail. Ce sont des morceaux de bois qu'il faut remuer au dehors et à l'intérieur !... Enfin, le soleil a l'air de vouloir nous rester, et l'on espère une augmentation de monde. Qu'il en soit ainsi, mon Dieu : j'en ai besoin, et tant d'autres aussi !...

Spa, 27 juillet 1872.

Ma position vous inquiétait, chère amie, je viens vous rassurer. Je vais à Bruxelles, dans un théâtre d'été où j'ai joué il y a un an, à un bénéfice d'abord et ensuite deux fois pour moi. Ce théâtre n'est pas en première ligne, c'est vrai, mais je ne pouvais pas rester sans rien faire. Je termine ici dans quelques jours ; j'aurais même avancé ma clôture si j'avais pu, car les résultats obtenus sont déplorables. Avec *Garat*, qu'on demandait à grands cris, 200 francs de recette, 100 francs pour moi. Un si pénible travail pour si peu, car, par 41 degrés de chaleur et une cravate jusqu'au nez, la gloire est chère à gagner ! Je dis la gloire, parce que j'ai eu un immense succès. On ne parle que de cette représentation dans la ville et, si le temps pouvait changer, je ferais salle comble. Mais il ne changera pas de sitôt, hélas ! Il est six heures, et déjà le soleil me force à fermer ma fenêtre. Pourquoi faut-il que ce sale argent m'oblige à le regretter, moi qui l'aime tant ! Quand donc, mon Dieu, pourrai-je lui dire : « Brille, chauffe à ton aise, bel astre qui me représente si bien notre Dieu ; je n'ai plus rien à faire qu'à te sentir et à t'admirer ! — Ah ! ma pauvre amie, ce jour-là ne luira jamais pour moi : il me faudra mourir dans un bec de gaz !...

Bruxelles, 23 août 1872.

J'ai une bien mauvaise chance ici, ma chère Joséphine. Je m'y fatigue plus qu'ailleurs, car je joue quatre fois par semaine pour compenser ce que le directeur me vole; mais je ne sors pas de ces pauvres chiffres : 140, 160 francs pour ma part. Il faut avaler la pilule, puisque, malgré notre surveillance, nous ne pouvons prendre ce Monsieur sur le fait. C'est dommage, car j'ai un succès merveilleux, et, malgré le triste résultat que je prévois toujours, j'ai vraiment du plaisir à jouer devant ce chaud public; oui, chaud, plus chaud encore qu'à Marseille, et ce ne sont pourtant que des buveurs de bière !...

Mon théâtre rouvre le 30, et on lui a rendu mon nom. J'aurais voulu m'y montrer ce jour-là; cela ne se peut, n'y pensons plus. Puisse cette date porter bonheur à M. Daiglemont, et puisse-t-il vivre, ce cher théâtre, autant d'années que son ancienne maîtresse en comptera ce jour-là. Le 30 août 1872 j'aurai 74 ans, puisque je suis de 1798, et non 97, comme Pierron l'a écrit dans ma biographie !...

J'ai traité avec Lyon; à bientôt donc pour vous voir !...

Lyon, 15 septembre 1872.

Me trouvant à court d'argent, j'avais adressé une partie de mes costumes de Bruxelles à Lyon en grande vitesse; un sot d'employé a mis le tout en petite vitesse et rien n'est arrivé encore. Trois journées et deux représentations perdues ! Vous jugez de la position du directeur. Quel effet ! Quelle perte pour lui, et pour moi qui suis arrivée ici avec vingt sous ! Vrai, mon amie, il y a des moments où j'ai peur de devenir folle, et n'était mes enfants qui mourraient de faim, je vous jure que je serais heureuse de le devenir. Peut-être me croirais-je riche, et alors que d'heureux je croirais faire !...

Lyon, 17 septembre 1872.

Enfin, j'ai pu jouer hier : beau succès, 800 francs de recette, sans compter les 150 que nous a pris la presse, et par plus de 30 degrés de chaleur ! Juge, mon enfant, de ce que j'espère lorsqu'il pleuvra et fera froid comme tu dis qu'il fait à Paris ; les flâneurs de l'exposition ne sauront que faire le soir et nous arriveront...

Lyon, 18 septembre 1872.

J'ai écrit et déchiré trois lettres pour M. de Leuven. D'abord je sais mal *demander*, et je n'écris facilement que sous une impression sincère. Je me souviens peu de cette lettre que tu prétends m'avoir été envoyée, lors de son avènement au trône de l'Opéra-Comique ; mais, ce que malheureusement je n'ai pas oublié, c'est ce que nous a rapporté Deslandes à ton sujet, plus la façon fort peu gracieuse avec laquelle il m'a reçue et parlé à l'époque de ma demande de *Vert-Vert* ; tout cela ne m'encourage pas à tourner une lettre aimable et câline. Quand je pense autrement que je n'écris, j'écris mal ; aussi, je te le répète, j'ai déchiré trois lettres. J'ai perdu ma soirée à cela, je la regrette doublement. Je vais recommencer ce soir ; peut-être pourrai-je mieux mentir ?...

Je joue toujours *Garat*. Je ne sais si, avec un meilleur temps (il pleut à verse), la pièce ferait plus d'argent, mais on crie au miracle de ce qu'elle fait. Je répète *Richelieu*, mon cauchemar ; moins que jamais je suis en voix pour chanter *Pitié, Madame*, et le public pourra plutôt le chanter en me l'adressant !...

Lyon, 7 novembre 1872.

Ne m'accusez pas d'oubli, ma chère Joséphine, ces tristes jours passés ont été rudes pour moi, comme travail. Il a fallu les combattre avec des spectacles monstres et jouer quatre fois de suite, puis répéter, au milieu de tout cela, *les Pistolets* qui passent ce

soir, *Vert-Vert* qui passe samedi. Je suis au théâtre vers midi, j'en reviens à quatre heures sinon plus tard, et je me couche souvent à trois heures parce que ce brave Gandon, que vous connaissez, vient, chaque fois que je joue, souper avec nous. Le pauvre ami n'est pas heureux, il a éprouvé de grandes pertes par l'incendie du théâtre des Célestins, il est resté longtemps sans place, et depuis un mois seulement il a un emploi qui lui donne à peine de quoi manger. Aussi est-ce fête pour son estomac et pour son cœur chaque fois qu'il s'assied à notre table. Là, on cause un peu, et j'oublie ma fatigue en l'écoutant : il est si bon et si brave ! Ce retard à me mettre au lit m'y fait rester un peu plus le matin, et, lorsque je me lève, l'heure de la répétition arrive vite ; j'en reviens souvent après celle de la poste ; enfin, tout en me disant : demain, j'écrirai, demain passe dans les mêmes conditions que la veille. Mais croyez que ma pensée du moins ne vous fait pas faute !

Euphémie partira demain pour Paris. Deux motifs décident ce voyage : des costumes à chercher, d'abord, car mon répertoire ordinaire tire à sa fin et il me faut fouiller dans mes vieilleries. Elle vous expliquera le second motif, qui est assez sérieux. Ah ! s'il réussissait, quelle joie pour moi, pour vous ! Mais j'ai si peu de chance ! Enfin, ce moment d'espoir aura toujours été un peu de bonheur !...

Lyon, 27 novembre 1872.

Je ne t'ai pas écrit hier, cher fils, parce que je n'avais guère à te parler que de ma clôture, ce qui est toujours à peu près la même chose. J'ai reçu trois couronnes, dix bouquets et une palme en or. On m'a redemandé une représentation pour aujourd'hui, mais je ne me laisse plus prendre à cela ; on finit en queue de poisson, et, comme mes adieux ont été magnifiques, je pars là-dessus. C'est me réserver la possibilité de rejouer une ou deux pièces lorsque je repasserai par Lyon, ce qui va m'arriver quelquefois.

Je ne joue à Saint-Etienne que jeudi. D'ici là repos, sauf lundi, où je vais au camp de Sathonnay. Le général est venu me prier de participer à la représentation qui a lieu tous les ans, pour les jeunes filles des militaires qu'on instruit dans une maison spéciale, afin qu'elles puissent devenir autre chose que vivandières. J'y joue *les Pistolets !*...

<div style="text-align:right">Lyon, 3 décembre 1872.</div>

J'arrive du camp. Il a fallu y coucher, car il a fait un ouragan terrible et, tout en tenant sa voiture à ma disposition, le général me conseillait de ne pas me mettre en route. Les chemins étaient détrempés au point que le voyage eût duré peut-être trois heures au lieu d'une, et, comme j'ai dû accepter après le spectacle un repas splendide, lequel repas n'a fini qu'à deux heures, je serais rentrée vers six heures du matin. J'ai donc préféré coucher à l'hôtel pour partir par le train de 8 heures, et me voici t'écrivant au coin d'un feu que j'ai trouvé avec plaisir. Enfin, c'est fait et bien fait. Tout a marché merveilleusement. C'était comble. Les soldats payaient 4 sous, les officiers 25 sous, et les gros bonnets 4 francs. Pas une femme d'officier n'a manqué à l'appel, et il leur a fallu du courage, car de quatre heures à minuit il est tombé un vrai déluge, sans préjudice d'un vent effrayant qui a emporté les trois quarts des tentes ! J'ai reçu un bouquet de violettes gros comme deux fois ta tête, et une couronne artificielle très belle : bref, tout le monde a été content !...

<div style="text-align:right">Saint-Etienne, 6 décembre 1872.</div>

J'ai débuté hier par *Lauzun*, avec un quatuor pour tout orchestre. La troupe ne vaut pas celle du petit Gymnase de Lyon, qui pourtant n'était pas forte, ce qui ne m'empêche pas de la regretter. En deux mois, on arrive à une espèce d'ensemble qui souvent passe pour du talent. La représentation, néanmoins, a été très brillante, bien que la recette n'ait atteint que

900 francs, dans une salle qui peut faire 2,000 francs et qui paraissait pleine. Les abonnés et entrées de droit en sont cause, dit-on. Je rejoue la même pièce demain, avec *la Lisette,* et le directeur espère mieux, d'après le grand effet produit. Mais il y a un cirque à côté du théâtre, et les Peaux-Rouges y font des exercices effrayants; ils travaillent sans filet, et, si l'un d'eux tombait, il se broierait infailliblement. Voilà, j'en conviens, un spectacle plus intéressant que le mien et à la portée de tous les esprits; je ne serais donc pas surprise qu'il fît tort à nos recettes! Enfin, courage et patience, c'est ma nouvelle devise : j'ai assez *bien fait* et *laissé dire* pour la renouveler!

<div style="text-align: right">Mâcon, 17 janvier 1873.</div>

Me voici à Mâcon, où j'ai débuté hier avec grand succès. La ville me paraît charmante, mais on n'y peut jouer que deux fois par semaine. C'est l'usage, et Talma ressuscité ne parviendrait pas lui-même à l'ébranler. Nous irons donc demander à Bourg ce que nous ne pouvons avoir ici.

Je loge hôtel du Sauvage, où Napoléon I^{er} a logé, et j'ai couché, la première nuit, dans la chambre et le lit du général Bertrand. Cette chambre étant trop grande, j'ai monté deux étages, et je possède une terrasse donnant en plein sur la Saône. La vue est splendide, le temps assez doux, et, si je n'étais obligée d'aller et de venir si souvent, je me serais bien plue à Mâcon.

Je joue demain *Lauzun* à Bourg; dimanche, ici, même pièce, *la Lisette* en plus... Et avec quel orchestre!...

<div style="text-align: right">Mâcon, 2 février 1873.</div>

Pourquoi t'inquiètes-tu, cher enfant, de mon incendie? Puisque je t'ai dit : « Pas de blessé » et que depuis je suis allée à Lyon, c'est que rien de grave ne m'était arrivé. Le feu a pris à ma cheminée. Tu sais que je n'en ai pas très peur; mais, en voyant

la flamme sortir par le haut de la glace, comme la chambre est toute en boiserie et l'hôtel un château très vieux, j'ai compris que, le plafond gagné, tout allait flamber comme des allumettes. J'ai appelé, crié ; je ne pouvais parvenir à ouvrir ma porte, très difficile ; enfin j'entendais derrière moi la glace se fendre et la fumée m'aveuglait déjà. Cela ne m'a pas empêchée de rentrer et de décrocher à tâtons vos portraits qui étaient contre la cheminée. Euphémie me tirait par ma robe en disant : « La glace va vous tomber sur la tête ». Je n'écoutais rien, je voulais mes portraits. Au moment où je les tenais, mon régisseur est venu m'enlever comme une plume et m'enfermer dans ma chambre. Lui et Euphémie ont alors tout déménagé, pendant que l'on tâchait, à force d'eau, d'éteindre le feu. Bref, tout a été sauvé, jusqu'à Minet qu'on ne trouvait pas, tant la fumée était épaisse ; la pauvre bête s'était cachée sous le secrétaire, il a fallu l'en arracher. Je n'ai perdu, dans la bagarre, que des boutons d'oreilles d'une vingtaine de francs, et ma petite bague bretonne que je regrette. N'en parlons donc plus, et remercions Dieu que cela ne soit pas arrivé la nuit : j'aurais été asphyxiée !...

Mâcon, 8 février 1872.

Nous vivons plus dans les chemins de fer que dans nos chambres, ma bonne Joséphine. Nous allons constamment de Mâcon à Châlon, de Châlon à Lons-le-Saulnier, puis à Bourg quatre fois par semaine. Voilà notre existence ; elle est à ne pas croire !

Vous croyez Seine-Port sauvé, mon amie ? Vous ne savez donc pas, au contraire, qu'il n'a jamais été plus compromis. La première hypothèque se retire ; si, le 20, je n'ai pas remboursé ces 15,000 francs, c'est fini et certes je ne les rembourserai pas. Enfin, que voulez-vous, le bonheur n'est pas fait pour moi ! Pauvre Seine-Port ! Pauvres tombes qui le défendez depuis si longtemps, m'y refuserez-vous une place,

parce que j'aurai manqué à mon serment? Vous savez bien, mères chéries, que cela n'aura pas été ma faute, car je lutte depuis assez longtemps!...

Vous semblez, Joséphine, m'espérer bientôt à Paris. Comment, et pourquoi? Rien n'y fait présumer mon retour. J'avais eu le projet de me faufiler dans un bénéfice sérieux, et d'y jouer la *Douairière*. Cette pièce me mettait à l'abri des observations physiques; l'opposition de la grand'mère avec le petit garçon désarmait la critique, on ne s'occupait pas de mon âge, mais seulement de l'artiste, et je me trouvais être de retour sans avoir vieilli aux yeux du public. Alors, s'il y avait succès, on me demandait quelques représentations qui, je crois, auraient décidé Sardou à tenir sa promesse. Toutes les chances étaient donc pour moi; ma rentrée sous le couvert d'une bonne action n'était pas une rentrée, on venait pour me remercier et non pour me juger, le rôle de vieille évitait les comparaisons, et le succès signait mon engagement. Mais il faudrait d'abord un bénéfice sympathique, solennel, et dans un théâtre de mon genre, voilà le difficile. Je roule depuis plusieurs mois ce rêve dans mon esprit; quelque chose ne cesse de me dire que c'est là le salut : qu'en pensez-vous, amie?

Lyon, 20 février 1873.

Tu seras étonné, cher fils, de me savoir à Lyon. Hélas! m'y voici de retour avec regret, car j'y suis sans engagement et presque sans argent. Mon aimable directeur de Châlon, Mâcon, etc., me devant 380 francs, n'a voulu en reconnaître que 300; j'ai tenu bon, ce qui fait qu'après son refus bien net, nous avons rompu. Je devais faire cependant Mâcon hier et Lons-le-Saulnier demain, mais la recette de dimanche à Châlon ayant été mauvaise, ce cher directeur m'écrit, le lundi matin, que, craignant de ne pas faire d'argent dans ces deux villes, il y renonce et me rend libre à dater de ce jour. Tu vois d'ici ma

figure, me sachant affichée à Mâcon et à Lons ? Que va-t-on penser de moi ? J'écris au directeur : « Monsieur, je tiens tellement à remplir mes engagements vis-à-vis du public que voici ce que je vous offre : vous prélèverez tous vos frais d'abord, et je toucherai ce qui restera jusqu'à concurrence de mon cachet ; s'il ne reste rien, vous ne me devrez rien ! » — Croirais-tu que ce crétin a refusé ? Je décide alors d'envoyer mon régisseur, le soir même, parler au maire de Mâcon et de prendre, mardi matin, la route de Lyon, où, du moins, je n'ai à payer qu'un logement et une même nourriture. Nous partons, en effet. Nous devions prendre le régisseur à la station de Mâcon ; je l'y trouve, rouge comme un coq, m'apprenant qu'on avait écrit de Châlon que j'étais malade. — « Il faut que vous restiez ici, me dit-il, il faut qu'on vous voie ! » — Je reste, et me rends au café du théâtre, qui était plein de monde. C'est là que se fait la location, et il y en avait déjà pour 500 francs. En me voyant, tu juges l'effet ! Le commissaire était là, exaspéré, voulant envoyer chercher la troupe par les gendarmes. Les uns demandaient des places, les autres leur expliquaient ce qui se passait, et chacun de venir me regarder sous le nez : à ma sortie, j'étais suivie comme une impératrice ! Enfin, me voilà devant M. le Maire, que je trouve plus pacifique parce que les bandes de relâche portaient que la représentation était remise au 27. — « Mais cela n'est pas vrai, lui dis-je, puisque j'ai rompu ! » — Bref, après bien des pourparlers inutiles, j'ai pris le train et suis arrivée à Lyon, trop tard pour la poste. Voilà, cher enfant, ma ou plutôt mes mésaventures. Si j'étais en fonds et avec un traité devant moi, je ne serais pas fâchée, je l'avoue, de prendre ces quelques jours de repos auxquels je ne m'attendais guère ; mais, quand l'esprit s'inquiète, le corps ne se repose pas !...

Lyon, 5 mars 1873.

Ne m'en veuillez pas, chère Joséphine, d'être restée si longtemps sans vous donner de mes nouvelles, mais, quand je n'en ai que de mauvaises à vous apprendre, j'en recule le récit autant que possible.

L'article ci-joint vous mettra au courant de mes infortunes. Vous y verrez comment j'en ai fini avec la direction Châlon, Mâcon et autres villes. Mais, ce qui n'y figure pas, c'est la perte d'argent que j'ai subie : 3.000 francs, c'est-à-dire 5 représentations assurées à 300 francs, et mon bénéfice, qui devait me rapporter au moins 1.000 francs. Ajoutez deux billets de 300 francs chaque, dont le premier déjà n'a pas été payé, ce qui ne me fait pas douter du même sort pour le second ; vous voyez qu'en disant 3.000 francs, je suis trop modeste !

Je suis arrivée ici avec 150 francs dans ma bourse, et, si le hasard n'avait fait que la féerie en répétition au Gymnase ne fût pas prête, je n'ose penser à la position dans laquelle nous nous trouvions. Le hasard a voulu, par extraordinaire, me venir en aide et me donner le moyen de jouer encore quelques représentations, qui ne pouvaient être que modestes après les quarante que j'ai données il y a si peu de temps et avec des redites. N'importe, la question était brûlante, j'ai tenté la chance et n'ai pas eu à m'en repentir, car j'ai gagné pour le plus pressé !...

Lyon, 9 mars 1873.

J'ai clôturé hier, cher enfant, avec *la Douairière*, *Voltaire* et *le Scandale !* Oui, *le Scandale !* Cela va bien t'étonner, mais je n'avais plus rien, tout était usé, il fallait une excentricité, et je crois avoir mis la main de dessus (comme on dit ici). La pièce, autrefois, avait produit un effet énorme aux Célestins, et, s'il n'en a pas été de même au Gymnase, les recettes, du moins, n'ont pas été mauvaises. Croirais-tu qu'après avoir lu une seule fois *le Scandale*,

j'ai dit mon rôle à la lettre. On n'a pas compris du tout l'histoire des perdreaux; la pièce d'ailleurs a vieilli pas mal, et puis le rôle de Fromageot, mon mari, a besoin d'être bien tenu et l'acteur n'était pas drôle. Le directeur voulait me faire recommencer demain, mais nous venions déjà de jouer gros jeu, j'ai craint un fiasco et préféré partir avec les honneurs de la guerre.

<p style="text-align:right">Lyon, 1er mai 1873.</p>

Je viens, cher fils, de signer un traité avec le directeur du Mans. Nous allons faire une grande tournée, exploiter vingt-cinq villes, et particulièrement celles d'eaux et de bains de mer. Nous jouerons une ou deux fois dans chaque, avec la même troupe et presque le même spectacle. Ce traité est de trois mois et part du 15 mai; je me suis réservée le droit, chaque mois, de pouvoir rompre. J'ai moitié de la recette brute et mes voyages payés. Cela me semble une assez bonne affaire, surtout l'été où les grandes villes même ne valent rien.

Je n'ai pas pu organiser mon bénéfice, ici, et, le lendemain de celui dans lequel j'avais joué pour mettre 400 francs dans la poche du bénéficiaire, ce même... Monsieur rendait un rôle qu'il m'avait promis de jouer dans *Létorières!*...

<p style="text-align:right">Laval, 20 juin 1873.</p>

Tu t'étonnes de mon mécontentement au sujet des recettes, mon cher fils? Oui, mon traité est bien comme tu me l'écris; mais, si je ne partage pas les frais, il ne faut pas moins les payer avant tout. Gaz, location de salle, orchestre, contrôleur que l'on vous impose; ajoutez à cela droits des pauvres, droits d'auteurs, affiches, et vois où l'on va. Sur ce que j'ai touché à Angers, il m'a fallu prêter au directeur de quoi payer nos voyages d'Angers ici et donner des à-comptes aux artistes qui, déjà arriérés, ne pouvaient ni ne voulaient continuer. Bref, il

m'est dû 1,500 francs ; mais je sais avoir affaire à un honnête homme, quatre ou cinq belles recettes le libéreront avec moi. D'ailleurs, je n'ai point d'autre à qui donner la préférence, et, comme dit le vieux proverbe : Où la chèvre est attachée, il faut qu'elle broute. Donc, comme, où je suis, je trouve assez d'herbe pour vous et pour moi, jusqu'à nouvel ordre j'y brouterai !

Le bénéfice de Frédérick-Lemaître passe demain. Ce n'est plus M^{me} Carvalho, mais M^{me} Ugalde, qui joue Maritana ; la grande cantatrice aura procédé avec lui comme avec moi. Puisque tu es si peu instruit sur ce bénéfice, tu ne sais sans doute pas cette anecdote. On devait y donner un acte de *Madame Angot* ; mais messieurs les musiciens du Grand-Opéra ont protesté, c'est-à-dire qu'ils ont demandé au ministre d'empêcher cette profanation, et le ministre, en homme d'infiniment d'esprit, a consenti ! Combien je regrette que tu fasses partie de cette corporation : Ah ! les vilains messieurs !...

Rennes, 25 juin 1873.

Ne me grondez pas, chère amie, et gardez pour vous ce que je vais vous dire. Au moment où je vous écris, la troupe est en révolte. Mon début de mardi a été splendide, avec une recette de 1,100 francs. Le directeur étant parti pour organiser nos représentations dans une autre ville, les cabotins profitent de son absence pour essayer de me faire chanter, c'est-à-dire qu'ils veulent que je réponde de leur arriéré, autrement ils refusent de jouer dans la représentation qui est affichée et pour laquelle il y a déjà 500 francs de location. Cette canaille se dit : « Déjazet va faire de l'argent ici, elle ne voudra pas lâcher la ville et passera par où nous voudrons. » — Je suis donc bien tourmentée, ma pauvre Joséphine, car, depuis ce traité sur lequel je comptais, nous n'avons eu que deux bonnes villes, qu'il a fallu quitter quand même pour aller dans de mauvaises où j'étais annoncée. Le direc-

teur est endetté de 1,500 francs avec moi, je me voyais presque sûre de les rattraper ici et voilà que, comme toujours, le diable vient se mêler de mes affaires ! Là, vraiment, je n'ai pas de chance, et pourtant je me donne assez de mal ! Il faut, je vous le jure, une grande force de volonté pour supporter la triste existence que je mène !

Je croyais le bénéfice de Frédérick-Lemaître enfin décidé, mais il paraît que Tamberlick a pris à cœur le coup de patte donné à l'Opéra, et qu'après avoir promis il a retiré sa parole. Allons, Frédérick n'est guère plus heureux que moi ; cela me console un peu !

Savez-vous l'incendie de Fourvières ? On annonce que la chapelle a été dévorée par le feu. Mon cher Fourvières que j'aimais tant, je ne le verrai donc plus !...

Caen, 7 août 1873.

Voici le billet que vous me demandez, chère amie ; vous savez que je suis toujours heureuse lorsque j'oblige n'importe qui, je le suis donc doublement lorsque, comme aujourd'hui, je sais qui j'oblige. Merci, et serrez bien affectueusement la main dans laquelle vous mettrez mon modeste présent.

Vous avez été voir la pauvre Mme B..., et vous me dites que mon envoi l'a faite heureuse. C'est moi qui le suis, ma bonne amie ; seulement je ne le suis pas complètement, puisque cet argent n'est pas le mien. Vous devez bien penser que, dans ma position plus que gênée, je n'aurais pu distraire 200 francs de ma caisse ; j'ai fait plusieurs quêtes, voilà tout. Le Croisic m'a fourni 150 francs, Nantes le reste ; vous voyez que j'ai bien peu de mérite dans cette bonne action qui m'a coûté si peu !

Je cherche à la continuer et à compléter 300 francs ; avec cela, ces braves gens pourraient faire quelque chose. Mon plus vif désir serait d'empêcher la pauvre femme d'aller à l'hôpital, où le mauvais air moissonne la moitié des malades. Je me souviens toujours du

malheureux puisatier d'Ecully, dont la blessure au pied était guérissable et qui n'est mort, suivant l'expression des médecins, que de la pourriture de l'hôpital. Je voudrais le faire mettre chez Dubois, ou, si l'on n'y fait pas d'opérations, dans une maison de santé. Voilà à quoi Sardou devrait vous aider. Il avait tout promis. Ah ! ça ne lui coûte rien, les promesses ! Il en avait fait de belles pour Seine-Port, et, au dernier moment, il vient d'écrire à mon fils : « Impossible ! » — Donc, mon pauvre Seine-Port va être vendu !...

Bordeaux, 6 novembre 1873.

Parlons des Variétés, ma Joséphine. Hélas ! je n'y fais rien. Il est vrai que, jusqu'à présent, j'ai eu contre moi le Cirque, la foire, un temps affreux, enfin la politique. Voilà surtout, je crois, ce qui paralyse à peu près tout, car les autres établissements se plaignent aussi. Le Cirque prétend qu'il perd 1.200 francs par jour, et il a 4.000 francs de frais ; vous voyez que c'est toujours un grand tort qu'il cause. Enfin il clôture ce soir, dit-on, et la foire aussi, mais la politique reste, plus triste que jamais. Bref, 400, 500, voilà le chiffre de nos recettes. Prélevez là-dessus droits des pauvres, d'auteurs, etc., et voyez ce qui me reste après partage. Quant au succès, il est ébouriffant, ce qui fait croire à l'avenir. On monte *Garat*, inconnu ici ; le directeur y compte : espérons avec lui !..

Bordeaux, 28 novembre 1873.

Je doute, chère Joséphine, pouvoir m'entendre avec le directeur du Théâtre Cluny. Votre lettre renferme deux points trop difficiles à résoudre : le chiffre et la question de tous les jours. Vous devez croire qu'il serait de mon intérêt de n'en perdre aucun, mais cela m'est impossible. Toutes les pièces de mon répertoire exigent du chant, et vous savez que c'est là une importante partie de mon succès ; or, je vous le répète, bien chanter tous les jours me

serait impossible ! Une circonstance imprévue m'a forcée de jouer mercredi et jeudi ; eh bien ! ce matin on ne m'entend plus parler. Cependant j'ai passé quelques morceaux hier, ce que je ne pourrais faire à Paris sans risquer d'entendre dire : « Elle n'a plus de voix, elle ne peut plus aller. » — et je vous prie de croire que *je vais* encore assez bien, mais à la condition de ne jouer que quatre fois par semaine. Voilà pour le premier point de votre lettre. Quant au second, j'ai sous mes yeux une lettre de Laferrière, qui dit : « J'ai 150 francs par soirée et dix pour cent au-dessus de 1.200 francs de recette, plus 500 francs pour mes répétitions. » — Vous voyez, amie, qu'en acceptant les chiffres de votre lettre, je ne traiterais pas, comme on vous l'a dit, aux mêmes conditions que Laferrière. Enfin, le directeur va m'écrire, paraît-il, j'attends : puisse l'affaire tourner selon vos vœux et les miens !

Je fais de pauvres recettes ici. Lafontaine et sa femme sont au Français ; ils nous causent du tort, tout en ne faisant pas d'argent pour ce qu'ils ont : 800 francs par représentation ! Qu'est-ce que vous dites de cela, quand moi j'en ai à peine 100 ?

Bordeaux, 30 novembre 1873.

On jouait hier *Garat*, cher fils ; on a fait 900 fr., la veille 640. Tu vois que tout cela n'a pas l'air de répondre au succès qui, je te l'affirme, est ébouriffant. Mais on dit qu'il faut attendre quelques jours avant de poser un jugement : attendons !

Charles Deburau, beau-frère de mon directeur, M. Goby, est bien malade. Il a acheté l'Alcazar, il y a deux ans, il en est le drapeau naturellement, et, à peine rentré depuis quinze jours, voilà que les médecins lui défendent de continuer. Il se désole, car, chaque matin en se levant, il a 650 francs de frais à payer. Il y a eu une espèce de consultation ce matin ; on a dit la moëlle épinière attaquée, avant on déclarait une hydropisie du cœur : lequel croire ?

Ce pauvre homme a deux filles, sa femme et son théâtre ! Il est vraiment frappé, d'autant qu'il a l'esprit du geste sans rien de plus !...

Bordeaux, 17 décembre 1873.

La dépêche que tu m'as adressée, cher enfant, devait me servir à demander l'argent de mon voyage que je n'ai pas encore reçu; malheureusement elle est arrivée juste au moment de l'agonie de ce pauvre Deburau, agonie qui dure encore à l'heure où je t'écris. Toute la famille est au pied de son lit ; c'est navrant. Je voudrais être à cent lieues d'ici, et cela depuis longtems, mais je suis restée par humanité. Puis-je m'en aller dans un pareil moment ?... Pauvre Deburau, avec lequel, il y a trois semaines, je dînais encore ! Un si fort garçon, fait comme un Apollon, quarante-cinq ans, aucun organe attaqué, et il meurt !... Ce n'est pas de la moëlle épinière comme je te l'avais dit d'abord; je t'expliquerai sa maladie, elle devrait servir d'exemple, car, prise au début, rien n'est moins grave. Il mourra sans doute cette nuit ! On fera relâche demain. Cela n'engraisse pas ma caisse; si peu que nous faisions, c'était toujours quelques dépenses couvertes, mais rien, quand l'hôtel va toujours, c'est triste ! Et cependant, comment oser relancer ces malheureux dans la chambre d'un mourant ? Ta dépêche est donc restée sans effet. J'attends l'évènement; ce sera affreux, car ils seront frappés de tous les côtés !

La vente de Seine-Port est faite (1); ce n'est pas gai non plus, mais il ne faudrait que de l'argent pour tout réparer, tandis que la vie ne se rachète pas !...

(1) La maison que Déjazet avait payée 40,000 francs fut vendue 23.100 francs, sur une mise à prix de 23.000 francs : ce n'était pas le montant des prêts hypothécaires consentis par diverses personnes.

Bordeaux, 20 décembre 1873.

Est-ce que je ne t'ai pas annoncé la mort de ce pauvre Deburau ? Je n'en suis pas encore remise. Le service a eu lieu hier, et, à minuit, sa femme accompagnée de M. Goby, son frère, est partie avec le corps pour Anet, sa campagne, et dans laquelle il a désiré être déposé. Lorsque je suis arrivée ici, il en venait et avait fait planter pour 500 francs d'arbres !... Sans être en parfaite santé, il paraissait assez bien puisque, peu de jours après, il a fait sa rentrée. Je ne l'ai pas vu ; les samedi, dimanche et mardi qu'il a joué étaient mes jours de représentations. Enfin, il ne souffre plus, et il a tant souffert qu'il faut puiser là les consolations. On le regrette généralement ; c'était un directeur sévère, mais loyal et juste ! — Tu conçois que nos théâtres ont fermé ; j'en suis à mon cinquième relâche, et, gagnant déjà si peu les soirs où l'on joue, je suis loin d'être à mon aise !...

Interrompons ici le dépouillement de la correspondance de Déjazet pour donner place à un document typique. Le séjour de la comémédienne à Bordeaux devait se terminer par un dissentiment entre le directeur des Variétés et elle, dissentiment que la justice seule put régler. C'est pour l'édification de son avoué que Déjazet écrivit le mémoire suivant, où elle fait preuve de logique autant que de droiture :

Janvier 1874.

Mon traité avec M. Goby était de quinze jours, à quatre représentations par semaine ; cela faisait huit représentations que je lui devais : j'en ai donné trente. Ce surplus a eu lieu sans conditions ni promesses écrites, j'ajouterai même ni verbales, car nous vivions,

sa famille et moi, dans des rapports tellement intimes
que jamais nous n'avons eu l'idée d'en fixer le terme
qui dépendait seul de nos intérêts mutuels, et je crois
avoir prouvé que je savais oublier les miens pour ne
me souvenir que de ceux des gens que je croyais mes
amis. Le chiffre des recettes est là pour justifier la sin-
cérité de mes paroles.

M. Goby dira peut-être que, si les recettes étaient
mauvaises pour moi, elles n'étaient pas meilleures
pour lui, et que, dans ce cas, sa générosité égalait la
mienne ; je puis lui donner un démenti. Plusieurs fois
je lui montrai des lettres de M. Blandin, directeur des
théâtres de Tours et de Reims, qui m'assuraient un
fixe de 300 francs par soirée, lequel directeur se met-
tait complètement à mes ordres pour l'époque qu'il
me plairait de choisir ; c'est alors, il me semble, que
M. Goby aurait pu se montrer généreux à son tour,
en me disant : « Ma chère Déjazet, la différence de ce
qu'on vous offre avec ce que vous gagnez ici, est trop
grande pour que je vous retienne plus longtemps,
partez ! » M. Goby m'a dit au contraire : « Restez !
Ce que vous faites à chacune de vos représentations
est beaucoup *pour moi*, vous tenez mon théâtre ouvert,
sans vous il serait déjà fermé. Je vais partir bientôt
pour Paris, afin d'obtenir de M. Sardou *l'Oncle Sam*,
donnez-moi une lettre pour lui, lettre devant laquelle
il ne refusera pas, j'en suis sûr. Une fois muni de son
ouvrage, je vous laisserai libre de me quitter. » — Je
promis la lettre et je restai.

Les progrès de la maladie du beau-frère de M. Goby,
Charles Deburau, dont un des premiers médecins de
Bordeaux ne m'avait que trop prédit le dénouement,
achevèrent d'effacer entièrement le regret que je pou-
vais avoir de rester dans de pareilles conditions.
Pouvais-je, devais-je abandonner cette famille au
milieu d'une douleur qui n'était que le prélude d'une
plus grande encore? Non! et je puis fournir une nou-
velle preuve de mon dévouement par ces quelques
lignes d'une lettre de ma fille en réponse à la mienne :
— « Ce que tu m'as dit au sujet de Deburau m'a

« navrée ! Pauvre garçon ! et surtout pauvre femme !
« Oui, tu as raison, quelque mauvaise que soit ta
« position comme affaires, tu ne peux les quitter en
« ce moment, ce serait faillir aux habitudes de ton
« exquise bonté. »

J'arrive au motif de notre brouille. Un billet égaré depuis cinq ans, que je croyais payé, et que l'on m'annonça retrouvé sans pourtant le produire, donna lieu à une opposition sur ma part des recettes ; je protestai, et M. Goby, qui alla consulter son huissier, acquit la certitude que, ne courant aucun danger à cause des poursuites qui n'étaient point en règle, il pouvait me laisser prendre ma part comme à l'ordinaire. Tout en resta là, et M. Goby partit pour Paris avec ma lettre qui, de son propre aveu, lui ouvrit les portes du cabinet de M. Sardou, ce qui n'est pas facile, je le certifie. De plus, il obtint sans difficulté la primeur de *l'Oncle Sam*, spécialement pour son théâtre, revint triomphant, joyeux, et profondément reconnaissant (disait-il !).

J'étais donc assez tranquillisée sur son avenir, pour avoir le droit de penser aussi un peu au mien, ce que je ne fis pas, cependant, en raison du triste état de M. Deburau, dont la fin approchait à grands pas, triste moment que j'aurais voulu éviter pour ma santé, qui souffre toujours devant les grandes émotions. Mais qu'importe, puisque je pouvais être utile à ce pauvre monde qui allait être frappé d'un coup si cruel !

M. Deburau mourut ; sa veuve, sœur de M. Goby, après la cérémonie qui se fit à Bordeaux, et où chacun a pu me voir, partit avec son frère accompagner le corps jusqu'à Anet, où se trouve la propriété de M. Deburau. C'est pendant ce voyage que M^me Goby mère, sans rime ni raison, et sans me prévenir surtout, refusa de remettre à mon régisseur, comme à l'ordinaire, la recette du dimanche avec une autre somme de 200 francs, spécifiée sur mon traité comme indemnité de voyage, et que, par respect pour l'événement qui venait d'avoir lieu, j'avais

laissée entre ses mains, confiance qu'elle s'est empressée de reconnaître en joignant un mauvais procédé à une mauvaise action. A quoi bon alors ses protestations d'amitié, de dévouement même, devant certaine confidence que je lui avais faite de mes peines personnelles, peines qu'elle savait augmenter en agissant ainsi ! Je fus profondément blessée, et c'est alors que je lui écrivis la lettre dont on prétend aujourd'hui se faire une arme contre moi, lettre à laquelle Mme Goby, ne répondit que verbalement (car elle n'écrit pas, elle !). Voici donc ce qu'elle me fit dire : « Avertissez Mlle Déjazet que je l'affiche quand même pour demain 23 décembre 1873. » — Il était trop tard pour faire légaliser mon refus de jouer ; je remplis donc la promesse de l'affiche, tenant à n'être jamais dans mon tort vis-à-vis du public, et, le mardi 23 décembre 1873, je jouai *les Chants de Béranger!* — J'observerai que l'affiche portait ces mots : *Avant-dernière représentation de Mlle Déjazet.* — Le lendemain, Mme Goby insista (toujours par ambassade) pour obtenir de moi cinq ou six représentations *avec promesse signée*, disant qu'aussitôt cet engagement pris, elle me remettrait en possession de mon argent. Alors, pourquoi l'avoir retenu, si, devant ce nouveau traité qu'elle me proposait, elle croyait sans danger pouvoir le rendre ? Le mauvais procédé restant bien clair pour moi, je refusai tout !

M. Goby revint trois jours après cette rupture, et j'avoue que je l'attendis, persuadée qu'au débotté il allait accourir chez moi, me dire ces paroles bien simples : « Je ne suis pour rien dans le grief que vous avez contre ma mère, il serait injuste de m'en punir ; ce n'est point avec Mme Goby que vous avez traité, sa signature n'a paru dans aucune de nos conventions ; je n'accepte donc point votre désistement, je crois pouvoir exiger la continuation de votre service, et si, malgré ma démarche toute amicale, vous persistez dans votre refus, je me verrai forcé, à regret, de faire valoir les droits que je crois avoir. » — Bien certainement, si M. Goby s'était présenté chez moi et

m'avait dit seulement les trois premières lignes de ce que j'écris là, je ne l'aurais pas laissé aller plus loin, et lui aurais tendu la main sans en entendre davantage. Mais M. Goby n'est point venu, ne m'a point écrit, bref, ne s'est occupé de moi que pour aller dix ou onze jours plus tard chez M. le Préfet, afin d'obtenir l'interdiction de *Gentil-Bernard*, annoncé sur l'affiche des Folies-Bordelaises, théâtre qui n'a pas permission pour des ouvrages de plus d'un acte, mais cette permission m'avait été accordée pour deux représentations. M. Goby, ou plutôt *sa mère,* à force de prières, obtint à son tour que le différend serait partagé et que *Gentil-Bernard* ne serait joué qu'une fois. — Puisque M. Goby prétend avoir le droit de me poursuivre pour avoir quitté son théâtre et joué ailleurs, pourquoi ne m'a-t-il pas attaquée le lendemain de son retour à Bordeaux, ou tout au moins le jour de ma première représentation aux Folies-Bordelaises ? Il m'accuse d'avoir combiné une concurrence préjudiciable à ses intérêts ; je jure que le hasard seul a tout fait.

Une ancienne pensionnaire de mon théâtre à Paris, amie intime de la famille de M. Goby, est venue me demander mon concours pour son bénéfice ; cette représentation ayant été très brillante a donné lieu aux propositions qui m'ont été faites, que j'ai acceptées, et qui, je le répète, n'ont rencontré aucun obstacle du côté de M Goby, dont le silence devait me faire croire à mon entière liberté. C'est seulement aussitôt l'opposition levée et présentée à M. Goby en réclamation de l'argent retenu, argent qu'il refusa de rendre, que tout à coup il s'avisa de me poursuivre, et cela en vertu de ma lettre adressée non à lui, mais à sa mère? Si la lettre est à ses yeux sans valeur pour justifier ma cessation de service, elle doit, il me semble, l'être aussi dans tout ce qu'elle renferme. — D'ailleurs, que dit-elle, cette lettre ? Que je comptais faire encore une semaine au théâtre des Variétés. Alors, pourquoi ne l'avoir pas réclamée, cette semaine que j'ai perdue volontairement à attendre la démarche que j'espérais

de M. Goby ? — Ma lettre rappelle simplement une promesse en rien régularisée, promesse due à de bons procédés et que je me suis crue en droit de retirer devant les mauvais. Je devais huit représentations à M. Goby, je lui en ai donné trente. Depuis la fin de mon traité de huit représentations, je n'ai rien signé que la lettre à M^{me} Goby, et je me permets de poser une question :

Si M. Goby, dans un excès d'amitié, avait, par simples paroles, promis de me donner 500 francs par représentation, et que plus tard il m'eût écrit : « Je regrette de ne pouvoir remplir ma promesse, etc. » — aurais-je le droit de le poursuivre, et cela serait-il suffisant pour l'amener devant un tribunal, comme il le fait à mon égard ?

Voilà ce que je demande à la justice des hommes.

Le tribunal donna gain de cause à Déjazet, mais ce fut une satisfaction toute platonique : le directeur se mit en faillite, et l'artiste ne toucha rien des 600 francs en litige.

De Bordeaux, Déjazet se dirigea vers Tours, où une compensation l'attendait. Ses recettes y furent brillantes, et le directeur s'empressa d'accorder le bénéfice que lui demandait la lettre suivante :

<div style="text-align:right">Tours, 2 février 1874.</div>

Mon cher Blandin,

Je vous ai raconté une partie de mes ennuis parce que je crois à votre vieille amitié pour moi; aussi viens-je vous en demander une nouvelle preuve.

Lorsque nous avons traité ensemble, la question d'intérêt a promptement été vidée, car ce que vous m'avez offert, je l'ai accepté sans la plus petite observation, et pourtant mes conditions ordinaires

sont loin de ressembler à celles qui existent entre nous, puisque je suis toujours à moitié recette, sans frais prélevés. S'il en avait été ainsi entre nous, voyez où j'en serais. Vous avez bien fait 9 ou 10.000 francs dans mes sept représentations, j'aurais donc en caisse aujourd'hui 4 à 5.000 francs : j'en ai touché 2.100 ! J'étais engagée pour trois représentations, et certes, après la troisième, je pouvais augurer des autres assez favorablement pour vous demander une petite augmentation, sans, je crois, manquer à la délicatesse et à ma longue amitié. Je n'ai rien fait de cela, et me voici demain à la huitième soirée.

Voyons, mon cher Blandin, devant mon travail et l'argent que je vous ai fait faire, me laisserez-vous partir sans m'accorder une récompense, et ne pensez-vous pas qu'un bénéfice dans mes conditions ordinaires serait chose juste ? Je joue jeudi *Gentil-Bernard*, il fera bien aussi samedi, quant au dimanche, je le crois sûr. En vous demandant un de ces trois jours, vous m'accorderiez peut-être le samedi, mais ce serait une mauvaise combinaison pour moi qui perdrais une représentation. Voulez-vous me donner mardi ? Qu'en ferez-vous sans moi ? La première peut-être de la *Jolie Parfumeuse* : elle vous resterait alors pour jeudi. Je ferai ce qu'on appelle une macédoine de certains actes de mes pièces, et, l'annonce de mon bénéfice aidant, j'espère un chiffre raisonnable pour la part de chacun.

Allons, mon bon Blandin, j'ai bien mérité cette gracieuseté en raison des recettes passées et à venir encore. Répondez-moi vite ces mots : « J'accorde à ma vieille amie Déjazet un bénéfice pour mardi 10 février, aux conditions de moitié recette brute. » — J'attends votre réponse, et l'espère bonne et juste comme vous.

A Tours cependant, le mauvais sort guettait encore la comédienne. Ses représentations terminées, elle présidait, dans un appartement

de l'hôtel du Faisan, aux préparatifs de son départ, quand une armoire à glace, dont elle avait dérangé l'équilibre, tomba sur le parquet. On accourut au bruit, et l'on délivra l'imprudente emprisonnée, pour ainsi dire, dans un compartiment du meuble. Déjazet n'était point blessée, mais l'émotion qu'elle avait ressentie lui causa une révolution du sang très grave. Elle s'en remit néanmoins assez promptement pour pouvoir exécuter les clauses de la dernière convention qui la retînt en province.

<div style="text-align:right">Reims, 15 mars 1874.</div>

Je n'ai voulu vous écrire, chère Joséphine, qu'après les deux premières représentations, afin de mieux vous fixer sur mon état de force et de santé. C'est ce soir ma troisième, et je crois pouvoir vous assurer qu'elle sera pour le moins aussi bonne et aussi brillante que les autres. Je me remets de jour en jour, Dieu merci, mais j'ai été bien malade, allez, et j'ai eu bien peur! Peur, non pour moi, mais pour ceux que j'aurais laissés derrière! Enfin, me voilà sur pied, et le travail est devenu une joie depuis que j'ai craint de le voir m'échapper!

Je fais ici autant de recette que d'effet, mais, vu ma chance, j'y suis au cachet. Ce soir, redite de *Lauzun* avec *la Lisette* (tout est loué!) et je clôture mardi par *la Douairière* et *Voltaire*. Je pars mercredi pour Charleville, j'y joue *Lauzun* jeudi; le dimanche à Sedan probablement, puis une seconde à Charleville, puis, en repassant ici, une représentation peut-être, mais ce sera tout. Il est donc bien certain que je serai à Paris à la fin du mois, si ce n'est plus tôt!..

A la date fixée, Déjazet rentrait à Paris, pour y commencer, hélas! une douloureuse et longue maladie!

XI

Une Manifestation Parisienne.

Quand Déjazet gardait le lit, sa porte restait invariablement close. — « J'ai trop à cœur, disait-elle, de faire bonne mine à mes amis, pour leur ouvrir alors ma triste chambre ; là, du moins, je ne fais la grimace qu'à ceux qui ont la corvée de me soigner. » — Que cette détermination fût dictée par la coquetterie ou par la pudeur, elle avait ce bon résultat d'épargner à la malade les curiosités gênantes. Elle éloignait, par contre, les sympathies sincères. Ce ne fut que le 30 août que Paris apprit, par un article d'Albéric Second publié dans *Paris-Journal*, la maladie de Déjazet et la détresse qui en était la conséquence.

Pauvre Déjazet ! — concluait cet article. — Alors qu'elle était riche, fêtée par la presse, acclamée par la foule, quel camarade dans la détresse sonna jamais vainement à sa porte hospitalière ? Soit qu'elle le secourût de sa bourse, soit qu'elle mît son talent à la disposition du solliciteur, il partait toujours consolé. Maintenant qu'elle est pauvre, est-ce que les théâtres de Paris ne vont pas à leur tour organiser des représentations pour elle ?

Il y eut, à la révélation du célèbre chroniqueur, un cri de surprise, bientôt suivi d'un élan de pitié. Le café-concert de la Scala annonça aussitôt qu'il réservait à la comédienne le produit d'une de ses soirées. L'intention était bonne, mais un peu humiliante. Déjazet protesta ; elle ne demandait pas l'aumône, et croyait mériter qu'on la secourût d'une façon plus délicate. Ce fut l'avis de la presse, du journal *le Gaulois* surtout, qui prit la direction du mouvement qui se dessinait, en formulant le programme d'une manifestation qui pût servir les intérêts de la comédienne sans porter atteinte à sa dignité.

Que Virginie Déjazet soit pauvre, qu'elle soit riche, — écrivait, à la date du 7 septembre, le directeur du *Gaulois*, — nous n'avons pas à le rechercher, nous ne voulons pas le savoir. Déjazet semble vouloir aujourd'hui prendre une retraite que tant d'artistes moins parfaits ont méritée moins qu'elle ; il nous faut une soirée où Déjazet paraîtra pour la dernière fois en public, où tout ce qu'il y a de grands artistes à Paris viendra rendre hommage à celle dont la silhouette est si bien marquée sur les pages de notre histoire dramatique contemporaine. Cette fête, nous la demandons, et Déjazet l'aura.

Huit jours plus tard, en effet, un comité composé de MM. Halanzier, directeur de l'Opéra, Victorien Sardou, représentant des auteurs, Ismaël, artiste lyrique, et Emile Blavet, rédacteur en chef du *Gaulois*, fut formé, par acte authentique, pour réunir les éléments de la représentation, dont l'idée avait été accueillie

avec enthousiasme. Le mot peut sembler fort, il n'est qu'exact. On pourra s'en convaincre en lisant *le Gaulois*, constitué moniteur du mouvement provoqué par lui. Pendant un grand mois, pas de numéro qui ne contînt les adhésions les plus diverses et les plus chaleureuses. Sur la solennité théâtrale s'était bientôt greffée une tombola ; tandis que les comédiens célèbres s'offraient pour figurer dans la première, les artistes peintres, sculpteurs, musiciens, les commerçants même envoyaient pour la seconde les plus belles de leurs œuvres ou les meilleurs de leurs produits. Jamais la solidarité artistique ne s'était si hautement affirmée, jamais non plus la presse n'avait montré tant d'unanimité. Parmi les contributions littéraires, celle de M. de Villemessant fut à la fois la plus large et la plus ingénieuse. — « *Le Figaro*, écrivait-il le 19 septembre, *le Figaro* prend une loge moyennant une pension de cent francs par mois, qu'il souhaite payer le plus longtemps possible à Déjazet. » — Cela, bien entendu, sans préjudice d'une publicité quotidienne et des plus alléchantes.

Chassé de la rue Le Peletier par un épouvantable incendie, l'Opéra occupait alors, conjointement avec le Théâtre Italien, la salle Ventadour. C'est dans ce local, spontanément offert par le directeur, que fut fêtée la comédienne. Nous reproduisons ci-contre l'intéressant programme de cette représentation unique.

VIRGINIE DÉJAZET

THÉATRE NATIONAL DE L'OPÉRA (SALLE VENTADOUR)

Dimanche 27 Septembre 1874
SOLENNITÉ ARTISTIQUE
Organisée par le journal LE GAULOIS

EN L'HONNEUR DE

M^{lle} DÉJAZET

(1^{er} ACTE) **MONSIEUR GARAT**
Comédie-Vaudeville de M. Victorien Sardou

Garat	M^{lle} DÉJAZET	Petit Violoneux	
Vestris	Calvin		M^{mes} Paola-Marié
Maxime	Berton	Julie	Legault
Léonidas	Lhéritier	Amarante	Cél. Montaland
Catilina	Grenier	Femme de la	
Cincinnatus	Grivot	Halle	Suzanne Lagier
Thémistocle	Gil-Pérez		Silly
Potiron	Desrieux		Van-Ghell
Porteur d'Eau	Dumaine	Grisettes	Jubic
Deux Gardes	Laferrière		Marie Leroux
nationaux	L. Achard		

Invités, Gardes nationaux, Hommes du peuple, etc., etc.

MM. Chollet, Henri Monnier, Frédérick-Lemaitre, Roger, Bouffé, Paulin Ménier, Delannoy, Montjauze, les frères Lionnet, Léonce, Milher, Emmanuel, Girodet, Rinaldi.	M^{mes} Ulgade, Marie Cabel, H. Schneider, Rousseil, Dica-Petit, Scriwaneck, Marie Périer, Marie Grandet, Thèse, Jeanne Eyre, Marianni, Gouvion, Barataud, Hélène Therval, Barbieri.

3^e ACTE DE **TARTUFFE**
Comédie de Molière

Tartuffe	Got	Elmire	M^{lle} Favart
Damis	Delaunay	Dorine	M^{me} Provost-Ponsin
Orgon	Talbot		

TRIO DU 2^e ACTE DE
GUILLAUME TELL
Opéra de Jouy et H. Bis, musique de Rossini

Arnold Tamberlick | Guillaume Tell Faure | Walter Belval

DUO DU 4^e ACTE DE
LES HUGUENOTS
Opéra de Scribe, musique de G. Meyerbeer

Valentine M^{me} Gueymard-Lauters | Raoul Villaret

INTERMÈDES :

TRIO pour PIANO, ORGUE & VIOLON
Par M. Jules Cohen, sur la Messe de G. Verdi
(1re audition) Exécuté par MM. Th. Ritter, J. Garcin
et J. Cohen

SI C'ÉTAIT MOI	**TARENTELLE**
Chansonnette, paroles	(INÉDITE)
et musique de G. Lefort	De Th. Ritter
Chantée par Mme Judic	Exécutée par M. Th. Ritter

2º ACTE DE **COPPÉLIA**
Ballet de Nuitter et Saint-Léon. — Musique de Léo Delibes
Swanilda, Mlle Beaugrand. — Frantz, Mlle Eugénie Fiocre. —
Coppélius, M. Cornet
Mlles Méranti, Parent, Pallier, Valain, Piron, Lamy, Lapy,
Aline, Bussy, Laurent. — MM. Montfallet, Poncot, Ganforin

LES JURONS DE CADILLAC
Comédie en un acte, de Pierre Berton
Le capitaine, Landrol. — La comtesse, Mlle Céline Montaland.

LA LISETTE DE BÉRANGER
Paroles et musique de Frédéric Bérat
Chantée par Mlle **DEJAZET**
Entourée par Mmes :

Croizette, Sarah Bernhardt, Lloyd, Tholer (Comédie-Française) ; Pasca (théâtre de St-Pétersbourg) ; Chapuy, Lina-Bell, Zina Dalti, Ducasse (Opéra-Comique) ; Léonide Leblanc, Antonine, Hélène Petit, Blanche Baretta (Odéon) ; Jane Essler, H. Neveux, Mélita, Bartet (Vaudeville) ; Doche, Marie Laurent, M. Colombier, A. Page, Duverger, A. Moreau, Fayolle, Berthe Girardin, H. Dupont (Porte-St-Martin) ; Marie Delaporte, Bl. Pierson, Angelo, Fromentin, Lody, Othon (Gymnase); Chaumont, Berthe Legrand, Berthal, Julia George (Variétés); Victoria Lafontaine, Dartaux, Perret, Matz-Ferrare, Elvire Gilbert (Gaîté) ; Georgette Olivier, A. Regnault, Valérie, Reynold (Palais-Royal) ; Peschard, Théo, Grivot (Bouffes-Parisiens) ; Thérésa, Noémie, Panserón, Bl. Miroir, Jeanne Eyre (Renaissance) ; Desclauzas, Rose Marie, Toudouze (Folies-Dramatiques) ; Marie Vannoy, Daney (Ambigu) ; Bressolles, Suzanne-Thal (Château-d'Eau) ; Lacressonnière, Ch. Raynard (Cluny) ; Eudoxie Laurent, Colbrun (Déjazet) ; Gaspari (Folies-Marigny) ; Rosine Bloch, Mauduit, Ferrucci, Marie Belval, Arnaud, Thibault, Fouquet, Nivet-Grenier, Geismar, Hustache, Marquet, Fonta, Montaubry, Stoikoff, A. Parent, Ribet, Millie (Opéra).

Hommage de la Chanson à Déjazet
Par la Société du Caveau, couplets composés par M. Eugène Grangé
sur l'air de la *Bonne Vieille* de Béranger
Chantés par M. Anatole Lionnet.

Cérémonie dans laquelle défileront tous les Théâtres de Paris
Ouverture de la MUETTE DE PORTICI, d'Auber

Elle était bien émue, la pauvre Déjazet, à l'idée de paraître devant une salle dont toutes les places, mises aux enchères, étaient occupées par l'élite de la société parisienne, si émue que les acteurs jouant dans *Monsieur Garat* crurent devoir la rassurer en lui faisant une ovation au sortir de sa loge. Elle passa entre deux haies de gardes nationaux lui présentant les armes, tandis que le tambour battait aux champs.

— Mes amis, dit-elle avec un sourire, je vous décorerai tous ce soir.

Mais ses dernières appréhensions se dissipèrent au bruit des applaudissements qui accueillirent son entrée. Elle chanta et joua comme en son plus beau temps. Quel succès la récompensa, ou plutôt quel triomphe! Mais ce n'était rien comparativement à ce que lui valut *la Lisette*, au défilé surtout terminant le spectacle et qui fut pour elle une longue apothéose.

Un chiffre dira éloquemment la réussite des efforts sympathiques groupés autour de Déjazet. La représentation de l'Opéra et la tombola tirée le 4 octobre suivant produisirent une somme totale de 79,279 francs 50.

— Comme l'argent a du cœur, maintenant! s'écria Déjazet, à la constatation de ce beau résultat.

Elle en exprima sa juste gratitude dans cette lettre charmante :

Mon cher *Gaulois*,

Ma raison faiblit devant le souvenir du 27 septembre,

elle se noie avec mon esprit dans le trop plein de mon cœur.

Vous, qui me donnez à croire que vous en avez plusieurs à votre service, demandez donc à l'un d'eux le mot que je cherche en vain pour remplacer ce banal merci que l'on adresse aux plus petites choses comme aux plus grandes actions.

Brisée sous le poids de celle que je vous dois, à laquelle public et artistes ont répondu si généreusement, je ne trouve rien qui puisse même esquisser ce que j'ai ressenti dimanche, ce que je ressens encore aujourd'hui. Venez donc une seconde fois à mon secours, mon cher *Gaulois*, et, de votre voix qui porte si loin, chantez à tous et sur tous les tons la profonde reconnaissance de

Virginie DÉJAZET.

Sur les recettes centralisées par *le Gaulois*, — défalcation faite de 7,521 francs 34 remis directement à Déjazet, et des frais montant à 6,741 francs 41 — 65,016 francs 75 restaient disponibles. Les organisateurs du bénéfice consacrèrent 35,016 francs 75 à l'achat d'un titre de 1,750 francs de rente 5 o/o, immatriculé pour l'usufruit au nom de la comédienne, et, pour la nue-propriété, aux noms de ses deux enfants ; le solde (30,000 francs), fut déposé dans la caisse de *l'Atlas*, compagnie d'assurances sur la vie, qui s'engagea, en échange, à servir à Déjazet une rente annuelle de 4,038 francs. Nous transcrivons, sur l'acte même, les conditions de ce dernier placement :

Entre la Compagnie *L'Atlas*, d'une part ;
Et, d'autre part :
1º M. Hyacinthe-Olivier-Henri Halanzier, directeur

du Théâtre national de l'Opéra, chevalier de l'ordre de la Légion d'honneur, demeurant à Paris, rue Drouot, n° 3 ;

2° M. Victorien Sardou, homme de lettres, officier de la Légion d'honneur, demeurant à Marly-le-Roi (Seine-et-Oise) ;

3° M. Mathieu Jammes, dit Ismaël, artiste lyrique, demeurant à Paris, rue de Châteaudun, n° 4 ;

Et 4° M. Emile Blavet, rédacteur en chef du journal *Le Gaulois*, demeurant à Paris, rue Grange-Batelière, n° 12 ;

Lesquels, agissant comme membres de la société formée sous le nom de *Comité pour la représentation en l'honneur de Mlle Déjazet*, par acte en date du 15 septembre 1874, enregistré, ont déclaré que Mlle *DÉJAZET, Pauline-Virginie*, artiste dramatique, demeurant à Paris, rue de Clignancourt, 36, est née à Paris, le 13 fructidor an 6 (30 août 1798).

Il a été convenu et arrêté ce qui suit :

La Compagnie *L'Atlas*, moyennant la somme de *trente mille francs*, s'engage à servir à Mlle Déjazet sus-nommée, sur sa tête et à son profit, une rente viagère de *quatre mille trente-huit francs* par an, en douze paiements de *trois cent trente-six francs cinquante centimes* chacun, dont le premier aura lieu le 30 octobre 1874, le second le 30 novembre suivant, et ainsi de suite de mois en mois, jusqu'au décès de Mlle Pauline-Virginie Déjazet.

Par dérogation au droit commun, il est convenu entre les parties que la Compagnie n'aura pas d'arrérages à payer pour le mois dans lequel aura lieu le décès de Mlle Déjazet sus-nommée.

MM. Halanzier, Sardou, Jammes, dit Ismaël, et Blavet ont versé la somme de 30,000 francs à la Compagnie *L'Atlas* qui leur en a délivré quittance séparée.

Et les mêmes, déclarant que la présente rente viagère est constituée par eux au profit de Mlle Déjazet pour lui assurer les moyens de vivre, c'est-à-dire à titre de pension alimentaire, stipulent expressément

qu'elle sera incessible et insaisissable jusqu'à son extinction.

Fait triple à Paris, le 30 septembre 1874.

Les Souscripteurs, *Pour la Compagnie,*
HALANZIER, EMILE BLAVET, Le Directeur,
JAMMES ISMAEL, VICT. SARDOU. E. REBOUL.

Un article du *Gaulois*, publié lors du décès de Déjazet, affirme qu'en plaçant à fonds perdus une importante partie de la somme encaissée pour elle, les organisateurs de son bénéfice avaient satisfait au vœu de l'opinion publique. La prétention est discutable. Aucun spectateur de la représentation, aucun adhérent à la tombola n'avait, à ce sujet, émis le moindre avis. Seul M. de Villemessant, motivant sa souscription viagère, avait exprimé la crainte que Déjazet, par faiblesse ou par bonté, ne sût point garder la petite fortune que le public allait lui constituer. Cette appréhension partait d'un bon naturel, mais devait-on, pour une simple hypothèse, déposséder la comédienne d'un argent dont elle était, en somme, la seule propriétaire? Qu'une partie, que la totalité même de cet argent allât aux enfants de Déjazet ou à ses créanciers, cela n'était-il pas plus logique que d'en grossir les profits d'une société financière?

Et qu'on ne dise pas que Déjazet avait librement consenti à l'opération décidée par le Comité de sa représentation, nous répondrions par cette lettre, dans laquelle la comédienne apprécie les inconvénients du placement fait sans elle et à ses dépens :

D'après ce que vous avez appris par les journaux, — écrivait Déjazet à une personne qui était en même temps son amie et sa créancière, — comme tout le monde vous me croyez riche. Hélas ! il n'en est rien. On m'a placé 30,000 francs en viager, ce qui me fait 336 francs par mois, et le reste sur l'État au nom de mes enfants, ce qui fait 850 francs de rente à chacun. Croyez-vous que cela suffise pour vivre quatre, plus une petite famille de sept, huit et dix ans ? Ces 30,000 francs, à mon grand regret, ont été mal placés, car non seulement mon grand âge s'oppose à ce que j'en jouisse longtemps, mais, depuis ma longue maladie, il s'en est déclarée une au cœur qui, d'une minute à l'autre, m'enverra dans l'autre monde : ce sera alors 30,000 francs bien perdus. Mieux valait les placer sur l'Etat, ils seraient revenus à mes chers enfants ! La rente qu'on me sert étant insuffisante à mes charges et besoins, il me faudra rejouer de plus belle pour satisfaire mes créanciers qui ne me laissent ni paix ni trêve, car, depuis ce brillant bénéfice, ils me croient 100,000 francs dans mon secrétaire, et les dettes de mon théâtre me tombent sur le dos chaque jour, avec menaces et poursuites à l'appui, — si bien, ma chère Rose, que je suis mille fois plus tourmentée qu'avant !...

Etait-ce vraiment là le résultat que demandait l'opinion publique, et n'eût-il pas été préférable de laisser Déjazet acheter, au prix de sacrifices pécuniaires, le repos de sa dernière année ? — Le résultat final de l'opération suffit, du reste, pour la faire juger. Tandis que Déjazet mourait, chargée de dettes, et laissant ses enfants dans un état plus voisin de la misère que de la gêne, la Compagnie *l'Atlas*, qui lui avait versé quatorze mois d'intérêts, encaissait, au bas mot, 27,000 francs de bénéfice !

XII

Déjazet au Caveau. — Ses dernières représentations. — Sa mort et ses obsèques.

Dans le programme de la représentation de l'Opéra figurait, on l'a vu, un hommage de la société lyrique du Caveau ; ce bouquet poétique avait particulièrement touché la comédienne qui voulut faire, en guise de remerciement, une visite à l'académie chansonnière. Le réglement du Caveau excluait les femmes de ses réunions, mais les titres de Déjazet étaient trop brillants pour qu'une exception ne fût pas faite en sa faveur. On la reçut solennellement au banquet du 2 octobre 1874. Le Caveau, qui n'existe aujourd'hui que de nom, comptait alors, parmi ses membres ou ses visiteurs, des poètes délicats comme Charles Coligny, des chansonniers de race comme Clairville, Grangé et Charles Vincent. C'est dire que Déjazet fut célébrée là comme le méritaient son talent et sa gloire. Le salut de Clairville, maître des cérémonies, fut surtout remarqué ; nous le donnerons ici, comme le plus aimable éloge qu'on ait jamais

fait du mérite et des qualités de la grande comédienne.

Se peut-il bien, quoi ! parmi nous Lisette !
Lisette ici, Lisette nos amours !
Vous voilà donc, immortelle grisette,
Grisette encore et, malgré vos atours,
Comme autrefois, simple et jeune toujours !
Vous voilà donc ! laissez qu'on vous contemple,
Et le front haut, de votre air sans façon,
En souriant, visitez votre temple :
Entrez chez nous, fille de la chanson !

Ceux qui sont là sont des amis sincères ;
Ils ont connu votre amant... votre époux,
Le chansonnier dont les chants populaires
Vous illustraient, en nous inspirant tous ;
Ne dites point que ce n'était pas vous !
Car sa Lisette avait votre visage,
Votre bon cœur et votre esprit léger ;
En calculant, même elle aurait votre âge :
Entrez chez nous, muse de Béranger !

Aux grands seigneurs quand nous crions : Arrière !
Quoi, vers ces lieux vous dirigez vos pas ?
C'est vous Lauzun, Richelieu, Létorière ;
Ignorez-vous que nous sommes, hélas !
Républicains... mais comme on ne l'est pas ?
Républicains farouches... Bah ! qu'importe !
Venez jouir de vos droits bien acquis ;
C'est Déjazet qui vous ouvre la porte :
Entrez chez nous, ducs, comtes et marquis !

Sans croire l'or une vaine chimère,
Mais plus sensible à de nobles penchants,
Dans votre sein battait un cœur de mère
Et, même au bruit de bravos triomphants,
Vous ne pensiez d'abord qu'à vos enfants ;
Mais vous pensiez aux malheureux ensuite,
Et, sans chercher la popularité,
Vous accouriez où l'infortune habite :
Entrez chez nous, ange de charité !

> Vous partirez, et loin de nous sans doute,
> A Londre, à Rome, en Chine vous irez :
> De quelqu'endroit que vous preniez la route,
> A ce banquet toujours vous resterez,
> Oui, c'est toujours ici que vous serez !
> Les souvenirs d'une telle soirée
> Y règneront en maîtres absolus;
> Chez nous, un jour, vous vous serez montrée,
> Et désormais vous n'en sortirez plus !

On décerna, ce soir-là même, à Déjazet la présidence honoraire du Caveau, vacante depuis la mort de Jules Janin, et on la pria d'assister le plus souvent possible aux banquets de la société. Elle y vint plusieurs fois, payant son écot en couplets finement dits, et toujours traitée en reine par les adeptes du flonflon. Mais son temps ne lui appartenait guère, car le théâtre qu'elle avait semblé vouloir quitter l'avait bientôt ressaisie. Quelques villes d'abord s'étaient empressées de suivre l'exemple de Paris, en organisant à son profit des représentations dans lesquelles elle tint à honneur de paraître. Nantes, Soissons, etc., la virent donc, après la capitale, dans le premier acte de *Monsieur Garat* et dans *la Lisette*; puis des artistes besogneux demandèrent à leur tour l'aide de *la Lisette* et de son nom; le Vaudeville ensuite l'engagea pour une série de représentations qui commencèrent, le 24 décembre, par *la Douairière de Brionne*, et finirent, en février 1875, par *Monsieur Garat*; cette campagne terminée, elle se mit enfin à courir la province, s'abandonnant, sous la conduite d'un régisseur, aux hasards d'une tournée d'adieux.

Elle n'était plus forte, cependant, se fatiguait vite et s'en désolait, au point de vue de l'art, qu'elle aimait comme au temps de sa robuste jeunesse.

Hélas ! ma chère amie, — écrivait-elle, le 3 juin 1875, à M^{me} Benderitter,— je n'ai pas grand mieux à vous signaler. Je mange un peu plus qu'à Paris, voilà tout ; quant au reste, c'est toujours la même chose, et ma mine, que vous espérez trouver rose, tire plutôt au jaune serin qu'à la couleur que vous aimez. Donc je vous avoue que mon pauvre esprit broie du noir, car je ne vois pas la fin de cet affaiblissement de mes forces et de mes moyens, si solides autrefois. Je crois que mes représentations au Vaudeville ont été le chant du cygne, et, je vous l'avoue, ma chère Joséphine, l'idée que j'en ai fini avec le théâtre est une seconde maladie qui aidera la première à me faire mourir. C'est celle qui a emporté M^{lle} Mars et notre cher Mélingue : je ferai le trio !...

Ce n'était pas seulement pour l'amour de la gloire que Déjazet persistait à monter sur les planches ; elle s'inspirait, en outre, comme elle l'avait fait toute sa vie, de l'intérêt des siens. On le savait dans le monde des lettres, et ce n'était qu'avec des précautions infinies qu'on y blâmait parfois l'obstination de son labeur. Mais la comédienne n'acceptait sur ce point ni critique ni conseils. La lettre suivante — une des plus jolies que l'on ait d'elle — fut écrite, deux mois avant sa mort, à M. de Villemessant, au sujet de l'annonce, faite sympathiquement mais non sans réticence, d'une représentation organisée par Déjazet au bénéfice de son régisseur, et

dans laquelle figura le premier acte de *Voltaire en vacances :*

<p style="text-align:right">27 septembre 1875.</p>

Et d'abord, cher maître, laissez-moi vous remercier du coup d'épaule en question. Il n'a pas manqué son effet ; artiste et bénéficiaire ont eu chacun leur part de succès et d'argent, et cela grâce à vous qui pouvez tout ce que vous voulez. Je ne saurais donc trop vous remercier, puisque vous avez bien voulu joindre au fameux coup d'épaule votre présence qui m'a, je vous l'avoue, un peu intimidée. La pièce n'est pas bonne, mon rôle non plus, et encore en avez-vous vu la partie la plus faible. Je suis moins insignifiante dans le second acte. Vous l'a-t-on dit ? J'y tiendrais pour mon honneur.

Maintenant, cher maître, prenez votre courage et votre patience à deux mains, parce que, moi, j'en ai long à vous dire. Il s'agit de la persistance que vous mettez à vouloir que la représentation du 27 septembre 1874 ait été ma représentation de retraite. Jamais pareille question ne fut mise en jeu, puisque l'on s'est creusé l'esprit au contraire pour ne pas laisser supposer au public que mon retour sur la scène avait pour but de lui faire mes adieux. Ne l'ai-je pas prouvé d'ailleurs, en signant, quelques jours après, un traité de deux mois avec le Vaudeville, traité que j'ai rempli en alternant mes représentations avec *la Douairière* et *Garat.*

Ceci est la vérité, rien que la vérité.

Je ne pense pas alors mériter le petit reproche caché sous les flatteurs éloges de votre article. Bien des artistes ont affiché leur représentation d'adieux, mon camarade Bouffé tout le premier. J'ai même eu l'honneur d'y paraître, et justement aussi à l'Opéra. Combien de fois après, cependant, n'a-t-il pas joué au Gymnase où, malgré l'annonce de sa retraite, le public lui a prouvé qu'il était heureux de le revoir. Pourquoi tenez-vous donc tant, cher maître, à ce que

je disparaisse de la scène ? Bien des raisons s'y opposent : ma gloire, mon honneur, mes intérêts. Pourquoi voulez-vous, lorsque je puis encore augmenter le petit bien-être qui m'a été fait, que je préfère une vie plus que modeste, inutile et inoccupée, à celle qui a été mienne pendant soixante-douze ans.

Si j'étais riche, peut-être pourrais-je me procurer les distractions et les joies que donne la fortune, peut-être essaierais-je de me reposer. Je vous ai dit le chiffre de mes revenus (1). Ils suffisent sans doute aux exigences du corps et de l'estomac, mais ne faut-il plus vivre que pour manger et dormir ? Faut-il oublier que l'on s'est cru quelque chose, et se souvenir seulement que l'on n'est plus rien ? Vous, cher maître, vous êtes riche, heureux; vous pourriez vous reposer, et pourtant vous travaillez toujours. Pourquoi ? Parce que votre journal est la nourriture de votre esprit. Mon théâtre est celle du mien; de plus il me donne l'espérance de pouvoir acquitter mes dettes et de laisser quelque chose après moi, bien à moi, puisque ce que je possède ne revient à personne.

Je sais bien que vous allez me dire : *C'est justement pour donner que vous voulez gagner.* Hé bien, quoi de plus juste vis-à-vis de qui l'on doit et de plus naturel envers sa famille ! N'avez-vous pas donné, vous ? Ne donnez-vous pas encore ? J'aime mes enfants, vous aimez les vôtres; seulement vous les avez dotés. Moi, n'ayant pas su amasser, j'ai donné en détail ce que vous avez donné en gros, voilà toute la différence, et, si vous me trouvez coupable, j'ose vous répondre que vous ne valez pas mieux que moi.

Allons, cher maître, laissez-moi mourir artiste si Dieu me fait la grâce de m'en laisser les moyens, et soutenez-moi de votre plume, comme lui de sa bonté.

J'ai dit. Merci.

(1) Déjazet touchait alors par année : 5.788 francs provenant de son bénéfice, 2.000 francs de l'Etat, 1.200 francs du *Figaro*, 500 francs de M. Sardou, 500 francs de l'Association des artistes dramatiques ; soit, au total, 9.988 francs.

Ces lignes sont à la fois très dignes et très nettes. Le vœu qui les termine devait être exaucé plus rapidement que l'état physique de la comédienne n'eût pu le faire supposer. Le lendemain du jour où elle le formulait (28 septembre), Déjazet prit part à la représentation organisée par le théâtre des Variétés au bénéfice de M*me* Grenier mère ; elle y chanta *la Lisette de Béranger* avec son talent et son succès accoutumés, mais elle ressentit, à sa rentrée dans les coulisses, une douleur soudaine et dont la gravité ne lui échappa point. — « J'aurai, dit-elle, gagné la mort sur le champ de bataille ! » — Une pleurésie se déclara presque aussitôt ; on la combattit avec énergie, et la malade se fût peut-être tirée d'affaire sans un accident qu'on tut alors et qui donna au mal une vigueur nouvelle.

Déjazet demeurait, avec son fils, rue Clavel, 23, à Belleville. Une nuit que, trouvant la patiente en meilleur état, ses gardiens harassés prenaient quelque repos, Déjazet eut besoin de se lever, ne voulut déranger personne, et tomba de son lit sur le parquet, où elle resta plusieurs heures. La chambre était humide, le foyer éteint. Quand on la releva, la pauvre femme était condamnée. Elle ne s'abandonna point et défendit courageusement une existence à laquelle l'avenir des siens lui faisait attacher un prix inestimable. Un jour vint, cependant, où elle se sentit perdue. Ce jour-là, 30 novembre, obéissant à sa seule conscience, elle fit demander un prêtre. L'abbé Carré, vicaire de

la paroisse de Saint-Jean-Baptiste, accourut. Sur la demande expresse de la comédienne, il retourna chercher le viatique, qu'il lui administra en présence d'Eugène Déjazet, de sa femme, et d'un ami, M. d'Anthoine. L'attitude de Déjazet fut telle que l'abbé, prenant à part M. d'Anthoine, lui dit, avec une émotion sincère : « Mon ministère m'appelle souvent, hélas ! au chevet des mourants ; eh bien, monsieur, il m'a été rarement donné d'assister à une fin aussi édifiante ! » — Après cette touchante cérémonie, Déjazet éprouva un grand calme. Au bout d'une heure elle fit signe à son fils, qui sanglotait, d'approcher, et lui dit, sur un ton solennel : « Calme-toi, mon enfant, je suis avec Dieu !... Pas de haine entre vous !...» Le lendemain 1er décembre, l'agonie commença vers cinq heures du matin ; à neuf heures, Déjazet rendit le dernier soupir. Etaient près d'elle, à ce moment suprême, Eugène, son fils, Claire, sa belle-fille, Mme Joséphine Benderitter et M. Louis d'Anthoine.

Bien que les journaux publiassent quotidiennement le bulletin de la santé de Déjazet, et que, depuis deux jours au moins, son état fût tenu pour désespéré, la nouvelle de sa mort n'en produisit pas moins une sensation de surprise. A constater l'éternité de sa jeunesse, chacun s'était accoutumé à cette idée que des années nombreuses s'écouleraient encore avant que disparût son art si français. Un élan de sympathie succéda à la stupéfaction, et Paris s'apprêta à rendre un dernier hommage à la

comédienne que deux générations avaient applaudie.

Sous le coup de la douleur qui le frappait, Eugène Déjazet n'eût pas eu le courage d'organiser les obsèques de sa mère ; le *Gaulois*, sollicité de lui rendre ce bon office, accepta de s'occuper de la triste cérémonie, à laquelle le directeur de la compagnie *l'Atlas* déclara vouloir contribuer pour une somme correspondant au prix d'un convoi de quatrième classe. Le chiffre parut mesquin aux rédacteurs du *Gaulois*, qui décidèrent de l'amplifier pour faire à Déjazet des funérailles dignes d'elle. De même l'église de Belleville, jugée trop exiguë et trop lointaine, fut dédaignée pour la Trinité, plus vaste, plus accessible surtout. On imprima 4,500 cartes, destinées aux admirateurs et anciens camarades de la comédienne qui les réclamèrent avec empressement.

Le samedi 4 décembre, dès dix heures du matin, des amis nombreux se groupaient dans la rue Clavel, pour accompagner à l'église le corps de la grande artiste. Incessamment grossi pendant ce parcours, le cortège comptait trente mille personnes en arrivant à la chaussée d'Antin. On remarquait, au premier rang, l'abbé Petit, qui avait voulu remplir jusqu'au bout sa mission de pasteur. (1) Après la messe, superbement chantée et écoutée avec le plus

(1) On s'indigna, en haut lieu, de cette présence d'un prêtre à l'enterrement d'une comédienne. Blâmé, persécuté, l'abbé Petit resta grand devant ces petitesses d'un autre âge, et quitta sa cure de Belleville.

profond recueillement, le char funèbre, couvert de fleurs et de couronnes, se remit en marche, entre deux haies de curieux attendris. Une foule considérable l'attendait au Père-Lachaise, où deux orateurs devaient dire à la morte un adieu solennel. M. Emile Blavet, le premier, prononça, au nom du *Gaulois*, les paroles suivantes :

Messieurs,

Je n'aurais aucun droit à prendre ici la parole s'il ne me fallait obéir à l'un des derniers vœux de la grande artiste à qui nous venons de rendre les derniers devoirs.

Le lendemain de son bénéfice, elle me dit gravement, ce qui n'était pas, vous le savez, sa note habituelle :

— C'est une autre vie qui commence pour moi. Vous en avez écrit la préface, il me sera doux que vous en disiez l'épilogue !

Et, comme je la plaisantais sur cet étrange caprice :

— Baste ! ajouta-t-elle avec ce sourire où s'étaient réfugiés toute la fraîcheur et tout le charme de sa jeunesse disparue, vous aurez le temps d'écrire mon oraison funèbre, car je viens de signer un long bail, et je n'ai plus de goût, comme autrefois, pour les déménagements avant terme !

Rien ne prévalut contre son obstination enfantine ; il fallut donner parole. Aujourd'hui, après un an à peine, l'heure est venue de la tenir.

Peut-être, messieurs, trouverez-vous que j'avais quelque droit à cette suprême tristesse. J'avais eu la fortune d'entrer dans le cœur de Déjazet, à l'âge où il ne s'ouvre plus qu'à bon escient et où il n'y a plus de place pour les affections banales. On peut dire qu'à sa naissance notre amitié avait des cheveux blancs ; et, depuis lors, elle avait poussé si profondément ses racines, que, pour moi, ce deuil public est presque un deuil de famille.

Depuis qu'elle n'est plus, je me demande, en me rappelant ma promesse, ce que la chère morte attendait de moi lorsqu'elle me l'a, pour ainsi dire, imposée. Espérait-elle que je vous conterais son histoire ? Elle n'avait pas de ces vanités puériles. Cette histoire, d'autres vous la diront, et en meilleurs termes, qui l'ont mieux et plus longuement connue. Elle tient, du reste, tout entière, en sept lettres, les sept lettres de son nom

glorieux : Déjazet. Ce nom résume en lui deux grandes époques, l'une à son déclin, l'autre à son aurore : le dix-huitième siècle, avec son ironie spirituelle, son scepticisme aimable et son déhanchement cavalier ; le dix-neuvième, avec sa surface rêveuse et sa mélancolie à fleur de peau. Ce nom résume les jouissances artistiques de plusieurs générations successives qui, plus favorisées que la nôtre, ont savouré ce beau talent dans sa fleur et dans sa plénitude. Il est comme le symbole euphonique d'un art sans rival qui, né le même jour qu'elle, s'est éteint le même jour, et qui s'est incarné si longtemps dans ce merveilleux androgyne, homme par le costume, par l'allure, par la fatalité de son génie dramatique, mais femme par l'accent, par le regard, par le sourire, par l'âme, femme avant tout, malgré tout, en dépit de tout !... Tellement femme, messieurs, qu'en étudiant de près l'infinie variété de ses créations on sent que Richelieu, Lauzun, Létorières, Gentil-Bernard, Garat et Figaro doivent infailliblement aboutir à Lisette, l'expression la plus vraie et la plus originale de ce talent si original et si vrai.

Cette Déjazet, messieurs, vous la connaissez tous. Celle qu'on connaît moins, c'est l'autre, et c'est celle-là sans doute dont elle voulait que je vous dévoile le secret. Ce secret est de ceux qui se peuvent dire sur une tombe, car ils l'ennoblissent et la sanctifient. Quand elle me disait : « C'est une vie nouvelle qui commence pour moi ! » cette phrase avait dans sa bouche la portée des dernières paroles dites sur un cadavre. Ce cadavre qu'elle enterrait, non sans une pointe de tristesse, c'était sa gloire artistique, toute parée de ses radieux souvenirs et de ses espérances encore légitimes ; et elle jetait courageusement dans cette fosse creusée de ses mains tous les dons merveilleux qu'elle avait reçus d'en haut, et que l'âge n'avait point amoindris, ne laissant le droit de survivre qu'à un seul : le sentiment de la maternité !

Ces paroles, messieurs, n'étonneront personne parmi ceux qui m'entendent. Elles provoqueront peut-être un sourire dans les sévères régions où fleurit encore ce préjugé, de jour en jour moins vivace, que l'existence fiévreuse de l'artiste est incompatible avec les vertus du foyer. Grâce à Dieu, ce préjugé reçoit quotidiennement de nombreux et consolants démentis, et il n'est pas besoin de feuilleter vos annales mortuaires pour y chercher d'éloquentes protestations.

Hier encore, Déjazet était, avec bien d'autres, à cet égard, une protestation vivante. De même que, dans son talent, voué par sa nature au travesti, le côté féminin primait le côté viril, de même, dans sa vie, la mère primait l'artiste. Et ce sera sa

plus belle gloire qu'on ait pu dire d'elle que, sous le fichu de Lisette, battait le cœur de Cornélie.

Il est des choses, messieurs, qu'on ne doit dire qu'à demi-mot. Mais, celle-là, il fallait la dire, ne fût-ce que pour expliquer certaine contradiction apparente qu'on a peut-être un peu cruellement reprochée à Déjazet dans ces derniers temps. En donnant sa représentation d'adieu, elle avait pris, en quelque sorte, l'engagement moral de ne plus reparaître en public. Et pourtant, au bout de quelques mois, on revoyait son nom sur les affiches. — Folie des planches ! s'écria-t-on. — C'est « folie du cœur ! » qu'il eût fallu dire, et faire à cette admirable « folie » l'aumône du silence !

Car ce fut le dernier et peut-être le plus cruel chagrin de la chère morte qu'on ait pu douter de sa sincérité. La sincérité fut la marque distinctive de son talent comme de son caractère. C'est par là que l'artiste conquit la gloire et que la femme gagna l'estime de tous ceux qui l'ont connue. Aussi, de tous les jugements qui, depuis trois jours, ont été portés sur elle, le plus exact est assurément celui-ci :

« Jamais elle n'a voulu tromper personne, pas même le bon Dieu, à qui elle s'est donnée avant de mourir ! »

Après ce discours, applaudi comme il le méritait, Eugène Moreau, secrétaire de l'Association des artistes dramatiques, rappela succinctement les créations brillantes de Déjazet ; puis les parents de la comédienne jetèrent l'eau bénite sur son corps, tandis que des amis couvraient son cercueil d'une avalanche fleurie.

Cette émouvante apothéose devait malheureusement avoir un affligeant épilogue. Vingt mois après les obsèques de Déjazet, ses restes attendaient encore l'inhumation définitive, dans le caveau provisoire prêté par un entrepreneur de pompes funèbres, et cet homme, qu'on n'avait pas payé, était contraint de réclamer devant les tribunaux les frais des funérailles et l'enlèvement du cercueil de la grande artiste. Seul, en

effet, le directeur de *l'Atlas* avait acquitté sa part, montant à 984 francs ; les 1233 francs complémentaires que, suivant *le Gaulois*, MM. Sardou, Halanzier et Tarbé devaient verser par portions égales, restaient en litige, M. Halanzier déclarant qu'il ne devait pas ce qu'il n'avait point commandé, M. Tarbé se refusant positivement à payer, et M. Sardou ayant congédié l'entrepreneur sans vouloir l'entendre. Mis en cause devant la 6ᵉ chambre du tribunal civil, M. Tarbé, directeur du *Gaulois*, eut beau déclarer n'avoir jamais entendu contribuer pécuniairement aux funérailles de Déjazet, les juges le condamnèrent à verser au réclamant le solde de ses déboursés.

Déjazet, par bonheur, n'était pas oubliée de ceux qui l'avaient sincèrement aimée. Une souscription ouverte, au mois de février 1877, par le journal *les Nouvelles de Paris*, permit, à l'issue même du procès fait au *Gaulois*, de transférer le corps de la comédienne dans un caveau définitif, sur lequel un tombeau devait être élevé. La construction du monument fut lente, si lente que les enfants de Déjazet rejoignirent leur mère avant que ce suprême hommage lui eût été rendu. Au mois, d'avril 1880 seulement, le tombeau fut inauguré sans bruit, en présence de quelques fidèles. Il occupe la quatorzième place de l'avenue transversale n° 2 (81ᵐᵉ division), et se compose d'une croix de pierre rustique, enfouie dans un amas de rocailles. Près d'un masque et d'une lyre, une fauvette morte figure le corps inanimé de l'artiste, tandis que,

sur la branche droite de la croix, une seconde fauvette, symbole de son âme immortelle, adresse au ciel une triomphante chanson. Sur une plaque de marbre est l'épitaphe de la comédienne, sur deux pierres agrestes se lisent celles de sa fille Hermine et de son fils Eugène. Le monument, clos d'une grille légère, est complété par un petit jardin, où des mains pieuses entretiennent les fleurs aimées de Déjazet.

Il est, au Père-Lachaise, nombre de tombes plus éclatantes ; il n'en est pas une que les visiteurs saluent de commentaires plus sympathiques.

XIII

L'esprit de Déjazet. — Déjazet poète.

On a comparé maintes fois Déjazet à Ninon de Lenclos, et, plus souvent encore, à Sophie Arnould. Il est certain que son caractère n'était pas sans analogie avec celui de la reine des Tournelles, et que ses traits d'esprit font à *l'Arnoldiana* une suite naturelle. Cela était si bien indiqué qu'en 1837 déjà, l'acteur Raucourt publia, en livraisons anonymes, *le Perroquet de Déjazet, recueil authentique de bons mots, reparties, saillies, etc, de cette actrice*. Nous emprunterons à Raucourt les plus intéressantes pensées ou répliques de son recueil ; elles justifieront d'une façon complète l'assimilation faite par les biographes. Disons-le même, l'esprit de Déjazet semble là préférable à celui de Sophie Arnould ; il dénote, effectivement, une verve sans parti pris, une malice sans cruauté, une indépendance sans cynisme.

PENSÉES

La modestie est une parure que l'on ajoute à la toilette.

Un bon amour tient lieu de cent caprices.

Chaque parole qui tombe de la bouche d'une méchante femme rompt un des fils qui l'attachent à la société.

Je crois peu au talent de ceux qui s'avisent à trente ans de jouer la comédie : de même que l'on naît poète, il faut naître comédien.

Je ne crains pas la vieillesse : un attrait perdu se remplace par un peu de raison.

Il faut écouter cent mensonges pour entendre une vérité.

La femme à la mode est celle qui vit de faux besoins.

L'opinion publique est un bruit qui frappe l'imagination sans blesser l'oreille.

Brouiller deux amants, c'est casser un anneau de la chaîne qui les lie : il se rapprochent.

La Comédie-Française est une mère qui a beaucoup d'enfants *gâtés*.

Un grain d'espérance est un calmant qui prépare à la sécheresse du refus.

Celui qui nous aime est plus à regretter que celui que nous aimons.

L'ambition est un mât de cocagne : l'homme commence par grimper sur les épaules de ses rivaux, puis, s'abandonnant à ses propres forces, n'arrive au sommet que sali et peu soucieux de la risée publique.

Plus on a de miroirs, plus on se voit de défauts.

Les partisans de l'homéopathie sont comme ces architectes qui, après un tremblement de terre, mon-

trent avec orgueil les édifices qui sont restés debout, sans s'informer du nombre de ceux qui n'ont pu résister à la commotion.

Voir tout en beau, c'est ne savoir rien apprécier.

Tant qu'un artiste fait des envieux, c'est une preuve qu'il ne redescend pas au-dessous de lui-même.

Le feu est comme les jolies femmes ; si on l'abandonne un instant, il n'y faut plus compter.

Un misanthrope est un homme qui se suicide lentement.

BONS MOTS ET REPARTIES

On parlait devant M{^{lle}} Déjazet d'une dame dévote qui n'allait jamais à l'église. — *C'est qu'elle s'adore chez elle*, répondit-elle.

Vous paraissez toujours gaie. — *Parce que j'ai le bon esprit d'être triste chez moi.*

Quand je veux réussir à faire quelque chose, lui disait la femme d'un diplomate, il faut que je sois seule. — *Alors, vous ne faites pas d'enfants ?*

Un libraire l'engageait à écrire ses *Mémoires*. Ce serait notre fortune à tous deux, disait-il. Déjazet refusa. — Mais encore, pour quel motif ? lui demandait-il sans cesse. Est-ce le travail qui vous semble ingrat ? j'écrirai pour vous. — *Monsieur*, répondit l'actrice, lasse de l'importun, *à tort ou à raison on m'a fait une réputation d'esprit, vous ne voudriez pas me la faire perdre.*

Une fausse prude disait devant elle, et d'un ton d'épigramme : Moi, je tiens à ma réputation. — *Vous vous attachez toujours à des petitesses*, répondit la caustique actrice.

A votre place, lui disait une de ses camarades, j'aurais déjà fait ma fortune. — *C'est que du plaisir vous auriez fait un vice.*

Un futur auteur était venu solliciter d'elle une audience pour la lecture d'un vaudeville. Soit l'effet de la température, soit la vertu soporifique de l'ouvrage, elle s'endormit. Après avoir longtemps attendu son réveil, le jeune homme se décida à le provoquer afin de prendre congé d'elle. — *Ah! Monsieur*, s'écria Déjazet en ouvrant les yeux, *c'est pousser trop loin la modestie, je rêvais qu'on vous applaudissait.*

A l'ouverture des églises françaises, elle s'écria : *A la bonne heure, le ciel et la terre vont se comprendre.*

Vous etes ingrat envers un tel qui vous a rendu service. — *Il s'en est vanté, nous sommes quittes.*

Quelqu'un disait du mal de lui-même. — *Il se donne de petits coups de badine pour s'éviter des coups de bâton*, dit Déjazet.

Un feuilletoniste, faisant l'éloge de M^{lle} Déjazet, était remonté jusqu'à l'art dramatique primitif. — *Il me croit donc bien vieille*, dit-elle, *il me confond avec l'antiquité.*

Elle embellit tout ce qu'elle porte, disait quelqu'un, et pourtant elle n'est pas jolie. — *Oh! Monsieur, que n'ai-je la force de vous porter*, répliqua Déjazet, qui l'avait entendu.

Après la chute d'une pièce, l'auteur *sifflotait* pour se donner une contenance. — *Ah!* dit Déjazet, *il commence à s'identifier avec son public.*

Pourquoi voit-on tant de filles trompées ? — *Parce qu'elles se font un plaisir du danger.*

En recevant un pâté gâté, elle s'écria : *Voyez ce que c'est qu'une bonne action, lorsqu'elle se fait attendre!*

Un jour, les yeux fixés sur un martinet qu'elle avait redouté dans son enfance, elle disait : *On nous punit trop tôt.*

Avec de l'argent on peut tout faire, objectait quelqu'un. — *Alors vous feriez tout pour de l'argent ?* dit Déjazet.

Qu'il est fâcheux d'appartenir au public, lui disait une dame. — *Je me trouve moins à plaindre*, répondit Déjazet, *quand je vois tant de femmes qui ne s'appartiennent pas.*

Comment me trouves-tu dans mon rôle ? lui demandait, à un de ces repas d'artistes où la critique joyeuse et juste est à l'ordre du jour, un acteur en renom. — *Comme ce champagne, excellent !* — Oh ! tu me flattes. — *Excellent, mais pas naturel.*

Un écrivain avait la rage de lui demander son avis sur des couplets qu'il faisait fort mal. Un jour qu'il lui en présentait deux, Déjazet n'en lut qu'un, et, lui rendant le papier : *J'aime mieux l'autre*, dit-elle.

Vous auriez dû naître la fille de Béranger. — *Je suis sa contemporaine.*

Un auteur lui lisait une pièce dans laquelle l'amant parlait ainsi de sa maîtresse : « Eh ! comment ne l'aimerais-je pas ? elle a de la beauté, de la grâce, de l'esprit, de la vertu, de la... » *Arrêtez-vous à la vertu,* lui dit Déjazet, *c'est le plus beau mot de la phrase.*

A la nuit tombante une personne racontait, dans une société, un mensonge assez vraisemblable. Un domestique arrivant avec des flambeaux, elle laisse échapper ces mots : *Quel dommage !* Une dame la prend à part et lui demande le motif de cette exclamation imprévue. — *Le récit me plaisait*, répondit-elle, *et je regrette de m'être aperçue de la rougeur de ce Monsieur.*

Un enfant faisait devant elle ronfler un sabot. —

Ce joujou, dit Déjazet, *ressemble à un vieux mari; plus on le fouette, plus il dort.*

Dans une de ses promenades aux environs de Lyon, elle s'arrêta pour faire l'aumône à un pauvre, et chacun de la louer sur sa bonne action. « Vous avez bien des admirateurs et peu d'imitateurs », dit l'aveugle. — *Prenez garde, mon bon ami*, répliqua l'actrice, *on en dit autant de la vertu.*

On lui disait que, de tous ses portraits, pas un ne ressemblait. — *C'est*, répondit-elle, *que je tâche autant que possible de ne pas me laisser attraper.*

Quelqu'un lui disait : « Je vais voir l'homme à la poupée (M. Valentin, le ventriloque), j'ai un billet d'auteur. — *Un billet d'auteur?* demanda Déjazet; *c'est donc son père qui vous l'a donné?*

Quelqu'un lui demanda, en province : « Vous n'avez jamais essayé de jouer du Molière ? — *C'est bien assez de le voir jouer.*

« Vous ne grondez jamais vos domestiques? » — *Je me trouve plus heureuse d'être entourée de reconnaissance que de repentir.*

« Presque tous les enfants sont bavards ». — *Presque tous sont élevés par des femmes.*

« Entre le public et vous il y a sympathie ». — *Oui, mais c'est toujours moi qui fais les avances.*

« Tu vois ce Monsieur, lui disait un de ses camarades en lui désignant un parasite, depuis deux jours il est sur mes talons ». — *Il croit sans doute que tu as du foin dans tes bottes.*

M. X... était venu l'inviter à participer à une quête au profit d'un vieil artiste. M^me X..., atteinte d'un accès de jalousie, avait suivi son mari; à peine était-il sorti, qu'elle entre furieuse chez M^lle Déjazet et l'accable de reproches. Celle-ci la crut folle et se prit à

rire. M^me X... jette une pièce de cinq francs sur la table, et dans sa rage s'écrie : « Voilà le prix que l'on donne à une prostituée ! » — *Vous me l'apprenez*, répliqua Déjazet. — « Mon mari ne sort-il pas d'ici ! » — *Je vous engage à doubler la somme, car il doit revenir ce soir.* — En effet, M. X... vint chercher le montant d'une collecte que M^lle Déjazet avait faite parmi ses camarades et à laquelle elle joignit les cinq francs de la femme jalouse.

Quelqu'un qui s'était fait attendre à un repas dit en entrant : « Ah ! personne n'a pris ma place ! » — *Vous occupez toujours des places vacantes*, dit Déjazet.

Sa mère lui reprochait de donner toujours aux pauvres. — *Tu me disais que je ne savais pas placer mon argent*, répondit-elle.

Au foyer quelqu'un parlait chaleureusement contre la belle réputation de Talma. — *Les naturalistes ont raison*, dit à part Déjazet : *la foudre vient souvent se briser contre les plus hautes montagnes.*

« Je ne dis jamais de mal de Déjazet, disait au théâtre un journaliste, ses défauts mêmes plaisent à tout le monde ». — *Je remercie bien tout le monde*, répondit Déjazet, qui l'avait entendu.

A l'époque où l'on jouait *les Petites Danaïdes*, tout le monde se souvient de quel acabit étaient les figurantes, ce qui avait même fait donner certaine dénomination au théâtre où l'on représentait cette pièce. Un soir, M^lle Déjazet était dans la coulisse ; quelqu'un lui prend la taille. Elle se retourne, et, avec sang-froid : *Vous vous trompez, Monsieur*, dit-elle, *je ne suis pas de la maison.*

Un jeune auteur venait la remercier d'avoir contribué à son début. — *Je vous l'avais promis ; aussi dira-t-on maintenant que vous êtes un homme de lettres et moi une femme de parole.*

« Quelle pièce ! s'écriait quelqu'un en voyant *Tartuffe;* décidément, c'est rococo, cela me fait l'effet d'une vieille tapisserie. — *Oui,* dit Déjazet, *mais les vieilles tapisseries servent aux grandes fêtes.*

On discutait sur le point d'honneur ; quelqu'un dit à M^{lle} Déjazet : « Si vous étiez un homme, que diriez-vous ? » — *Et vous, Monsieur, si vous étiez un homme, que feriez-vous ?*

On présentait à M^{lle} Déjazet un jeune homme nouvellement sorti du collège. Il eut le malheur de débiter plusieurs niaiseries. Son chaperon, pour l'excuser, dit à l'actrice : « Ce garçon-là est si studieux, qu'il mêle à tout de la science : c'est un gaillard *ferré*. » — *S'il ne l'est pas, il devrait l'être,* répondit Déjazet.

On avait posé cette question : « Comment tel directeur, dont les jugements sont si justes, s'explique-t-il le succès de la pièce de X... quand telle autre, qui lui est supérieure, n'a pas réussi; que dit-il, enfin ? » — Déjazet répondit : *Homme d'esprit, il sait se taire; homme d'argent, il sait compter.*

Un parasite, qu'elle avait la complaisance de recevoir, obtint une place assez lucrative. — *Enfin,* dit Déjazet, *je vais donc pouvoir le mettre à la porte !*

— Je ne puis comprendre, disait quelqu'un, que l'on séduise une femme laide ». — *Il paraît,* répliqua Déjazet, *que vous mangez le fruit sans le peler.*

« Dieu ! que ce jeune homme a l'air bête ! » disait-on. — *C'est pour avoir une contenance,* répartit Déjazet.

« M^{lle} Mars semble ne pas vieillir », disait quelqu'un. — *C'est qu'elle vous montre toujours de nouvelles beautés.*

« Vous n'êtes pas malade et vous payez le médecin ? — *Il me vend de l'espérance.*

Le Perroquet de Déjazet n'eut que deux fascicules, mais, pour n'être plus recueilli d'une façon périodique, l'esprit de la comédienne n'en ralentit point son essor. Il suffirait de compulser les journaux postérieurs à 1837 pour trouver la matière d'un répertoire plus considérable que celui de Raucourt. Ce n'est ni notre désir ni notre but. Nous nous bornerons donc à consigner ici diverses anecdotes témoignant de la spontanéité de Déjazet ou de son espièglerie.

Un soir, au foyer des Nouveautés, Volnys parut, tenant un journal et donnant les signes d'une consternation profonde.

— Qu'as-tu donc ? demanda Déjazet.

Volnys lut à haute voix, sous la rubrique de Vienne, un article annonçant que Marie-Louise venait de se remarier.

Déjazet prit le journal, s'assura de l'authenticité de la nouvelle, et s'écria :

— Quelle honte! Après avoir été la femme de César!... Autrichienne, va!

Puis, se tournant vers ses camarades qui partageaient son indignation :

— Si j'avais eu l'honneur, ajouta-t-elle, de toucher une seule fois la main de Napoléon, je n'aurais plus de ma vie lavé les miennes !

Un adorateur lui demandait, un jour, l'aumône d'un baiser.

— Non pas, non pas, dit l'artiste, j'ai mes pauvres.

Elle arrivait à Caen pour y jouer *Frétillon*, quand le maire de la ville sollicita d'elle une audience.

— Mon Dieu, Mademoiselle, commença le magistrat, je suis fort embarrassé pour vous exprimer la nature de mes craintes. Il y a des gens qui s'imagi-

nent, qui soutiennent même... En vérité, je n'ose trop vous dire cela !

— Qu'est-ce donc ? fit Déjazet inquiète.

— Ma foi, je me risque. Il paraît, Mademoiselle, que vous jouez *Frétillon*, à Paris, sans le moindre vêtement

— Qui a pu dire cela ?

— Notre curé lui-même.

— Est-ce qu'il m'a vue ?

— Peut-être bien, car tout son sermon dernier a roulé sur vous. Dans la capitale, ces petites excentricités peuvent se tolérer, mais en Normandie... Bref, vous seriez bien aimable d'y mettre de l'obligeance, et de jouer le rôle... c'est-à-dire de ne pas le jouer toute nue, comme à Paris.

— Comment donc, monsieur le maire, répondit Déjazet, riant aux larmes, je vous jure, avant d'entrer en scène, de passer pour le moins une chemise.

Elle allait, un jour, rendre visite à la femme d'un auteur, que rongeait un mal incurable. Frappée par le mauvais air qui régnait dans la chambre, elle laisse échapper cette exclamation : « Oh ! quelle odeur ! » — Un regard triste de la pauvre femme l'avertit aussitôt du mal qu'elle vient de faire involontairement.

— Comment, reprend Déjazet en riant, vous sentez l'oignon ?

Stupéfaite, la malade la regarde sans répondre.

— Parbleu, s'écrie l'actrice toujours gaie, voilà une drôle de malade ; elle fait la soupe à l'oignon chez elle, et elle ne veut même pas me permettre de détester cette odeur-là !

Et, après une conversation soutenue sur ce ton, elle laissa son amie à demi-consolée.

Son imagination lui suggéra parfois des moyens piquants de faire le bien.

Elle avait organisé une représentation au bénéfice d'un malade. Un acteur du Palais-Royal, dont le nom n'était pas sans prestige, accorda volontiers son concours à cette solennité, mais le soir il réclama un

cachet d'une certaine importance. Déjazet surprise se fit d'abord prier, mais, devant l'insistance du comédien, elle paya la somme demandée, contre un reçu motivé. Elle se garda bien de faire mauvaise mine à son camarade, et l'invita même à déjeuner pour le surlendemain. Au jour dit, l'homme au cachet arrive. Il est introduit dans le salon; mais, après quelques regards indifféremment jetés autour de lui, qu'aperçoit-il ? Son reçu de l'avant-veille, entouré d'un joli cadre et exposé à l'endroit le mieux éclairé de la pièce. Le pauvre garçon rougit, balbutie, supplie pour que le funeste papier lui soit rendu ; Déjazet consent à se défaire de sa pièce justificative en échange d'une somme double de celle qui y est mentionnée, et le cachet doublé est aussitôt transmis à l'heureux bénéficiaire.

Le père Caillat, doyen des garçons du Grand-Théâtre de Lyon, se casse la jambe un jour et reste deux mois à l'hôpital. Aussitôt rétabli, il veut reprendre son service, mais la place était occupée, et le malheureux se trouve dans la rue, sans pain, presque sans gîte.

Que faire ? Qui implorer, sinon Déjazet ? L'actrice reconnaît le pauvre vieux, se fait conter son histoire. Elle n'a point d'argent, mais elle descend au restaurant qui est en bas du théâtre et donne l'ordre de faire manger le père Caillat deux fois par jour. Puis elle met son chapeau des dimanches et se rend chez le préfet de Lyon, à qui elle expose la situation.

— Je me charge de votre protégé, dit avec amabilité le préfet, je vais le faire entrer aux Petites-Sœurs des pauvres.

— Prenez garde, Monsieur, reprend Déjazet, si vous êtes si bon pour moi, je vous préviens que je vais être horriblement indiscrète. J'ai les poches pleines de pétitions, qui toutes réclament un service.

— Eh bien !... videz vos poches.

La comédienne ne se le fit pas dire deux fois, et rentra chez elle heureuse des libéralités qu'elle avait provoquées.

Déjazet était allée consulter un docteur qui, l'ordonnance rédigée, descendit avec elle.

Passe devant la porte un employé des pompes funèbres, portant une bière sur son épaule. Lors la comédienne, poussant le coude de son compagnon :
— « Dites donc, docteur... est-ce que c'est de vous ? »

Débarquant un jour dans une petite ville de province, elle fut sollicitée d'y paraître dans une représentation à bénéfice. Mais ses malles ne devaient arriver que le lendemain. Que faire ? Une chose bien simple : chanter, en tenue de ville, une romance quelconque.

Avant le lever du rideau, elle fait appeler les musiciens et leur fredonne l'air écrit sur les paroles qu'elle se propose de dire, afin qu'on puisse lui improviser un accompagnement.

Comme toujours son succès fut grand. La salle entière la couvrit de bravos, mais ce fut bien autre chose quand le rideau fut baissé. A peine avait-elle quitté la scène qu'un vieillard se précipita vers elle.

— Ah ! Madame, dit-il d'une voix affaiblie par l'émotion, quelle joie vous m'avez causée. La romance que vous venez de chanter, où donc l'avez-vous apprise ?

— C'est ma mère qui la disait, et je ne sais pourquoi j'ai eu l'idée de la chanter ce soir.

— Eh bien, cette chanson, Madame, c'est moi qui l'ai écrite, moi, pauvre vieux poète ignoré. Ah ! jamais je n'aurais pensé qu'elle pût être interprétée un jour par Déjazet.

Elle avait fait deux heureux : le bénéficiaire et l'auteur.

Se rendant au théâtre du Vaudeville, alors place de la Bourse, Déjazet entendit, un soir, des ouvriers chanter en chœur, au premier étage d'un débit de vins de la rue des Filles Saint-Thomas, le refrain de *la Lisette*. Résolument elle s'aventure dans le cabaret, ouvre la porte des virtuoses et s'écrie :

— Ah ! mes amis, pouvez-vous estropier de la sorte une si jolie chose !

Les buveurs reconnaissent leur visiteuse.

— C'est Déjazet, murmurent-ils, un peu intimidés.

— Oui, Déjazet, qui va chanter pour vous seuls la chanson que vous aimez.

Et elle leur dit, avec toute son âme, les couplets populaires. Quand elle eut fini, l'auditoire ravi voulut la retenir. On lui offrit du vin qu'elle refusa, des cerises à l'eau-de-vie, qu'elle n'accepta pas davantage, du punch, du rasp ail, de l'anisette, tout ce que le débitant possédait de plus exquis.

— Vous m'avez entendue, contentez-vous de cela et laissez-moi partir, dit-elle à ses nouveaux amis, on m'attend au théâtre.

— Oh ! alors, le devoir avant tout, répondirent les buveurs. — Mais leur enthousiasme grandissant fit craindre à l'actrice qu'ils ne voulussent l'accompagner.

— Adieu, dit-elle en sortant, et surtout pas de bruit.

Ils jurèrent de se contenir, mais quand Déjazet, de la rue, jeta les yeux sur l'entresol qu'elle quittait, elle vit ses auditeurs penchés à la fenêtre, silencieux, et mimant avec leurs grosses mains de travailleurs d'énergiques bravos.

Un chroniqueur ayant, au printemps de 1859, annoncé que Déjazet avait fait un héritage considérable, reçut de la comédienne la protestation suivante :

« Mais, en vérité, Monsieur, avez-vous quelque raison particulière de m'être nuisible ? Un héritage, bon Dieu ! Un héritage à moi !... J'ai déjà beaucoup de peine à ne point me faire trop d'ennemis des gens qui viennent me demander jusqu'à mon cotillon ; que sera-ce donc lorsqu'on va savoir, se dire et croire que j'ai hérité ? Tenez, on sonne à ma porte ; c'est, je gage, une miette de l'héritage qu'on vient me demander. Ah ! Monsieur, Monsieur !... Hier, je n'étais pas riche ; mais aujourd'hui, grâce à vous, me voilà ruinée ».

Le 1er janvier 1875, Déjazet jouait, au théâtre du Vaudeville, *la Douairière de Brionne*. Quand elle voulut retourner chez elle... impossible ! Il avait neigé, puis le verglas était venu ; les voitures refusaient d'avancer ; c'était même, devant le théâtre, un encombrement de passants qui s'étalaient sur le trottoir, à l'amusement de ceux qui regardaient, si bien que Déjazet dit à M. Gaudemar, secrétaire général du Vaudeville :

— Je ris trop, je ne passerai pas l'année !

Cependant le temps passait, et la comédienne ne pouvait songer à regagner à pied les hauteurs de Montmartre.

— Couchez au théâtre, lui dit le régisseur.
— Impossible.
— Pourquoi ?
— Parce que j'ai l'habitude de souper en rentrant... Je ne dîne pas quand je joue, et, vous comprenez...
— Remontez à votre loge, et attendez-moi.

On sait qu'un restaurant est attenant au Vaudeville, et qu'un couloir les réunit. Dix minutes après, M. Gaudemar faisait entrer Déjazet dans un cabinet particulier. Un gai sourire illumina alors le visage de la comédienne ; elle regarda avec une joie d'enfant les fleurs qui couvraient la table, la caisse d'argent où gelait le champagne, les viandes froides, et s'écria :

— J'ai cinquante ans de moins, ce soir !

Elle se mit à table et mangea de bon appétit. Au dessert, elle ouvrit le piano pour chanter :

Enfants, c'est moi qui suis Lisette...

Elle n'avait qu'un auditeur, son hôte, mais elle le gâta comme un vrai public. Pendant ce temps-là, on avait dressé un lit dans sa loge ; avant de quitter M. Gaudemar, elle lui dit, avec une mélancolie charmante :

— J'ai soupé en cabinet particulier... je découche... mon ami, c'est la dernière fredaine de Frétillon !

Tous les mots, toutes les anecdotes que nous

venons de grouper portent bien le cachet de l'esprit particulier de Déjazet, esprit original, *mouillé,* fait en majeure partie de bonté.

On a d'elle une *Confession*, datée de février 1872, et qui la peint mieux que ne le pourrait faire le meilleur portraitiste. Une grande dame de Turin, la baronne Olympia Savio, avait, par curiosité ou sympathie, soumis à Déjazet un assez long questionnaire auquel la comédienne répondit avec complaisance. Voici ce document, intéressant à divers titres :

Quelle est la vertu que vous préférez ?
L'humanité.
La plus belle qualité chez les hommes ?
La probité.
La plus belle chez les femmes ?
La bonté.
Votre occupation favorite ?
L'ordre dans mon intérieur.
Le trait principal de votre caractère ?
D'en manquer.
Votre idée du bonheur ?
La famille.
Votre idée du malheur ?
La mort de ceux que nous aimons.
La couleur et la fleur que vous aimez ?
Le bleu, — la pâquerette, le lilas.
Votre poète favori ?
Victor Hugo.
Quelles sont vos créations de rôles que vous préférez ?
Richelieu, Létorières, la Douairière, les Prés Saint-Gervais, Monsieur Garat, la Lisette de Béranger.
Pour quelles erreurs êtes-vous plus indulgente ?
Je le suis pour toutes, ayant besoin qu'on le soit pour les miennes.

Quels sont vos auteurs préférés ?
Alexandre Dumas, Balzac.
Que voudriez-vous être ?
Plus jeune de vingt ans.
Où aimeriez-vous vivre ?
Où il y a toujours du soleil et des fleurs.
Quels sont vos mets et vos boissons préférés ?
Les petits pois, les haricots verts, les asperges, le poulet, le mouton, tous les poissons, — le bordeaux, le chambertin, le madère.
Votre plus grande aversion ?
L'avarice.
Quel est l'animal que vous aimez ?
Le chien, le cheval.
Celui que vous détestez ?
L'araignée.
Quelle est l'émotion la plus douloureuse pour votre cœur ?
Voir un enfant malheureux.
Votre condition d'esprit actuelle ?
L'inquiétude.
Quels sont vos héros et vos héroïnes dans l'histoire ?
Napoléon, Jeanne d'Arc.
Vos héros et vos héroïnes dans le roman ?
D'Artagnan, Adrienne de Cardoville.
Vos héros et vos héroïnes au théâtre ?
Talma, Potier, Mars, Rachel, Dorval.
Vos peintres et vos compositeurs ?
Ceux qui font vrai, ceux que l'on retient.
Qu'est-ce qui, dans la vie, charme le plus votre imagination ?
L'espoir et le souvenir.
Vos noms favoris ?
Ceux de mes enfants.
Quel est le courage de la femme ?
Savoir souffrir.
Où prenez-vous celui de l'homme ?
Un peu dans sa force, beaucoup dans son amour-propre.
Quelle serait votre ambition ?

Pouvoir venger mon pays.
Votre opinion politique ?
L'égalité... de l'estomac.
Votre devise ?
Bien faire, et laisser dire.

Où l'esprit de Déjazet brille du plus vif éclat, c'est évidemment dans sa correspondance. Le présent livre abonde en lettres que signerait sans hésitation l'épistolier le plus expert. Déjazet écrivait beaucoup. Nous n'exagérons pas, en évaluant à deux mille le nombre des autographes intéressants qu'on pourrait publier d'elle. Souvent éloignée de Paris, elle avait plaisir à faire, à ses enfants ou à quelque amie, le récit des ovations que lui décernait la province ou la confidence des misères inhérentes à sa profession. Elle le faisait en style limpide, enjoué ou mélancolique, toujours alerte. Parfois même, dans les grandes circonstances, elle se hasardait à parler la langue des poètes. C'était pour témoigner d'une affection particulière ou pour répondre dignement à quelque galanterie rimée. Nous donnerons ici divers spécimens des poésies écrites par Déjazet, en indiquant la date et la raison de leur éclosion.

Elle jouait *Madame Favart* au Palais-Royal, quand elle reçut la visite du fils de cette actrice. Il était âgé, pauvre, et pria Déjazet d'intéresser à son sort les auteurs du vaudeville qu'elle interprétait. Elle y consentit et formula sa requête dans ces deux couplets :

DÉJAZET-FAVART

à MM. Masson et Saintine.

Gentil Masson, joyeux Saintine,
Vous dont l'esprit est opulent,
A la vieillesse qui s'incline
Donnez l'obole du talent.
Vous qui m'avez faite quêteuse
Par le prestige de votre art...
Que ma demande soit heureuse :
Donnez au fils de Madame Favart !

Quand, par votre plume légère,
Leurs noms sont encore ennoblis,
Que le triomphe de la mère
Soulage les malheurs du fils !....
Et, chaque soir, plus courageuse,
Cent fois je bénirai mon art
Qui m'aura faite la quêteuse
Des deux auteurs *de Madame Favart !*

Favart fils reçut de Masson et Saintine une généreuse offrande.

Nous contons, à la fin de ce livre, le dernier amour de Déjazet. Voici des vers adressés par la comédienne au héros de ce roman, à l'occasion d'un anniversaire :

Ami, depuis un an, combien de jours de fêtes,
 Ont fleuri sous tes pas ?
Dans les sentiers de l'art, le bruit de tes conquêtes,
Et dans celui du cœur, que de palmes discrètes
 T'ont salué tout bas ?

Moi, qui n'ai pour orgueil, pour trésor et pour joie,
 Rien que ton seul amour,
Ne vivant que pour l'heure où Dieu vers moi t'envoie,
A craindre, à t'espérer, mon pauvre cœur se broie,
 Tout un an, pour un jour !

Ah ! c'est qu'il peut tenir bien des siècles de vie
 Dans un jour de bonheur !...
Celui que je te dois aux anges fait envie ;
Ils ont des ailes d'or et les cieux pour patrie,
 Mais ils n'ont pas ton cœur.

Voilà pourquoi souvent, oui, trop souvent je doute,
 Pardon, pardon, j'ai tort
De jeter un nuage en ta joyeuse route :
A toi la coupe pleine, à moi rien qu'une goutte,
 Et je suis riche encor !

D'autres, plus que la mort redoutent la vieillesse ;
 Quand je suis loin de toi,
Je ne veux que vieillir pour que ce jour renaisse,
Car mon constant amour, nos amis, ta tendresse,
 C'est ma jeunesse, à moi !

<div style="text-align:right">1851.</div>

Après cet élan de passion, écoutons un cri de tendresse maternelle :

A mon fils, le jour de la 1re représentation de son 1er opéra : Le Mariage en l'air :

Attendu si longtemps, enfin Dieu nous l'envoie,
Ce succès dont je veux fixer le souvenir,
En datant de ma main, tremblante encor de joie,
 Ton premier pas vers l'avenir !

<div style="text-align:right">27 janvier 1852.</div>

Il existait à Lyon une société lyrique, dite des *Intelligences*, aux banquets de laquelle Déjazet assistait, toutes les fois qu'un engagement l'appelait dans cette ville. Le président de cette société, H. Lefebvre, qui était en même temps directeur de théâtre, ayant fait une chanson déplorant le trépas supposé de la comédienne, celle-ci riposta par les couplets suivants, sur l'air de *la Lisette :*

VIRGINIE DÉJAZET

Mes bons amis, séchez vos larmes,
Apaisez vos touchants regrets ;
Celle qui causa vos alarmes
Vous est rendue et ressuscite exprès.
Oui, me voilà, toujours folle et rieuse,
Bravant le sort et narguant le trépas,
Revenant voir cette ville joyeuse
Qui m'accueillit et vit mes premiers pas
(Jeunes amours qui ne s'éteignent pas !)
Non, non, rassurez-vous, de la fatale porte,
 Avec sa noire escorte,
 J'évite le chemin ;
 Je revois la cohorte,
 Fidèle à ce festin,
 Soyez-en bien certains,
 Pour chanter vos refrains,
 Pour vous serrer les mains,
 Votre sœur n'est pas morte.

Elle tient trop à l'existence,
Elle tient trop à ses amis,
Par le manque d'intelligence
Vous étiez tous gravement compromis.
Elle veut vivre et conserver sa place
A ce banquet où n'entrent pas les pleurs,
Mais la gaîté, mais l'esprit et la grâce,
Les francs propos, les couplets les meilleurs,
Des fronts joyeux et surtout de bons cœurs !...
Non, non, rassurez-vous, de la fatale porte,
 Avec sa noire escorte,
 J'évite le chemin ;
 Je revois la cohorte,
 Fidèle à ce festin,
 Soyez-en bien certains
 Pour chanter vos refrains,
 Pour vous serrer les mains,
 Déjazet n'est pas morte.

Avec ses souvenirs, Lisette,
Qui vous apparaît en ce lieu,
Est prête à quitter sa jaquette
Pour endosser le frac de Richelieu ;
Gentil-Bernard, jaloux encor de gloire,
Cher directeur, ne s'est refait troupier
Que pour pousser le char de ta victoire,

Que pour combattre au rang de tes guerriers
Et pour t'offrir ta part de nos lauriers.
Ne craignez donc plus rien, car, le diable m'emporte,
 Si la fatale porte
 Sur moi se ferme enfin,
 Immortelle cohorte
 En dépit du destin,
 Tant qu'à chaque festin
 Vous joindrez à vos mains
 Mon nom dans vos refrains
 Je ne serai pas morte !

<div style="text-align:right">Mai 1854.</div>

Citons enfin trois dédicaces, dont Déjazet elle-même indiquera les destinataires.

A George Sand, en lui offrant mon portrait.

Depuis un mois et plus je cherche un impromptu,
Qui, pour moi, reste encore à l'état de problème :
S'il vous faut de l'esprit fin, délicat, qui n'aime
Ni le pénible effort, ni le sentier battu,
 Adressez-vous à vous-même.

<div style="text-align:right">1867.</div>

Au docteur Ricord, qui avait guéri un petit garçon adopté par moi.

L'enfant qui vous doit l'existence,
Quel tambour-major ça ferait,
Si son petit corps grandissait
Autant que ma reconnaissance !

<div style="text-align:right">1868.</div>

Aux artistes du Vaudeville, en leur donnant mon portrait pour une loterie de charité.

Dans mes jours de succès, de fortune et de gloire,
Si j'ai fait du soleil pour quelques malheureux,
J'ose espérer encor un doux rayon pour eux,
Ce sera de par vous ma plus chère victoire :
Mettez ma tête à prix pour quelques malheureux !

<div style="text-align:right">4 mars 1875.</div>

Il faut juger avec indulgence ces à-propos faits pour l'intimité. Les vers de Déjazet valent assurément moins que sa prose, cette prose charmante dont elle était assez prodigue pour que le monde théâtral conçût l'espoir de lire un jour des *Mémoires* écrits par elle. Pressentie à ce sujet par divers libraires ou entrepreneurs de biographies, Déjazet refusa toujours de donner en pâture au public ses pensées ou ses actes intimes. Entre les refus que les spéculateurs s'attirèrent de la part de la comédienne, deux méritent d'être recueillis en raison de leur verve, de la raison incontestable et de la délicatesse de vues qu'ils affirment.

La première de ces fins de non-recevoir fut opposée, vers 1850, à un auteur qui voulait attacher son nom à des souvenirs soi-disant auto-biographiques sur la vie de la comédienne.

Il y aurait folie — répondit Déjazet — à vouloir publier une histoire qui, d'après ce qu'on dit et d'après ce qu'on croit, ne pourrait espérer la vogue que dans les récits plus ou moins scandaleux que le public compterait y trouver. Ma vie est beaucoup plus simple qu'on ne le suppose; l'écrire avec franchise n'offrirait donc rien de bien intéressant, car je n'ai ni assez de vices pour piquer la curiosité, ni assez de vertus pour prétendre à l'admiration.

Quinze ans plus tard, un éditeur, revenant à la charge, s'attirait cette lettre remarquable :

3 mai 1865.

Mon cher Monsieur,
Vous me proposez de faire écrire ma vie par une

plume habile qui se mettrait à ma disposition pour recueillir, sous forme de *Mémoires*, ce qu'elle peut avoir d'intéressant pour le public, et aussi, tout naturellement, pour donner à mon style ce qui doit lui manquer à l'effet de mériter les honneurs de votre publicité. Je cherche en vain ce que, en dehors de ses rôles et de ses créations, la vie d'une comédienne peut offrir d'attraits pour un lecteur. Je ne sache pas que « mon privé » appartienne à un autre que moi, et je suis d'ailleurs bien décidée à ne l'exploiter jamais, si piquant qu'il puisse paraître à première vue pour ceux qui ne le connaissent que par le bruit public.

Vous savez mieux que personne, mon cher Monsieur, ce que vaut ce bruit même fabriqué avec les cancans du jour et les histoires vraies et fausses du présent et du passé, où la calomnie se mêle à la vérité, et où il est bien difficile surtout de démêler ce qu'il serait bon d'en garder. Pour mon compte, cela se réduirait à peu de chose; la plupart de certains récits anecdotiques qu'on a faits sur moi sont exagérés ou tout à fait mensongers; je n'ai jamais, il est vrai, trouvé le temps de les rectifier ou de les démentir, et je veux m'en applaudir, puisque je crois ainsi m'être fait le moins d'ennemis possible.

Je vous remercie donc de votre offre bienveillante et du prix que vous semblez attacher à des indiscrétions dont le résultat n'eût probablement pas, d'ailleurs, répondu à votre attente. Je ne comprends — pour finir — qu'une seule manière d'écrire sérieusement la vie d'un artiste, c'est de rappeler au public ce qui doit lui être déjà connu, c'est-à-dire notre vie des planches, si brillante et si décevante à la fois, et qui se résume le plus souvent pour nous par autant de douleurs que de gloire! Quant au reste, que lui importe? Notre vie privée, celle qui est à nous seuls, je vous le répète, ressemble, en somme, à celle de tout le monde; car, je vous prie, qui donc pourrait se vanter, à sa dernière heure, de n'avoir connu ou désiré ni le plaisir ni l'amour, et quelle triste idée

ne faudrait-il pas avoir de celui qui renierait publiquement ces adorables sensations du cœur et de l'esprit qui n'ont pour nous qu'une si éphémère durée ?
Qu'on jette plutôt la pierre à celui-là — s'il s'en trouve un seul — car sa vie aura été sans doute inutile et à coup sûr ennuyée et absurde.

Recevez toutefois mes regrets, mon cher Monsieur, et faites imprimer, si bon vous semble, tout ce qui regarde mon passé de théâtre, tout ce que les journaux en ont dit, tout ce que le public en a su et pensé; tout cela est à vous et à tous, et, croyez-moi, c'est cent fois plus intéressant et surtout plus vrai que tout le reste.

Il est donc avéré que Déjazet n'a jamais écrit ni dicté de *Mémoires*. On peut dire cependant qu'elle se préoccupa toujours de ce que pensaient d'elle ses contemporains, et qu'elle n'eût pas été fâchée de paraître devant la postérité sous un aspect aimable. Ce désir bien naturel motiva sa collaboration au livre d'Eugène Pierron (1), qu'on peut considérer comme une auto-biographie, et dicta les professions de foi semées dans sa correspondance avec l'espoir secret de les voir un jour recueillies. Nous l'avons fait très largement, et telle était la sincérité de la grande artiste que ce livre, où nous lui donnons fréquemment la parole, devient, par cela même, le meilleur panégyrique qu'on puisse rêver d'elle.

(1) *Virginie Déjazet*, publié chez Bolle-Lasalle, en 1855.

XIV

Des relations de Déjazet avec les littérateurs et la presse. — Déjazet et M. Victorien Sardou.

Les comédiennes en renom sont en butte à des sollicitations aussi variées que nombreuses; elles doivent y répondre avec assez de discernement pour ne se point compromettre, avec assez d'aménité pour ne fâcher personne : l'esprit les sauve de ce double péril. Écoutons Déjazet renvoyant à un inconnu certain vaudeville où le rôle de sylphe lui était destiné :

3 avril 1832.

Voici, Monsieur, votre *Petit Diable* qui m'a tenue éveillée toute la nuit. Si je devais le jouer, je vous demanderais de changer le dénouement : que nous fassions damner les hommes sur la terre, bien, mais au delà permettez-moi de n'en rien faire. Malheureusement, je ne pourrai profiter de votre soumission à mes vœux, car un de nos régisseurs, voyant votre manuscrit sur ma table, m'a dit ce matin que Dormeuil venait de recevoir une pièce sur le même sujet et avec le même titre. J'ignore si je suis destinée au même rôle, mais en tout cas vous arrivez trop tard, et je n'aurai pour me consoler de l'inutilité de votre

démarche que le souvenir de ma rencontre avec un homme aussi spirituel qu'aimable...

Facile à faire vis-à-vis d'un indifférent, le refus d'un rôle devient beaucoup plus pénible quand il s'adresse à des amis éprouvés ; Déjazet vainc cette difficulté dans la lettre suivante :

<div style="text-align: right">14 février 1836.</div>

Mon cher Dormeuil,

Notre conversation d'hier m'a trotté toute la nuit dans la tête, et, pour n'avoir rien à me reprocher vis-à-vis de toi et de deux auteurs que je serais désolée de désobliger, j'ai fait une seconde lecture de la pièce en question. Je me suis convaincue de nouveau que le rôle de Delphine ne me convient nullement. Lorsqu'on veut sortir de son genre, il faut au moins aborder un personnage à effet; celui-là est important et voilà tout. Je me trouve dans une position qui m'oblige à ne plus agir légèrement. Rien n'est moins juste que le public, tu le sais; il me pardonnerait d'être détestable dans un rôle de mon emploi et ne me saurait aucun gré d'être passable dans celui qui m'en sortirait; au contraire, on me taxerait d'amour-propre, et il ne faut pas risquer sa réputation lorsque le temps de la refaire n'est plus devant nous. Je t'écris cela, mon ami, parce que je veux éviter une explication entre les auteurs et moi. Je suis faible, surtout avec ceux que j'aime; il m'en coûterait donc horriblement de me débattre avec eux, et, s'ils ont en portefeuille la plus légère bluette qui puisse avoir besoin de mon petit mérite, je l'accepte d'avance. J'aime mieux afficher une complaisance qu'une maladroite prétention, ainsi seulement il est permis d'espérer l'indulgence de tout le monde. Arrange donc cette affaire, mon ami, elle ne peut t'être plus pénible qu'à moi.

Les relations entre auteurs et actrices dramatiques ne consistent pas uniquement dans l'acceptation ou le rejet d'ouvrages ; un rôle établi, l'auteur a le droit de le désirer sur le plus grand nombre d'affiches possible, et l'artiste a le devoir de ne porter en rien atteinte aux intérêts de l'écrivain. Sur ce point de délicatesse, Déjazet, qui se savait inattaquable, prétendait ne se laisser attaquer par personne.

Vous semblez me demander avis sur votre réclamation, mon cher Carmouche, — écrivait-elle en janvier 1851 — et ne pas comprendre pourquoi je chante dimanche *le Postillon* sans costume ? Je vous répondrai avec ma franchise ordinaire que si, partout ailleurs que dans un concert, c'est-à-dire sur n'importe quel théâtre, je chantais la romance de Bérat isolée du dialogue, cela deviendrait une question de délicatesse, et que je me regarderais comme bien coupable de prêter les mains à une si misérable action. Mais je n'ai pas voulu, et vous devez le comprendre, jouer la comédie en plein jour, sur une estrade, et je chante *le Postillon* en robe de ville, comme vingt fois j'ai chanté *le Petit marchand de chansons, le Trompette*, etc. Mon avis est donc que vous vous blessez à tort et que vous réclamez une chose injuste. Vous savez bien, mon ami, que je suis incapable de vous faire un méchant trait ; ma vieille amitié pour vous et Guinot devrait, il me semble, vous convaincre assez. On est venu me demander pour divers bénéfices, j'ai signalé à tous *Jean le postillon*, vous le verrez donc paraître très prochainement sur plusieurs affiches. Sans rancune, n'est-ce pas ? Prouvez-le moi en venant me faire une bonne visite.

Nous avons vu Déjazet repoussant deux

rôles ; voyons-la concédant un autographe plus gracieux que le solliciteur n'avait dû l'espérer.

Rien n'est plus difficile à faire qu'une lettre devant passer à l'état d'autographe; c'est pourquoi, cher monsieur Cochinat, je me suis réservé l'occasion d'avoir quelque chose à vous écrire. Votre dernier article sur *la Comtesse du Tonneau*, quoique beaucoup trop louangeur, n'en a pas moins caressé fort agréablement ma petite vanité de femme. A mon âge, on sourit à la flatterie bien plus qu'à la franchise, et si, caché dans un coin, vous aviez pu voir mon visage en lisant vos jolis mensonges, vous vous seriez dit tout bas : « Voilà une pauvre créature que j'ai faite bien joyeuse ! » — Permettez-moi donc de croire que mes amis suivront mon exemple, et donnez-moi les moyens de les rendre heureux aussi en m'envoyant plusieurs numéros du journal dont je m'empresserai de les gratifier.
Voilà, cher Monsieur Cochinat, le motif de ma discrétion d'hier : elle assurait un but à ma lettre d'aujourd'hui. Vous vouliez un autographe, en voici un; mais croyez-moi, déchirez cette page indigne de votre collection et n'en gardez que ces mots étrangers à l'esprit mais qui partent du cœur : « Votre meilleure amie, si vous le voulez bien ! »

On demande autre chose que des autographes aux actrices, même vieillies, et certain journaliste infime, pour avoir écrit ces mots dépités : « Je vous déteste bien », s'attira, de Déjazet sexagénaire, cette réplique, pleine à la fois de bon sens et de mordante ironie :

17 mai 1861.

Et que vous ais-je fait, mon cher Monsieur Kon..., pour que vous me détestiez ? Moi qui vous croyais

mon obligé !... Nous avons commencé notre connaissance d'une façon toute gracieuse. Vous étiez brouillé avec mon fils ; je vous ai reçu chez moi en vous tendant la main ; je vous ai donné des conseils que votre âge et le mien rendaient presque maternels, et je vous ai sauvé d'un ridicule qui, s'il avait pu être ignoré du monde, eût fini par ne pas échapper à votre esprit et à votre raison. Qu'en serait-il alors advenu pour moi ? Bien plus que votre haine, votre mépris !

Loin de m'aveugler sur l'espèce de victoire que je remportais à mon âge, j'ai cherché à vous ouvrir les yeux, et j'ai repoussé un hommage qui, je le répète, vous donnait un ridicule. Chacune de mes lettres a été plus que convenable, toutes portaient la preuve d'un intérêt sincère, vous me les avez renvoyées assez sèchement et m'en avez écrit certaines qui n'étaient pas toujours à la hauteur de la politesse que toute femme mérite quand elle s'est conduite comme moi : je ne m'en suis pas fâchée. Quant à vos entrées chez moi, si vous m'eussiez dit : « Merci, Madame, et de vos conseils et de votre intérêt pour moi ; je reconnais ma folie et vous demande de me recevoir comme ami » ; certes, mon cher Monsieur Victor, ma porte que je vous avais ouverte serait restée telle. Mais convenez que devant votre humeur et des reproches qui devaient me laisser croire que vous persistiez à vous moquer de moi ou à poursuivre une fantaisie qui avait ce côté original de vous permettre de dire un jour à votre fils : « J'ai été l'amant de Déjazet », convenez, dis-je, qu'en continuant à vous recevoir, je vous eusse donné le droit de m'accuser d'une coquetterie d'autant plus coupable que je ne pouvais, d'après vos lettres, douter de vos intentions. Notre pauvre humanité veut que le désir augmente par les obstacles ; je ne suis ni jeune ni jolie, mais l'habitude rend les yeux indulgents ; joignez à cela quelques qualités de cœur que je crois posséder, et peut-être deveniez-vous réellement amoureux : jugez alors si le ridicule eût été complet !

Depuis quelques jours je vous rencontre à notre

foyer, d'où je conclus que mon fils vous a donné vos entrées dans les coulisses. J'espère que les complaisances que vous y trouverez vous dédommageront amplement de mes rigueurs, et que, jugeant par comparaison, vous comprendrez que, loin de me détester, vous devez venir me tendre la main en me remerciant.

Habile à formuler les refus, Déjazet ne l'était pas moins à rédiger des requêtes. Transcrivons, comme spécimens, un reproche discret à la plus influente de nos feuilles littéraires et une prière bien nette au directeur de la même publication.

<div style="text-align: right;">Janvier 1860.</div>

Mon fils m'apprend, cher *Figaro*, que vous désirez mon portrait pour lui faire l'honneur de votre galerie, et je m'empresse d'accepter ce bon mouvement qui me console de votre oubli passé. Un peu vôtre par le nom, depuis l'ouverture de mon théâtre(1), j'espérais non des éloges mais du moins l'appui que le plus fort doit toujours au plus faible. Au lieu de cela, vous m'avez dédaignée, méprisée même, jusqu'à m'exclure souvent de votre feuille d'annonces ; c'est dur, convenez-en. Aussi ne viens-je pas réclamer au nom d'une parenté qui m'a fait, je crois, plus de tort que de bien : dépouillant le petit bâtard que j'étais, j'arrive à vous sous ma véritable forme, et, puisque le parent m'a repoussé, peut-être l'homme aimable se souviendra-t-il quelquefois de — *Virginie Déjazet !*

<div style="text-align: right;">Seine-Port, 6 avril 1864.</div>

Je pouvais vous écrire ce matin, avant de quitter Paris, mon cher Villemessant ; je ne l'ai pas fait parce qu'il m'a semblé qu'ici je serais plus près de vous. Voilà qui vous paraît étrange, ou plutôt non, car vous

(1) Ouverture faite avec *les Premières armes de Figaro*.

avez trop d'esprit pour ne pas deviner ma pensée. Du passage Saulnier à votre bureau, c'est la directrice qui écrit au journaliste, c'est une lieue entre notre amitié ; à Seine-Port, au contraire, et quoique vous soyez à Paris, je me persuade que vous êtes encore mon voisin, et que vous allez me lire avec autant de bonté que vous me receviez. — Donc, mon cher voisin, je viens au fait et je vous dis : « Si vous vous êtes ennuyé hier, gardez-le pour vous, et ne le prônez pas à toute la France qui vous lit. Vous m'avez donné le droit de croire que vous m'aimiez un peu, prouvez-le moi en me soutenant quand même. Deux lignes de votre main peuvent remplir ou vider notre caisse, et, en cas de vide, nous n'aurions rien à y remettre : toute la question est là. Je laisse à votre cœur le soin de la décider. Qu'est-ce qu'un petit mensonge, caché sous une bonne action ? Une vertu, selon moi. Mentez donc, mon cher voisin, et ce mensonge vous rapportera plus que la vérité !

Qu'elles sont charmantes, les épîtres que nous venons de produire, qu'elles vont bien à leur but, et comme on comprend la préférence que déclare ce billet d'un expert en subtilité :

Seine-Port, octobre 1864.

Ma chère voisine,

On m'envoie une loge pour aller voir lundi *les Pommes du voisin*, mais j'aime mieux l'esprit et le cœur de ma voisine. A lundi, six heures et demie, n'est-ce pas ? — Bien à vous,

E. LEGOUVÉ.

On nous permettra d'imprimer ici deux lettres de Déjazet à notre adresse ; en même temps qu'elles apporteront une preuve nouvelle

de sa facilité à varier les formules de remerciement ou de simple politesse, elles témoigneront de ce fait que notre sympathie pour la comédienne se manifesta, en 1866 déjà, par la publication d'un opuscule dont le présent livre est la paraphrase naturelle :

9 avril 1866.

Monsieur,

... J'ai trouvé chez mon concierge, il y a quelques jours, plusieurs volumes avec votre carte, envoi auquel je ne voulais répondre qu'en vous envoyant la mienne ; mais la femme propose et les photographes disposent. Je n'ai pu, à mon grand regret, vous prouver combien je suis sensible aux éloges renfermés dans votre ouvrage ; mais si je puis être fière de quelques-uns, il en est beaucoup que je suis loin de mériter !

J'aurais aussi à signaler quelques erreurs de dates et de créations, que vous eussiez évitées en me faisant l'honneur d'une visite ; mais il m'eût fallu, en même temps, diminuer de plus de moitié le mérite que vous m'accordez, et, ma foi, puisque, grâce à vous, mon nom laissera quelques sympathies, quelques regrets, je me bornerai à vous dire : « Merci ! »

1ᵉʳ mai 1868.

Monsieur,

Je possède chez moi à peu près trois cents manuscrits, et forcée, comme je le suis, d'être souvent absente de Paris, je trouve rarement le temps de répondre aux réclamations qui me sont faites pendant les courts instants que je passe ici, car, au bout de ces réclamations, il me faut chercher parmi tous les ouvrages les titres réclamés par chaque auteur. Vous voudrez donc bien m'excuser, je l'espère, vous que j'ai toujours trouvé si indulgent à mon égard.

Voici votre *Chérubin*. Je l'ai lu il y a si longtemps que je n'oserais me prononcer définitivement sur ses qualités ou défauts; mais je vous le rends seulement jusqu'à nouvel ordre, ce qui veut dire qu'à mon retour je vous demanderai la permission de renouveler connaissance avec lui. Jusque là, Monsieur, veuillez me garder les mêmes sympathies dont vous avez bien voulu m'honorer jusqu'à ce jour.

Déjazet fut, pendant sa vie entière, l'enfant gâtée de la presse. Dans les chroniques théâtrales d'un demi-siècle, on relèverait à peine quatre brutalités contre elle, brutalités que le dépit ou l'intérêt dictait visiblement. La critique aimait cette femme aimable, qui la payait en sincère gratitude. Jamais la comédienne, respectueuse des traditions d'urbanité, ne commit sciemment le péché d'impolitesse ; nous ne connaissons, à son actif, qu'une faute de ce genre, faute involontaire, confessée et réparée dans la curieuse page suivante :

Vichy, 12 août 1866.

Que dire, hélas ! qui puisse vous persuader de l'erreur dans laquelle je me suis trouvée hier ? Elle a pourtant été bien sincère, je vous le jure ; MM. C... peuvent l'affirmer, car ils ont été témoins non seulement de mon étonnement, mais encore de mes chaleureux regrets en apprenant, après votre départ, qui vous étiez : Albéric Second ! Oh ! oui, voilà un nom qui, comme vous me l'avez dit, a souvent signé des éloges à Déjazet, et ce nom — je puis l'avouer maintenant que je n'ai plus de sexe — ce nom, qui a si profondément touché le cœur de l'artiste, a fait aussi plus d'une fois rêver la femme ! Jugez alors si mes sottes paroles devant le souvenir que vous invoquiez hier pouvaient s'adresser

à celui qui s'appelle Albéric Second! — « Je ne vous ai peut-être pas lu », ai-je répondu. En vous parlant ainsi, je vous croyais un homme du monde s'étant autrefois amusé à écrire dans quelques journaux. Mais vous, ne soupçonnant pas mon erreur, combien j'ai dû vous paraître ingrate et grossière!... Tenez, vous avez bien fait de ne pas vouloir rentrer ; mon embarras, ma honte, mes souvenirs, m'eussent rendue si impuissante à m'excuser qu'à cette heure encore vous douteriez de la vérité. J'espère donc davantage en ma lettre qui vous la dit tout entière : riez de ma déclaration, je le veux bien, mais qu'elle serve à vous prouver du moins que je ne savais pas être devant Albéric Second !

Les vaudevilles et les chroniques n'absorbaient pas l'attention de Déjazet au point de la rendre indifférente à la littérature de haut vol. Elle connaissait dès leur apparition les livres à idées, collectionnait les autographes d'écrivains, et passait des heures à transcrire ou à commenter les pages qui l'avaient émue. Victor Hugo tenait le premier rang dans ses affections littéraires ; George Sand venait ensuite, et c'est chose à l'honneur de l'artiste que cette admiration partagée entre la poésie la plus haute et la prose la plus belle de son temps.

Nous ne croyons pas que Victor Hugo ait jamais connu et récompensé le culte ardent de Déjazet ; il n'en fut pas ainsi de George Sand qui, plus d'une fois, applaudit la comédienne des mains et de la plume. Au dernier, seul, de ces témoignages sympathiques, Déjazet osa répondre, et sa lettre peint bien la naïveté de son enthousiasme, la sincérité de sa joie :

28 juin 1867.

Très bonne et très grande Madame,

Votre lettre m'apporte le bonheur et l'orgueil. Oui, je suis heureuse et fière de ce précieux autographe ; mais je me demande si je l'ai bien mérité, car jouant tous les soirs, sous le poids de mes soixante-neuf ans, le *jeune* vicomte de Létorière, il m'arrive quelquefois de céder à la fatigue, et, dois-je le dire, à l'ennui.

Si vous saviez ce qu'il y a d'énervant à venir débiter chaque jour, à la même heure, les mêmes phrases, et à s'entendre applaudir par les mêmes mains, car, hélas ! le public aujourd'hui accepte cette machine qui frappe à tort, à travers et quand même !... Aussi la présence d'un artiste sur le visage duquel nous pouvons lire ce qu'il pense, ce qu'il sent, dont les deux mains se joignent sans bruit pour nous faire comprendre qu'il est content, cette présence, dans une salle presque vide, vaut à mes yeux la plus forte recette. Et, lorsque j'aurais pu mettre à cette place le nom de George Sand, que n'aurais-je pas cherché à faire, à être ! C'est donc bien mal à vous de m'avoir empêchée de mériter votre visite et de n'être pas venue, comme vous l'aviez fait déjà, illustrer ma pauvre petite loge après le spectacle.

Depuis ce jour, j'ai toujours dû vous écrire, d'abord pour vous remercier, et ensuite pour vous recommander certain photographe de mes amis, qui depuis longtemps doit vous remettre un portrait que j'ai pris la liberté de vous offrir. Il y a bien des mois de cela, — la date vous le prouverait, — mais il n'a jamais osé se présenter sans une lettre de moi, et moi je n'ai jamais osé vous écrire. Je le fais en tremblant aujourd'hui, devant votre lettre que je ne pouvais laisser sans réponse, sous peine de passer à vos yeux pour une ingrate : j'aime mieux vous laisser voir que je suis bête, d'abord de douter de votre indulgence, et ensuite d'avoir la prétention d'*écrire* à George Sand. Pardonnez-moi, très bonne, très grande Madame, et réduisez tout mon griffonnage à ce seul mot : « Merci ! ».

Le goût de Déjazet pour les choses de l'esprit, sa déférence pour les gens de lettres, la prédisposaient à jouer, auprès de quelque écrivain méconnu, le rôle d'une fée bienfaisante. Les chroniqueurs littéraires, qui ont remercié Ninon de Lenclos d'avoir guidé les premiers pas d'Arouet, devront féliciter aussi Déjazet du dévouement qu'elle dépensa au profit d'un auteur qui, pour n'être point Voltaire, n'en obtint pas moins, par la suite, fortune et renommée.

Nous avons raconté, dans un précédent chapitre, la première entrevue de Déjazet avec M. Victorien Sardou ; des documents certains (1) nous donnent la possibilité d'écrire l'histoire de leurs relations ultérieures, histoire intéressante, édifiante surtout, mais que nous ne pourrions conter ici avec la liberté voulue. Bornons-nous donc à dire qu'en cette circonstance, comme en beaucoup d'autres, l'honneur fut pour la comédienne et le profit pour son protégé. Déjazet perdit une fortune pour avoir voulu produire à tout prix M. Sardou, que chacun repoussait ; septuagénaire et misérable, elle crut pouvoir à son tour compter sur l'aide de l'homme qui lui avait écrit en vers et en prose : « Vous avez été ma providence, sans vous je ne serais rien », — et elle se heurta à l'indifférence la plus complète. Il n'y a rien là que de

(1) Le dossier réuni par nous comprend cinquante-trois lettres de M. Sardou à la comédienne, et quinze lettres de celle-ci répondant à M. Sardou ou le jugeant.

très ordinaire, et nous n'indiquons cet épisode que pour avoir le droit de publier deux lettres significatives de l'artiste à son fils. Dans la première, Déjazet rectifie, sur un ton amer mais avec une sincérité convaincante, les erreurs commises, à son sujet, par un panégyriste de M. Sardou ; dans la seconde, elle proteste éloquemment contre une dépossession dont l'idée n'eût pas dû venir au filleul d'une telle marraine :

Bordeaux, 19 décembre 1873.

Tu te réjouis de l'insuccès des *Merveilleuses !...* Si tu avais lu le livre de Wolff (1), tu serais persuadé comme moi que la pièce fera beaucoup d'argent quand même. Comme Sardou ne vise qu'à cela, il se moquera des sifflets : donc tu n'es pas vengé. Mais tu feras bien de ne pas te brouiller avec lui ; qui sait si, une fois dans sa vie, il n'aura pas un bon moment pour nous ?

Si j'avais su que Wolff faisait ce livre, je lui aurais donné de plus vrais et de plus intéressants détails sur la visite de Sardou à Seine-Port, et l'aurais empêché surtout de mettre cette phrase dans ma bouche : « Donc, vous avez une pièce pour moi dont on ne veut plus nulle part ! »

— C'est faux d'abord, puisqu'à ce moment j'étais aux Variétés, y jouant les *Chants de Béranger* ; la preuve, c'est que, lorsque Cogniard lut *Candide*, il dit : « A quoi bon monter cinq actes à costumes et à décors, quand, avec une pièce qui n'en a aucun et dure quarante minutes, Déjazet fait 4.000 francs tous les soirs ? »

— C'est sans doute *notre ami* Sardou qui aura

(1) *Victorien Sardou et l'Oncle Sam*, par Albert Wolff.

soufflé ce compliment à Wolff. Comme j'aurais été assez sotte pour dire cela, *de moi*, à un petit Monsieur tout timide et tremblant que je voyais pour la première fois !

C'est comme Vanderburch lui proposant de collaborer avec lui, lorsqu'au contraire c'est moi qui en ai eu l'idée et tant de peine à arracher le manuscrit de *Figaro* à Vanderburch qui, tout en rendant justice à l'esprit de Sardou, n'avait pas confiance en son savoir-faire. C'est encore moi qui, triomphante et heureuse, allai porter *l'ours* dans la tanière de Sardou, une mansarde de bonne que la mère de Laurentine lui avait donnée, car il ne savait où aller coucher. Je la vois encore, cette mansarde : une espèce de lit de camp, deux chaises, et une table couverte de papiers sur lesquels le *grand homme*, si petit alors, avait les deux coudes, avec sa tête dans les mains. Il ne m'entendit même pas entrer. Je lui jetai le manuscrit, en lui disant : « Réveillez-vous, voici du travail ! — J'ai écrit un jour cette histoire, jusqu'à l'ouverture du Théâtre Déjazet, ouverture faite par *Figaro*, dont un acte fut soufflé par M. Victorien Sardou, et je la publierai peut-être...

Paris, 1er mai 1874.

Mon cher fils,

Un journal dit : « Victorien Sardou fait mettre en opérette, par Lecocq, *les Prés Saint-Gervais*. » — Je ne puis croire à cette nouvelle.

Déjà, il y a quelques mois, je vis une pareille annonce au sujet des *Premières armes de Figaro*. Je m'en affligeai, en raison surtout du peu de cas que l'on faisait de mon consentement. On n'en avait pas besoin, sans doute ; mais il me semblait que la créatrice du premier ouvrage de Victorien Sardou avait au moins droit à quelques lignes de l'auteur à l'artiste, je dirai même de l'ami à l'amie, pour qu'elle apprît autrement que par un journal qu'il la dépossédait de son premier don. Je ne reçus rien, tout en resta là, et

je me plus à croire que cette nouvelle, comme tant d'autres, était une invention de journaliste.

Mais voici qu'aujourd'hui elle renaît sous une autre forme. Ce n'est plus de *Figaro* qu'il s'agit, mais des *Prés Saint-Gervais*, d'une des pierres les plus brillantes de ma couronne d'artiste ! — *les Prés Saint-Gervais*, qu'il y a un mois à peine je jouais à Reims, Charleville et Sedan ; que, depuis sept ans, je joue constamment à Lyon, Marseille, Bordeaux, Nantes, etc., etc., et dont plus de cent articles peuvent affirmer le succès ! — L'opérette a tué mon genre, dit-on ; qu'on les lise donc, ces articles, et l'on verra s'ils ne me donnent pas le droit de répondre à l'opérette qu'elle en a menti ! — « Oui, mais Lyon, Marseille, etc., ce n'est pas Paris, et c'est là que le vaudeville a dit son dernier mot. » — Qu'en savez-vous, puisque depuis sept ans je suis absente ? Laissez-moi reparaître, et ne m'enterrez pas vivante pour m'empêcher de chanter !

Cette confiance en moi trouve son excuse dans le souvenir de mon passage à Cabourg. Le public parisien n'est pas toujours à Paris, Cabourg n'est pas une province ; j'ai trouvé là tout ce que la grande ville lui envoie de noblesse élégante, et l'ovation qu'elle m'a faite peut me permettre d'espérer qu'à Paris je retrouverai les mêmes sympathies, la même indulgence, enfin le même succès. Ce que je raconte de Cabourg peut être certifié, d'ailleurs, par MM. Claudin, Chollet, M^{mes} Pasca et Doche, qui assistaient à cette représentation.

Me voici loin du sujet qui me fait t'écrire cette lettre ; j'y reviens pour te prier de t'assurer d'abord si la nouvelle est vraie, et, dans ce cas, d'aller trouver Sardou pour lui dire que j'ose espérer qu'en apprenant la peine qu'il me cause, il renoncera, pour le moment du moins, à son projet. Lecocq et lui sont assez riches et assez jeunes pour n'être pas forcés de prendre ainsi l'avenir à la gorge. Moi, je suis pauvre et vieille ; qu'ils attendent donc... un peu et me laissent ma seule richesse, à moi, mes chansons !

Si l'on veut bien se rappeler que *les Prés Saint-Gervais*, mis en musique par M. Lecocq, furent joués aux Variétés du vivant de Déjazet, — avec M^me Peschard dans le rôle de Conti, — on appréciera le cas que fit M. Sardou de cette prière attendrissante autant qu'émue. C'est que, favorisé des meilleurs dons de l'intelligence, M. Sardou est beaucoup moins heureux sous le rapport de la sensibilité. L'esprit, chez lui, a dévoré le cœur ; il faut l'en plaindre autant que l'en blâmer. — « La reconnaissance, — a dit un moraliste, expliquant et flétrissant à la fois le péché d'ingratitude, — la reconnaissance est pareille à cette liqueur d'Orient qui ne se conserve que dans des vases d'or : elle parfume les grandes âmes et s'aigrit dans les petites ».

XV

Le cœur de Déjazet. — La pensionnaire. — La camarade. — L'amie.

Si Déjazet peut être considérée comme une des plus spirituelles comédiennes du dix-neuvième siècle, elle a non moins de droits à figurer parmi les plus charitables femmes de tous les temps. Sa bonté n'était point seulement inépuisable, elle n'avait besoin ni de stimulant ni de récompense. Que de misères elle sut découvrir, que d'ingratitudes elle subit sans en témoigner même de surprise.

L'amour de la probité, l'horreur de toute injustice étaient les traits dominants de son caractère. Chose promise devenait pour elle chose due, sa parole équivalant à la meilleure des signatures. — « C'est un honnête homme ! » avait dit d'elle le fondateur du Gymnase, et les directeurs auxquels Déjazet eut affaire après lui ne purent que confirmer ce jugement. Trois lettres à M. Lefebvre, administrateur des théâtres de Lyon, attesteront victorieusement la conscience que la comédienne mettait à tenir ses engagements, aux dépens même de ses intérêts les plus graves.

Déjazet avait promis à M. Lefebvre d'aller donner des représentations à Lyon, quand les Variétés de Paris lui firent des offres alléchantes ; d'où cette démarche amicale auprès du directeur lyonnais.

Paris, 28 janvier 1856.

Mon cher Lefebvre,

Voici ce qui m'arrive : un engagement superbe avec les Variétés, et une pièce en quatre actes pour mon début. Maintenant vient la question d'époque. Il faut passer le 1ᵉʳ mai au plus tard, car vous comprenez qu'en juin ce serait un succès perdu, tandis qu'en l'établissant un mois avant, le beau temps n'y peut plus rien. Le moins que je puisse répéter, c'est vingt-cinq jours ; il faut, cher ami, m'aider à conclure une si belle affaire, car les Variétés, voyez-vous, c'est le seul théâtre qui me convienne, et si j'y produis dans le nouveau rôle l'effet que j'espère, un engagement de trois ans est au bout. Je viens donc vous demander, mon ami, de changer ou plutôt d'améliorer notre traité. Prenez-moi du 15 février à la fin de mars, ainsi je vous donnerais un mois et demi et il m'en resterait un pour répéter, ou, si cela vous gêne trop, du 1ᵉʳ mars au 1ᵉʳ avril, ainsi je ne resterais qu'un mois. Ou enfin, si vous l'aimez mieux, remettons l'affaire en septembre, et je vous arriverai avec cette pièce qui, par une gracieuseté des auteurs, sera ma propriété, c'est-à-dire qu'elle ne sera pas imprimée et que moi seule en aurai le manuscrit.

Voyons, cher Lefebvre, j'en appelle à votre vieille amitié. Songez qu'une pareille occasion, c'est l'avenir assuré pour la fin de ma carrière ; si je la manque, je ne la retrouverai plus ; c'est donc à vous de décider mon sort : j'attends !...

Le directeur répond par un refus et Déjazet

s'incline ; mais, si elle se résout à tenir sa parole, elle entend que l'impresario tienne également la sienne :

<div style="text-align: right">Moulins, 28 mars 1856.</div>

On me dit, mon cher M. Lefebvre, que Mélingue est engagé chez vous pour le mois de mai. J'ai répondu hardiment que cela n'était pas, que j'avais une lettre portant votre signature et qui dit : « Il est bien convenu que le mois de mai reste en suspens, c'est-à-dire que M. Lefebvre ne peut en disposer et que M^{lle} Déjazet se réserve le droit de l'exploiter ou de l'abandonner. » — Voilà nos conventions par écrit, mais ne seraient-elles que verbales que, de mon côté comme du vôtre, il y a entière confiance, car vous avez dit vrai à Camille Doucet, mon ami : *je ne suis qu'un honnête homme !* Je ne vous signale donc le propos sur Mélingue que pour bien vous assurer que je n'en crois pas un mot ; nous en rirons bientôt ensemble, puisque je compte être à Lyon jeudi pour débuter samedi et continuer dimanche : 1^{re} représentation, *la Comtesse* et *la Lisette ;* dimanche, même spectacle ; mardi, *Richelieu ;* jeudi, *Colombine ;* puis *Lauzun ;* nous nous entendrons pour le reste. Je vous serre la main.

Déjazet n'eut pas lieu de rire ; M. Lefebvre, moins scrupuleux qu'elle, avait réellement modifié le traité à sa guise. La protestation de Déjazet informée est un chef-d'œuvre de limpidité, d'étonnement douloureux et de dignité vraie :

<div style="text-align: right">Moulins, 1^{er} avril 1856.</div>

Procédons par ordre. D'abord, votre réponse télégraphique m'a semblé singulière. Vous me dites

que ne m'attendant que le 5, vous avez fixé mon début au 8. Vous avez dans les mains, mon cher Lefebvre, une lettre de Moulins trop explicite pour avoir pu penser que je n'arriverais que le 5, car j'y donnais la composition de cinq spectacles, du samedi 5 au samedi 12. Cette lettre, vous l'avez eue avant de me répondre, puisque vous combattez la composition de mon premier spectacle en demandant *Colombine* au lieu de *la Comtesse*, ce à quoi je consens volontiers. Quelle bonne inspiration j'ai eue de vous écrire! Arrivant vendredi 4 avril, je restais les bras croisés jusqu'au mardi, et je perdais beaucoup d'argent ici. Enfin, tout est convenu pour le 8, et je serai à Lyon dimanche soir.

Arrivons maintenant à l'affaire de mai, qui est autrement sérieuse. J'ai pour habitude, mon ami, de vouloir toujours marcher dans la route la plus droite, et, quand je ne le fais pas, je m'en trouve toujours mal. C'est ce qui m'arrive aujourd'hui, non par ma faute, mais par celle de M. F... Je prends les faits et votre lettre par le commencement. Lorsque je vous demandai de changer mon mois d'avril pour celui de mars, vous me répondîtes : « Cela ne dépend pas de moi, j'écris à F... pour qu'il s'entende avec l'artiste qui doit venir en mars. » — J'ignorais alors que ce fût Mélingue. J'étais au lit, malade ; j'écrivis donc à M. F... de vouloir bien passer chez moi, ce qu'il fit le jour même. En apprenant que c'était à Mélingue que j'avais à demander un service, voici mes premières paroles : « J'en suis enchantée ; Mélingue est un excellent homme ; il a, je crois, pour moi, la même sympathie que j'ai pour lui, il ne me refusera pas : je vais lui écrire. » — F... s'y opposa. Me nommer était, selon lui, le moyen de ne pas réussir : « Je sais, ajouta-t-il, que Mélingue a l'envie de rester deux mois à Lyon ; je vais faire le contraire de ce que vous voulez en lui proposant une démarche afin d'obtenir que la personne engagée pour avril change pour mars, et cela sans vous avoir nommés ni l'un ni l'autre. » — Cette façon d'agir me souriait peu, car elle manquait

de franchise; mais F... m'assurait qu'il avait ses raisons pour se conduire ainsi, et je le laissai faire. Le lendemain, M. F... revint; Mélingue était enchanté, si le changement pouvait lui assurer avril et mai; il lui fallait réponse le soir même, dans sa loge. Persuadée, d'après votre lettre, que vous feriez l'échange de mon traité avec le sien, je regardai l'affaire comme faite et j'écrivis à Cogniard la presque nécessité de ma démarche, en le priant de passer chez moi de suite. Cogniard avait une affaire qui le retenait à son théâtre; il m'écrivit que, puisqu'il fallait terminer si vite, n'ayant pas le travail des auteurs de ma pièce dans les mains, il n'osait traiter pour avril, dans la crainte de me payer ce mois à rien faire. Mon parti bientôt pris, j'envoyai les Variétés au diable, je fis dire à Mélingue, toujours par F..., que la personne gardait son traité tel quel, et le jour même je vous écrivis : « Notre traité, mon cher Lefebvre, n'a rien de changé ». — Deux ou trois semaines plus tard, on vint me lire le plan de la pièce en question; alors Cogniard sentit qu'il avait fait une sottise, et il m'engagea à faire une démarche vis-à-vis de Mélingue. Je la fis sans espoir de réussite, et, cette fois, je demandai moi-même l'échange à Mélingue qui répondit : « Impossible, mes malles sont parties pour Lyon ». — Tout en resta donc là, et malgré les instances de Cogniard pour me faire revenir en mai, ce mois étant à ma volonté, j'ai toujours dit *non*, car je ne pouvais débuter qu'en juin : c'était trop tard pour ma gloire, non pour l'argent puisque j'étais assurée. Vous vîntes à Paris, je vous fis dire par tous ceux qui vous voyaient de venir me voir; vous étiez accablé d'affaires, je le comprends, mais en trouvant le temps d'en faire une nouvelle avec Mélingue, vous eussiez pu trouver celui de m'en prévenir et de vous assurer si j'étais consentante à livrer mon mois de mai : « Vous deviez bien cette réparation à Mélingue », dites-vous. Et en quoi donc, s'il vous plaît, a-t-il souffert d'une demande qui n'est pas restée en question plus de vingt-quatre heures ! Quel sacrifice, quel mal lui a causés cette affaire ? De

quoi l'indemnisez-vous, et qu'ai-je fait ou dit pour devenir la victime de tout cela ?

Tenez, mon cher Lefebvre, j'ai horreur des détours et des mensonges. Pourquoi, si vous avez cru bien agir, ne m'avoir rien dit lorsque, chez moi, profondément affectée de votre position, de vos craintes sur l'avenir, je vous disais, les larmes aux yeux : « Quelle singulière coïncidence, mon pauvre ami, vous aurez commencé et fini par moi. » — J'entendais parler de la fin de mai que Camille Doucet vous avait assurée, disiez-vous. — Pourquoi, devant ce langage, ne m'avoir pas répondu que le mois de mai était donné à un autre ? Mieux encore, pourquoi avez-vous dit à Plunkett : « J'ai contracté avec Mélingue pour mai, cela va me causer bien des ennuis avec Déjazet ! » — Si ce propos m'avait été rapporté avant votre départ, j'aurais remué ciel et terre pour vous trouver. Vous l'avouerai-je, je n'y ai pas cru, voyant chez Plunkett le désir de m'avoir à Lille au moyen de cette histoire que je vous ai tue dans la crainte de vous offenser. Nos rapports d'amitié si anciens, votre loyauté si connue, tout me criait : « On te trompe, et c'est mal de douter ! »

La lettre que je reçois me confond ! Je l'ai lue deux fois avant d'y croire ! Moi qui, pour tenir une simple promesse, ai fait le sacrifice d'une rentrée à Paris, dans le seul théâtre qui puisse me convenir ! Une pareille occasion manquée, pour un mois à Lyon !... Que d'autres, à ma place, auraient dit à M. Lefebvre : « Voyons, une question aussi grave peut-elle rester entre le directeur et l'ami ? » — Et, si l'ami avait fait place au directeur, ne pouvais-je, à mon tour et à votre exemple, faire bon marché d'un engagement aussi peu en règle ?... Mais non, une pareille idée ne m'est pas même venue ! Argent, gloire, avenir, j'ai tout brisé pour tenir ma parole, et à mon âge, Lefebvre, l'avenir, c'est demain ! A mon âge, cette vie errante est plus pénible que je ne puis le dire ; aussi, je le répète, c'est un grand sacrifice que j'ai accompli !...

> Je n'ai jamais su m'imposer à qui ne se soucie pas de moi. Je ferai donc place à Mélingue, aussitôt mon mois accompli. Mais j'eusse préféré une action franche de votre part, car vous eussiez trouvé l'amie avant l'artiste. Adieu !...

Déjazet subit, en province surtout, mainte déconvenue de ce genre, sans se départir, pour cela, de ses procédés honnêtes. Jamais, par un de ces caprices familiers aux gens de théâtre, elle ne fit mutiler un rôle ou retarder une représentation ; jamais, par quelque intrigue malveillante, elle ne chercha à effacer un camarade ou à faire manquer un bénéfice. Constamment, au contraire, les talents naissants eurent en elle une protectrice zélée et la plus franche des conseillères.

On sait que Déjazet a deviné Rachel, et des biographes ont dit que la tragédienne reconnaissante lui avait envoyé ses remerciements avec cette suscription incorrecte : « *A la meilleur des femmes !* » — Nous n'avons pas vu ce curieux autographe, mais nous possédons deux lettres ne laissant aucun doute sur le sentiment affectueux que ces artistes célèbres éprouvaient l'une pour l'autre. Dans la première, datée du 28 décembre 1839, Déjazet, après avoir rappelé à son « illustre et bonne amie » la journée qu'elles doivent passer ensemble, ajoute :

> Je suis si heureuse de votre amitié et crains tant de la perdre, que je n'ose aller souvent près de vous. Tant de gens vous fatiguent de leurs protestations ! Votre cœur saura-t-il me mettre à part ? Hélas ! à

votre âge, au milieu de toutes vos gloires et de vos grandeurs, il est presque impossible de ne pas *confondre*, et nous vivons dans un siècle où l'on n'apprécie ses amis que dans le malheur. A ce prix, je préfère votre injustice, ma bonne Rachel, et je resterai dans la foule sans me plaindre en voyant vos plaisirs et vos joies !...

De son côté Rachel, sollicitée de prêter son concours à un bénéfice pour Déjazet, acquiesçait comme il suit :

<div style="text-align:right">Ce 19 février 1840.</div>

Assurément, ma chère et bonne amie, je suis toute prête, toute disposée à faire ce que vous me demandez. Ma réponse à votre lettre, c'est que je jouerai pour le bénéfice de celle qui est venue si noblement en aide à ma sœur dans son infortune. Trop heureuse de pouvoir vous témoigner ainsi ma reconnaissance et mes sentiments les plus dévoués. Je jouerai donc lundi un acte dans une tragédie. Mais vous savez, ma bonne Mlle Déjazet, que je ne suis pas libre de paraître quand je veux : il me faut l'autorisation. Voyez ce bon M. Cavé qui vous témoigne tant d'intérêt, qui a pour moi tant de bienveillance ; il ne refusera ni à vous ni à moi une chose à laquelle l'une et l'autre nous mettons tant de prix.

Ainsi, ma chère et bonne amie, à vous de tout mon cœur et en toute occasion.

<div style="text-align:right">RACHEL.</div>

De même que la reine tragique, la reine du drame possédait les sympathies de Déjazet et lui en avait gratitude. Elle répondait, le lendemain de *Marie-Jeanne*, à une demande de loge :

Avec bien de la joie, Madame et chère camarade, quoique bien fatiguée d'hier. Soyez indulgente, *on vous en dit plus qu'il n'y en a*. Mais à charge de revanche, je vous en prie : je ne vous ai pas vue non plus dans votre dernière création.

Mille tendresses.

MARIE DORVAL.

Déjazet n'avait point d'attentions que pour les célébrités de la rampe ; la lettre suivante nous dira ce qu'elle fit pour une humble pensionnaire du Palais-Royal :

7 avril 1846.

J'ai une triste nouvelle à vous apprendre, mon ami, la pauvre Adeline est devenue folle. Depuis un mois je remarquais un décousu très prononcé dans toute sa personne, et aujourd'hui elle a été ramassée, poursuivie par les petits garçons. La pauvre créature s'est réclamée de moi et m'a été amenée dans un état à fendre le cœur. Mouillée, crottée, elle avait passé la nuit dans la rue. Une fois seule avec moi, elle m'a dit que le prince de Joinville venait de lui placer 3,000 francs, qu'on lui avait loué un appartement de 1,000 francs sur le boulevard, que le prince se chargeait du loyer, qu'il lui donne en y entrant 90,000 francs comptant, 300 chemises, autant de bas, 42 corsets, 3 cachemires, et qu'elle allait faire venir sa mère. Enfin, mon ami, voilà cette pauvre fille perdue, et je vais courir demain toute la journée pour tâcher de la placer dans une maison qui ne soit ni Bicêtre, ni la Salpêtrière, car elle n'est pas méchante, elle peut guérir peut-être, et là il n'y a plus d'espoir. Je ferai à sa vieille mère une petite pension de 20 francs par mois et tâcherai de faire écrire Adeline pour qu'elle croie que l'argent vient d'elle. Le secret surtout sur l'état de cette pauvre fille, sa mère en mourrait de douleur, et elle est si près de sa tombe !...

Incapable de mesquines jalousies, Déjazet savait rendre justice à celles-là mêmes qui étaient ou avaient été ses rivales.

Je vous l'ai déjà dit, mon cher Carmouche, — écrivait-elle en janvier 1861 — je n'oserais aborder un rôle de femme et surtout un rôle aussi sérieux que celui que vous me proposez. Mais, puisque Fargueil l'a répété et que le Vaudeville change de genre, que ne portez-vous la pièce à Dormeuil ? Le talent de Fargueil a beaucoup gagné. Allez voir *les Femmes fortes*, et vous serez convaincu qu'elle a tout ce qu'il faut pour jouer votre *Françoise*. Mais, pour le croire, il faut aller voir. Je ne lui savais pas cette souplesse de moyens. Vous serez tout étonné que celle qui a joué Marco, Madeleine, etc., puisse aborder un sentiment si simple et si vrai. Croyez-moi, c'est un bon conseil que je vous donne !...

Affable et complaisante pour les artistes de son sexe, Déjazet ne l'était pas moins pour ceux du sexe différent. Écoutons-la se défendre d'une mauvaise volonté dont elle est injustement soupçonnée :

22 avril 1863.

Mon cher Derval,

Mon fils me dit que vous avez témoigné un grand étonnement en me voyant, après mon refus vis-à-vis de Samson, affichée hier au théâtre Beaumarchais. Heureusement, mon ami, j'ai plusieurs moyens de me justifier, les preuves au bout !

Sachez d'abord que Samson me demandait pour le 18 de ce mois, ensuite que j'écrivais à Ferville, le 13 ou le 14, que si son bénéfice ne passait pas exactement le 16, il me serait impossible d'y paraître, quittant Paris le 17. Donc, je suis partie, le lendemain

du bénéfice, pour Nantes. J'allais y négocier une représentation dont le produit est destiné à sauver de la conscription un jeune pensionnaire à nous, que j'ai amené de Nantes il y a deux ans et qui vient de tirer le n° 23. Je suis revenue pour jouer hier au bénéfice de notre régisseur qui, lui aussi, a un fils prêt à partir. Samedi, autres bénéfices aux Variétés et chez nous, dans lesquels je chante encore...

Vous voyez, mon cher Derval, que je ne marchande ni ma fatigue ni ma bonne volonté. Comment, alors, pouvez-vous supposer qu'il en serait autrement pour un artiste du mérite de Samson, qui est de plus mon ancien camarade ? J'ose espérer que devant toutes ces dates précises, vous comprendrez qu'il n'y a pas eu refus mais impossibilité de ma part, et que, dans le cas où Samson, ne s'en rendant pas compte, viendrait à suspecter mon bon vouloir, vous voudrez bien être mon interprète et mon défenseur auprès de lui. C'est à votre vieille amitié que je demande ce service, persuadée que votre esprit ne faiblira pas plus que votre cœur.

Il me faut retourner à Nantes dans quelques jours ; je serais heureuse de pouvoir emporter la certitude que ni l'un ni l'autre ne doutez plus de moi.

Je vous serre la main, mon cher Derval.

Lisons encore ce billet relatif au costume de Chérubin, nécessaire au rôle du *Mariage de Figaro* que Déjazet remplit, à l'Opéra, dans la représentation de retraite de Bouffé.

29 octobre 1864.

Mon cher ami,

J'ai bien couru sans rien trouver ni chez M^{me} Baron ni chez Babin, pas même la volonté de faire un costume ; Nonnon seul a consenti à en confectionner un pour l'époque de ta représentation, mais il ne veut pas le louer à moins de cent francs, plus les souliers.

Reste le maillot, dont je me charge, pouvant ou m'en servir plus tard ou l'utiliser à mon théâtre, ce que j'aurais voulu pouvoir faire pour le reste, mais du Louis treize c'est difficile à placer, et le tout, revenant à plus de 300 francs, faisait une dépense trop forte pour ma position, peu brillante après deux mois de fermeture. Voilà, cher ami, l'exacte vérité. Si elle me coûte à te dire, ce n'est pas mon amour-propre qui en souffre, mais bien seulement mon cœur qui aurait voulu faire *seul* tous les frais.

Du moins t'apportera-t-il une part bien sincère de sa vieille amitié, et tous ses vœux pour que cette soirée te donne autant d'argent que de gloire!...

Rendons à Bouffé cette justice qu'il répondit aussitôt :

Tout ce que tu feras sera bien fait. Cent francs! mais j'en donnerais mille et vingt paires de souliers pour avoir ma Déjazet dans cette soirée!

Citons enfin la félicitation suivante à un mime dont Déjazet nous a conté, précédemment, la fin prématurée :

Bordeaux, 9 novembre 1873.

Eh bien! cher monsieur Deburau, comment vous trouvez-vous de votre succès d'hier ? Il a été grand, m'a-t-on dit. Je m'y attendais, et je regrette doublement de n'avoir pu joindre ma si sincère admiration à celle de votre public. Ah! vilain que vous êtes, vous m'avez joué un bien mauvais tour en me privant de cette bonne soirée que vous m'aviez promise ! Mais je m'y suis associée en pensée, je vous le jure, car hier j'étais bien plus chez vous que chez moi!

Allons, cher monsieur, vous voilà rendu à l'art,

aux succès, et bientôt à la santé qui se ressentira, n'en doutez pas, des joies de votre esprit !

Un trait, entre cent, prouvera que les artistes n'avaient point seuls droit à l'obligeance de Déjazet. En 1845, jouant sur la scène Graslin, de Nantes, elle s'intéressa à la souffleuse, Mme Beaugé, et promit de racheter son fils du service militaire. Ce fils avait huit ans à peine ; il grandit, tira au sort et amena un mauvais numéro. La comédienne aussitôt partit pour Nantes, et y donna une représentation magnifique au bénéfice de son protégé. Quelque temps après, ce dernier fut réformé par le conseil de révision ; la mère voulut rendre l'argent du bénéfice, mais Déjazet répondit que chose donnée ne se reprenait pas. Alors Mme Beaugé acheta, aux portes de Nantes, une petite maison qu'elle baptisa *Villa Déjazet* en souvenir de sa bienfaitrice ; c'est là que par la suite descendit la comédienne, quand le théâtre de Nantes lui demanda des représentations.

On ferait une ample brochure avec les dates des représentations extraordinaires auxquelles Déjazet contribua, au profit de simples camarades, d'étrangers même. Si des indifférents avaient ainsi part à ses bienfaits, quels soins tendres, quelle sollicitude affectueuse ne devaient pas attendre ceux qu'elle honorait de son amitié. Ceux-là n'ont jamais été qu'en petit nombre, car le cœur de Déjazet, point banal, s'ouvrait difficilement et se reprenait à tout soupçon d'indélicatesse. Citons, à ce sujet, une

épitre dont la destinataire eût malaisément tiré vanité :

Nantes, 5 août 1867.

Madame,

Si vous n'aviez attaqué que mes faiblesses ou mes ridicules, je me serais bornée à dire que vous étiez une amie sans indulgence, et ne vous aurais pas tenu rigueur devant votre repentir. Mais vous avez écrit — et j'ai cette lettre — que je ne vous avais attirée chez moi que pour spolier votre petite fortune à mon profit; cela, je ne l'oublierai jamais ! Vous m'offrez pour excuse l'entraînement d'une mauvaise femme que, sous vos yeux, je comblais d'égards et de bontés. Son ingratitude aurait dû, selon moi, vous dicter une conduite et des sentiments tout contraires, car l'exemple d'une fausseté si grande devait révolter la femme que je croyais si loyale et l'amie que je croyais si dévouée ! Mme Th. aurait joué vis-à-vis de moi le rôle qu'elle a rempli vis-à-vis de vous, que je vous aurais défendue avec toute la force de cette amitié que vous me juriez sans cesse, ce qui, vous le voyez, eût été loin de vous charger et de vous salir comme vous l'avez fait à mon égard. Croyez-moi donc, restons toutes deux où nous en sommes depuis trois ans ; ce qui est écrit est écrit, et toutes vos larmes n'effaceront jamais cette boue dans laquelle vous avez trempé votre plume ! Seulement, si mon pardon est nécessaire à votre repos, je vous l'envoie avec toute la franchise de ce cœur que vous avez méconnu. Mais ne me demandez rien de plus : je ne vous hais point, c'est tout ce que je puis vous dire !...

Qu'elle dut soupirer, l'impressionnable femme, en libellant cet arrêt sévère ! Combien plus naturellement venaient sous sa plume les

pensées aimables et les mots consolants ! Reproduisons, comme contraste, l'exhortation adressée par elle à la fille de son vieil ami Vanderburch :

1ᵉʳ avril 1862.

Ma pauvre Lili,

Comment vont les amis qui te restent, ta mère, ton frère ? J'ai été forcée de partir après le service, et n'ai pu accompagner mon pauvre ami jusqu'à sa dernière demeure. Hélas ! le voilà au repos, après avoir travaillé toute sa vie ! Que Dieu le lui accorde, et la récompense de tout ce qu'il emporte avec lui : bonté, science, labeur, probité ; cela, je l'espère, comptera aux yeux de l'Éternel. Puisse son exemple, chers enfants, vous soutenir et vous guider dans la longue route qu'il vous reste à parcourir ! C'était son inquiétude incessante depuis qu'il avait perdu la santé. Heureusement, il est mort sans avoir eu le temps de comprendre qu'il vous quittait pour toujours ! Honorez sa mémoire en devenant ce qu'il voulait que vous fussiez ; que Charles et toi puissiez lui envoyer là-haut la joie qu'il n'a pas eue ici-bas, l'assurance de votre bonheur ! Une sage et honnête conduite peut seule vous le donner ; que le souvenir de votre brave père vous suive partout : avec un tel compagnon, vous ne devez pas faillir !

Embrasse ta mère et le pauvre Charles pour moi. Dans quelques jours, je prévois un peu de liberté ; j'en profiterai pour aller vous serrer les mains, quoi qu'il m'en coûte plus que je ne puis dire de rentrer dans cette maison où je ne dois plus le trouver. N'importe ; pour vous et pour lui je surmonterai ce pénible sentiment qui, pour moi, est une seconde douleur !

Adieu donc, mes pauvres enfants, à bientôt pour vous voir, et à toujours pour vous aimer.

Transcrivons, dans le même ordre d'idées, une lettre à M. d'Anthoine, peintre et littérateur de talent, qui fut, pendant trente ans, un des intimes de Déjazet :

25 janvier 1870.

Vous m'aviez dit ces bonnes paroles, mon cher D'Anthoine : « Je veux vous voir souvent ! » J'étais si heureuse de cette promesse que, depuis, je vous attends chaque jour ; mais, hélas ! comme sœur Anne, je ne vois rien venir. Certes, mon cher D'Anthoine, vous ne manquez pas d'amis qui, pour calmer votre douleur, vous entourent d'affection ; eh bien ! j'ose croire, moi, qu'aucun d'eux ne sait vous comprendre comme je vous comprends, et il me semble qu'en nous trouvant ensemble plus souvent vous vous sentiriez moins éloigné de votre bonne mère.
Et puis, vous m'aviez promis aussi de venir me prendre pour me mener à sa tombe. Ce rendez-vous que nous nous sommes donné, mon ami, j'y tiens plus que je ne puis vous le dire. Il sera le baptême d'une seconde amitié que ni l'un ni l'autre n'auront crainte de voir cesser jamais, car elle aura pour marraine la sainte absente. Venez donc le plus tôt possible, je vous en conjure !...

La femme qu'attirait ainsi toute douleur ou toute infortune n'était point de celles que l'isolement frappe au déclin de la vie. Non seulement les anciennes amitiés de Déjazet lui restèrent — à une exception près — fidèles quand sonnèrent les heures pénibles, mais il lui vint alors deux dévouements qui, pour s'affirmer diversement, n'en étaient pas moins égaux en sincérité.

Le premier de ces amis, M. Louis L., avait volontairement pris la direction des affaires embrouillées de la comédienne. C'est lui qui, selon les cas, rectifiait les mémoires, versait les à-comptes, sollicitait des délais, tenant, au prix d'ennuis et de dangers, le pénible emploi de débiteur gêné vis-à-vis de créanciers aussi impitoyables que nombreux ; c'est à lui que Déjazet dut de sauver quantité de souvenirs auxquels son cœur attachait plus de prix qu'à la fortune même. Elle appréciait, à leur juste valeur, l'homme et ses services. Lisons cette page où, sous une forme enjouée, la gratitude de l'artiste s'affirme de la façon la plus persuasive :

Que voulez-vous que je réponde à votre lettre ? Que vous êtes bon comme... comme quoi ? Ma foi, je ne sais rien d'aussi bon ; j'en reste là, et je vous dis tout simplement merci, en attendant la douce causerie pendant laquelle je vous paierai tous les baisers que je vous dois. Ah ! si je n'avais que cette monnaie-là à vous donner !... mais vous n'en trouveriez pas le placement. Il fut un temps cependant où plus d'un créancier l'aurait acceptée ! Ce genre de commerce n'entra jamais dans mes principes, mais j'ai tellement à cœur de n'être pas en arrière avec vous que, si autrefois pouvait prendre la place d'aujourd'hui, je me mettrais à la hauteur du *progrès*. Alors, mon brave ami, avant la fin du mois vous ne devriez rien à personne ; alors Déjazet pourrait mettre son dévouement à côté du vôtre, car, pour la première et seule fois de sa vie, elle se serait vendue ! — Inutiles regrets ! Si, du moins, le diable existait, je lui offrirais mon âme et pourrais bien souffrir là-haut ce que vous aurez souffert ici-bas pour moi... mais ni âme ni corps ne sont de défaite. Alors, quoi donc me liquidera

vis-à-vis de vous ? Mon pauvre petit talent ? On en parle beaucoup, mais il me rapporte si peu !...

Vous me rappelez mes cris de détresse, — écrivait encore Déjazet au même — comme si j'oubliais que vous y avez répondu : c'est mal ! Le cœur de Déjazet serait donc bien changé ? Eh quoi ! quand, depuis plus de soixante ans, on l'a chanté sur tous les tons, ce pauvre cœur, voilà qu'aujourd'hui il viendrait donner un démenti au proverbe qui dit : « Le cœur ne vieillit pas ? » Ah ! c'est bien vrai, allez, le mien est resté jeune, et c'est pour cela que je suis pauvre tandis qu'il est trop riche ! Ne lui enlevez donc pas sa fortune ; toute grande qu'elle est, elle ne paierait pas encore ce que je vous dois !...

La seconde amitié dont bénéficia la vieillesse de Déjazet fut celle de M^{me} Joséphine Benderitter. On a lu ce nom dans maint chapitre de notre livre ; on l'aurait lu plus souvent encore, si un sentiment de discrétion ne nous avait empêché de trop puiser dans la correspondance obligeamment mise à notre disposition (1). Cette correspondance, très suivie, comprend huit années. Il faut la compulser, comme nous l'avons fait, pour savoir ce qu'une femme de talent peut témoigner de confiante tendresse à la femme de cœur dont elle sait être comprise.

L'amitié de M^{me} Benderitter pour Déjazet avait commencé, comme la plupart des amitiés

(1) M^{me} Benderitter est morte prématurément avant l'impression de ce volume, dont la dédicace lui était réservée, mais elle en a pu lire le manuscrit complet. Rien donc n'est dit ici que la dernière amie de Déjazet n'ait approuvé. Ceux qui ont connu l'esprit droit et le cœur généreux de M^{me} Benderitter comprendront que nous tirions vanité de son suffrage.

intelligentes, par l'admiration. Assidue aux représentations de la comédienne, elle applaudit, jeta des fleurs, écrivit, sans recevoir d'abord la moindre réponse ; au bout de deux ans seulement Déjazet, enfin touchée, s'invita d'elle-même à un repas intime, qui fut le point de départ d'une liaison au cours de laquelle les services s'échangèrent en même temps que les idées.

La réserve primitive de Déjazet avait pour raison ce fait que la plus grande partie des lettres de Mme Benderitter traitaient à nouveau le sujet dont M. Sardou s'était servi jadis pour éveiller son intérêt, le spiritisme. Or, si indépendante que fût la comédienne, si désireuse qu'elle fût de connaître l' « au-delà » de la vie, elle ne pouvait se défendre d'éprouver sinon de la défiance, du moins quelque peur de ce ridicule qui punissait alors les spirites. A quelles manifestations assista-t-elle par la suite ? Nous l'ignorons, mais il est certain que, loin de redouter l'extraordinaire, elle y chercha volontiers l'aliment de son mysticisme natif. Nous trouvons, en effet, dans les papiers de Mme Benderitter, ces lignes significatives, datées de Bayonne, 4 novembre 1871 :

Aujourd'hui, fête de ma mère, je suis allée à l'église, chère Joséphine, et, comme j'en avais le projet, j'ai emporté votre carte du Calvaire, sur laquelle j'avais écrit ce qui suit : « *Oui, mon amie, je jure, si Dieu me rappelle avant vous, de venir vous dire, de l'autre monde, si l'on y est plus heureux que dans celui-ci.* » — Je l'ai posée aux pieds du Christ, où elle est restée

tout le temps de ma prière, que j'ai terminée par ces paroles : « Mon Dieu, accordez-moi la grâce de tenir ma promesse, si elle ne vous offense pas ! » — J'ai repris ma carte, et la voici !...

Nous avons dit que Déjazet et sa dernière amie faisaient échange de services. A l'époque où Mme Benderitter essayait d'alléger le fardeau d'ennuis porté par la comédienne, elle n'était, hélas ! guère plus fortunée qu'elle, et Déjazet, qui le savait, eût rougi de ne point soutenir son renom de délicatesse :

<div style="text-align:right">Milan, 5 mars 1872.</div>

Que je vous gronde, chère Joséphine, pour tous les mercis que vous m'envoyez au sujet de votre propriétaire ! Et que fais-je là, je vous le demande, de plus que ce que vous avez fait pour moi, vous, pauvre amie, qui avez presque dépouillé votre chère sœur pour me venir en aide ? Tenez, laissons nos mutuels *bienfaits* de côté, je vous en prie, et disons tout bonnement que chacun devrait toujours agir ainsi. S'entr'aider, n'est-ce pas le précepte de Dieu ? Si nous l'avons suivi, nous avons fait notre devoir, et celui du cœur est si doux à remplir ! Allons, allons, plus je vis et plus je me vois forcée de reconnaître qu'un certain monsieur, dont je crois vous avoir parlé quelquefois, avait vraiment raison quand il disait que nos bonnes actions étaient un égoïsme du cœur, et que, si nous n'y trouvions pas notre compte de joie, nous ne les ferions pas. Voilà un raisonnement bien profond et bien triste, n'est-ce pas, mon amie, et qui prouve que nous ne valons pas grand'chose. Enfin, le bien est toujours le bien, et plus il fait d'heureux, plus il faut dire : « Tant mieux ! »

Si quelque doute pouvait exister sur la nature

du sentiment qui unissait Déjazet à M^me Benderitter, la lettre suivante les dissiperait, en révélant la conception que la comédienne s'était faite de l'amitié. Elles sont exquises, ces pages, et termineront de la façon la plus intéressante un chapitre où le cœur de Déjazet agit et s'exprime avec une égale éloquence.

<div style="text-align: right">7 février 1873.</div>

Votre lettre m'a profondément affligée, ma bonne et bien chère amie. Eh quoi ! devant mes ennuis, mes fatigues et mes déceptions, que je ne vous cache pas, moi, vous manquez de courage, je ne dirai pas pour peu de chose, car je sais tout ce que peut faire éprouver la crainte de voir vendre ce que l'on possède ; mais vous qui me souteniez, qui vouliez me prouver que j'avais tort de donner tant de regrets à *des choses*, voilà qu'aujourd'hui il faut que ce soit moi qui vous remonte et vous dise : « Courage, Joséphine, ne pleurez pas des meubles quand les cœurs de ceux que vous aimez vous restent ! ». Si vraiment je suis quelque chose de sérieux dans le vôtre, pourquoi diminuer la valeur de notre amitié par la seule raison de mon absence ? Les corps ont-ils besoin d'être si près l'un de l'autre, quand les âmes sont unies ? Laissons à l'amour ces faiblesses que les sens excusent ; mais, dans une affection sincère et pure comme la nôtre, ne nous croyons jamais séparées !... Hélas ! ma pauvre Joséphine, vous, la femme de cœur et de croyance, si vous étiez à ma place, que diriez-vous alors ? Ne plus voir à mes côtés que dissimulation, grimaces, fausseté complète enfin, et faire semblant à mon tour de ne pas me douter de tout cela, me sentir honteuse de cette comédie de toutes les heures, humiliée d'en avoir absolument besoin, allez, c'est alors que je vous permettrais de vous dire malheureuse ! Pensez donc à moi, à tout ce que je souffre, et la force de supporter

vos chagrins vous viendra, car, en regardant autour de vous, vous pourrez tendre la main à qui vous la prendra franchement ; moi, je pleure seule et ne vis plus que de défiance !...

Vous avez tort de me croire prosaïque, et vous êtes la première qui m'ayez dit ce mot. J'ai voulu m'en rendre compte, tellement il a peu marqué dans ma vie, et je l'ai cherché dans un dictionnaire pour en bien connaître le sens. Voici ce qu'il explique : « *Contraire de poétique, qui tient de la prose.* » — Vous qui connaissez ma biographie, Joséphine, je m'étonne que vous me jugiez ainsi. J'avoue qu'en amitié la poésie échappe à mon esprit ; elle me semble venir de l'imagination et, par conséquent, appartenir presque exclusivement à l'amour. J'ai, par amour, composé quelques mauvais vers qui n'ont laissé, à *lui* et à moi, que le souvenir d'un sentiment éphémère. La prose que je vous adresse, pour être moins poétique, voudra toujours dire ce qu'elle vous dit aujourd'hui : que Déjazet vous aime et vous aimera aussi longtemps qu'elle pourra vous le dire et vous l'écrire !...

XVI

La Mère.

Déjazet avait un fils, Eugène-Joseph, né à Lyon le 11 février 1819, d'un père non désigné sur le registre communal, et une fille, Hermine-Léonide, née à Senlis le 23 juillet 1822, reconnue le même jour par M. Adolphe Charpentier. Ces deux enfants furent à la fois la joie et le tourment de sa vie. C'est pour eux qu'elle était fière de son renom et désireuse de l'accroître sans cesse, c'est par leur faute aussi que le besoin d'argent attrista ses dernières années.

Eugène Déjazet aimait évidemment sa mère; mais, égoïste autant que frivole, il la considérait surtout comme un banquier contraint de subvenir à ses besoins et à ses caprices. Musicien adroit, mais sans originalité propre, il composait des airs de danse, des chansons, des pièces même, sans tirer de tout cela grande gloire ni grands profits. Indulgente en sa qualité de mère extralégale, Déjazet adorait son fils, tremblait à la nouvelle d'une indisposition légère, et s'affolait littéralement à l'idée

d'une querelle pouvant dégénérer en rencontre. Nous trouvons la preuve de cet affolement dans deux requêtes émouvantes par leur exagération même. La première est adressée à Arthur Bertrand, qu'on sait avoir été en relations intimes avec la comédienne ; la seconde, au régisseur du Théâtre Déjazet :

26 décembre 1864.

On m'a dit, Arthur, que vous aviez été heureux du désir que j'avais eu de vous voir gagner mon portrait ; s'il est vrai que vous m'en gardiez une sincère obligation, je viens vous mettre à même de vous acquitter envers moi. Si vous réussissez dans ce que je demande, si vous m'épargnez la plus cruelle douleur de ma vie, mon cœur vous en gardera une reconnaissance éternelle, et ne se souviendra plus, Arthur, que de vos dix-sept ans et de la rue des Pyramides.

Le procès de mon fils avec Bache me tourmente plus que je ne puis le dire; si je suis malade en ce moment, je le dois à mes heures d'inquiétude, à mes nuits sans sommeil. Je fais des vœux pour que mon fils perde, parce qu'alors je n'aurais plus à redouter la vengeance de son ennemi, vengeance qui, dans le cas contraire, s'exercerait tôt ou tard. Mais une autre frayeur me poursuit. Bache a pris pour avocat un homme capable de tout pour gagner ses causes, fouillant dans la vie des familles, et s'emparant de tout ce qui peut nuire à son adversaire. Comprenez-vous si je dois craindre les paroles de cet homme, que mon fils a promis de souffleter si l'un de nous est insulté ? Voilà, Arthur, voilà ce que je vous supplie d'empêcher. Vous avez beaucoup de pouvoir sur l'esprit d'Eugène, il fera ce que vous lui direz de faire. Faites-lui comprendre qu'un avocat est un comédien chargé suivant les circonstances de rôles plus ou moins sympathiques, et qu'il serait aussi injuste de l'en punir qu'il serait ridicule, au sortir d'un drame, d'attaquer

ou de battre l'acteur qui vient de représenter un voleur ou un traître. Parlez ainsi, Arthur, quand même vous penseriez tout le contraire. Songez que deux existences sont dans vos mains, la mienne et celle de mon fils. Je mets la mienne avant, parce que, lors même qu'Eugène échapperait aux dangers d'un duel, j'aurais cessé de vivre avant de connaître ce résultat, car je me tuerais pour ne pas savoir que mon fils est mort !

Vous voyez, Arthur, combien votre mission est grave. Songez-y bien, et remplissez-la sous l'influence de votre mère, qui vous aimait comme j'aime mon fils. C'est elle qui m'a soufflé la pensée de venir à vous ; aussi ai-je confiance en elle, en vous ! Que sa douce âme vienne se placer à vos côtés au jour voulu ; elle protégera mon enfant, elle vous aidera à le sauver !

14 avril 1867.

Mon cher régisseur,

Je viens vous prier, en cachette de mon fils, d'être présent, ce matin, aux débats qui vont avoir lieu entre lui et M. O..... Il y a longtemps que ce dernier exerce sa patience, et je crains sérieusement qu'il ne finisse par en manquer. Je connais mon fils ; dans la colère, la parole souvent ne suffit pas, et le directeur pourrait bien disparaître devant l'homme emporté. C'est ce que, pour tout au monde, je voudrais éviter, car ce serait un affreux chagrin pour moi, et, pour le théâtre, un fâcheux précédent. Avec un mauvais pensionnaire, je ne vois que le tribunal ou la rupture de son engagement. Ce dernier moyen m'a toujours paru le meilleur, même avec un artiste de mérite : l'exemple est dangereux tôt ou tard, et moi, je ne saurais vivre avec de malhonnêtes gens. Enfin, je compte sur vous, n'est-ce pas, pour éviter toute querelle sérieuse entre mon fils et cet homme qui, je crois, n'a pas à se plaindre ni de sa position ni de nous. Les amendes qu'il va trouver au tableau peuvent l'entraîner à s'oublier vis-à-vis d'Eugène ; c'est alors que mon fils ne

connaîtrait plus rien. Soyez donc là, je vous en prie, pour conjurer l'orage. O..... a vraiment l'esprit malade ; j'ai besoin de le croire ; persuadez bien cela à mon fils pour l'obliger à être calme, dites-lui que vous en avez la preuve, inventez enfin pour éviter à tout prix ce que je crains. Ne les laissez pas seuls, surtout.

Je mets mon cher enfant sous votre responsabilité ; vous en avez un, vous devez donc me comprendre. Merci d'avance ; mon cœur, dans l'avenir, vous tiendra compte de ce service, et le cœur n'oublie jamais, croyez-le bien.

Bien qu'ayant essayé vainement de placer Eugène dans un théâtre parisien comme secrétaire, chef d'orchestre ou régisseur, Déjazet avait confiance dans les facultés administratives de son fils. C'est avec une satisfaction profonde qu'elle le mit d'abord, pendant une année (1852-1853), à la tête du Vaudeville de Bruxelles, loué par elle ; puis, son théâtre acquis, qu'elle l'en fit directeur de nom, ce qui était beaucoup, et de fait, ce qui était trop. Eugène avait effectivement, en matière d'administration théâtrale, des principes d'une élasticité dangereuse. Son procédé favori consistait à imposer sa collaboration, conséquemment le partage des droits, à tous les auteurs travaillant pour son théâtre. Cette mesure indélicate qui, vingt ans plus tôt, avait enrichi les frères Dartois au détriment des Variétés, devait avoir, au Théâtre Déjazet, un résultat moins favorable : les écrivains soucieux de leur dignité s'éloignèrent successivement, laissant le champ à des faiseurs qui conduisirent à la ruine le directeur

et l'entreprise. Le directeur n'avait rien, et
Déjazet, qui professait au plus haut point le
respect des engagements pris, fut la première
victime d'Eugène. Elle ne lui en garda point
rancune, et quelques lettres, écrites après la
catastrophe dont les suites l'écrasaient, la mon-
treront libérale, affectionnée, soucieuse de la
réputation de son fils, désireuse surtout de lui
assurer le bien-être matériel qu'elle n'avait pas
elle-même.

<p style="text-align:right">Lyon, 20 octobre 1872.</p>

Je ne lis pas tes lettres, dis-tu? je n'y réponds pas?
Mais je ne fais que cela; toi et ta sœur prenez le peu
de temps que je ne passe pas au théâtre et je ne
m'occupe que de vous! C'est bien plutôt toi qui ne
lis pas attentivement toutes mes lettres, car tu oublies
quantité de choses; en revanche tu rêves celles qui
n'y sont pas. Qu'entends-tu par les 50 francs que je
devais te donner? Il y a longtemps que tu les as
reçus, ceux-là, ils ont fait des petits depuis, et ils en
feront encore, mon cher enfant, car me voici à Lyon
jusqu'à la fin de novembre, sans voyages à payer
conséquemment, et je tâcherai de reporter sur toi
cette économie. Tu me demandes avis pour le piano
à 25 francs par mois; au bout de trois ans, cela fait
900 francs; dame, c'est beaucoup d'argent, mais du
moins celui que l'on donne n'est pas perdu, et, puisque
le piano que tu voulais louer coûtait 15 francs par
mois, c'est donc seulement 10 francs à donner pour
l'avoir en toute propriété, c'est-à-dire qu'il aura coûté
360 francs, ce qui serait plus intelligent que d'en jeter
540 par la fenêtre. Voilà mon avis. Avec les petites
gratifications que je t'enverrai et dans lesquelles le
souvenir du piano entrera quelquefois, tu peux, je
crois, faire cela. Mais auras-tu le choix d'un bon
piano pour 900 francs? Prends bien garde d'être

dupé : quand on s'appelle Déjazet, c'est presque de rigueur !...

<p style="text-align:center">Lyon, 22 novembre 1872.</p>

J'ai ta pièce, ton enfant, comme tu dis. Diable, tu as fait là un vilain monsieur ; je te conseille de ne pas lui donner de frères, je n'en voudrais pour rien au monde dans ma famille !

Sans avoir, mon ami, la prétention de redresser le siècle, on peut du moins ne pas aider à le pourrir tout à fait, et, sans tomber dans l'austère vertu, il n'est pas impossible de faire rire avec d'autres moyens et sujets que celui-là. Cet intérieur de fille qui n'a que des vices fait mal. Tu parles de *la Dame aux Camélias ?* Mais elle renferme, comme cœur et comme esprit, de quoi l'excuser aux yeux du public. Ta Marguerite à toi n'a, je te le répète, que des vices, pas une action ne l'excuse, c'est une catin qui n'aime rien ni personne *La Dame aux Camélias* aime, elle se sacrifie pour Armand... Et enfin, cher fils, c'est malheureusement cette pièce qui a ouvert la porte à toutes les autres et amené les théâtres où ils en sont. Je ne chercherai donc rien pour approprier ton enfant ; il est né sale, sale il restera quand même. Refais-en un autre, tu en es bien capable, et n'use pas ton esprit, presque ton cœur, à élever le petit monstre dont tu finiras par rougir un jour !...

<p style="text-align:center">Saint-Étienne, 6 décembre 1872.</p>

Tu espères, dis-tu, quelques bonnes parties de pêche et de chasse ; je ne m'en réjouis pas tant que toi. Tu vas attraper encore des rhumes que tu me cacheras, bien entendu, comme tu viens de le faire, et il faudra que cette pauvre Claire, non seulement te soigne, mais encore qu'elle se fâche pour que tu te laisses soigner. Ce que tu viens d'avoir ne peut être que la suite de tes imprudences ordinaires, de ta rage à te lever de grand matin pour promener ton chien.

Tu sors d'un lit bien chaud, et il est certain que le mal n'a pas alors grande besogne pour t'empoigner. C'est comme cela que ma pauvre mère a trouvé celui qui devait l'emporter, et elle n'ouvrait que sa fenêtre. Toi, tu fais mieux les choses, grâce à ton jardin, dont tu t'inquiètes et t'occupes aussi beaucoup trop. Fais donc comme tout le monde, couvre le plus possible ce qui craint, et attends que l'hiver te livre la place sans chercher à lui disputer ses droits, car tu en seras toujours pour tes frais de fatigues et de santé !

Ces recommandations un peu puériles sembleront touchantes quand on réfléchira qu'elles s'adressaient à un homme âgé de cinquante ans passés. Pour Déjazet, Eugène était resté le petit garçon imprudent qu'elle avait veillé jadis avec l'attention minutieuse et charmante des mères passionnées. Elle exprime des craintes encore dans la lettre qui suit, et que termine un jugement littéraire intéressant à rapprocher de celui qu'on a lu déjà.

Lyon, 30 mars 1873.

Je pars demain, donc rien à craindre pour moi au cas où il y aurait mardi du bruit dans cette ville, ce que je ne crois pas. Je m'inquiète bien plus des enterrements auxquels tu assistes et où tu finiras par attraper une de ces insolations dont, selon les journaux, plusieurs personnes ont été frappées. Tiens ton chapeau au-dessus de ta tête, et ne vas pas dans ton jardin sans coiffure, je t'en prie !

Je profiterai de mon premier relâche pour écrire aux Variétés, mais je ne te conseille pas de leur proposer ton *Curé*. Comment peux-tu penser que, par le temps qui court, un pareil sujet soit non seulement accepté mais même compris ? De la vertu, mot inconnu, à la place duquel on a mis celui que con-

tient en toutes lettres la réponse déjà reçue : *berquinade*!... Ils sont passés, ces jours.. honnêtes! Reviendront-ils ? J'en doute; en tout cas, ce n'est pas moi qui les verrai. Serre ta pièce, mon pauvre enfant, comme si tu l'avais écrite en latin!...

Vers cette époque, Eugène manifesta l'intention d'épouser la personne avec laquelle il vivait depuis plusieurs années. Elle se nommait Claire Thévenin, avait été pensionnaire du Théâtre Déjazet, était encore jeune, mais pauvre, point belle, et de santé fragile. Déjazet qui, de son enfance à sa mort, a constamment rêvé la vie de famille sans en jouir jamais, applaudit des deux mains au projet de son fils :

Tu vas te marier, — écrit-elle en avril 1873, — tant mieux! Tu as consolé Claire de la perte de sa mère; ce que tu as fait, elle le fera, et je mourrai plus tranquille puisque je ne te laisserai pas seul. Remercie-la donc pour moi et rends-la heureuse : ce sera payer ma dette!

C'est la mère qui, naturellement, doit subvenir aux frais de la cérémonie, et celle-ci se trouve retardée par les circonstances :

Saumur, 11 juin 1873.

Le temps se gâte, cher fils, et je vais jouer cinq jours de suite, ici, puis à Angers. Cela doit mettre, paraît-il, plus de 2,000 francs dans ma poche; je vous arriverai avec le sac, comme on dit, et alors en avant la noce! Dis à Claire de faire une prière pour que la force ne me manque pas, et tenez-vous prêts à tout événement!

Je suis allée chez un horticulteur qui m'a donné de

quoi faire des roses plus grosses que des pivoines, des camélias, d'autres fleurs encore ; je te rapporterai tout cela, tu auras un jardin superbe l'année prochaine. Et, comme dans une vieille pièce du vieux Vaudeville appelée *le Nécessaire et le Superflu,* où le personnage, après avoir désiré une chaumière, arrive au palais qui ne le satisfait pas encore, si Claire gagne son procès vous quitterez la rue Clavel, ses jolies chambres, son gentil jardin, pour une belle propriété où vous serez peut-être moins heureux. C'est si bon de désirer et de voir petit à petit ses désirs réalisés ! Quand tu n'auras qu'à dire à tes gens : « Allez m'acheter cela ! » ta joie ne sera pas si douce !...

Le mariage enfin se célèbre, et Déjazet en profite pour essayer de stimuler le courage d'Eugène :

Paris, 7 septembre 1873.

Te voilà marié ! Il ne faut pas t'enfermer dans ton bonheur comme un égoïste, il faut penser que je ne suis pas immortelle et que, si je venais à te manquer soit par la mort soit par la maladie, tu te trouverais avec ta femme devant rien ! Ce que je te dis là est triste, mon enfant, mais sérieux. Depuis ta nouvelle position, tu as un devoir sacré à remplir, car tu viens de répondre devant Dieu et le monde d'être le soutien et le protecteur de Claire. Tant que je pourrai travailler, vous ne manquerez que de ce que je n'aurai pas ; mais je vieillis, ma santé commence à se ressentir de mon âge et de mes fatigues : il faut donc, cher fils, penser à *notre* avenir !...

Déjazet avait raison et son fils le comprenait sans doute, mais il lui semblait naturel et doux de vivre indolemment des subsides en argent ou en nature que l'artiste envoyait chaque

semaine de province. Le seul effort d'Eugène fut de faire éditer quelques morceaux, dont sa mère s'établit bénévolement vendeuse.

<p style="text-align:right">Bordeaux, 3 novembre 1873.</p>

Cher enfant,

J'ai reçu tes romances et voudrais que tu m'en envoyasses un cent en me disant combien je puis les vendre. Je te réglerais par 25 ou 50 après la vente, comme tu voudras. Tu devrais décider ton éditeur à faire un recueil plus complet, par exemple un album de six morceaux, soit en comprenant les trois déjà parus, soit six autres dans mon large répertoire, où ton nom figure assez souvent. J'en emporterais partout où je vais, pour les faire crier et vendre dans la salle. Voici le jour de l'an qui approche, ce serait une double chance. Il faudrait mettre en tête mon portrait de ville, entouré de quelques cartes dans mes créations les plus connues, telles que *Richelieu, Garat, les Prés Saint-Gervais, la Douairière*, etc.; cela formerait une espèce de cadre autour de moi, ce qui, je crois, serait assez original et contribuerait beaucoup à la vente. Je mettrais pour titre : *les Chansons de Déjazet;* cela rappellerait *les Chansons de Béranger*, ce serait un second mariage avec lui, dont le nom a été si souvent marié au mien...

Adieu, cher enfant, je t'embrasse sur les joues de ta femme!...

Consignons ici un amusant épisode. Un directeur de Bordeaux faisant le voyage de Paris, Déjazet, dont la gaieté narguait la misère, avait eu l'idée d'adresser ce monsieur à son fils comme un futur beau-père. Eugène prit le mot au sérieux, et, tremblant peut-être de voir sa mère lui échapper, écrivit une lettre courroucée,

à laquelle répliquèrent bientôt ces lignes narquoises :

<p style="text-align:center">Bordeaux, 15 novembre 1873.</p>

Tu as bien fait de boire à ma santé tant que cela, car il faudrait que je fusse bien malade pour avoir écrit sérieusement la lettre apportée par G... Comment ne t'en a-t-il point parlé ? Je la lui avais remise non cachetée pour qu'il s'en amusât en route d'abord, avec vous ensuite. Ce que je comprends encore moins, c'est que les plaisanteries qu'elle renferme sur le chapitre *héritier* et *grande fortune* ne t'aient pas suffisamment éclairé ? Ah ! mon cher fils, tu baisses !

Il y a quinze ou vingt ans, un ami me disait : « Pourquoi donc ne prenez-vous pas un théâtre pour votre compte ? » — Je lui répondis : « Mon cher ami, il n'y a que deux sottises que je n'aie point faites dans ma vie : devenir directrice et m'être mariée ! » — J'ai commis depuis la première ; tu en connais assez les résultats pour croire qu'ils ne m'ont pas engagée à faire la seconde, bien plus grave que l'autre, car je n'y perdrais pas seulement mon argent, mais encore ma liberté. Et pour qui ? Pour un homme que je n'aimerais pas, parce que je saurais n'être pas aimée ! Donc, cet homme ne m'épouserait que pour l'argent que j'ai encore à gagner, et je lui abandonnerais votre bien ! Comment une pareille idée a-t-elle pu te venir ?... Si je bravais la risée publique en me mariant, si j'aliénais ma liberté qui m'est si chère, ce serait pour acheter votre bonheur, mes enfants, en épousant un homme riche qui consentirait à vous laisser une partie de sa fortune après ma mort et le reste après la sienne ! Mais G... n'est guère plus riche que moi et n'a nullement l'envie de m'épouser ; prends donc ma lettre pour ce qu'elle vaut, et riez-en autant que la tienne m'a fait rire. Ne l'aurais-tu écrite que pour cela que ton but serait encore dépassé, car il y a longtemps, je te jure, que je n'avais ri de si bon cœur : j'en ai une douleur au côté !

Comment Eugène payait-il l'amour ardent, les libéralités incessantes de sa mère ? Les lignes suivantes de Déjazet à sa belle-fille nous le diront :

Bordeaux, 20 novembre 1873.

Tâchez donc, ma bonne Claire, qu'Eugène ne m'écrive pas comme il le fait; cela me tourmente au point de me rendre malade, et j'ai besoin de ma santé pour travailler. Je viens d'avoir un grand mal d'yeux; le médecin m'assure que cela vient d'une espèce de coup de sang, j'en suis certaine aussi, car après la lecture d'une lettre de mon fils, je suis devenue pourpre, j'ai eu une violente migraine qui m'a forcée de me mettre au lit, et, le lendemain, j'avais les yeux enflés et j'y voyais à peine. Eugène n'est vraiment pas raisonnable ! Travailler comme je le fais et ne recevoir que des reproches ou des menaces, c'est trop ! Mon courage s'use avec mon corps, et, si je succombe, ce ne sera pas ma faute ! Calmez-le donc, sans le gronder trop fort cependant. Je compte sur votre amour pour lui et sur votre amitié pour moi !...

Exploitée, méconnue par son fils, Déjazet était, avec sa fille, plus malheureuse encore. Point sotte, mais brutale, dépensière, exigeante, Hermine n'appréciait sa mère que dans le rôle de poule aux œufs d'or. Nous avons quatre cents lettres d'elle; pas une qui ne contienne des plaintes couronnées par une demande d'argent, demande toujours satisfaite et constamment renouvelée.

Hermine n'était pas seule. D'une liaison avec le baron Frédéric de Bazancourt, elle avait eu : le 6 mars 1850, une fille baptisée Jeanne ; le 20 juillet 1860, un fils nommé Maxime ; le

8 janvier 1863, un autre fils nommé Stéphan. M. de Bazancourt mort (1865), ces enfants étaient, ainsi que leur mère, tombés à la charge absolue de Déjazet. Trois lettres, choisies à diverses dates, nous apprendront les sacrifices principaux faits par la comédienne et la reconnaissance qu'en éprouvait Hermine.

<div style="text-align:right">Bruxelles, 7 décembre 1866.</div>

J'ai soixante-huit ans, je travaille comme si j'en avais vingt ; je suis privée de tout ce qui soutient la vie, mal couchée, mal nourrie, pas le plus petit confortable : voilà pour le corps. N'est-ce donc pas assez, faut-il briser le cœur en plus ? Tes lettres sont désolantes, chaque ligne m'ôte un jour, et je suis tombée devant les dernières. Tu te trouves malheureuse, abandonnée, et tu me dis cela après tout ce que j'ai fait ? Est-ce ma faute si tu n'as pas réussi ? T'ai-je refusé les moyens de te soutenir, d'arriver ? Ton établissement de modes m'a coûté plus de 30,000 francs, et maintenant qu'il est perdu et que je viens te dire : « Attends, vis tranquille dans une bonne maison où tout le monde est à tes ordres, je t'enverrai 500 francs par mois » — tu te dis abandonnée, sacrifiée ! La position que tu laisses est grave, il faut la débrouiller, il faut pour notre honneur à tous que tu en sortes sans scandale, sans inquiétude pour l'avenir, il faut que je prenne des engagements nouveaux quand les anciens m'écrasent encore... eh bien ! tu ne vois, tu ne dis qu'une chose : « De l'argent ! de l'argent, pour que je recommence ! » — et, sans t'inquiéter de ce qui sera, tu me mets le couteau sur la gorge !...

<div style="text-align:right">24 juin 1869.</div>

Tu te plains de ton sort, ma chère enfant, et compares toujours ta position à la mienne que tu trouves préférable. Mon Dieu, pauvre fille, faut-il te répéter

ce que je t'ai dit cent fois : que ta position, c'est toi qui te l'es faite, et que si tes enfants augmentent tes ennuis, c'est bien encore parce que tu l'as voulu. Si, comme dans presque toutes les familles, tu avais mis Jeanne en pension, il est probable que ce qui est ne serait pas, car tout au moins l'occasion de mal faire se rencontre là plus difficilement qu'ailleurs. Si, lorsque cette pauvre M^{me} de Bazancourt vivait, tu avais consenti à ce qu'elle mît l'un de tes deux garçons au collège, comme elle m'a dit avoir voulu le faire, Maxime aujourd'hui serait corrigé de bien des défauts, saurait aussi bien des choses, et t'aurait épargné bien des colères et des chagrins ; de plus Stéphan seul ne serait pas si diable qu'il l'est ; bref, tout le monde y aurait gagné. Mais tu recules toujours devant l'idée de te séparer de tes enfants, mauvais calcul qui fait les aimer pour soi et non pour eux. Hélas ! ma pauvre Hermine, cette façon de les élever ne les attache pas davantage à nous. Nous avons beau les vouloir et les garder, tôt ou tard ils s'envolent vers d'autres qui ne les ont pas soignés et qui ne les aimeront jamais comme nous !

Oui, sans doute, ta vie est tourmentée, mais la mienne est encore plus triste. Je puis gagner ma vie, c'est vrai, mais d'un jour à l'autre je puis aussi manquer de forces, et alors, ma pauvre Hermine, que deviendrions-nous ? Les 6,000 livres que je dépense par an pour toi et qui ne te suffisent pas, où les prendrais-je, si je perdais mon état ? Est-ce avec les 2,000 francs de pension que l'on me fait que nous pourrions vivre ? Crois-tu qu'à part le présent qui n'est pas gai, l'avenir ne me torture pas l'esprit et le cœur ? Allons, allons, ne me fais pas moins à plaindre que toi : tant que j'aurai de l'argent, tu es sûre d'en avoir ; moi, quand je n'en ai plus, qui m'en donne ?...

16 juin 1873.

Tu crois donc, ma pauvre Hermine, que je n'ai qu'à puiser dans un coffre pour t'envoyer de l'argent?

Tu me dis toujours que tu souffres de m'en demander et tu m'en demandes sans cesse. Tu devrais pourtant être bien persuadée que, si je ne t'en envoie pas, c'est que je n'en ai pas. Je fais un métier affreux, doublement fatiguant par cette chaleur, et, à mesure que je gagne je donne, ne gardant rien pour moi. Je t'en prie donc bien, ne me tourmente pas, car je fais plus que je ne devrais faire. J'ai payé ce mois-ci 600 francs pour toi, tant en billets arriérés qu'en frais, je suis à bout d'efforts et de sacrifices !...

Egalement avides, les enfants de Déjazet, jaloux l'un de l'autre, vivaient en complet désaccord. Leurs dissensions avaient commencé de bonne heure ; nous en trouvons trace, en effet, dans une lettre datée de Strasbourg, 2 février 1845.

N'est-il pas désolant — écrivait alors Déjazet à son fils — n'est-il pas désolant pour moi, qui n'ai plus que mes enfants pour affection, de vous voir sans cesse en querelle et de me trouver presque dénigrée par ceux qui devraient me défendre et me respecter ? Combien je me félicite d'avoir abrégé, dans mon nouvel engagement, le temps qu'il me faudra passer à Paris, car si, en province, je subis quelques privations d'intérieur et travaille souvent au-dessus de mes forces, du moins ai-je la paix en rentrant chez moi et ne vois-je pas sous mes yeux d'aussi misérables choses !...

Ce dissentiment, né dans la jeunesse, ne fit que s'aggraver dans l'âge mûr. Hermine surtout se croyait lésée et le disait amèrement, bien que Déjazet lui fît, dans ses bienfaits et dans sa tendresse, une part égale à celle d'Eugène. Dans ses bienfaits ? les lettres citées plus haut

l'ont démontré ; dans sa tendresse ? l'anecdote suivante en fournira la preuve.

Agée de soixante-dix-sept ans et demi, Déjazet interprétait *Monsieur Garat* au Vaudeville, quand un soir, en sortant du théâtre, elle apprit que sa fille, alors à Dieppe, était souffrante. Bien qu'on fût en hiver, la comédienne partit aussitôt, sans même emporter une valise, et débarqua, vers quatre heures du matin, dans la cité normande. La maison occupée par Hermine était située sur la plage, assez loin des autres habitations ; Déjazet s'y fit conduire par un employé de la gare, sonna quatre fois à la grille, et, n'obtenant pas de réponse, se réfugia dans un hôtel en recommandant au garçon de l'éveiller dès le lever du jour. Quelques heures plus tard, elle était près de sa fille, et, comme celle-ci lui reprochait d'avoir renoncé à se faire ouvrir la porte de sa maison : — « Si tu ne m'as point entendue, répondit Déjazet, c'est que tu dormais d'un profond sommeil : je ne me serais pas pardonné d'avoir troublé ton repos. — La comédienne déjeuna avec Hermine, reprit le train vers trois heures, arriva au théâtre assez tôt pour entrer en scène, et personne ne se douta que la courageuse femme venait d'accomplir, entre deux représentations, un réel tour de force.

C'est d'Hermine, au total, que Déjazet subit le plus d'exigences ; c'est d'elle que lui vinrent ses plus grands chagrins intimes ; d'elle et de sa fille Jeanne, coupable d'écarts sur lesquels nous n'avons pas à insister. Les ascen-

dants de cette dernière lui avaient transmis, en guise d'héritage, l'appétit des plaisirs et l'habitude du désordre. — « Tout marche chez toi comme ta tête, sans réflexion, sans prudence », écrivait Déjazet à Hermine. Quant au grand-père de Jeanne, Adolphe Charpentier, recueilli dans ses dernières années par la comédienne, pas d'incartade, pas de vilain tour dont il ne payât l'hospitalité de sa vieille amie. — « Je lui ai tant pardonné, disait Déjazet, que je conçois que les autres ne puissent être à la hauteur de mon indulgence. » — Epuisé par les excès, ce peu intéressant viveur s'éteignit comme un sage, et la bonne Déjazet eut pour lui des regrets sincères :

28 novembre 1869.

Depuis mercredi, chère fille, je remets toujours au lendemain la triste nouvelle que tu devais prévoir ; mais Eugène t'écrit, me dit-il, je ne puis donc me taire plus longtemps. Hélas ! oui, ton père, mon pauvre Adolphe n'est plus, et, quels qu'aient été ses torts, je te jure que sa mort me cause un profond chagrin. Mais il n'y avait aucun espoir de le sauver ; tout était usé, la tête comme le corps, et il a quitté ce monde sans s'en apercevoir. Ton frère lui a rendu les derniers devoirs jusqu'à sa tombe, personne ne l'a touché que lui. Quel courage ! Cela me serait impossible. Je n'ai pas même eu celui d'aller l'embrasser après sa mort. Il en a été de même pour ma mère et pour Lise. Je ne puis trouver la force de voir sans vie ce que j'ai tant aimé, et cette faiblesse laisse du moins dans mes souvenirs ces chers êtres animés : il me semble ainsi que je les reverrai un jour !

Je n'avais pas besoin de ce nouveau chagrin, et je ne sais vraiment quand le sort se lassera de m'en

envoyer. Ah ! quelle erreur de pleurer les morts, ils sont si heureux !...

Attristés de la vie besoigneuse que menait Déjazet, indignés du sans-gêne avec lequel ses enfants acceptaient ou provoquaient ses sacrifices, les amis de la comédienne l'invitèrent, plus d'une fois, à laisser ces ingrats se tirer seuls d'affaire. C'était tenir à Déjazet l'unique langage qu'elle ne pût comprendre. Il faut lire la réponse faite par elle à une exhortation semblable de Mme Benderitter. Rien de touchant comme l'humilité avec laquelle Déjazet dissimule les torts de ses enfants sous les siens propres, rien d'héroïque comme la résolution qu'affirme la pauvre femme de n'abandonner jamais ceux qu'elle aime :

Je lis ces mots dans votre lettre, chère Joséphine : « Pensez à vous, à vous *seule !* » — Est-ce bien un cœur comme le vôtre qui dicte de semblables paroles, et, pour n'avoir pas été mère, ignorez-vous à ce point la force de l'amour maternel ? Sans doute, mes enfants auraient pu me seconder davantage, mais n'aurais-je pas dû, moi, les élever autrement ? Les rendre entièrement responsables de ma faute serait injuste, et trop m'accuser le serait aussi. Une mère peut bien faiblir lorsque Bazancourt, homme d'esprit et sérieux, a gâté sa fille Jeanne au point de la faire ce qu'elle est aujourd'hui. Lorsque j'ai eu mes enfants, j'étais trop jeune pour comprendre la tâche que la maternité impose. De plus mon état, qui occupe les trois quarts de la vie, m'a forcée de les confier aux pensions, et les pensions, hélas ! vous devez savoir ce qu'on y apprend ! Ne les ayant pas toujours avec moi, leurs visites étaient des jours de

fête, la sévérité en était donc bannie ; et puis ils venaient au théâtre !... Le goût d'artiste leur est venu, mais ni l'un ni l'autre n'avait ce qu'il faut pour être acteur comme je l'entends, excepté ma fille, dont la voix eût été notre fortune, si elle avait pu vaincre sa peur... Enfin, ma bonne Joséphine, les années ont marché avec les événements que vous connaissez aussi bien que moi, et nous avons tous vieilli sans songer à ce grand fantôme (comme l'appelle Victor Hugo) qui a nom *Demain !* Est-ce donc lorsque ces pauvres êtres sont vieux et incapables, moins par faute de moyens qu'en raison du mauvais sort qui s'est toujours attaché à nous, est-ce donc aujourd'hui qu'ils sont abattus et profondément découragés, que moi je dois dire : « Tirez-vous de là comme vous pourrez, mon talent me suffit pour vivre, je le garde pour moi, pour moi *seule !* » — Allons, allons, vous n'avez pas réfléchi en m'écrivant ces mots-là. N'en parlons plus, je vous en prie ; autrement, je douterais de vous !...

Si indignes qu'ils fussent, Déjazet adorait ses enfants, et Dieu, qui l'éprouva de tant de façons, lui épargna du moins la douleur de les perdre. Elle partie, chose étrange, la mort frappa coup sur coup ceux que son amour ne protégeait plus. Claire, qui avait fait preuve d'un dévouement complet pendant la dernière maladie de sa belle-mère, ouvrit, le 6 janvier 1876, la marche funèbre. Hermine suivit, le 13 décembre 1877 ; puis Eugène, le 19 février 1880. Le jour même des obsèques de ce dernier, arrivait à Paris la nouvelle du décès des fils d'Hermine, Maxime et Stéphan, tués en Amérique par la fièvre jaune. — Survivaient seules alors Jeanne Charpentier et sa fille Andrée ; aucun des amis

de l'aïeule n'a depuis entendu parler de ses dernières descendantes.

Eugène et sa sœur Hermine reposent — nous l'avons dit — dans la tombe de leur mère. Morte, Déjazet préserve de l'oubli les enfants que, vivante, elle défendit contre la misère !...

XVII

Le Dernier amour de Déjazet.

Les noms des comédiennes célèbres figurent, pour la plupart, sur le livre d'or de la galanterie. Il faudrait, pour s'en étonner, ne rien connaître des conditions particulières où se trouve la femme de théâtre. Adulée par les uns, méprisée par les autres, objet des louanges délicates comme des désirs brutaux, qui la défendrait contre l'envie naturelle d'éprouver elle-même les sentiments qu'elle exprime pour le compte de personnages fictifs. L'actrice vertueuse est donc un mythe. Mais, au milieu d'erreurs que l'isolement ou le mauvais exemple excuse, il est des femmes privilégiées qui savent conserver la dignité, la franchise, le désintéressement et les plus belles qualités du cœur : Déjazet fut de celles-là.

Les catalogues d'autographes qui, à notre époque de « petits papiers », constituent un élément prisé d'informations, ont fait connaître au public les noms de divers personnages aimés successivement par Déjazet : Adolphe Charpentier, Hector Bossange, le comte Germain,

Laferrière, Arthur Bertrand, d'autres encore. Les notices publiées sont curieuses, et peut-être eussions-nous recueilli ces correspondances, si fragmentées qu'elles soient, si le hasard ne nous avait mis en possession de pièces nombreuses, inédites, et contenant, dans toutes ses péripéties, le dernier roman que vécut la grande artiste. Roman sincère, passionné, charmant, dont Déjazet se plaisait à évoquer le souvenir au temps de sa vieillesse, et que personne n'a dit encore.

Les relations de la comédienne avec celui que nous appellerons Charles se nouèrent, en 1850, dans des circonstances singulières. Ecoutons le récit que Déjazet en fit, un jour, à sa meilleure amie :

Par un après-midi de liberté, je vis entrer chez moi un camarade qui m'apportait une avant-scène pour l'Ambigu, où l'on devait représenter *Notre-Dame de Paris*. Je m'y rendis avec Lise qui était, depuis plusieurs années, ma gouvernante ou plutôt ma seconde mère. La pièce commença ; rien de marquant jusqu'à l'entrée en scène de Phœbus. L'interprète de ce rôle était un beau jeune homme, au visage mélancolique et doux ; sa voix, sa grâce aimable firent une vive impression dans la salle. Tout à coup ses yeux se fixèrent sur moi, qui déjà me sentais attirée par une force mystérieuse. Où trouver des mots pour peindre la magie de ce regard qui ne me quitta qu'au baisser du rideau ? Phœbus fut acclamé, redemandé, et moi, clouée au bord de ma loge, vaincue par le magnétisme émanant de tout son être, je compris que je lui appartenais.

J'étais l'automne alors qu'il était le printemps ; l'aimer était folie, mais, dans la lutte qui s'engagea

entre mon cœur et ma raison, cette dernière devait être battue. Après une nuit sans sommeil, je résolus de revoir Phœbus le soir même. Chose étrange, je n'aurais, pour une fortune, avoué ce désir à ma gouvernante, et j'eus recours à la ruse pour le satisfaire. Je sortis, louai la loge que j'avais occupée la veille et me la fis envoyer par le camarade de qui m'était venu le premier coupon ; puis je retournai au théâtre, non sans avoir essuyé quelques railleries voilées de Lise. Même scène se passa, provoquant en moi la même extase, et cela se renouvela pendant une semaine entière. Le neuvième jour, je reçus de celui qui était déjà mon maître une lettre me demandant un entretien pour le lendemain, deux heures. Il allait venir, j'allais voir de près mon rêve ; était-ce possible !... Le jour tant désiré arrive, deux heures sonnent, tout mon être tressaille, mais personne ne se présente ! ... Trois heures, quatre heures retentissent à leur tour, il ne vient pas !... La fièvre brûle mon sang ! Que fait-il ? Quelle est son intention ? Elle ne saurait être malveillante, et pourtant cette impolitesse est sans excuse !... Mes meubles tromperont mon impatience. J'entreprends le déménagement complet de mon salon, mettant à droite ce qui était à gauche ; je fais surtout une guerre affreuse à ma bibliothèque, brouillant les auteurs, les époques et les genres ; j'instruis enfin Lise, par ce remue-ménage, de l'état véritable de mon cœur !...

Trois jours après, Phœbus-Charles apparut, pour m'offrir de dessiner les costumes d'un rôle que je répétais. Je m'empressai d'y consentir et lui donnai des séances fréquentes. Un matin qu'il vint de bonne heure et que j'étais obligée de sortir, il offrit obligeamment de m'accompagner chez le docteur Blanche, où j'allais. Le docteur était absent, et nous nous promenâmes, en l'attendant, dans son jardin, que je n'aurais pas échangé pour le paradis terrestre. On était au milieu d'avril, et la nature semblait se mettre de la partie pour augmenter notre bonheur. Je mets ce mot au pluriel, car j'avais senti le cœur de mon

compagnon battre aussi précipitamment que le mien. Muets, délicieusement troublés, nous marchions, appuyés l'un à l'autre. Aucun mot d'amour n'avait été prononcé par nous, lorsqu'au détour d'un chemin s'offrit à nos regards une pâquerette, la première de l'année. Elle émergeait, immaculée, d'un tapis de frais gazon. Obéissant à la même pensée, nous nous penchâmes tous deux pour la cueillir, et, dans ce brusque mouvement, nos lèvres se rencontrèrent!...

L'aveu fait, cet amour partagé suivit sa marche naturelle, bien que Lise y mît obstacle par des objections quotidiennes. C'était pressentiment, sans doute, car le bonheur de Déjazet devait coûter la vie à sa compagne. La première nuit que les deux amants passèrent à Seine-Port, Lise, indisposée, appela vainement à son aide ; on ne l'entendit pas, et elle gagna une maladie qui l'emporta en peu de jours. C'était la plus grande perte que pût faire la comédienne, au début d'une liaison qui lui réservait autant de douleurs que de joies.

Comment en eût-il été différemment ? Déjazet comptait cinquante-deux ans ; Charles, qui en avait vingt-cinq, était de plus marié, père, et bien résolu à ne point sacrifier ses devoirs à sa fantaisie. De là des peurs, des doutes, des jalousies, mille incidents qui ne rendaient que plus doux les rendez-vous furtifs, et que plus nombreuses les lettres échangées sous le couvert d'amis complaisants (1). Cette corres-

(1) Citons, parmi ces obligeants, Emile Vanderburch et Louise Leroux, jeune actrice poitrinaire, dont le nom revient fréquemment sous la plume de Déjazet.

pondance, religieusement conservée par Déjazet, est aujourd'hui entre nos mains, et nous y puiserons avec d'autant moins de scrupules que sa publication ne peut que gagner des sympathies à notre héroïne. Ses lettres — les seules qu'il convienne de reproduire ici — sont, en effet, délicieuses de jeunesse, de sentiment et de sincérité.

C'est pendant l'été de 1850 que s'établit, entre les deux amants, un commerce épistolaire suivi. Leur passion, jusque là, s'était dépensée dans le tête-à-tête; mais Déjazet alors avait rompu avec les Variétés et courait la province, tandis que Charles entrait au Théâtre-Historique. L'exil de Déjazet, tout volontaire, lui avait été dicté par son amour même; elle en donne le motif dans les lignes suivantes :

<p style="text-align:right">Rouen, 7 août 1850.</p>

Ta lettre est bien sérieuse, mon pauvre Charles. Merci cependant de ce qu'elle renferme; crois que s'il n'est pas en mon pouvoir de mériter ton indulgence, tu n'auras pas du moins à rougir de mon amour. Les explications que tu me donnes sur la vie que tu t'es faite vont me soutenir plus que jamais dans la conduite que mon instinct de femme m'a dictée. Oui, Paris est fini pour moi, c'est-à-dire pour mon nom. Ce sacrifice à ton repos est le seul digne de la tendresse et de l'estime que tu veux bien me donner. Je ne regrette que le trop peu d'avenir que je brise en ton honneur, et, de ma gloire, que ce que je pouvais encore t'en offrir. A ton tour, Charles, accepte avec la même franchise que je te les offre ces quelques années qui ne frappent que mon petit orgueil d'artiste. Ma bourse n'en souffrira pas, au

contraire, j'arriverai plus vite à cette situation qu'on appelle le bien-être parce que l'on n'est et l'on ne fait plus rien. Pendant ce temps, toi, tu grandiras. Rien n'aura entravé la marche de tes succès; ni mensonges, ni querelles, ni reproches, ni surprises ne seront venus troubler ton cœur et appauvrir ton imagination. Tu seras heureux enfin, et par moi, qui ne serai point à plaindre, car Dieu m'aura exaucée. Alors Charles, bien loin, bien vieille peut-être, je ne t'écrirai plus que ce mot : « *Remember !* »

Le sacrifice est grand ; si Charles a quelque bonté d'âme, il l'acceptera difficilement. Déjazet le comprend et insiste, le lendemain encore, en présentant comme arguments de généreux mensonges :

<div style="text-align:right">Rouen, 8 août 1850.</div>

Il faut bien, l'un et l'autre, accepter les conséquences de nos caractères et de notre position. Ne cherche donc pas à combattre mon projet; il est bien arrêté et a même reçu un commencement d'exécution. Le plus difficile, pour moi, sera de repousser les observations que tu vas me faire. Je connais tes scrupules à l'endroit de ma carrière d'artiste; avec ton indulgence ordinaire pour ma petite personne, tu vas grossir en raison d'elle le sacrifice que je m'impose. Tu auras tort, pauvre ami. Rien n'est éternel ici-bas, et je sens bien que je suis moins loin de la fin que le public ne le croit. Mon absence d'un an, les sots rapports des journaux qui me faisaient morte ou folle, ont énormément amélioré l'esprit de ce monde, qui d'ordinaire sait si bien nous tuer avant le temps. On m'a donc revue et reçue comme une ressuscitée, et l'on a crié au miracle en me retrouvant ce que j'avais été. Mais, Charles, si pour le public je ne suis pas changée, je ne puis nier, moi, que je souffre et que mon courage seul

me soutient. Je ne joue ici que trois fois par semaine, et à peine une fois bien ; ma voix me trahit souvent, l'adresse seule me sauve. À Paris, c'est trente fois dans un mois qu'il faut jouer, tu le sais. Ne serait-il pas bien affreux d'y retourner pour détruire ce que j'y ai laissé et faire dire à tous les bons camarades que je me traîne sur ma vieille réputation ? Non, non, ne me blâme point. C'est Dieu qui m'inspire et qui t'a mis sur mon passage pour m'éclairer et me soutenir. Ne refuse donc pas la mission qu'il t'a donnée, et sois sûr qu'il y a plus que de l'amour entre nous !...

Sous un prétexte quelconque, la comédienne accourt à Paris, presse Charles sur son cœur, et repart, après avoir laissé cet adieu :

11 août 1850.

Quelle singulière chose que la vie ! Faire trente lieues pour te voir, être à dix minutes de toi et compter douze heures de solitude depuis hier, partir enfin sans oser même regarder ta maison ! Je me fais l'effet d'un pauvre oiseau en cage, dont les ailes ne s'agitent sans cesse que pour se cogner aux barreaux !... Mais il ne faut pas être ingrate envers Dieu ; il a été généreux hier, il peut l'être encore : acceptons le présent en reconnaissance du passé et dans l'espoir de l'avenir. Adieu, Charles ; adieu, chère petite table où chaque jour ta douce main vient m'écrire ; adieu Paris, qui garde mon cœur et mon âme !... Pendant que je t'écris, l'heure marche plus vite et j'échappe à la réalité ; il faut y rentrer pourtant ; il faut, pour toi seul, trouver courage et raison, le courage de vaincre mes regrets, la raison d'agir dans le sens contraire de tout ce qui me ferait heureuse : c'est une belle chose que la raison !... Vois comme je suis bavarde, comme je vole le mauvais destin qui est là, derrière mon dos, s'impatientant

de ce que je le fais attendre : « Viens, dit-il, regarde le beau soleil qui chauffe la petite boîte dans laquelle je vais t'enfermer et qui doit t'emporter si vite et si loin de ce que tu aimes. Viens pour des sots, des inconnus, te donner la peine de chanter, rire, te fatiguer enfin ce soir, lorsque tu voudrais laisser pleurer ton cœur et reposer ton corps. Viens, puisque tu ne sais pas vouloir ce qu'ils ne voudraient pas ! » — Je pars !...

Mais, vers cette date, un événement se produit qui ébranle sérieusement la résolution prise par la comédienne de n'utiliser désormais son talent qu'en province. M. Paul-Ernest, nommé directeur du Vaudeville, lui fait des propositions d'engagement. Que décider? Quoi qu'elle en ait dit, Déjazet sent bien que Paris lui réserve encore des couronnes ; elle y retournerait avec joie, mais, délicate toujours, elle fait Charles l'arbitre de son sort :

Rouen, 18 août 1850.

Je t'ai écrit hier, en arrivant. Quoi ? c'est à peine si je m'en souviens. Ce que je n'ai pas oublié, c'est que tu sais tout maintenant. Que vas-tu me répondre ? Ah ! je puis te l'avouer aujourd'hui, car cette lettre, tu ne l'auras que demain, et celle d'hier est partie ; donc, à cette heure, ta réponse est faite et mon arrêt prononcé. Ah! Charles, si tu acceptes mon sacrifice, je l'accomplirai avec courage, avec religion, car, s'il assure ton repos, qu'importe le reste ! Mais si tu m'écris: « Reviens, j'ai foi en ton amour, et c'est sous sa sauvegarde que je mets mon bonheur » — que ferai-je pour mériter la joie céleste que tu m'auras envoyée ! Ce que je ferai ?... Je calculerai jusqu'à mes pensées pour qu'aucune ne puisse t'affliger, te contrarier même ; je bénirai la minute que tu

me donneras de ta présence et ne me plaindrai jamais des heures que tu ne pourras, que tu croiras ne pouvoir m'apporter ; enfin, je vivrai pour t'attendre et je t'attendrai pour vivre. Ensuite, Charles, je travaillerai à grandir mon nom, car je veux du moins, lorsque tu ne seras pas là, que mille voix te disent : « Elle a été belle, c'est un grand talent ! » Alors, ami, tu répondras sans crainte : « C'est mon ouvrage, sans moi elle n'était plus rien ! »...

A la prière instante dissimulée sous ces promesses, l'amant répond, comme il le doit, par le conseil d'accepter les propositions faites. Déjazet traite avec M. Paul-Ernest, et rentre au Vaudeville en octobre 1850, pendant que Charles, libéré par la faillite du Théâtre-Historique, passe à la Porte-Saint-Martin. Les lettres s'interrompent alors et les rendez-vous recommencent. Ces rendez-vous, qui se donnaient dans un petit appartement du boulevard Saint-Martin, n'étaient, au gré de Déjazet, ni assez fréquents ni assez prolongés. L'idée lui vint, un jour, de tromper son impatience et ses regrets en rédigeant, pour elle seule, une sorte de journal contenant les sensations ou les désirs qu'elle n'osait communiquer à son amant. Celui-ci, usant du pouvoir magnétique qu'il exerçait sur la comédienne, eut bientôt fait de lui arracher le secret du tiroir où dormaient ses confessions ; il les lut, et, séduit autant que touché, engagea Déjazet à continuer l'œuvre commencée. On ne saurait que l'en féliciter. Le journal que nous allons reproduire n'a pas seulement une valeur documentaire ; il retrace, dans un style bien

personnel, des impressions poignantes ou naïves, qui laissent entrevoir un fonds réel de simplicité, de pudeur même, bien remarquable chez une femme éprouvée, comme l'était alors Déjazet, par quarante-sept ans de théâtre. Nous transcrivons scrupuleusement :

<div style="text-align:right">Mercredi, 15 janvier 1851.</div>

Tu me demandes du courage, Charles ? J'en aurai. J'imposerai silence à mon amour, à ma fatale passion, car c'est là le nom que je dois donner au sentiment que j'éprouve pour toi ; mais je tromperai du moins ses élans, ses douleurs, en déposant chaque jour sur le papier mes pensées, celles surtout que je veux, que je dois te cacher. Plus tard, Charles, lorsque je n'aurai plus rien à craindre du monde et de moi, tu parcourras ces lignes et tu diras peut-être : « Elle a souffert autant qu'elle m'a aimé ; elle a eu autant de courage que d'amour ! »

Hier, j'ai commencé l'épreuve ; je ne suis point allée dans la rue où les heures s'écoulaient plus vite et moins tristement qu'ici ; ce soir encore je reste, et désormais je resterai toujours. Si tu savais ce qu'il m'en coûte pour enchaîner mes pieds et ma tête ! Je regarde la pendule de quart d'heure en quart d'heure, et, rappelant mes souvenirs de cette première représentation où tu as été si beau, si grand, si complet, si toi enfin, je me dis : « Il est en scène, il parle, et je pourrais être là ; je pourrais l'entendre, l'applaudir, moi qui d'ordinaire ne suis pas libre ! » — Avoue, Charles, avoue que je suis bien malheureuse et bien raisonnable. Le premier passant me donne envie, car il ne lui faut qu'un peu d'argent pour te voir et t'entendre. Aussi prendrais-je volontiers la figure du plus vulgaire individu pour pénétrer dans ton théâtre sans te parler, sans te demander même un regard, mais pour mettre mon pied où le tien a posé. Pourquoi faut-il que je sois si connue ! Que de projets, que de

ruses je mettrais à exécution ! — « Pauvre folle !.» dirais-tu, si tu lisais tout cela. A mon âge vivre du cœur, et d'un cœur de jeune fille aimer un homme que toutes les femmes voudraient posséder, c'est, en effet, de la folie !...

Je crois te l'avoir dit, Charles, si mon père avait vécu, je ne serais pas ce que je suis. Sans doute, je ne t'eusse pas aimé ; sans doute, je ne serais pas ta femme ; mais j'en serais une, au moins, que tu estimerais, si le hasard t'avait fait la rencontrer. Depuis que je te connais, que je t'ai entendu parler sur mon sexe, j'ai bien des fois pleuré en regardant derrière moi ; mais, depuis la lettre que tu m'as condamnée à lire hier, lettre de la main de ta femme, je me trouve cent fois plus misérable encore. Et tu veux que je sois confiante en ton amour, moi qui t'entraîne dans ma mauvaise action, moi qui dois t'apparaître si indigne de la comparaison ? Non, non, je n'ai pas confiance, car tu dois nous juger un jour et trouver dans ton cœur reconnaissance pour elle, mépris pour moi ! Voilà, mon ami, ce qui rend si souvent tes paroles impuissantes et ma confiance impossible. Sans doute, en ce moment, tu m'aimes ; je le crois, j'en ai la preuve ; mais, plus le présent te donne à moi, plus j'étends les bras en suppliante vers l'avenir. Toute légère qu'on me croit, qu'on me fait, je ne sais pas dire : « Jouissons de ce qui est, sans m'inquiéter de ce qui sera. » — Si je croyais mourir demain, je m'enterrerais moi-même dans mon bonheur d'aujourd'hui ; mais si demain doit être à moi, je le veux avec ton amour pour l'accepter. Et, comme demain n'est à personne, je suis donc une pauvre folle de m'en tourmenter, de ne pas être à tes genoux, Charles, pour te dire : « Merci du passé, merci du présent ; quant à l'avenir, je n'ai pas à le craindre si tu dois cesser de m'aimer !... »

Il est minuit et demi, tu ne viendras pas. Je t'ai attendu hier, je t'attendais aujourd'hui, mais ta raison est plus forte que ton cœur : tu dois être à présent dans ta chambre à fleurs lilas... Qu'elle est heureuse,

celle qui t'entend rentrer, qui peut dans le silence écouter ta respiration ! Moi, pauvre abandonnée, je puis errer toute la nuit : personne ne s'inquiète, personne ne m'attend !... Je vais me mettre au lit, non pour y dormir, mais pour y souffrir de l'âme et du corps, pour compter les heures, les minutes, pour entendre chaque voiture s'éloigner, chaque piéton rentrer, pour songer que beaucoup de ces noctambules passent devant ta maison en y portant, sans s'en douter, une pensée de mon cœur, une larme de mes yeux. Puis, à trois ou quatre heures, Dieu aura pitié de moi ; il m'enverra le sommeil où je te retrouve encore, où je t'aime toujours !...

<p align="right">Jeudi, 16 janvier.</p>

Ai-je le droit de soupirer ce soir, après une telle journée ? Je t'ai vu, je t'ai pressé sur mon cœur, tu m'as dit : « Je t'aime! » — Non, non, je dois encore rester, me souvenir et ne pas désirer. Ah ! Charles, c'est bien difficile. Tout à l'heure j'étais sur mon balcon, calculant, entre les lumières, celles qui éclairent ton théâtre. Mes yeux les dévoraient, mon âme les touchait. Mon âme, c'est tout ce que je puis me permettre d'envoyer à toi ! A minuit, je me remettrai à la fenêtre, et alors je fixerai l'endroit que tu m'as montré un soir et où la régularité des lumières cesse. C'est là que tu demeures, m'as-tu dit...

Le temps a marché, l'heure est passée, le boulevard est désert, les lumières aux trois quarts éteintes, et tu dors, toi ! Tu ne m'aimes ni ne me crains plus... Je suis fière de moi, ce soir. Figure-toi, mon chéri, que la bonne qui emporte la clef, comme tu le sais, m'a demandé, se trouvant indisposée, de s'en aller plus tôt qu'à l'ordinaire. Aussitôt l'idée que, si je voulais sortir, je ne le pourrais pas, à moins de laisser ma porte ouverte, cette vilaine idée m'a fait lui dire de me laisser la clef : ma liberté est donc aux prises avec mes propres forces !...

Il est une heure, je suis restée ! Que de fois j'ai abandonné ce griffonnage pour aller dans le salon, puis dans l'antichambre, puis jusqu'à la porte que j'ai touchée, ouverte même, et cependant je suis restée. Oh! c'est fini, je ne veux plus lutter ainsi avec le danger. Demain la bonne emportera la clef, c'est plus sûr, et demain tu ne te douteras pas que tu auras à saluer la plus courageuse des femmes. Mais aussi, plus tard, si je faiblis, tu ne le sauras pas non plus. A demain donc, mon Charles, à midi je serai prête et j'attendrai !...

<p style="text-align:right">Vendredi, 17 janvier.</p>

Il est minuit passé. Je rentre, je viens de te voir, de te parler. Te voir, c'est tout ce que je voulais; Dieu en avait ordonné autrement. Ecoute-moi bien, Charles. Ce soir, mon courage était à bout. En sortant de chez ma fille, voyant la lune si belle, si brillante, je me suis souvenue que c'était l'astre des amoureux et je me suis dit : « J'en prendrai ma part ». Je suis donc sortie de chez moi, à neuf heures, à pied, et suis allée m'installer dans un petit endroit fait, je crois, pour protéger celles qui, comme moi, voudraient voir sans être vues. Je suis restée devant ta fenêtre rouge jusqu'à ce que la lumière en eût disparu, et t'ai vu entrer après le spectacle. Ta chère ombre passait et repassait derrière le rideau, dont le plus léger mouvement faisait battre mon cœur. J'attendais, j'espérais... quoi? Que ta main le soulèverait une seule fois pour regarder si ta pauvre toquée n'était pas là, comme au temps de *Pauline;* mais, hélas! ce souvenir, tu ne l'as pas eu, et tout à coup l'obscurité la plus complète m'a dit : « Il ne l'aura pas! » — Alors, j'ai quitté ma cachette pour assister à ta sortie. Je t'ai vu ; tu me tournais le dos, car tu allais prendre le côté du boulevard. J'aurais dû partir, mais je voulais te voir encore, et, pour cela, je me suis mise à courir tout le long de la rue, persuadée que tu suivrais la même route que moi et que les maisons seules nous séparaient. Arrivée

au coin de l'Ambigu, je m'arrête, je lève la tête pour te voir passer, et j'aperçois un paletot blanc. C'est toi, donnant le bras à une dame. Depuis trois heures j'étais debout; mes pauvres jambes, bien fatiguées, venaient de courir sans se plaindre, mais, pour le coup, les voilà qui fléchissent au point que mes mains rencontrent la terre. Je me relève cependant et trouve assez de force pour suivre le paletot blanc qui, pendant ma petite révérence, avait gagné du terrain. Le couple marchait très vite, je le suivais avec peine. Enfin, passé le Château-d'Eau, je me trouve à portée de mieux voir, et certes ce que je vis ne te ressemblait guère. C'est alors que j'ai rencontré l'Empereur et son compagnon; j'étais donc bien persuadée que tu devais être rentré, aussi n'ai-je regardé dans le café que parce qu'il s'appelle du nom de ton théâtre. Juge de ma surprise lorsque ta figure s'est trouvée en face de la mienne! Oui, le cri que j'ai poussé était de peur, car je croyais rêver. — Et dites-moi, monsieur, ce que vous faisiez au café, depuis que je vous avais vu sortir? Vous arriviez, m'avez-vous dit, vilain menteur, et moi j'avais eu le temps d'aller au Château-d'Eau et d'en revenir! Convenez que, puisque vous vous permettez quelques minutes de flânerie, vous pourriez bien, une pauvre petite fois, par hasard, venir jusqu'au n° 30, monter et sonner à une porte que la joie et le bonheur vous ouvriraient. Je vous dis cela, parce que vous ne pouvez m'entendre; j'aurais trop peur de vous paraître exigeante, surtout lorsque, comme aujourd'hui, vous m'avez accordé deux heures de votre aimable présence....

Comme tu m'as fait mentir tout à l'heure, mon Charles, et que je souffrais de te répondre avec aussi peu de franchise! Mais, t'avouer ce que je venais de faire depuis neuf heures, était-ce possible? Aussi, je te promets, mon ange, que pareille chose ne m'arrivera plus, car si l'on me rencontrait deux fois, cela ferait mauvais effet. Seulement, j'irai encore vivre sous ta fenêtre. Ici, vois-tu, j'étouffe, j'ai des espèces d'attaques nerveuses qui me brisent. — Mais j'ai un grand

projet : je vais me faire faire une blouse, un pantalon : avec une bonne petite casquette sur l'œil, j'aurai l'air d'un vrai gamin auquel personne ne fera attention. Alors aussi, mon Charles ne sera plus obligé de reconduire sa petite femme, pour protéger son jupon ; il la laissera rentrer à minuit sans inquiétude, et, sans regrets, sans humeur, il pensera à elle avant de s'endormir en se disant : « Elle m'aime bien ! »

<p style="text-align:right">Samedi, 18 janvier.</p>

Je viens de relire ma dernière page d'hier. Suis-je bête de t'écrire ainsi, de te dire que tu ne seras plus inquiet de moi lorsque je serai en homme ! Comment le sauras-tu ? Moi, qui ne veux pas que tu t'en doutes ! Mais, à propos de cela, j'ai bien peur, mon Charles, d'avoir été trop bavarde aujourd'hui. Cette espèce d'extase où je me suis trouvée chez Louise, le jour si bas, l'heure, tout me prouve que tu m'as endormie. Aussi ne remettrai-je pas mon journal dans ma cachette ordinaire ; si j'ai parlé, cela sera toujours sauvé. Heureusement qu'avec une grande volonté on peut lutter contre le magnétisme, et j'ai celle bien forte de te cacher l'aventure d'hier et mon griffonnage de chaque jour !

Il ne m'a pas été possible d'aller, ce soir, parler du cœur et des yeux à mon cher rideau rouge ; mais je n'ai pas tout perdu, puisque ce bon Vander t'a trouvé et amené à moi.

Mon costume se fait, et je serai mercredi un bon petit garçon qui, du moins, se promènera sans peur sous votre presque joli nez. Oui, oui, tire ton rideau à présent, pour voir ta pauvre folle et la gronder si tu l'aperçois ; elle rira bien, lorsque tu sembleras dire en t'éloignant : « Elle n'est pas là ! » Et tous ces imbéciles passeront près de moi sans entendre les battements de mon cœur, sans se douter que Déjazet, cette Déjazet qu'ils font si joyeuse et si débraillée, est là, debout, haletante, devant une fenêtre fermée, envoyant son âme, sa vie, à une ombre dont elle emporte à

minuit le souvenir et rien de plus. Ils ne le croiraient pas, ces beaux parleurs, et me comprendraient mieux au milieu d'un souper, d'une orgie même, que dans cette rue noire, infecte, dont mon amour fait un paradis.

<div style="text-align:center">Dimanche, 19 janvier.</div>

Je suis rentrée à dix heures. J'espérais, je croyais te trouver ici. Rien ! Il est onze heures, tu ne viendras plus. Comment, tu n'as pu trouver une heure pour t'échapper, pour venir me récompenser de tous mes sacrifices d'aujourd'hui, car nous devions dîner ensemble, et c'est par raison, par prudence, que j'ai tout défait, tout brisé, c'est pour t'obéir que je suis allée ce soir jouer à la Gaîté, au bénéfice de D...! Une bonne action porte bonheur, dit-on ; en voilà la preuve : tu n'es pas venu ! Pourquoi ? Bien certainement tu n'as mené personne au spectacle (je sais qu'*on* ne sort plus), et tu n'as pas passé toute la soirée chez toi, sans mettre le pied dehors. Tiens, Charles, je suis jalouse ; il me semble que tu me trompes. C'est peut-être bien affreux, ce que je dis là, mais tu ne peux m'entendre et j'ai besoin de soulager mon cœur. D'abord, sans mesurer l'amour à son action, il est certain pourtant que l'ivresse des sens n'est point la preuve que l'on n'aime pas, et voilà plus de huit jours, mon pauvre Charles, que mes yeux te parlent, que ma main tremble dans la tienne, sans que tu veuilles me comprendre. J'avoue que l'endroit où nous nous voyons est peu propice à de pareilles joies et que je me sens honteuse, moi, de t'y porter mes baisers. Tout respire là une odeur d'intrigue qui me rabaisse et m'embarrasse devant toi. Ces impressions, je les ai toujours éprouvées, mais je les surmontais, je les oubliais même au feu de tes regards, aux désirs si pressants que tu me témoignais. Maintenant, ami, c'est moi qui brûle, mais sans savoir échauffer ta tête ni ton cœur. Ah ! Charles, Charles, si je n'ose te dire : « Tu ne m'aimes plus », je puis bien croire que tu

m'aimes moins. Donnerai-je à ma plume la tâche de rendre ce que j'en souffre ? Non, il est des joies qu'on ne peut que rêver, il est des douleurs qu'on ne peut que sentir !...

<p style="text-align:right">Lundi, 20 janvier.</p>

Ah ! la bonne, la belle journée, et que je viens de saluer ta fenêtre avec amour et reconnaissance ! Là, il y a à peine six heures, j'étais à table avec toi ; tu me regardais de ce regard que toi seul possède ; tu me disais : « Nini, je suis heureux ! » Est-ce que toute ma vie pourrait payer de telles paroles ? Aussi, à ce concert, suis-je arrivée toute fière, toute joyeuse, et les braves gens qui m'applaudissaient si fort ne se doutaient guère que ma voix, mon âme, c'était toi ! Je suis rentrée bien vite, j'ai jeté là ma belle robe, mes jolis brodequins de satin, pour une jupe noire et de bons gros souliers ; puis je suis arrivée à dix heures à ma place chérie. A onze heures, ta fenêtre s'est ouverte ; j'en ai éprouvé un si grand trouble, une si grande frayeur, que je n'ai pas pris le temps de regarder si c'était toi : j'ai traversé la rue en courant toujours devant moi, comme si j'étais suivie. Je me suis arrêtée près du boulevard ; je voulais partir, rentrer, impossible : il m'a fallu retourner sous ma grande porte. Alors, tout était calme, la fenêtre fermée ; mais un coin du rideau relevé me donnait l'espoir de saisir une partie de ta chère personne. Je suis donc restée jusqu'à la fin, pour emporter cette joie ; je l'ai eue, et, dans la crainte de recommencer la scène de l'Empereur, je me suis sauvée sans attendre que tu soufflasses la lumière. J'ai fait route avec une partie de ton public qui, plus d'une fois, m'a chatouillé le cœur en s'écriant : « Le jeune premier est charmant ! » — Une certaine dame surtout, que j'ai suivie jusqu'au Gymnase, ne tarissait pas sur toi : « Qu'il est joli, gracieux, que d'amour dans ses yeux, quelle expression dans le moindre geste ; ah ! si j'avais vingt ans, mon ami, — disait-elle à un monsieur, — j'en serais

folle ! » Cette digne femme était bien grosse, bien courte, et, je crois, bien vieille; j'avais envie de l'embrasser, d'aller lui dire : « N'est-ce pas, qu'il est beau ? Eh bien, madame, il m'aime, et je défie vos vingt ans d'avoir jamais pu vous rendre aussi folle que je le suis ! » — Tout cela, Charles, n'est pas fait, tu le comprends, pour me rendre raisonnable, calme, comme tu le voudrais. Non, non, laisse-moi vivre ou mourir de mon amour; laisse-moi t'aimer enfin comme tu ne l'as jamais été, comme tu ne le seras jamais !

Mardi, 21 janvier.

J'ai été bien sage, hier. Il n'était pas deux heures lorsque je me suis mise au lit. Ma nuit a été moins longue qu'à l'ordinaire ; j'ai dormi, j'ai rêvé. Chose singulière, j'ai rêvé ce qui vient de m'arriver : tu m'as surprise dans la rue ! Heureusement, ce soir, j'étais en voiture, et cela parce que ma bonne avait emporté la clef d'une armoire et que, par le temps qu'il faisait, il eût été difficile de marcher avec des brodequins de velours. Ah! petit sournois, tu as laissé ta lumière, et moi, confiante dans le signal du départ, j'ai été prise en faute, oui, en faute, car tu m'as dit que j'étais peu raisonnable, que je ne tenais pas ma parole. Et puis, bien certainement, tu as consulté mon sommeil; tu sais trop de choses, je m'en désespère. Mercredi, j'aurai mon gamin; cela surtout je ne veux pas que tu le saches. Peut-être, ne me voyant plus, cesseras-tu de m'interroger, pensant que tes reproches m'ont convaincue; alors, je serai libre. Inconnue de tout le monde, de toi-même, plus de craintes pour l'un ni pour l'autre. Je serai heureuse sans imprudence et sans te causer d'inquiétude. Ah! qu'il me tarde de quitter ce sot jupon qui nous défend le courage et l'accomplissement de tant de choses. Il me semble que je vais briser une chaîne, que je vais respirer plus largement, marcher avec quatre jambes, t'aimer avec un cœur de plus !

Mercredi, 22 janvier.

Oh! que tu es beau, que tu es grand, mon Charles! Après la première représentation de *Claudie,* je me disais, en rentrant : « Jamais il ne jouera aussi bien! » et, ce soir, je t'ai trouvé bien au-dessus de la première fois. C'est ravissant de simplicité, de grâce, de cœur, de tout enfin! Voilà, mon trésor, les rôles, du moins le caractère des rôles que tu devrais toujours jouer là. Pas de cris, pas de poses, pas de voix qui puissent faire oublier que c'est toi qui parles. Tout ce qui m'entourait faisait ton éloge, aussi ai-je passé une bien douce soirée. Et puis, tu m'as envoyé un si bon regard! Mon Dieu, que tu dois être heureux de donner autant de bonheur, et qu'il est affreux de ne pouvoir t'en remercier!

J'ai bien songé, ami, à tes bonnes paroles d'aujourd'hui, à ton projet de Versailles. Oui, j'éprouverais une véritable ivresse à me promener avec toi dans ce beau parc rempli de si délicieux souvenirs. Appuyée sur ton bras, je pourrais dire que le grand roi n'y fut pas heureux. Seulement, il était plus puissant; il bravait le monde, et le monde oubliait de le blâmer pour l'admirer. Moi, je n'ai ni gloire ni puissance, et le peu que je suis disparaît devant l'envie ou sous la plume d'un méchant journaliste ; il me faut donc respecter ce que je méprise, et cela non pour moi mais pour toi; il me faut sacrifier au monde le bonheur que tu m'offres. Tu es marié, Charles, et, en m'aimant, tu m'as confié ton honneur et le repos de la femme qui porte ton nom. Ne viens donc pas à Versailles. Nous pouvons, nous devons y être rencontrés. Que dirions-nous pour notre excuse ? Il faudrait courber la tête et trembler pour les suites. Deux fois, Dieu nous a sauvés ; ne le forçons pas à nous appeler ingrats et à nous punir : ne viens pas à Versailles!

Jeudi, 23 janvier.

Je suis arrivée ce soir comme ta fenêtre se fermait.

Il était onze heures moins un quart, probablement dans le deuxième entr'acte. Je ne sais si d'autres que toi restent dans ta loge, mais, longtemps encore après mon arrivée, j'ai vu une ombre passer et repasser devant le rideau ; puis tout a repris son aspect habituel, et, pendant que tu étais en scène, je suis allée gaminer un peu sur le boulevard, car j'étais en homme, et il me semblait si bon de n'avoir plus à me cacher, à supporter les regards des passants qui, en voyant une femme seule et voilée, avaient toujours l'air curieux et surpris ! Ce soir, je sautais, je bousculais le monde, qui me le rendait assez énergiquement. Un monsieur même m'a envoyé un coup de poing en s'écriant : « Fichu gamin ! » ce qui m'a fait rire de bien bon cœur. J'avais oublié, comme toujours, d'emporter de l'argent, sans quoi j'aurais acheté de la galette, du sucre d'orge, je me serais traitée enfin avec les honneurs dus à mon rang. Lorsque j'ai vu la grande porte de ton théâtre s'ouvrir, je suis retournée à mon poste pour saisir ton entrée dans ta loge, et, après, je suis partie. J'ai eu peur d'être surprise, reconnue par toi : oh ! cela me rendrait si honteuse !

Certes, ceux qui m'ont vue ce soir avec ma jolie robe blanche ne m'eussent pas devinée sous ma vilaine blouse bleue. Mais toi, est-ce que je puis jamais dire : « Tu ne le sauras pas ? » Est-ce que, quand tu le veux — et tu l'as voulu, peut-être, — tu ne sais pas tout ? Aujourd'hui encore tu m'as endormie, et mon déguisement m'occupait tellement l'esprit que je tremble de t'avoir tout dit. Ce serait bien mal, Charles, de me savoir si près de toi et de ne pas toucher une seule fois ton rideau pour me dire bonsoir. Mais non, tu ne sais rien, et, pour éviter tes questions de demain, je vais imposer à mes pauvres yeux le chagrin de ne plus veiller ; ainsi tu ne les trouveras pas si rouges et tu ne penseras point à m'interroger. Bonsoir donc, mon ange, bonsoir ; je vais tâcher de retrouver en rêve l'heure si douce de tantôt, et profiter de mon bonheur sans trop l'analyser, par crainte de le perdre.

Vendredi, 24 janvier.

Ta fenêtre s'est ouverte deux fois ce soir, merci. Oui, j'étais là ; oui, j'ai compris ; oui, je suis heureuse. Ne me gronde plus, cher trésor, de mes petites promenades nocturnes, j'y trouve tant de bonheur ; ne me gronde pas de me rougir les yeux à t'écrire, car, pendant ce temps-là, je suis avec toi. S'il te fallait répondre à toutes ces rêveries de mon âme, je cesserais, pour ne point t'imposer une tâche trop forte ; mais ces lignes sont pour moi seule. Je vis beaucoup de souvenirs, Charles, et ceux que je rapporte chaque soir sont si doux, si purs ! La vue de ta fenêtre, un coin de ton rideau qui s'agite, en voilà assez pour me faire heureuse, parce qu'il y a dans une vibration du cœur plus d'éternité et d'infini que dans toutes les gloires, les ambitions de grandeur et de fortune. Tout ce qui aime croit, s'agenouille, espère et prie ; tout ce qui aime se sent immortel. Est-ce que la science et la richesse font comprendre le ciel et sentir Dieu ? Voilà pourquoi je suis plus fière et plus heureuse de ton amour et du mien que si j'avais conquis trois couronnes !

Je ne veux plus, je ne dois plus mettre en doute un mot de ta bouche, un regard de tes yeux. Tu m'aimes, et je t'en remercie en mettant tout mon cœur dans cette action de grâces. Pourquoi douterais-je ? Je suis trop peu de chose pour que tu t'imposes un langage trompeur ou des actions forcées. Si tu ne m'apportes ni ne me donnes tout ce que je veux, tout ce que je sens, c'est que ton existence a mille chaînes que tu ne peux briser, mille fils qui t'attachent aux exigences de l'art et aux devoirs d'un honnête homme. En un mot tu m'aimes, mais tu n'as pas le temps d'être amoureux, et il y a des moments où je ne comprends même pas que tu puisses trouver celui d'être heureux de mon bonheur. Mais ton âme est si riche en toutes choses qu'il y a probablement, à côté de ces mêmes exigences, place encore pour l'indulgence que mérite mon amour violent, immense, et capable de la plus entière abnégation dans les jours d'orage.

Samedi, 25 janvier.

Oui, tu m'as fait parler, tu sais tout. Je t'avais bien dit tantôt que j'aurais un moyen de m'en convaincre : ma cigarette t'a interrogé et tu lui as répondu. Tu ne pouvais me deviner là, dans cette rue, et, si Nini ne t'avait pas prévenu, tu n'eusses pas répondu au gamin qui fumait. Me voilà bien avancée, avec mes secrets, tu les as tous ! Mais, du moins, tu ne me surprendras pas, car, aussitôt après le spectacle, lorsque j'ai dit bonsoir à ta chère ombre, je me sauve et je rentre sans la crainte de t'avoir forcé à faire une imprudence. Tout s'est passé comme si je n'étais pas venue : je suis heureuse sans qu'il t'en coûte rien ! Demain, un autre bonheur m'attend, je dîne avec toi ; aussi je veux que mes pauvres yeux soient moins laids qu'à l'ordinaire. Il n'est qu'une heure, je vais me coucher avec mes souvenirs, avec mon espoir : ah ! c'est une belle nuit qui m'attend !

Dimanche, 26 janvier.

Quoique ce cahier soit un confident que j'enferme sous clef aussitôt que je le quitte, je n'ose plus écrire ce que je pense, car ma pensée est à toi ; tu en es le maître, comme de mon âme, comme de mon cœur, et, s'il te plaît de vouloir, j'obéirai. Mais « les paroles ont des ailes », dit un vieux proverbe ; tu peux me faire parler, je ne veux pas écrire. Ta mémoire sera toujours moins fidèle que ce papier qui, comme tout ce que je crois *à moi*, peut t'appartenir demain. Après tout, qu'ai-je à te cacher ? Il me semble que tout ce que je sens, que tout ce que je fais doit trouver grâce à tes yeux, car il n'est plus une sensation, une action de ma vie, qui ne se traduise par ce mot : amour ! Il renferme ma force et ma faiblesse, ma raison, mes folies, et je t'aime comme un enfant qui, pour te le prouver, aurait le courage et le dévouement de dix hommes. Je ne dois donc rougir de rien, mais me défier de tout ce qui n'est pas toi. Certes, il est plus

que probable que jamais ce cahier n'appartiendra à des indifférents ; il ne doit être qu'à moi ou à toi. Qui sait, cependant ? Je puis mourir dans un voyage, et alors, pauvre compagnon de la moitié de mes nuits, dans quelles mains tomberais-tu ? Quel cœur te comprendrait !... Cette crainte ralentit et embarrasse ma plume.

Dieu sait pourtant si je le méprise, ce monde qui, mariant sans cesse la femme avec l'artiste, la dote de toutes les passions qu'elle représente, et tombe constamment dans l'exagération du bien ou du mal. Béranger m'avait devinée, si l'on en croit un écrivain, qui ajoute doctoralement : « Frétillon et Déjazet ne sont qu'une seule et même bonne fille ! » — Frétillon *donnait tout ;* je n'ai jamais été si généreuse de ma bourse et de mon cœur. A qui m'a dit : « J'ai faim », j'ai simplement offert le partage d'un avoir souvent plus que modeste ; à qui m'a dit : « Je vous aime », j'ai répondu plus d'une fois : « Vous n'aurez rien ! » — Ceux qui ont exploité mes sympathies, je les plains sans les haïr ; ils se sont volés plus que moi. Le mal qu'ils m'ont fait a été compensé par les joies de mon dévouement pour eux, tandis qu'ils se sont fait chasser d'une âme qui avait bien quelque valeur. Je n'en repousse pas moins, avec les vices qu'on me donne, le trop de vertus qu'on me suppose. Je prends de plus en plus, chaque jour, en dédain les fanfares d'opinion, et il m'importe peu, après tout, d'être trouvée grande ou misérable par la foule.

Je donnerais tous les bruits d'encensoirs humains pour un rayon du monde supérieur m'expliquant le pourquoi de la vie et les destinées de l'âme !

Mercredi, 29 janvier.

Vingt-quatre heures loin de Paris, loin de toi, c'est un siècle. Aussi, avec quelle joie je retrouve ce soir ma petite chambre, avec quelle reconnaissance j'ai salué ta fenêtre qui s'est ouverte et qui, cette fois, semblait me dire : « Enfin, te voilà de retour ! » Que

tu es bon, de venir ainsi exposer ta jolie petite tête au vent du soir que je ne sens pas, moi, tant mon cœur brûle lorsque je pose mon pied dans cette rue. Vander me disait, l'autre jour : « Comment peux-tu rester là ? tout y est noir et sale. » — Imbécile ! il y fait trop clair encore pour me cacher à tous ceux qui passent. Où tu es, où je te vois, j'accepterais l'enfer du Dante et le trouverais plus beau, plus radieux que le paradis de Milton ! Si Vander et d'autres jetaient les yeux sur ces lignes, ils monteraient sur des échasses pour crier au ridicule, à la démence. Que le diable les emporte, avec tous les boulets de trente-six qu'ils veulent attacher aux ailes de mon âme ! De quel droit ces gens-là prétendent-ils me condamner à n'avoir sur la terre que leurs grossières joies, à ne m'occuper comme eux que de calculs d'argent, de petites ambitions, de petites vanités ? Mon amour me force bien assez souvent à des sacrifices, à de poignantes douleurs, sans que la crainte de leur opinion me mette encore du plomb sur les lèvres et au cœur ! Est-ce qu'ils me connaissent, pour me juger ? Est-ce que je sollicite leur approbation, leur estime, pour m'inquiéter de leur façon de penser à mon égard ? Je n'ai pas besoin de redouter leur blâme pour m'abstenir de tout acte entaché de lâcheté et d'égoïsme. Depuis longtemps je sais comment juge le monde, ce qu'il est, ce qu'il vaut, et je crois vraiment qu'il est glorieux d'être accusé par ces impuissants jaloux, qui se vengent de l'admiration qu'on leur arrache par de basses calomnies !

Vendredi, 31 janvier.

Tu n'as pas été gentil tout à l'heure. D'abord, le second acte était fini depuis longtemps lorsque tu as ouvert ta fenêtre, ce qui fait, petit monstre, que tu m'as rogné la moitié de mon bonheur, car, à peine était-il commencé, que tu t'es sauvé pour entrer en scène. J'avais bien envie de te punir en n'attendant pas la fin du spectacle, mais j'ai plus de cœur que d'amour-

propre, plus de tendresse que de rancune. Je n'ai donc pas voulu perdre ma dernière joie de la journée, c'est-à-dire ce dernier regard qui m'envoie le courage parce qu'il semble me dire : « A demain! » Je suis revenue ; mais, hélas ! j'ai vainement attendu le courage et l'espoir ; aussi suis-je partie bien triste, bien abattue : le « petit Paul » ne sautait pas sur le boulevard, va, il avait la tête bien basse et le cœur bien gros ! Et cependant, demain, si tu ne m'en parles pas, je ne t'en dirai rien, car il est arrivé ce soir ce que je craignais, ce que j'aurais évité en te cachant toujours mon travestissement. Maîtresse de mon secret, je n'espérais, je ne demandais rien de ta volonté. Ce que je venais chercher, je l'avais toujours : ta fenêtre, ton rideau, ton ombre ; tu ne pouvais rien changer à tout cela, et je rentrais sans me dire : « Il m'aime moins aujourd'hui qu'hier. » — Vois-tu, Charles, je t'aime trop, moi, et je t'entraîne, je le sens bien, à me donner plus que tu ne peux, que tu ne dois. Pourquoi donc, alors, vouloir toujours que je te dise tout ce que je pense, tout ce que je fais? Si je ne puis t'aimer avec moins de violence, je saurais du moins refouler au fond de mon cœur le trop plein de cet amour qui déborde lorsque tu m'interroges, et je t'épargnerais ainsi bien des réflexions qui ne doivent pas toujours être à mon avantage. J'arrive à ta pensée, j'en suis sûre, remplie d'exigences, d'extravagances même, et je finis par te faire peur ou te fatiguer. J'avais trouvé, pour sauver tout cela, mes promenades du soir et ces pages la nuit ; je trompais ainsi mes désirs, mes regrets, mon impatience. Mes secrets découverts, je ne laisse plus aucun repos à ta pensée, à tes actions, et j'userai ton amour à ma vie, comme ma vie s'use à ton amour !

Samedi 1^{er} février, 8 heures du soir.

Je sais bien où je voudrais aller, si je ne jouais pas demain ; mais, avec un pareil temps, comment ne pas craindre quelque chose de fâcheux ? Tu me

gronderais fort, surtout à présent que tu me grondes toujours. Car, sans t'en apercevoir, mon Charles, sur les deux heures que tu me donnes chaque jour, tu en passes plus de la moitié à rire de mon amour, à me défendre de t'aimer, tout cela sans doute en plaisantant, mais moi qui te parle comme je sens, c'est-à-dire avec toute la poésie de mon âme, je commence à devenir honteuse, à me croire ridicule. Tes constantes réponses dans le sens tout contraire de ce que je te dis me rendent gauche, craintive. Prends garde, ami. A force de tourner au comique les expressions de ma tendresse, les plus grandes preuves que je pourrai t'en donner deviendront bientôt sans conséquence ; tu te trouveras froid devant mes paroles, incrédule devant mes serments, sans indulgence pour mes faiblesses et sans pitié pour mes douleurs ! Je te laisse voir avec tant d'abandon l'immense puissance que tu exerces sur mon être que tu peux, sans craindre d'en rien perdre, me réduire à l'état d'une esclave, d'un chien même. Aussi, Charles, n'est-ce point l'artiste qui se débat devant tes épreuves, mais la femme qui, déjà si peu, craint de n'être bientôt plus rien, car je sens diminuer journellement mon intelligence et mon énergie. Ambition, fortune, famille, sont dans ces deux mots seuls : « Je t'aime ! » — Oui, je t'aime, et, la preuve, c'est qu'en dépit du temps affreux qu'il fait, de ce qui peut m'arriver demain et de tes reproches, je pars, je vais retrouver ma rue noire, la fenêtre rouge que tu ne dois pas ouvrir cependant, mais, à dix heures et demie, tu dois penser à moi, et ma propre pensée sera plus près pour te répondre !

<div style="text-align:right">Minuit.</div>

Me voilà rentrée. Oh ! que j'ai bien fait de sortir ! D'abord, la moitié de ma soirée a été triste ; debout devant ta fenêtre, j'ai vainement attendu le bonheur quotidien. Je me disais : « Il me croit au spectacle, mais il ouvrira, il voudra voir la place où il me

trouve toujours, il enverra dans la fumée de son cigare cette pensée promise, et peut-être sera-t-il heureux, comme moi je le serais, parce que moi, vois-tu, j'aurais fait tout cela. Mais toi, tu ne sais pas être heureux de toutes ces faiblesses, tu en ris. Enfin je suis restée à mon poste, avec des battements de cœur affreux. Quand tu approchais du rideau, je ne respirais plus, j'ouvrais de grands yeux, je croyais, j'espérais...; puis tu as glissé sous mon regard et plus rien n'est venu interrompre l'égalité de ta lumière. Je l'avoue, j'étais fâchée, et je suis partie avec la ferme résolution de ne pas revenir à la fin du spectacle. J'ai donc été chez Louise... tu sais le reste. Mon Dieu, est-ce que je puis jamais te garder rancune? Est-ce que me priver d'un de tes regards, d'un de tes gestes, n'est pas une punition pour moi? Quand il arrive que je t'ai vu, embrassé, je rentre dans ma petite chambre où, comme un avare, je ferme bien la porte pour compter le trésor que tu viens de me donner, trésor que je trouve dans ma tête, dans mon cœur, dans mon âme. Demain, je pars. Tu ne vois, toi, dans ce voyage, qu'une courte séparation, et, parce qu'il ne faut qu'une heure pour aller ou pour revenir, tu ris de mes regrets, de mon adieu qui, pourtant, Charles, pourrait être le dernier. J'ai peur de mourir, parce que tu m'aimes. Cette idée me poursuit tellement que je n'ose pas laisser chez moi mon pauvre petit coffre. Il renferme tes lettres et ce cahier; dans quelles mains tomberaient-ils? Que pourrait-il en arriver? Moi qui vendrais mon âme pour t'épargner un chagrin, j'exposerais ton repos, ton honneur, après ma mort! Non, non, je ne veux pas que tu regrettes jamais l'amour que tu m'auras donné; je ne veux pas que mon souvenir puisse te coûter une larme. J'ai donc fait venir mon ancienne femme de chambre, et, chaque fois que je partirai, elle emportera nos secrets. Tout est convenu entre nous : si tu ne dois pas me revoir, elle ira *elle-même* te prier de passer chez elle, et là te remettra le coffre. Alors,

mon Charles, tu liras ces lignes, puis tu les brûleras. J'ai assez foi dans ton cœur pour être sûre que le feu n'effacera que l'encre, ne détruira que le papier !

Mais je te verrai avant mon départ. Ta bonne petite voix a donné certain son à certaines paroles, et tout à l'heure, en te quittant, j'ai senti que je te verrais demain...

<div style="text-align:right">Lundi, 3 février.</div>

Ah ! petit traître, après le spectacle vous ouvrez votre fenêtre sans vous montrer, et vous pensez ainsi sans doute me tenir en haleine, au risque de me faire surprendre par vous. L'épreuve est rude, j'en conviens, et il m'a fallu un fier courage pour m'éloigner sans attendre davantage que je n'avais eu. Du reste, mon ami, je ne veux pas qu'en sortant de jouer tu livres désormais au vent de la nuit ta tête si gentille ; je ne veux même plus que tu ouvres ta fenêtre, j'exigerai cela demain : tu ouvriras tout simplement ton rideau, ce qui voudra dire adieu pour l'un comme pour l'autre.

Eh bien, je ne suis pas morte ; mon grand voyage est fait, et me voilà plume en main, cœur au bout, comme si je n'avais jamais quitté cette place. Figure-toi que je me suis trouvée en chemin de fer avec une ancienne passion. Ne fronce pas le sourcil, est-ce que j'en plaisanterais si je n'avais à ajouter « passion malheureuse ». C'était et c'est encore un fort joli garçon, mais, comme tous ceux qui prétendent me connaître, ne pouvant s'expliquer le pourquoi de son insuccès, il m'a demandé hier la raison de ce malheur : — « Eh ! mon Dieu, parce que je ne vous aimais pas », lui ai-je répondu. — « Allons donc, est-ce qu'une femme d'esprit comme vous a besoin d'aimer pour se donner ? Qu'on l'aime, voilà tout ce qu'il faut. Tenez, je me suis marié, j'ai une femme ravissante, une position brillante à ménager ; je vais retrouver ma femme à quelques lieues de Meaux, elle m'attend... Si vous le voulez, je reste à Meaux,

je reviens demain à Paris, et je ne vous quitte que lorsque vous me chasserez, car je vous jure que je suis plus amoureux que jamais ! » Vois-tu d'ici ma figure ? Connais-tu assez mon cœur pour comprendre ce que j'éprouvais de colère et de dégoût ? Mais, comme je connais la tête du monsieur, il m'a fallu renfoncer tout cela et le prendre par la douceur, car il est de ces hommes qui, lorsqu'on leur ferme la porte, entrent par la fenêtre. Enfin je m'en suis débarrassée, et, à Meaux, j'ai eu la joie de le quitter pour ne le revoir jamais, je l'espère. Oh ! comme je pensais à toi pendant tous ses discours, comme je comprenais qu'il y aurait du bonheur à se tuer plutôt que de tromper, même par force, un homme tel que toi ! Je ne t'ai pas parlé de tout cela, mon ange, parce que d'abord tu étais malade ; et puis, tout ce qui touche à mon passé, je n'ose plus m'y arrêter ni m'en souvenir devant toi. Cependant celui-là n'est pas coupable ; n'importe, je voudrais n'avoir à compter que neuf mois dans ma vie : tu sais lesquels ?...

Mardi, 4 février.

Je viens de passer en voiture devant ton théâtre, mon Charles, je ne suis pas restée, et tu oses dire que je manque de raison ! M^{lle} D. m'offrait d'aller t'avertir ; j'ai refusé, tu ne m'attendais pas. Tu m'as donné aujourd'hui quatre bonnes heures ; fallait-il demander au ciel une nouvelle faveur ; fallait-il risquer, en me présentant à l'improviste, de te mettre sur les lèvres ce mot : encore ? Non, je suis passée en t'envoyant de la main mes plus doux baisers, avec ces modestes paroles : « Bonsoir, ami ; malgré le mur qui nous sépare, je te vois et je t'aime ! » — Demain, je l'espère, ta chère santé sera tout à fait remise : tu as tant souffert, hier ! Que j'étais bien, cependant, près de toi ; comme le calme qui régnait dans la chambre me causait de délicieuses rêveries ! Je suivais ton sommeil, comme une mère veillant son enfant ; je retenais ma

respiration, dont le bruit eût pu troubler ton repos ; je n'osais bouger un doigt ; enfin, j'étais de marbre au dehors et je brûlais au dedans, lorsque ces maudits tambours sont venus sans pitié renverser toutes mes précautions. Mon Dieu, qu'à propos d'eux tu m'as dit une chose qui m'a caressé l'âme : « Justement, ils commencent sous nos fenêtres ! » — *Nos*, ce mot m'a fait oublier un instant que tu étais chez moi, pour me faire croire que nous étions chez nous. Merci, merci, Charles, car il a laissé dans mon cœur quelque chose qui m'a touchée, qui m'a grandie : tu veux que je te doive plus que de l'amour !

Il est une heure, tu dors sans doute ; moi, je suis plus heureuse : je pense à toi !...

<p style="text-align:center">Mercredi, 5 février.</p>

Tu veux donc que pas un instant de ma vie ne soit à un autre que toi ? Écoute, Charles. Lorsque je doute de ton amour, lorsque je vois le temps marcher et que, seule, les yeux fixés sur la pendule, je me dis : « Il ne vient pas, il ne sent pas comme moi les tourments de l'absence, car cette heure qui passe il en est le maître, elle peut sonner là où il veut l'entendre, il peut avancer ou retarder celle du bonheur ; moi, je ne suis rien, je ne puis rien qu'attendre » ; eh bien ! mon Charles, tout en t'accusant, tout en trouvant que tu as plus de raison que de tendresse, la mienne ne saurait s'affaiblir : ma confiance s'ébranle, mon amour reste. Mais lorsque, comme depuis quelques jours, tu devances l'heure ordinaire, quand dans tes yeux, dans un geste, je lis ces mots : « Nini, je t'aime ! » ; alors, vois-tu, je deviens folle de bonheur, et mon cœur trouve encore quelque chose de plus à te donner. Aussi, ne devant pas te voir demain, j'emporte une provision de souvenirs où je puiserai patience et courage.

L'impératrice Joséphine laissait voir, à la joie de sa figure et à la fierté de son regard, que Napoléon l'avait faite heureuse. Je suis un peu comme elle :

lorsque j'ai trouvé dans tes bras l'ivresse et la croyance, il me semble que je deviens une créature supérieure et que tout ce que je rencontre doit s'incliner devant moi, parce que je suis aimée et que c'est toi qui m'aimes !

<p style="text-align:right">Vendredi, 7 février.</p>

Hier tout entier sans te voir ! Hier à Versailles, mais aujourd'hui à Paris, dans cette chambre, la joie, l'amour, le bonheur, toi enfin !

J'arrive de ma chère rue toute noire ; j'y ai passé une heure bien triste, car mes yeux et mon cœur ont vainement attendu le signal ordinaire : la croisée, le rideau, tout est resté muet. Fallait-il partir après l'entr'acte ? Je le voulais ; il faisait un temps affreux, j'étais malade, presque fâchée de ce que tu avais oublié qu'à la suite d'une si délicieuse journée je viendrais te remercier ; mais mon cœur me conseille toujours bien, il m'a dit de rester, et après le spectacle j'en ai été largement récompensée, car tu as pensé à moi et ta fenêtre s'est ouverte. Il n'en fallait pas davantage pour me renvoyer joyeuse et presque bien portante, pour m'empêcher de sentir la pluie et me faire trouver le ciel aussi pur que le bonheur que j'emportais.

Aussi je ne suis pas rentrée seule heureuse. A quelques pas de ma porte grelottait un pauvre à qui j'ai donné assez pour qu'il ne revînt pas de quelques jours, ce qui lui a fait me jeter cette exclamation : « Oh ! merci, mon bon monsieur ! » — Dame, le *bon monsieur* portait en lui le trésor que tu venais de lui donner, et c'est en te mettant de moitié dans ma bonne action que j'ai fait cette aumône qui nous portera bonheur !

<p style="text-align:right">Samedi, 8 février.</p>

Je t'ai vu ce matin, avant de partir pour Versailles. Tu es venu ! Que c'est gentil, que c'est bon de ta part !

Tu m'aimes donc, mon Charles? Oui, oui, je le crois maintenant. Aussi, tu le vois, plus de plaintes, plus de larmes; je suis heureuse de tout le bonheur que tu me donnes et je pars chaque fois avec courage parce que je reviens avec confiance.

Mon Dieu, est-ce que tant de joie durera longtemps? Est-ce que j'ai jamais valu une heure de ton amour? Ce soir, au théâtre de Montmartre, je regardais Jud... et je pensais que tu l'avais dédaignée. Elle est belle, cependant; moi, je ne l'ai jamais été, je le suis moins que jamais, et tu m'aimes! Elle le sait, sans doute, car elle disait à Mme Allan qui m'accablait d'éloges : « Elle sait tout cela, ma chère, et ne craint pas plus de rivale en talent qu'en amour : son amant est imprenable. N'est-ce pas? » ajouta-t-elle, en s'adressant à moi. Tu devines ma réponse : « Je n'ai pas d'amant et je n'oserais, si j'en avais un, mettre sa fidélité aux prises avec la plus légère coquetterie, etc. » — « Comment, vous le niez, ma chère amie? Sans doute à cause de sa femme? Par exemple, voilà ce que je ne ferais certainement pas. Il y a double gloire dans une pareille liaison : l'homme bon à montrer et la position sérieuse à lui faire braver. Avec l'amour, il faut faire comme avec l'argent. Plus on en mange, plus on nous aime; plus nous aimons, moins nous sommes aimées. C'est par leurs sacrifices que ces messieurs s'attachent à nous : il faut donc les ruiner de toutes les manières! »

Que dis-tu de cette morale, mon Charles? En l'écoutant, vois-tu, la beauté de cette femme disparaissait et je comprenais ton indifférence, tes refus : tu avais vu comme moi son âme sur sa figure!

L'individu présent à cette conversation me regardait avec des yeux qui, en nous comparant toutes deux, m'adressaient bien certainement ces mots : « Je vous estime, car un tel langage doit écorcher vos oreilles et révolter votre cœur. » — Par prudence, cependant, j'ai retenu tout ce que ton souvenir et mon amour me portaient à répondre. J'aurais laissé voir ce que mon cœur renferme d'abnégation, de dé-

vouement pour toi; je me serais dotée de tous les sentiments que tu me fais comprendre, de toutes les vertus que tu me fais rêver; ton nom, sans cesse sur mes lèvres, aurait glissé dans un soupir... J'ai donc refoulé tout au fond de mon cœur l'indignation qui voulait en sortir, et dit seulement à Jud... « Je vous plains et ne donnerais rien de ce que je suis pour tout ce que vous êtes ! »

<div style="text-align:right">Lundi, 10 février.</div>

Me voici de retour encore. Cette fois, j'ai fait un long voyage (près de cinq heures en route), mais j'emportais tant de bonheur ! Car tu es venu me dire adieu, j'ai passé deux heures dans tes bras, et tu m'as dis souvent, bien souvent : « Nini, je t'aime! » — Non, non, tant de bonheur ne peut durer ! Je le savoure en tremblant, je me regarde, je m'écoute, et je ne puis croire que tout cela est vrai. Aimée, aimée de toi ! Pourquoi, mon Dieu, lorsque tant de femmes délicieuses, brillantes de jeunesse et de beauté, t'appellent, te désirent? Tu ne sais donc pas ce que tu es, ce que tu vaux? Tu ne vois donc pas ce que je suis ? Sans doute je t'aime à mourir pour sauver un de tes cheveux, mais suffit-il d'aimer pour être aimée? Ta vie de chaque jour, de chaque nuit, ne s'écoule-t-elle pas au milieu des sentiments les plus doux, les plus purs ?

Un homme seul qui se jette dans le tourbillon des plaisirs juge et traite les femmes assez légèrement; il use bien des années à chercher le bonheur, et, lorsqu'il le rencontre dans un cœur qui se donne à lui sans calcul, sans coquetterie, il regarde avec regret, avec dégoût derrière lui; il compare et dit : « Une sur mille; aussi gardons-la, cette femme, aimons-la ; une maîtresse fidèle et dévouée, c'est si rare ! » Alors, si cette femme n'est ni jeune ni belle, elle peut se croire aimée pour tout l'amour qu'elle donne; mais dans ta position, Charles, que te fait une maîtresse qui ne

t'apporte que quelques qualités et dont l'extrême tendresse ne peut que te fatiguer et te compromettre ?

Je t'ai bien étudié depuis que je te connais, mon ange ; il y a certaines faiblesses, certain passé que tu ne peux oublier ; il y a donc entre moi et celle qui porte ton nom une inégalité que je ne pourrai jamais effacer. Victor Hugo a dit à Juliette Drouet :

> Mon amour t'a refait une virginité !

mais il y avait dans cette phrase plus d'esprit que de conviction, plus du poète que de l'homme ! Je t'ai vu sourire de pitié lorsque je t'ai conté cela ; tu ne t'illusionneras donc jamais sur moi, ni en vers ni en prose, et lorsque ce je ne sais quoi qui t'entraîne commencera à s'éteindre, où seront ma force et mon pouvoir pour me défendre, pour te persuader, pour me faire plaindre enfin et t'intéresser à ma douleur ! Tu m'abandonneras sans remords, parce que tu m'auras aimée sans estime. Ah ! si tu savais ce que je souffre quand une circonstance, un mot, m'oblige à baisser la tête devant ton regard, tu comprendrais mieux alors ce que tu appelles ma déraison, tu excuserais ma défiance en ton amour, et tu sentirais que devant le plus petit changement dans les douces habitudes que tu m'as fait prendre, le doute et la peur s'emparent de mon âme. Ce soir, par exemple, je rentre triste, inquiète, parce que tu m'as laissée partir sans ton dernier adieu. J'étais là, pourtant, et il faisait bien froid ; aussi voulais-je bien ta fenêtre fermée, mais non le rideau, et le cruel n'a pas bougé. Je suis partie en meublant ma pauvre tête de mille folies, et tout en n'ayant dormi que quelques instants cette nuit, voilà qu'il est deux heures à ma pendule, et que je ne me sens pas le moindre sommeil. Il faut que je me couche cependant ; je ne veux pas être laide demain, puisque je dois aller à Versailles avec toi !...

Mardi, 11 février.

Impossible d'aller tout à l'heure à ma place accou-

tumée; je suis horriblement souffrante et j'attends un bain comme le malade attend la santé. Te dire ce qu'il m'en coûte pour rester! Je ne sais vraiment si le chagrin que j'en éprouve ne l'emporte pas sur le mal du corps, mais je sens que si je veux braver ce dernier, il deviendra plus fort que mon courage, et qu'ensuite il me demandera plus d'un jour de sacrifice. J'obéis donc; adieu pour ce soir, ma pauvre petite rue, ma douce lumière couleur de rose, et toi mon sylphe auquel ne manquent que des ailes. Je n'en voudrais pas tant, moi, pour gagner un baiser de tes lèvres, et si, pendant dix minutes seulement, la rue pouvait être à moi seule, je te jure que j'arriverais à toi, que je verrais enfin cette heureuse loge qui te possède et semble narguer mon amoureuse curiosité. Ce soir, hélas! tu ouvriras vainement ton rideau, tu chercheras vainement le feu de ma cigarette, tu n'apercevras même pas celui de mon cœur qui, pourtant, brûle bien plus fort, et toujours, lui!

Mon bain est là, l'heure marche, j'hésite à rester. Que vas-tu penser, en ne me voyant pas? Nous nous sommes quittés en nous boudant un peu; si tu donnais ce motif à mon absence? Moi, me venger par un semblant de froideur? Non, tu ne le croiras pas, car ton soupçon serait bien peu d'accord avec ce que je te répète toujours: « J'ai trop d'amour dans le cœur pour qu'aucun autre sentiment puisse y trouver place ». — Comme toi, je suis jalouse du passé, mais j'y attache une autre idée: lorsqu'on me cite une de tes maîtresses, je me compare aussitôt à elle, et je ne trouve dans mon pauvre individu aucun attrait capable de le disputer à ton souvenir!

L'heure est passée, je l'ai entendue sonner avec un serrement de cœur et, je puis te l'avouer, avec des larmes bien sincères. Je ne sais si toutes ces sensations douloureuses ont paralysé l'effet que j'espérais de mon bain, mais je ne me trouve pas mieux qu'avant. Et puis, voilà bien autre chose qui me trotte dans l'esprit: je t'attends. Je me dis: « Une seule raison à ses yeux pouvait m'empêcher d'aller à lui; il

doit donc me croire malade, il viendra; encore quelques minutes et je saurai mon sort. » — J'ai voulu les compter dans le plus profond silence, et j'ai suspendu jusqu'au bruit de ma plume pour mieux saisir celui de la sonnette... tu n'es pas venu, tu ne viendras pas. Folle que je suis, de toujours régler ta conduite sur celle que je tiendrais! — « Mais, vas-tu t'écrier, est-ce que je suis libre, moi? » — Allons, allons, Charles, souviens-toi de la première représentation de *Claudie*, et dis-moi si ce soir, devant une inquiétude et moins d'obstacles tu ne pouvais pas faire ce que tu as fait alors?

Je suis déraisonnable, n'est-ce pas, après la belle journée qui vient de s'écouler? Ce voyage à Versailles m'a paru si court et si heureux! Cette espèce de franchise dans toutes nos actions d'aujourd'hui donnait à mes pensées des contradictions à la fois douces et cruelles, et souvent, Charles, j'ai repoussé ton bras plus à cause du désordre de mes idées que du froid qui me servait de prétexte. Tu me disais tantôt : « Pourquoi des restrictions dans ce que tu écris? Ce n'est donc pas ton âme tout entière que je connaîtrai si, un jour, ce cahier m'appartient? » — Eh bien! si, mon Charles adoré, tu sauras tout, tu me connaîtras comme Dieu m'a faite et me connaît!...

<center>Vendredi, 14 février, 3 heures du matin.</center>

A cette heure seulement je puis rassembler quelques idées et tâcher de les jeter sur ce papier. Je ne me coucherai pas, je veux rendre mon corps aussi malade que mon âme, je veux mourir enfin, puisqu'ainsi seulement je puis cesser de t'aimer, et t'aimer, vois-tu, Charles, c'est souffrir!

Ce que je viens d'éprouver, il y a quatre heures, est au-dessus des douleurs qui jusqu'à ce jour ont accablé ma vie. La vue d'une femme à ta fenêtre, d'une femme assez libre avec toi pour, la première fois que tu l'as ouverte, venir la fermer aussitôt et tirer ton rideau avec violence, puis toi la rou-

vrir, t'y mettre, y être suivi, te retirer... cette espèce de lutte, de volonté, de droit enfin à combattre ta volonté propre, tout cela peut-il venir d'une étrangère, d'une simple visiteuse ? On aurait dit à sa conduite, à son obstination à paraître à ton côté, qu'elle savait que là, dans cette rue, un cœur battait pour toi ! Ce cœur, Charles, s'est arrêté ; il m'étouffait ; je serais tombée si j'étais restée une minute de plus. Aussi, je ne sais comment j'ai trouvé la force de bouger. Je n'ai pas été loin, car, à peine de l'autre côté du trottoir, je me suis sentie faiblir et j'ai tendu les bras devant moi comme pour demander du secours à la première personne qui se présentait. C'était une femme qui d'abord a cru que je voulais l'insulter, m'a repoussée très rudement, et s'est sauvée à toutes jambes. Je suis donc complètement tombée à terre, où personne ne m'a ramassée. La douleur que j'ai ressentie a réveillé mes forces. Une fois debout, je me suis mise à courir jusque chez Louise, bien décidée cependant à ne rien lui dire. Pauvre fille, n'a-t-elle pas assez de sa souffrance, et ne m'aime-t-elle pas de façon à accepter encore la moitié des miennes ? Mais impossible de dissimuler : ma figure, ma voix, tout m'a trahie. J'ai donc dit à Louise ce que je venais de voir, en affectant le plus de calme possible ; puis je suis partie, j'ai marché jusqu'à la barrière de l'Étoile, et me voici dans ma chambre, depuis une grande heure au moins, n'ayant quitté mon balcon que pour prendre la plume !...

Il est quatre heures ; je brûle, j'ai la fièvre, et cependant je quitte ma fenêtre. Une idée cruelle me poursuit maintenant : si, pendant mon absence, tu étais venu ? Car tu me connais, tu dois avoir compris à mon éloignement ce que j'emportais de désespoir dans l'âme, de folie dans ma tête, et tu dois être venu. Tu ne pouvais rentrer, t'endormir tranquille, sans m'avoir revue ; il ne fallait pas beaucoup d'amour pour cela, mais seulement un peu de pitié. Ah°! qu'ai-je fait, et pourquoi ne

suis-je pas rentrée ? Peut-être m'aurais-tu calmée, persuadée, et cette nuit si voisine de la dernière déjà presque perdue, cette nuit qui devait me donner des forces pour partir demain, elle pouvait ne pas être si longue et si cruelle ! Mais, que m'aurais-tu dit ? Que cette femme n'est, n'a été et ne sera jamais rien qui puisse me tourmenter ? Mensonge, Charles ; il y avait des paroles dans son action, de l'inquiétude, des soupçons, de la jalousie enfin dans cette fenêtre refermée si brutalement. Oui, oui, tu l'as aimée, tu l'aimes ou tu l'aimeras !...

Il est six heures. Cette fois, j'ai froid, et une douleur au cœur qui me fait bien mal. Il y a beaucoup de gens qui ne dorment pas dans Paris, j'en ai vu passer toute la nuit. Maintenant, le bruit des voitures recommence ; les Parisiens se lèvent, les uns joyeux, les autres... ah ! les autres, je les défie d'être plus malheureux que moi ! — Toi, tu dors, et ne penses guère que j'ai compté les minutes de ton sommeil par autant de douleurs. Celle que j'éprouve en ce moment est vraiment cruelle... je ne puis plus conduire ma plume... Mon Dieu, mon Dieu, que je souffre !...

Dimanche, 16 février.

Tu vois bien, Charles ; tu veux toujours tout savoir, tu as lu une partie de ce cahier et tu m'as traitée d'insensée et de femme sans parole !... Avant de me quitter tout à l'heure, tu m'as dit : « Parle, je ne veux pas que tu me caches ta pensée sur mon absence de ce soir. » J'ai donc pensé tout haut, et tu es parti fâché. Pourtant suis-je si coupable ? Ce dimanche où tu ne joues pas, que je n'ai jamais eu depuis *Claudie*, n'avais-je donc pas le droit de le désirer, de l'espérer ? N'ai-je pas eu le courage de bouleverser pour toi tout ce qui avait été promis ? Je devais jouer trois fois ; le pauvre directeur avait annoncé ces représentations ainsi : hier et aujourd'hui à Louviers, demain à Elbœuf ; j'ai manqué à ma promesse, à l'honneur

peut-être, et à mon cœur autrefois si compatissant, car cet homme est malheureux et, par ma faute, il perd beaucoup d'argent et la confiance d'un public qui comptait sur une promesse affichée. C'est bien mal, n'est-ce pas ? Aussi, de cette faute je m'accuse !...

<div style="text-align: right;">Mercredi, 19 février.</div>

Voilà deux jours que j'ai abandonné mon journal. Je voulais même n'y plus revenir, mais aujourd'hui, 19 février, je n'ai pas le courage de garder le silence sur une date qui me brise le cœur. Neuf mois, Charles, que, pour la première fois, je t'ai donné mon corps et mon âme ! Lorsque, peu de temps après, j'appris par une lettre méchante la grossesse de ta femme, tu me dis, de toi-même : « Pourquoi cette douleur, Nini ? je ne te connaissais pas ! » — Et, à l'heure où je t'écris, Charles, tout est encore dans le même état. Mais quel cœur, quel sang me crois-tu donc, pour m'avoir dit ce matin, avec le sourire sur les lèvres : « Non, je ne dîne pas, malgré la date ! » — Devais-tu me la rappeler ? Moi, je ne la savais que trop, mais je m'étais juré de refouler tout au fond de mon pauvre cœur les tortures que ce souvenir lui cause. Sans doute, je suis une folle, une sotte, de rêver ta fidélité à notre amour ; mais, encore une fois, pourquoi m'as-tu dit ces mots : « Je ne te connaissais pas ! »

Tu me disais de même, il y a huit jours : « Mon congé approche ; bientôt je serai libre et j'irai jouer avec toi. » — Aujourd'hui, tu veux que je signe avec le Gymnase, que je m'enchaîne justement pendant les deux mois de ton congé, parce que... voyons, parce que quoi ? Tu ne me l'as pas dit, mais tu m'as fait comprendre que ce que tu me promettais il y a huit jours ne sera plus possible. Et, devant la douleur bien naturelle que j'en éprouve, tu t'écries : « Nous ne serons jamais heureux ! » — Ces mots, Charles, m'ont déchirée comme si tu m'avais enfoncé mille poignards. *Nous ne serons jamais heureux !* Tu le serais

donc, toi, si je savais te cacher mes souffrances ? tu croirais donc que je t'aime, si la certitude que tu presses une autre femme dans tes bras m'était indifférente ? Oh ! que serais-tu, que ferais-tu, si les rôles étaient changés ?...

Ce soir, je suis allée à ma place ordinaire. Ta fenêtre était et est restée fermée ; pas une ombre même n'est venue me faire illusion ; je suis partie plus triste encore que je n'étais venue. Minuit sonne ; le 19 est passé : c'est un vilain jour qui vient de finir !...

<div style="text-align:right">Jeudi, 20 février.</div>

Tu m'as dit : « Reste ! » et je suis restée, non pour t'obéir, vilain petit monstre, mais pour ne pas risquer mon dimanche qui doit être si beau. Une nuit tout entière dans tes bras ! Tiens, je te disais bien vrai tantôt : je voudrais reculer cet avenir pour avoir la joie de l'espérer plus longtemps. « Mais, le souvenir ? » vas-tu me répondre. Oui, le souvenir est doux, et je l'accepterais avec ivresse s'il ne devait pas se briser contre la certitude que non seulement un pareil bonheur ne reviendra pas de longtemps, mais que peut-être il ne reviendra jamais. C'est pourquoi je suis si avare de la réalité, et que, si près de la dépenser, je regrette l'espoir qui toujours nous permet de dire : à demain !

Oh ! je suis bien ingrate, n'est-ce pas ? et Dieu, pour me punir, devrait, en ce moment, rayer de ma vie ce jour que je semble craindre au lieu de le bénir ! Pourquoi donc alors suis-je restée ? Déjà malade par ma faute d'avant-hier et d'hier, en allant encore aujourd'hui m'exposer au froid du soir je compliquerais mon enrouement, et la représentation de dimanche à Versailles deviendrait impossible. Eh bien, n'est-ce pas là ce que je veux, ce que je désire ? Pourtant je suis restée, et demain sans doute ma voix sera guérie, et, lundi, dimanche sera passé. C'est ainsi, Charles, que, depuis notre liaison, je torture mon esprit et mon cœur. Lorsque l'heure de ta visite

approche, je n'ai plus d'autre occupation que celle de t'attendre, plus d'oreilles que pour écouter et saisir le premier bruit de tes pas, plus d'yeux que pour fixer la pendule ! Et cependant je me surprends à désirer que tu ne viennes pas, pour être sûre de te voir le lendemain, parce que le lendemain, vois-tu, je n'ose pas y croire, parce qu'en te désirant, en te voulant sans cesse à mes côtés, je sens que j'abuse et je tremble toujours que tu ne veuilles te reposer le lendemain de toutes tes générosités de la veille !...

Il est une heure !... Allons, bonsoir, mon bien-aimé Charles. Si tu n'es pas couché, tu dois te dire : « Elle pense à moi » ; si tu dors, peut-être un bon rêve me transporte-t-il où je voudrais être ?...

Vendredi, 21 février, 8 heures du soir.

Depuis que je t'ai quitté, Charles, je vis comme en rêve. Je ne veille ni ne dors ; je doute de ce qui est, de ce qui a été ; je ne sais ni vouloir ni pouvoir ; j'ai des désirs et je me sens épuisée !... Ces deux heures passées dans tes bras volaient la vie de mon corps pour doubler celle de mon âme. La preuve que je n'ai vécu que par elle, c'est que l'ivresse n'a pas cessé et que, cependant, mes sens ne sont pas satisfaits. Non, non, il n'y avait rien là de la terre. Je n'ose plus nommer amour le sentiment que tu m'inspires, car, en me permettant de fouiller dans mon passé, je me trouve arriver à toi vierge de sensations et de cœur ! Ce que je sens de tendresse, toute ton intelligence ne peut le deviner ; ce que je ferais pour te la prouver, toute ton imagination ne peut l'inventer. Et vrai, bien vrai, Charles, si tu m'abandonnais, une heure après je serais morte !... Si tu pouvais lire dans mon cœur ce qu'il éprouve à la seule pensée d'un doute, d'une crainte ? Tiens, il y a dix minutes, on a sonné ; étant seule, je suis allée ouvrir : c'était une lettre. N'ai-je pas cru reconnaître ton écriture, et ma pauvre tête aussitôt n'a-t-elle pas formé mille conjectures plus cruelles les unes que les autres ? Je ne

veux pas te les dire, car tu me gronderais, mais mon cœur a battu en quelques secondes ce qu'il bat d'ordinaire pour fournir un quart d'heure!

Je ne voulais t'écrire que quelques lignes, et me voilà presque à la moitié de la seconde page; qui sait maintenant quand je m'arrêterai? Je ne veux pas, je ne dois pas aller ce soir saluer mon cher rideau rouge, j'ai trop peur pour dimanche. Ma voix va mieux, mais il me faut la mettre dans du coton jusque là. Pour moi qui me soigne si peu et qui ai en horreur tout ce qui sent les grimaces et les petites précautions féminines, la tâche que je m'impose est difficile. Je n'ai même pas la ressource de mon balcon, car il tombe une petite pluie presque aussi dangereuse que ma présence sous ta fenêtre...

10 heures 1/2.

J'ai pris un manteau et j'ai voulu voir un peu de ce chemin qui conduit à toi. Je me suis même armée de ma grosse lorgnette et je crois bien avoir vu quelques petites étoiles briller au-dessus de ta jolie tête, car depuis une heure le ciel s'est éclairci, et j'ai partagé ce bienfait de la nature puisque je rentre l'esprit plus calme, le corps moins brûlant. Je me suis assise en me renfermant si complètement dans ma pensée que j'ai presque assisté à la représentation de *Claudie*. Oui, je t'ai vu, je t'ai suivi dans chacune de tes perfections, car tu as beau rire quand je te dis que tu es un admirable artiste, je ne te dis rien alors qui ne soit vrai, bien vrai! Tu ne sais pas, tu ne veux pas croire à l'étendue de ton talent. Les femmes ont une glace pour regarder leur beauté; les hommes de génie se contemplent dans leurs œuvres; toi, souvent sublime, tu ne peux te voir à l'heure suprême où tu tiens mille cœurs suspendus à tes lèvres, où tu fais un poème d'un regard, d'un geste, où tu improvises des sentiments inattendus que l'auteur n'a point créés. Ce que tu es pour nous, pour le public, tu ne peux le savoir que par notre admiration, et tu refuses d'y croire!

Est-ce que tu ne sens pas que tu as devancé de bien des années le sens intime du vrai et du simple ? Toutes ces inspirations d'une nature noble et vaillante, qui marche droit sans se soucier des boiteux et des aveugles qui ne peuvent la suivre, tout cela, mon Charles, ne peut-il donc te convaincre de ce que tu es, de ce que tu vaux ? Moi, je ne suis pas si modeste ; lorsque tu me dis que j'ai quelque mérite, je te crois et je lève la tête si haut qu'il me semble dominer les tours de Notre-Dame !

Le mieux doté des anges a tout perdu par un grain d'orgueil ; je suis sûre pourtant que ce roi céleste n'avait pas reçu, la veille de sa chute, la moitié des joies qui se glissent dans mes veines lorsque tu me dis que je suis quelque chose. Répète-le moi deux ou trois fois encore, et ta pauvre toquée, qui n'est pas un ange, verra sa petite part de ciel terriblement aventurée. Il faudra bien alors que tu m'indemnises, si je perds mes droits au Paradis. Il est vrai que tu pourras me répondre que j'étais indemnisée à l'avance !...

Châlons, jeudi 27 février.

Je t'écris d'ici, mon bien-aimé, car, depuis notre retour de Versailles, cela ne m'a pas été possible. Te dirai-je que j'en suis bien fâchée ? Non, car je mentirais. C'est que, depuis ce bienheureux jour, j'ai eu tant à me souvenir et à te remercier que je suis obligée d'avouer mon impuissance à retracer les trente heures d'ivresse que je te dois et qui, pourtant, sont gravées en lettres d'or dans ma mémoire, en lettres de feu dans mon cœur. Que tout était beau à Versailles, quel soleil, quel ciel ! Nous étions à mille lieues de Paris ! Je marchais sur des fleurs ; j'avais tout oublié et te croyais à moi, à moi seule. Toi aussi tu semblais heureux, et je t'ai senti soupirer en même temps que moi, lorsque nous avons mis le pied sur la terre où nous allions nous dire adieu !

Tu disais hier, chez cette pauvre Louise, que j'étais

devenue très raisonnable. Hélas ! si je suis parvenue à te le faire croire par mes actions, combien tu reviendrais de ton erreur si tu lisais dans ma pensée ! Jamais, Charles, non, jamais je n'ai accepté avec moins de résignation l'épreuve que ta position m'impose ; mais ne crains rien, je mourrais dix fois avant de laisser à ma tête le temps de t'en rendre victime. Je suis devenue jalouse au point de ne pouvoir écouter les paroles les plus simples sur ton existence intérieure. Mardi, par exemple, tu me racontais qu'en rentrant chez toi, à ton retour de Versailles, tu avais trouvé ton salon renouvelé ; eh bien, cela m'a fait mal. Cette opposition de mon isolement avec tout ce que tu retrouves chez toi, cette surprise qui t'attendait et que tu as payée d'un bon regard, d'un de tes délicieux sourires, d'un baiser peut-être, cela m'a glacé l'âme ! C'est que moi, Charles, quand tu me quittes j'ai tout perdu. Il ne reste là ni mère ni enfant pour me dire : « Courage, voici des cœurs qui t'aiment et qui ne te manqueront jamais ; voici une prévenance, une fleur, qui prouve qu'on t'attendait, et, parce qu'il n'est plus ici, peux-tu te dire abandonnée ? » — Non, non, Charles, rien de tout cela n'arrive, rien de tout cela ne se dit.

Je suis certaine que, tout en blâmant mes idées tristes, tu les comprends. Vois donc où je suis aujourd'hui, à quarante lieues de Paris, au milieu d'un monde qui m'apprécie selon le plus ou moins d'argent que je fais faire, logée dans un hôtel qui mérite tout au plus le nom d'auberge, ayant souffert hier, sur un sale théâtre, d'un froid plus cruel que celui de la rue, car là j'ai la permission de me couvrir, tandis que l'autre martyrisait sans pitié mes bras, mes épaules, et m'ôtait presque la faculté de vendre loyalement la marchandise qu'on attendait, car ici le mot *art* ne doit pas être prononcé. Me voici donc, pour deux jours, non seulement sans toi, mais assez loin pour qu'un accident me laisse sans protecteur, pour qu'une maladie me tue sans que je puisse te donner mon dernier regard ! Tu vois bien, Charles, que je

n'étais pas exigeante hier, lorsque je te disais : « Ecris-moi, cinq minutes de ton temps m'apporteront vingt-quatre heures de courage ! » — Mais tu ne m'as pas écrit. Il est cinq heures, je n'espère plus rien ; je n'ai qu'une consolation, c'est de partir à minuit, ainsi je volerai à la distance le droit de me retenir où tu n'es pas. Minute par minute je me sentirai approcher de Paris, je te chercherai dans ta petite chambre, et je te verrai dormir comme tu dormais à Versailles. Ah! Versailles, quinze jours pareils pour quinze ans de ma vie, et je les donne sans regrets !

Paris, samedi 1er mars.

Encore une douleur ! encore cette femme qui vient de se montrer à ta fenêtre et tirer ton rideau, car cette fois c'est bien elle qui l'a fermé, je l'ai parfaitement vue. C'est fini, je n'irai plus dans cette rue ; je vais donner à un pauvre enfant ce qui pourrait m'aider à faiblir dans ma résolution. Adieu donc, chers habits qui m'avez si souvent donné le droit de braver l'heure et les dangers de la nuit; adieu, grande porte, sous laquelle mon cœur a battu si souvent et si vite; adieu, rideau magique dont chaque mouvement était le maître de ma vie et qu'une autre main que la tienne n'eût jamais dû tirer entre nous : adieu tout! Ainsi je m'ôterai la possibilité d'être malheureuse ou injuste. Injuste? Non, non, je ne le suis pas. Prends ma place un seul jour, Charles, une heure même, et dis-moi ce que tu penserais, ce que tu ferais devant la présence d'un homme qui se permettrait d'agir ainsi? Tu ferais... ce que Dieu seul m'a empêché de faire ce soir, car, sentant la raison m'abandonner, je l'ai prié de venir à mon secours ou de me tuer avant que je franchisse l'espace qui me séparait de toi. Cette prière, Dieu l'a exaucée, non pour sa misérable créature sans doute, mais pour épargner une grande affliction à qui vaut mieux que moi ! Que Dieu soit donc mille fois béni, et que l'enfer reste dans mon cœur plutôt que je démérite jamais de ton

estime et de ta confiance en mon amour ! Il est grand comme le monde, si grand que, devant ton infidélité *prouvée*, je ne saurais ni ne voudrais me venger !

Je suis allée chez Louise ; j'avais besoin de puiser là un peu de force et de sympathie. La vue de cette femme qui va mourir si jeune me faisait envisager ma position avec un sentiment de pitié. Voilà donc, me disais-je, où tout vient se briser ; gloire, amour, amitié, sont soumis à ce misérable corps qui emportera tout avec lui. C'est bien la peine de défendre son bonheur contre une question de temps ! Aussi cette femme a-t-elle eu raison d'abréger sa vie. Que de regrets, que de déceptions elle évite ! Oui, oui, mourir jeune est un bienfait du ciel : il nous permet d'emporter avec nous notre beauté, notre fraîcheur et nos plus chères illusions !...

<div style="text-align:right">Dimanche, 2 mars, 4 h. du matin.</div>

J'ai passé la nuit sur mon balcon. Je ne sais vraiment de quelle matière je suis faite : j'ai reçu le froid, la grêle, et ma pensée seule souffre. Je ne sens autre chose que le mal de la jalousie, et celui-là brûle si fort le cœur et l'âme que tout le reste devient insensible. Que diras-tu demain, en me voyant la figure si pâle et les yeux si rouges ? Eh ! mon Dieu ! peut-être ne comprendras-tu pas que toi seul en es la cause ? Je ne te dirai donc rien ; je tâcherai de refouler bien au fond de mon cœur ce que tu appelles mes extravagances, et le temps fera de cela ce qu'il fait de toutes choses !

Dans quelques heures le boulevard, si désert en ce moment, fourmillera de gens non moins fous que moi peut-être, mais sans contredit beaucoup plus gais. Je ne veux pas les voir, je ne veux pas les entendre : je me barricaderai dans ma chambre et ne mettrai pas les pieds dehors de toute la journée...

Six heures ! Allons, je vais me mettre au lit ; ma bonne croira que j'y ai passé la nuit, et, si je ne me trouve pas plus fatiguée qu'à présent, personne ne se doutera que je ne me suis pas couchée !...

7 heures du soir.

Pauvre machine que je suis ! Il m'a fallu céder ; il m'a fallu, après m'être levée, me remettre au lit, car il ne m'était plus possible de supporter la douleur de mon côté. Comment as-tu su que j'étais rentrée à minuit ? Je t'ai dit que je n'étais pas allée à notre rendez-vous ; c'est une sottise, tu m'avais vue ; aussi m'as-tu sévèrement reproché mon mensonge. Je n'ai pas dormi sous ta volonté, et tu m'as dit que j'avais passé la nuit ; tu l'as deviné à mes yeux et à ce qui s'est passé hier soir. Pourquoi donc, à ton tour, ne pas m'aborder avec franchise, témoigner de l'étonnement devant ma contrainte et ma tristesse ? Puisque tu m'as vue hier, tu n'as pas dû me retrouver après l'apparition fatale, et cela a passé sous silence tantôt, comme si cela était toujours ainsi. Enfin je me suis tue, mais tu sais aussi bien que moi ce qui me tourmente et me fait malade. Nous ne nous devons rien, Charles, et nous n'avons pas besoin de nos confidences pour nous comprendre.

— « Eh ! mon Dieu, me disait hier cette pauvre Louise, de quoi vous occupez-vous ? Ne m'avez-vous pas dit cent fois que, pour une heure de son amour, vous accepteriez les plus cruelles épreuves ? Vous le voyez tous les jours, vous avouez qu'il a l'air de vous aimer, que souvent vous oubliez tout dans ses bras ; qu'avez-vous donc besoin de supposer ce qu'il prendrait la peine de si bien vous cacher ? Acceptez ce qu'il vous donne, il sera temps de vous désoler quand vous n'aurez plus rien ! »

Que dis-tu de ces conseils, mon Charles ? Est-ce qu'ils ne te peignent pas, avec une perfection affligeante, la pauvre créature qui n'a jamais aimé d'où elle souffre ? Oh ! maintenant, je la plains de quitter la vie, car la vie pour elle était un plaisir, pour elle l'amour était partout et le regret nulle part. Pourquoi ne suis-je pas faite ainsi ? Sans doute j'y perdrais ton estime et ton affection, mais un aveugle pleure-t-il ce qu'il n'a pas connu ? Est-ce que je savais ce que je suis, avant de te connaître ? et, parce que je marchais

à tâtons, désirais-je voir plus clair ? — Non, mon ami. Je me croyais une petite créature très supérieure ; je comparais, j'admirais la vertu chez les autres ; je pensais que si j'avais eu un guide, un protecteur, j'aurais pu, tout comme les autres, mériter le titre d'honnête femme ; mais, de mes dispositions déchues, je n'ai jamais ressenti une profonde affliction. Loyale en affaires, généreuse en aumônes, dévouée à mes amis et à ma famille, je marchais la tête haute au bras que je tenais, et croyais bien certainement honorer fort celui qui me le donnait. Si tout cela était une illusion, suis-je plus heureuse de la réalité, et, à mon âge, le temps de réparer existe-t-il ? Aurai-je seulement celui de t'aimer comme tu mérites de l'être ? Donc, puisque je ne t'ai rencontré que pour rêver le bonheur, fais-moi dormir toujours, Charles, afin que j'échappe ainsi au passé et à l'avenir !...

Il est dix heures, tu ne viendras pas ; pourquoi ne me l'avoir pas dit ? Tu savais parfaitement qu'informée de ta liberté d'un soir, mon amour et ma soif du tien te demanderaient compte de ton temps ; tu n'ignores pas non plus que, devant un signe voulant dire impossible, je puis me taire et me résigner. Espérer, attendre, tu ne sais pas ce que c'est, toi qui es le maître de mon sort ! Mon chien qui bouge, une pendule qui sonne, le feu qui roule, le vent qui secoue la fenêtre ou la porte, chacun de ces bruits fait sauter mon cœur et me laisse, pendant quelques minutes, une vibration dans les veines que je n'apaise qu'en m'exposant au froid du dehors. Six fois déjà je suis allée prendre l'air, et je voudrais qu'il fût minuit pour n'avoir plus à espérer !

Eh bien ! ce trouble, ce malaise, cette longue soirée, que sera tout cela demain, devant les premiers mots de ta visite ? De ton air calme et presque moqueur, tu me diras : « Qu'est-ce que tu as donc, Nini, tu as l'air triste ? » — Oh ! cela, vois-tu, me brûle le sang, et je serais mille fois moins malheureuse de t'entendre me dire sans calcul, sans figure composée : « Ma bonne Nini, je voulais venir hier, voilà pourquoi je

ne t'ai rien dit en te quittant, mais cela n'a pas été possible parce que j'ai fait telle chose. » — Il y aurait peut-être un autre coup de poignard à recevoir, mais celui-là du moins ne frapperait qu'une fois !...

<div style="text-align:right">1 heure du matin.</div>

Jusqu'à minuit le boulevard m'a donné le spectacle de bien des heureux. Heureux, parce qu'ils vont danser... Au fait ce bruit, ces lumières, ces intrigues, cette débauche même, tout cela doit occuper, étourdir. Si j'y allais ?... J'ai bien un domino dans quelque coin... Qui me verra ? qui le saura ?... Demain, à mon retour, je brûlerai cette page, et tu ne m'interrogeras pas sur ce que tu ne peux craindre. Quel mal aurai-je fait ? Voler des heures à mes folles pensées, voilà tout ce que je veux. Je suis libre, sûre de la discrétion des amis qui m'entourent ; les meubles ne parlent pas, et je quitterai sans regrets ma compagnie ordinaire...

<div style="text-align:right">2 heures.</div>

Avant de partir, j'ai voulu voir l'aspect du boulevard ; mes yeux ont regardé à l'opposé de l'Opéra, et mon âme a volé vers toi. Tu lui as dit : « Garde son corps ! », elle est revenue t'obéir. Je reste ! Te cacher une de mes actions, c'est en faire une faute, et je ne veux pas une tache sur mon présent. Je reste pour t'aimer... et prier !

<div style="text-align:right">Lundi, 3 mars, 8 heures du soir.</div>

Eh bien ! que te disais-je, cette nuit ? Que tu m'aborderais aujourd'hui avec ces paroles : « Qu'est-ce que tu as donc, Nini ? » Et, ce qui me peine le plus, Charles, c'est qu'en m'adressant cette question tu sais à n'en pas douter ce qui me rend pâle et sérieuse ; c'est qu'en me quittant sans me dire un mot sur le soir, comme tu viens de le faire tout à l'heure, tu comprends la contrainte que je m'impose en gardant

aussi le silence. Car enfin tu ne joues pas encore ce soir, et peut-être ne te verrai-je pas plus qu'hier. Et demain, quand je t'aurai pleuré et attendu toute la nuit, demain, en m'apportant ta jolie petite figure calme et fraîche, tu me répéteras : « Mais, mon Dieu, Nini, qu'est-ce que tu as donc ? » — Et tu veux que je te reçoive avec le sourire sur les lèvres, quand je te vois me voler ainsi un temps qu'il y a quelques mois nous gémissions l'un et l'autre de trouver si rarement. Souviens-toi comme nous étions heureux de pouvoir le saisir, comme tu soupirais lorsque la nécessité nous en privait ! Aujourd'hui, tu ne m'en parles même plus...

<p style="text-align:right">9 heures.</p>

Allons, tu ne viendras pas encore ce soir. A demain donc, et qu'une même franchise nous trouve heureux et contents l'un de l'autre. Que je puisse surtout t'épargner cette éternelle demande, qui abuse un peu de ma position. J'accepte la douleur, mais non le ridicule.

Tu me disais tantôt une chose dont tu n'as pas senti toute la portée: « Pensais-tu, croyais-tu jamais avoir autant que je te donne ? » — Non, sans doute, car, à qui m'eût dit, avant de te connaître, que j'obtiendrais une heure de ton amour, j'eusse répondu : « Impossible ! »; mais à qui m'eût dit aussi que je deviendrais ce que je suis, la même réponse eût été faite. Sans jeunesse, sans beauté, être ta maîtresse depuis bientôt dix mois, c'est un rêve; mais si, pour toi, les bonnes fortunes naissent à chaque pas, des cœurs qui t'aimeront comme le mien, tu les trouveras rarement, et cela tu le sais. Tu ne doutes pas que j'acceptasse la misère pour ta fortune, la honte pour ta gloire, la mort pour ton bonheur. Mais tout cela gagne l'affection et non l'amour !

Th......, à qui je parlais ce matin de toi, de ce que je sens, de ce que je suis, de ce que je ferais, me tenait ce langage peu poétique : — « Vous avez tort,

ma chère; vous le rassasiez de vos vertus, de votre amour : il se moque des unes et s'ennuie de l'autre. Que diable parlez-vous de sacrifice, de dévouement, d'affection durable et sérieuse ? il a tout cela chez lui. Soyez courtisane pour lui plaire, vicieuse pour l'amuser, coquette pour l'inquiéter, passionnée de sens et non de cœur. Il vous aimera peut-être moins, mais il vous désirera plus, et, en amour, ma pauvre Virginie, le désir est la clef de toutes les croyances. Vous tournez au couvent d'une façon affreuse, car après lui, il n'y a plus que Dieu que vous puissiez aimer ainsi. Dieu, passe encore, il vous tiendra peut-être compte de vos regrets et de votre conversion ; mais lui, que voulez-vous qu'il en fasse ? Combattez le temps et l'habitude ; soyez joyeuse, insouciante de l'avenir ; charmez son présent de toutes les ressources de votre brillante imagination ; soyez sa maîtresse, mais non son esclave ; jouissez dans ses bras au lieu d'y pleurer. On se lasse du bonheur, jamais du plaisir : c'est une question de vingt-quatre heures pour qu'il se renouvelle ! »

11 heures.

C'est bien fini, tu ne viendras plus. Mon Dieu, je ne trouverai donc pas le courage de t'oublier quelques instants ? Mon cœur ne peut-il donc permettre à mon pauvre corps de se reposer ? Mon lit est là, et c'est à peine si, depuis trois jours, j'y aurai dormi huit heures ! Ah ! si tu l'avais voulu, nous pouvions presque y retrouver, hier ou aujourd'hui, le bonheur de Versailles. Versailles ! oui, tu m'aimais cette nuit-là, mais depuis trois jours tu ne m'aimes plus. Tu ne m'as seulement pas demandé tantôt ce que j'avais fait de ma soirée d'hier, et tu ne t'inquiètes guère en ce moment de la manière dont je passe celle d'aujourd'hui.

Minuit.

Il fait bien froid, ce soir, et le boulevard, si bruyant

hier, est désert en ce moment. C'est que tout le monde, qui dansait et riait hier, dort profondément ce soir. Mes yeux sont restés longtemps fixés sur l'endroit ou doit être ta maison. Si un petit brin de raison n'était venu se placer entre ma tête et mon cœur, je serais depuis au moins une heure en face de ta porte ; peut-être t'aurais-je vu rentrer !... Mais je pars jeudi, un brave directeur se trouverait deux fois victime de mon imprudence, car c'est bien parce que je suis allée dans ta rue, une nuit de grand froid, que j'ai gagné ce maudit rhume. Cette fois, je serais plus coupable, je pécherais avec connaissance de cause et je ruinerais un honnête homme !

<div align="right">Jeudi, 6 mars.</div>

J'écris en route, dans la diligence même : c'est un progrès.

Je suis sortie ce matin de chez moi à onze heures ; j'étais invitée à la messe de mariage de la fille de mon médecin, et tu ne devais pas venir. Je suis donc allée à l'église ; j'y ai passé un triste moment. Toutes ces choses pures et saintes qui vous entourent, que l'on entend, vous font descendre au fond de votre conscience avec une sincérité désolante. Et puis, comme j'ai l'habitude de toujours te mettre à la place de ce qui frappe mon imagination ou mon cœur, j'ai fait de ce présent le tableau d'un passé qui a donné à mes idées de fâcheux compagnons de voyage. La preuve, c'est que je t'écris, car la partie triste de ce manuscrit est plus considérable que le récit de mes joies. Oh ! tu as raison de me défendre de le brûler ; c'est la nourriture de ma pauvre tête, le confident qui console et soulage mon cœur. Croirais-tu, Charles, que les étranges conseils que nous relisions ensemble mardi me poursuivent et me trottent dans l'esprit, comme un mauvais génie qui aurait fait vœu de me perdre. L'affreuse morale qu'ils renferment semble m'offrir le moyen de conjurer la destinée commune à toutes choses, l'oubli. Le tien est ce que je redoute

le plus au monde ; aussi, pour m'en garantir, retournai-je dans tous les sens ces lignes que ma mémoire a si fidèlement retenues. Je crois qu'il ne serait pas impossible d'en tirer le talisman qu'on prétend m'offrir. Il s'agirait d'abord d'habiller un peu ces images dont la nudité nous force à détourner les yeux. Ainsi, sans être courtisane, je pourrais accepter avec plus de philosophie le rôle que je m'obstine à ne pas vouloir jouer, être franchement ta maîtresse enfin, et ne pas espérer de ta part des sentiments qui n'appartiennent qu'à celle que je ne puis être, à celle que je ne serai jamais. Ceci vaincu je pourrais, faute de beauté, me parer d'un caractère qui te ferait trouver près de moi les heures plus gaies et plus courtes. Sans ne puiser dans tes bras que la jouissance matérielle, je pourrais aussi ne pas sans cesse nier le plaisir pour ne te demander que le bonheur, bonheur que je dispute, que j'arrache minute par minute au temps compté que tu m'apportes. Quant à la coquetterie, elle serait au-dessus de mes forces et de ma propre volonté : l'idée de laisser croire à un autre homme qu'il pourrait obtenir un mot d'espoir, un regard même, cette idée mériterait, à mon sens, la plus grave de tes insultes, si elle ne me vouait à la pointe du canif que tu portes sur toi !

On me dit qu'après toi je ne puis plus aimer que Dieu ; voilà décidément, Charles, de tant de phrases, la seule qui doive rester intacte. J'accepte cette supposition avec joie, avec reconnaissance. Oui, oui, après toi, Dieu !...

Je ne l'ai jamais si bien senti que tout à l'heure. Il me semblait, dans cette église, que là je pouvais rester, y vivre. L'amour que j'ai pour toi se dépouillerait de tout regret, de toute exigence ; là, tu serais toujours avec moi. Tous les anges, les saints, je leur prêterais ta si douce figure et je m'agenouillerais devant eux sans te chercher ailleurs. Oh ! comme je conçois la retraite de cette grande La Vallière ! C'est bien drôle ce que je vais te dire, Charles : sans tourner au couvent, j'avoue que j'ai toujours eu du

goût pour l'état de religieuse. Jamais je n'ai causé avec une sœur, sans comprendre et désirer le calme de son âme. Je t'aime comme Dieu, et j'aurais aimé Dieu comme toi. Je suis bien peu de chose, mais je pouvais valoir beaucoup. Je crois à la métempsycose, et il me semble que j'ai été autre chose que ce que je suis. Je me sens respirer plus à l'aise au milieu de ce qui est grand, de ce qui est bien, et, depuis que je te connais, sans me souvenir de ce que je deviens quand ta volonté m'endort, j'éprouve le besoin de ce sommeil, comme s'il devait me ramener à une vie que j'ai déjà connue, et qui est supérieure en tout à celle d'aujourd'hui !...

Il serait puéril de commenter les pages qu'on vient de lire ; mais avions-nous tort de présenter Déjazet comme un écrivain délicieux, une amoureuse originale, une personnalité d'élite ? Est-il d'une actrice, ce style où la passion s'unit à la naïveté ? Ne semble-t-il pas plutôt appartenir à quelque Mimi Pinson lettrée ? De fait, il y eut beaucoup de la grisette dans cette Déjazet dont le cœur ne connut point l'intérêt, dont l'esprit nargua la misère et vainquit la vieillesse.

En juin 1851, la faillite de M. Paul-Ernest rejette la comédienne en province. Son journal s'interrompt alors, et les lettres recommencent.

<p style="text-align:right">Blois, 27 juin 1851.</p>

Deux grands jours sans une ligne de toi ; pour moi qui n'ai pas ton courage, c'est une douleur que je ne puis t'exprimer !

J'ai débuté hier avec 400 francs de recette ; que dis-tu de cela ? J'en riais, mais le directeur ne riait pas,

lui. On prétend que la représentation a été mal annoncée, que le préfet non prévenu avait dit qu'il ne laisserait pas jouer, enfin devant une déception on trouve toujours des motifs ; le plus clair de tout cela, c'est la recette. Je ne joue plus que dimanche. On a annoncé pendant le spectacle, les affiches circulent, donc si dimanche il n'y a pas au moins dix personnes tuées au contrôle, c'est que bien décidément ce pays m'est néfaste.

Je le croirais d'autant mieux que j'ai failli me casser la jambe hier, dans *Colombine*. Tu sais qu'en province ils ont encore le charmant système des tringles pour tenir les décors. En sortant de ma scène de Léandre, pressée et peu calme comme toujours, je me suis jetée avec violence dans une de ces maudites inventions. Aussitôt le coup reçu, il m'est venu sur le tibia une bosse de la grosseur d'un œuf, au point que dans mon costume de Pierrot, qui est très court, cela se voyait de la salle et inquiétait le public. Il m'a fallu danser avec cela, ce qui n'a été ni agréable ni facile : heureusement que les douleurs du corps me trouvent résistante. Aujourd'hui la bosse a disparu, mais cela tourne à un noir qui, je l'espère, n'aura pas disparu avant que je t'embrasse de toute la force de mon amour. Vite, vite, écris-moi !...

Blois, 29 juin.

Pas de lettre encore ! Mais c'est affreux, mais je ne sais que penser, mais je ne sais que faire ! Je joue ce soir pour la dernière fois à Blois, demain à Tours. Jouer ! comment vais-je jouer ? j'ai l'esprit, le cœur, le corps malades ! J'ai beau supposer, inventer, je ne trouve rien pour m'expliquer ces quatre mortels jours de silence. Je ne sais plus que croire une chose : tu es malade, et, devant cette crainte, je me trouve dix fois plus malheureuse. Mon Dieu, mon Dieu, ne m'aime plus si tu veux, Charles, mais ne souffre pas ! Toutes les douleurs qui te sont destinées, je les accepte et je remercie le ciel de me donner la possibilité de faire encore quelque chose pour toi !

Oui, oui, tu es malade, car tu me connais, tu es bon, et tu sais l'état dans lequel je dois être. Il y a des moments où le plus léger bruit me fait bondir le cœur ; je crois que c'est toi qui arrive, toi qui as voulu me surprendre ; puis je retombe d'autant plus bas que j'ai été plus haut !... Adieu, je te quitte pour pleurer tout à mon aise...

Charles, qui a rompu avec la Porte Saint-Martin, se met bientôt à voyager lui-même, mais il se fait accompagner par sa femme et Déjazet l'en blâme, dans l'intérêt des recettes que son amant espère :

<p style="text-align:right">20 juillet 1851.</p>

Parlons de toi, mon Charles, de tes ennuis en plus de ceux que je te cause.

96 francs de recette ! mais c'est affreux, bien que je sache la ville mauvaise. A Dieppe les femmes préfèrent le salon au spectacle ; les coquetteries, les intrigues s'y développent plus à l'aise, mais 96 francs, cela me passe ! Pourquoi, d'ailleurs, voyager à deux : tu doubles ta dépense et tu t'ôtes de la poésie. Je te dis cela, Charles, parce que j'ai étudié le monde depuis longtemps. Le public n'aime pas le ménage ; à ses yeux, je te le répète, il dépoétise ses artistes. Paris même n'est pas à l'abri de cette faiblesse. Vois Rose Chéri, elle était sage, son mariage ne froissait donc ni les espérances ni les regrets : eh bien, Rose est oubliée et M^{me} Montigny n'est pas aimée. — « Mais, vas-tu me répondre, je suis un homme, moi ! » — Sans doute, et un homme assez gentil, assez délicieux pour qu'on l'espère ou qu'on le rêve ; or, Monsieur, dans le premier cas votre position est un obstacle, dans le second on veut vous rêver seul. — « Mais le public ne se compose pas que de catins », vas-tu me dire encore. Hélas ! le nombre en est grand dans ce qu'on appelle les villes d'eaux, et ce ne sont pas celles qui

s'en cachent le moins qui le sont le plus. Ces dames
traînent toujours à leur suite des amateurs de plaisirs,
que d'autres suivent et singent ; quelques femmes
dites honnêtes sont aussi souvent de la partie, il faut
bien suivre son mari, sa famille, que sais-je, moi !
Voilà donc la majorité de ce qui va au théâtre, et,
femme ou homme, il faut être seul, il faut être libre
pour parler à ces imaginations usées, corrompues :
c'est affreux, mais c'est vrai !

 Je te dis cela, mon Charles, sans arrière-pensée,
crois-le bien, et dans ton seul intérêt. Mon amour
te préférerait libre, sans doute, mais de cette liberté
je ne profiterais pas pour t'entraîner dans l'oubli des de-
voirs que je respecterai toujours. Il faut que nous nous
estimions l'un et l'autre pour nous aimer longtemps,
et je te prouve combien j'ai foi en toi, car te désirer
seul, loin de Paris, sans vouloir profiter moi-même
de cette liberté, n'est-ce pas donner à tes conquêtes
l'espoir et la possibilité d'arriver jusqu'à toi. Tu vois
donc, Charles, que nous ne nous devons rien, puis-
que je ne te crois pas plus capable de me tromper
que de douter de la franchise de mes avis !

De temps en temps, un nuage traverse le
ciel des amoureux :

<p style="text-align:center">Angoulême, 28 juillet 1851.</p>

 Pas de lettre encore aujourd'hui ! Pour comble de
malheur, le courrier n'arrive ici qu'à une heure, si
bien que je ne puis dire, lorsqu'une longue journée
finit : « Demain, à mon réveil, j'aurai une lettre de
lui ! » — D'ici le moment du courrier c'est un siècle,
et il faut au moins vingt heures pour aller à Paris...
Ah ! maudit soit l'argent pour lequel on abrège sa vie
par les inquiétudes, les fatigues et les sacrifices ! Je
roule dans ma tête tous les motifs qui peuvent causer
ton silence : la maladie d'abord, puis un voyage, puis
encore un malheur dans le genre des deux premiers...

Mais une maladie serait-elle assez sérieuse pour que tu ne puisses charger un ami de m'en instruire ? un voyage pourrait-il t'empêcher de tracer quelques lignes avant le départ ? et, de nouveaux doutes, par quelle imprudence existeraient-ils ? Tu laisses mes lettres chez nous et j'ai les tiennes ici! Mon Dieu, Charles, tu m'as dit, tu m'as écrit que si pareilles scènes se renouvelaient, il faudrait nous séparer à jamais... Nous séparer! tu me connais assez pour savoir ce que de semblables paroles m'apporteraient de désespoir, m'inspireraient peut-être d'actions coupables; mais ce malheur plutôt que ta santé compromise, je l'accepte et ne crois pouvoir offrir à Dieu un plus grand sacrifice !...

Au mois d'octobre 1851, Déjazet traite de nouveau avec le Vaudeville, et, chance inespérée, Charles y entre à la même époque. La joie que les amants ressentirent de cette réunion ne fut pas de longue durée. Nous avons dit ailleurs le fâcheux résultat que devait avoir, au point de vue artistique, le traité de Déjazet avec Bouffé ; il fut, au point de vue intime, plus malheureux encore. Nous trouverons la trace des ennuis divers infligés aux deux artistes dans le journal repris alors par Déjazet.

Samedi, 6 décembre 1851.

Viens, m'as-tu dit, et, malgré cette permission, je suis restée chez moi, seule, comptant les longues heures qui vont s'écouler du passé à l'avenir. Oh ! comme il faut t'aimer, Charles, pour trouver dans cette pauvre tête que tu accuses si souvent un si grand courage, une si grande raison! Merci pourtant, merci de cet élan de ton cœur qui, en me voyant si triste, m'a dit : « Viens! » Aussi, à ton immense bonté, ai-je répondu par un immense sacrifice. Es-tu

content de moi ?... Allons, folle, voilà que je t'écris comme si tu devais me lire ?... Non, non, pour moi seule mes rêves, mes larmes, mes illusions, car tout à l'heure, quand je baiserai ta chère image, tu ne dois rien savoir de ce que je lui dirai.

Croirais-tu que j'hésite à la prendre, et cependant, lorsqu'elle est devant mes yeux, je ne suis pas seule, et quand, par devoir ou par caprice, tu m'abandonnes, je n'ai plus à craindre de voir s'effacer dans la foule de mes pensées tes traits chéris. Tu es là, non vivant, mais si parfait de ressemblance que je tombe dans ces moments d'extase où l'on n'a plus besoin de paroles pour s'entendre ni du corps pour sentir. Penchée vers ce regard si puissant et si doux, j'oublie complètement que la vie a d'autres heures pour moi. C'est alors que je sens mes forces et ma volonté s'anéantir, comme lorsque tu me dis : « Je le veux ! » Mes yeux se remplissent de larmes, sans que ma main puisse se soulever pour les essuyer ; puis une rêverie, un engourdissement s'empare de tout mon être. C'est alors que j'ai peur, oui peur, car tout cela, j'en suis sûre, deviendrait le sommeil, ce sommeil qui fait causer l'âme aux dépens de l'esprit, et, dans cette léthargie de mon intelligence sans maître, je marcherais comme un aveugle au bord d'un précipice. J'irais, peut-être, où ma pensée te suit toujours. Oh ! oui, j'ai peur. Ne me suis-je pas trouvée, une nuit de l'autre hiver, dans la rue, presque à ta porte, sans pouvoir me souvenir comment j'y étais venue ! Depuis cette nuit-là, j'ai conservé une crainte qui me rend avare de mon bonheur. Ce n'est que rarement, surtout le soir, que j'ose affronter votre visage, mauvais petit démon. Mais, en ce moment, je n'y résiste pas ; la soirée d'hier a été trop belle, celle d'aujourd'hui est trop longue : j'ai besoin de vous parler de mes souvenirs et de mes regrets. Soyez gentil, laissez-moi vous regarder longtemps, laissez-moi sentir tout ce que vous me donnez de doux et de bon !... Allons, je vais vous chercher... Il est neuf heures, pensez-vous à moi ?...

Dimanche, 7 décembre.

Comme je m'y attendais, mon chéri, je me suis endormie hier devant ta douce image ; mais, ayant eu le soin de me mettre au lit avant de te regarder, je me suis abandonnée sans crainte au sommeil. Mon costume prévenait toute idée de sortie, car, si je m'avisais d'aller me promener ainsi, il est certain que je serais bien vite arrêtée dans ma course. Aussi je m'en suis donnée, de tes beaux yeux, et les miens se sont fermés au milieu de la plus douce illusion. La terre a fait place au ciel, le corps a fait place à l'âme. Pourquoi donc s'éveiller, quand on pourrait mourir si heureux! En effet, vois quelle triste journée m'attendait. La misérable chose que cette affaire du Vaudeville, et si tu savais combien je souffre d'être femme quand un sang d'homme bout dans mes veines. Qu'il doit être bon, mon Dieu, de pouvoir dire à la face de celui qui vous offense : « Vous en avez menti ! » Mais il a fallu me taire, bien plus, afficher ce soir, en présence de Bouffé, le calme, la résignation à tout ce qu'il lui a plu m'imposer dans ce stupide et humiliant traité !... Je te l'ai dit, Charles, j'ai ce théâtre en horreur; j'y suis entourée de haines, de jalousies, de vengeances malpropres ; mais je t'y vois, je t'y sens chaque jour ; je voulais donc y rester : hélas ! me voilà plus que jamais sûre du contraire. Certaine lettre sans signature, que j'ai reçue il y a quatre jours, m'offre bien un moyen de vaincre, mais je ne t'en ai pas parlé, je ne t'en parlerai pas. Elle dit vrai, je le crois ; n'importe, je partirai plutôt que de réussir à ce prix. Ce que tu as été pour moi aujourd'hui, devant témoins, est déjà trop ; aussi mon cœur rempli d'amour a-t-il un sentiment de plus à t'offrir, celui de la reconnaissance !...

Au moment où je te remerciais de ce que tu as fait pour moi tantôt, voilà, mon ange, que tu viens de me donner une nouvelle preuve de bonté : tu sors d'ici. Depuis un quart d'heure tu frappais à ma porte, et, persuadée que c'était un indifférent, je faisais la

sourde oreille pour ne pas te quitter, quand tu étais si près de moi. En rentrant je m'étais verrouillée pour causer à l'aise avec ton souvenir, et bien m'en a pris, car, sans cette précaution, tu me surprenais la plume à la main, l'histoire de la lettre anonyme était connue, et il eût fallu tout te dire. Crois bien, pauvre ami, que ce n'est pas sans un pénible effort que je te dérobe quelque chose, et pourtant il en est que la délicatesse, le devoir même, m'oblige à garder pour moi. Si tu savais tout ce qu'on m'écrit, que de coups de poignard j'ai reçus pendant le temps où j'ai cru que tu m'aimais moins, combien enfin il me faut gémir de tant de méchancetés et rougir souvent des mots qui les expriment! — « Vous n'avez pas que des ennemis », me dit-on dans la dernière lettre. Quel est, au théâtre, celui ou celle qui s'intéresse à moi? Je voudrais le savoir, pour lui serrer la main!...

Lundi, 8 décembre.

En sortant du théâtre, ce soir, je suis allée faire quelques courses bien agréables à mon cœur. Oh! que je voudrais avoir mission de m'occuper toujours ainsi de tes désirs et des soins de ton existence; mais, hélas! je n'ai pas plus le droit d'embellir ta vie que tu n'as celui de défendre la mienne des ennuis et des injures dont on l'abreuve. Tu me disais tantôt : « Ah! si je pouvais parler, avouer franchement la rage et l'indignation que j'éprouve! » — Et moi, Charles, je ne cesse de me dire : « Ah! si j'étais... ce que je ne suis pas, comme je me sentirais forte et fière d'un tel appui, comme tu pourrais faire alors ce que la lettre conseille, ou, plutôt, comme on ne me ferait pas ce qu'on me fait! »

Il est tard, il me faut étudier, te quitter. Je causerais ainsi toute la nuit sans éprouver le besoin de dormir, tandis qu'à peine mon rôle en main mes yeux se ferment et je tombe de sommeil. Ah! si tu étais là, comme je travaillerais bien, en te laissant reposer!

Mardi, 9 décembre.

Que te disais-je, hier? Impossible de vaincre le sommeil, impossible d'étudier plus de dix minutes ; en revanche, si je l'osais, je t'écrirais jusqu'à demain matin sans songer à dormir. Voilà pourquoi, cher ange, je ne veux pas que tu découvres ma douce occupation. Tu me dirais : « Il est dix heures, on peut étudier jusqu'à minuit sans trop de fatigue ; mais si tu ne commences qu'à minuit, après avoir griffonné pendant deux heures, comment veux-tu, vilaine petite toquée, ne pas éprouver le besoin de dormir? » — Tu aurais raison de me parler ainsi, car la position est grave. Pour mon intérêt, comme pour mon amour-propre, je ne dois pas me trouver en faute. Je sais tout cela, mais je ne puis vaincre le désir, le besoin de causer avec toi. Et puis, quand je t'ai vu au théâtre, si coquet, si délicieux, j'emporte un souvenir qui me brûle la tête et le cœur! Tout à l'heure je ne t'ai aperçu qu'une seconde, en te croisant sur l'escalier; eh bien, ce bonheur pris au vol a suffi pour renverser tous mes beaux projets de sagesse : « Demain, m'étais-je dit, Charles sera content de moi! » — J'ai essayé, mais je lisais sans comprendre, ta jolie petite tête, telle que je l'avais vue, m'apparaissait entre les lignes de ce maudit rôle : il a fallu céder.

Ma sotte de bonne vient de me faire une peur affreuse. Il paraît qu'elle était sortie ; en entendant le bruit de sa rentrée, j'ai cru que c'était toi. Juge de la vivacité avec laquelle j'ai jeté ce bavardage dans le premier tiroir venu ! Je te voyais déjà là, me trouvant tout émue, toute tremblante, et soupçonnant l'occupation à laquelle j'étais livrée. Oh ! laisse-moi cette joie bien innocente! Lorsque, autrefois, tu avais pris l'habitude de me faire tout dire en m'endormant, je dus renoncer à mes confidences écrites ; devenu moins curieux, tu ne songes plus maintenant à voler mes secrets : j'en suis heureuse. C'est si bon de déposer ici le trop plein de mon cœur et de te dire, le soir, ce que je ne puis ou n'ose t'avouer dans la journée. Un ami susceptible de m'entendre et de me répondre me

laisserait un remords ; lui dire ce que je te cache me semblerait une infidélité ; ma plume, au contraire, t'adresse toutes mes pensées ; pas une qui ne t'appartienne et pas une qui te chagrine : n'est-ce pas là t'aimer comme tu mérites de l'être ?

Mercredi, 10 décembre.

Cette fois, ce n'est pas ma faute, et la façon dont tu m'as quittée tantôt a laissé trop de trouble dans mon esprit pour que j'attende jusqu'à demain sans t'en parler. Qu'as-tu voulu dire au sujet de deux lettres ? Si c'est ce que je crois, tu es donc sorcier ? C'est que ces mots *deux lettres* veulent dire tant de choses ! J'en ai reçu deux, en effet, mais la seconde ne m'a été remise que ce soir, en arrivant au théâtre ; comment alors aurais-tu pu savoir ?... Non, ce n'est pas cela, c'est... Mon Dieu, que je suis malheureuse !... je ne pourrai plus même penser !... Mais, non, c'est impossible, et, quand tu m'aurais endormie, je n'aurais pu te dire ce que je n'ose même pas écrire ! Non, tu ne sais rien, ou alors je ne suis plus qu'une machine soumise non à la volonté de ton cœur, mais à celle d'un presque maléfice qui va fouiller mon âme et lui voler ses joies les plus saintes. C'est le démon qui t'inspire, ou Dieu qui te choisit pour me défendre ce bonheur !...

Mercredi, 31 décembre.

Voilà bien longtemps, mon Charles, que je n'ai confié au papier les secrets de mon cœur, et j'avais résolu même de brûler ces feuilles ; en les relisant tout à l'heure, j'ai retrouvé dans leur passé de si douces émotions que je ne me suis pas senti le courage de les anéantir. Et puis, ce soir, je suis si triste, si seule, lorsque j'espérais être, à cette heure, si joyeuse et si entourée ! Oui, quelques minutes de plus, et, cette année finie pour moi dans un de tes baisers, l'autre commençait par une parole d'amour !

— De tout cela, si bien prévu, si bien arrêté, rien que ma solitude ordinaire, avec renfort de désolantes pensées. Où donc est le bonheur que donne, nous dit-on, une bonne action ?...

... Merci, merci, cher ange. Comme je finissais cette phrase, tu me tendais les bras en t'écriant : « Le bonheur et ta récompense, les voici, ma Pauline; je t'apporte ce baiser que tu rêvais et ce cœur que tu méconnaissais en croyant que je ne viendrais pas! »
— Je t'ai vu, je t'ai pressé contre ma poitrine, tu m'as dit : « Je t'aime ! »... je veux oublier le reste!...

Le nom de Pauline, qu'on vient de lire, est celui dont Déjazet signait sa correspondance avec Charles. Il y avait là, tout à la fois, une précaution et une délicatesse de la part de la comédienne, qui n'avait point voulu mettre un amour profond sous le vocable compromis par d'antérieurs caprices.

En février 1852, un congé conduit Déjazet à Londres. Quelques extraits de lettres écrites à cette date nous donneront le résultat obtenu par l'artiste et l'état du cœur de la femme :

Lundi, 16 février 1852.

D'après ce qui se passe autour de nous et les inconcevables propos qui se répandent, je suis toujours inquiète en livrant ton nom et les secrets de mon cœur au papier. Je vois sans cesse ce papier perdu pour son destinataire et trouvé par un de nos ennemis, capable d'en faire un usage funeste. Aussi mon pauvre cœur s'use-t-il à palpiter, soit au départ de mes lettres, soit à l'arrivée des tiennes que je n'ouvre jamais que d'une main tremblante, craignant d'y apprendre un événement nouveau. Aujourd'hui, enfin, je te sais plus tranquille : *on croit*, et mon absence t'a procuré une

sécurité que je voudrais payer de ma vie pour qu'elle fût durable ! — « Je t'aime ! » m'écris-tu à plusieurs reprises. Tu m'aimes, parce que tu m'as trouvée plus raisonnable ; c'est m'encourager à l'être plus encore : espère ! Tu me parles de notre avenir plus heureux, plus calme ; moi aussi, je t'en parlerai bientôt. Oh ! comme tu m'aimeras alors, comme mon nom vivra doux et grand dans ta mémoire, et comme tu le défendras quand on voudra le flétrir devant toi !...

Mercredi, 18 février.

Pauvre ami, toi aussi tu souffres, et je n'ai pas besoin que tu me le dises pour le savoir : je le sens !

Il me tarde de quitter Londres ; j'y suis assommée de visites et d'invitations qui me fatiguent, m'obsèdent, de façon que mes ennuis augmentent avec mon succès. *Richelieu* a été un véritable triomphe : 5,000 francs de recette. Ma loge était encombrée ; après le spectacle, on m'attendait dans le corridor pour me complimenter et m'escorter jusqu'à la porte de mon salon, et cela avec des façons, des phrases que tu devines, toi qui connais les Anglais. Je te jure pourtant que je me trouve bien indigne de tout cela ; je me sens faible de jeu, de voix, de tout enfin ; cela tient sans doute à ma santé qui est loin d'être bonne !...

Jeudi, 19 février.

J'ai reçu ta lettre, mais, de celle de lundi, pas de nouvelles ! Je t'en prie, dis-moi que tu ne m'a pas écrit ce jour-là ; je préfère ton oubli à la crainte d'un nouveau malheur. Ce que tu me dis sur l'acharnement de nos ennemis redouble mes alarmes. Certes les rapports, les lettres anonymes, sont choses affreuses ; mais une lettre trouvée, volée !... tiens, je ne veux pas m'arrêter à cette idée, elle me donne la fièvre, le délire... Je ne puis ou je n'ose dormir, car alors je fais des rêves terribles... Mon Dieu, c'est donc bien mal de t'aimer, puisque cela fait tant souffrir ! Je suis

seule, toujours malade, sans me plaindre à personne. Des soins, des attentions me paraîtraient insupportables. J'ai l'humanité en horreur ; il me semble que l'on ne me parle que pour lire dans mon cœur ; je vois des méchants ou des espions partout, et, lorsque je livre à d'autres mains que les miennes la lettre qui doit aller vers toi, je regarde la figure du messager, croyant toujours y rencontrer une expression de malice ou de curiosité !...

<div style="text-align: right;">Mercredi, 25 février.</div>

Ta lettre d'aujourd'hui est bonne et grande comme ton cœur. J'y réponds par une bassesse que tu liras ce soir, en arrivant au théâtre ; elle peut acheter ton repos, ramener peut-être le calme et la confiance dans ta maison : j'ai donc écrit !...

Oui, l'amour peut tout ; il nous entraîne au sublime comme à l'infamie : aussi je suis, je serai ce que tu voudras !...

<div style="text-align: right;">Jeudi, 4 mars.</div>

L'heure des deux postes est passée, je n'espère plus rien, et ta lettre d'hier te disait si souffrant que je ne sais que penser de ton silence. Songe que je termine demain et que j'attends pour savoir quelle route je dois prendre. Tu me dis, en parlant de mon passage à Paris : « J'y tiens ! » ; ce n'est pas assez pour renverser mes grands projets de raison, il me faut un bon : « Je veux ! » pour changer l'avenir que j'ai arrêté.

Je ne joue pas ce soir, tu sais donc avec qui je passerai ma soirée. A toi d'avance, d'âme et de tout !...

Si éprise qu'elle fût, comme maîtresse, Déjazet n'en était pas moins une mère excellente. Son fils ayant, vers cette époque, désiré prendre la direction d'un théâtre, c'est elle qui non

seulement fit les fonds de l'entreprise, mais encore alla soutenir de son talent le nouvel impresario. Nous la retrouvons donc, en mars 1852, au Vaudeville de Bruxelles. On aurait tort de croire que ces voyages multipliés séparassent complètement les amants. La contemplation de Sirius, qu'ils avaient choisi pour étoile, unissait leurs âmes; l'échange quotidien de tendresses écrites occupait leurs esprits; tous les vendredis enfin, de quelque ville qu'elle résidât, Déjazet prenait le chemin de fer pour passer, dans son appartement du passage Saulnier, quelques heures avec Charles. Ces voyages clandestins donnaient à leur passion une vigueur nouvelle. Les lettres datées de Bruxelles sont animées de la même flamme que les précédentes; elles contiennent en outre des anecdotes ou des traits qui prouvent que, chez Déjazet, la bonté n'excluait point la malice :

<div style="text-align:right">Bruxelles, 11 mars 1852.</div>

J'ai ta lettre, cher amour, merci de ton exactitude, c'est-à-dire merci de mon bonheur. Oui, notre étoile nous a fait faute, du moins à partir du moment où tu devais la regarder en même temps que moi, car de Paris à Amiens je l'ai suivie des yeux; mais le ciel a eu raison de se couvrir alors, puisque je m'éloignais de toi!

Je n'ai pu t'écrire hier soir, comme je l'espérais; Eugène a voulu que j'aille voir sa *Dame aux camélias*.

Je dis *sa*, parce que la mise en scène est de lui, et qu'il s'en est très bien tiré. La septième représentation a fait 600 francs, ce qui est magnifique, quand le maximum à ce théâtre est de 800 francs. J'ai rencontré

Alexandre Dumas dans la salle, il voyait la pièce pour la première fois. Il m'a fait des mamours à n'en plus finir et veut que j'inaugure la maison qu'il vient d'acheter à Bruxelles, où il compte résider désormais.

Je débute après-demain. Grande location !... c'est bien pour le présent, mais l'avenir ?... Tu me reconnais là, n'est-ce pas ? je ne sais point être heureuse du moment, c'est vrai; sans cela, je n'aurais qu'à te rendre des actions de grâces pour tout le bonheur que tu sais me donner !...

Bruxelles, 15 mars 1852.

Ah ! vous avez reçu deux bouquets ? Eh bien, moi, j'en ai reçu dix hier ! tu ne peux te faire une idée du succès que j'ai obtenu. Tiens, souviens-toi de celui de la Gaîté, le soir où tu es venu dans les coulisses m'apporter ton joli petit nez; il ne me manquait que lui pour être tout à fait heureuse, car je t'avoue que mon amour-propre a été satisfait. Eugène est enchanté, d'abord pour hier, puis pour aujourd'hui, où nous avons déjà 500 francs de location. Voilà donc, je crois, un bel avenir qui se prépare à son profit; il est certain que, si mes représentations sont suivies, cela fera prendre son théâtre en goût.

Je ne sais, mon trésor, si tu es mieux en santé. Moi je suis moins mal, et cela me donne espoir parce que j'ai foi en notre sympathie; j'en suis fière et heureuse. Etre ce que tu es, que puis-je désirer de plus ? Aussi je crois qu'hier tu as dû te surpasser, car moi j'ai vraiment valu quelque chose. Aime-moi donc comme je t'aime, pour que mon bonheur soit complet !...

Bruxelles, 18 mars 1852.

Ce n'est plus du succès, c'est un délire, une rage ! Tu ne peux t'imaginer, chère âme, l'effet de la *Douairière* et du *Postillon* hier. Ces deux rôles avaient été joués, il y a quelques mois, par M^{me} Doche, avec mes costumes : le *Postillon* n'avait pas fini. Quant à la

Douairière : « On a vu une autre pièce » disait-on hier dans toute la salle. Bis, bouquets, redemandages, tout m'a été prodigué avec une chaleur qui m'a presque étourdie. Enfin Eugène est dans le ravissement, son bonheur présent lui fait oublier l'avenir : il est plus heureux que moi qui y pense toujours.

Assez sur le chapitre affaires. Il me reste une page pour notre amour ; certes, si je devais mettre sur le papier tout ce qui remplit mon cœur, la librairie de France et de l'étranger serait pourvue pour longtemps. Je me dédommagerai bientôt de cette abstinence qui je l'espère, Monsieur, vous touchera autant que moi. Comment, vous n'avez pas trouvé ma pauvre fleur ? Je l'avais mise entre la première feuille et l'enveloppe, et cela en prévoyant son triste sort. Pauvre petite pensée, elle sera tombée sous ta main pour aller mourir à tes pieds ! Jusque là je ne la plains pas trop, mais l'impitoyable balai d'une servante a fait le reste : c'est cruel ! En voici une autre de mes lauriers d'hier ; méchant, traitez-la mieux !

Bruxelles, 19 mars 1852.

Il ne m'a pas été possible de rester à ma répétition, cher ange, je me suis trouvée trop malade. Il m'a fallu rentrer et garder le lit toute la journée. J'ai eu des douleurs affreuses, et maintenant je possède un mal de tête qui me permet à peine de conduire ma plume. Ce mal ne manque pourtant pas d'un certain charme ; c'est celui dont tu te plains si souvent, c'est quelque chose de toi.

Comment, tu n'as pas encore écrit à ta mère ? Et moi, qui voudrais être elle ! Oh ! ce n'est pas bien, elle t'aime tant ! Vite, vite, qu'elle soit heureuse par moi, sans s'en douter. Donne-lui tout entière la bonne heure que tu devais consacrer à me répondre ; samedi s'écoulera sans nouvelles de toi, mais je penserai à ta mère, à son bonheur, et, ce bonheur, j'en prendrai ma part, comme dans tout ce que tu fais de bien, de juste, d'honnête !...

Bruxelles, 25 mars 1852.

J'espère, Monsieur, que vous ne pouvez penser devoir à vos reproches les huit pages qui, à cette heure, vous attendent sur la table du boudoir. Vous voyez que décidément nous nous devinons, puisque ma réponse se croisait hier avec votre demande. Ah ! vous êtes vexé de votre faute d'orthographe ? Il faut que vous ayez le caractère bien mal fait, car certes vous avez largement de quoi vous venger en comptant les miennes ! Mais, assez sur ce chapitre, vous diriez encore que j'use sottement mon papier, que je ménage avec tant de soin aujourd'hui. Admirez, je vous prie, la régularité de ces lignes, j'en suis moi-même émerveillée : c'est presque une lettre de notaire ! Aussi suis-je obligée de retenir l'élan de mes pensées pour les mettre au niveau de ma plume qui d'ordinaire court si vite, et qui, pour vous complaire, s'observe et marche comme celle d'un vieil écrivain. Heureusement, grâce au succès de *Richelieu* hier, le spectacle suivant est reculé pour lui laisser la place et je ne répète qu'une pièce ce matin ; je puis donc causer plus tranquillement avec toi, te dire, sans regarder cette maudite pendule, que je t'aime et que je commence à perdre courage devant une si longue séparation. Quand je pense que, si Bouffé l'avait voulu, je n'aurais plus à compter que cinq ou six jours entre mes désirs et tes baisers, tandis qu'il m'en reste encore plus de quinze avant de pouvoir te toucher de la main ! Et cette triste semaine sainte, que vas-tu donc en faire ? Nous avions si bien rêvé le vendredi, jour libre pour tout le monde : nous devions aller illuminer Seine-Port avec notre amour !... Je me souviens encore du jour où, mon affreux lorgnon sur mon nez, je cherchais sur l'almanach ce mot : vendredi-saint, qui pour nous voulait dire bonheur. Qu'il me semblait éloigné, alors ! Nous y voilà bientôt, mon Charles, et il ne marquera qu'un espoir déçu. Ah ! que, du moins, nos âmes se rencontrent et se parlent, lorsqu'il arrivera ; promets-moi, je t'en conjure, d'aller à l'église

et d'y prier à la même heure que moi : Dieu nous entendra et nous consolera !...

<p style="text-align:right">Bruxelles, 29 mars 1852.</p>

Mon Dieu, que notre étoile est belle, à cette heure ! Il est minuit, je rentre du théâtre, où je devais jouer *Lauzun*. Je dis *devais*, car ce que j'ai fait n'a aucun nom. Une cruelle inquiétude me dévorait, une seule pensée m'occupait : ce retard de deux lettres, ou plutôt cette disparition, car je suis allée moi-même au bureau de poste, et là on m'a répondu qu'un pareil retard était impossible et que mes lettres ne pouvaient qu'avoir été perdues en les portant à la boîte ou soustraites à Paris, chez moi. De semblables paroles n'étaient pas faites pour me donner du courage ; aussi, je te le répète, Lauzun a été un triste marquis. Il y avait pourtant salle comble ; Eugène venait à chaque scène me demander ce que j'avais, et je répondais : « Je suis malade ! » — Oh ! oui, je suis malade ; mon cœur saute comme cette étoile que je vois en face de la table où je t'écris. Elle semble me dire, cependant : « Vois comme je suis belle, brillante, sautillante ; est-ce que je serais aussi joyeuse, si demain le malheur t'attendait ?... Courage donc, pauvre femme ; quand je disparaîtrai, une bonne nouvelle sera bien près de toi ! » — Dois-je te l'avouer, mon Charles, depuis que j'ai vu cette chère étoile qui m'attendait à ma sortie, un peu d'espoir est rentré dans mon âme, et j'attends demain presque avec confiance !

Oui, oui, l'étoile a dit vrai : pas de trahison, pas de malheur ! Merci, cher astre, qui ne m'avez pas trompée ; notre amour brille comme toi, et *Richelieu*, ce soir, sera plus heureux qu'il ne l'a jamais été. Reprends aussi force et courage, toi qui ne tremblais que pour ma santé : j'existe, puisque tu peux m'aimer encore, et bientôt je te presserai sur ce cœur qui ne devrait jamais battre que d'amour !

Bruxelles, 30 mars 1852.

Les méchants sont comme les voleurs, ils se soutiennent entre eux. Nous qui ne faisons de mal à personne, on nous envie, on nous tourmente. Mon rengagement au Vaudeville, auquel presque personne ne s'attend, ne rendra-t-il pas nos ennemis plus terribles encore ? Les lettres anonymes, les menaces, les médisances, les injures, seront sans doute la conséquence de ce renouvellement que je ne dois qu'à toi seul. Il me semble que je rentre en paria ! Où est le temps des vrais honneurs, des vrais camarades ? Je ne sais si tous étaient sincères, lorsque je régnais au Palais-Royal, mais tous me traitaient en reine : je jouais la comédie sur un trône ! Aujourd'hui, je me débats sur des planches peu solides et au milieu de gens qui me font douter de tout. Je n'aborde plus une création sans trembler comme une débutante ; je compose mes regards, mes paroles, mes gestes, lorsque je me trouve en face de toi ; enfin je n'ai ni la confiance en ce que je suis, ni la force de ce que je pourrais être !

Tu as fait passer dans mon cœur le dégoût que tu as pour la vie des coulisses ; je voudrais la campagne, le repos, une existence de famille, un autre nom que le mien, tout ce que je ne puis avoir, hélas ! tout ce que je n'aurai jamais ! Dieu fait bien tout ce qu'il fait, dit-on ; il m'a pourtant bien faite pour ce que je ne suis pas, moi. Malheureusement j'ai plus de passé que d'avenir, et je ne sais pas oublier. Un seul souvenir ferait ma joie, mon orgueil : celui de ton amour, si je pouvais vivre quand tu ne m'aimeras plus !

Bruxelles, 12 avril 1852.

Hier, début de Nathalie : 450 francs de recette, accueil très froid. J'ai bien peur qu'Eugène en soit pour ses frais, Nathalie menaçant déjà, si cela ne va pas mieux, de quitter Bruxelles dans quelques jours, en dépit de son traité et du directeur. Après les cris qu'elle avait faits en me voyant affichée la veille de

son début, Eugène ne savait comment lui annoncer mon bénéfice de demain; j'ai donc pris sur moi, dans le seul intérêt d'Eugène, d'aller la trouver pour lui demander de jouer dans mon bénéfice, offrant en échange de revenir de Gand ou de Liège pour jouer au sien. Alors, force grimaces et protestations du plus complet dévouement. On se quitte, après paroles données, puis, une demi-heure plus tard, elle fait appeler mon fils et lui demande un cachet de deux cents francs pour jouer demain. Certes, c'était moins coûteux que ce que je lui avais offert, mais cela lui donnait aux yeux du public une situation de bonne fille dont j'usais sans réciprocité; et puis, après notre entrevue, nos conventions, exiger une assurance d'argent, cela m'a semblé si malpropre que j'ai abandonné le bénéfice en lui écrivant une lettre, dont j'ai gardé copie en cas de besoin.

Tout le monde ici est désolé de mon départ. Il est d'usage de finir par son bénéfice, et le beau public, comptant là-dessus, me destinait, dit-on, une ovation toute royale : couronnes, vers, devaient joncher la scène. Je perds tout cela, à cause de cette pimbêche qui s'est avisée ce soir de chanter *Blondette* avec un costume de garçon qui lui dessinait des choses !... Peut-on si peu se connaître ? Elle est pourtant assez grosse pour se voir ! Rien n'était plus risible, je te le jure. Je lui en veux beaucoup; eh bien, je souffrais pour elle. Tu reconnais là ma bêtise, n'est-ce pas ? Que veux-tu ? Je suis trop vieille pour me refaire !...

Bruxelles, 14 avril 1852.

Je t'écris de mon lit, et malgré la défense du médecin, qui me menace tout bonnement d'une fluxion de poitrine. Il me faut, dit-il, un calme complet, ne pas même sortir les bras du lit ! Pauvre homme, c'est me dire : « Ne pense pas, n'écris pas ! » comme si cela était possible; comme si, lorsque tu seras un jour sans lettre et moi une seconde sans penser à toi, je pourrai être autre chose que morte ?... Impossible de

jouer à Gand demain, ni samedi, ni même dimanche. Je perdrai là une somme importante ; mais comme, en affaires, je ne manque jamais de philosophie ni de réflexion, je me dis : « Dieu pouvait me plus mal traiter encore, il pouvait m'envoyer cette indisposition pendant mes représentations d'ici, et, alors, que serait devenu mon fils ? Il était perdu, car, en dehors du bénéfice que je lui enlevais, n'ayant personne à opposer au vide que je causais, il tombait à zéro, avec 250 francs de frais quotidiens. Deux semaines d'une telle position, et il finissait presque en même temps qu'il avait commencé. Quand je pense qu'entre ce malheur et nous il n'y a qu'une différence de quelques jours, je m'écrie : « Dieu est bon, merci donc à Dieu ! »...

Bruxelles, 16 avril 1852.

Que je suis heureuse aujourd'hui, et que cet âne de médecin m'a fait pitié en mettant sur le compte de sa science le mieux presque magique qui s'est produit en moi ! Il est justement arrivé après chacune de tes deux lettres reçues, en s'extasiant chaque fois sur les inconcevables progrès de ma santé. Aussi, ce soir, suis-je enfermée dans ma petite chambre, ma table devant la fenêtre à laquelle notre chère étoile fait face, comme si on l'avait posée là tout exprès. Dire qu'à cette heure, et si loin l'un de l'autre, nous la regardons peut-être en même temps ! Qu'elle est belle, joyeuse et coquette ! Elle semble me dire : « Lui aussi me trouve jolie, lui aussi me parle d'amour » ; et moi, je réponds : « Danse, danse, ma charmante, je ne suis pas jalouse, car plus tu es belle, plus tu sautes et brilles à ses yeux, plus il pense à moi ! » — Ah ! si je n'avais jamais d'autres rivales à craindre, je dormirais sur mes deux oreilles le reste de ma vie !...

... Me voilà bien embrouillée dans mes traités, en retard avec Gand de dix jours, et du double avec Liège. Tout cela m'attend, tout cela crie, car les artistes de ces deux villes sont en société, et, sur le

récit de mon succès ici, ils croient pour eux à d'énormes recettes : je le souhaite pour tous...

Le ciel est superbe maintenant, tout l'hôtel est dans l'obscurité, et voici notre étoile plus resplendissante que jamais. Minuit, c'est l'heure où tu quittes le théâtre, et, sur la place, elle doit t'éblouir. O chère étoile, dis-lui bien que je l'aime, que mon âme en ce moment a passé dans ta lumière, qu'elle le suit, et qu'elle veillera encore lorsque ses jolis yeux ne te regarderont plus !

Bruxelles, 19 avril 1852.

Pas de lettre ! C'était hier dimanche, ce qui me tranquillise un peu. Peut-être as-tu été à la campagne, sans trouver un instant de liberté pour m'écrire ? car je n'accuse pas ton cœur, qui sait qu'ayant été malade ma pauvre tête doit s'alarmer plus facilement encore qu'à l'ordinaire.

Le temps est bien triste ici ; s'il en est de même à Paris, les champs ne doivent pas être chose fort amusante. Enfin, j'espère encore dans le courrier de ce soir. Oui, j'espère, quelque chose me dit que tu m'as écrit et j'attends avec confiance. Je vais aller à l'église, j'ai besoin de prier et de remercier Dieu chez lui. Depuis quelques jours, je suis étourdie du bruit de sa musique qui semble me dire : « Viens donc ! » Oui, sans doute, j'irai, mais, comme toujours, quand l'église sera calme et vide. Je n'ai besoin d'aucune mise en scène pour croire en Dieu, et je ne vais au temple, au contraire, que pour y chercher un silence qui met ma pensée à l'abri de toute distraction. J'y prierai pour toi et pour les tiens !...

Gand, 23 avril 1852.

La drôle de chose que la poste ; elle m'apporte tes lettres tantôt à une heure, tantôt à une autre, mais enfin elle ne manque pas un jour et je lui dis encore merci.

Tu lances un coup de plume à mes affections théâtrales ; il mérite bien un peu ma sympathie, ce Mélingue que tu railles : c'est le seul que j'aie trouvé sans l'avoir jamais obligé. Il est donc mauvais dans *Benvenuto*? Je sais qu'il y construit une statue qui ne sert jamais deux fois, et je t'avoue que je n'aime pas beaucoup les artistes qui font autre chose que ce qu'ils doivent faire. C'est toujours à contre-cœur que je me suis écartée des conditions ordinaires de mon état ; ainsi, danser, jouer d'un instrument quelconque, me paraît d'une prétention qui frise le ridicule. Cela me produit l'effet du notaire de Scarron « qui fait de tout ». Cette macédoine de talents, d'ailleurs toujours médiocre, fait rire à nos dépens ceux dont c'est la spécialité.

J'ai joué trois jours de suite sans me sentir trop fatiguée. Tu me dis de bien prendre garde à ma voix ; oui, mon Charles, j'en aurai soin puisqu'elle te plaît, puisque souvent tu éprouves du plaisir quand, penchée sur ton cœur, je fredonne un air. Je connais ceux que tu aimes dans mes pièces ; je les soigne toujours plus que les autres et ils sont particulièrement appréciés, applaudis : c'est que je les chante avec la voix de mon âme ; celle-là, vois-tu, je ne la perdrai jamais !

<div align="right">Liège, 30 avril 1852.</div>

La pluie a cessé depuis une heure ; une seule étoile se montre, c'est la nôtre. Elle semble me dire : « Demain, tu seras plus heureuse ; demain, tu auras une longue lettre ! » — Je ne veux rien dire, j'espère et j'attends !

J'ai répété huit heures aujourd'hui. Il faut mon courage et ma patience pour lutter avec la circonstance et les nullités qui m'entourent. Certainement, 930 francs pour ma part, hier, c'est beau ; mais, tu me connais, l'argent est ce qui m'enchaîne le moins, et, en voyant semblable personnel, je serais partie si ce personnel n'était si misérable. Dès sept heures du matin, nos acteurs étaient à la porte du caissier, et

plusieurs attendaient le partage pour pouvoir déjeûner; n'est-ce pas affreux? Aujourd'hui, la location est belle, mais comme ma pauvre *Douairière* sera jouée!...

<div style="text-align:right">Liège, 2 mai 1852.</div>

Non seulement les acteurs de *la Douairière* étaient détestables, mais la cousine, la petite-fille, le fils, tous étaient laids à faire peur : la vilaine famille que j'avais là, mon Dieu! Malgré cela, la pièce a eu un succès fou. Moi, j'étais fatiguée comme si j'en avais joué dix! Je ne sais, en vérité, comment je puis avoir même le sens commun; je ne m'occupe que de mes partenaires, et laisse voir bien certainement sur ma figure les impatiences et l'humeur que ce galimatias me cause; c'est égal, le public me trouve ravissante, étourdissante : ma foi, il est bien bon!

J'ai à te conter une chose amusante sur Nathalie. Tu sais ou tu ne sais pas qu'elle a voulu jouer au Palais-Royal *la Marquise de Prétintaille*, rôle à moi et dans lequel elle n'a produit aucun effet. Cependant la sociétaire de la Comédie-Française s'abaisse à jouer le vaudeville en voyage, trop même pour ce qu'on espère et ce qu'on trouve. Elle a donc joué *la Marquise* à Bruxelles. Or, voici les derniers vers de mon couplet au public :

> Sur mon blason, moi, j'inscris chaque pièce
> Dont le succès vous est dû tout entier :
> Ce soir, messieurs, à ma noblesse,
> Daignez ajouter un quartier.

A la première de ce rôle, Nathalie a dit :

> Ce soir, messieurs, à ma *jeune* noblesse...

Le dimanche, voyant assez de monde, elle a chanté :

> Ce soir, messieurs, à ma *riche* noblesse...

Le lendemain, personne dans la salle; elle soupire :

> Ce soir, messieurs, à ma *pauvre* noblesse...

Et, lorsqu'elle joue un drame avec *la Marquise*, elle dit :

Ce soir, messieurs, à ma *triste* noblesse...

Voilà de l'esprit et du goût... au détriment de la mesure... mais bast ! la Comédie-Française n'y regarde pas de si près !...

Bruxelles, 10 mai 1852.

On m'a volé ma soirée, ou m'a volé mon bonheur ! Nous avons eu à dîner deux personnes de Bruxelles, et, après, on a pris une loge, à condition que je serais de la partie : hélas ! il a fallu céder. Je suis donc allée voir *la Dame de la halle*, que je ne connaissais pas. Il y avait 149 francs de recette ; à une première de M^{me} Guyon, c'est triste ! Je ne suis pas contente d'elle dans ce rôle. Au reste, il y avait fort longtemps que je ne l'avais vue, et je trouve qu'elle outre beaucoup trop la brusquerie, premier type de son talent qui, aujourd'hui, a perdu par l'exagération de ce moyen : tout est heurté d'une façon incroyable.

Notre affaire d'Anvers a été faible. Nous avions contre nous l'ouverture d'une nouvelle exploitation d'été, où l'on entend de la très bonne musique et où l'on a de la bière gratis. J'ai été reçue néanmoins d'une façon admirable, et mon succès a été d'autant plus grand qu'on avait fait courir le bruit que je serais sifflée. Je pars dans trois jours, sans faute. Hélas ! un peu de gloire, c'est tout ce que je t'apporte. Si le sort m'avait mise au monde plus tard, si je t'avais rencontré sur la première route dangereuse qui s'est offerte à moi, si ta main avait saisi la mienne pour m'empêcher de tomber, ce n'est pas le nom de Déjazet qui brillerait aujourd'hui. Que de lauriers et que d'argent nous eussions conquis à nous deux ! Rêve impossible ! Du moins je ferai, je serai ce que tu voudras. Tu me mettras dans une cellule, dans une cave, pourvu qu'aux heures où tu seras libre je puisse en sortir !...

De retour à Paris, Déjazet reprend son service au Vaudeville, mais son absence se fait cruellement sentir à Bruxelles. Sur sa prière, Charles, devenu artiste à recettes, part obligeamment au secours d'Eugène. La mère et l'amoureuse exultent dans les lettres suivantes :

<p style="text-align:right">1^{er} septembre 1852.</p>

Cette fois, mon Charles, emporte, avec mon amour, toute la reconnaissance d'un cœur qui sait comprendre et se souvenir. Merci pour ce que tu viens de faire, en me donnant pendant deux jours les joies du ciel ; merci pour ce que tu vas faire, en portant à mon fils le courage qui commence à l'abandonner. Quant à sa confiance, elle égaie la mienne : tu auras un beau, un grand succès ! Sois béni, toi qui ne me quittes que pour me rendre plus heureuse et plus fière encore d'être aimée !...

<p style="text-align:right">2 septembre 1852.</p>

Je n'ai pas fermé l'œil de la nuit, cher ange, et mon pauvre cœur a marché avec toi. Me voici debout, tu dois arriver à Bruxelles, et le baiser que tu donnes à mon fils vient retentir jusqu'au fond de cette âme si pleine de toi. Le temps est bien triste, bien froid ; ta nuit, j'en suis sûre, aura été pénible. Je suis revenue seule, hier ; à minuit un quart, j'étais sur la place de la Bourse, pensant tu sais à qui ; à minuit vingt-cinq, j'étais à genoux dans notre chère petite chambre, priant tu sais pour qui ? Enfin, je te sais arrivé, et j'ai plus de courage qu'hier, que cette nuit où je te savais si mal, moi qui voudrais te coucher sur des roses !...

<p style="text-align:right">4 septembre 1852.</p>

Je souffre, chère âme, et je viens à toi. En nettoyant ce matin mes oiseaux, une graine m'est entrée dans

l'œil et me fait souffrir l'enfer. Quel bonheur que tu sois loin, je serais furieuse de me montrer à toi avec le bandeau ridicule que l'oculiste m'impose...

Cardaillac est annoncé officiellement au Vaudeville en remplacement de Lecourt, mais Bouffé reste. Avec de pareilles gens nous ferons notre devoir simplement, car faire plus serait de la duperie. Aussi suis-je contente, sous bien des rapports, de ma position vis-à-vis d'eux. Qu'ai-je gagné aux semblants d'amitié dont ils m'ont gratifiée pendant quelque temps ? De leur laisser vingt-et-un mille francs qui, certes, se seraient trouvés aussi bien dans ma caisse que dans la leur. Je ne compte pas mes autres sacrifices, tu les connais et tu sais si je les ferai maintenant. L'oculiste m'a dit de ne pas jouer ce soir ; si c'était pour gagner une heure de ta présence, j'écrirais à l'instant même, mais pour penser, pour pleurer le passé et douter de l'avenir, non : j'irai continuer la seule manœuvre qui me venge bien de mes directeurs, prendre l'argent que, grâce à leur bêtise, je gagne si mal !

Je n'y vois plus... Adieu, je t'aime !...

17 septembre 1852.

J'ai reçu deux lettres de toi aujourd'hui, Charles ; elles ne répondent en rien à ce que je t'ai dit, mais enfin tu les a tracées de tes chères mains, et je les baise comme si elles ne parlaient que d'amour ! Sans doute, ton succès me rend bien heureuse, mais quoi là d'étonnant : ne t'avais-je pas dit que tu ferais révolution ? Quand reviens-tu ? j'ai besoin de le savoir pour préparer mes batteries, faire mes invitations : ce n'est pas petite chose que de fêter ton retour ! Je suis toujours très souffrante, mais le médecin de mon âme ramènera la santé de mon corps...

25 septembre 1852.

Comment, cher ange, ta mère est à Paris et tu es loin d'elle ! Pauvre mère, pauvre fils ! Et c'est moi qui

vous sépare ! O mon Charles, que mon amour te coûte cher ! Aussi, en arrivant mercredi, oublie le passage Saulnier, celle qui l'habite, notre chez nous enfin, et cours embrasser ta mère. Porte-lui tout le bonheur que tu me destinais ; dans le vôtre, je puiserai mon courage. Et puis, comme tu me l'as souvent écrit, il y a toujours une joie dans le devoir qu'on accomplit ; celui-là, je te le jure, ne me donnera aucun regret : ne suis-je pas heureuse de tout ce qui te fait heureux ? Je connais ta tendresse pour ta mère, celle qu'elle a pour toi, et ajouter une heure à celles que vous vivez éloignés l'un de l'autre serait une action coupable. C'est donc bien convenu ; mercredi soir, en arrivant, tu iras rue Richelieu ; au moment où tu presseras ta mère dans tes bras, je ne te demande qu'un mot pour moi : « Merci ! » — Jette-le au vent, je l'entendrai !

Nouvelle réunion des deux amants, attristée par des orages de natures diverses. Tout d'abord Déjazet ouvre imprudemment une lettre de la femme de Charles, et subit, pour ce fait, une verte semonce :

8 novembre 1852.

Mon Dieu, quelle lettre ! J'ai donc commis une bien mauvaise action, ou plutôt tu me méprises donc bien pour blâmer si sévèrement ce que mille autres femmes auraient fait ainsi que moi ! Oui, j'ai deviné, ce n'est pas mon indiscrétion seule qui te révolte, mais le regard d'une femme comme moi te semble avoir souillé les pensées pures que renfermait cette lettre ! Ne m'as-tu pas cependant envoyé jadis à lire une lettre de la même écriture ? N'as-tu pas voulu, une autre fois, que je vinsse au spectacle lorsque, de ton côté, tu ne t'y trouvais pas seul ? Ne suis-je pas exposée à me rencontrer, d'un instant à l'autre, avec celle dont je paierais le titre de toutes les années qu'il

me reste à vivre ? Enfin ne m'as-tu pas fait écrire, de Londres, une lettre destinée à être lue par une autre que toi ? Quoi donc de plus mal dans ce qui vient d'arriver ? Lorsque, pouvant facilement te cacher mon action, je me confesse à toi comme à Dieu, pourquoi me faire entendre que je te suis devenue odieuse et que désormais nous ne pourrons plus nous aimer comme autrefois ? Va, Charles, malgré mon imprudence, je me sens l'âme assez haute pour me juger aussi sévèrement que tu peux le faire. J'ai eu tort, bien tort, mais l'aveu était plus grand que la faute, et je me trouve encore plus malheureuse que coupable. Personne au monde ne respecte ta position plus que moi, et, lorsque mon amour te la rendra trop pénible, tu sais bien que je disparaîtrai de ta vie presque aussi vite que la pensée t'en sera venue. Ne prends pas cela pour une menace de suicide ; non, je tâcherai de vivre, au contraire, pour me souvenir de toi et demander au ciel la conservation de tout ce qui te fait heureux ; mais je partirai, tu sais où ? Et si, malgré ce départ, je dois mourir de ce qui m'a fait vivre, souviens-toi que ton nom sera le dernier que murmureront mes lèvres, et que mon âme ira rendre à Dieu seul cet amour qui l'aura purifiée !

Puis, une question d'intérêt se pose. Déjazet a rompu avec le Vaudeville, où chaque jour lui apportait des misères nouvelles ; Charles, dans un moment d'entraînement, a fait de même, mais l'administration le regrette et lui offre une situation brillante qu'il désire et n'ose accepter, par crainte de blesser son amie. Celle-ci lève alors ses scrupules, avec autant de délicatesse que d'abnégation :

<center>Mercredi, 15 décembre 1852.</center>

Je voulais aujourd'hui avoir une bonne et sérieuse

conversation avec toi, mon Charles. Pour cela, je t'espérais seul, mais mon attente a été trompée. Je ne veux pas attendre du hasard le moment où il me sera permis de m'expliquer sans témoins. Parlons à cœur ouvert. Tu es triste, tu es malheureux, parce que tu regrettes ce que tu as fait. Je ne puis me soustraire au sort qui m'attend ; donne-moi donc le courage de le supporter : sois heureux, sois riche, et je te dirai : « Merci ! »

Tu as cherché tantôt à m'endormir ; j'ai résisté de toutes mes forces, ne voulant pas que tu dusses ma franchise à mon sommeil. C'est bien éveillée que je dois te dire ce que je pense, ce que je sens. Pour moi, pour me défendre, tu as brisé ta position ; encore une fois merci, car tu m'as fait rêver un instant l'oubli de ce que je suis. Quant aux appréciations des lettres anonymes qui traitent ton sacrifice de comédie, je crois inutile de te dire l'importance que j'y attache : j'ai pu douter de ton amour, jamais de ton honneur ! Lorsque l'affaire des Variétés s'est présentée si prompte, si facile, je me suis sincèrement réjouie, je l'avoue, de te voir abandonner un théâtre où les artistes n'ont à espérer de considération qu'en raison du besoin qu'on a d'eux. Mais, hélas ! nos châteaux en Espagne se sont évanouis, et quoique, d'ici à peu de temps, la chute des Variétés doive amener plus que des espérances pour toi, je devine tes ennuis, je comprends ton embarras vis-à-vis des inquiétudes qui t'entourent et te pressent d'accepter le magnifique traité que le Vaudeville te propose. Comment, en effet, expliquer ton refus, lorsque les causes de ta rupture disparaissent dans ton nouvel engagement ? Ton vrai, ton seul motif est dans ton cœur. Mais, me crois-tu capable d'accepter plus longtemps le désaccord dans ton intérieur et le presque oubli de tes devoirs ? Qu'est-ce, mon Dieu, que l'orgueil de M^{lle} Déjazet écrasé sous les pieds de quelques filles et de quelques sots ? Est-ce que, pour dix minutes de ta joie, je ne donnerais pas dix années de ma propre vie ? Souviens-toi de ma lettre de Rouen, et marche

sur mon corps si j'obstrue la route que tu dois suivre. Deux mots guériront vite mes blessures : « Je t'aime et je t'estime ! » — avec cela, Charles, j'irai au bout du monde, pour y mourir en bénissant ton nom. Encore une fois, bannis tout scrupule à mon égard, songe aux existences dont tu réponds devant Dieu. C'est une fortune qui vient à toi ; ne la laisse point échapper. Tu le vois, on brise une position plus vite qu'on ne la refait : j'en suis un grand exemple, moi, vers qui personne n'est venu !

Et maintenant, Charles, pense tout haut, car je suis ton meilleur ami !...

L'hésitation de Charles cesse à la lecture de ces lignes touchantes, il accepte les vingt-quatre mille francs d'appointements que le Vaudeville lui propose, et Déjazet repart courageusement en province. Combattant les douleurs de la séparation par l'espoir d'un avenir commun, les deux amants ont fixé à six mille francs de rentes le chiffre qui leur permettra de quitter le théâtre pour vivre en tête-à-tête dans quelque campagne. Ce chiffre, Déjazet a juré de l'atteindre, bien qu'elle n'ait en l'avenir rêvé qu'une confiance médiocre. Tout ce qu'elle exige, pour prix de ses efforts, c'est que Charles ne manque pas un jour d'aller passer quelques instants dans l'appartement du passage Saulnier, pour lire ses lettres et y répondre. La correspondance reprend donc de plus belle, si exacte et si touffue que force nous est de n'en donner que les passages contenant d'amoureuses formules ou relatant des incidents caractéristiques.

Paris, 25 février 1853.

Adieu, mon Charles; j'ai voulu partir ce soir, parce que, de huit heures à minuit, je saurai où tu es, je serai où tu seras ! Je te quitte plus triste que je ne puis le dire. Me voilà lancée dans une vie de fatigue et d'abandon, car je me sens plus seule que jamais. D'ordinaire, je m'éloigne en laissant derrière moi une position qui m'attend, un devoir qui me réclame, quelque chose enfin qui me sauve de l'oubli; cette fois, rien ne m'enchaîne, rien ne m'attend; mais je te laisse heureux comme gloire et comme argent, cela suffit pour me donner courage... Adieu, je vais demander au hasard ce que je ne trouve plus ici, et pourtant j'y laisse un trésor : garde-le moi bien, Charles, et souviens-toi !...

Dijon, 4 mars 1853.

J'ai répété hier soir avec un mal de tête comme tu en as, ce matin je ne suis guère mieux et ne puis t'écrire que quelques lignes; cela me coûte d'autant plus que j'ai l'air de vouloir te punir du peu de longueur de ta lettre. Il n'en est rien, cher ange; merci au contraire de ce que tu me dis; merci de ton amour : il fait ma vie, mon courage, il fera ma fortune. Dimanche, j'ai fait salle comble; le jour de la Passion ! aussi un prêtre a-t-il dit au sermon que le diable avait pris les traits d'une actrice pour éloigner les Dijonnaises du sentier de la vertu *(textuel)*... Je souffre de corps et d'âme, mais ta vie est calme parce que celle d'une autre l'est aussi, qu'importe le reste, et à part mes enfants pour qui je travaille, une fois ma tâche remplie, leur sort assuré, à qui mon existence sera-t-elle nécessaire? Notre séparation ne doit donc donner de douleur qu'à moi, car je suis seule et ne lis sur aucun visage le remerciement de mon sacrifice; aussi je me couche avec le découragement au cœur, je prie sans espoir et je m'endors en désirant ne pas me réveiller !...

Dijon, 17 mars 1853.

Je ne t'ai jamais dit que j'avais ajourné ma réponse à la Gaîté et que je dusse l'envoyer d'ici. Comme j'attendais la réponse d'Hostein au chiffre que je lui avais fixé, je t'ai dit : « Que faut-il faire ? » Tu m'as répondu alors : « Cela te regarde » — et j'ai cru voir, dans ces paroles, ou ton peu de désir de ma présence à Paris, ou la crainte de m'entraîner dans une fausse route. Cette dernière supposition a prévalu. Je me suis reportée aux premières répétitions de cette malheureuse pièce, je me suis remise face à face avec toutes les circonstances, et je me suis dit : « Il a fallu une immense, une sincère conviction à Charles pour avoir fait obstacle à tant d'espérances ; une chute est donc possible, et une chute au théâtre de la Gaîté c'est la fin de moi à Paris et même en province. La province, c'est ma dernière ressource, c'est le pain de mes vieux jours, je joue donc tout dans cette affaire : il faut partir ! » — Et je suis partie, et jusqu'ici le sort me favorise. Si tu savais avec quelle joie je regarde et compte l'argent que le régisseur m'apporte ! Et comme j'en suis avare ! Il me semble que dix sous mal dépensés reculeraient d'autant d'années mon retour vers toi. Doutes-tu encore de ma raison, et n'es-tu pas sûr que, si Dieu me laisse la santé, je serai riche bien avant le terme que tu m'as fixé. De ton amour dépend tout ; garde-le moi, mon Charles, bientôt j'irai t'en demander compte. Je clôture ici le 20, tu sais donc où je serai le 21. Apprête tes bras, que je m'y précipite ; ton âme, que je m'y fonde tout entière !...

Paris, 25 mars 1853.

Encore un départ ! Faut-il ajouter encore un retour ? et, comme dit Victor Hugo, l'avenir est-il à nous, pour oser parler ainsi ? L'avenir, c'est pourtant vers lui que tendent mes espérances. Tu me le promets si beau ! Aussi je pars avec courage, pour gagner tout ce bonheur. J'emporte celui que tu viens de me donner ;

il a passé vite — quelques instants en quatre jours — et maintenant deux mois sans te voir! La part du mal l'emporte sur celle du bien! Mais je suis ingrate envers Dieu, envers toi! Pardonne, ange aimé, si, près de m'éloigner, mon pauvre cœur saigne et murmure; dans quelques heures, je serai plus forte, car ces quelques heures seront déjà un à-compte sur le retour. Adieu, Charles; à toi toutes mes pensées de cette nuit, comme à toi tous les jours de ma vie!...

Dijon, 29 mars 1853.

Quand je te disais que le gargarisme avait été étranger à mon mieux; hier j'en ai usé toute la journée, toute la soirée, et je n'ai pas fini le spectacle. Ta lettre, le pain de mon cœur, me manquait, j'ai succombé.

Figure-toi que je jouais *le Moulin*, *Lisette*, et les deux premiers actes de *Gentil-Bernard*. Je terminais par là, et, comme ce diable de deuxième acte finit mal, surtout pour une clôture, j'avais composé quelques vers en forme de couplet que je voulais chanter en défilant devant le public. En province, tout se sait; le secret était donc éventé et l'on attendait le fameux couplet; mais, ne pouvant même plus chanter ni parler ceux de mon rôle, je suis arrivée en toute hâte au grand final, disparaissant comme à l'ordinaire, par le fond du théâtre. Il y avait un pas après, et, pour éviter l'entr'acte, le régisseur sonne aussitôt. Comme on ignorait l'endroit choisi pour le couplet, on croit que je vais reparaître et l'on attend. La danse finie, on attend encore, mais la rampe qui s'éteint, les musiciens qui disparaissent font comprendre que la farce est jouée, et le bon public sort en emportant, non sa veste, mais les fleurs et les vers qui m'étaient destinés. Quel misérable dénouement, pour moi surtout qui ne t'avais pas envoyé ma jolie couronne de la veille dans l'espoir de la faire voyager aujourd'hui en nombreuse compagnie. La vilaine voix, et que j'ai souffert! Heureusement le diable s'était lassé, et mon

premier regard en rentrant dans ma chambre est tombé sur ta chère écriture, mais j'ai renvoyé tout le monde avant d'ouvrir l'enveloppe, car je lis tes lettres comme je fais ma prière !...

Besançon, 5 avril 1853.

Je rentre de ma répétition du matin avec ta petite lettre qui est venue m'y trouver et qui semble se venger de la mienne en ne m'apportant que quelques lignes. Hélas ! quand je t'écris si peu, j'en suis la première punie. Il fait un soleil brillant, il y a bien des jours que je marche dans l'eau et que je vois un ciel gris, eh bien, je délaisse ce bon air pour venir m'enfermer et causer avec toi.

La troupe ici est déplorable. Quelle belle-mère, quelle fiancée avait hier Richelieu ! Mais la pièce est si délicieuse qu'elle combat l'entourage de son héros ; les autres n'ont pas cet avantage, et j'ai bien peur d'une misérable clôture.

Mon camarade Bouffé fait-il toujours recette aux Variétés ? Il doit être bien heureux, au milieu d'une troupe pareille ; rien ne l'inquiète, tout est à lui, tout est pour lui ! Et ce manant de Carpier, qui a préféré une recette tous les deux jours à moi qui certes aurais fait plus de mille francs par soirée ! Oh ! que j'ai tous ces théâtres en horreur ! De quelle humiliation ils m'ont payée ! Heureux celui qui te possède : si mes malédictions sont entendues, c'est le seul qui ne périra pas !

Besançon, 8 avril 1853.

Je pars ce soir et j'ai de la besogne. Régisseur et femme de chambre sont en pâte de guimauve. — O ma chère Lise, où es-tu, toi si vaillante, si dévouée ! Si tu me voyais à cette heure debout, remuant malles et paquets comme un vrai domestique, tu pleurerais des larmes de sang sur la pauvre maîtresse que tu soignais et dorlottais si bien ! Hélas ! dois-je te regret-

ter, et l'égoïsme de mon cœur ne doit-il pas se taire en face du repos éternel dont tu jouis ? Plus de douleurs, de regrets, de déceptions pour toi, qui savais si bien concevoir et sentir ! Dieu t'a sauvée d'un profond chagrin en t'épargnant le dénouement d'une carrière qui faisait ta joie et ta fierté. Froissée, presque chassée du berceau de mes succès, de ce Paris « protecteur des arts, ami des artistes », me voilà seule et tellement dégoûtée du théâtre que je n'apprécie plus la gloire qu'en raison de la recette qu'elle produit. Aujourd'hui, Lise, tu compterais les fleurs, moi l'argent; tu ne trouverais plus le soir cette gaîté, cet orgueil que tu lisais sur ma figure, et, au bout de mes mains, cette générosité que tu blâmais pour la forme, mais que ton grand cœur comprenait si bien. Je rentre silencieuse, inquiète du chiffre qui m'attend; je donne ou oublie mes bouquets, et je ne souris qu'au sac qu'on me présente, surtout s'il est bien lourd. Je ne suis donc plus la femme que tu aimais, l'artiste que tu admirais : tu as bien fait de mourir !

. .

J'ai eu hier une clôture magnifique : 1,800 francs de recette, 773 pour ma part; total de mes trois représentations, 2,200 francs. Si Genève se conduit ainsi, j'avancerai l'avenir. J'attends ta dernière lettre ici, mon Charles, je l'emporterai sur mon cœur pour attendre dimanche. Il me semble que, d'ici là, j'ai un mois à franchir, et pourtant, entre ta lettre d'aujourd'hui et celle qui m'attend, il n'y a qu'un jour; mais un jour sans te lire, c'est un jour de deuil!...

Genève, 10 avril 1853.

Enfin, m'y voici; mais quel voyage, et quelle triste arrivée ! Ton portrait, ta belle et chère image cassée, brisée, dans le portefeuille où je la serre ordinairement !... Je me suis empressée d'enlever avec soin tous les morceaux de verre; ta main est un peu marquée, quant à la figure, j'espère qu'elle n'aura rien. Je vais courir chez un marchand pour qu'il la couvre

bien vite et fasse une boîte qui, désormais, le préservera d'un pareil malheur. Oh! j'ai bien pleuré, va!...

Partie vendredi à huit heures du soir, je suis entrée dans mon lit aujourd'hui dimanche, à quatre heures du matin. Depuis Pontarlier, il y avait deux pieds de neige, et les pauvres chevaux nous ont menés au pas jusqu'au dernier village de France. C'est bien merveilleux, ce que j'ai vu, d'immenses et blanches montagnes qui font rêver plus haut qu'elles encore! Ah! si je t'avais eu près de moi, comme tu aurais été heureux, car ce sont là des choses que tu aimes parce qu'elles sont grandes et sérieuses : elles ne ressemblent guère à celles au milieu desquelles nous vivons d'ordinaire !...

Genève, 13 avril 1863.

Le courrier de Paris, partant à six heures du soir, arrive à Genève de dix à onze heures le lendemain soir, mais la distribution ne se fait que le matin suivant. Seulement, à quelques personnes bien connues, bien pressées, on accorde la faveur d'obtenir les lettres le soir à onze heures, et comme on me connaît à la poste et que l'on sait que je suis pressée, j'ai trouvé ta lettre à minuit. Tu juges de ma joie! J'ai cru d'abord que c'était celle du dimanche, en retard pour quelque cause, mais en lisant cette ligne : « Je n'ai pu t'écrire hier », j'ai reconnu mon erreur, et comme, pauvres humains que nous sommes, rien ne nous satisfait complétement, j'ai souri à mon bonheur présent en donnant un soupir à celui qui m'échappait aujourd'hui, car aujourd'hui je n'ai rien à attendre, si ce n'est la même surprise que l'on m'a faite hier, par galanterie sans doute.

J'ai eu hier un triste début : beaucoup de gloire et peu d'argent. 700 francs de recette, dans une ville qui me demande depuis cinq ans! On me dit que demain ce sera magnifique, qu'on a voulu savoir, qu'on se méfiait de moi... toujours la même chanson. Il en est du théâtre comme de ma vie. On m'ôte jusqu'à ma che-

mise !... tu sais cependant si je tiens à la garder? — Enfin, les bravos, les rappels, rien n'a manqué... que l'argent. Autrefois j'aurais remercié des uns en méprisant l'autre, aujourd'hui c'est tout différent. J'enrage d'avoir quitté Besançon où ma dernière représentation m'a valu près de 800 francs, où plus encore m'était assuré, puisque j'augmentais chaque fois. Genève, une ville si grande et si vivante, n'a pas trouvé 1,500 francs à m'apporter de confiance, lorsqu'à Dijon, en Carême, ma première a été jusqu'à 1000 francs. Ah! si demain je ne vois pas un énorme changement, je salue la patrie de Guillaume Tell et je vais « travailler ailleurs », comme on dit ici. Ne me néglige donc pas, je t'en conjure, car, devant l'avenir qui recule, j'ai besoin de courage, et tu sais de qui j'en attends!...

Genève, 10 avril 1853.

Ta lettre m'a été remise hier avant d'entrer en scène ; si cela continue, je l'aurai bientôt du matin au soir. Vive ce brave facteur qui semble si bien comprendre les amours, il restera mon meilleur souvenir de Genève! Hier, j'ai fait 1,400 francs ; cela augmente, comme tu le vois, mais lorsque je serai à 2,000 francs ce sera probablement la veille de mon départ, et alors que d'argent perdu ! On espère pour demain avec *la Douairière* et *le Postillon*, spectacle entièrement neuf ici, car jusqu'à présent ce que j'ai joué était connu et c'est justement à cause de cela que les Genevois n'avaient pas confiance. Les « Déjazet » de province me perdent, elles disent *le mot* à coups de canon, et le public de s'écrier alors : « Si la doublure procède ainsi, qu'est-ce que l'étoffe doit être ! » — Voilà pourquoi je m'éloigne ordinairement des nouvelles villes ; je préfère retourner où je suis connue : je vais donc à Nancy avec confiance ; si le temps n'est pas trop bleu, j'y ferai, je crois, de bonnes affaires...

Genève, 23 avril 1853.

Ta lettre de jeudi commence à cinq heures, et, la

veille, tu ne m'as pas écrit. Donc tu n'as pu, sans
doute, aller chez nous ni mercredi ni jeudi. Voilà de
tristes jours, car si je souffre de ton silence forcé, je
souffre presque plus encore de savoir que tu vis vingt-
quatre heures sans m'entendre dire : « Je t'aime ! »
— J'ai l'habitude des sacrifices et des privations, moi,
aussi mon cœur et mon âme les défient-ils ; mais toi,
préoccupé de ta responsabilité d'artiste, le temps que
tu arraches à ton devoir pour venir à moi ne deviendra-
t-il pas une fatigue, une sujétion qui lassera tôt ou
tard ton amour ? Joins à cela l'absence de mes lettres
qui t'attendent au passage Saulnier des heures, des
jours, et tu comprendras mes craintes. Brise donc
avec une exactitude qui dure depuis trois ans ; ne
m'écris désormais que quand tu pourras, mais du
moins ne laisse pas passer un jour sans aller chez
nous ! Si tu savais le prix que j'attache à ta visite
régulière, et la douce pensée qui me berce à l'heure
où je te crois, où je te vois dans ce pauvre boudoir !
Cet instant, ces cinq minutes que je te demande, tu
peux les trouver toujours, n'est-ce pas ? Laisse donc
partir la poste, mais viens !...

Genève, 27 avril 1853.

C'est bien décidé, je pars dimanche, après le spec-
tacle ; on ne manquera pas de le mettre sur l'affiche
pour qu'on ne puisse douter de ma clôture définitive,
ce à quoi les Genevois ne veulent pas croire, car ils
sont comme des fous maintenant. Une députation de
quarante messieurs s'organise pour venir me prier
demain de rester huit jours encore. Pauvres gens, et
le 19 mai qui se place entre nous ! Non, non, je pars ;
cela les apprendra à n'avoir pas eu confiance en
M^{lle} Déjazet. On prétend que la salle serait comble
désormais tous les soirs, je m'en moque : j'aime mieux
Nancy, qui ne me mettra plus qu'à huit heures de
toi !...

Pourrai-je jamais assez embellir Seine-Port, ce
paradis où nous aurons vécu huit jours d'une vie dont

les anges seront jaloux ! N'est-ce pas là que je dois mourir ? N'est-ce pas là que mes deux mères dorment et m'attendent ? N'est-ce pas pour conserver cette retraite que je travaille aujourd'hui sans relâche ? Et, par-dessus tout cela, ne l'aimes-tu pas, cette maison où tu m'as dit un soir, couché sur le foin, les yeux fixés au ciel : « Je me trouve heureux et ne regrette rien ici ! » — Ce soir-là, mon Charles, le ciel était bien bleu, les étoiles bien brillantes ! Si je dois vieillir à Seine-Port, je reverrai ce même ciel, ces mêmes étoiles ; tout cela n'aura pas plus changé que mon cœur, que le tien peut-être, car tu n'auras à regretter en moi ni la jeunesse ni la beauté. Ce que je serai, je le suis déjà ; quelques rides nouvelles ne te feront pas plus peur que celles que tu comptes depuis trois ans sur mon visage, et moi je te verrai toujours beau, car tu as un long avenir devant toi. Fais-le riche en même temps que glorieux ; la gloire s'efface vite et ne sert qu'à faire des ingrats ; évite à ta fille la nécessité d'illustrer son existence : sois heureux par ton enfant, et par tout ce qui a le droit de t'aimer !...

<p style="text-align:right">Nancy, 5 mai 1853.</p>

Je ne t'ai point écrit hier, mon chéri, parce qu'en arrivant j'ai trouvé un cruel ennui. Tourtois, parti de Dijon avant-hier, me guettait au bureau d'ici pour me demander si j'avais avec moi la malle de musique. On avait refusé de charger nos énormes bagages sur deux voitures et nous les avions partagés, c'est-à-dire que Tourtois s'était chargé d'une partie, moi d'une autre, le reste devant partir les jours suivants. J'avais, pour mon compte, ce qui m'est nécessaire, mais Tourtois avait oublié la malle de musique, dont il est régulièrement chargé. Nous voilà, hier à cinq heures, comme des fous, moi criant, tempêtant, et certes il y avait de quoi : passer trois nuits pour arriver à jour fixe et se trouver dans l'impossibilité de débuter ! Nous télégraphions à diverses personnes pour éviter de remplacer *Colombine* par *Richelieu*, ce qui, avec une bande, eût

été chose détestable, mais aucune réponse ne nous parvient : « Morbleu, dis-je à Tourtois, je vous avais pourtant bien recommandé de prendre la musique de mon début dans votre propre malle ! » — Elle y était ; le sot avait cherché hier sans la trouver et sans se souvenir même qu'il l'y avait mise ; ce matin, en cherchant de nouveau, il la trouve enfin. Mais l'affiche de *Richelieu* était faite, il a fallu coller une bande portant *Colombine*, bande qui n'est pas de même couleur. Comme, après tout, le spectacle qu'on donne est bien celui annoncé depuis trois jours, j'espère que cela ne fera aucun tort. Seulement, au lieu de me coucher après trois nuits passées et quarante-six heures de diligence, j'ai été forcée de courir au théâtre faire répéter *Richelieu*, dont la musique est ici ; mais, après le premier acte, le corps a cédé : il m'a fallu quitter, et je suis tombée dans mon lit plutôt que je ne m'y suis mise !

Nancy, 14 mai 1853.

Si près, et ne pas voir ta pièce ! est-ce que c'est possible ? Fais le malade, je t'en conjure, il le faut, je le veux ! Ecris-moi de suite ce que tu auras fait, et dussé-je passer la nuit, dussé-je, comme un pauvre chien, courir en m'écorchant les pattes, je viendrai mourir en léchant les mains de mon maître. Je joue un spectacle d'enfer lundi, mais, si tu passes mardi, je te le répète, soit sur les mains soit sur la tête j'arriverai ! — J'arriverai juste pour entrer dans ma baignoire ; le mouchoir te dira : « J'y suis » et ta bonne petite main portée à ta bouche répondra : « Je te vois ! » — Mais après, pourras-tu venir chez nous ? Souviens-toi de la rue de l'Echiquier, du pauvre petit lit où tu es venu me surprendre, du boulevard Soupiro où, à minuit, tu m'as dit, à travers ma porte fermée : « Me voici, je t'aime, à demain ! » Ces jours heureux, mon ange, rends-les moi. Viens, viens, la même âme t'attend, le même cœur te recevra !...

Nancy, 21 mai 1853.

Je suis arrivée à minuit, mon Charles, ce qui fait onze heures de route. C'est dur, surtout lorsqu'on sent que chaque pas vous éloigne de ce qu'on aime. Mon voyage a commencé tristement. A deux kilomètres de La Villette, un pauvre chef de train, voulant fermer une portière pendant la marche du convoi, est tombé sous les wagons et a été broyé. C'est à La Villette seulement qu'on a pu envoyer à son secours, et le télégraphe d'Epernay nous a dit qu'il n'y avait aucun espoir. Le malheureux avait les bras et les jambes emportés ; c'était un jeune homme marié depuis dix jours ; sa femme, qui est des environs, l'attendait ce soir à une station avec toute sa famille : quelle douleur à la triste nouvelle ! Cet accident a contribué à rendre mon voyage plus pénible encore ! J'ai été seule pendant la plus grande partie de la route, et mes tristes réflexions n'étant distraites par rien, j'y suis restée enfouie tout à mon aise. Ta petite mine était pâle lorsque je t'ai quitté ; ton nouveau rôle te fatigue et l'agonie qui le termine, si simple et par cela même plus coûteuse à ton génie, abat ton pauvre corps ! Quand je pense que tu oses nier ton émotion ! Allons donc, est-ce qu'on exprime ainsi ce que l'on ne sent pas ? Tu t'abuses et je ne veux pas te croire, ce serait effrayant pour mon amour. Non, non, tu dis trop bien : « Marco, mon Dieu, que je t'aime ! » pour que je ne croie pas que dans ta pensée tu ne changes qu'un nom ! Le vrai, je ne veux pas te le dire ; il me semble plus doux de le laisser au bout de ta plume, qui peut-être l'écrira pour moi !...

Nancy, 22 mai 1853.

Les preuves d'amour que je reçois devraient, dis-tu, me rendre heureuse et confiante ? C'est vrai ; mais je te l'ai dit cent fois, tu n'es pas seul, toi, et tu trouves dans les affections qui t'entourent des joies qui ne m'attendent jamais. Et puis, tu es le maître de ma vie ;

la tienne n'est pas, comme la mienne, suspendue à une volonté, à une larme qui peut me dire : « N'aime plus ! » Tu t'endors dans la certitude de ce que je serai demain, tu te réveilles dans celle de ce que je suis aujourd'hui ; tu comptes chaque heure en te disant : « Elle pense à moi, elle n'aime que moi. » — Aussi ai-je plus que toi besoin de courage. Je suis allée aujourd'hui en demander au ciel. L'église était déserte ; c'est ainsi que je m'y trouve bien. Dans cette sainte maison mon âme est à son aise, mon esprit plus calme ; j'y porte mon amour sans éprouver de remords : Dieu l'approuve donc ? En retrouvant, comme la dernière fois, les belles marguerites blanches qui entourent l'autel de Marie, j'ai eu l'envie d'en voler une pour l'envoyer à ta fille ; mais, en tendant la main, je me suis sentie prise d'une honte qui m'a retenue ; une voix semblait me dire que cette fleur, cueillie par moi, ne pouvait apporter à ton enfant rien de pur ni de sacré, et je me suis éloignée, triste et confuse !...

<p style="text-align: right">Nancy, 25 mai 1853.</p>

Je suis rentrée hier soir si fatiguée, si abattue, que le courage de veiller pour t'écrire m'a fait faute. C'est qu'aussi, après deux jours de travail pour composer un spectacle neuf, se trouver en face de 480 francs de recette, c'est désespérant. Depuis cette semaine, j'ai à braver non seulement le temps devenu magnifique, mais encore une foire annuelle amenant avec elle une foule de petits spectacles, qui, pour être moins coûteux que le nôtre, n'en sont peut-être que plus amusants. Joins à cela le Cirque qui ouvrait hier, puis un certain juif devenu prédicateur chrétien soi-disant à cause d'une apparition de la Vierge, et tu comprendras qu'avec une telle concurrence de comédiens une pauvre actrice comme moi devait compter plus de banquettes que de spectateurs. Je suis donc rentrée à mon hôtel la tête basse et le sac léger. Je mourais de faim, car je

n'avais pas eu le temps de dîner, mais j'ai boudé contre mon estomac et contre mon cœur : je n'ai ni soupé ni écrit !...

Metz, 2 juin 1853.

Encore la pluie ce matin, quel triste temps ! Pauvre Seine-Port, tu me donneras moins de regrets dimanche, car, à la tournure que prend la location, à ce qu'on me rapporte des conversations de la ville et des cafés, je dois faire immensément d'argent, et le directeur, qui compte sur au moins 2,000 francs dimanche, n'aurait jamais voulu me laisser partir. J'ai bien un bon petit : « Je veux ! » tout prêt à lui fermer la bouche, puisque je n'ai pas de traité, par conséquent pas de nombre de représentations fixé, mais à côté de ces mots qui sortiraient de mon cœur, il y a une diablesse de conscience qui a la prétention de crier plus fort, et qui dit : « M^{lle} Déjazet, c'est justement parce que vous n'avez pas de traité que vous devez vous conduire en honnête homme. De plus, vous n'êtes pas ici dans des conditions ordinaires. La saison théâtrale est finie ; le directeur, pour vous avoir, a organisé un personnel qu'il ne peut payer que par vous. N'ayant gardé que de quoi servir votre genre, une représentation sans vous devient impossible : que ferait-il donc si vous l'abandonniez ? » — Que répondre, ami, à une conscience qui s'exprime si clairement ? Ce que tu répondrais toi-même, ce que tu me souffles en ce moment, ce que j'entends et comprends comme le jour de ta première, que ta loyauté n'a pu sacrifier à mon amour. Il te demandait vingt-quatre heures de retard, tu ne l'as pas voulu, et j'ai courbé la tête devant tes scrupules. Dieu sait pourtant si l'on devrait en avoir vis-à-vis de ceux qui te baisent les pieds en ce moment parce que tu les nourris, et qui t'écraseraient s'ils te jugeaient inutile à leur fortune ! Mais ce que nous faisons, nous le faisons

pour nous, en trouvant du bonheur à être ce qu'ils ne sont pas!

<p style="text-align:center">Metz, 15 juin 1853.</p>

Pas de lettre! Je n'ai plus d'espoir qu'en demain matin! En voilà pour vingt-quatre heures à attendre la vie, cette vie que vous tenez dans vos mains comme un pauvre oiseau qui étouffe et auquel vous rendez un peu d'air de temps en temps!... — Rouvière est victime de sa loyauté; il est venu ici sur parole pour jouer après moi, et hier, en dépit de nombreuses répétitions, ses partenaires sont partis pour Paris, de façon que le voilà dans l'impossibilité de jouer et de rattraper les quelques centaines de francs qu'il a dépensés ici. Je ne puis te peindre le chagrin que j'en éprouve; c'est un homme si doux, si résigné! Oh! les vilaines gens que les cabotins! je n'avais pas besoin de cela pour les mépriser!... — J'ai travaillé à mes malles toute la soirée, et j'ai les reins si douloureux que je ne sais comment me tenir. Il me faudra recommencer demain! Ah! ma pauvre Lise, où es-tu? toi qui passais courageusement les nuits en me disant : « Couchez-vous, reposez-vous bien, tout sera fini demain matin! » Chère fille, si vaillante, si dévouée, qu'es-tu devenue? Ce que je deviendrai, ce que nous devenons tous : rien! mais, en ce moment, je suis quelque chose, car je souffre horriblement!...

<p style="text-align:center">Bar-le-Duc, 18 juin 1853.</p>

Décidément, chéri, je plie sous les honneurs. La foule hier m'attendait au chemin de fer, et pas des manants, s'il vous plaît, mais de belles et grandes dames, dont le visage tout aimable semblait demander comme faveur au mien un regard, un sourire. Ma voiture a été suivie jusque chez le directeur, qui était heureux et fier de mon premier succès. On m'en prépare un second ce soir : 800 francs de loca-

tion, dans une salle qui fait 700 francs au plus et dont on a doublé les prix; une grande partie de l'aristocratie a retenu des places, enfin la ville est en révolution : le bénéficiaire sera content! — Si tu savais à quoi tout cela me fait rêver! A mon enfance d'abord, que mon pauvre père a protégée ; puis à l'avenir qu'il caressait dans sa tête d'artiste et dans son cœur d'honnête homme : « Ma fille aura du talent, disait-il toujours, et elle sera sage ! » — Hélas ! s'il avait vécu, j'aurais aujourd'hui un bras pour me conduire à travers ce monde qui ne salue que mon talent, un cœur à faire heureux de mes succès, un mari enfin qui peut-être porterait ton nom, car, il y a dix ans, ne pouvais-tu pas m'aimer ? tu m'aimes bien aujourd'hui !... C'est avec la tête pleine de ces rêves, le cœur gonflé des regrets qu'ils m'apportent, que j'écoute le concert d'éloges qu'on m'adresse, et que je vois tomber à mes pieds des fleurs que seule je ramasse !... Heureusement la réussite de la bonne action que je viens faire ici ranimera ma philosophie ; c'est si consolant de consoler ! ..

Paris, 9 juillet 1853.

Je pars plus triste qu'à l'ordinaire, Charles, car je te laisse inquiet et souffrant. Puisse le ciel que je vais prier avant de te quitter veiller sur la santé de ton cœur et de ton corps; j'oublierai alors mes plus grandes peines en me disant : « Il est heureux ! » — C'est dans cette pensée que je puise du courage lorsque je me sens faiblir devant les conséquences de notre position, et ce n'est pas ma faute si, malgré mes efforts, tu lis souvent sur mon visage ce qui se passe dans mon âme. Sois donc assez généreux, puisque tu me devines si bien, pour ne jamais m'interroger comme tu le fais quelquefois, car je souffre doublement devant tes questions. Laisse à moi seule le soin de porter le poids des douleurs que Dieu nous impose ; en me donnant ton amour, il m'a faite trop riche pour que j'ose me plaindre !...

Nantes, 14 juillet 1853.

Moi qui attendais ce matin une si bonne et si longue lettre ! Sept lignes ! c'est bien peu quand le cœur a si faim, car, pour le corps, voilà trois jours qu'il est à jeun ; aussi ai-je eu de la peine à finir hier mon spectacle. A cinq heures j'étais prête à envoyer dire d'afficher relâche, mais comme, de ma fenêtre, je vois le théâtre et qu'à cette heure déjà il y avait queue jusqu'au milieu de la place, j'ai pensé aux rentes rêvées et je me suis dit : « Si Charles était là, il me dirait : courage, ma Pauline, c'est quelques jours de notre bonheur que tu vas gagner ! » — Je me suis donc traînée dans les coulisses et j'ai joué *Lauzun !* Mais j'ai la fièvre et vais passer cette journée au lit...

Nantes, 23 juillet.

Tu me demandes quand je termine ici ? Lundi en huit probablement, puisque Rachel joue le 4 et le 5. D'ailleurs, répétant à Paris le 15 août, je veux, comme c'est convenu, te donner avant quelques jours de liberté.

Figure-toi, mon Charles, qu'au moment où je t'écris, il se passe sous mes fenêtres un spectacle qui me navre le cœur. C'est le jour où l'on ramasse tous les chiens non muselés, et c'est pitié de voir ces pauvres bêtes, attachées derrière des tombereaux, se débattre en criant au milieu d'une méchante foule qui rit et s'amuse. J'en suis tremblante au point de pouvoir à peine tenir ma plume. Carlo est là devant moi, dressant les oreilles aux gémissements de ses malheureux frères. J'ai tout fermé pour tâcher de ne rien entendre, mais cela ne m'épargne que la vue...

J'ai été obligée de suspendre ma lettre, j'avais des larmes plein les yeux... Dieu merci, tout est fini, et les pauvres victimes sont loin. Certainement les conséquences des accidents que l'on veut éviter sont

bien affreuses, mais ces chiens qu'on emmène ne sont pas malades et il est désolant de les savoir tués par précaution !...

Je fais partir un cent de sardines fraîches à ton intention ; pense à moi en les croquant. Chacune te porte un baiser, sur un triste parfum sans doute, mais chaque chose doit sentir son fruit, et je ne puis vraiment laver ces demoiselles à la verveine !...

Nantes, 27 juillet 1853.

Je n'ai pas voulu, cher ange, te fatiguer l'esprit de ces tracasseries de théâtre, dans lesquelles on ne trouve toujours que vilenie et déloyauté. J'ai dit à Eugène au sujet de l'augmentation de moyenne exigée par M. Carpier ce que je devais dire : que n'étant nullement la cause du retard mis à l'exécution de notre traité, je ne devais pas subir une augmentation de 200 francs par représentation ; qu'il était assez désagréable pour moi de voir Mme Ugalde prendre ma place, etc. Voici la réponse de ce monsieur : « J'ai un traité avec Mlle Déjazet pour *l'Ecole de Brienne* ; si vous ne voulez pas m'accorder ce que je demande, restons dans notre traité, jouons *Brienne*, et que votre mère vienne répéter demain ! » — J'ai lu et relu mon traité qui, malheureusement, porte que je suis engagée pour jouer cette pièce. Que faire, pauvre ami ? Venir me traîner dans cette drogue, que la circonstance du sacre pouvait seule excuser ? M. Carpier, tout à Mme Ugalde, se soucie très peu de moi ; il me sacrifierait même avec plaisir, car, en ce moment, je mets des bâtons dans les roues de sa grande chanteuse. Que faire, encore une fois ? Rompre ? Je l'ai proposé, en craignant un *oui* qui m'eût obligée à rester loin de toi ; heureusement Eugène n'a pas transmis ma proposition, et j'ai enfin signé ce traité d'un mois qui, si je réussis, aura ma vengeance au bout. Après tout, je ne risque que de gagner cent francs juste par jour ; avec cela on ne peut mourir de faim ; et puis, octobre est une bonne

saison, ce serait le diable si je ne passais pas
1,200 francs : je me résigne donc à ce nouveau souf-
flet, dont je tâcherai de rendre l'équivalent.

Depuis deux jours, je vais mieux ; mes recettes,
toutes faibles qu'elles sont devenues, me donnent
toujours 500 francs l'une dans l'autre. Ah! sans ce
maudit argent, comme au « Reviens! » qui est là
devant moi, je m'élancerais avec joie, avec trans-
port, sur la route qui ne nous sépare que de dix
heures! Ne l'écris pas une seconde fois, ce mot, car
l'amour seul y répondrait, cet amour auquel si sou-
vent tu demandes raison et prudence, cet amour dont
je saurais mourir, s'il m'était défendu !...

Nantes, 30 août 1853.

Le samedi est mon jour néfaste ; je ne m'étonne
donc pas du mal que ta lettre m'apporte aujourd'hui ;
mais la nature de ce mal m'éprouve plus cruellement
qu'à l'ordinaire, car non seulement il brise une espé-
rance qui m'a aidée à vivre depuis six mois, mais je
me vois de nouveau la cause de tes chagrins intimes,
chagrins que mon retour peut aggraver. Si, en pas-
sant quelques heures à Paris, je n'ai pu échapper à la
méchanceté des anonymes, que n'inventeront-ils pas
pour me perdre lorsque je m'y fixerai pour un temps
assez long ? Mon Dieu, pourquoi ne m'as-tu pas dit :
« Refuse, Pauline, refuse ce traité! » — En te quit-
tant, mon Charles, je devais revenir secrètement
tous les quinze jours ; la raison, la confiance que
m'apporte l'exactitude de notre correspondance,
m'ont donné la force de rester six mois sans te
revoir. Des années pouvaient se passer ainsi, et,
avec les années, la mort vient. Plus d'amour alors,
plus de soupçons, plus rien que le repos! Au lieu de
cela, Charles, je vais t'apporter bientôt l'enfer et le
regret de m'avoir aimée. Mais mon traité n'est que
d'un mois ; si nous pouvons sauver ce mois d'une
grande catastrophe, je repartirai et te rendrai la

tranquillité en ne revenant que rarement... ou jamais!...

<p style="text-align:center">Brest, 14 septembre 1853.</p>

Trois lettres! mon glouton de cœur s'est régalé, mais non rassasié. A ces trois lettres, pas une date, tu es terrible pour cela ; enfin je les ai, je les lis, je les baise, elles n'ont ni veille ni lendemain pour notre amour, puisqu'il ne peut augmenter ni diminuer : c'est toujours aujourd'hui que tu m'aimes, n'est-ce pas, mon Charles ?

Hier, après ma répétition, mon directeur m'a entraînée au bagne ; c'est triste, mais c'est à voir. On y trouve des avocats, des notaires, des négociants, des prêtres, et pas un comédien!.. Je suis allée visiter aussi l'hôpital de la marine, curieux de propreté et de coquetterie, un palais véritable. J'ai rêvé toute la nuit bonnets rouges, bonnets verts, chaînes et cachots. C'est drôle que le mal domine toujours! Je pouvais aussi bien rêver salles frottées et claires, beaux lits à rideaux de mousseline, larges fenêtres donnant sur des jardins superbes, sœurs à jolies figures pâles comme la coiffe qui les encadre ; au lieu de cela, des bandits à mines patibulaires m'ont poursuivie jusqu'au jour, et je me suis levée plus fatiguée que la veille!...

C'est demain le service que je fais dire pour ma pauvre sœur, dont on a restauré la tombe ; demain ton souvenir traversera de bien tristes pensées, mais, devant Dieu que je vais prier, je te mêlerai dans mes prières, et l'âme de l'autre Pauline, heureuse de mon action, veillera sans doute sur nous!...

En exécution du traité fait avec M. Carpier, Déjazet joue, le 22 novembre 1853, *les Trois Gamins*, de Vanderburch et Clairville, sans satisfaire complètement le public des Variétés. Sur cet ennui se greffe, vers la même date,

un chagrin réel, dont nous trouvons la trace dans cette page inachevée :

Oui, je deviens folle, l'éloignement peut seul me sauver! Charles, tu ne m'aimes plus, et nous jouons, l'un et l'autre, une comédie qui finira Dieu sait comment. Tu fais semblant de m'aimer, je fais semblant de te croire, et, dans nos courtes entrevues, nous déguisons tous deux notre pensée. Les heures qui, autrefois, passaient si vite, sont devenues lentes, gênées. Tu devines mon silence comme moi le tien. Ainsi, en nous quittant tantôt, le sourire sur les lèvres, tu sentais très bien que mon cœur était gonflé de larmes, et moi, en t'entendant me dire adieu, je savais parfaitement que cet adieu n'était pas le dernier mot que tu me devais. Tu es libre ce soir, je suis seule et je t'attends, mais tu ne m'as pas même dit : « Je ne viendrai pas ». Tu as accepté mon silence pour éviter de mentir comme hier, car hier je t'ai interrogé, il t'a fallu répondre : aujourd'hui je me suis tue, toi aussi !

Eh quoi ! je suis restée huit mois absente, il y en a un à peine que je suis de retour, nos lettres ne parlaient que de la joie de nous revoir, et lorsque nous pouvons être ensemble, lorsque tu es libre de tes soirées, tu les passes loin de moi, de moi qui n'ai pas même une famille pour me consoler. Où es-tu ? pas chez toi ?... Ah ! si je voulais savoir, je saurais, mais il faudrait nous séparer ou mourir. Mourir ! en ai-je le droit, avant d'avoir mis à l'abri de la misère les deux enfants dont je réponds devant Dieu ? Courage donc ; bientôt, je serai dégagée de ce devoir, bientôt...

Cette plainte, avons-nous dit, reste inachevée ; un repentir de Charles apaise l'amoureuse, et, Déjazet partie pour un nouvel exil, les lettres reprennent comme par le passé. La passion,

toutefois, y parle avec plus de retenue ; il semble que la comédienne, mise en défiance, entrevoie la possibilité de froideurs, d'infidélités même, et n'aie plus, en la durée de sa liaison avec Charles, qu'une espérance légère.

<div style="text-align:right">Dijon, 22 février 1854.</div>

Tu as raison, Charles, tu ne me dois rien de ta vie, et j'ajoute, moi, que je te dois la mienne ; je l'accepte donc comme tu la fais, comme tu la veux ! Quant aux tristes remarques qui te froissent si fort, ne m'en demande pas l'explication. Me voilà partie, peut-être pour toujours ; si je vis, tes lettres suffiront à mon cœur ; si je dois mourir sans te revoir, tu sais vers quel ciel j'enverrai mon dernier soupir. Recueille-le sans remords, car il te portera autant de reconnaissance que d'amour. Ne te souviens pas d'autre chose. Je suis plus raisonnable que tu ne crois, et si ma plume, la veille de mon départ, a laissé échapper quelques plaintes, c'est bien, je le jure, contrairement à ma volonté. Oublie cette lettre, elle a été écrite pendant une heure si douloureuse qu'elle mérite ton indulgence ; — et merci de celle que je reçois !

<div style="text-align:right">Dijon, 24 février 1854.</div>

Qu'ai-je besoin de t'écrire, mon Charles ? Ne sais-tu pas à l'avance ce que ma plume te dit et ce que ma pensée te cache ? Oui, tu as deviné juste ; je m'impose une conduite vis-à-vis de toi, et j'en souffre souvent, bien souvent ; mais si cette conduite est celle qui *doit être*, qu'importe que mon repos soit compromis puisqu'elle assure le tien. Ne demande pas à la créature plus que Dieu ne lui a donné, et aime-la, au contraire, en raison des efforts qu'elle fait pour se vaincre : — « Mais, vas-tu t'écrier, pourquoi ces efforts, puisque je crois être plus que tu ne devais espérer ? » — Encore une fois, chéri, ne me questionne

pas. Tu me donnes beaucoup, trop peut-être pour ta conscience, et, si je voyais comme toi, je pourrais te dire... Mais non, je ne te dirai pas ce qui est si loin de ma pensée. Je bénis ton amour sous toutes les formes; je ne veux donc pas l'analyser, mais seulement le payer de toute la reconnaissance de mon âme, de tous les sacrifices de ma pauvre personne!...

Dijon, 2 mars 1854.

Le ciel est beau, les étoiles brillent; peut-être les regardes-tu? S'il en est ainsi, tu penses à moi et te dis, j'en suis sûre, que nos pensées se rencontrent. Il y a du Seine-Port dans cette rencontre-là, n'est-ce pas, mon Charles? Que de fois à regarder encore les astres, avant de les retrouver au-dessus de ce cher paradis! Que de mois, que de jours, que d'heures à compter, et toujours en m'éloignant! Certainement, ici, je n'espère pas te voir plus tôt; je voudrais y rester pourtant jusqu'à l'époque où je dois retourner vers toi. Il est si consolant de se dire : « Si je voulais et s'il le permettait, demain je serais près de lui! » — Au lieu de cela, trois cents lieues, c'est-à-dire quatre jours de voyage nous sépareront bientôt! Conviens qu'il faudrait plus de raison que d'amour pour accepter un sort pareil sans pleurer! Aussi mes pauvres yeux s'en ressentent déjà, car, après ma prière, c'est en pleurant que je m'endors le plus souvent!

Je pars décidément lundi soir, avec une femme de chambre dont je ne connais ni les habitudes ni le caractère; c'est donc comme si je partais seule. Et cependant j'ai un fils, et je suis vieille, bien vieille! Que Dieu te fasse plus heureux que moi! Cela sera, cela doit être, parce que ta vie est droite, tes liens de famille sans tache, et que tu peux lever la tête vers le ciel, pour demander la part que tu mérites!...

Nice, 15 mars 1854.

Je jouis ici d'une vue magnifique. La mer est impo-

santé, le ciel très pur; je n'ai pas encore découvert l'ombre d'un nuage depuis notre arrivée; aussi, le soir, les étoiles sont brillantes, et Sirius fait face à mes fenêtres dans toute sa beauté. C'est là que tu pourrais étudier les constellations! L'espace que nous embrassons est immense, et cette splendide nature fait naître de bien grandes et bien sérieuses réflexions. Que nous sommes petits, mon Dieu, devant une pareille chose! Il n'y a que mon amour pour toi qui ne se trouve pas au-dessous; il semble dire, au contraire : « C'est là qu'est ma patrie, puisque rien n'est éternel sur la terre! »

Deux lettres de toi m'arrivent. Comment, ton procès avec le Vaudeville est encore remis? Ces retards sont cruels, et, si l'on doit te pendre, on te fait sentir la corde trop longtemps... Au moment où je t'écris, ton sort sera fixé... Ah! comme le cœur me bat, et comme, aussitôt cette lettre partie, je vais adresser une bonne prière à Dieu!...

Nice, 21 mars 1854.

« J'ai perdu! » — Ces deux premiers mots de ta lettre m'ont aveuglée... tout mon sang a reflué au cœur... Ah! que j'ai souffert! et je débute ce soir!... Heureusement tu prends ton parti en brave, et ton honneur est à couvert, c'est ce qui m'inquiétait le plus. On m'annonce ici une magnifique réception, mais je n'ai guère l'esprit à la gloire!...

Minuit, je rentre. C'était superbe, un véritable coup d'œil de cour! Ici les dames ne vont au théâtre qu'en cheveux et décolletées. Figure-toi une grande salle blanc et or, sans aucune peinture. Pas de galerie, tout en loges, et, au milieu, la loge royale, qui prend la hauteur de deux rangs et contient vingt fauteuils. Au fond, une cheminée sur laquelle figure une magnifique glace; un lustre à trente bougies s'y reflète; tout cela faisant face à la scène. En l'absence du roi, il est permis de louer les places que sa loge contient; toutes étaient occupées par de charmantes femmes,

dont les toilettes faisaient un effet ravissant. La salle était éclairée *a giorno* par les soins de quelques personnes, qui avaient eu la précaution d'avertir le public sur l'affiche, — et rien n'était mieux trouvé que cette galanterie. Mon succès a été aussi brillant que la salle : rappel après le premier acte de *Richelieu*, après le second, après *la Lisette*, cris, bravos, fleurs, rien n'a manqué... que la conscience d'avoir mérité tout cela. Oui, mon chéri, j'ai été mauvaise; j'aime pourtant à jouer *Richelieu*, et l'occasion était belle; mais que veux-tu ? ta lettre avait tout anéanti chez moi. Je cherchais vainement ce feu sacré qui quelquefois m'anime, j'étais glacée. J'avais peur cependant, très peur, voilà le seul sentiment que j'aie éprouvé; quant à la joie de mon succès, rien! Oh! ce qui s'est passé en moi ce soir est chose bien étrange !

<p align="right">Nice, 27 mars 1854.</p>

Je reçois ta lettre, meilleure que les autres, car elle est plus longue et a été écrite chez nous. Si tu savais combien je tiens à ce que tu ne perdes pas l'habitude d'aller au passage Saulnier ! Il me semble que, là, tu es moins loin de moi. Cependant, ce que tu me racontes de tes matinales sorties me chagrine et m'inquiète. Tu as besoin de sommeil, tu dors tard ordinairement, l'effort que tu fais pour l'amour de moi peut donc te fatiguer beaucoup; je ne le veux pas. Voici ce qu'il faut faire : plier chez toi, le matin, une feuille de papier blanc sur laquelle ta chère main tracera simplement mon adresse, jeter cela à la poste en passant, puis, au sortir de ta répétition, aller chez nous lire ma lettre. Ne crains pas ma faiblesse, mes regrets, ma tête enfin : je mettrai sur cette feuille tout ce que tu auras pensé en la pliant, et tu sais que je les préviens souvent, tes pensées !...

J'ai passé un dur moment hier. Je jouais *Colombine* pour la première fois depuis que j'ai cette femme de chambre, et j'étais sur les épines dans la crainte d'oublier quelque chose; aussi ai-je joué comme une

véritable machine. J'avais la tête doublement occupée, et, pendant chaque scène, je pensais à celle qui allait suivre. Ainsi, tout en chantant le petit air que tu aimais tant *autrefois*, je faisais mentalement la liste des costumes qui m'attendaient, et je ne sais vraiment comment il ne s'est point glissé quelque chapeau ou culotte dans les vers de M. Carmouche, ce qui d'ailleurs n'eût pas été plus mauvais que ce qu'il a fait. Enfin, tout s'est assez bien passé; trois rappels et pluie de fleurs, voilà pour la gloire; 1,000 francs de part, voilà pour l'argent. On n'a jamais vu cela, et l'épicier-directeur, qui ne se souciait pas d'abord de Mme Bajazet *(sic)*, a refusé 100 francs de sa loge pour avoir le plaisir de la voir jouer!... J'étais brisée, mais ta bonne lettre m'a guérie, et j'ai chanté avec la mer toute la matinée !

<div style="text-align:right">Marseille, 26 avril 1854.</div>

Je n'ai voulu t'écrire qu'après ma représentation, c'est-à-dire avec un peu plus de calme qu'à l'ordinaire. Je suis arrivée avant-hier soir ici; je n'ai eu que le temps de prendre un potage et de courir au théâtre, cela par un temps de janvier; vent, neige, rien n'y manquait. J'ai répété jusqu'à onze heures *Lauzun* et *la Douairière;* le lendemain, il m'a fallu travailler quatre heures avec les musiciens, toujours si peu gracieux. Tout a bien marché néanmoins : recette monstre de 3,200 francs, couronnes, cris, et trois redemandages !...

Il approche, ce mois qui renferme pour mon cœur de si doux et de si tristes souvenirs; mais cette fois, hélas ! le 19 ne me verra pas près de toi ; je le crains, du moins. Espérons toujours : Dieu est grand, et mon amour aussi !...

<div style="text-align:right">Lyon, 21 mai 1854.</div>

Nos pensées ont encore une fois amené la même action; je couvrais de baisers tes feuilles de margue-

rite tandis que les miennes allaient vers toi. Mon Dieu, qu'il est bon de se deviner ainsi! Cela fait croire que la mort ne sépare que nos corps; aussi, lorsque le mien ne frissonnera plus à ton contact, mon âme ira t'attendre où rien ne peut finir!

Hier, avec la troisième des *Gamins*, on a fait 2,100 francs; je compte beaucoup moins sur aujourd'hui dimanche. C'est le premier beau soleil que l'on voit briller, et le peuple a tant de misère ici qu'il ira sans doute où le plaisir ne coûte rien. Dame, l'été commence à se dessiner: j'en sais quelque chose après mes spectacles; mais le courage ne me manque pas, car je travaille à nos 6,000 livres de rentes. Ah! si *nos* n'était pas une galanterie de ta part, j'en aurais bien vite douze, mais... *nos* n'est que pour *nos* cœurs!...

Lyon, 25 mai 1854.

Tu me dis que je ne suis pas raisonnable! Peux-tu parler ainsi, quand cent lieues nous séparent? Si je n'écoutais que ma tête, ami, je ne serais pas absente depuis cinq mois; mais mon cœur vaut mieux qu'elle, tu le sais, et je comprends qu'il faut savoir se sacrifier à certains devoirs. Joins à eux la certitude de ton repos assuré par mon absence, et tu diras, au contraire, que plus de raison serait un sentiment difficile à baptiser du nom d'amour. Que veux-tu? il m'est impossible de comprendre que, sans répétitions le jour et sans théâtre le soir, tu ne puisses trouver une heure pour aller chez nous, toi qui sais si bien être ton maître, quand tu le veux. Tu laisses ainsi mes lettres s'amasser, ce qui fait que le temps de peser tout ce qu'elles renferment te manque et que notre chère correspondance n'est plus, comme autrefois, une conversation suivie. Je te fais des reproches, pardonne-les moi, chéri; quand je t'aimerai moins, je serai plus aimable, mais j'ai bien peur d'avoir toute ma vie un affreux caractère!...

Lyon, 25 juin 1854.

Je ne te verrai jamais viser à la direction d'un théâtre sans éprouver une grande inquiétude. Par le temps qui court, cher ami, c'est une triste chose, et, à ton âge, avec ton talent, il y a vraiment folie à se mettre sur les bras la responsabilité de tant d'événements, l'inquiétude de tant de hasards et la fatigue d'une si lourde tâche. Hélas! tu as envie de cette position depuis trop longtemps, pour que mes conseils et même mes prières puissent influer sur ton esprit.

On m'a demandé cent fois pourquoi je ne devenais pas directrice. Voici ma réponse : « Un directeur qui, au bout d'une année de peines et de craintes, peut mettre 20,000 francs de côté doit s'estimer heureux; moi, j'en puis gagner 50,000 en ne m'occupant que de moi; pourquoi voulez-vous que je me donne beaucoup plus de mal pour gagner moins ? » — « Mais, vas-tu t'écrier, je ne suis pas toi! » — Sans doute, tu n'es pas moi, mais tu es toi, et ce toi-là mettrait encore plus de 20,000 francs par an dans ton secrétaire si tu voulais exploiter ce qu'il vaut. Créer à Paris et jouer en province, voilà la seule route à suivre pour arriver au repos et à la fortune que tu désires. Si j'avais été toi tout à fait, il y a longtemps que je me promènerais sous les arbres de Seine-Port et que le théâtre ne serait plus que dans mes souvenirs. Mais il est probable que je ne te connaîtrais pas, et, dussé-je travailler jusqu'à quatre-vingts ans, je préfère ce qui est, puisque tu m'as aimée !...

Lyon, 5 juillet 1854

J'ai clôturé hier, par un véritable déluge : 2,300 francs de recette. Je jouais *Colombine* et le premier acte de *la Comtesse*. J'ai reçu une ravissante couronne or et ponceau, ornée d'un superbe ruban avec ces mots : « *A Virginie Déjazet; Lyon, 1817 et 1854* (première et dernière années de mon séjour ici). On

voulait que je jouasse encore aujourd'hui, mais j'ai horreur de fausser ma parole sur l'affiche. C'est déjà trop de toutes les banques impossibles à supprimer, le public refusant de croire qu'il puisse exister un artiste de bonne foi. J'ai donc exploité les mensonges reçus, mais après ces mots : « *Pour la dernière — A la demande générale — Pour les adieux* » — je n'ai pas voulu augmenter le catalogue de ces plaisanteries, et j'ai dit un véritable adieu aux bons Lyonnais qui m'ont été si fidèles pendant trente-neuf représentations !...

Quoi, tes yeux sont malades ! C'est le moment, si m'écrire te fatigue, d'employer mon moyen : une feuille de papier blanc à mon adresse, voilà tout. J'y mettrai ce que je voudrai, et je te jure de la remplir, moi !...

<p style="text-align:right">Montbrison, 6 août 1854.</p>

Ta lettre me désole. Toi, renoncer au théâtre ? Je ne veux pas y croire. La Providence ne t'a pas donné tant de perfections pour que tu deviennes commis-marchand. Quels sont donc les gens qui dépoétisent ton esprit à ce point ? Des égoïstes, des jaloux peut-être !... Heureusement, ton dernier mot n'est pas dit, et je conserve l'espoir d'assister plus d'une fois encore à des triomphes qui ne peuvent être indifférents à une imagination comme la tienne. Tu me fais l'effet de Jean-Jacques Rousseau détestant le monde, et qui n'en a pas moins travaillé pour lui en écrivant des ouvrages qui ont enrichi la France d'un grand homme de plus ! Tu me diras : « Des écrits ne meurent pas, et nous disparaissons tout entiers ! » — Non, Monsieur, non : Talma, Potier, beaucoup d'autres vivent encore, et leurs noms sur le bronze ne s'effaceront jamais. Tu parles d'intrigues, de dégoûts ; en ont-ils assez bravé, ceux-là ? Tu n'as pas trente ans et déjà tu as reçu plus de couronnes qu'ils n'avaient joué de grands rôles à cet âge. A trente ans Potier était sifflé, et Talma ne faisait presque que des annonces. Sou-

viens-toi de certaine lettre, datée de Rouen, qui te
disait : « Marche ! marche ! » — Les pas que tu as
faits depuis ont-ils été perdus ? Ils t'ont mené à
24,000 francs d'appointements ! Parce qu'un mauvais
moment se présente, faut-il troquer ton épée pour
une balance ou un mètre ? N'auras-tu pas des ennuis,
des dégoûts, des gênes dans la carrière commerciale ?
Plus d'un glorieux souvenir te console des disgrâces
que tu viens d'éprouver ; quelles consolations aurais-
tu, dans les mauvais jours qui luisent pour tous et
partout ? Tu as beau vouloir te faire ce que tu n'es
pas, tu resteras ce que tu es : un grand artiste et un
homme de cœur. Ces deux qualités te nuiraient dans
le commerce, où il faut être exclusivement homme
d'argent. Tu as ta fortune dans ta voix, dans tes
gestes, dans ton regard, pourquoi donc aller la cher-
cher ailleurs ? Attends ! Tu as fait des pas de géant
depuis deux années ; tu peux te reposer sans crainte
et sans regrets !...

Les lignes qui précèdent sont d'une amie
plutôt que d'une amante. C'est que la liaison
de Déjazet avec Charles a suivi le cours ordi-
naire. Tandis que la maîtresse calme par des
rêves le chagrin de l'absence, l'amant a demandé
à la réalité des consolations plus prosaïques.
Déjazet le soupçonne et ne tardera pas à en
avoir la certitude :

Il est clair pour tout le monde — écrit-elle, en
octobre 1854, à l'un de ses confidents — que Charles
est l'amant de Mlle P... Ils ne se donnent même pas la
peine d'éviter, à Strasbourg, les plus simples conjec-
tures. Ah ! j'ai bien peur de cette liaison, peur pour
lui bien plus que pour moi, car moi je n'ai pas le
droit de me plaindre, de rien exiger de lui, et le
monde, s'il apprend ma faute, approuvera sa puni-
tion. Mais si cette femme, mille fois plus séduisante,

lui fait oublier ses devoirs que moi j'ai toujours respectés, quelles tristes suites je prévois pour sa conscience !...

La rupture est imminente, inévitable ; elle se produit enfin, sans brutalité de la part de l'un, sans révolte de la part de l'autre ; Déjazet nous en donnera la date dans cette dernière lettre, véritablement émouvante :

<div style="text-align:right">Besançon, 10 avril 1855.</div>

Je suis un peu faite à ton oubli, et maintenant une lettre de toi est un événement trop heureux pour qu'il ne soit pas le bienvenu quand même. A l'heure où je t'écris, si ta santé l'a permis, tu es au passage Saulnier, dans cette triste chambre qui n'est plus la nôtre ni la mienne. J'y suis rentrée deux fois cette année, et, chose bien surprenante, tout m'y a paru changé. Je redoutais les souvenirs, je n'y ai trouvé que des illusions étrangères au passé ; tu es parti en emportant tout, et je n'ai pu qu'y pleurer ! Mais, où vais-je, mon Dieu ? Je m'étais tant promis de ne plus te parler de tout cela ! La vie de mon âme a commencé par toi le 19 mai 1850, et cette âme s'est envolée le 17 novembre 1854. Où ? je l'ignore, mais je crois qu'elle est allée attendre la tienne, dans un monde où l'on aime pour toujours ! D'ici là, Charles, soutiens mon corps affaibli par la souffrance et le travail. Le temps qui lui reste est utile mais compté ; grâce à ton retour, ami, il passera moins lentement et d'une façon moins pénible. Ton regard a conservé sur le mien son prestige ; il endort toutes mes douleurs ; c'est ainsi que je veux mourir quand l'heure sera venue, c'est ainsi que je mourrai !
Tu peux encore beaucoup pour ta pauvre Pauline ; accepte cette nouvelle tâche, moins difficile que la première, car je ne te demanderai compte que de ton affection. Ton cœur est bon, Charles, il est grand, il

saura donc épargner au mien ce qui pourrait le faire battre trop vite !... Adieu, mon Charles toujours aimé, écris-moi le moins rarement possible, c'est une des conditions de cette existence qui t'appartient !...

Les curieux d'études passionnelles chercheraient en vain, dans la biographie des célébrités dramatiques, un épisode comparable à celui qu'on vient de lire. Une Déjazet inconnue s'y révèle, point banale et doublement intéressante. Que de sensibilité vraie, que d'esprit aimable, que de délicatesse innée chez la femme ; que de variété, d'élégance et de charme dans son style ! Comme elle aimait son Charles, et comme elle savait le dire ! — « Cet amour fut une faute », diront peut-être les puritains. — Heureuse faute que celle qui, après avoir, dans le passé, donné quatre ans de bonheur à la coupable, la sert, devant l'avenir, en nous permettant d'opposer aux contes plus ou moins scandaleux brodés sur elle une indiscutable et poétique histoire !

XVIII

Portrait physique de Déjazet. — Caractéristique de son talent et destinée de son répertoire. — Conclusion.

Le portrait moral de Déjazet, si détaillé que nous l'ayons fait, ne saurait nous dispenser de donner son portrait physique. Deux pièces de nature dissemblable faciliteront notre tâche. La première, qui a la concision brutale des actes publics, est un passe-port en date du 6 février 1852 ; il donne de Déjazet le signalement suivant :

Taille, *1 mètre 54 centimètres*, cheveux *châtain foncé*, yeux *bleu clair*, nez *aquilin*, bouche *moyenne*, menton *rond*, visage *ovale*, teint *clair*.

La seconde plus littéraire mais non moins précise, est cet artistique « camée » de Théodore de Banville :

Une joie, une gaieté, un délire, une raillerie, une chanson, vingt ans éternels, la fatuité de Lauzun, l'esprit de Richelieu, la curiosité de Don Juan! Ces regards savent tout; si elles le voulaient, ces lèvres minces et longues pourraient tout dire. L'œil est petit, charmant, effronté, le front pensif, le menton malin, la femme légère comme une plume, l'imagination rapide comme une flamme. Son esprit est le ga-

min qui se moque d'un temps abêti; son corps! elle
en a le moins possible. Elle n'en a pas besoin, elle
n'en a jamais eu besoin, elle voltige comme un couplet et comme une strophe ailée; on peut la loger et
la coucher dans un gant de cavalier...

Déjazet ne fut jamais ce qu'on appelle une
jolie femme. Ses yeux, plus grands que ne les
avait vus Banville, étaient saillants, son nez
retroussé, son menton un peu long, sa bouche
enfin faisait la moue; mais sur cet ensemble
irrégulier rayonnaient l'intelligence, la bonté,
et ce quelque chose d'indéfinissable qui est le
charme et qu'apprécient ceux-là même qu'une
éclatante beauté laisse parfois indifférents.

Le talent de Déjazet était fait de grâce, de
fantaisie et d'inspiration. Eprise de son art et
respectueuse du public, elle était, d'un bout à
l'autre de chacun de ses rôles, non une actrice
mais le personnage même. Toute une école
théâtrale apparaissait dans sa façon d'écouter,
de donner la réplique, de lancer le mot, de
détailler un couplet. Sa voix, d'une douceur
extrême dans le chant, avait, dans le dialogue,
un petit nasillement qui soulignait irrésistiblement les phrases impertinentes. Elle intéressait,
surprenait, subjuguait, et nul ne songeait à la
rendre responsable d'un manque de vérité inhérent au genre adopté par elle. Rien de plus faux
et de plus scabreux, en effet, que ces rôles travestis où l'interprète doit intéresser les désirs
de tous : des femmes, en tant que personnage
fictif ; des hommes, en tant que personnage
réel. Un tact parfait, un goût inné sauvait

Déjazet de toute exagération dans un sens ou dans l'autre. Svelte, élégante et souple, elle eut cette chance rare de garder, jusqu'en ses derniers jours, la jeunesse de corps et d'esprit qu'exigent les fabliaux galants où le mot libre est gazé sous un sourire de bonne compagnie, et qu'assaisonne ce sel gaulois que nos aïeux prenaient avec des manchettes.

La plupart des créations de Déjazet ont pour cadre le dix-huitième siècle. Elle adorait cette époque qu'on retrouve dans ses tendances, ses habitudes, son écriture même. — « J'ai vécu dans ce temps-là, disait-elle ; la première fois que je suis allée à Versailles, j'ai reconnu un escalier par lequel j'avais certainement passé jadis. » — De fait sa nature ne trouvait son épanouissement que sous la perruque, l'habit de taffetas et la culotte courte. A ce point que, vêtue d'ordinaire sans beaucoup d'harmonie à la ville, elle était merveilleusement travestie au théâtre, et n'eût pas permis le moindre anachronisme à son coiffeur ou à sa costumière. Il n'y avait là nulle recherche, aucune érudition, mais un instinct sûr, ressouvenir peut-être de cette vie antérieure à laquelle Déjazet croyait fermement.

Il ne faut chercher, dans le répertoire de la grande comédienne, rien de ce qu'on demande aujourd'hui à nos auteurs dramatiques. Ni documentaire, ni suggestif, encore moins naturaliste, il se contente d'être ingénieux, amusant et convenu. Mais où sont, de nos jours, les amateurs d'épopées gentilhommières ; où est la

comédie délicate et fine de Bayard, de Mélesville, de Dumanoir, de tous ceux qui travaillèrent pour Déjazet ? Les spectateurs ignorants et brutaux n'apprécient, à l'heure présente, que le malpropre ou l'excessif. Cet abêtissement du public, Déjazet l'avait pu constater à diverses reprises. L'art exquis qui faisait revivre en elle la vieille France, vraiment reine du monde par le goût, par l'esprit, par la vaillance aimable et la fine galanterie, tout cet art du passé, disons-nous, elle savait bien que seule elle pouvait le galvaniser encore, mais qu'il mourrait avec elle. Aujourd'hui c'est fait, et rien, sans doute, ne remettra plus en lumière les œuvres qu'elle a marquées de son cachet inimitable.

Mais si le répertoire de Déjazet semble voué, par la force des choses, à un complet oubli, il n'en est pas de même de celle qui l'établit, et dont le souvenir vivra d'autant plus que nulle rivale ne saurait l'effacer ni même l'affaiblir. Le nom de Déjazet restera dans la nomenclature des emplois théâtraux, au même titre que ceux de Dugazon, Trial, etc. ; en indiquant les travestis, il désignera celle qui fut l'androgyne par excellence. On pouvait craindre cependant qu'en l'absence de monographie sérieuse la curiosité des générations futures n'adoptât, à l'égard de la comédienne, quelque tradition échafaudée sur de légères anecdotes : c'est pour rendre impossible tout mensonge et toute injustice qu'a été fait le présent livre. L'artiste y est jugée, la femme racontée avec une sympathie dont la véracité nous a semblé l'auxiliaire

naturel. Nul besoin, en effet, de surfaire un talent consacré par un demi-siècle de succès, un esprit et un cœur devenus légendaires. Nous avons donc dit, sur tout, la vérité vraie, certain que faire bien connaître Déjazet était le meilleur moyen de faire aimer sa mémoire.

TABLE

I
Le vaudeville et ses interprètes. — Virginie Déjazet. — Ses débuts comme danseuse et comme actrice. 1

II
Déjazet au Vaudeville. — Une figuration prolongée. — Les Variétés et Brunet. — Déjazet en province 10

III
Rentrée de Déjazet à Paris. — Le Gymnase Dramatique 22

IV
Les Nouveautés. — Répertoire romantique, lyrique et politique. 33

V
Treize ans de l'histoire du Palais-Royal. — Une rupture maladroite 39

VI
Déjazet chez Béranger. 101

VII
Roqueplan et Dormeuil. — Déjazet au Théâtre des Variétés 105

VIII
Déjazet comédienne errante. 125

IX
Le Théâtre Déjazet. 146

X
Années de misère. 173
XI
Une Manifestation Parisienne. 220
XII
Déjazet au Caveau. — Ses dernières représentations. — Sa mort et ses obsèques. . . 230
XIII
L'Esprit de Déjazet. — Déjazet poète. . . 244
XIV
Des relations de Déjazet avec la littérature et la presse. — Déjazet et M. Victorien Sardou. 268
XV
Le Cœur de Déjazet. — La pensionnaire. — La camarade. — L'amie. 284
XVI
La Mère 306
XVII
Le Dernier amour de Déjazet. 326
XVIII
Portrait physique de Déjazet. — Caractéristique de son talent et destinée de son répertoire. — Conclusion. 441

Issoudun. — Imp. Eugène Motte.

www.ingramcontent.com/pod-product-compliance
Lightning Source LLC
Chambersburg PA
CBHW051348220526
45469CB00001B/161